黃壽永全集　**5**

黃壽永全集 5

한국의 불교미술

혜안

차 례

1부 한국의 불교미술

2부 석굴암·불국사·문무대왕릉

6

3부 한국의 탑상

4부 한국의 불교공예·사경

5부 문화유산의 수호

6부 우현·연재·간송 회고

7부 선사의 길을 따라

일러두기

1. 이 전집은 초우(蕉雨) 황수영(黃壽永) 선생이 1947~1997년 9월 현재까지
 발표했던 논문·단행본 및 미수록 강연원고와, 이번에 처음으로 공개되는
 『인도 일기』를 합하여 전6권으로 편집되었다. 각 권의 소제목은 다음과 같
 다.
 - 제1권 : 한국의 불상(상)
 - 제2권 : 한국의 불상(하)
 - 제3권 : 한국의 불교 공예·탑파
 - 제4권 : 금석유문
 - 제5권 : 한국의 불교미술
 - 제6권 · 인도 일기

2. 간행 순서는 편집의 편의상 제5권 『한국의 불교미술』을 먼저 발행하였고,
 이후는 제1권부터 권수대로 차례로 발행한다.

3. 본문의 교정·교열은 다음과 같이 하였다.
 1) 문체는 「한글맞춤법통일안」(1989. 3)을 기본으로 해서 발표 당시의 원문
 을 그대로 따르는 것을 원칙으로 하였다.
 2) 약어·약자는 원문에 따라 혼용하였다. 예) 大王巖·大王岩
 3) 원문의 인쇄상의 뚜렷한 오자·탈자는 바로잡았다.

4. 도면·도판은 원문의 것이 나쁜 경우 삭제하거나 새로운 도판을 추가하기
 도 했다. 따라서 도면·도판만은 재편집된 셈이다. 또한 도면, 도판의 설명은
 원문에는 없지만 여기에서는 새롭게 달았다.

5. 제5권 『한국의 불교미술』의 경우는 다음과 같이 편집하였다.

1) 학술적 전문 내용을 다룬 논문이 아닌 잡지·신문·강연 원고 등 대중의 이해를 돕기 위해 쓴 글만을 따로 분류하였다.

2) 모든 원고는 발표 당시 국한문 혼용으로 되었으나, 여기에서는 한글 표기를 원칙으로 하여, 문장 이해에 문제가 없는 한 한자어를 한글로 바꾸었다. 다만 중요 단어, 고유명사 및 한글로 표기될 경우 혼동될 수 있는 말은 한자를 괄호로 처리하였다. 예) 반가사유상(半跏思惟像), 고유섭(高裕燮), 파종(破鍾)

또한 고유명사 및 하나의 한자어가 한 문장 안에서 반복되는 경우 두번째부터는 한글로 바꾸었다. 이것은 제5권에 수록된 내용은 대부분 논문용으로 집필된 것이 아니라 대중적 이해를 위해 쓴 글이므로 원뜻을 살리기 위함이다.

3) 편집 체재는 각 원고를 주제별로 1~7부의 소항목으로 재분류하였다.

[신대현]

1부 한국의 불교미술

불교와 그 미술
─탑상을 중심으로─

1

　4세기 후반 불교는 북쪽 고구려에 먼저 전래하였으며 이어서 백제와 신라에 보급됨에 따라서 한국 고대의 정신 및 조형문화에는 일찍이 보지 못하던 큰 변화가 일어났다. 더욱이 이 같은 새로운 종교는 중국을 거쳐서 들어왔다고는 하나 그 내용인즉 중국의 것만이 아니요 인도의 사상과 믿음이요 이에 따르던 조형미술은 중국뿐 아니라 인도나 서역(西域) 등 여러 나라의 복잡한 각종 요소를 내포하고 있었다. 이 같은 불교문물의 전달은 확실히 우리 반도에 대한 중국 한(漢)문화의 전래 이후 두번째로 맞이하는 외래문화로서 그 후 약 1000년을 두고 우리의 역사와 문화의 근간이 되었으며, 이 땅에 꽃피운 미술문화의 큰 동력이 되었던 것이다. 그리하여 이에 앞서서 간직하여 오던 고유한 문화와 예술의 바탕 위에 중국 및 인도의 새로운 문화는 그 발달의 터전을 얻게 되었던 것이다. 이 같은 외래문화를 대담하게 받아들여서 얼마 아니하여 그것을 나의 것으로 섭취할 수 있었던 곳에 우리 선인들의 슬기와 노력이 있었다.

　그런데 불교는 그 예배와 수도를 위하여 일정한 장소를 필요로 하였으며 그 곳에는 예배 대상의 봉안을 위한 건조물을 비롯하여 설법이나 승려의 거주를 위한 부속건물이 따르게 되었다. 이것이 곧 사찰인데, 한국불교는 예나 지금이나 이 곳을 기점으로 삼아서 그 정신적 활동과 동시에 조형미술의 집중적 표현을 구현시켜 왔던 것이다. 이 같은 창

사(創寺)는 당탑(堂塔)을 중심으로 삼아서 건축·조각·회화·공예 같은 조형미술의 4대 부분을 고르게 발달시키는 기본이 되었던 것이다. 그리하여 이와 같은 사찰 건립의 유행이야말로 한국 고대미술의 본격화와 때를 같이하였으며, 그에 따르던 고대의 조형활동이야말로 글자 그대로 오늘 우리가 지니는 고대 문화유산의 핵심을 이루게 된 것이다. 불교를 떠나서 한국의 고대미술을 찾을 수 없다는 말은 결코 과장이 아니다. 일찍이 불교가 불꽃같이 퍼져 나가던 신라 서울의 장관을 기록하여서 '절이 별처럼 퍼져 있고 탑이 기러기처럼 늘어섰다(寺寺星張 塔塔雁行)'라고 한 것은 그대로 사실을 전하여 준 것이다.

2

먼저 건축의 발달을 살펴보자. 불교에서는 독특한 건축물이란 오직 탑이 있을 뿐이며, 기타의 크고 작은 건물은 모두 불교가 전달된 여러 나라의 재래 양식을 그대로 채용하였던 것이다. 그것은 건축의 양식뿐만 아니라 그 배치방식에 있어서도 그러하였으며, 중국과 그 동쪽의 여러 나라에 있어서는 주로 궁궐 양식을 따랐던 것이다. 오늘도 서울 오대궁(五大宮)의 건물양식이나 심산에 자리잡은 고대 사찰의 그것이 서로 많이 닮은 까닭이 이해될 것이다. 사실 법당은 법왕(法王)의 거처이므로 때로는 왕궁 이상의 규모와 장엄이 마련되기도 하였던 것이다.

불교가 들어온 직후 삼국을 통하여 사찰이 건립된 기록을 볼 수 있으니, 고구려의 성문사(省門寺 : 肖門寺) 같은 것들이다. 삼국 중 특히 신라에 있어서는 그 서울을 중심으로 국력에 의한 대규모의 토목공사가 계속 일어났으니, 그 중에서도 가장 유명한 것은 황룡사(皇龍寺)의 경영을 들어야 할 것이다. 이 황룡사는 처음에 궁궐을 짓기 위하여 착공되었다가 그 곳에서 황룡(黃龍)이 나타나므로 궁을 고쳐 절을 삼았다는 것인데, 이 곳에서는 아마도 삼국을 통하여 가장 큰 금동삼존불

과 높이 약 100미터의 구층탑이 있어 모두 신라의 삼보(三寶)가 되었다
고 한다. 이 같은 거상을 봉안하기 위한 금당과 구층탑의 건립을 위하
여 백제에서 초청된 아비지(阿非知)의 솜씨는 곧 그 백제에 있어서 목
조건축술의 비상한 발달을 전하고 있다. 아마도 오늘 우리가 상상조차
할 수 없는 규모와 기술의 연마가 따랐을 것인데, 이 같은 사실은 오늘
그 유허(遺墟)에 남은 거대한 불좌(佛座)나 초석(礎石)의 배치에서도 넉
넉히 짐작할 수가 있다. 백제가 일본에 불교를 전한 것은 경문(經文)·
불상뿐 아니라 동시에 조사(造寺)·조불공(造佛工) 등이 있었으니, 일
본 최초의 사원인 법흥사(法興寺 : 飛鳥寺)가 백제 공인(工人)의 손으로
이룩된 사실은 그들 역사에 너무나 소상하다. 와공(瓦工)과 목탑 상륜
(相輪)을 주조하는 노반박사(鑪盤博士)에 이르기까지 그들 정사(正史)에
이름이 기록되고 있는 사실은 곧 우리 나라 건축의 발달이 또한 불교
건축에 있었던 사실을 말하고 있다.

　이와 같은 삼국 이래의 불교건축은 크게 둘로 나누어 고찰할 수 있
으니, 첫째는 상기한 바와 같은 목조건물의 발달이며, 둘째는 석조건축
특히 석탑의 유행을 들어야 하겠다. 우리의 석탑은 곧 한국 고대 조형
의 으뜸으로서 오늘 약 1천 수백 기가 넘는 많은 유구를 이 땅 도처에
전하고 있으니, 한국을 '석탑의 나라'라고 내외인이 부르게 된 까닭이
여기에 있다. 이 같은 석탑은 말할 것도 없이 불교의 예배대상인 불사
리(佛舍利)를 안치하기 위한 건조물로서 불상을 봉안한 법당과 나란히
사원의 중심부를 차지하였던 것이다. 그리하여 초기의 목탑에 이어서
대략 서기 600년경에 이르러 백제에서 석탑이 처음으로 발생하였던 것
이다. 이 사실은 우리의 건축가가 자기 나라 도처에서 풍부하게 생산
되는, 희고 견고한 화강암에 주목하고 그것을 민족예술에 가장 알맞은
소재로 채택한 곳에서 비롯하였던 것이다. 필자는 항상 이 같은 화강
암에 대한 우리 선인의 주목이 곧 민족미술의 정착이며 그 특색의 첫
걸음이었다고 생각하는 바, 이것이 곧 불교의 탑상과 관련한 곳에 불

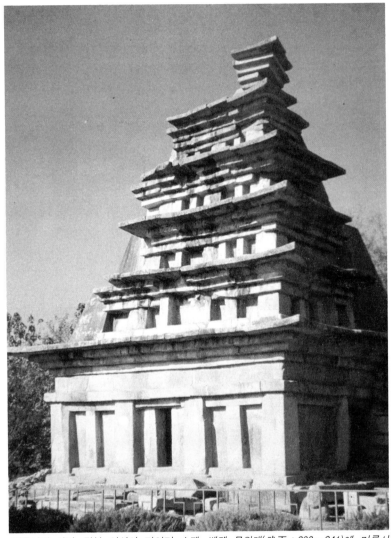

미륵사지 석탑. 전북 익산시 기양리 소재. 백제 무왕대(武王 : 600~641)에 미륵사 창건과 함께 세워졌으며, 우리 나라 석탑의 시원으로 꼽힌다.

교가 우리 조형 미술에 끼친 가장 큰 공헌이었던 것이다. 그리하여 백제의 석탑 2기가 오늘 부여와 그 남쪽인 익산에 각각 남아 있는데, 특히 익산 미륵사 석탑은 그 규모에서 동양 제일이라는 평을 받고 있다. 사실 우리의 석탑 같은 모양의 불탑은 다른 불교국에서는 단 1기도 찾을 수 없는 곳에 우리 석탑의 특이함과 그 오랜 전통을 짐작할 수가 있는 것이다.

현존하는 목조건축으로서는 고려 중기에 건립된 영주 부석사(浮石寺)의 무량수전이나 조사당(祖師堂) 또는 예산 수덕사(修德寺) 대웅전, 안동 봉정사(鳳停寺) 극락전 등이 오늘까지 보존되어서 고대의 특이한 가구(架構)와 장중한 모습을 보이고 있다.

다음엔 석탑에 있어서는 상기한 백제탑 2기 이외에 신라에 있어서는 삼국 말의 경주 분황사(芬皇寺) 석탑이나 신라 통일 직후의 경주 감은사(感恩寺) 동서 삼층탑, 고선사(高仙寺) 터의 삼층탑 같은 거탑(巨塔)을 남기게 되었으며 다시 8세기 중엽에 이르러서는 불국사 다보탑이나 구례 화엄사 사자탑(獅子塔) 같은 이형(異形)의 석탑을 낳았으니, 이들 동서의 양탑이야말로 한국 석조미술을 위하여 신공(神工)이 조화를 보여준 것이라고나 할까. 참으로 그 오늘에 전래함이 또한 다행한데, 그것은 오직 신심이 깊던 향도(香徒)의 정성과 믿음에 따르는 수호의 소치임을 알아야 할 것이다. 이와 같은 불탑과는 달리 고승대덕의 사리를 봉안하기 위한 부도(浮屠)의 건립이 또한 그 탑비(塔碑)와 더불어 유행되어서 이 부문에도 많은 양식의 걸작을 남기고 있다.

이와 같이 불교는 고대 건축의 중심을 차지하면서 줄기차게 우수한 작품을 오늘에 전하여 준 것이다.

3

다음에 불도(佛徒)에게 가장 존엄한 예배대상은 말할 것도 없이 불

상이다. 따라서 상기한 바 불사리를 위한 탑파의 건립보다도 한층 시대의 믿음과 미술이 결정(結晶)된 곳은 불상이라 하겠다. 그러므로 불상의 조각은 곧 고대 조형미술의 또 하나의 중심점으로서, 그로 말미암아 오늘 수많은 걸작을 남기게 되었다. 상고의 작품으로 목조불상은 단 1좌도 전해 오는 것이 없으며, 오직 일본에서 그 유모(遺貌)를 짐작할 수 있을 따름이다. 그러나 내구성을 지니는 금석상(金石像)에 있어서는 6세기 이래의 작품들이 적은 수효나마 전래 혹은 출토되어서 그런 대로 발달의 자취와 양식의 계보 등을 짐작할 수 있게 되었다.

먼저 삼국시대의 것으로서는 금동상을 들 수 있는데 고구려의 연가칠년명(延嘉七年銘)금동여래입상이나 서울시내 삼양동에서 우연히 발견된 금동관음보살입상은 그 대표작이 될 만하다. 특히 전자인 고구려 불상은 오늘의 경상남도 의령군 깊은 산 속에서 1963년에 출토되어 우리의 새로운 국보가 된 것은 또한 큰 경사라고 하겠다. 석상으로서는 거대한 암석에 새겨진 마애불상을 들 수 있는데, 이 중에서도 해방 후 새로 조사된 충청남도 서산의 삼존불상이나 경상북도 경주시 단석산(斷石山) 신선사(神仙寺)의 미륵삼존상 등은 각기 백제와 고신라에서 가장 오랜 작품들이다. 이들 초기의 금석상들은 모두 중국 남북왕조(南北王朝)와의 깊은 관계를 실물로써 보여 주는 동시에 그들의 종별(種別)을 통하여 당시의 신앙 내실을 전하여 주고 있다. 특히 삼국을 통하여 가장 유행하였던 미륵신앙은 여래상뿐 아니라 반가사유(半跏思惟) 양식의 보살상을 크게 발달시킴에 이르렀던 것이다. 그리하여 오늘 국내에 보존된 이 양식의 국보 금동불상 2구는 동양 금동상의 으뜸이 될 뿐 아니라 세계 조각사에서 빛나는 자리를 차지하는 것이다. 이와 같이 삼국을 통하여 반가사유상이 유행한 까닭은 곧 당대의 나라와 백성의 믿음과 기원을 그대로 구현한 것이기에 그 정성과 기술의 연마가 마침내 이 같은 걸작품을 낳기에 이르렀던 것이다. 고대의 조각 작품이 한층 우리에게 소중한 까닭은 한편 이 같은 믿음의 내실을 오늘에

전하여 주기 때문이다.

이 같은 미륵신앙은 신라 통일을 전후하여서 아미타신앙의 새로운 유행을 맞아 이 부문의 우수한 작품을 낳게 되었다. 경주 황복사(皇福寺) 탑에서 발견된 순금 아미타여래좌상과 감산사(甘山寺) 석조여래입상은 각기 금석상의 대표가 될 만하다. 그러나 이 같은 조각 기반의 발달과 기술의 연마는 마침내 8세기 중엽에 이르러 예술의 임금인 경덕왕의 치세를 맞아 경주 토함산에 석굴사원을 건립함으로써 그 절정에 도달한 느낌이 있다. 석굴암에 봉안된 중앙의 대불을 비롯하여 굴내(窟內) 주벽(周壁)의 보살·신장·제자 등의 입상 또는 좌상 등은 모두가 한국 조각의 걸작일 뿐 아니라 동양 불교조각에서 으뜸가는 예찬을 받고 있다. 한국의 조각은 이 석굴상의 건재로써 그 명예와 무게를 오늘에 지켜 왔으니, 참으로 한국 조각은 불문(佛門)을 떠나서는 찾을 수 없다 하여도 과언이 아니다. 불상 이외에 신라 능묘(陵墓)에 배치된 십이지상(十二支像)이나 석인(石人) 등은 또한 이 같은 불교조각의 발달을 배경삼았던 것이다.

4

끝으로 회화와 공예의 두 부문에 있어서는 오늘 전래하는 작품이 매우 희귀하기는 하나 각 시대를 통하여 융성하였던 자취만은 넉넉히 짐작할 수가 있다. 법당 내부에 그려졌던 벽화로서 신라의 작품은 하나도 보존된 것이 없고 오직 부석사 조사당의 보살상 등 벽화만이 고려말의 작품으로 알려져 있다. 그리고 고려의 불화(佛畵)로서는 상당수가 일본에 전래하고 있으며 국내 사찰에는 거의 근세의 것만이 남아 있다. 그리고 고대의 공예품으로서 오늘에 보존된 것은 대부분 금속 제품인 바 그 중에서도 범종(梵鍾)과 사리구(舍利具) 등 상고의 조형에서 매우 우수한 유품을 찾을 수가 있다. 신라 종으로서는 오대산 상원사

종과 경주의 성덕대왕신종(聖德大王神鍾), 그리고 해방 후 청주에서 발견된 소종(小鍾 : 국립공주박물관 소장) 등 3구가 남아 있는데, 특히 성덕대왕신종은 크기와 아름다움에서 세계 제일의 자리를 차지하고 있다. 사리구로서는 근년에 발견된 송림사(松林寺) 또는 불국사 석가탑에서의 정교한 금동함(金銅函)이나 또는 전라북도 익산 왕궁리석탑(王宮里石塔)에서 발견된 순금의 사리함과 금강경판(金剛經板) 등이 또한 유례없는 것으로 알려졌다. 그 밖에 고려의 청동향완(靑銅香垸)이나 정병(淨甁) 또한 은입사(銀入絲)의 아름다운 조각무늬와 더불어 당대 공예의 높은 발달상을 보여준다.

　이와 같이 우리의 고대 조형미술은 각 부문에 있어서 불교신앙을 그 근본 동력으로 삼고 그와 성쇠를 같이하여 왔다고 말할 수 있을 것이다. 또한 탑상(塔像)을 비롯하여 수많은 국보를 오늘 이 부문에서 찾을 수 있는 까닭이기도 하다. 이 같은, 불교가 낳은 작품들을 제외하고 한국의 조형미술을 다시 말할 수는 없다고 하겠다.

<div align="right">(『法輪』1970년 3월호)</div>

고대미술의 계보

1

우리 나라 고대미술은 동양 3국 중에서 높은 발달을 이루어 왔다. 그러나 일찍이 그 뚜렷한 전통의 내실(內實)을 자신의 손으로 밝혀 보지는 못하였다. 이와 같은 낙후성은 첫째 우리 자신의 용의의 부족과 소홀한 연구에 그 원인이 있다. 그리하여 국내뿐 아니라 대외적으로 정당한 인정을 받지 못하는 까닭은 왜곡과 과소평가에도 큰 이유가 있었고 현존하는 실물·실적(實跡)이 희소함에도 기인되고 있다. 그런데 이같이 고대 조형의 전래가 희소한 풍토를 이루게 된 것은 내외의 원인이 오랜 세월을 두고 겹쳐져 왔기 때문이다. 이와 같은 고대미술 부문에 있어서 전통의 혼미와 그 유형적 유산의 희귀 내지 절멸(絶滅)을 전제로 하고 과연 오늘에 있어 재생의 계기가 마련될 수 있을 것인가 한 번 깊이 생각하여 볼 만도 하다.

2

전통이라고 말할 때 필자는 먼저 그것이 매우 찾기가 어려운 것일 뿐 아니라 그 전수 또한 손쉽게 이루어지는 것이 아님을 느껴 왔다. 그럴 때마다 선사(先師)의 말을 다시금 되새기지 않을 수 없다. 일찍이 우현(又玄) 고유섭 선생은 이 전통을 논하여 "그것을 구희(球戲)와 같이 손쉽게 넘겨 줄 수도 없는 것이다. 그것은 피와 땀으로써 분골쇄신

(粉骨碎身)한 생명으로써만 얻을 수 있는 것이요 넘겨 줄 수도 있는 것이다"라고 하였다.

　우리 나라 고대미술에 관심을 두어 온 지 이미 오래다. 그러나 그 전통의 바탕을 더듬고 그 계보를 엮어 나가기는 실로 어려운 일임을 새삼스러이 느낄 뿐이다. 일모도원(日暮途遠)의 심회라고나 할까, 더욱이 이 부문에 있어서 문헌이 거의 전래하지 못한 사실은 차치한다 하더라도, 실물을 위주로 하는 학문인데도 불구하고 천재(天災) 또는 전란이나 피침기(被侵期)의 파괴 내지 약탈과 이른바 인재(人災)에 의하여 인멸된 사례는 이루 다 열거하기 어려울 정도이기 때문이다. 일찍이 고려의 문인인 이규보(李奎報)가 몽고침략으로 말미암은 대장경판(大藏經板)의 일조성회(一朝成灰)를 당하여 '오호 국지대보상의(嗚呼國之大寶喪矣)'라고 말한 그 비통한 심정이 짐작되는 바 있기 때문이다.

3

　그러나 이같이 여러 번 초토화되었던 땅에서도 그 생명을 이어온 가지가지의 고대 작품이 혹은 지상에서 버림을 받고 혹은 지하에서 보존되어 오다가 오늘에 이르러 새로운 주목을 받게 된 것도 사실이다. 그 중에서도 으뜸 되는 존재는 불교가 전수된 이래 천 수백 년을 두고 이 땅 위에 마련된 문물을 먼저 들어야 할 것이니 그들은 모두 믿음의 소산으로서 조형되었으며 역대를 통하여 무명향도(無名香徒)의 손으로 보호되어 온 것들이다. 우리 나라 고대미술의 구체화의 계기가 불교에 있었고 그 주류가 또한 이 곳에 있었음은 다시 말할 것도 없는 일이다.

　삼국시대에 고구려에서 비롯하여 전역에 퍼진 불교는 그 조형활동의 중심을 불사(佛寺) 건립에 두었으니 이 같은 활동에서 고대미술의 여러 부문이 융성의 길을 찾아 풍미한 과실을 맺게 되었던 것이다.

　그리하여 건축, 조각, 회화, 공예의 4대 부문에 있어서 무수한 작품

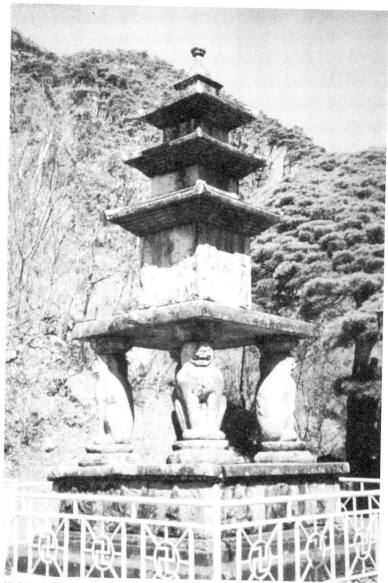

화엄사 사사자석탑

이 만들어지고 신장(神匠)의 배출을 보게 된 것이다. 건축으로서는 삼
국이나 신라의 유구(遺構)로서 현존하는 것은 하나도 없고, 고려 중기
로 추정되는 영주 부석사 무량수전과 안동 봉정사 극락전이 남아 있
고, 하대로 내려와 예산 수덕사 대웅전 등이 그 전아(典雅)한 가구(架
構)와 우아한 수법을 보여주고 있을 뿐이다. 백제의 공장인 아비지(阿
非知)에 의하여 비로소 건립될 수 있었던 신라 삼보의 하나인 황룡사
구층목탑(九層木塔)은 몽고란에 불타 버렸지만 오늘 그 유초(遺礎)를
미루어 당대 목조건축의 발달상을 짐작할 수가 있겠으며, 일본에 남아
있는 세계 최고(最古)의 법륭사(法隆寺) 목조당탑(木造堂塔)에서 우리
선인들의 유법(遺法)을 그려 볼 수도 있는 일이다. 그러나 이와 같이
고대 목조건물이 회소함에 반비례하여 우리 나라에는 산야 도처에 석
조탑파가 무수히 남아 있어 그 공백을 메꾸어 주고 있음은 참으로 다
행한 일이다. 그러므로 우리 나라를 가리켜 '석탑의 나라'라고도 하거
니와, 삼국 이래의 유적들이 천여 년의 거친 세월이 지나면서 혹은 절
터에 또는 현존 사원에 엄존하고 있어 그들에 대한 연구는 우리 나라
건축과 석조 미술의 우수한 전통을 되찾아 낼 수가 있는 것이다.

　　동양 제일의 석탑이라고 불리는 전북 익산의 미륵사지(彌勒寺址) 석
탑이나 백제 고도(古都)에 솟아 있는 정림사지(定林寺址) 오층석탑 같
은 것은 우리 나라 석탑의 조형(祖型)으로서 그 규모와 아름다운 결구
수법(結構手法)에서도 으뜸을 차지하고 있다. 이 같은 석탑은 신라시대
에 들어서면서 더욱 전형화하여 무수한 거탑과 다른 형태의 양식이 창
안되었으니, 경주 동해안의 감은사지 동서 삼층탑은 최대의 것이며, 불
국사 다보탑, 또는 지리산 화엄사(華嚴寺)의 사자탑(獅子塔) 같은 것은
가장 우수한 신품(神品)이라고 하여야겠다. 그 곳에 선인의 무궁한 창
의가 숨겨져 있고 전통의 연마에서 이룩된 우리의 아름다움이 표현되
어 있어 보는 사람으로 하여금 긍지와 환희를 느끼게 한다.

4

　탑상(塔像)은 우리 고대미술의 쌍벽이다. 모든 불도의 예배대상으로서 신앙과 정성이 깊고 지극할진대 그 물적 조형이 또한 평범할 수는 없다. 삼국시대 조상(造像)을 대표하는 반가상의 뚜렷한 비중은 우리 탑상사의 첫머리를 장식하였으니, 오늘 국립박물관과 옛 덕수궁 미술관에 각 1개씩 소장되어 있는 높이 약 3척의 금동존상들은 비단 우리의 국보일 뿐 아니라 세계의 지보라 불러야 할 것이다. 근년에 이 두 불상이 모두 구미 각국에 출품되어 세계 사람의 절찬을 받은 것은 우리의 자랑이요, 우리 전통의 빛을 실물로써 보여 준 것이라고 할 수 있다. 이 같은 조상(造像) 전통은 신라에 의하여 종합되고 다시금 연마되어 마침내 가장 우미한 작품을 이 땅에 이룩하게 되었으니 그것이 바

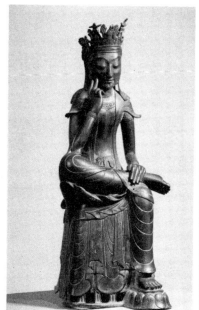

국보 제78호 금동미륵반가사유상

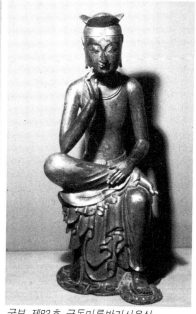

국보 제83호 금동미륵반가사유상

로 토함산 석굴암의 석굴 제상(諸像)이라 할 것이다.

석굴암의 규모는 매우 작으며 또 불상의 수효도 얼마 아니된다. 그러므로 이 같은 점에서는 인도나 중국의 것과 비교될 수는 없다. 그러나 우리의 석굴은 그들과 달라서 인공의 조성이라는 점에서 타국에서 유례를 찾을 수 없는 유일의 존재이다. 다음에 석굴 주벽(周壁)의 보살이나 제자 또는 석문(石門) 좌우의 신장상(神將像)도 모두가 명품이거니와 중앙에 진좌하신 여래좌상이야말로 불교 여러 나라를 통틀어 보아도 이에 견줄 만한 작품을 찾을 수 없는 동양 제일의 존상임을 먼저 알아야 할 것이다. 크기에 있어, 조형 방법에 있어 석조의 원상(原像)으로서 이에 대비할 것을 인도를 비롯한 불교 여러 나라에서 찾아볼 수 없었다. 이 같은 명품이 우리 땅에 엄존하고 있으니 그 조성은 결코 기적의 소치가 아니요 이방인의 조형도 아니요 진실로 우리의 것일진대, 그 배경을 이루는 여러 세기에 걸친 석조(石彫)와 석굴 조영(造營) 전통의 계보에서 그가 차지할 자리를 얻어야만 할 것이다.

이 같은 전통의 계맥을 더듬어 자신의 것을 올바르게 정위(定位)하고 인식할 때 우리의 고대미술은 오랜 맹목적 자학기를 벗어나 재생의 날을 맞게 될 것이다. 그러므로 새로운 계기를 스스로 마련하여 해명과 결집의 노력이 있기를 기약하는 바이다.

(『東大新聞』 1963년 10월 18일)

한국 불교미술의 특성

1

　오늘에 전래하는 고대의 조형미술이 불교가 이룩한 작품으로써 으뜸을 삼는 것은 새삼 강조할 것도 없다. 바꾸어 말하자면 우리 민족미술의 오랜 전통에서 오늘 가장 뚜렷하게 자취를 찾을 수 있는 것은 불교이니, 그것은 비단 이와 같은 조형미술에서뿐 아니라 우리 정신사에서 차지하는 그 비중에서이다. 이들 물심 양면이 곧 불교조형의 내외를 이루었으니, 그를 이해하기 위하여서는 물적 조형에서뿐 아니라 그 정신적 내실에의 접근이 있어야 하는 까닭이다. 더욱이 고대의 불교미술이란 모두 가람정사(伽藍精舍)의 조영을 따르던 것이기 때문에 불교의 성쇠는 곧 그 미술에 반영되었던 것이다.

　일찍이 백제는 '사탑심다(寺塔甚多)'의 나라로 이름이 높았으며 신라는 '절이 별처럼 퍼져 있고 탑이 기러기처럼 늘어섰다(寺寺星張 塔塔雁行)'는 성관(盛觀)을 이루었다는 옛 기록은 곧 불교미술의 융성을 가리킨 것이다. 그 중에서도 불도의 예배대상이요 향도(香徒)의 정성이 결집되던 곳은 말할 것도 없이 탑상이었으니, 탑은 곧 진신사리의 봉안을 건립 인연으로 삼은 건조물이요, 상은 또한 불타를 비롯한 삼세제불보살(三世諸佛菩薩)의 진용(眞容)을 옮기려는 조소(彫塑)이다. 이 같은 탑상의 봉안을 가람 창립의 근본 목적으로 삼아서 대소 건물이 일정한 배치 방안에 따라 세워졌으며, 동시에 이들 탑상에 대한 예배와 의식을 위하여 범종 등 각종 불구(佛具)가 조형되었으며, 또 법당 내외

의 장엄과 불화나 조사상(祖師像) 등 회화가 사원을 중심으로 마련되었던 것이다.

이와 같이 불교의 미술은 곧 건축, 조각, 회화, 공예 등 4대 부문에 있어서 사원 창립에 발달의 동력을 얻었던 것이다. 그리하여 한국 불교의 시원기인 4세기 이래 삼국은 국력을 기울여 가람 건립에 온갖 힘을 모았으니, 한국 고대미술의 주류가 불교에 있었고 오늘에 보존된 중요 작품은 탑상으로써 으뜸을 삼는 까닭이기도 하다. 더욱이 불교는 한국에 있어서 단순히 하나의 종교로서 존속하였던 것이 아니라 일찍부터 나라의 정교(政敎)와 일체가 되어서 국가의 운명에 직결되었던 만큼 불사(佛寺) 건립에 따르던 미술활동은 물심(物心)의 동원과 기술의 연마에서 일찍이 볼 수 없었던 높은 발달을 이루었던 것이다.

2

그리하여 우리의 불교미술은 이 땅에 이식된 지 얼마 아니하여서 주도적인 자리를 얻게 되었던 것이다. 그 이전의 고유의 미술이나 중국 또는 북방으로부터의 외래 요소는 이 같은 추세를 따라 그들과 융합되어서 새로운 발전의 바탕을 이루었던 것이다. 동시에 당시의 불교미술은 확실히 국제적 성격을 띠었으니, 비단 중국에서 수용된 것뿐 아니라 멀리 서역과 인도 및 그 이서(以西)의 것을 내포하고 있었다. 그 같은 복합적인 다양한 문화 요소를 내포한 불교미술은 우리 민족미술의 신생(新生)과 풍요를 위한 새로운 활력소로서의 역할을 이루었던 것이다.

필자는 불교의 전래, 특히 그 조형미술의 도입이 우리 고유 미술에 대하여서는 참으로 혁신적인 것임에 틀림이 없었으며, 우리의 전통 지반은 그것을 섭취하여 토착시킴으로써 마침내 우리 자신의 특색 있는 발전을 성취할 수 있었다고 생각한다. 불교문화는 이 같은 의미에서

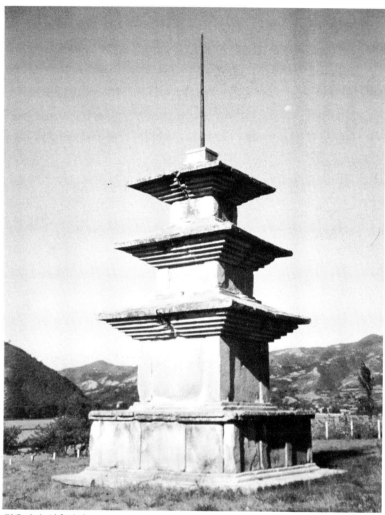

감은사지 삼층석탑

확실히 한문화(漢文化) 전래 이래의 제2차의 거대한 파동이었다고 할
것이다. 먼저 건축에서 보더라도 사원의 목조건축뿐 아니라 석탑 등의
발달은 곧 이 같은 사정을 오늘까지 잘 보여 주고 있다. 한국 최고(最
古)의 목조건물이 영주 부석사나 또는 안동 봉정사, 예산 수덕사 같은
사원에서 보존되어 온 사실은 그 전승의 유래와 장소를 가리키고 있
다.

동시에 그보다도 한국의 석탑미술은 삼국 말에 백제나 혹은 신라에
서 처음 건립된 이래 신라 통일 직후에 이르러 독특한 전형양식을 얻
었으며, 그 후 천여 년을 두고 전통양식을 이어왔으니 오늘 우리 나라
를 가리켜 '석탑의 나라'라고 부르는 바가 또한 이해되어야만 할 것이
다. 하물며 국토 안에서 풍부하게 생산되는 화강암을 주목하고 백악(白
堊)의 층탑(層塔)을 쌓아올렸으니, 이 같은 석탑미술은 또한 다른 곳에
서 볼 수 없는 일이다. 사실 우리의 신라 석탑과 같은 특이한 양식의
석탑을 다른 나라에서는 단 하나도 찾을 수 없다는 사실은 곧 그들이
야말로 한국의 불교미술이 낳은 가장 특색 있는 조형이기 때문이다.
우리 고대의 명탑(名塔)이야말로 한국 불교미술 최고의 기념물이라고
말할 수 있다.

다음에 조각에 있어서 또한 일찍부터 이 같은 특성을 찾을 수 있다
고 생각한다. 그 중에서도 삼국시대에 유행하던 미륵신앙에 따라 조성
된 반가사유상(半跏思惟像) 보살상을 먼저 들어야 할 것이다. 이 같은
반가상은 물론 중국에서 우리보다 앞서서 조성되기는 하였으나, 그것
이 우리에게 전달되어서는 삼국의 역사와 믿음의 깊이를 배경 삼아서
한층 더 절실하였던 듯하다. 오늘 우리에게 동양에서 가장 아름답고
가장 큰 국보 금동반가상 2구가 전래하고 있는 그 연유이기도 하다. 필
자는 이들 반가양식상을 오랫동안 주목하여 왔다. 그리하여 마침내 이
같은 반가사유상이야말로 나라와 백성의 가장 깊은 믿음과 예배의 대
상이 될 수 있었던 삼국의 시대상, 그 중에서도 신라에 있어서는 화랑

도와 미륵신앙과의 중대한 관계를 느끼지 않을 수가 없었다. 그리하여 마침내 미소짓는 동안의 얼굴에서 미륵의 화생인 선화(仙花)의 모습을 그려보았으며, 그를 받들어 국선(國仙)을 삼았던 당대의 기원을 짐작할 수가 있었다. 이 같은 국가적 신앙을 배경 삼아서 고대의 대표적 불상 조각이 능히 이루어질 수가 있었던 것이다.

 이 같은 사실은 비단 삼국의 반가상에만 한정된 것은 아니다. 그 후 통일에 이르러 예술의 왕자(王者)인 경덕왕(景德王)이 당시의 재상인 김대성(金大城 : 金大正)으로 하여금 신라의 영악(靈岳)인 토함산에 대찰(大刹)을 경영케 한 것은 비단 문헌이 전하는 바와 같은 김씨의 이세 부모를 위함만이 아니라, 삼국 이래 불국토의 실현을 염원하던 신라 국민의 오랜 비원과 그들의 믿음이 마침내 결정된 곳에서 다보탑이나 석굴암의 대불 같은 세계의 걸작이 비로소 창조될 수 있었던 것이다. 이 같은 거품(巨品)을 통하여 신라의 불교미술은 그 특색을 국토의 석재를 구사하여 남김없이 표현할 수가 있었다. 이 곳까지 이르는 전승과 연마의 길이 멀고 험준하였으나 마침내 그것을 성취한 곳에서 민족문화와 그 미술에 대한 위대한 기여를 찾을 수가 있다고 하겠다.

<div style="text-align: right;">(『대한불교』 1970년 6월 28일)</div>

불교와 건축

1

우리 나라에 있어서 궁전, 관아, 불사(佛寺) 등 권위 내지 종교 건축
은 모두 외래적인 중국양식계에 속하는 것이라 말할 수 있다. 그리하
여 고유한 건축양식과 이 외래계와의 대조적 병존이 장구한 세월에 걸
쳐서 우리 경관을 이루었다. 그런데 불교는 원래 그 자체에 독특한 건
축양식을 지니지 못하였으며 또 그 발상국인 인도의 것을 고집하지도
아니하였다. 그러므로 불교가 각국에 유전(流轉)함에 있어서는 그 도달
된 지역의 건물이 그대로 불사로서 전용되었으니 이 같은 사실은 한·
중·일 등 동양 삼국에서 모두 동일하였다. 그리하여 우리 나라의 불
사 건축이 또한 이 같은 중국 목조건축계를 근간으로 삼고 역대의 조
영이 이루어졌다고 할 수 있으니, 그것은 비단 양식뿐 아니라 단위 건
물의 배치 방안에 있어서 또한 그러하였다. 그러므로 불교 초전(初傳)
당초에 있어서는 궁전 내지 관아 건물이 그대로 '사(寺)'로서 등장한 까
닭이라 하겠다.

2

이와 같이 불교의 건축에서 두드러진 특이성이 안 보인다 하더라도
대소 건물이 불교의 융성을 따라 산야와 경향 각처에 무수히 건립된
자취는 오늘 우리 나라 고대건물 중 가장 고고(高古)한 유구(遺構)를

전하여 주었다. 그것은 사원 건물이 내부에 예배대상인 존상의 봉안을 목적으로 삼았기에 역대에 거듭된 중수와 두터운 신앙이 그 보호의 정신적, 물질적 바탕을 이루었기 때문이다. 오늘 이 땅에 보존된 고려 이래의 목조건물로서 국보 또는 보물로 지정된 특별보호건물의 과반수가 불교사원에서 볼 수 있는 까닭이기도 하다. 우리의 자랑인 영주 부석사의 무량수전 및 조사당과 예산 수덕사의 대웅전 등은 모두 현존하는 최고(最古)의 막중한 고려 건물로서 당당한 외관과 정제된 가구(架構)와 화려한 장엄에서 불교건축의 연면한 전통과 높은 발달상을 깨닫게 하여 줄 뿐 아니라 옛 사람의 믿음과 연마된 솜씨를 보여 주고 있다. 그리하여 동양에 있어서 중국의 것과 같은 위세적 양감에서 벗어나고 일본의 것과 같은 과도의 기교와 짜임새를 떠나서 순후한 솜씨와 자연과의 조화를 지니게 되었다. 오늘 도시가 아니라 산간벽지에 보존된 이 같은 고대건물의 존귀함이란 결코 종교건물이라 하여서만이 아니라 마땅히 우리 나라 고문화재로서 그 수위에 두어야 할 것이다.

3

그런데 불교에 있어서 사리봉안을 목적 삼던 탑파만은 불교건축으로서 독특한 모습을 지니고 각국에서 발달하였다. 그것은 비단 목탑계에 있어서뿐 아니라, 우리 나라에 있어서는 목탑을 번안한 석탑에 있어서 또한 그러하였다.

먼저 목탑에 있어서는 그 고루형식(高樓形式)의 기원에 관하여 인도와 중국의 두 가지 발생설이 있기는 하나 하늘 높이 솟아오른 목탑이야말로 확실히 불교건축을 대표하는 일대 위관(偉觀)이라 할 수 있을 것이다. 그러므로 삼국 말에 백제 공장(工匠)의 힘을 빌어 신라 서울에 건립된 높이 2백 수십 척의 황룡사 구층목탑이야말로 우리 나라의 불교건물이 세워진 이래 최대의 규모를 자랑하였을 것이며, 이 탑이 지

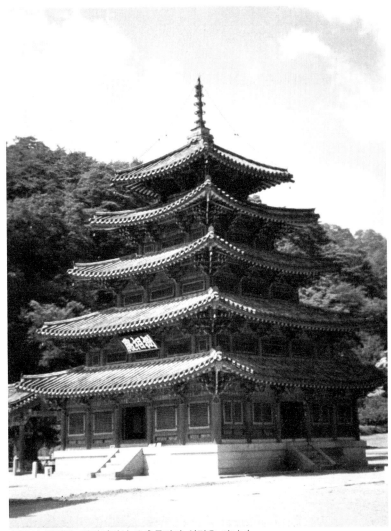

법주사 팔상전. 전각이면서 오층목탑의 성격을 지닌다.

닌 국가적 의의는 매우 중대함이 있어 역대를 통하여 국력으로서 중성(重成)을 거듭하였던 것이다.

이와 같은 국찰(國刹)에 건립된 대탑이야말로 우리 나라 탑파의 진면목을 지니고 내려온 것으로서 고려 초의 개경(開京) 칠층탑, 서경(西京) 구층탑의 건립 및 조선 초의 연복사(演福寺) 오층목탑의 중수 등이 모두 국가적 기원에서 이룩된 것이다. 그러나 이들 대탑들은 오늘 그 자취를 감추어 버렸으며 오직 충북 보은 법주사 오층목탑과 전남 화순 쌍봉사(雙峰寺) 3층전의 두 유구가 임진왜란 후 우리 전통의 잔영을 오늘에 보여 주고 있을 뿐이다. 그리하여 『삼국유사』에 '절이 별처럼 퍼져 있고 탑이 기러기처럼 늘어섰다(寺寺星張 塔塔雁行)'라 한 것은 곧 불교 최성기에 있어서의 조영활동을 전하여 주는 귀중한 문구라 할 것이다.

4

다음에는 우리 석탑을 들어야 할 것이다. 우리 나라는 이 석탑으로써 고문화재를 질·양에서 대표시킬 수 있으니 구태여 외인의 말을 빌지 아니하더라도 석탑은 우리의 으뜸가는 자랑이라 할 수 있다. 이 같은 사실은 석탑이 우리의 지정문화재 중 많은 수효를 차지하고 있음에서도 명백하다. 석탑은 우리 나라 도처에서 풍부하게 생산되는 순백의 화강석을 소재로 착안한 곳에서 발생하였고 이보다 선행하던 목탑을 번안한 곳에 그 시원형(始源型)이 있었다.

그리하여 그 산실로서는 삼국 말의 백제를 추정하게 되었으니, 익산의 미륵사지(彌勒寺址) 다층석탑과 부여의 정림사지(定林寺址) 오층석탑의 두 기를 들 수 있다. 전자는 석탑으로서 동양 제일이란 말이 있으며, 우리 문헌에서도 '동방석탑지최(東方石塔之最)'라 하였다. 이 같은 백제계의 석탑은 이미 말한 바와 같이 목탑을 조형(祖型)으로 삼았음

에 대하여 고신라(古新羅)에 있어서는 경주 분황사탑(芬皇寺塔)에서 보
는 바와 같이 전탑(塼塔) 양식을 모범 삼았다고 말할 수 있다. 이와 같
이 두 나라에 있어서 석탑의 발생 사정이 서로 다르다 하겠는데, 이 같
은 양계(兩系)는 그 후 얼마 아니하여 신라 통일을 맞아 하나로 합쳐져
서 한국 석탑의 이른바 전형 양식을 낳았으니, 그 예로서 먼저 경주 감
은사지 동서석탑을 들 수 있을 것이다.

감은사는 신라의 국찰이요, 동시에 문무대왕(文武大王)의 기복사원
(祈福寺院)이므로 이 쌍탑은 동시에 통일의 기념탑이라고도 부를 수 있
을 것이다. 그리하여 이 탑에서 얻어진 일반형 양식은 그 후 우리 나라
석탑의 전통을 이루고 길이 후대까지 계승되었으며 다시 8세기에 들어
서서는 특수형을 낳았으니 불국사 다보탑, 화엄사 사자탑은 이에 속하
는 신라의 걸작들이다.

5

끝으로 석조건축에서 신라 최대의 작품인 불국사와 석불사(石佛寺)
의 유구를 빼놓을 수는 없으니, 전자의 석교(石橋)와 후자의 석감(石龕)
이 곧 그것이다. 이들은 모두 국보로서 우리 불교건축의 정화라 할 수
있으며, 구조의 정교함과 결구의 견고함과 배치의 균정(均整)함이 참으
로 우수한 작품이라 할 수 있다. 그러므로 고인(古人)은 이를 가리켜
'동도제찰미유가(東都諸刹未有加)'라 하였고 혹은 후자를 가리켜 '직조
석감(織造石龕)'이라 하였으니, 비단을 짜서 수놓은 듯 돌을 구사하여
아름다운 조형을 이룩하였다는 표현인 것이다. 한국 불교와 건축을 말
함에 있어 이만한 목석유구(木石遺構)나마 오늘 우리 손에 전하고 있어
그 전통을 더듬는 징표를 얻게 되니 그들이 더욱 존귀하다 아니할 수
없다. 우리의 연구와 보존을 위한 정성이 또한 마땅할 것이다.

이상에서 불탑 및 건축을 대략 살폈거니와, 이를 통하여 볼 때 한국

의 불교는 이웃 어느 나라보다도 직접이든 간접이든 국민의 예술감정
을 높이 살렸을 뿐 아니라 또한 그 예술은 신앙과 결부하여 하나의 성
스러운 작업으로 승화되어 불멸의 위업을 이룩한 것이라고 할 수 있
다.

<div align="right">(『대한불교』 1965년 5월 2일)</div>

백제의 학술과 예술

1

백제의 학술과 예술이 매우 뛰어나서 삼국 중 높은 자리를 차지하였던 사실이 차차 밝혀지고 있다.

일찍이 금세기 초에 일본에 초청되어서 도쿄대학(東京大學)에서 철학을 강의하였고, 이어서 일본 고대미술품에 대한 주목에서 나아가 중국과 조선의 고대미술에 대하여서도 관심과 탁월한 판정을 통하여 그의 대저(大著) 『동아미술사강(東亞美術史綱)』 상하 2책(1920년)을 간행한 바 있었던 미국의 페놀로사 교수는 백제 미술에 대하여 다음과 같은 말을 남기고 있다. 그런데 이 같은 그의 백제 미술에 대한 탁견은 주로 그가 일본의 고도인 나라 또는 교토 등지의 고사찰인 법륭사(法隆寺) 등에서 전래한 목상(木像)이나 불감(佛龕), 일례를 든다면 법륭사 금당에 전래한 백제관음입상(百濟觀音立像) 또는 몽전관음입상(夢殿觀音立像), 그리고 옥충주자(玉蟲廚子) 같은 백제작품을 조사함에서 비로소 그의 발설이 나왔던 것이다.

일본에서 겨우 수일의 항로를 격(隔)하여 위치하는 조선이 일본의 가장 긴요한 유시(幼時)를 당(當)하여 그의 특별한 교도자(敎導者)가 되었다고 말하는 것은 참으로 요행(僥倖)한 사정에 속한다. 따라서 먼저 조선 상대(上代)의 미술을 연구함으로써 중국 및 일본 미술의 일부분을 삼아야 할 것이다. 실제에 있어 조선은 중국미술과 일본미술을 연접하는 것이다. 그리고 단기간이었다고는 말하나 기원 600년경 조선미술은 찬

연한 융성의 자리에 도달하였고 분명히 양경진자(兩競進者 : 중국 · 일본)를 능가하였다(『東洋美術史綱』上卷, 26쪽).

백제가 서기 600년경에 이르러 경진자인 중국과 일본을 능가하는 높은 미술 발전의 정상의 자리에 도달한 사실을 그는 이같이 지적하고 있다. 이 말은 참으로 놀라운 것으로서 그는 주로 일본의 고대 사찰에서 오랜 세월 전래한 백제의 고대작품을 조사하고 이같이 발설한 것이다.

2

백제는 삼국 중 가장 뛰어난 수준의 학술과 예술의 발달을 이루었던 것이다. 이것이 분명한 사실이므로 우리는 선각자의 이 발언을 새기고 간직함으로써 오늘은 그 고토(故土)에서 영광을 짐작할 수도 없는 백제 부여기(600년경)의 미술문화를 한층 깊이 연구하여야 할 것이다.

얼마 전 부여 능산리(陵山里)의 한 절터에서 출토된 금동용봉향로(金銅龍鳳香爐)가 또 우리에게 백제의 영광을 크게 비춰 주었으며 잃어버린 영광을 짐작케 하여 준 바 있었다. 그 후 다시 부여 부소산성(扶蘇山城)의 한 유적지에서는 금동반가사유상(金銅半跏思惟像) 1구가 우연한 기회에 한 주민의 주목에 따라 무사히 수습되어서 해방 후 꼭 반세기에 걸쳐서 애써 찾고자 하였던 백제금동상의 최우수품을 확보할 수 있었으니, 더욱이 이 작품이 백제의 고토에서 확실한 관계 자료와 더불어 출세(出世)한 사실은 그 작품의 가치를 한층 높여 주었다고 할 것이다.

해방 후 10년, 백제의 서북방 서산(瑞山) 깊은 계곡인 운산면 가야협(伽倻峽)에서 백제의 마애삼존상(磨崖三尊像)이 주목되어 오늘날 으뜸의 걸작으로서 내외인의 심방(尋訪)을 받고 있는 사실 또한 상기(上記)

한 금동품 2점과 더불어 페놀로사 교수의 탁견을 그대로 수긍케 함이
있다고 하겠다. 이들 2점의 백제 금동제품이 모두 600년을 사이에 두
고 백제의 서울에서 만들어져서 그 사이 1300년 후 고도(故都)의 지하
에서 보존되었다가 그 옛땅에서 재출현하여 우리를 몹시 기쁘게 하였
던 것이다.

3

이 곳에서 백제 미술에 대한 외인의 찬사를 또 하나 들어보겠다. 일
본인 야나기 무네요시(柳宗悅) 씨가 일제 초기 한국미술에 대한 그의
언급에서 다음과 같이 말하고 있는 것은 일본 초기 미술의 발달에서
주로 백제국에 의한 큰 공헌을 들어 말하고 있는 것으로 보아야 할 것
이다. 오늘날 그들의 우리 고미술에 대한 찬사가 퇴색하여 온 사실을
생각할 때 야나기 씨의 언사는 다시 주목할 만하다.

　일본이 국보로서 세계에 자랑하고 세계의 사람들도 그 미를 시인하고
있는 작품의 다수는 도대체 누구의 손에서 만들어진 것인가. 그 중에서
국보의 국보라고 불려야 할 것의 전부는 실로 조선의 민족에 의하여 만
들어진 것이 아닌가. 이 사실은 사가(史家)조차 실증하는 틀림없는 사실
이다. 그들은 일본의 국보라고 부르는 것보다도 정당히 말하면 조선의
국보라고 불러야만 하겠다(「조선의 미술」, 『조선과 그 예술』, 105쪽).

일찍이 백제는 불교를 받아서 그 심오한 교리를 알고자 하였으며 동
시에 그 보급과 조형을 위하여 사원을 건립하였으나 고기(古記)는 그
이름을 전하지 않았고 다만 '호승(胡僧) 마라난타(摩羅難陀)가 진(晉)으
로부터 이르니 왕이 이를 맞아 궁내에 머물게 하고 예경(禮敬)하니 불
법이 이에서 비롯하였다'고만 하였으니 때는 백제 침류왕(枕流王) 원년
(384년) 9월이었고, 다음 해 춘 이월에는 벌써 국도(國都) 한산(漢山)에

백제 금동용봉향로

불사(佛寺)를 창립하고 승 10인을 도세(度世)하고 있다. 서기 384년의 기사이니 지금부터 1600여 년 전의 일이다. 이 백제 불교 전래의 기사는 고구려에 이어서 한반도 서남부에 불교가 전달된 사실을 말하는 바이 백제불교가 다시 얼마 아니하여 바다를 건너 일본에 전한 사실은 짐작할 수 있으나 그 사실이 우리 고기에는 전혀 보이지 않는다. 그렇다고 불교의 동류(東流) 사실을 부정할 수는 물론 없으니, 그렇다면 그 원인은 우리 고사(古史)의 불비(不備)라고 할 수는 있을지언정 그것을 들어 백제의 일본에 대한 불교 전달을 부인 또는 과소평가할 수는 없을 것이다. 그러나 백제의 일본에로의 불교 전래 문헌은 일본에 전하고 있어서 비교적 자세하게 알 수가 있으니 다행이라 하겠다.

이 같은 불교의 동류에 따르던 일본에서의 수용 사실에 앞서서 유교가 또한 같은 경로를 따라서 일본에 전하였던 사실은 쉽게 추정된다. 그러나 우리의 고기록에서는 그 같은 기사를 전혀 찾을 수가 없다.

그렇다면 불교에 앞섰던 중국 유교가 어떻게 일본에 전하였을 것이며 그 시기와 그것을 전한 인물은 과연 누구였을까. 이에 대하여 우리 고대 기록은 또한 무거운 침묵만을 지키고 있다. 이 침묵은 사실 무시 또는 부정을 말하는 것일까. 또는 기록의 불비 또는 그 인멸을 말하는 것일까.

4

일찍이 우현 고유섭 선생은 우리 과거 문화의 성분 요소를 대략 구분하여 한족적(漢族的) 요소와 서역(西域) 인도계적 요소 등을 주맥(主脈)으로 볼 수 있다고 하였다.

전자인 한족적 요소로서 먼저 유교를 들 수 있을 것인 바, 그 전래는 후자에 속하는 불교에 앞서서 전래되었다고 보아야 하겠다. 왕인(王仁)이 일찍이 일본에 전한 『논어』나 『천자문』 또한 한족적 요소에 속하는

것이니, 불교 전래보다 훨씬 앞서서 이 같은 한족적 요소의 전래와 그에 따르던 상기한 『천자문』이나 『논어』 같은 중국의 전적(典籍)이 일찍이 백제땅에 전래하였고 그에 따른 백제 그 자체의 섭취 지반의 형성과 그에 따르던 특출 인물의 출현을 넉넉하게 전제할 수가 있을 것이다. 왕인 같은 인물은 그 성씨에서 미루어 보아 혹시 한족 출신이었을지도 모르겠다. 그렇다면 그 같은 인물을 중심 삼은 백제국내의 한족적 요소의 형성 또는 구체화가 있었을 것이다. 일본 사료가 이미 불교 전래에 훨씬 앞서서 백제로부터 중국의 『천자문』이나 『논어』가 전래되었음을 밝히고 있어, 백제문화는 그에 관련되고 그 문화에 깊은 소양을 지녔던 인물에 의하여 일찍이 일본에 전달되었다고 추정되어야 할 것이다. 일본에 대한 한반도로부터의 불교 전달이 결코 상기한 단 1회에 그친 것이 아니요, 삼국이 모두 연대를 달리하면서 일본에 불교문화를 전후 여러 차례에 걸쳐서 전한 사실과 똑같이 단 1명의 왕인에 그친 것이 아니라 여러 차례 유교문화의 전달이 있었을 것인 바, 그 중 가장 두드러진 인물로서 왕인이 기록되었을 것이며 그를 받들던 일본의 신사(神祠 : 枚方) 또한 현존함을 보겠다.

　왕인의 이름이나 그 사실의 문자가 우리에게 전무하다는 사실만으로 그를 부정할 수 있는 것은 아니다. 필자가 해방 직후 부여의 홍사준(洪思俊) 박물관장과 같이 부소산 아래 돌무더기 속에서 사택지적(砂宅智積)의 단비(斷碑)를 찾았을 때 사씨(砂氏)가 백제 팔대성(八大姓)임을 곧 짐작하였을 뿐 지적(智積)을 우리 문헌에서는 찾을 수는 없었다. 그렇다고 이 백제비를 소홀히 할 수가 없어 일본의 정사를 찾았던 바 그곳에는 그의 기사가 한 번도 아니라 2차에 걸쳐서 발견됨에 그가 백제 말기 의자왕대(義慈王代)에 대좌평(大佐平) 벼슬을 한 중요 인물임을 알 수가 있었다. 동시에 그가 당탑가람(堂塔伽藍)을 건립한 사실에서 백제가 '사탑심다'의 나라로 중국 사료에 기록된 그 배경을 알 수가 있었다. 그리고 오늘에 전래한 근소한 자료 또는 백제의 불상이나 단 2기

의 석탑 등의 전래에서 나아가 그 후광이 일본의 고찰에서 전하고 있는 사실을 짐작할 수가 있었다. 사실상 필자의 연구에 따르면 오늘 일본이 목탑으로서 대표 삼고 있는 탑파미술 그 자체는 바로 백제의 '사탑심다'의 진상이며 정확한 백제 목탑양식의 계승임을 알 수가 있다. 오늘 일본 사천왕사(四天王寺) 경내에 거주하는 금강씨족(金剛氏族)은 바로 창건 이래 그 곳에 거주하면서 역대의 건축업을 이어오고 있는 백제의 후예임을 지적하여야겠다.

우리의 백과사전(『한국민족문화대백과사전』) 왕인조(제16권 222쪽, 成周鐸 교수 집필)에 보면 '생몰년 미상'이라 하면서 '백제 근초고왕(재위 346~374년) 때의 학자'라고 하였다. 또한 '그의 자손들은 대대로 가와치(河內)에 살면서 기록을 맡은 사(史)가 되었으며 일본조정에 봉사하여 일본 고대문화 발전에 크게 기여하였다'라고 하였으며, '일본의 역사책 『고사기(古事記)』에는 그의 이름을 화이길사(和邇吉師)라 하였고, 『일본서기(日本書紀)』에는 왕인(土仁)으로 기록되어 있다'고 말하고 있다.

일본 정사에 기록된 그가 결코 허구의 인물이 아님은 곧 우리 백제 단비에서 겨우 그 이름을 고국에 남길 수 있었던 사택지적이 결코 허구의 무명인물이 아니요 백제사에 그 이름이 마땅히 기록되고도 남음이 있었던 중요인물이었음을 깨달아야 할 것이다.

(1996년 3월 24일)

고미술 연구의 신단계

1

우리 나라 고대 미술에 대한 학문적인 주목은 금세기에 들어 외세의 강침(强侵) 밑에서 비롯하였다. 그리하여 한일합방 이후 조선총독부가 실시했던 소위 고적조사사업과 그 보고서 및 『고적도보(古蹟圖譜)』 발행에 따라서 전국에 걸쳐 전래되거나 또는 발굴된 유품들이 집성되어 갔다. 이와 같이 주권 상실에 따르는 환경과 외국인의 독점이 우리 나라 고대미술 연구의 성격을 규정지어 왔으며, 이 같은 추세는 해방에 이르는 반세기에 걸쳐 계속되었다. 그러는 동안 박물관과 왕가미술관 (王家美術館)의 설립도 보았다. 그러나 또 한편에서는 일본인들에 의한 미술품 약탈과 수집이 성행했고 따라서 막대한 양이 해외로 유실되어 갔다. 이리하여 실물을 대상으로 삼는 미술사 연구에 막심한 타격이 되고 말았다. 이와 같이 우리 고미술의 연구와 보존이 우리 자신의 손 으로 착수된 것이 아니요 외국인에 의하여 마련되었다는 불행한 과거 를 지적할 수 있으니, 오늘의 실태를 이해할 수 있는 인과(因果)가 이 곳에 숨어 있다.

2

그렇다고 해서 우리의 고미술을 전공한 외국인이 있었던 것도 아니 다. 그들에 의한 성과 또는 전문적 연구는 주로 고적 조사와 고분 발굴

을 담당했던 고고, 역사, 건축학자 등에 의한 것이거나, 혹은 일본이나 동양미술 연구와의 관련에서 부차적으로 이루어졌다고 보아야 할 것이다. 그렇지만 한 민족의 고대미술 연구가 외국인에게는 적당하지 않다는 것은 아니다. 다만 그 과제는 누구보다도 그 민족 성원에 의하여 더욱 올바르게 이루어질 수 있다는 것뿐이다. 해방 전에 있어서 오직한 분이었던 고 고유섭(高裕燮) 선생의 생애와 그 업적이 한층 빛나고 있는 것은 비단 이 부문 연구의 선구자이었다는 점에서 뿐만이 아니다. 짧은 연찬기(研鑽期)를 통하여 이룩한 선생의 학문이 우리의 시초가 되었고 그 기반을 마련함에 크게 공헌하였기 때문이다.

3

해방 후 이 부문 또한 우리의 손으로 담당케 되었는데 그 경과를 돌이켜본다면 기초적인 자료에 대한 착안과 기존 업적에 대한 검토에 그쳤다고 말할 수밖에 없다. 새 자료의 증가와 그에 따르는 학문적 수습이 있기는 하였으나 아직도 우리의 연구는 초기적인 단계를 넘어서지 못하고 있다. 따라서 우리 손에 의한 진정한 고대미술사의 완성은 후대에 두어야 할 것이다.

오늘날도 중요한 작품과 유적들이 산야 벽촌에서 버림받고 있는 사실은 기존의 대표적인 작품과 그 계보에 대한 우리의 착수와 해명이 궤도에 오르지 못하고 있는 때문이다. 아직도 산만한 개별적 연구에 그치고 있으며 집중적인 협동연구의 계제에 이르지 못하고 있는 것이다. 돌이켜보면 조사 성과에만 급급하고 기본적 자료집성에는 노력을 소홀히 하여 왔다는 것이 지금까지의 실정이다. 이 방면 연구자가 희소하다는 것이 또한 각 부문에 걸친 연구가 진전을 못하고 있는 주요 원인 가운데 하나다. 그러나 최근에 이르러 국외에서 우리 고미술에 대한 주목이 차차 높아지고 국내에서도 고대 조형문화에 대한 관심이

차차 높아가고 있음을 보게 된다. 이 같은 현상은 해방 후 처음 보는
일로서 반가운 일이라 하겠거니와 전자는 구미 각국에서의 우리 고미
술품 전시의 성과라 하겠으며, 후자는 새로이 발견 또는 조사되는 고
대 유물들이 우리에게 새로운 환희와 자극을 주어 왔기 때문이라 생각
된다. 당국의 관심이나 시책 또한 일찍이 볼 수 없었던 적극성을 보여
주고 있다. 국내외의 동향에 적응하려는 현상으로 자못 기쁜 일이다.
우리 고미술 연구의 새로운 단계와 그 구체화의 계기는 이 같은 곳에
서 얻어야만 할 것이다.

<p style="text-align:center">4</p>

　우리는 아직도 자신의 눈과 말에 의한 한 권의 미술사를 갖지 못하
고 있으며, 우리 고미술의 체계를 확립시키지 못하고 있다. 외국인의
시각을 빌어 우리의 것을 보며 그들을 따라서 우리의 것을 이해하려는
습성에서 완전히 벗어나지 못하고 있는 셈이다. 석굴암을 일본인이 발
견하였다는 잘못된 발설이 오늘도 이 땅에서 되풀이되고 있으며, 제것
에 대한 자학의 무서운 독소가 아직도 가시지 않고 있는 것이다. 그러
나 한민족의 고대미술 연구가 그에 부과된 신성한 의무임이 틀림없으
니 우리의 할 일이 우리의 손에 의하여 반드시 이루어져야만 하겠다.
우리의 것을 올바르게 이해하려 함이 그들을 사랑하고 보호하려는 첫
걸음이 될 것이니 그를 위하여 우리의 생명과 정성을 다함에 무슨 인
색함과 주저함이 있으랴.

<p style="text-align:right">(『경향신문』 1962년 11월 9일)</p>

불교미술 연구의 과제

1

한국 고대의 조형미술은 4세기 후반의 불교 전래와 더불어 본격화의 길을 걷기 시작하였다. 따라서 불교미술은 우리 나라 고대 미술사의 주류를 이루었으며, 이에 따라 오늘 우리에게 전승되는 문화유산의 과반(過半)은 불교가 낳은 것이라고 할 수 있을 것이다. 그 중에서도 탑상이 중심을 이루는 까닭은 이들이 모두 불교의 예배대상으로서 믿음과 조형의 대상이 되었기 때문이다.

이 같은 우리 나라 고대 미술과 현존하는 유물과 유적의 성격으로 미루어 유네스코가 새로운 기획으로서 불교미술연구 5개년 계획을 결의하였고, 이어서 구체적인 방안을 검토하기 위하여 1969년 말 아마도 최초의 불교미술 전문가회의를 개최한 것은 매우 반가운 일이었다. 우리 나라에 있어 이 부문의 연구는 금세기 초부터 비롯하였으나 아직도 국내적으로 정비되지 못하고 국제적으로 연결되어 있지 못한 실정이기 때문에 이 같은 유네스코의 계획은 연구의 새로운 계기가 될 수 있겠으며 관계 기관이나 개인에게는 큰 자극이 될 수가 있을 것이다.

2

유네스코가 주최한 불교미술 전문가회의는 1969년 11월 10일부터 4일간 스리랑카의 콜롬보에서 개최되었다. 이에 참석한 나라는 모두 15

개국으로서 먼저 아시아에서는 우리 나라를 비롯하여 중국, 일본, 크메르, 타이, 인도네시아, 인도, 네팔, 파키스탄, 아프가니스탄, 스리랑카였다. 그런데 이들 여러 나라는 일찍이 불교국이었든지 또는 오늘도 불교가 융성한 나라로서 고대의 신앙과 예술이 또한 불교가 중심이 되었던 것은 우리의 경우와도 같다.

그러한 의미에서 이들 각국 사이의 정신적 또는 물질적인 유일한 연쇄(連鎖)는 말할 것도 없이 불교였던 것이다. 다음에, 이와 같이 불교와 인연을 지녔던 나라 이외에 유럽에서는 프랑스, 독일, 이탈리아와 소련이 참가하였는데, 미국 대표는 참석하지 않았다.

4일간의 회의는 미리 준비된 의제를 따라서 진행되었다. 먼저 각국 대표는 자기 나라 불교미술 연구의 현황에 대하여 차례로 보고하였다. 필자는 한국에서의 연구는 아직도 국내에 한정되어 있는데, 특히 한국 전쟁이 끝난 후 1955년경부터 점차 활발하여졌다는 것과, 우리의 고대 미술은 불교가 주류를 이루고 있어 자연히 탑상을 중심 삼아서 진행된다고 하였다.

그리고 근년의 새로운 발견 또한 거의 이 부문에서 찾을 수가 있었는데 특히 신라시대의 석탑에서 오랜 세월 보존된 사리구와 삼국시대 금동불상을 들었다. 그 중 경주 불국사 석가탑에서의 발견품, 특히 세계 최고(最古)의 인쇄물로 추정된 다라니경(陀羅尼經)이나 전라북도 익산 왕궁리(王宮里)석탑에서 발견된 순금판 금강경(金剛經) 같은 것은 모두 오늘 동양 불교국에서 흔히 볼 수 없는 세계의 보물로서 그 보존과 연구가 진행될 것이라고 말하였다. 끝으로 한국에는 아직도 조사되지 않은 상당수의 귀중한 불교 문화 유산이 지방이나 또는 교통이 불편한 산 속에 있어서 그들에 대한 전반적 기초 조사의 필요가 절실하다고 강조하였으며, 이 같은 조사와 연구를 위하여 정부나 단체의 계획과 참여가 있다고 하였다.

다음에 본격적 토의로 들어가 연구 계획의 목적과 지역과 연대의 범

위나 종교적, 역사적, 철학적 배경과의 연관에 대한 논의가 있었다. 이어서 회의의 중심이 된 연구제목의 선정이 있었는데 이에 대하여서는 회의에 앞서서 유네스코가 각국 위원회 또는 전문가를 통하여 수집한 자료가 참고되기도 하였다. 그리하여 ① '불교미술의 기원과 보급'이란 항목에서 9개의 제목, ② '아시아 국민의 문화생활과 불교미술의 현재의 역할'이란 항목에서 2개, 합계 11개의 제목을 선정하였다.

그러나 이들 적지 않은 제목 중에서도 각국을 통한 공동 관심과 앞으로의 협력을 가능케 하여 줄 것으로서는 ① 항목 중에서도 불타의 생애와 불상의 기원, 불교 건축과 회화 또는 대승·소승 불교 미술과 그 관계 등이 주목되기도 하였다.

이 같은 선정 토의에서 가장 주목된 것은 북쪽의 간다라 미술의 비중을 강조하는 주장(파키스탄의 A. H. Dani 교수)과 이에 맞서 남쪽 또는 동남아시아 미술의 중요성을 강조하는 주장(프랑스의 Jean Boisselier 교수)이었다. 이 논의는 각기 1개 제목으로 선정되었는데, 우리 나라에 불교와 그 문화가 전달될 때 북과 남, 또는 육지와 바다의 두 길이 추정되고 있는 사실에서 흥미있고 유익하였다.

끝으로 연구방법으로 새로운 자료의 소개와 출판물의 간행 문헌 목록과 새로 발표되는 영문 자료의 정기적 집성 등이 논의되었으며, 일반을 위한 출판으로서는 불전(佛典)이나 불상, 벽화와 같은 보편적 제목이 채택되었다.

그리고 연구를 위한 기구로서는 각국이 전반적 계획과 연구의 집행을 위하여 일정한 단체를 지정 또는 창설하기로 의견을 모았다. 끝으로 이와는 별도로 각국이 보유하고 있는 고대의 불교문화재 중 긴급한 보존을 요하는 것을 들어 유네스코 본부에 건의하기로 하였는데, 그 중에는 우리 나라가 소장하고 있는 중앙아시아 유물이 포함되었다.

3

　이와 같은 콜롬보 회의의 보고서는 그 후 참가자와 각국 위원회에 보내졌으며, 이어서 회의에서 채택된 연구제목 중 상기한 불상, 건축, 불화 등이 더욱 높은 비중을 지니는 것으로 지적되어 왔다. 동시에 간행물로서는 불상 앨범이 유네스코에 의하여 국제 수준의 공동노력으로 마련키로 되었다는 것과 이에 참여할 전문가나 단체의 추천과 이 연구 계획을 집행하기 위한 기구를 보고하여 달라고 하였다.

　1970년 2월 25일 소집된 한국 유네스코 불교예술 전문가회의에서는 먼저 지난번 콜롬보 회의에 참석하였던 필자의 보고가 있었으며, 이어서 상기한 바와 같은 범위 안에서 우리의 연구 제목('上代의 불상과 석탑·불화의 연구')의 선정과 불상 앨범을 위한 참여가 논의되었다.

　끝으로 연구집행의 중심 기구로서는 정부나 학회 및 개인으로서 구성되는 '한국 불교예술 연구 위원회'와 같은 새로운 조직을 한국 유네스코 안에 마련하기로 하였다.

　이와 같이 불교미술 연구를 위한 유네스코의 5개년 계획은 우리 나라에서 그 첫발을 내딛게 되었다. 한국에서 불교미술의 연구는 불교가 차지하였던 높은 비중에서 미루어 보아 내실과 성과를 거두어야만 할 것이다.

<div align="right">(유네스코 불교미술 전문가회의에서의 논의, 1970년)</div>

2부 석굴암 · 불국사 · 문무대왕릉

불국사와 석굴암

1. 역대의 수난

일찍이 경주를 중심으로 융성하던 신라 왕국의 불교는 '절이 별처럼 퍼져 있고 탑이 기러기처럼 늘어섰다(寺寺星張 塔塔雁行)'라 표현되었듯이 대소 사찰의 건립을 보았다. 이에 따라 탑상(塔像)을 중심으로 건축·조각·회화·공예 등 여러 부문에서 수많은 걸작을 낳았다. 그러나 오늘에 이르러 전래한 것은 매우 소수뿐이어서 그 당시의 실상을 추정하기가 매우 어렵게 되었다. 그것은 조형작품에서뿐 아니라 문자의 전래 또한 희귀하여서 오늘의 주제인 불국·석굴에 있어서도 신라에 오르는 고문서는 찾을 길 없고 임진왜란 이후의 문적(文籍)을 볼 수 있을 뿐이다. 그것도 석굴암에 있어서는 사적기(事蹟記)는 고사하고 현장에는 현판 하나를 남기지 못하였다. 석굴암의 전실(前室) 또는 본존 명호에 관한 분분한 논의 또한 그 비롯함이 고문징(古文徵)의 인멸에서 찾아야 할 것이다. 이에 따라 양사(兩寺)에서의 우리의 주목은 조형에 대한 것인데 그 고찰 또한 우리의 기초 연구의 부족에서 혼돈을 거듭하여 왔다.

사적(寺蹟)에 따르면 불국사는 법흥왕대의 창건이라 하나 현존하는 유물 또는 유적에서는 그 같은 증빙을 찾지 못하였고 고려시대에 이르러 『삼국유사』가 「사중기(寺中記)」를 인용함에서 비로소 그 연대를 짐작할 수 있을 뿐이다. 그리고 설화 속에 등장하는 김대성(金大城)의 실체에 대하여서는 최근에 이르러 이기백(李基白)·김상현(金相鉉) 두 교

수 등에 의하여 그의 행적이 다소 밝혀졌을 뿐이다. '동도제찰미가유
(東都諸刹未加有)'라 기록된 불국사의 운제보탑(雲梯寶塔) 등은 오늘 옛
면모를 우리에게 전하고 있으나 고가람(古伽藍)은 임진왜란에 전소(全
燒)되었으니 「고금역대기(古今歷代記)」에는 다음과 같은 기록이 보인
다.

大雄殿極樂殿紫霞門外三千餘間 盡付 其餘金像玉砌石橋寶塔傲焰以
脫禍 累朝綸旨給千樣萬色 珍翫寶物盡入於攸之口 可慨也

그 후 19세기에 이르러 일제의 침략을 받아 이 곳 두 사암(寺庵)에서
의 석물의 약탈이 시작된다. 불국사에서의 사리탑(舍利塔. 뒤에 반환)·
석사자(石獅子), 석굴에서의 석탑과 석상 2구의 반출이 있었다. 그러나
이보다 더욱 가공할 일이 두 곳에서 벌어졌으니 그 하나는 다보탑 수
리를 구실로 삼은 사리구의 약탈인데, 이 사건은 백주에 총독부의 손
으로 감행되었다. 이보다 앞서서 석굴에서는 본존 대불과 그 대좌에
대한 가해 사실이 있었으니, 이것 또한 보물을 약탈하려는 일본인 무
뢰한의 소행이었다. 전자에 대하여서는 진현리(進峴里)의 김(金) 노인
이, 후자에 대하여서는 범곡리(凡谷里)의 노인들이 생생하게 증언하고
있었다. 그 후 합방 뒤 석굴에 이어서 불국사의 대수리 또한 원형에 대
한 사전조사와 전문학자의 참여 없이 총독부 기수(技手)의 감독으로
토목공사가 진행되었으며 보고서의 작성도 없었다.

2. 불국사의 연지(蓮池)와 다보탑의 양식

먼저 불국사에서 주목되는 것은 그 규모에 관한 것이다. 「고금역대
기」에서의 '삼천여 간'이라 한 것은 오늘의 총 칸수에 비할 때 많은 숫
자인데 그렇다면 오늘의 사관(寺觀)은 오직 그 중심부만을 가리킨 것

이고, 그 외에도 중심부에서 동서나 북방으로 사역을 확대하여 보아야
하지 않을까. 김대성이 34년간의 고심 경영 끝에 장차 오백천성보전(五
百千聖寶殿)을 세우려 할 때 혜공왕대(惠恭王代)인 대력(大曆) 9년 갑인
(甲寅 : 서기 774년) 2월 2일에 졸(卒)하니 '국가내필성(國家乃畢成)'이라
고 하였다. 때는 그의 75세에 해당하고 있으니 그가 경덕왕대(景德王
代) 대상(大相)에서 물러나 이 불사(佛寺) 경영에 노년을 모두 바쳤다고
할 것이다. 이 곳에서 주목되는 것은 '국가필성(國家畢成)'이라 한 것인
데, 이 때의 국왕은 창건주인 경덕왕의 아들 혜공왕이 연소(年少)하므
로 그의 어머니 만월부인(滿月夫人)의 섭정 때로 보인다. 김씨왕가의
원찰이요 남편인 경덕왕의 창설이었으니 그 부인이 이 불사에 관여하
였다고 보는 것이 또한 순리일 것이다. 이 같은 추정은 우리의 국보인
성덕대왕신종(聖德大王神鍾)의 경우 그 명문을 자세히 해석하여 보면
또한 만월부인의 가장 큰 공로를 인정하지 않을 수 없기 때문이다. 따
라서 종명(鍾銘)에 '태후은약지평(太后恩若地坪)' 또는 '위재아후 감덕불
경(偉哉我后 感德不輕)'이라고 새긴 까닭이 아닐까. 김대성 사후의 불국
사 공사가 소규모이나마 계속되었기에 '국가필성' 이외에도 김상현 교
수가 인용한 바와 같이 이종상(李鍾祥 : 1799~?)의 시문(詩文)에서 총
39년의 건립 연수를 후세까지 전한 것으로 보인다.

　불국사에서 그 경관을 생각할 때 사원 건립에 앞서는 토목공사의 집
행을 아니 생각할 수 없다. 이 같은 토목공사는 규모의 대소를 막론하
고 꼭 따라야만 하였다. 전북 익산의 백제 미륵사나 개풍의 고려 흥왕
사(興王寺) 등 각 왕조 최대의 사찰에서 이 같은 공사의 선행이 가능한
연후에 위와 같은 대규모의 사찰 배치를 생각할 수 있다. 따라서 대공
사를 능히 가능케 하기 위하여서는 그 시대적 배경, 장소의 선정 그리
고 그 일을 완수하는 강력한 주동 인물 등 이들 세 요건에 대한 충분
한 고찰이 따라야 할 것이다.

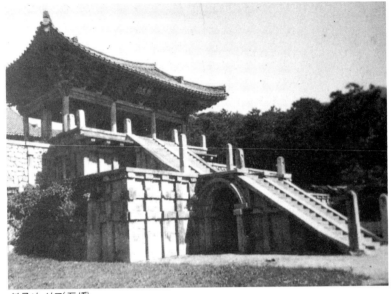

불국사 석교(石橋)

불국사에서 강조하려는 것은 사원 전면(前面)에 일대연지(一大蓮池)를 판 사실을 그 으뜸으로 지적하고자 한다. 필자 또한 오랫동안 불국사의 사대석교(四大石橋)인 청운(靑雲)·백운(白雲)·연화(蓮花)·칠보교(七寶橋)의 현존에 따라서 교(橋)에 상응하는 물(水)을 아니 생각할 수 없었다. 또 석교를 오르면서 서방(西方) 전면에 범영루(泛影樓)가 있어 그 밑에 범영(泛影)을 위한 못을 아니 생각할 수가 없다. 사실상 이 누각 서하(西下) 중단(中段)에는 돌로 만들어진 석조물 한 점이 남아 있어 지하 수로와 통하고 있다. 다시 옛 사진에 따르면 석축을 배경으로 작은 못이 있어 연화가 심어져 있는데, 이것은 일제의 석교 공사로 말미암아 완전히 매몰되고 말았다. 해방 후 1960년대의 중수공사 때 넓은 이 곳 사정(寺庭)의 전면 발굴이 진행되면서 큰 못자리가 노출되어 그 규모가 동서 40여 미터, 남북 20여 미터에 이르러 대략 동서 석교가 그 사이에 자리잡았던 사실을 알 수 있었다. 이것이 바로 고래로

이름높던 불국사의 '구품연지(九品蓮池)'로 생각되었다. 그리하여 10리 서쪽의 오늘의 영지(影池)에 앞서서 불국사 본래의 영지가 석교 석축 바로 밑에 굴착되어 있어서 불국사 전면관(全面觀)을 형성하였던 불국사의 본래 면목을 그리게 하였던 것이다. 조선시대 초기에 활동했던 매월당(梅月堂) 김시습(金時習)이 읊은 「불국사시(佛國寺詩)」에 다음과 같은 내용이 있다.

斷石爲梯壓小池　高低樓閣映漣漪
昔人好事歸何處　世上空留世上寄

이것이 바로 옛 광경을 그대로 오늘의 우리에게 전하여 준 것이 틀림없다. 일본 교토 평등원(平等院)에는 오래 된 조각과 벽화가 있어 필자가 즐겨 찾았는데, 또 다른 이유는 이 곳 평등원이 일제 때 우리 미술사와 깊은 인연을 맺었던 세키노 다다스(關野貞) 박사에 의하여 불국사와의 유사함이 지적된 바 있었기 때문이기도 하다. 그러나 이들보다도 필자에게는 세계 제2차 대전 후 그들이 이 곳의 황폐를 손질할 때 전면의 연못을 다시 복구하여서 오늘 세계에 자랑함과 동시에 으뜸의 국보로서 보호하고 있는 사실을 잘 알고 있기 때문이다. 그리하여 이 평등원과 비교한 우리의 불국사는 당연히 그보다 연대가 오래 되었을 뿐 아니라 평지에 곧바로 세운 일본의 목조건축이 아니라 석교·석단(石壇) 위에 솟아 있어 뚜렷한 차별상이 분명하기 때문이다. 물을 얻어 비로소 아름다움을 더한 일본 평등원과 물을 잃어 버린 우리 불국사의 오늘의 모습이 큰 대조를 이루고 있다. 우리는 해방 후의 복원공사에서 혹시 화룡점정(畵龍點睛)의 기회를 스스로 포기하여 버렸던 것은 아닐까. 그 이유가 발굴자가 말한 것과 같은 공사·인력·기후 때문이었다면 그것만으론 우리가 납득할 수가 있겠는가. 속히 재고되어야 할 중대한 사유가 있다고 하겠다. 구품연지의 복원은 불국사 경관을 일신

하면서 원형에 접근할 것이 참으로 틀림없다.

다음으로는, 다보탑의 양식에 대하여 논의가 분분한데 필자는 우리 신라 석탑의 기본 양식과 그 변천 과정을 더듬어 이 탑은 층탑(層塔)이 아니요 문자 그대로 보탑(寶塔)임을 말하여야 할 것이다. 더 설명하면, 2층 기단(基壇) 위에 방형(方形) 난간을 돌린 다음 다시 그 위에 팔각형의 사리탑을 봉안하였고 상륜(相輪)도 꽂았다고 하겠다.

3. 석굴암의 기본구조와 대불(大佛)의 명호

석굴암의 원명은 석불사로서 신라 경덕왕대에 김대성에 의하여 불국사와 동시에 건립되었음은 앞서 말한 바와 같다. 그러므로 그 세부의 석조 양식이나 출토 와전에서 서로 닮은 점을 발견하고 놀라기도 하였다. 그러나 불국사와 비교할 때 하나는 인공으로 축성된 석굴사원으로 그 기본형이 전방후원(前方後圓)을 이룬다. 그 중 원실(圓室)은 불상과 탑파를 봉안하였으며 방실(方室)은 원실과 서로 연속되었으되 방형(方形) 통로로써 하였다. 그리하여 마치 인도의 최고(最古)석굴이라 일컫는 '보드가야' 인근의 '바라바르' 석굴과 같은 2실을 이룬다. 인도의 것은 기원전 약 2세기의 건립으로서, 우리의 것이 서기 8세기 후반임을 고려할 때 약 1000년의 차이를 갖는다. 그러나 신라의 많은 수도승들이 이 지방을 찾았을 때 그들의 주목을 받았고, 이 같은 인도 초기 석굴자료 또한 신라의 건축인들이 참고한 것이 아닐까 하는 생각은 필자가 현장에서 느낀 바 있었다.

어같이 인도의 원실과 방실의 구성은 예배대상인 탑상에 대한 예배의 공양이 필수 요건이기 때문이다. 그러므로 일본인이 전실의 존재를 짐작하면서도 그것을 복구하지 않았기에 수십 년 간 풍우에 노출되어 큰 손실을 받은 것이요 해방 후 이 석굴을 중수할 때 전실 문제를 놓고 얼마나 많은 세월과 정력이 소모되었는지 알 수 없다. 동양 제일의

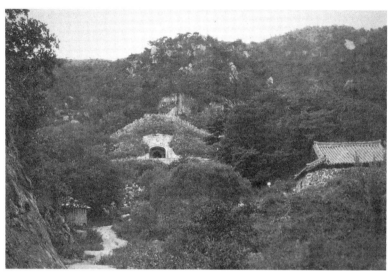

석굴암 원경

대불을 그 중앙에 봉안하고 어떻게 그를 위한 예불의 장소를 고려하지
않을 수가 있었단 말인가. 우리 석굴의 설계자는 그 처음부터 본존에
대한 예배의 일정한 장소를 전실 앞줄 중앙에 예정하였기에 그에 따라
본존의 두광인 일대(一大) 연화 원판(圓板)을 따로 후벽 십일면관음상
상방(上方)에 감입(嵌入)한 것인데, 이것 또한 오직 우리 석굴에서만 찾
을 수 있는 신라의 창의라고 생각한다.

　다음에 우리 석굴은 위에서도 언급한 바와 같이 탑상 구존(俱存)의
전당임을 알아야 하겠다. 불상만이 조성된 것이 아니므로 쌍탑이 불국
사의 경우와 같이 동서로 배치되었던 것이다. 그러므로 석굴에서는 동
방(東方 : 大佛 앞)에 삼층탑(이것을 오층이라 전하고 있으나 이층 기단을
합산한 듯하다)을 배치한 것이다. 그러나 오늘 이들의 방형 대석(臺石) 2
개만을 굴내에서 볼 수 있는데, 그들 중앙에는 각기 사리방공(舍利方
孔)이 파여 있다. 그러므로 비록 석탑 하나는 도실(盜失)되고 하나는 파
손되어 국립경주박물관으로 자리를 옮겼으나 그들의 원재(原在)는 석

굴 고찰에서 매우 중요하다(이들은 복원되어서 그 原義를 찾아야 할 것이다).

다음으로 불상에 대하여 간단히 언급하겠다. 먼저 본존 대불의 양식과 그 명호이다. 양식은 신라 석불, 그 중에서도 여래좌상의 일반형식으로서 우견편단(右肩偏袒)이요 오른손은 항마촉지인(降魔觸地印)이고 좌형(座形)은 길상좌(吉祥座)이다. 8세기에서 그 말기에 이르기까지 가장 유행한 신라 석조여래좌상의 양식으로서, 명호는 아미타불로 보아야 하겠다. 실제로 석굴암에서 전래한 현판인 「석굴암상동문(石窟庵上棟文)」 초두에는 분명히 '미타굴(彌陀窟)'이라는 글이 있어 이 석굴의 대불이 아미타여래좌상임을 알 수 있다. 또 하나의 옛현판인 「수광전(壽光殿)」이라는 것 또한 아미타불의 별호가 '무량수불(無量壽佛)' 또는 '무량광불(無量光佛)'임에서 '수(壽)'와 '광(光)' 두 자를 따서 법당명(옛 전실)을 삼은 것으로 생각된다.

또 다른 설명으로서는 석굴암의 건립 인연이 불국사와 달리 전세부모(前世父母. 불국사는 現生父母)를 위한 건립이기에 이 곳의 주불로서 아미타불을 봉안함으로써 그들의 서방극락정토왕생의 기원을 알 수가 있다. 그러므로 우리는 오늘 동방에서 들어와 서방을 향하여 서방불에 예배하고 있는 것이다.

4. 석굴암의 방위와 동해구 유적

끝으로 석굴의 방위에 대하여 간단히 말하고자 한다. 그 방위는 창건 초에는 주존 대불과 석굴이 일치하고 있었다. 그러나 일본인에 의한 해체 복원 후 이들 사이에 차별이 보이므로 부동(不動)이었다고 보이는 본존의 방위를 말하여야 하겠다.

오늘 이 석굴의 대불좌상은 정확하게 신라의 동해구를 그 시각으로 삼고 있다. 그런데 이 동해구는 신라의 지명으로 오직 문무대왕의 장

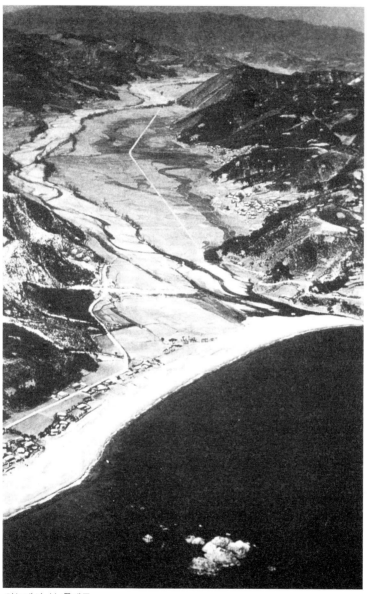

하늘에서 본 동해구

례와 관련되어서 보이고 있으니 『삼국사기』 권7 문무왕 3년조에 '秋七月一日 王薨 諡曰文武 群臣以遺言葬東海口大石上'이라 하였다. 따라서 동해구는 토함산에서 발원하는 동해천 내지 대종천이 동해에 유입되는 그 해륙(海陸) 일원을 가리키고 있다. 그런데 이 곳에는 해중의 문무대왕릉(藏骨된 大王巖)과 육지의 감은사지 그리고 이견대(利見臺)의 필자가 부르는 이른바 동해구의 3유적이 모여 있다. 얼마 전 문화재연구소의 김동현(金東賢) 보존실장(현 국립문화재연구소장)에 의한 실측에서 대불의 시각이 감은사와 이견대를 지나고 있는 사실이 다시 확인되었다. 이 사실은 일찍부터 석굴 앞에 서서 똑바로 내다보이는 그 곳이 바로 동해구임이 알려져 오기도 하였다. 문무대왕을 비롯하여 효성왕 · 선덕왕 등 김씨 역대왕의 화장(火葬)에 따른 장골(藏骨) 또는 산골(散骨)의 현장임이 틀림없다. 그렇다면 우리의 석굴 대불이 이 곳을 정시(正視)하고 있는 사실에는 그 까닭이 있다고 하겠다.

 신라의 토함산 불국사와 석굴암은 모두 우리의 오랜 친숙과 연구를 쌓아서 비로소 그와 친근할 수 있고, 그에 따라서 올바르게 이해할 수가 있다.

<div align="center">(국립경주박물관 주최 박물관대학 강연, 1994. 3. 22)</div>

석굴암의 건축과 조각

1. 석굴의 위치와 그 연대

우리의 대표적 문화유산으로서는 누구나 경주 토함산에 자리잡은 석굴암을 들 것이다. 그러나 이 석굴암은 19세기까지는 널리 알려지지 않았으며 다만 경주 불국사와의 관계에서 그 소암(小庵)으로 전래하여 왔었다.

그러나 이 석굴암의 건립연대는 매우 오래 되어서 통일신라시대인 8세기 중엽에 불국사와 동시에 조영되어서 그 이름을 석불사(石佛寺)라고 하였다. 그런데 이 석불사가 산상(山上)의 석굴사원임에 대하여 불국사는 그와는 달리 산록(山麓)에 위치한 대규모의 사찰인 바 그 건물의 양식이나 배치방안은 신라의 전통양식에 따르고 있다.

그런데 이들 사암은 모두 토함산에 위치하였는데 그 장소는 신라의 국도였던 경주의 동남방이다. 이 토함산은 신라 국가의 건국 이래 영산(靈山)의 하나로 신앙되어 왔으며 통일 후에는 신라 국토의 동방에 위치함으로써 5악 중에서 그 이름을 동악(東岳)이라고 부르기도 하였다. 이 동악은 국도인 경주와 동해와의 사이를 병풍같이 가로막고 있어 다른 4악이 내륙의 산악임에 비하여 특수한 신앙의 대상이 되어 왔다. 이 같은 명산이며 특히 신라의 국도에서 가장 근거리에 있다는 지리적 조건 또한 유의되어야 할 것이다.

그런데 이 석굴암의 연대는 신라 제36대 임금인 경덕왕대(742~764년)에 이르러 김씨왕가의 원찰로서 당시의 임금과 그의 재상이었던 같

은 왕가에 속하는 김대성에 의하여 착공되었으니 옛 문헌은 그 연대를
천보(天寶) 10년(751년)이라 하였다. 때는 경덕왕 즉위 10년에 해당하며
김대성 또한 재상의 자리에서 물러난 그 이듬해에 해당되고 있다.

　이 시대는 신라 왕조의 전성기에 해당한다. 이 같은 융성한 시대를
대표하는 왕과 그 신하가 뜻을 같이 모아서 8세기 중엽에서 기공(起工)
하여 약 1/4세기의 오랜 공기에 토함산 상하 두 곳에 대가람과 석굴을
건립하였던 것이다.

2. 석굴의 건립 인연

　석굴은 어떤 목적으로 불국사와는 떨어져 산상에 건립되었을까. 이
에 대하여 석굴암에는 아무런 문헌의 전래가 없다. 그러나 다행히 고
려 때 저술된 『삼국유사』에 따르면 상기한 신라의 재상인 김대성이 2
개 사찰을 건립함에 있어 불국사는 '현세부모'를 위하여, 석불사(석굴
암)는 '전세부모'를 위하여 건립하였다고 하였다. 이에 따르면 '전세부
모'라 한 것은 곧 현세에 살아 있는 부모가 아니라 이미 세상을 떠난
선대(先代)의 부모를 가리킨다. 이같이 고대의 관계문헌에 명백하게 이
들 2개 사찰의 건립 목적을 따로 구분한 사실은 매우 주목할 만하다.
　이 같은 구분을 다시 해석하려면 자연히 그 당시의 장법(葬法)을 살
펴보아야 하겠다. 당시에는 두 가지 방법이 있어, 하나는 전통적인 토
장(土葬)이며 다른 하나는 8세기 들어서 가장 보급된 화장(火葬)이 있
었다. 이에 관련하여서 신라 왕자(王者)의 장례방식을 분류하여 보아야
겠다. 먼저 화장을 처음 택한 임금은 삼국통일의 대업을 이룩한 문무
대왕(재위 661~680년)이었다. 그는 긴 유언을 남기면서 사후 화장하여
그 유골을 동해안에 있는 대석(大石) 위에 안치하라고 명령하였다. 이
것이 신라 왕자로서 최초로 화장한 왕자인데 그 후 신라에서 화장이
크게 유행하여서 효성왕이 또한 화장 후 그의 유골을 동해에 산골(散

骨)한 사실이 기록되어 있다. 그런데 이 효성왕의 동생인 경덕왕(742~ 764년)에 이르러 석굴이 건립되었던 것이다. 이같이 국왕이 화장되어서 동해에 산골되었기에 김씨왕가에서는 그 후 많은 귀족들이 또한 이 방식을 따라서 같은 동해에 산골한 사실을 알 수가 있다.

이 같은 김씨왕가에 의한 화장과 동해 산골의 유행이 동해를 향하여 석굴의 문을 연 석굴암의 건립과 필연코 관련되어 있는 사실을 쉽게 추정할 수가 있을 것이다. 실제로 지도를 펴놓고 석굴의 방위를 측정할 때 석굴의 방향은 정확하게 신라 국민이 부르던 '동해구'[동해의 입, 이것은 토함산의 계수(溪水)가 동해로 합류하는 지점으로서 신라 당시에 이같이 命名된 것이다]와 일치되는 사실을 알 수가 있다. 이 같은 사실에서도 석굴 건립의 목적은 바로 신라 김씨왕가의 '전세부모'로서 일찍이 세상을 떠난 그들 조상의 영가(靈駕)의 복을 빌고 그들의 왕생 정토를 위하여 건립된 사실을 알 수가 있다. 이 같은 건립 목적에 따라 이 석굴의 주존의 명호 또한 밝혀질 것인 바, 이에 대하여서는 뒤에서 다시 논의하여야겠다.

3. 석굴의 구조

석굴의 구조는 원형인 바 이것 또한 인도에서 가장 많이 사용하는 방식의 하나이다. 이 같은 원형을 기본으로 삼고 그 앞에 방형(方形)의 공간을 부속시켰다.

그리하여 구조는 원형 공간에는 예배대상인 불상과 탑을 봉안하였고 방형의 공간에는 오직 양측 벽면을 이용하여 불상 입상을 나열하였을 뿐 그 공간은 비어 있다. 그 까닭은 신도가 이 공간에 모여서 혹은 예배하고 혹은 설법을 듣기 위함이다.

그런데 이 석굴의 원형 그리고 방형 공간 사이에는 이들 두 공간을 연결하기 위하여 다시 낭하(廊下) 같은 방형의 공간이 있다. 그리고 이

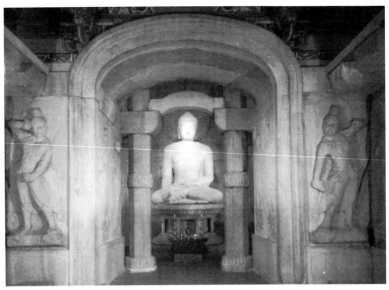

석굴 정면

　공간 또한 양벽(兩壁)에는 사천왕상과 팔각주를 이주(二柱) 세웠는데,
이 같은 팔각주 또한 인도의 석굴에서 볼 수 있을 뿐 아니라 중국 또
는 우리 나라의 고분에서도 찾을 수가 있다.
　다음에 가장 주목되는 것은 이 같은 구조의 석굴은 인도나 중앙아시
아 또는 중국에서와 같이 자연의 암벽을 이용하여 그 벽면을 뚫고 들
어가서 일정한 공간을 얻은 것이 아니다. 신라의 석굴은 이와는 달리
평탄한 대지를 마련하고 그 위에 인공으로 대소의 석재를 쌓아올려서
원굴(圓窟)의 공간을 마련하였고, 다시 그 천정을 궁륭(窮窿)형식으로
쌓아올리고 끝으로 그 중앙에 일대판석(一大板石)을 얹어서 석굴공사
를 마감하였다. 다음에 전실(前室)은 오직 좌우의 벽면만을 돌로 쌓아
올렸으며 천정은 목조의 옥개(屋蓋)를 덮고 다시 기와를 얹었다. 이 기
와는 다시 원형 석굴의 외부 전체를 피복하여 빗물을 막도록 하였다.
　이같이 신라의 석굴은 인공에 의하여 원실과 방실의 두 공간을 서로

연결하였는데, 그 재료는 석재뿐 아니라 목재와 와전(瓦塼)을 사용하고 있다. 이같이 석재 이외의 목재 등의 사용은 또한 인도나 중국의 석굴에서 전면(前面) 또는 문호(門戶) 등에 사용되고 있는 사실을 볼 수가 있다. 인도의 아잔타 또는 데칸 고원의 석굴 등 비교적 초기 석굴에서도 볼 수가 있다. 동시에 인도의 기원전의 최고석굴(最古石窟)인 바라바르 석굴의 기본평면이 토함산 석굴의 평면과 서로 유사한 사실은 매우 주목할 만하다.

4. 불상과 탑파의 봉안

불교는 예배대상으로 불상과 사리를 갖고 있다. 불상은 교주인 석가모니의 모습을 새겼으며 사리는 교주의 신골(身骨)이다. 그러므로 이들 양자가 모두 신성한 것이므로 이들을 봉안하기 위하여 혹은 법당을 건립하고 혹은 탑을 쌓았다.

인도에서는 초기에는 오직 사리에 대한 예배가 유행하였고 기원후에 이르러 불상이 만들어져서 이들을 봉안하는 건물이 또한 마련되었다.

그러나 가장 특징이 있고 불교에 고유한 것은 탑이다. 그리하여 불교의 동방으로의 전래에 따라 많은 탑이 각지에 건립되었는데, 지역을 따라 그 모습을 달리하고 있는 사실을 볼 수가 있다.

그렇다면 우리 신라의 석굴에서 이들은 어떻게 굴내에 봉안되어 왔던가. 굴내에는 중앙에 일대좌상(一大坐像)이 안치되었으며 원실(圓室)의 주벽(周壁)에는 보살(3)·천부(天部 : 2)·십대제자(10)의 입상이 돌려 있으며, 다시 천정 하부인 주벽상(周壁像) 상부에는 감실(龕室) 10개가 돌려 있어 이들 속에는 약 10구의 작은 불상 등 좌상이 각기 봉안되어 있다. 그러므로 굴내의 불상은 대소 26구이다.

다음에 전실로 나가는 통로에는 사천왕 입상(4)이 있으며 전실로 들

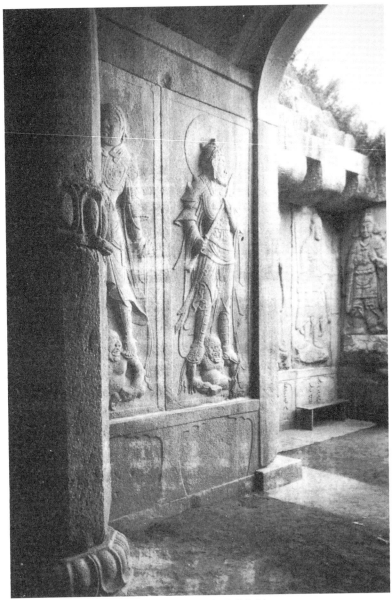

주실에서 바라본 석굴암 비도(扉道)의 북벽과 전실(前室)

어서는 바로 좌우에 각 1구의 인왕 입상이 있다. 그리고 전실에는 좌우
각 4구의 팔부신장 입상이 대립하고 있다. 그리하여 이들을 총계하면
40의 불상이 봉안되어 있었는데, 금세기 초 일본으로 반출된 2구가 아
직 돌아오지 않고 있으니 현재는 38구만이 원위치를 지키고 있다.

석굴에는 이 같은 불상 이외에 2기의 석탑이 전래하고 있었다. 그리
하여 이들 공예소탑(工藝小塔)은 본존의 전방과 배후에 있었고 각기 사
리를 갖고 있었다. 그러나 그 중 완전한 오층탑은 금세기 초에 일본의
고관(高官)이 반출하였고 다른 하나는 파손된 채로 공사중에 발견되어
현재 경주국립박물관에 진열되어 있다.

이상에서 보아 토함산의 신라 석굴은 건립의 예배대상으로 불상과
탑을 모두 배치한 사실을 알 수 있다. 그러나 사리보다는 불상의 비중
이 일층 컸던 사실은 말할 것도 없다.

5. 본존의 명호(名號), 아미타불

위와 같은 석굴 내의 불상 배치에서 가장 중요한 것은 석굴의 중심
을 차지하는 가장 큰 여래좌상임은 다시 말할 것도 없다. 그렇다면 이
석굴의 주존인 석불좌상에 대한 신앙이 과연 무엇이었느냐 하는 문제
는 그의 명호 추정과 관련하여 매우 중요하다.

먼저 문헌에서 찾는다면 고대의 것은 하나도 없고 최근세의 것으로
1891년에 석굴 상량문을 새긴 목판 1매와 본래 전실에 걸려 있었다고
추정되는 법당명판(法堂名板) 1매가 오늘날에 남아 있다. 전자의 글 가
운데는 이 석굴을 가리켜 '미타굴(彌陀窟)'이라고 명기하였으며 또 하
나의 목판에는 '수광전(壽光殿)'이라 하였는데 서기 1882년에 해당된다.
모두 석굴의 전실을 신축하면서 또는 그를 위하여 기록한 것으로 보인
다.

그런데 전자는 이 석굴을 가리켜 '미타굴'이라고 부르고 있으니 이는

곧 석굴의 주불이 아미타불임을 분명하게 지칭한 것이다. 그리고 후자
인 '수광전' 또한 아미타불의 다른 명호인 '무량수불(無量壽佛)'과 또 하
나의 '무량광불(無量光佛)'의 두 가지에서 각각 '수(壽)'자와 '광(光)'자를
따서 '수광전'이라고 부른 것이므로 이 석굴의 주존이 곧 아미타임을
오늘의 우리에게 전하여 준 것이 틀림없다.

이 주존의 양식이 오늘에 전래하는 경북 영주의 부석사의 본당 무량
수전의 본존인 아미타여래좌상과 정확하게 일치하고 있는 사실은 이
들이 그 양식에서 모두 아미타불임을 말하고 있기 때문이다. 이 같은
문헌이나 양식에서의 논의를 떠나서도 신라 왕조 8세기의 불교신앙은
정토사상이며 따라서 아미타불에 대한 믿음이 압도적으로 유행하였으
므로 석굴을 조성한 8세기 중엽의 석굴 주불의 명호를 추정할 수가 있
다. 또 위에서 언급한 석굴 건립의 발원이 '전세부모'를 위한 것이었다
는『삼국유사』의 기사와도 일치하고 있다.

6. 최근세의 석굴암

8세기 중엽에 불국사와 같이 건립된 석굴암은 19세기 후반에 이르
기까지 전래하였다. 문헌이 전혀 없어서 그 사이의 여러 사건에 대하
여서는 자세하게 알 수가 없다. 그러나 한 가지 가장 확실한 사실은 16
세기에 있었던 일본의 전후 2차의 대규모 침략을 받으면서도 석굴은
그 피해를 받지 않았다는 것이다. 이 일은 불국사가 일본의 침략을 받
았을 때 그들의 방화로 말미암아 수천 간의 대소건물이 전소(全燒)하
고 역대의 보물이 약탈당한 그 전화(戰禍)에 비한다면 참으로 다행이
었다. 이 때 불국사와 같이 방화되고 파괴되었다면 산상(山上)의 소암
(小庵)으로서 그 사운(寺運)을 이어오지 못하였다고 생각된다.

석굴이 전화를 모면하였으나 석불사(石佛寺)라고 부르던 신라의 사
관(寺觀)을 그대로 유지하지는 못할 만큼 쇠퇴하여 갔다. 그리하여 암

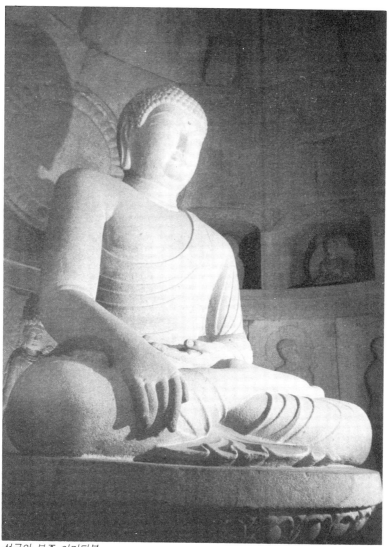

석굴암 본존 아미타불

자로 격하되어서 불국사의 산중 일암(一庵)으로 근근이 소수의 승려와
신도에 의하여 전세기 말에 이르렀다. 그런데 이 때 다시 일본에 의한
침략이 시작되었다. 국내치안의 불안과 더불어 일본과 싸우는 의병이
각지에서 봉기하였는 바 특히 산중의 사찰들은 이에 따라 큰 수난을
겪기에 이른다. 일본군은 전국 도처에서 산중의 고찰에 방화하여 의병
의 근거지를 공격하는 동시에 문화재 약탈을 개시한다. 석굴의 수호가
위기에 몰리고 일본인이 굴내에 침입하여 탑상의 약탈에서 비롯하여
본존 대불에 직접적 가해를 하기에 이른다. 본존불이 그 배후 하부(下
部)에 중대한 파손을 입은 것도 바로 이 때의 일이다. 19세기 후반에
불국사에 이르러 조사보고서까지 간행한 일본인 학자가 석굴의 존재
를 안 것은 20세기에 들어서의 일이다. 그러므로 석굴 전실의 목조건
물이 파손된 것이 한일합병(1910년)의 불과 수년 전이라고 그들이 기록
한 것은 주목할 만하다. 일본인은 이 사실을 알고 또 기록하면서도 석
굴이 마치 먼 옛날에 파괴되고 따라서 흙 속에 매몰된 것 같이 선전하
면서 우편배달부에 의한 발견이라는 낭설을 세계에 퍼뜨린 작태는 잘
못이고 사실이 아니다.

　필자의 조사에 따르면 전세기 말까지 석굴은 건재하였으며 매년 4
월 8일이 되면 인근 각지에서 수천 명의 신도들이 명절을 축하하기 위
하여 석굴에 운집하고 있었던 사실이 전하고 있다. 그리고 1960년대의
전실(前室) 건립 당시 석굴을 찾았던 부근 마을의 노인들은 이구동성
으로 그들이 옛날에 목격하였던 전실 규모와 새 건물의 그것을 비교하
면서 모두 환희하고 있었다. 우리 석굴의 마지막 모습을 그들은 앞을
다투어 우리들 공사담당자에게 말하여 주기도 하였다.

7. 일본에 의한 해체 수리

　한국을 강점한 일본 제국은 육군대장을 총독으로 임명하여 이른바

무단통치를 강행하였다. 그러나 하나의 문화정책이라고 하여서 그들이 늦게 발견한 석굴의 수리를 결정하였으나 사전의 조사나 전문학자의 참여가 없이 토목기사의 보고에 따라서 먼저 석굴부터 해체하기 시작하였다. 이 때의 소위 해체 복원이라는 것은 석굴의 원실(圓室)과 전실 (前室)을 모두 해체하여 재조립하되 주요한 재료로서는 새로 알려진 시멘트를 사용하기로 하였다. 동시에 기왕의 석굴 석재 중 파손된 것은 모두 새로운 석재로 바꾸기로 하였다.

말할 것도 없이 원형대로 복원키로 하여서 주존 대불을 제외한 모든 불상을 일단 외부로 옮겼다. 이 공사가 시작된 직후 그들은 이 석굴의 바로 뒷면을 이중으로 거대한 석재로 쌓음으로써 석굴을 견고하게 만들었던 사실을 처음으로 발견하였다. 그러나 일본은 이 같은 원형을 무시하였을 뿐 아니라 이들 자연석을 모두 파쇄하여 그것으로써 시멘트 공사를 위한 벽체공사(壁體工事)에 사용하였다. 따라서 이 새로 쌓은 석벽과 석불 판석 사이에 두꺼운 시멘트층을 만들어 석굴의 복원을 기하였던 것이다.

바꾸어 말하면 신라의 석굴 조성방식을 버리고 시멘트를 두껍게 바름으로써 복원을 기하였던 것이다. 동시에 전실에는 본래 목조지붕이 있었고 기와로 덮은 사실을 인정하면서도 그 방식을 따르지 않고 전면 (前面)을 그대로 개방함으로써 외부의 기상조건 등을 그대로 석굴이 감당하도록 하였다. 원형에 따르면 이 석굴은 본래 이중으로 문호가 있어 석굴을 개폐한 사실을 알 수가 있다. 그 하나는 밖의 전실에 출입하는 문호이고 둘째는 전실에서 원당(圓堂)으로 들어가는 아치(Arch)에 설치되었던 큰 문비(門扉)이다. 이같이 이 석굴은 설립의 당초부터 개폐할 수 있는 이중 문비가 있어 외부의 기상변화와 사진(砂塵) 등에 적절하게 대응할 수 있도록 되어 있었던 것이다.

일본인은 돔 위에 흙을 덮고 출입구에 석성(石城) 같은 벽을 쌓고 공사를 끝냈다.

그 직후 석굴에는 곧 누수가 시작되었고 기타 토사(土砂)에 의한 오염이나 불상 석면에 청태(靑苔) 발생 등이 보였다. 이에 당황한 일본당국은 다시 표토를 걷고 아스팔트를 바르는 등 2차 공사를 계속하였으나 석굴의 병폐를 제거하지 못하고 마침내는 방치하기만 하였다. 더욱이 일본 점령의 후반기에 이르러 중국에 대한 침략이 시작됨에 이르러서는 총독부는 거듭되는 지방관청의 경고나 대책진정을 끝내 무시하고 말았으니 석굴 보존은 악화의 길로 걸었다.

8. 해방 직후의 석굴

1945년 8월 일본은 패퇴하여 한국에서 물러갔다. 그러나 해방 직후의 국내 상황은 정치적으로나 경제적으로 안정을 얻지 못하였으며 석굴암에 대한 시책도 거의 없었다. 이 같은 상황에서 1950년의 전쟁 발발은 더한층 석굴에 대한 대책 수립을 지연시키고 말았다. 석굴에 거주하는 승려 또한 아무런 용의(用意)가 없었고 석굴은 악화를 거듭하여 본존을 포함한 그 내부는 사진(砂塵)으로 인해 흑색으로 변하고, 우기에는 내부까지 침수되기도 하였다. 또 동해로부터의 강풍은 토사(土砂)를 몰아서 석굴 앞에서는 눈을 뜨지 못할 상태를 가져왔다.

이 같은 악조건이 가일층 심화됨에 따라서 문화재위원회를 중심으로 석굴의 참상에 대한 우려가 자주 제기됨에 이르렀다. 이에 대한 그 당시 정부의 대책방안이라는 것은 그 때마다 조사단을 조직하여 석굴로 파견하는 일이었다. 그리하여 고고·미술뿐 아니라 식물·광물 등 자연과학 부문의 전문가를 포함하여 전후 6차의 조사단이 석굴에 파견되기도 하였다. 그들의 보고서는 그 때마다 제출되기는 하였으나 어떠한 구체안을 결정하기에는 이르지 못하고 말았다.

그 후 국내에서는 군사정권이 수립되었는데 이 때 처음으로 새로운 석굴 보호의 필요성이 인식된 듯하다. 그 사이 몇 차례 석굴을 세척하

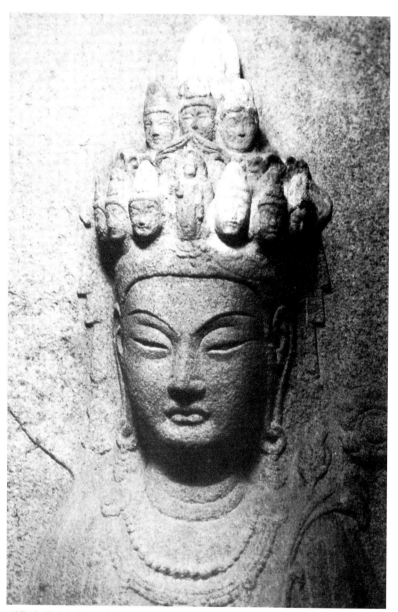

석굴암 십일면관음보살상

는 일이 있었으나 큰 효과를 얻지는 못하였고 도리어 불상표면을 손상
시키기도 하였기 때문이다. 그 당시 UN 기관의 내한이 있어 그들이
석굴을 구경한다는 통보에 지방당국이 급히 서둘러 석굴 불상을 세척
한 일도 있었다.

1960년대에 들어서 마침내 3개년의 석굴 공사가 착수되었다. 이 공
사 착수에 앞서서 정부에서는 UN의 문화재보호 기관(ROME)에 의뢰
하여 프렌다리스 박사의 내한이 있었고 약 1개월에 걸친 현장조사가
한국측 전문위원과 같이 현장에서 이루어졌다. 그리하여 석굴 보수방
침에 대한 의견교환이 있기도 하였다.

이 직후 석굴 보수에 대한 우리 정부의 최종 결정이 있었고 그를 담
당할 인원도 결정되었다. 그리하여 공사를 담당할 회사도 선정되었다.
이 때 공사를 담당할 수석관(首席官)으로는 필자가 임명되었다. 그리하
여 1965년에 이르러 만 3년간 우리 손에 의한 석굴 공사가 진행되었던
것이다.

9. 이중 돔과 목조 전실

3년의 공사 기간은 크게 2분하여 전기와 후기로 하였다. 전기는 석
굴에 대한 조사를 계속함으로써 앞으로의 공사진행에 도움을 주자고
하였다. 후기는 전기의 공사를 바탕으로 본공사를 시공하자는 것이었
다. 그리하여 먼저 석굴 주변의 발굴에서 많은 새로운 사실이 밝혀졌
는데, 그 주요한 몇 항목을 들면 다음과 같다.

(1) 석굴 북방 구릉의 발굴에서 신라에서 근세에 이르는 두꺼운 와적
층(瓦積層)을 발견함으로써 전실(前室)의 존재와 그 곳에 와즙(瓦葺)된
사실을 알 수 있었다.
(2) 석굴은 원당(圓堂)과 전실 사이에 문비가 있어 외부의 거친 기상

변화에서 보호되어 왔다.

　(3) 석굴은 이중으로 매우 두껍게 조성되어서 견고할 뿐 아니라 굴 내의 온도와 공기의 유통에는 도움을 주었다.

상기와 같이 일제에 의한 새로운 석굴 변형으로 말미암아 석굴은 하나의 괴체(塊體)로서 경화(硬化)되고 말았다. 그러므로 이것을 다시 파쇄하여 옛날과 같이 석재로 재건한다는 것은 불가능할 뿐 아니라 위험을 상반(相伴)할지도 모른다. 이에 따라 일본이 시공한 석굴을 그대로 피난시키고 그와의 사이에 중간 공간을 두고 다시 새로운 돔을 건설키로 하였다. 이에 대하여서는 내외 전문가의 동의를 얻었다.

다음에는 석굴 본래의 기능과 원형을 다시 복원하기 위하여 전세기 말까지 우리의 선인들이 애써 지켜 온 전실을 복원키로 하였다. 그리하여 국내의 전통건축가의 현장 초청과 상기한 고고학적 발굴 등을 통하여 전실 면적의 환원(입구의 八部衆 1구를 다시 환원함으로써 남북벽을 확장하였다)을 기하면서 와즙 목조옥개(木造屋蓋)를 얹기로 하였다. 이같은 결과는 중국의 석굴에서의 방안과 일치하고 있기도 하다.

보수공사가 끝나서 오늘까지 약 30년, 석굴은 온습도 시설의 가설과 더불어 큰 변화 없이 소강상태를 계속하여 왔다. 또 석굴의 관리를 위하여 관광인원의 통제도 또한 계속하고 있다. 그러나 우리 석굴의 생명은 일천이백년이 넘었다. 불상의 풍화도 또한 완만하게 진행하고 있다. 앞으로 이 석굴의 생명을 최대한 연장하고 그 영광을 길이 유지하기 위하여서는 우리의 일층의 정성과 용의 깊은 배려가 따라야할 것이다. 민족 유산의 으뜸의 자리에 있다는 사실은 그에 상응하는 우리의 물심양면의 용의가 꼭 따라야만 하겠다.

　(세계유산등록기념학술강연회, 1995. 12. 18 경주시 서라벌문화회관)

김대성

1. 모량리의 선시(善施)

　모량리(牟梁里)는 신라의 서울 경주의 서북쪽으로 대구에서 경주로 접어드는 길목이 된다. 이 곳에는 오늘날도 모량(毛良)이라고 하는 정거장이 있거니와, 신라 때에는 6촌의 하나가 이 곳을 근거지로 삼았다고 전한다. 이같이 유서 깊은 땅인 모량리에 가난한 여인 경조(慶祖)기 사내아이 하나와 외롭게 살고 있었다. 그 아이는 머리가 크고 이마가 성(城)같이 평평하다 하여 대성(大城)이라 이름지어졌다는 것이다.

　때는 바야흐로 신라 통일이 이루어진 초기로서 지금부터 약 1천 3백 년 전이나 된다. 이 시대는 신라의 삼국통일이 완성되어 나라와 백성은 안정과 번영을 누리게 되었으며, 불교신앙이 한층 두터워짐에 따라 서울을 비롯하여 국내 각지에 대소 사찰이 새로이 건립되던 때이다. 이와 같은 태평성대를 맞이하여 국민들은 불교로써 정신적 안정을 얻게 된 시대를 배경 삼아서 모량리의 초라한 여인 경조와 그 아들 대성에 얽힌 이야기가 엮어졌던 것이다.

　이들의 집안 형편은 하도 궁색하여서 아들 하나조차 키울 수가 없었다. 그리하여 부유한 복안(福安)의 집 고용살이를 하였더니, 그 집에서 밭 서너 이랑을 주므로 그것으로 의식거리를 삼게 되었다.

　그 당시 점개(漸開)라는 승려가 있어 육륜회(六輪會)를 경주 흥륜사(興輪寺)에서 열고자 하여 마침 복안의 집에 이르러 시주해 줄 것을 청하였더니 그 집에서 베 50필을 내놓았다. 그러자 점개가 축원하였다.

단월이 기꺼이 보시를 하오니 천신이 항상 돌보아 줄 것이다. 하나를 베풀어 그 만 배의 이로움을 얻게 될 것이며 안락한 생활과 장수를 누리게 될 것이다.

대성은 이 축원을 듣고 안으로 뛰어들어가 어머니에게 말했다.

이제 문 밖의 스님이 축원하기를 하나를 베풀어 그 얻음이 만 배라 합니다. 제 생각으로는 우리는 반드시 쌓아온 적선이 없었으므로 이같이 곤궁하게 된 것이 아니겠습니까. 그리고 지금 또 시주하지 않으면 내세에 이르러 더욱 곤란할 것입니다. 그러니 우리의 고용살이 밭을 법회에 바쳐서 후세에서의 보상을 꾀하는 것이 좋을 듯합니다만 어떠하오리까.

어머니는 아들의 말을 듣더니 좋다고 허락하고 점개에게 밭을 시공(施供)하였다.

이 일이 있은 지 얼마 안 되어 대성은 죽었다. 그런데 대성이 죽은 바로 그날 밤의 일이었다. 당시 신라의 재상으로 있던 김문량(金文亮)의 집에 난데없이 하늘에서 "모량리의 대성을 네 집에 부탁하노라" 하는 말소리가 들려 왔다. 이 하늘의 소리에 접한 사람들이 놀라서 모량리를 조사케 하였더니 대성이 죽었음을 알았다. 그 날 하늘 소리가 있던 그 때부터 김문량의 처가 잉태하여 아기를 낳았는데 왼손을 움켜쥐고 펴지 않고 있더니 7일 만에야 비로소 그 손을 폈다. 그런데 그 손 안에는 금으로 만든 간자(簡子)가 있었고 거기에 '대성(大城)'이란 두 글자가 새겨져 있었다. 그리하여 또다시 대성이란 이름을 짓고 대성의 전생(前生)의 어머니 경조를 집으로 맞아들여 아기를 기르게 하였다.

이와 같이 대성은 전생에 모량리의 가난한 집안에 태어난 것과는 달리 금생(今生)에서는 한 나라의 재상집에 출생함으로써 그 앞날에 부귀와 영화를 약속받게 된 것이다. 이같이 재생을 한 계기는 복안 집에서 얻은 밭 서너 이랑을 흥륜사 법회에 시공한 사실 때문일 것이다. 그

렇다면 점개가 하나를 베풀어 얻음이 만 배라고 하던 그 축원이 대성에게 이루어졌다고 하겠다. 옛날부터 이 같은 이야기는 위대한 인물에 얽혀 전해지는 법이다. 대성은 이와 같이 선시의 효험을 톡톡히 받아서 신라 통일 초기의 왕족인 김씨집안의 혈육으로 출생하였던 것이다.

그의 아버지 김문량은『삼국사기』의 성덕왕 5년(706년)에 보이는 김문량(金文良)과 동일한 인물로 추정할 수가 있겠는데, 그는 이 해에 중시(中侍)에 임명되었던 것이다. 신라 벼슬에서 중시는 행정부의 최고지위로서 왕권을 대표하는 자리이다. 따라서 이 중시의 자리를 맡는 사람은 왕과도 가까운 혈연으로서 왕이 가장 신임하는 사람이어야 했다.

그런데 김문량은 이 때부터 5년 뒤 성덕왕 10년(711년)에 사망하였다.「불국사사적(佛國寺事蹟)」에는 대성의 현세 출생의 해를 신라 효소왕 9년(700년) 2월 15일이라 했다. 이 기록이 믿을 만하다면 대성은 12세 때 아버지를 여의게 되었던 것이다. 이와 같이 대성은 당시의 권세가인 재상집에서 왕가의 혈통을 받고 출생한 인물로 추정할 수가 있는 것이다.

2. 전환의 계기

대성은 커 가면서 유렵(遊獵)을 좋아했다. 하루는 토함산에 올라 곰한 마리를 잡아 가지고 산 밑 마을에 내려와 하룻밤 머물게 되었다. 잠이 곤히 든 야밤중에 바로 그 날 잡은 곰이 귀신으로 변하여 "네가 왜 나를 죽였느냐. 나도 너를 잡아먹으리라"하고 마구 덤벼들었다. 대성은 공포에 질려 용서해 주기를 빌었더니 그 귀신이 "그렇다면 나를 위하여 절을 세워 주겠느냐"고 하였다. 이에 대성은 곧 청하는 대로 하겠다고 맹세를 하고 눈을 떠보니 일장의 꿈이었고 땀이 온통 자리를 적시었다.

이 일이 있은 후 대성은 들에서의 사냥을 아예 집어치우고 곰을 위

석굴암과 아미타불

1

경주 토함산의 산정(山頂) 가까이 자리잡은 우리의 지보 석굴암은 그 사이 한국 불교미술의 으뜸 되는 자리에서 널리 선전되었고 많은 사람들이 찾는 곳이 되기도 하였다. 아마도 우리의 국보 중 첫손가락에 꼽힐 만큼 국민 모두가 한 번 찾기를 원하고 있다. 그러나 이같이 유명함에 비할 때 석굴암 그 자체에 대한 연구는 아직도 보잘것이 없고, 이에 따라서 석굴암을 이해하는 우리 자신의 깊이가 그에 따르지를 못하고 있다. 이것은 기묘한 대조라고 하겠으나 사실임에는 틀림이 없다.

필자 또한 오랫동안 석굴암에 머무르기도 하였고 그에 대한 연구에 힘을 모으려 하면서도 그 조형(造形)이나 정신적 내실에 접근하기가 매우 어려운 것을 느껴 왔다. 그 까닭은 석굴암에 대한 오랜 문헌이란 겨우 『삼국유사』의 짧은 기록뿐, 석굴 그 자체에 대해서는 사적기(事蹟記) 같은 옛 문헌에 전하지 않았기 때문이기도 하다. 그러므로 석굴암 연구는 오직 그 조형미술인 조각과 건축만이 주로 논의되어 왔을 뿐이었다.

그러나 우리는 이에 만족할 수가 없으므로 한걸음 나아가 굴내 불상의 명칭이나 그 배치, 그리고 석굴의 원형에서 나아가 창건의 경위나 발원의 내용에 이르기까지 논의하게 되었다. 그리하여 이 석굴의 방위에 대한 측량에서 이 석굴이 신라 김씨왕족의 공동묘역인 신라의 동해

구(東海口)와 일치하고 있는 사실을 알 수 있었다. 1967년에 이 동해구에서 마침내 신라통일의 영주인 문무대왕의 능을 확인한 것도 이 곳 석굴의 본존이 가리키는 그 방위를 따라서 우리의 안계(眼界)가 확대된 것으로 볼 수 있을 것이다. 바꾸어 말하자면 1960년대에 들어서 이루어진 이 석굴에 대한, 우리 손에 의한 중수가 마침내 우리로 하여금 동해에 도달하게 하였던 것이다.

그런데 이 석굴의 주인공인 여래좌상의 명호는 과연 무엇인지 필자는 해방 후부터 이 곳에 큰 의문을 지니고 그 해결의 실마리를 찾고자 노력하여 왔다. 그 까닭의 하나는 이 곳 본존을 석가여래라고 하는 그 시초가 일제강점기 초기에 이 곳을 찾았던 일본인 학자에 의하여 처음으로 발설되었고 그 후 아무도 이에 대해 이의가 없었다. 그리하여 마치 그것이 신라 이래의 칭호 또는 석굴암에 무슨 그 같은 글자라도 뚜렷이 전하고 있는 듯 자명의 일같이 여겨 왔다. 그리하여 그 후 반세기가 훨씬 넘도록 혹은 교과서에 혹은 전문서적에까지 온통 석가여래로서 이 석굴 대불을 불러 왔고, 또 그같이 예배되어 온 것이 사실이다.

<div align="center">2</div>

그러나 이 같은 곳에 우리의 큰 허점이 있었다고 필자는 생각한다. 돌이켜보면 우리는 자신의 관점에 서서 우리의 국보를 상대하지 못하고 외인(外人)의 눈을 빌어서 보아 왔다고도 할 수 있으니 참으로 안이하고 소홀하였던 스스로의 연구가 아니었던가. 그러나 위에서 말한 것과 같이 우리 석굴에서는 모든 옛 기록이 사라졌다 하더라도 오늘에 전하여 준 두 가지 중요한 자료가 우리 손에 남아 있었다. 그리하여 첫째, 이 두 가지의 문자 자료가 본존의 명호와 이 석굴의 내실을 마침내 우리에게 전하여 주었다고 생각한다. 그리고 이같이 전래한 사실은 신라의 창건 당초까지 거슬러올릴 수가 있을 것이다. 그 하나는 오늘도

석굴암 수광전 앞에서. 오른쪽은 관리를 맡았던 관리인 가족

그 자리에 걸려 있는 수광전(壽光殿)이란, 이 곳 오직 하나의 큼직한
목조 현판(懸板. 壬午, 1882)이다. 모두가 알듯이 이 곳 석굴에는 한말부
터 오직 1동의 건물만이 전하였는데, 그 이름을 수광전이라 한 까닭은
이 요사(寮舍) 건물 위에 자리잡은 석굴 법당의 주불이 무량수불(無量
壽佛)이며 다른 이름으로 무량광불(無量光佛)인 까닭이다. 그리하여 수
(壽)와 광(光)의 두 글자를 따서 수광전이라고 한 것인데 그 현판이 비
록 조선조 말기인 19세기 후반의 것이라 하더라도 그것은 신라의 오랜
사실(史實)을 전하여 준 것임은 조금도 의심할 여지가 없다. 그런데 이
수광전은 인도에서 예배 탑굴(塔窟)에 대한 비하라(僧院)의 역할을 하
여 왔던 사실에 비할 수 있을 것이다.

　다른 또 하나는 일제강점기까지 이 수광전에 걸려 있던 현판「토함
산석굴중수상동문(吐含山石窟重修上棟文)」이다. 이 글은 1891년(고종
28) 우리 석굴이 마지막으로 조순상(趙巡相)에 의하여 중수되었을 때

마련된 것인데 그 첫 줄 첫 머리에 이 석굴을 가리켜 미타굴(彌陀窟)이라 기록한 사실이다. 미타굴이라고 한 것은 석굴의 주불이 아미타불이란 사실을 말한 것인데, 이 아미타불이야말로 곧 수광전이 가리키는 무량수불이며 무량광불이기도 하다. 그리하여 우리 석굴암은『삼국유사』가 기록한 옛 향전(鄕傳)이 전하듯 김대성이란 신라의 김씨 재상의 손에서 그들의 전생 부모가 극락왕생하기를 기원하면서 창건되었던 것이다. 전생 부모란 곧 동해에 장골(藏骨) 또는 산골(散骨)된 신라 역대의 대왕을 넣어서 많은 신라의 김씨 왕족들을 가리키는 것이다. 그러므로 상기한 「상동문」속에서 또 '문무왕암(文武王岩)'이란 귀중한 문자가 보이기도 한다. 이와 같이 우리의 석굴은 신라의 정토신앙이 가장 유행하던 8세기 중엽인 경덕대왕 시대에 건립되었으므로 그 본존으로 무량수불, 곧 아미타불을 봉안하였으며 그에 따라 석불 둘레에 가장 중요한 본존 바로 뒷자리를 택하여 아미타불의 협시보살인 관세음보살입상을 안치하여 석굴 창건의 서원을 이룩하고자 하였던 것이다.

3

그러나 이 같은 석굴암에 관한 마지막 기록 외에도 이 본존불이 아미타불인 사실은 그 석불 자신이 보여 주는 양식에서도 알 수가 있다. 앞서 말한 일본 학자는 이 여래좌상의 수인(手印)이 항마촉지(降魔觸地)라는 오직 하나만의 이유 때문에 즉각 석가로 판정하였고 이 같은 착오는 영주 부석사 무량수전의 주불에 대하여서도 또한 그러하였다. 그러나 우리의 연구는 석굴암보다 먼저 7세기 후반에 조성된 부석사 본존상의 수인과 그 배치 방안이 토함산 석굴과 전혀 똑같은 사실에 주목하였던 것이다. 그리하여 나아가 1962년에 필자가 조사한 경상북도 군위 삼존석굴의 주존이 또한 석굴암 본존과 똑같은 수인이면서 아

미타불인 사실을 알게 되었던 것이다. 우리의 석굴암 본존은 다시 이
군위 석굴보다 약 반세기가 지나서 같은 양식을 그대로 계승하였던 것
이다. 다시 말하면, 부석사 → 군위 삼존 → 석굴암으로 연결되는 신라
아미타불의 계보를 찾을 수가 있었다. 그러므로 7, 8 양 세기의 많은
석불좌상이 거의 공통된 이 같은 수인을 보이는 사실을 알게 되었고,
따라서 그것은 신라 석불좌상에 널리 보급된 수인이라 할 수가 있다.
그리하여 이 같은 조형양식에서도 석굴 본존은 처음부터 아미타불이
어야 하는 사실을 의심할 수 없다. 필자는 오랜 시간 끝에 이제 우리
석굴 대불이 석가여래가 아니고 무량수불 곧 아미타불임을 깨닫게 되
었던 것이다.

<div align="right">(『佛光』1977년 1월호)</div>

석굴암과 즙와사실
-그 개수책의 수립을 요망하며-

　누가 우리의 지보인 석굴암에 대한 관심이 없으리오만 해방 수십수년이 경과되도록 보존책에 대한 활발한 논의를 보지 못함은 아무런 이상이 없고 만족할 만한 상태에 놓여 있기 때문인가. 또는 우리가 무심하여 방치되어 있는 까닭인가. 신라 미술의 정화를 한몸에 모으고 있어 우리 문화재 중에서도 으뜸가는 자리를 차지하고 있으면서 과연 우리의 따뜻한 보호와 진정한 연구를 받고 있다고 말할 수 있을까 한 번 생각하여 볼 일이다.

　먼저 굴내의 습기 문제를 들어야 하겠다. 석굴암이 동해를 바라보는 산 위에 자리잡고 있어 자주 운무(雲霧)에 잠기게 되고 또 수분을 가진 해풍을 받게 되는데, 이 같은 습기가 굴내에서 전혀 소통되지 못하고 한랭한 석면(石面)에 응결되어 천정에서 주벽(周壁)으로 흘러내리고 있으니, 이 같은 굴내 습도의 과다와 변화는 계절에 따르는 굴내 습도의 승강(昇降)을 따라서 어떠한 작용을 석굴과 석조면에 나타내고 있을 것인가.

　1913년 일제에 의한 해체 개수시에 천정 및 주벽에 대한 시공이 원상에 따라 복구되지 못하고 그 배후 전면(全面)에 두꺼운 양회 및 석회층을 만들어 천정 궁륭부(穹窿部)와 측벽(側壁)을 고착시켜 놓았으니 흡습성(吸濕性)이 많은 석회질이 굴내 수분에 용해되어 흘러내린다면 그 섬세한 조각면에 어떠한 결과를 초래할 것인가. 또 해풍과 습기의 과다로 인함인지 석조면에 푸른 이끼(靑苔)가 부착케 된다면 그 모근

석굴암 정상의 즙와 모습

(毛根)에서 발생하는 산성액(酸性液)은 석조면에 어떠한 변질 작용을 가하게 될 것인가.

　더욱이 굴내의 오탁도(汚濁度)는 근년에 이르러 점점 심해지고 있음이 인정되는 바인데, 그를 세척하기 위하여 수년마다 고온고압의 수증기를 석면에 분무하는 작업을 반복하여 왔으니 그 석질에 어떠한 영향을 일으킬 것인가. 더욱이 최근의 작업에 있어서는 기술자의 지도도 없이 실시되었고 심지어는 가성소다액까지 사용되었다고 전함은 놀랄 일이라고 하겠다. 금년(1956년)에 들어 장기의 강우(降雨)가 계속되고 있으니 굴내 침수의 여하와 이상과 같은 의문이 염두에 떠오르며 석굴암 보존에 이상이 있음을 다시금 느끼는 바이다.

　일제강점기시 두 번에 걸쳐서 실시된 일인들에 의한 개수는 그 직후로부터 논란의 대상이 되었는데, 그것은 주로 원상을 변경하여 심히 미관을 손상하였다는 점과 수리기술의 졸렬로 인하여 석굴암의 영구

보존에 있어서 일대 결함이 드러났다는 점에 대한 것이었다. 이 같은 중대한 공사에 앞서서는 마땅히 그 원상에 대한 상세한 학술조사가 오랜 시일에 걸쳐서 선행되어야 할 것이며, 무엇보다도 원상복원에 만전을 기함이 마땅하였거늘 이 같은 신중한 용의와 검토가 부족하였고, 토목업자의 손에 일임되어 가장 저열한 기술과 안이하고 소홀한 방법으로 공사가 단행되었다고밖에 볼 수 없는 것이다.

이 공사 입안에는 일본인 세키노 다다스(關野貞) 박사도 간여하였고, 주로 이이지마(飯島) 기사 감독 밑에 진행되었음을 필자 또한 모르는 바 아니나, 그들이 외형적 복구에 급급하였을 뿐, 석굴 전체 내용의 복원에 대하여 충분한 연구와 배려를 갖지 못하였다. 참으로 일본인 야나기 무네요시(柳宗悅)의 말을 인용한다면 "오늘날 이 굴원(窟院)은 새로운 모욕을, 수리라는 명목하에 얻었다"고 할 것이다. 그리하여 마침내 석굴이 간직하고 있던 가지가지의 고대 유구(遺構)의 원태(原態)를 해명할 유일의 기회를 잃고야 말았다. 필자는 해방 이래 석굴암 개수 이전의 원상 구조를 찾고자 당시의 공사 관계 서류를 구득하려 한 바 있었으나 뜻을 이루지 못하였다.

지난 6월 말 필자는 문교부에서 실시하고 있는 국보 지정의 용무를 가지고 경주를 방문하였던 바 우연히 시내의 한 매점에서 지금(1956년 당시)으로부터 약 50년 전의 것으로 보이는 석굴암 개수 이전의 사진 1매를 볼 수 있었다. 그 후 국립경주박물관의 후의로 그 복사본을 입수할 수가 있었는데 그 곳에는 퇴락된 석굴 정상부 전면에 즙와(葺瓦)한 상태가 똑똑히 나타나고 있었다. 그런데 이 같은 즙와는 비단 석굴 궁륭부만이 아니라 석굴 전실에도 시행되었음이 그 후 출토 유물로 추정되었다.

이 같은 즙와 사실은 일제 초기부터 경주에 거주하여 고물을 탐색하던 일본인 모로시카 히사오(諸鹿央雄)의 경주 유적에 관한 강연 수기에도 기록되어 있음을 본 바 있었는데, 이 사진을 통하여 비로소 그 사실

을 확인케 되었음은 다행이라 하겠다. 그러나 이것만으로 그 원상의 상세를 알기는 매우 곤란하다 하겠으나 석회를 많이 사용치 않았던 점만은 확실히 추정되는 바이다.

또 이 즙와 사실이 신라 창건 당시로부터의 유구인지 또는 후대에 있었던 중수 때의 개구(改構)인지 그것조차 현재의 자료로써는 판단할 수 없어 매우 유감된 일이라 하겠으나 이 같은 사실은 마땅히 주목되고 해명되어야 할 문제의 하나라고 생각한다.

필자는 경주 국립공원 설계 계획에 따라서 연장 수십 리에 이르는 석굴암 신도로가 거액의 국비를 들여서 우계(雨季)에도 불구하고 개착되고 있음을 그 현장에서 목격한 바 있었는데, 이 같은 도로 공사에 우선하여 석굴암의 현상에 대한 세밀한 조사와 그 보존을 위한 잠정적 조치와 아울러 장래의 근본 수리 대책이 신중히 구상되어야 함을 통감하였다. 문화재 보존 사업에 있어서 비중과 완급과 선후를 가려서 적절한 시책이 있기를 간절히 바라 마지않는다.

<div align="right">(『서울신문』 1956년 8월 3일)</div>

석굴암 보탑의 행방

-피탈문화재의 하나로서-

　경주를 찾는 사람은 누구나 불국사와 석굴암에서 발을 멈추게 될 것
이다. 그리하여 신라 성대(盛代) 문화의 소산인 이들 중에서도 특히 석
조미술의 우수한 작품에 대하여서는 칭찬을 아끼지 않을 것이다. 경주
의 석굴암은 우리의 가장 으뜸가는 문화재가 될 뿐만 아니라 세계의
가장 소중한 문화유산의 하나로 꼽을 수가 있을 것이다. 이와 같이 석
굴암이 우리의 국보 중의 국보가 되는 만큼 그 현상에 심심한 주의를
다하여야 되고 그 영구한 보존을 위하여 온갖 정성과 대책이 있어야
되며, 또 한걸음 나아가서는 그가 아직도 속 깊이 간직하고 있는 참된
가치와 아름다움을 밝히기 위하여 우리의 손으로 연구의 노력을 게을
리하여서는 아니 될 것이다. 다시 말한다면 애호와 연구는 그 영구 보
존을 위하여 가장 긴요한 방안의 양면(兩面)을 말하는 것이다. 그런데
현실에 있어서는 이와 같은 진실한 애호와 꾸준한 연구의 노력이 매우
소홀히 되고 있으니 섭섭한 일이라 하겠다. 아마도 너무나 유명하기
때문에 도리어 망각되고 있는 기이한 우리의 현실이라고 하여도 좋을
것이다.

　일본인들은 우리의 석굴암을 자기들이 와서 처음으로 발견하였다고
주장하고 있다. 또 그뿐만 아니라 그들 총독부에서 발간한『조선보물
고적도록(朝鮮寶物古蹟圖錄)』제1집인「불국사와 석굴암」이라는 책자
를 보면 이 곳의 가장 아름다운 조각들은 모두 당대(唐代)의 중국인 기
술자 또는 미술가의 손으로 만들어졌다고 하였는데, 이 책은 현재 외

국에까지 널리 보급되고 있는 형편이다. 이 같은 점에서도 우리 문화
에 대한 일본인들의 태도와 그 심사를 엿볼 수가 있는 것이다. 그러나
다시 돌이켜 생각하여 본다면, 이와 같이 일본인들이 자의적인 방언(放
言)을 하고 있는 그 이면에는 우리 자신이 옛부터 선조의 유산을 소중
히 간직하여 계승하여 오지 못하였고 또 그에 대한 우리의 관심과 연
구가 너무나 부족하였던 사실도 지적할 수 있겠다.

그런데 석굴암 굴내에서 창건 당시부터 있었다고 추측되는 가장 중
요한 상설(像設) 중의 하나를 일본인들이 약탈하여 간 뚜렷한 사실이
있다. 오늘날 석굴암 내부에는 불상조각 이외에는 아무것도 없지만 소
위 일본인들이 말하는 '발견' 당시에는 불상 이외에 석탑이 그 안에 안
치되어 있었다고 한다. 그런데 이 석탑은 그다지 거대한 중량의 작품
이 아니었기 때문에 손쉽게 약탈하여 간 것으로 짐작된다.

지금으로부터 약 50년 전에 우리 나라에 통감으로 왔던 소네 아라스
케(曾禰荒助)라는 자가 있었는데 이 자가 지방순시를 한다고 경주까지
이르러 석굴암에 오른 일이 있었다. 그 때 본존인 여래좌상의 뒷면인
관음보살상 바로 앞에 안치되어 있던 아름다운 대리석의 오층탑을 이
자가 도적질하여 간 것이다. 그리하여 지금도 그 석탑이 놓여 있던 방
형(方形)의 기대석(基臺石)만이 그 원위치에 주인을 잃고 남아 있는데,
이 대석 위에 올라서서 관음보살의 아름다운 얼굴을 바라보는 사람도
있었다. 이 때는 아직 한일합방이 되기 전인 1909년인데, 총검을 가진
왜구들이 떼를 지어서 우리의 지보인 석굴암에 달려들어 함부로 국가
의 대보(大寶)를 약탈하던 광경이 눈앞에 보이는 것 같다. 우리 나라에
는 전래되는 문화재가 매우 희귀한데, 그 가장 큰 원인의 하나는 옛날
부터 이 같은 왜구의 약탈을 여러 번 겪은 까닭이라고 단언하여도 좋
을 것이다.

그런데 이 같은 사실은 바로 일본인들의 손으로 마련된 기록 중 두
곳에서 찾아볼 수가 있다. 그 하나는 일제강점기시 우리 나라에 와서

석굴암 보탑 기대석

고대미술에 대하여 이해와 동정을 표시한 바도 있는 야나기 무네요시 (柳宗悅)의 저서인『조선과 그 예술』중에 있으니, "목격자의 회술에 의하면 십일면관음 앞에 작고 우수한 오중탑(五重塔)이 안치되어 있었 다 한다. 이것을 후에 소네 아라스케 통감이 가져갔다고 말하고 있으 나 진위는 불명(不明)하다"고 하였고, 다른 하나는 일찍부터 경주에 살 면서 고물수집으로 유명하였고 후에는 경주박물관에 있으면서 도굴행 위로써 구속까지 당한 일이 있는 모로시카 히사오(諸鹿央雄)의「경주 의 신라시대 유적에 대하여」라는 강연 초고에서 볼 수 있으니, "구면 관음(九面觀音) 앞에 현존하는 대석 위에 불사리가 들어 있다고 전하여 오던 소형의 훌륭한 대리석으로 만든 탑이 있었는데, 지난 메이지(明 治) 42년(1910년) 봄에 고귀한 모 대관(某大官)이 다녀간 후 어디론지

자취를 감추어 버린 것을 생각하면 애석하기 짝이 없는 일이다"라고
하였다. 이 모대관이란 것이 통감 소네임은 의심할 여지가 없다. 이와
같은 그들 자신의 기술에서 보아서 이 보탑을 약탈하여 간 것이 틀림
없는 사실인데, 오늘까지 일본인들이 교묘하게 비밀로 하였기에 그 크
기와 아름다운 모양을 짐작할 수도 없으며, 일본의 어느 곳에 누구의
손에 있는지도 알 수 없다.

한일합방을 전후한 10년 사이에는, 다시 말하면 러일전쟁 전부터 합
방 후 5년에 이르는 사이에는 그들 눈에 띄기만 하면 총칼을 대고 함
부로 빼앗던 시대이므로 참으로 많은 보물이 바다를 건너갔다. 이 석
굴암의 석탑도 그 중의 하나인데, 이것은 반드시 찾아와서 옛날과 같
이 그 자리에 안치되어야만 하겠다.

석굴을 만들어 그 내부에 탑을 만들고 불상을 봉안하는 것은 인도에
서부터 비롯한 불교 가람 상설(像設)의 하나의 전통인데, 이 방식이 서
역을 거쳐 중국에 들어와서는 더 많은 석굴이 각지에 조성되었고, 그
안에는 모두 석탑을 조성하고 불상을 배치하여 놓았다.

우리 나라도 인도나 중국과 같이 불교문화권에 속하고 있어서 석굴
을 조성하였는데, 그 경영방법이 그들과는 달라서 인공적으로 만들었
으되 그 안에 탑과 불상을 함께 봉안한 것은 동일하였다. 그런데 지금
의 석굴암에는 탑은 없어지고 불상만 남아 있다. 그러므로 탑과 그 안
의 불사리를 다시 찾아다가 놓아야만 비로소 석굴암은 완전한 옛모습
을 갖게 되며, 그 같은 뜻과 아름다움이 비로소 온전함을 얻게 되는 것
이다. 비록 탑의 규모가 매우 작은 것이라 하더라도 이같이 생각한다
면 석굴암으로서는 다시 없는 소중한 것이 된다. 하물며 석굴암이 동
해를 바라보는 위치에 있어서 그 건립 인연에는 일본에 대한 국방의
뜻도 아울러 갖고 있었다고 하니 옛사람들의 국가의 안전과 장래를 위
한 심려에 놀라지 않을 수 없다.

<div align="right">(『연세춘추』 1959년 8월 8일)</div>

석굴암의 방향

수년래 경주 석굴암 공사에 참가하고 있는 필자는 석굴의 건축·조각에 대한 주목뿐 아니라 불상의 배치와 조영의 인연 등에서 교리적인, 정신적인 내실을 찾고자 하였다. 이 같은 물심양면의 이해는 곧 공사의 요건이 되리라고 생각한 까닭인데, 그 중에서도 가장 큰 관심사는 석굴의 자리와 그 방향에 대한 것이었다. 신라의 선인들은 어떠한 이유로써 이 험준한 산정(山頂) 가까이 석굴사원의 터를 잡았으며, 나아가 그 방위를 마련하였던가. 토함산을 오르내리면서 아무리 생각하여 보아도 그 곳에는 우리가 잃어버린 중대한 사실이 숨어 있는 것만 같았다.

우리 석굴은 한 마디로 말하여 본존인 여래좌상을 위한 경영이며 장엄이다. 모든 조형과 그 배안(配案)은 이 본존을 초점 삼아 이루어졌으며, 엄격한 좌우대칭의 결구(結構)에서 석굴의 중심선은 본존의 그것과 합치되어야 할 것이다.

그런데 오늘의 사실은 이와 달라서 두 선 사이에는 3도의 차를 보이고 있으니, 이것은 일제강점기시의 공사의 착오로서 일찍이 그들에 의하여서도 지적된 바 있었다. 그러나 이 같은 왜곡의 사실을 차치하고, 논의점을 한층 요약한다면, 본존은 어찌하여 이 곳에 안치되었으며 그에게 주어진 방위는 무엇이냐 하는 것이다. 그 중 방위에 대하여 일본인 학자들은 "굴의 방위는 지세에 따라 만들어진 결과에 불과하다"고 간단히 단정지어 버리고 말았으니, 과연 그같이 무의미한 것이었을까.

동양 제일의 존상(尊像)이라는 찬사를 받는 우리 석굴암 본존은 동

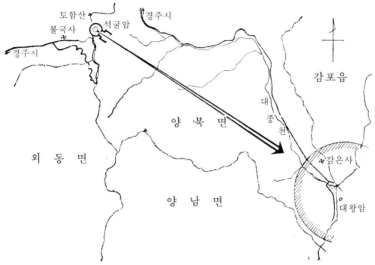

석굴암의 방향

해에 면하여 동동남을 향하고 있다. 이와 같이 본존에 주어진 방위는 인위적인 것이요 결코 자연적인 지세에 좌우된 것이 아니다. 이와 같이 일정한 방위를 가능케 하였던 최대의 이유는 우리의 석굴이 인도나 중국의 것과 달라서 인공적으로 구축된 동양 유일의 석굴이라는 그 자체의 특이점에서 곧 이해될 수 있을 것이다. 인공적인 까닭에 계획적인 방위가 마련될 수 있었다는 것이다. 석굴 조영에 있어서 이 방위 문제는 그들 신라인의 최대의 용의처(用意處)이며 그 경영 목적과 일치되는 것이었다.

　동동남으로의 정위(定位)는 그 곳 동해안에 신라 최대의 성적(聖蹟)이 자리잡고 있었기 때문이니, 필자는 그 곳을 가리켜 '문무대왕유적'이라고 부르려 한다. 석굴 본존 내지 석굴의 방위는 이 곳을 향하여 규정되었으며, 본존의 시선은 똑바로 이 곳과 연결되고 있다. 석굴 공사에 앞서서 실시된 정밀한 기계 측량이 또한 이를 뒷받침하여 준 일도 있었다.

　문무대왕유적이란 무엇인가. 그들은 모두 석굴보다 앞서서 신라통일 직후로 연대를 잡아야겠는데 반도통일의 영주이며 문무쌍전(文武雙全)의 성군이었던 대왕과 인연된 땅을 가리킨다. 그 곳에는 대왕의 능묘가 자리잡고 있으며, 대왕을 위한 호국사찰과 대왕을 추앙하던 고대(高臺)가 자리잡고 있다.

　먼저 왕릉이라 함은 창창한 동해 중에 떠 있는 한 무더기의 암초를 가리키니 후인들은 이를 존숭하여 '대왕암'이라 부른다. 『삼국사기』는 '장동해구대석상(葬東海口大石上)'이라 하였고, 『삼국유사』는 '능재감은사동해중(陵在感恩寺東海中)'이라 하였다. 대왕의 유해는 그 유언을 따라 서국 인도(西國印度)의 방식에 의하여 '이화소장(以火燒葬)'되었고, 대왕 평생의 소원인 호국호법의 동해룡이 되기 위하여 이 곳 해상암두(海上岩頭)에 산골(散骨)케 되었던 것이다.

　감은사는 대왕암이 바라보이는 대종천 어귀 산양(山陽)에 안겨 자리잡은 신라의 호국대찰로서 대왕에 의하여 '왜병을 물리치고자(欲鎭倭兵)' 착공되었고, 그 후 '미필이붕(未畢而崩)'함에 그 아들 신문왕(神文王)에 의하여 완성을 보는 동시에 대왕의 우국성려를 감축키 위하여 감은사라 하였다. 그러므로 이 곳 가람의 구조는 매우 특이하여 금당 체하(砌下)에 구멍 하나를 뚫어 동해수(東海水)가 출입케 함으로써 동해룡의 '입사선요지처(入寺旋繞之處)'로 마련되기도 하였다. 누가 이를 가리켜 허구라고 말하겠는가. 수년 전 국립박물관이 실시한 이 절터의 발굴조사는 이 같은 사실을 밝혀 주기도 하였다. 진실로 이 곳에 대왕을 위한 용당(龍堂)이 있었으니, 오늘도 주산을 용당산이라 부르고 이 땅을 용당리라고 부르는 까닭이다.

　이견대(利見臺)는 용당산이 바다로 드는 동단(東端)의 한 높은 대(臺)를 가리키니, 이 곳에 이르러 대왕암을 정대(正對)하게 된다. '견룡현형처(見龍現形處)'를 가리켜 명명된 곳인데 대왕이 통일의 공신 김유신(金庾信)과 힘을 합하여 전하여 준 신라 국보인 만파식적(萬波息笛)의 고

사(故事)나 역대 왕의 망해(望海)를 위한 이 곳 행행(行幸)과 관련시킬
수 있을 것이다.

이 같은 대왕의 유적은 이 나라 유일의 해환(海患)인 동방 왜구에 대
한 대왕의 심려를 말하고 있다. 토함(吐含) 계수(溪水)는 모여서 대종천
을 이루고 이 곳에서 동해로 흘러드는 바 이 동해구야말로 일찍부터
국도(國都) 금성(金城)을 위협하던 왜구의 상륙지점으로서 울산만과 더
불어 대왕의 성려(聖慮)가 얽힌 곳이라 하겠다. 후자(後者)를 위하여 대
왕은 관문성(關門城)을 쌓았으며, 동해구를 위하여는 몸소 용이 되어
국방 제일선을 지키자는 서원을 세웠다. 그 후 통일의 위업이 이루어
지고 태평성세를 맞아 신라의 백성들은 대왕의 유덕(遺德)을 추모하여
토함산 위에 동양 최우최미(最優最美)의 석굴정사(石窟精舍)를 마련하
여 대왕의 발원을 불력으로 뒷받침하는 동시에 동해의 평화를 기원하
였다고 볼 수는 없겠는가. 신라 불교의 호국 성격과 그 사원 배치에서
군사적 배려를 생각할 때 당대의 재상이던 김대성의 발원이 오직 개인
적인 것에 그쳤다고 말할 수 있겠는가. 만일 그렇다면 그의 졸거(卒去)
후 어찌하여 국가는 그 가람을 필성(畢成)하였던가.

석굴과 대왕 유적과의 관련은 최근세까지 전하였기에 1891년(고종
28)의 「석굴중수상동문(石窟重修上棟文)」 중에도 '문무왕암(文武王巖)'
의 문구가 보이고 있다. 그러나 대왕과 관련된 사원은 석굴암뿐만 아
니라고 추정하고 있으니, 동해를 면한 토함산 곳곳에 배치된 가람은
서로의 유기적 관련에서 조사를 진행시켜야 될 것이다. 석굴암 남쪽인
장항리사지(獐項里寺址)가 또한 동동남을 향하여 심산유곡 속에 자리
잡고 있으며, 동쪽 골굴암(骨窟庵)의 대불이 또한 동해구(東海口)를 향
하고 있으니, 이들이 모두 우연이라고는 말할 수 없을 것이다.

그런데 필자로 하여금 문무왕 유적을 주목케 한 것은 고 고유섭 선
생의 인도에 따른 것이었다. 누구보다 먼저 이 곳을 중요시하시고 그
곳 찾기를 권고한 분이 선생이었다. 그리하여 선생은 이 곳을 가리켜

'나의 잊히지 못하는 바다'(遺著『餞別의 甁』所收)라고 하시며 대왕암을 노래하고 감은쌍탑(感恩雙塔)의 지기(知己)가 되었다.

경주를 찾는 사람, 석굴에 오르는 사람은 많다. 모름지기 이 신라의 성적(聖蹟)을 찾아 대왕의 통일위업과 호국서원(護國誓願)을 오늘에 살펴볼 만하다.

(『한국일보』 1964년 2월 11일)

석굴암의 변형과 왜곡

1

1961년 8월 석굴암 보수공사가 착수됨에 따라서 일반의 관람이 중지되었다. 그러나 신라 고도를 찾는 사람들은 이 같은 사실을 알든 모르든 토함산을 올라서 석굴암을 보이라고 졸라댔다. 마침내 현장에서는 1일 2회에 한하여 짧은 시간의 공개를 아니할 수 없었다. 이 곳에서 느끼는 것이, 첫째 고문화에 대한 국민의 관심이 높아 가고 있다는 사실이다. 이것은 나아가 '우리의 것'을 찾아서 이해하고 감상하여야겠다는 움직임과 연결되는 것이다.

그런데 지금부터 반세기 전만 하더라도 석굴암은 망각된 세계에 놓여져 있었다. 이같이 말한다 하더라도 오늘도 자주 듣는 바와 같이 우체부가 이 곳을 지나가다가 땅 속에서 발견한 것은 아니다. 이 같은 해설은 더욱이 일본인에 의하여 석굴암이 발견되었다는 그들의 선전을 그럴 듯이 뒷받침하는 것이기도 하다. 그러나 석굴암은 금관과 같이 일본인에 의하여 땅 속에서 발굴된 것은 아니며 우리 손에 의하여 수호되어 온 것이다. 벽지에 있어서 일찍이 국민의 이목을 벗어났던 것도 사실이지만 석굴암은 창건 이래 수차의 중수를 거듭하면서 오늘에 이르기까지 불사(佛寺)로서의 법등(法燈)을 지켜 왔던 것이다.

이와 같은 사실은 이번 공사에서 부근 일대의 발굴조사를 통하여 신라·고려·조선에 걸친 역대의 유물이 수습됨으로써 더욱 확신케 되었던 것이다. 부근 고로(古老)들이 말하는 석굴암의 최근세사 또한 고

난과 엄존(嚴存)의 모습을 전하고 있다. 그리하여 석굴의 보존이 결코 일본인이 말하듯 기적이 아니요, 우리 선인들에 의한 천수백 년에 걸친 꾸준한 수호의 결과였다는 사실에 감개를 새롭게 할 수 있었다. 그러나 조선 말기에 이르러는 이와 같은 선대 문화유산에 대한 전 국민적 관심은 거의 찾아볼 수 없었다는 것도 명백한 일이다. 그리하여 한말인 1902년 경주를 찾아간 일본인 학자에게 경주군수가 "불국사는 어디 있느냐?"고 도리어 반문하였다는 웃지 못할 유명한 이야기가 오늘도 그들 학계에서 되풀이되고 있다.

 석굴암은 우리의 으뜸가는 문화재일 뿐 아니라 세계의 지보이다. 그런데 이 같은 우리의 발언을 뒷받침할 수 있는 우리 자신의 용의가 있느냐고 따져 볼 때 문득 주저하지 않을 수 없다. 과연 이 같은 찬사는 일찍이 외국인에 의하여 주어진 것이지 진정한 의미에서 우리에 의하여 선창된 것은 아니다. 이 곳에서도 우리의 후진성과 공허감을 깨닫지 않을 수 없는 것이다.

<center>2</center>

 석굴공사가 진행됨에 따라서 금세기 초에 있었던 일본인의 시공이 세부에 이르기까지 노출되고 있으며, 그에 대한 검토가 첫번 과제로 되어 있다. 석굴 천정의 일부가 낙하되어 중대한 위기를 맞이한 한일합방 직후에 전면 해체의 대공사가 일본인 토목기사의 손으로 이루어졌는 바, 그들은 곧장 석굴을 뜯어서 그들의 방식과 기술과 재료에 의하여 진행되었던 것이다. 그러므로 사전의 충분한 학술조사는 없었고, 공사보고서 같은 것도 마련하지 않았다. 이 곳에서 우리 석굴에 대하여 그들 자신이 말하듯 중대한 모욕이 가하여졌던 것이다. 일본인들은 석굴 재축(再築)을 위하여 원초(原初)의 수법을 버리고, 그 외부에 두꺼운 양회층을 부가함으로써 다시는 해체할 수 없는 하나의 괴체(塊體)

로 변형시키고 말았다. 이 양회의 대량 사용이 석굴 보존에 중대한 악영향을 주게 되었다는 것은 그 후 얼마 아니 되어 그들에 의하여 지적되었던 것이다. 오늘 우리 손에 의한 중수에 있어서 이 같은 기존의 조건을 전제삼지 않을 수 없게 되었으며, 바로 이 같은 변형이 극복되어야 할 최대의 난관이 되었다. 그러나 석굴의 전면 붕괴에 따르는 파손을 방지하려 했던 일본인의 선의까지 의심하여서는 아니 될 것이다. 다만 이 같은 중요한 민족유산에 대한 그들의 용의가 부족하였다고 지적하여 두고자 할 뿐이다. 그러므로 차라리 응급대책에만 그치고 이 같은 근본적인 변형은 보류하여 주었더라면 하는 생각이 간절하기도 하다. 고문화재에 대한 수리에 있어서 그 자체에 관한 연구와 조사가 선행되어야 함이 이 곳에서보다 더욱 간절히 느껴지는 곳은 다시없을 것이다.

이번 공사에 있어서 1년 반의 조사기간을 설정한 것도 이 같은 관점에서인데, 그것이 결코 긴 시일이라고 할 수는 없을 것이다. 오늘 우리에게 문화재 연구를 전담하는 국가기관이 없고 또 이 방면에 뜻을 두는 사람노 매우 적은 것은 이 같은 조형적인 '우리의 것'의 전승 문제와 관련하여 무엇보다 유감된 일이다. 그리하여 강력한 관리기구의 불비와 더불어 혼란과 손상과 유실을 초래하였던 것이 해방 후의 진상이었다고 말하여 둔다.

<center>3</center>

다음에 '우리의 것'에 대한 왜곡의 사실을 석굴암에서 들어보겠다. 첫째, 석굴 자체의 조성에 관한 것인데 오늘 그것을 전하는 문헌은 매우 희귀하며 오직 물질적인 석조작품만을 남기고 있다. 고기(古記)에 의하면 신라 경덕왕 때에 재상 김대성(金大城)의 발원에 의한 것이라고 할 뿐 자세한 조성의 경위나 관계 인명, 또는 원상(原狀)을 말하는 기

록은 하나도 찾아볼 수 없게 되었다. 이와 같은 현상에서 일본인들은
"이 석굴암의 불상도 또한 당의 미술가의 손에서 이루어졌다"는 추측
을 말하게 되었다(조선총독부 간,『불국사와 석굴암』, 4쪽). 그것은 '우리의
것'이 아니라 외국인의 작품이라는 것이다. 이 같은 추정은 이 곳 석불
양식이 중국 산서(山西) 천룡사동굴(天龍寺洞窟)의 불상 중 당대(唐代)
의 것과 그 수법이 유사한 점 등과 상조(相照)하여 이루어진 것이다.
필자 또한 양식상 중국의 것과 신라의 것이 서로 닮은 점이 있다는 것
을 부인하려 하는 것은 아니다. 그러나 시대를 같이하여 동일한 불교
문화권에 속하였던 양국의 작품이 서로 닮은 점이 있다는 당연한 사실
만을 주목함으로써 우리의 것이 곧 당인의 소작(所作)이라는 판정은
성립될 수 없다. 그에 앞서서 또는 동시에 신라에 있어서의 불상 조성
의 전통과 연마된 기술에서 이 같은 작품이 이루어질 수 있었는지 그
자체의 계보와 양식적 특징이 또한 규명되어야 할 것이다. 그들 석굴
암의 조상(彫像)이 전혀 우리 조각사의 계보에서 벗어난 이질적인 것,
돌연변이적인 것이라면 그 같은 추정도 성립할 수 있을 것이다. 그러
나 이 곳 작품들이 삼국 이래의 우리의 조상사(彫像史)의 계보에서 보
아 최고 영광의 자리에서 이루어졌고, 또 이루어질 수 있었던 것이라
면, 그들 우작(優作)을 모두 외국인의 손에서 만들어졌다고 꼬집어 댈
수는 없을 것이다.

　이 곳에서 다시금 우리 전통의 계맥을 이어주는 작품의 전래가 매우
희소하다는 사실이 느껴지는 바이다. 만일 경주 황룡사지에 신라 삼보
(三寶)인 삼국 말의 거상(巨像)만이라도 그대로 오늘에 남아 있었던들
그들의 견해는 틀림없이 달라졌을 것이다. 만일 불국사의 상설과 장엄
이 외국의 손으로 전멸되지 않았던들 그들의 이 같은 발설은 염두에도
떠오르지 못하였을 것이다. 이 같은 전래의 희소함과 문헌의 결핍이
첫째 외국인으로 하여금 자의(恣意)의 속단으로 이끄는 원인임을 짐작
하면서도 동시에 '우리의 것'에 대한 여러 왜곡된 것을 그대로 간과하

여서는 아니 될 것이다.

그들의 당인작품설(唐人作品說)의 또 하나의 근거라는 것이 불국사 석가탑에 얽힌 영지설화(影池說話) 한 토막인데, 그것만으로써 우리 민족문화의 정화(精華)를 판정하려 드는 섬나라 사람들의 심사가 짐작 아니 되는 바도 아니다. 그러나 조형적인 문화재의 전승이 희소한 오늘의 현상이 우리 자신에 의한 소홀과 연구 부족에 대한 어떠한 구실이 될 수도 없으며, 또 되어서는 아니 될 것이다.

민족문화의 전통은 우리가 이 땅의 후손이라 할지라도 그리 손쉽게 계승할 수 있는 것은 아니다. 구희(球戲)와 같이 손쉽게 주어지는 것도 아니요 받으려 하여도 받을 수 있는 것이 아니다. 그것은 피로써 땀으로써 악전고투, 분골쇄신의 연찬과 노고의 대가로써 비로소 얻을 수 있는 것이요 주어질 수 있는 것이기 때문이다. 이 같은 연구와 전승의 노력이 부족하고 해이되었던 곳에 자타에 의한 천대의 왜곡을 초래하는 원인이 내포되는 것이다. 그러므로 오늘에 있어서도 올바른 각고의 연찬과 수호의 노력이 없다면 언제까지나 반발을 위한 허세나 내실을 얻지 못한 떠벌림에 그치고 말 것이다. 그리하여 무엇보다 우리 자신의 이 영역에 대한 연구가 거의 없다는 사실을 반성해야 하겠고, 나아가 외국인의 왜곡이 정당한 방법으로 시정되어야 할 것이다. 우리의 고문화, 그 중에서도 조형적인 유물에 대한 외국인의 논의는 우리의 눈과 손과 심정으로써 다시금 검토되어야 할 것이다. 이와 같은 기초적인 문제에 대한 우리의 착수와 해명의 노력이 곧 '우리의 것'을 찾는 첫걸음이 될 것이다.

다시 석굴암에서 외국인에 의한 왜곡의 실태를 찾아야 하겠다. 먼저 그 외형에 대한 일본인의 변모를 말하여야 되겠다. 상기한 결구방식(結構方式)의 변경은 차치한다 하더라도 석굴 입구의 변형은 일본인에 의하여 임의로 이루어진 것이다. 왜취(倭臭)가 분분한 주원(周垣)은 말할 것도 없고, 아치형 석재(石材)의 수법이나 팔부신상(八部神像) 2구의 추

가 방법 등에서 지적할 수가 있다. 그러므로 오늘의 모습을 곧 원상으로 오인하여서는 아니 될 것이며, 따라서 이번 공사의 소기의 목적 하나가 이 같은 변형의 판별과 제거와 복원에 있어야 한다는 것도 말하여 두고자 한다.

<div align="center">4</div>

　다음으로, 위에서 애기한 바와 같은 변형과 왜곡의 사실을 떠나서 '우리의 것'의 약탈과 피해상을 석굴암에서 말하여 보겠다. 굴 안에는 주벽상(周壁像) 머리 위에 10개의 감실(龕室)이 마련되었고 그 곳에는 각 1구의 좌상이 안치되고 있었다. 그런데 오늘 입구 위쪽 좌우의 2감실이 텅 비어 있으니 이것은 어찌된 까닭일까. 이 곳에도 다른 곳에서 보는 바와 같이 각 1구의 석불좌상이 있었다. 그들은 한말 혼란기에 이곳을 찾아 보물을 탐색하던 일본인에 의하여 일본으로 반출되었다. 이 사실은 당시의 그들의 기록이나 전하는 말에 의하여 추호의 의문이 없는 주지의 일이다. 다음에 본존상 뒷면 벽에 있는 십일면관음상 앞에는 아름다운 석탑이 놓여 있어 불사리를 봉안하였다고 전하여 왔다. 이 석탑 또한 한말에 이 곳에 찾아온 일본인 고관에 의하여 약탈되어서 자취를 감추어 버리고 말았다. 그러나 그 탑이 놓여 있던 방형(方形)의 기석(基石)만은 그 자리에 남아 있어서 이번에 뒤집어 보았더니 그 윗면 중앙에서 사리를 장치하였던 방공(方孔)이 발견되었다. 그리하여 석굴에는 불상만이 아니라 석탑도 봉안되어 있었다는 사실이 다시금 확인됨으로써 석굴이 지녔던 또 하나의 면목과 그 의의를 깨닫게 하여 주었다. 우리의 석굴암이 탑상(塔像) 겸비의 굴원(窟院)으로서, 인도 · 중국에서와 같이 석굴의 원의(原義)와 원태(原態)를 간직하고 경영된 사실이 밝혀졌다. 이 석탑과 2구의 석상이 반환되어 제자리를 차지할 때 우리의 석굴암은 비로소 원상을 회복할 수 있는 것이다. 이것이

실현될 때 '우리의 것'에 대한 바른 인식과 전통수법에 대한 자각이 이루어질 것이다.

또 하나 석굴 안에 있어서의 가장 중대한 가해 사실－아마도 우리나라 문화재에 가해진 최악의 사례－을 지적하여 두겠다. 이것은 동양 최우최미의 본존좌상에 대한 직접적인 파괴행위이다. 본존 밑에 귀중한 보물이 장치되어 있을 것을 가상하고, 그 탈취를 목적으로 하여 본존상의 왼쪽 둔부를 반월형으로 크게 따내 상처를 입힌 것이다. 이 파편은 고로에 의하면 일제 수리 전에는 지상에 놓여 있었다고 하며, 그 같은 만행이 이루어진 것은 한말 의병운동 시기일 것이라고 한다. 이것은 일확천금을 꿈꾸던 무뢰의 도당들이 국토 안을 횡행하면서 보물약탈에 광분하던 때와도 일치한다. 이 같은 형용할 수 없는 반달리즘 (Vandalism)이 누구의 손에 의하여 감행되었는지는 말할 것도 없을 것이다. 이에 대한 세밀한 조사는 본존상의 방향이 석굴의 중심선과 일치하고 있지 않은 점에 대한 해명과 관련되었던 것이다.

끝으로 석굴의 방위 문제에 관하여 언급하여 두겠다. 과거에 있어서 일본인들은 자연적 조건만을 들어서 설명하고 있으며, 그 방위는 무의미한 것으로 단정하려 하였다. 그러나 그 같은 주장은 우리의 입장에서는 동의하기 어려운 것이었다. 그리하여 이번 공사에서 이 문제가 자주 논의되고 있는 바, 결론부터 말한다면 우리의 석굴이 일정한 방위와 지점을 목표 삼아서 현위치에 점정(占定)케 되었다는 것이다. 이 문제는 신라 당대의 사상과 신앙과 사원건립 인연에서 종합되어야 할 것인데, 측량에 의하면 석굴이 동동남방으로 향하여 멀리 감은사, 동해 속의 대왕암을 표적으로 삼고 조영되었을 것이라는 새로운 추정이다. 대왕암은 삼국통일의 영주이신 문무대왕의 능묘임에 틀림없으며, 감은 사 또한 대왕에 의하여 '왜병을 물리치고자(欲鎭倭兵)'는 성지(聖旨)에서 착공되었고, 그 아들 신문왕에 의하여 기복사원(祈福寺院)의 뜻을 아울러 갖고 낙성된 것이다. 동해를 몸소 지키며 나라와 불법 수호의

서원을 세우신 성왕(聖王)의 영령이 진좌(鎭座)하고 있는 곳, 그 곳이
바로 신라의 성지임은 틀림없을 것이요, 그들이 유덕을 사모하고 유업
을 존숭하여 마지않았던 곳이기도 하다. 후인이 토함산에 이 석굴을
경영할 때 그 발원의 하나로 불력(佛力)을 빌어 대왕의 거룩한 성려(聖
慮)를 뒷받침하려 하였다고 추정할 수는 없을까. 우연의 일치라고만 할
수 있을 것인가. 미신으로만 돌릴 수 있을 것인가.

　선대(先代) 경영에 대하여─그 정신적, 조형적 양면에서─우리의 용
의가 부족한 현실에서 이 같은 사실에 대한 해명은 신중하게 이루어져
야 할 것이다. 석굴암이 우리 손으로 이루어지고, 다보탑이 우리 손으
로 새겨지고, 성덕대왕신종이 우리 손에 의해 만들어져서 오늘에 전래
하는 사실이 모두 기적도 아니요 우연도 아니다. 그들을 낳은 우리 전
통의 계맥과 영광을 다시 찾는 날 우리의 나아갈 길이 밝혀질 것이며,
새로운 문화 창조의 힘이 용솟음침을 깨닫게 될 것이다.

<div align="right">(『京畿』 제3호 통권 44호, 1962년 10월)</div>

　　[부기] 발표 때의 제목은 「'우리의 것'의 변형과 왜곡 - 석굴암을 중심
　　　으로」였다.

석굴암 공사를 끝내면서

3년의 공사가 끝나는 날이 왔다. 이 날을 기대하면서 공사를 주목하여 온 많은 사람 중에서도 필자는 공사에 시종 관여하여 온 까닭으로 한층 감개 깊게 이 날을 맞이하였던 것이다. 모두가 말하듯 우리 문화유산의 으뜸이 될 뿐 아니라 세계문화사 위에 빛나는 자리를 차지하는 지보이기에 정부나 국민이 큰 관심을 모아 왔고, 공사에 참여한 사람 또한 긴장을 풀 수 없었던 것이 사실이었다. 그 사이 가지가지의 파란이 이 곳까지 밀려 왔으며, 그에 따라 석굴 공사의 역로(歷路)에도 기복이 있었다. 그러나 국토의 동남쪽 한 준령 위에 자리잡은 이 영광의 터전에서 소리 없는 작업과 연마의 노고가 집성되기만 기원하여 왔다.

남대문 공사는 수도 한복판에서 벌어진 일이나, 석굴암 공사는 국민의 시선을 직접으로 벗어나 있었다. 이러한 까닭으로 그 사이 소리 없이 지내 온 것이라고 말하려는 것은 아니다. 사실에 있어서 공사현장에 참가한 사람들이 서로 기약한 바가 있었으니, 그것은 소리 없이 일하자는 것이었다. 필자 또한 3년간 이 무언의 규율을 충실히 지키고자 하였다. 이와 아울러 연 수만의 노무자가 공사에 동원되었는데, 그 사이 아무런 사고가 없었던 것도 복된 일이었다.

말없이 사고 없이 일을 하여 보자는 데 이어서 눈에 아니 보이는 곳을 더욱 신중히 다루어 보자는 것을 공사의 안목으로 삼았다. 그것은 기초적인 각 공정에 우리의 정성이 얼마나 결정(結晶)되느냐 하는 이 곳에 성패의 판가름이 있다고 믿었기 때문이다. 그런데 위에서 말한 바와 같은 두 가지의 생각은 공사의 진행에 따라서 이 공사 그 자체가

우리에게 주어진 것이었다. 이 석굴에 우리들이 차차 친숙해질수록, 그 내실에 접근할수록 우리 석굴이 무언중에 가르친 것, 그것이 곧 위에서 말한 두 가지의 일이었다.

현장에서 공사를 담당하여 온 사람들에게 가장 큰 감격은 우리 석굴이 창건 이래 일천 수백 년 선인들의 꾸준한 피와 땀으로 수호되어 왔다는 사실을 새삼 깨닫게 되었을 때의 일이다. 그들의 말없는 정성과 갸륵한 믿음이 석굴 보존의 근원을 이루었다는 사실이기도 하였다. 그러므로 우편배달부가 우연히 지나다가 땅 속에서 발견하였다는 일본인의 발설보다 더한 모욕은 없을 것이다. 동양 최미(最美)의 석굴을 경영하고, 동양 제일의 석상을 조성한 그들은 오늘 그 이름조차 전하지 않는—아니 이름을 남기려 하지 않았던—무명의 우리 선인들이 아니었던가. 아름다운 마음과 고운 솜씨가 때와 인연을 맞아 이같이 향기롭게 피어날 수 있었고, 믿음과 예배의 전당을 이같이 알뜰하게 지켜 올 수 있었다. 이것은 3년을 두고서 석굴 구석구석을 살피고 들추어 내던 우리의 작업을 통하여 주어진 실무 교훈이었다.

금세기 초에 일본인의 침략이 있기 직전까지 이 석굴은 그런 대로 지탱되어 왔으며, 천정 일부의 낙하는 한말 의병운동 전후의 일이었다. 1891년 우리 손에 의한 중수를 마지막으로 외적에 의한 유린에서 석굴 수호의 노력은 단절되고 말았다. 이에 이르는 장구한 세월에 걸쳐서 신라 · 고려 · 조선 3대에 이루어졌던 중수의 자취를 더듬어 낼 때마다 우리 석굴의 완존이 이 같은 줄기찬 보호의 경과임을 몸소 느낄 수가 있었다. 신앙에서 우러난 그들의 정성을 배우고 따라야 하겠다는 생각이 저절로 솟아오르기도 하였고, 이 같은 선대 유업의 계승을 이번 공사의 요건으로 삼아야만 되겠다는 생각이 간절하기도 하였다. 그리하여 우리 손에 의한 이번의 대규모 중수에서 민족의 정신적, 물질적 전통 위에 올바른 궤도를 놓고 공사가 진행되기를 바라 왔다. 말없이 눈에 아니 보이는 곳에 정성을 모아 보자는 것은 주어진 여건 속에서 공

사의 순조로운 진행과 성공적 완결을 이룩하여 보자는 염원이기도 하였다. 그것은 나아가 석굴 보존을 위한 기본 조건을 달성함으로써 일제의 왜곡과 잘못된 시공에서 비롯한 병폐를 과감히 제거하며 앞으로의 영구 보호를 위한 신기원을 이룩하여 보자는 것이었다. 3년의 노력에서 많은 것을 바랄 수 없었다 하더라도 그 보답으로서의 작은 성과나마 얻을 수가 있다면 몸과 마음과 생명을 다함이 마땅하다고 믿어 왔다. 토함산을 오르내리면서 이 같은 중요한 공사에 참가하게 된 것을 생애의 영광이며 가장 충실된 삶이라고 느껴 온 것도 사실이었다. 공사가 우리 현실 속에서 이루어진다는 사실 아래서 불안과 회한(悔恨)에 몸부림을 친 것도 결코 한두 번이 아니었다. 그러나 주어진 현실 속에서 최선의 노력이 마땅하다면 그것을 이루지 못한 과제에 대한 구실로 삼아서는 아니 될 것이다. 그러므로 오늘 우리에게 주어졌던 공정이 모두 끝난 이 시점에서 여의치 못하였던 크고 작은 유감사에 몸과 마음을 태우는 사람이 있다면 그들은 먼저 공사를 담당한 우리들이라고 말할 수가 있을 것이다.

　공사가 끝나는 날 큰 물의가 일어났다. 그에 대하여서는 아직 무어라 발언할 때가 아니다. 당국은 조사단을 현지에 보냈는데 이것은 더 없이 고마운 일이다. 석굴암에는 아직도 이루지 못한 과제가 허다하게 남아 있기에 그에 대한 새로운 주목의 계기가 마련된다는 것은 반가운 일이기 때문이다. 그러나 물의의 와중에서 필자가 느낀 것은 석굴암 공사를 위하여 직접으로 간접으로 염려하고 애를 쓴 수없이 많은 고마운 사람들에 대한 송구스러운 생각이었다. 오직 그것만이 마음과 몸을 괴롭게 하였다. 석굴의 더 한층의 개선과 보존을 위하여 앞으로 하여야 될 일이 남아 있으니 사후 관리와 제반 자료의 계속적 정비와 수집을 위한 시책이 결정되어야 할 것이다. 우리 석굴에 관한 모든 문제가 그 사이 남김없이 다루어지고 모두 풀린 것은 아니었으며, 그 중에는 3년이 못 되는 조사와 자료만으로 최종의 결론을 내릴 수 없었던 것이

포함되고 있었다. 그 같은 사실을 새삼 알게 되었고, 석굴 보존에 있어
서 연구와 시공과 관리의 3대 원칙이 반드시 지켜져야 함을 몸소 인식
할 수 있었다. 이 같은 새로운 확신이 바로 3년 공사에서 필자가 얻을
수 있었던 가장 귀중한 결론의 하나였다. 그것은 우리의 작은 노고의
대가로서 주어진 과분의 보상—공사 참여의 영광과 행복—과 더불어
길이 간직되어야 할 것이다. 석굴의 앞날에 새로운 광명과 개선 있기
를 빌어 마지않는 바이다.

(『新東亞』 복간호, 1964년 9월)

신라의 석굴사원
－단석산 신선사와 토함산 석굴암－

1

경주를 중심으로 그 동방과 서남에는 두 개의 큰 산이 솟아 있다. 동쪽은 토함산인데 신라 오악(五岳)의 하나로서 국도(國都)와 동해를 가로막고 있다. 그 곳에는 불국사와 석불사를 비롯한 많은 신라의 사원이 자리잡았는데, 그 중에서 불국·석굴 두 사암은 오늘에 이르기까지 이름 높다.

한편 경주 서남방에 솟은 단석산(斷石山)은 경주에서 가장 높은 산악으로 아마도 신라의 중악(中岳)으로 추정된다. 신의 명칭은 김유신 장군의 연무(練武)에서 유래되고 있는데, 정상 바로 서남에는 자연의 석굴이 있어서 상인암(上人巖)이라 불려 왔다. 이 자연의 석굴은 여러 개의 큰 바위들이 삼면에 높이 솟아 내부에 좁은 공간을 이루고 있다. 고인들은 이 암석 위에 와즙(瓦葺)의 옥개를 덮어 석굴사원을 꾸미고 삼면 벽에 10구의 불보살 등을 부각(浮刻)하였다. 이같이 신라의 서울에서 동서로 거의 같은 거리에 자리잡은 이들 산상의 두 석굴은 비록 그 창건연대가 서로 다르다 하더라도 모두 깊은 창건의 사연과 고대 조상(造像)의 대표적 작품을 오늘에 전하였다. 그리하여 단석산 석굴이 삼국시대 말기인 600년경의 작품으로 추정할 수 있다면, 토함산 석굴은 그 보다도 약 150년이 지나서 통일신라 중기에 조성된 것이다. 그러므로 전자를 신라의 가장 오랜 조각 작품이라 한다면 후자는 불교미술의 극성기를 이루었던 경덕왕대의 대표작이라고 부를 수 있다. 이와

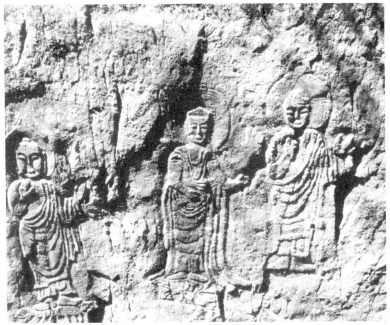

단석산 신선사 마애불(일부)

같이 두 석굴이 모두 산악 높이 세워진 불교의 가람이라 하더라도 그
연대가 크게 다르고 또 그 안에 봉안된 주존불이 서로 다르다. 이 같은
차별상은 동시에 이들 석굴에 얽힌 당대의 인물에서도 찾을 수가 있
다.

2

먼저 단석산 석굴(上人巖)은 천연의 석굴에 인공을 가한 것이며 불
상도 자연의 암벽을 이용하여 조성된 것이다. 그리고 이 곳에는 미륵
불과 보살 2구가 봉안되었으므로 미륵삼존을 봉안한 미륵굴이다. 이
같은 사실은 이 곳 석벽에 새겨진 당시의 명문(銘文)을 해독하여 비로

소 알 수 있었는데, 그에 따르면 이 곳 불상의 이름 이외에 절이름도
있어서 신선사(神仙寺)라고 하였다. 그런데 그 당시에는 신선이란 곧
미륵을 가리키기도 하였다. 이 곳 주존불인 미륵여래입상은 높이가 20
여 척이나 되는 거상으로서 삼국 불상의 으뜸인데, 이 같은 입불 이외
에 바로 그 옆에는 반가사유상의 보살상이 있어 또한 미륵으로 추정된
사실은 그 당시의 믿음의 내실을 전하여 준 것이다. 그런데 이 석굴은
신라의 명장인 김유신 장군과 관련하여서 그가 17세에 화랑으로 통일
을 맹세하던 중악석굴(中岳石窟)로 추정된다. 오늘 현지의 고로(古老)들
이 이 석굴을 가리켜 '김 장군이 공부하시던 방'이라고 부르는 것은 이
같은 사실을 구전한 것으로 생각된다.

3

동해를 바라보는 토함산 석굴은 이와 달리 대소의 석재를 모아서 쌓
은 인공의 석감(石龕)이며, 불보살 등의 수효도 단석산 석굴보다 훨씬
많다. 그리고 이 곳의 주인공인 중앙의 대불은 아미타여래좌상으로서
단석산 석굴과는 다르다. 그리하여 이 곳에서 비단 연대의 차이뿐 아
니라 신라 불교의 변천을 또한 볼 수가 있다. 이 대불은 오랫동안 석가
여래로 오인되어 왔으나 근년의 연구로써 아미타불임이 밝혀지게 되
었다. 아미타불은 서방세계인 극락정토의 주재자로서 신라 8세기에 가
장 신앙 받던 불상이다.

그런데 이 곳에 아미타불을 봉안한 까닭을『삼국유사』는『고향전(古
鄕傳)』을 인용하여 김대성이 전세(前世) 부모를 위한 것이라 하였다.
전세 부모란 현생 부모와 달리 이미 세상을 떠난 선대의 조령(祖靈)을
가리키는 것인데, 그들은 모두 동해에 장사지낸 신라의 임금이나 귀족
을 가리키는 것이라 생각된다. 이 같은 신라 김씨 왕족의 공동 묘역을
가리켜『삼국사기』는 동해구(東海口)라 하였다. 그리고 이 곳에는 먼저

삼국통일의 영주인 문무대왕의 해중릉이 자리잡았고 이어서 효성대왕
(孝成大王)이 산골(散骨)되었던 것이다. 이 효성대왕은 바로 석굴암을
창건한 경덕대왕의 선왕인 것이다. 그러므로 우리의 석굴 대불은 그
시각을 동동남으로 잡아서 바로 이 신라 으뜸의 성적(聖蹟)인 동해구
를 향하고 있는 것이다. 그 곳에는 용이 되어 나라를 지키는 문무대왕
의 해중릉뿐 아니라 감은사나 이견대 같은 소중한 신라의 고적이 오늘
에 전하고 있다. 그러므로 우리의 토함산 석굴암은 동해와의 깊은 관
계에서 선조에의 기복(祈福) 이외에도 호국의 사상과 또한 연관되어
있는 것이다.

<div style="text-align:right">(『東大新聞』 1977년 1월 4일)</div>

군위 삼존석굴

1

자연의 암면(巖面)을 뚫어 석굴을 경영하고 탑상(塔像)을 봉안함은 인도 이동(以東)의 불교 제국에서 많은 유례를 찾을 수가 있다. 우리 나라에 있어서도 이 같은 시도는 일찍부터 있어서 삼국시대의 동굴 이용에서 비롯하여, 8세기 중엽에 이르러 석굴사원의 종점인 경주 토함산에 최우최미의 작품을 조성하기에 이르렀던 것이다. 그러므로 우리의 석굴암은 일본인이 왜곡하듯 '당(唐)의 미술가의 손으로' 홀연히 출현된 것은 결코 아니다. 그 곳까지 이르는 멀고도 먼 역정의 계보가 있는 것이요 수백 년에 걸친 전동의 기반과 기술의 연마가 그 뒷받침이 되었던 것이다. 우리의 문화 유산 중에서도 으뜸가는 석굴암 석굴에 대한 그들의 조사와 중수는 잃었던 계보의 재편과 보존을 기하고자 하는 우리의 숙원이기도 하다.

2

석조미술은 우리 나라에서도 크게 발달되어 그 유품은 현존하는 옛 문화재의 수위를 차지하고 있다. 삼국시대 말기인 6세기에 들면서부터 이 땅에 풍부하게 생산되는 화강암을 주요 재료로 삼아서 발생된 석조미술은 백제 국토를 산실로 삼았다고 추정하고자 한다. 그리하여 수년래 충청남도 서북지구에서 새로이 조사된 거대한 마애석불 두 예[서산

과 태안의 마애석불]는 그 조형의 당초부터 석굴 경영의 의욕을 뚜렷
이 나타내 보이고 있다. 그런데 이 같은 삼국시대 작품들이 모두 삼존
배치의 양식을 지니고 있는 점은 특히 주목되어야 할 것이다. 초기 불
상이 독상(獨像)에서 삼존으로, 다시 삼존에서 군상(群像)으로 변천됨
은 불교의 정착과 성장의 과정을 따르던 것이라 할 수 있는데, 삼국시
대 금동상이 삼존 양식을 기본으로 삼고 있는 것도 백제의 석조삼존
(石彫三尊)과 관련됨이 있다. 백제가 일본에 전달한 최초의 불상이나
신라 삼보 가운데 하나인 황룡사 장육불상(丈六佛像)이 모두 삼존상 양
식으로 추정되고 있으며, 오늘 일본 법륭사(法隆寺)의 본존이 또한 같
은 양식을 간직하고 있는 것도 모두 당대의 방식을 따르는 것이다.

<p style="text-align:center">3</p>

삼국 이래의 석굴 조성의 염원은 마침내 신라에 의한 통일대업의 성
취를 계기삼아 실현 단계로 옮아갔다고 보아야 할 것이다. 그리하여
선인들은 경승(景勝)의 땅을 찾아 대자연의 암면을 뚫고 본격적 석굴
사원을 경영하기에 이르렀다. 감형(龕形)에서 석굴로, 마애에서 원상(圓
像)으로의 변천도 새로운 시대의 기운에 상응한 것이다.
석굴 구조도 방형(方形)에서 원형(圓形)을 지향하게 되었는데, 석굴
을 중심 삼고 그 밑에 불사(佛寺)를 경영하던 방안은 전대(前代)의 수
법을 계승한 것이다.
그러므로 충청남도 서산 가야협(伽倻峽)의 백제 절터와 군위 석굴
밑의 절터가 서로 닮은 것은 결코 우연이 아니다. 그러나 군위 석굴에
서 삼존을 오벽(奧壁)에 밀집시킨 것과 토함산 석굴에서 본존을 굴 안
중앙에 안치한 점이 서로 다르며, 또 불상 봉안에 있어서도 전자가 삼
존 양식을 지니고 당대 신앙을 따라 아미타 · 관음 · 세지의 불보살 3구
를 배치한 데 비하여, 토함산 석굴이 여래좌상을 중심으로 군상을 주

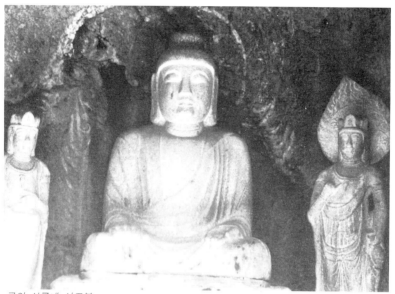

군위 석굴내 삼존불

회(周廻)시킨 것은 우리 나라 석굴 계열의 순위를 말하여 주는 것으로 보아야 할 것이다. 수년 전 충청남도 연기군에서 발견된 국보 재명비상(在銘碑像)들은 신라통일 직후에 백제유민에 의한 아미타 신앙에 따르는 조형인 바, 그들은 영주 가흥리 마애아미타삼존상 또는 이 신석굴(新石窟)의 삼존과 비로소 연맥을 얻었다고 하겠으며, 신라가 689년(신문왕 9)에 일본에 전달한 불상이 또한 '金銅阿彌陀像 觀音菩薩像 大勢至菩薩像 各一軀'의 삼존이었다는 일본 정사(正史)의 기록도 다시금 주목되어야 할 것이다.

그러나 토함산 석굴과 군위 석굴을 비교함에 있어서는 석굴 구조 또는 불상 양식뿐만 아니라 봉안 불상의 차별상(差別相)에서 당대의 신앙적 배경을 살펴야 할 것이다.

4

우리 고미술에 대한 연구를 위하여서는 무엇보다 먼저 기본자료의 검출과 수습이 있어야 하겠고, 또 기존 유품에 대하여서도 새로운 해석과 관계 자료의 정비가 이루어져야만 한다. 팔공산(八公山) 주변 200리에 대한 조사는 수년 전부터 정영호(鄭永鎬) 씨에 의하여 이미 착수되었으며, 그 사이에 다대한 성과를 얻을 수 있었다.

필자 또한 석굴암 중수공사에 관여하여 그 복원 고찰을 당면의 과제로 삼아 왔기 때문에 이 같은 새로운 유례의 조사를 기대하여 왔었다.

아마도 그 곳까지 인도된 계기가 이 같은 곳에도 있었을 것이다. 그러나 돌이켜 생각한다면 이제서야 이와 같은 중요 유적을 찾게 됨은 부끄러운 일이다. 이 신석굴에 대한 학술조사는 수일내로 착수하기로 되었으므로 그에 대한 상세한 논의는 보류하여야 될 것이나, 우리 나라 석굴사원의 계보를 더듬는 역로(歷路)에서 최선의 주목을 받아야 할 것이다.

<div align="right">(『동아일보』 1962년 10월 3일)</div>

문무대왕릉의 조영 배경과 그 양식

1

동해변 수중에 경영된 신라 제30대 문무대왕릉은 대왕의 유지(遺志)를 받든 것임은 다시 말할 것도 없다. 『삼국사기』에 '군신(群臣)이 유언을 따라 동해구대석상(東海口大石上)에 장(葬)하였다'고 보이며 『삼국유사』 「왕력」에도 '능이 감은사 동해중(東海中)에 있다'고 하였다. 위의 두 기록만으로도 대왕릉의 소재를 말하기에 넉넉한데 다시 이 해중대석(海中大石)을 가리켜 대왕암이라 불러 왔으며, 혹은 장골처(藏骨處)라고 전하여 왔다. 이와 같이 『삼국사기』, 『삼국유사』를 비롯하여 적지않은 문헌이 모두 '장(葬)' 또는 '장골(藏骨)'로서 일치되고 있으며, 신라의 효성·선덕 양왕(兩王) 화장(火葬)의 경우와 같이 '산골(散骨)'이라고 아니 한 것은 대왕릉침(大王陵寢)의 조영 사실을 우리에게 전하여 준 것이다. 이 같은 사실이 이제 늦게나마 우리에게 착안된 것은 결코 문헌의 불비에 있었던 것은 아니라고 생각된다.

해중에 대왕릉이 경영된 것은 그의 평시의 소원과 유언을 그대로 따른 것이다. 대왕은 재세시에 항상 지의법사(智義法師)에게 "나는 죽어서 호국대룡(護國大龍)이 되어서 불법을 숭봉하고 나라를 수호하겠다"고 그 심회를 말한 바 있었고 임종에 이르러 "서국지식(西國之式)에 의하여 이화소장(以火燒葬)하라"고 당부하였다.

신라의 임금으로서 화장은 대왕에서 비롯하였는 바 그것은 대왕의 불교에의 귀의와 박장(薄葬)의 성려(聖慮)를 따르는 것이나 당시에 있

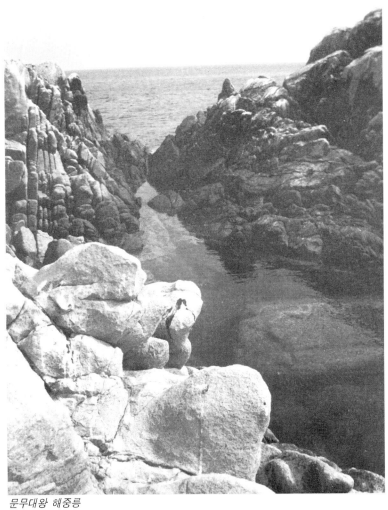

문무대왕 해중릉

어서는 중대한 결단이었으며 국민에게는 놀라움이었을 것이다. 그리하여 나이 56세로서 동왕 21년(681년) 7월 1일 돌아가시매 동월 10일 '고문외정(庫門外庭)'에서 화장하였으며 그 후 동해에 장골(藏骨)했는데, 대왕의 장례는 이와 같이 전후의 양 단계로 구분지어서 고찰되어야 하며 그에 따르는 유적 또한 화장처와 장골처가 따로 마련되었다고 생각한다. 이제 우리에게 밝혀진 것은 후자인 장골을 위한 능침의 조영사실이다.

<center>2</center>

대왕이 동해구를 그의 장지로 택한 것은 위에서 말한 바와 같이 사후 동해룡이 되어서 나라를 지키겠다는 지극한 우국성려에서인데, 그것은 또한 그가 힘써 이룩한 통일 대업 후 그의 동방에 대한 심려를 따르는 것이다. 대왕이 이 곳 동해변에 호국대찰을 시창(始創)하여 '왜병을 물리치고자(欲鎭倭兵)' 한 것이나 신라의 동악인 토함산정에 석탈해(昔脫解) 사당을 마련하여 '천하무적지역사(天下無敵之力士)'의 유골을 옮겨 동악신을 삼은 것은 모두 대왕의 동방수호책이었다. 그러므로 통일 후 국방의 중점은 동해로 바뀌어졌고 오직 해환(海患)만이 그에게 남은 심려였기에 그는 사후에 다시 최전선에서 몸소 나라를 지키고자 발원하였던 것이다.

토함산정 가까이 그의 후손인 경덕대왕이 김대성(金大城 : 金大正)으로 하여금 석굴사원을 조영케 한 것은 또한 대왕을 비롯한 김씨왕족의 기복과 그의 비원(悲願)을 불력으로써 뒷받침하려는 상설(像設)임은 다시 말할 것도 없으니 우리의 석굴이 동동남을 향하여 정확히 이 곳 동해구로 방위를 잡은 것은 또한 너무나 당연한 일이다. 또 그의 사후 '견룡현형처(見龍現形處)'인 동해암두(東海岩頭)에 이견대(利見臺)를 쌓아 대왕을 추모한 것이나 감은사 불전 밑에 용당(龍堂)을 완성한 것이

모두 이 곳 앞바다에 대왕의 능침이 자리잡고 있었기 때문이다. 이와 같은 온갖 신라의 대왕 유적은 해중의 대왕릉을 유일의 표적으로 삼았으니, 이 대왕암이야말로 신라의 나라와 백성들이 가장 신성시하고 존숭하던 초점이기도 하였다. 만일 이 동해구의 성역이 없었던들 토함산 석굴은 마침내 이룩되지 않았다고 필자는 확신한다.

<div align="center">3</div>

상기한 바와 같이 대왕의 유언은 '서국지식'을 따르라 하였다. 서국은 중국이나 인도를 가리키는 바, 화장은 말할 것도 없고 그의 장골 또한 그대로 불교에서의 사리 봉안의 방식을 따르고 있다. 해중의 암초는 자연의 배치인데 중앙에는 한 큰 바위가 수중에 자리잡았고 또 이 대왕암의 주위에는 12소암(小岩)들이 솟아 있는 것도 천성(天成)의 조화임을 먼저 깨닫게 한다. 이 대암 중심에서 동서로 길게 파진 요처(凹處)에 인공을 가하여 그 중앙 위치에 장방의 석실을 마련하였는데, 바닷물은 동단(東端)에서 인수(引水)되어 서단(西端)으로 배수되도록 긴 도수로(導水路)의 고저(高低)를 잡은 것도 또한 인공에 의한 굴착이다. 그리하여 이 같은 중앙 석실 한복판에 일대 거석을 정확하게 남북선을 따라 배치하였으니 이 거석이야말로 그의 장골을 위한 복개석(覆蓋石)이며 일종의 석관개(石棺蓋)에 상당하는 것이 틀림없다.

인도에 있어서 고대의 사리는 지중(地中) 깊이 큰 판석을 놓고 그 밑에 안치하였는 바 이와 같은 방식은 중국에 전하여서 육조(六朝) 때에 경영된 목탑 탑기(塔基) 아래 약 1장(丈) 되는 곳에 심초거석(心礎巨石)을 놓고 그 밑에 사리석함(舍利石函)을 봉안하는 양식이 되었다[야육왕탑(阿育王塔)]. 다시 이 같은 양식은 우리 나라 삼국시대에 전하여서, 예를 든다면 충남 부여 군수리사지(軍守里寺址)의 백제목탑지 지하 5.5척에서 심초석을 찾을 수 있었던 까닭이며, 나아가 일본 초기의 사천

왕사(四天王寺), 법륭사(法隆寺) 등 목탑 지하의 방식을 낳게 하였다. 그리고 동서뿐 아니라 남북에도 바위 틈을 터서『동국여지승람』에 '海中有石四角聳出如四門 是其葬處'라 한 4문(門)을 우의(偶意)한 것은 또한 불탑의 경우와도 부합된다. 우리 나라 삼국시대 석탑으로서 경주의 분황사탑, 익산의 미륵사탑이 모두 그 제1층에 4문을 마련하였는데, 인도 최고(最古)의 산치탑이 탑 주위에 석난(石欄)을 돌리고 그 사방에 석문을 세운 것도 그 연원을 말한다고 하겠다.

그러나 이 대왕릉이 마련된 연대가 7세기 후반임을 생각할 때 석실을 남북으로 잡고 판석의 방위를 또한 그와 같이 마련한 것은 신라통일 전후에서 비롯하는 신라 석실묘의 새로운 방법을 따르는 것이라 하겠다.

그러나 이 같은 인도 이동(以東)의 불탑에서의 사리 봉안방법을 모범으로 삼았다 하더라도 그들과 판이한 것은 그 위에 '축토위릉(築土爲陵)'한 것이 아니라 바닷물을 끌어들여 수중에 잠기도록 한 점이다. 이곳에 신라 화룡신앙(化龍信仰)과의 깊은 관계가 있으며, 이 대왕릉이 곧 용궁으로서 다른 곳에서 유례를 볼 수 없는 신라의 특이한 방식이다. 더욱이 동문(東門)에서의 인수량(引水量)은 조수(潮水)와 파도의 고저를 따라 다르기는 하나, 해면이 평정할 때도 감안하여 항상 내부에서의 환류(環流)를 일으켜 그 청정(淸淨)을 얻도록 마련한 심려에는 다시금 놀라지 않을 수 없었다. 이 능침의 조영은 상당한 시간과 인력을 요하였을 것인 바 그 정신적, 조형적인 내실은 앞으로 더욱 밝혀 보고자 한다.

(『한국일보』 1967년 5월 25일)

문헌에서 본 문무대왕릉

1

　문무대왕이 삼국통일의 영주(英主)임은 다시 말할 것도 없는 바, 그의 사람됨은 최후에 이르러서 더욱 큰 빛을 내었으니 그가 남긴 유조(遺詔)가 곧 그것이다. 그것은 마치 충무공이 남해에서 적탄을 맞고 전사하던 최후를 연상케 하는 바 있다.

　문무대왕의 유적을 크게 둘로 나누어 생전과 사후로 나눌 수가 있다. 생전에 있어서는 경주에서 사천왕사(四天王寺)·안압지를 비롯하여 그 주변의 남산성(南山城)·부산성(富山城) 등 국방시설이 있으며, 또 만년에 이룩된 동악(東岳) 중시에 따르는 토함산정의 석탈해사(昔脫解祠) 건립이다.

　동해안에서는 '왜병을 물리치고자(欲鎭倭兵)'는 성려(聖慮)에서 이루어진 호국대찰인 감은사를 들 수 있다. 한편 지방에 있어서는 국방의 요지마다 축성하였으며, 신라의 산악인 태백산에는 오늘에 전하는 부석사를 친히 건립하였던 것이다.

　이 곳 부석사에는 우리 나라 최고(最古)건물들이 전래하고 있는 바 그 유래와 수호에는 대왕의 심려와 신앙이 얽혀져 왔다.

　다음에 이 소론의 목적인 사후의 경영으로서는 먼저 해중능침의 조영을 비롯하여 국도 낭산(狼山)에 능비와 능지탑(陵旨塔)의 건립, 그리고 그를 추모하여 능침과 정대(正對)하는 동해암두(東海巖頭)에 축성한 이견대(利見臺), 그리고 상기한 감은사의 낙성 등을 들어야 할 것이다.

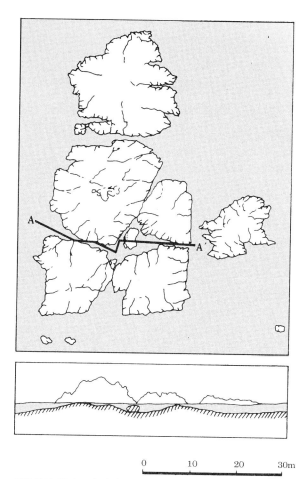

대왕암의 평면도와 단면도

그 후 신라의 나라와 백성들은 대왕을 추모하고 그의 기복(祈福)을 위하여 동해에 면한 토함산 일대에 골굴암(骨窟庵), 장항리(獐項里) 사원을 세웠으며, 35대 경덕왕 때에 이르러서는 토함산정 가까이 석불사(石佛寺) 석굴을 이룩하여 그 방위를 대왕의 동해구유적으로 잡았다. 또 36대 혜공왕 때에 이르러서는 오묘(五廟)를 세워서 '以太宗大王 文武

大王 平百濟高句麗 有大功德 竝爲世世 不毀之宗'을 삼았던 것이다. 그러므로 오늘 신라의 유적에서 수위를 차지하고 그 조형미술에서 으뜸 되는 것은 대왕과의 관련을 지니는 것이라고 말할 수 있을 것이다.

2

『삼국사기』권7 문무왕 21년조에 '秋七月一日 王薨 諡曰文武 群臣 以遺言 葬東海口大石上 俗傳王化爲龍 仍指其石爲大王石'이라 하였고, 다시 이어서 유조에 '屬纊之後十日 便於庫門外庭 依西國之式 以火燒葬'이라 하였는데, 이 곳에서 우리는 대왕 훙어(薨御)에 따르는 장례에서 중요한 장소 두 곳이 대왕 자신에 의하여 지정된 사실을 알 수 있다. 첫째는 화장처로서 '고문외정(庫門外庭)'이라 하였으며, 장골처(藏骨處)로서 '동해구대석상(東海口大石上)'이라 한 것인데, 전자에 대하여서는 근년에 재발견된 대왕릉비의 원 소재 지점(四天王寺)에서 출발하여 앞으로 그 장소를 추정하고 그에 따르던 조형 유적을 찾아보고자 한다(上記한 능지탑).

다음에 『삼국유사』「왕력」에는 '능재감은사동해중(陵在感恩寺東海中)'이라 보인다. 대왕을 위하여 능침이 마련되었기에 능이라 한 것인데, 이상의 사기와 유사에 보이는 두 기록은 정확하게 일치하고 있다. 다시『삼국유사』권2 만파식적조에는 사기에 말한 대왕석을 가리켜 '유조지장골처 명대왕암(遺詔之藏骨處 名大王巖)'이라 하였으며, 이와 직접 관련된 유적으로서 감은사와 '견룡현형처(見龍現形處)'인 이견대를 아울러 기록하였는데 위에서 대왕석 또는 대왕암을 곧 그의 능이며 장골처라 한 것을 알 수 있다.

이 대왕암에 관하여는『삼국사기』·『삼국유사』에 이어서『세종실록지리지』이견대항에 다시 귀중한 기록이 전하고 있다. '利見臺在東海濱 世傳倭國數侵新羅 文武王患之 誓死爲龍 護邦國而禦寇盜 將薨

遺命葬我于東海濱水中 子神(文)王從之 葬後追慕 築臺望之 有大龍見 于海中 因名之曰利見臺 鄕人至今稱爲大王巖'이라 하였고, 이어서 대 왕암의 위치와 형태에 대하여 '臺下七十步許海中 有石四角聳出如四 門 是其葬處'라 하여서 사문(四門)이라는 문자를 쓰고 있으며, 이 대왕 암이 곧 그 장처(葬處)라고 명언(明言)하였다. 끝으로 또 하나의 근세의 기록을 들 수가 있다. 약 200년 전에 경주부윤(慶州府尹 : 영조 36, 1760 년)이던 홍이계(洪耳溪)가 이 곳 현장에 이르러 이견대에서 대왕암을 바라보고 읍인에게 이견의 뜻을 물었을 때 읍인이 대답한 말이 그것이 다. "옛날 신라의 문무왕이 태자에게 유언하여 내가 죽으면 반드시 해 중에 장사지내라, 그러면 용이 되어서 왜병을 막겠다고 하였다. 이에 태자와 군신이 그 뜻을 어기지 않고 석간(石間)에 장사지냈더니, 얼마 아니하여 풍뢰(風雷)가 크게 일어 황룡(黃龍)이 그 석상(石上)에 나타나 는지라 군민(群民)이 대(臺)를 올라 보았으므로 이견이라 하였다."

이 기록에서 '장석간(葬石間)'이라는 문자는 오늘 밝혀진 사실과 너 무나 부합되고 있음에 놀라지 않을 수가 없다. 그런데 위에 든 문헌에 서 주목할 것은 모두가 '장' 또는 '장골'이라는 문자를 쓰고 있는 사실 이다. 신라에 있어서 화장한 역대 왕의 기록을 볼 때 화장 후의 처리방 안에 있어서 장(葬)과 산골(散骨)을 확실하게 구별하여서 기록하고 있 다. 예를 들어본다면 문무왕의 경우와 같이 화장 후 동해를 택한 34대 효성왕과 37대 선덕왕의 경우 모두 '산골동해(散骨東海)'라 하였는데, 그 이외의 화장한 임금의 경우는 다만 장(葬)이라고만 하였다. 그리하 여 장골 또는 장은 모두 규모의 차별은 있었다 하더라도 능침의 조영 사실을 말하는 것으로 보아야 하며, 그 장소는 비단 수중뿐만 아니라 육지에서도 많이 이루어진 것이다. 그러므로 『동경잡기(東京雜記)』에서 는 이를 가리켜 '文武王亦火葬也 或旣燒之後葬骨於東海大石'이라 한 까닭이며, 이어서 '燒而後葬羅麗皆有之 高麗參政鄭沈亦旣燒後葬 蓋 惑佛也'라고 한 것이다.

3

이상에서 인용한 문헌에서 미루어 신라 문무왕릉이 동해 중의 대석 (大石) 위에 조영된 역사적 사실을 의심할 수 없으며, 이 능은 그의 사후에 이루어진 장례에서 화장에 이어서 후단계에 속하는 것임을 알 수 있다. 뿐만 아니라 능침의 장소와 그 형태와 나아가서 그 대석에서의 정확한 능침의 조영 위치까지도 우리에게 전하여 주는 것이다.

이와 같이 신라왕으로서 그 장례에 관한 기록을 풍부하게 남긴 것은 문무대왕이 으뜸인 바, 이것은 화룡위국(化龍爲國)을 염원하던 대왕의 유언에 따르는 능침의 특이한 방식과 또 대왕에 대한 후세의 추모에 따르는 결과라고 할 수 있다. 그러므로 문무왕릉에 관하여서는 결코 문헌의 불비 내지 소략을 탓할 수는 없을 것이다.

이 같은 대왕릉에 대한 적지 않은 문헌과 아울러 그의 유조를 자세히 검토하여 본다면 오늘 우리가 신라의 '동해구'에서 새로 주목한 대왕릉의 조영방식이 이해될 것이다.

문무대왕릉의 양식은 다른 기회를 얻고자 하는 바 동해 일대의 유적은 앞으로 그 깊은 뜻과 조형적 특색이 더욱 밝혀져야 할 것이다.

(『東大新聞』 1967년 5월 29일)

3부 한국의 탑상

한국의 탑파

1

우리 나라가 세계에 자랑할 수 있는 지난 시대의 귀중한 문화재가 결코 하나둘이 아니겠지마는 그 중에서도 삼국, 신라, 고려를 통하여 무수하게 건립된 탑들은 우리 나라의 뚜렷한 대표적 예술품으로서 오늘 내외인의 많은 칭찬을 받고 있다.

탑은 불교의 독특한 건축물이다. 그러므로 탑에 관한 지식은 불교가 우리 나라에 처음으로 들어왔을 때 불상, 경문(經文)과 함께 전해 왔을 것으로 생각된다. 그러면 탑의 뜻은 무엇일까. 탑의 뜻은 때와 장소를 따라서 조금씩 달라졌다. 즉 맨 처음 인도에 있어서는 석가여래의 신골(身骨)을 모시는 무덤으로서 만들어졌다. 그 후 차차 변하여 불교의 거룩한 가르침을 뚜렷이 표시하여 그 믿음을 이 세상에 널리 퍼뜨리기 위한 하나의 기념물로서도 만들어졌다. 따라서 절이 있는 곳에서는 거의 탑이 있고, 또 오늘 탑만 홀로 남아 있는 터에도 옛날에는 반드시 절이 있었다고 추정할 수가 있다. 불교는 인도에서 비롯하여 중국을 거쳐 우리 나라에 들어온 그 당시의 새로운 종교이다. 이 같은 새 믿음에 대하여 고구려, 백제, 신라 이 세 나라의 백성들이 얼마나 열렬하였던가는 오늘 남아 있는 문헌이나 유물로 미루어 넉넉히 짐작할 만하다. 삼국 중에서도 신라에 있어서는 이미 높이 발달되었던 고유한 문화와 새로운 문화가 서로 잘 융합되었으며, 또 한편 굳센 국력을 배경으로 삼아서 불교문화는 최고도의 발달을 이루었다.

고려의 이름 높은 승려로서 『삼국유사』를 쓴 일연은 그 책 속에서 당시의 신라 서울의 장한 모습을 가리켜 '절이 별처럼 퍼져 있고 탑이 기러기처럼 늘어섰다(寺寺星張 塔塔雁行)'고 말하였다. 참으로 경주 부근에는 다른 어느 곳보다도 더 많은 절터와 탑이 오늘까지 남아 있다. 신라 삼보(三寶)의 하나인 황룡사 구층목탑은 너무나 유명하다. 이 탑은 신라 선덕왕 14년(645년)에 백제에서 아비지(阿非知)라는 뛰어난 공인을 불러다가 비로소 만들었는데, 그 후 고려 말에 이르러 몽고란으로 말미암아 불타 버렸다(서기 1238년). 오늘 이 탑 자리는 그 절터에 뚜렷하게 남아 있는데, 주초(柱礎)의 배치를 보면 그것이 원래 7칸 4면인 49칸 건물이었던 사실을 알 수 있다. 이 탑의 높이를 전문학자는 그 터에서 계산하여 적어도 3, 4백 척은 되었으리라고 하니(『삼국유사』에는 그 높이 225척이라 하였다) 이 탑이 하늘을 찌를 듯이 신라 서울 경주에 솟아 있던 그 장관이 눈앞에 보이는 것 같다.

이 탑은 목탑인데, 우리 나라에 불교가 들어온 맨 처음에는 목탑이 삼국을 통하여 많이 건설되었다. 그러나 오늘 목탑은 오직 1기가 남아 있을 뿐이니 그것은 충북 보은군 법주사 오층탑이다(전남 화순군 쌍봉사 삼층대웅전도 원래 목탑으로 건립되었다). 목탑은 첫째 오래 가지 못하고, 둘째로는 그것을 세우기에 인공(人工)이 너무도 많이 드는 것이며, 또 그 재료도 그리 흔한 것은 아니다. 그리하여 우리 나라에서는 마침내 삼국시대 말기인 서기 7세기 전반 목탑을 대신하여 석탑을 만들게 되었는데, 그 후 이것이 크게 발달하여 오늘에 와서는 탑이라 하면 누구나 돌탑을 곧 생각할 만큼 되었다. 참으로 한국은 '석탑의 나라'라고 불러도 결코 지나친 형용은 아니다.

그러나 중국에서는 탑이라면 누구나 벽돌탑(塼塔)을 생각하게 되고, 또 일본에서는 목탑을 생각하게 된다. 이와 같이 같은 계통의 문화도 그것을 받아들이는 때와 곳과 사람에 따라서 달라지는 것이다.

2

삼국 중 고구려의 탑은 오늘 하나도 땅 위에 남은 것은 없으나(평양 근처에는 목탑 자리가 몇 곳 조사되었다) 다행히도 백제시대의 석탑은 2기가 남아 있다. 그 중 하나는 전북 익산 미륵사 터에 남아 있는 다층석탑이요, 또 하나는 백제의 마지막 서울이었던 충남 부여에 남아 있는 정림사 석탑이다. 미륵탑은 백제 무왕 때의 건립이라고 하는데, 우리나라에서 제일 크고 또 가장 오랜 석탑으로 유명하며 정림사탑은 그 규모와 솜씨가 가장 아름다운 점에서 백제예술을 대표하고 있다. 이 탑은 그 제1층에 당의 소정방(蘇定方) 장군이 백제를 평정한 비문을 새긴 까닭에 옛부터 '평제탑(平濟塔)'이라고 잘못 불러 오던 석탑이다. 그러나 이 탑은 결코 소정방이 쌓은 것은 아니며, 백제 석공이 만든 것이다. 그리고 이 탑이 있는 그 자리는 백제의 뚜렷한 절터이므로, 이 탑은 절을 짓고 제자리를 차지한 불탑이기도 하다.

그런데 이상의 두 탑은 모두 돌로써 목탑을 본떠서 만들었다는 것을 곧 알 수 있다. 목탑을 본뜬 이 곳에 석탑의 시원과 한국 석탑의 출발점이 있었다고 말할 수 있다. 그러나 신라에 있어서는 백제와는 좀 다르다. 신라에서 가장 오랜 탑은 선덕여왕 3년(서기 634년)에 낙성되었다고 생각되는 분황사(芬皇寺) 석탑이다. 이 탑을 보면 벽돌탑을 본떠서 만들었던 사실을 알 수가 있다. 그러나 이 탑은 벽돌탑이 아니고 석탑이며 안산암(安山岩)을 벽돌 모양으로 잘라서 쌓아올린 것이다.

이 외에 삼국시대에 속하는 신라 석탑이 또 하나 있는데, 그것은 경북 의성군 산운면에 있는 오층석탑이다. 이것도 분황사탑과 같이 전탑을 본받았는데, 이와 같이 신라 석탑은 전탑을 본뜬 곳에서 출발하였다고 생각할 수 있다. 순전한 전탑은 우리 나라에서는 그다지 발달되지 못하여 오늘 경북 안동을 중심으로 몇 기 남아 있을 뿐인데 그 중에서도 안동 신세동에 있는 칠층탑과 경기도 여주 신륵사의 오층탑은 각기 신라통일기와 고려시대를 대표하는 전탑으로 이름난 것이다. 그

런데 위에서 말한 두 계통의 석탑 양식, 곧 목탑을 본받은 백제석탑과 전탑을 본받은 신라석탑들은 마침내 새로운 시대를 만나서 하나로 합쳐지면서 한국 석탑으로서 독특한 양식을 이루게 되었다.

그러면 새로운 시대란 무엇일까. 그것은 신라에 의한 삼국통일이란 빛나는 역사이다(서기 668년). 그리하여 그 대표적 석탑으로서 우리는 먼저 경주 양북면 감은사 터의 동서 삼층탑과 경주시 암곡리 고선사(高仙寺) 터의 삼층탑을 들 수 있다.

감은사는 통일의 영왕(英王) 문무대왕께서 '왜병을 물리치고자(欲鎭倭兵)' 동해안 대종천 어귀에 이룩하신 큰 절이다. 그러나 대왕께서는 이 절의 완성을 보지 못하시고 돌아가심에 유언으로써 옥체를 불사르게 하시어 그 뼈를 이 곳 감은사 앞바다에 있는 큰바위에 장사지내라 하셨으며(오늘 이 바위를 대왕암이라 하니, 곧 문무왕의 능이다) 그리하여 몸소 동해의 용이 되시어 감은사의 금당 밑으로 드나드시며 동해를 지키셨다 한다(금당 지하의 공간구조는 오늘까지 뚜렷이 남아 있다). 이 얼마나 억세고 거룩하신 마음일까.

고선사는 신라에서 가장 유명한 승려인 원효(元曉)가 살던 절인데, 그 당시에는 이 탑 동편에 목탑이 있어서 감은사와 함께 쌍탑식 가람제로 생각된다고 한다(황룡사는 일탑식 절이다). 이 석탑은 이중의 기단을 지니고 있으며, 탑신은 여러 쪽의 돌로써 짜맞추어 만들었는데 참으로 규모가 크고 위풍이 당당하여 보는 사람으로 하여금 신라통일 직후의 군센 나라의 힘을 곧 그대로 느끼게 한다. 모든 예술품이 모두 그러하지만, 더욱이 탑은 그것을 만든 시대의 문화와 정신을 잘 나타내고 있다. 누가 탑을 가리켜 무심한 것이라 하겠는가. 이후부터 한국의 석탑은 이 감은·고선 두 탑을 새로운 출발점으로 삼아 변화하였으며, 한편 도시 중심에서 지방이나 산림(山林) 속으로 널리 퍼지게 되었다.

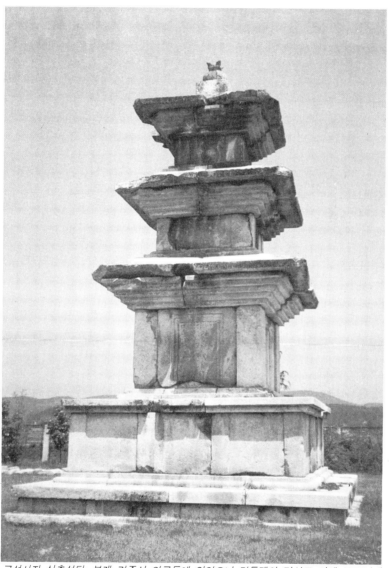

고선사지 삼층석탑. 본래 경주시 암곡동에 있었으나 덕동댐의 건설로 인해 1977년에
현재의 국립경주박물관으로 옮겨졌다.

3

　위에서 말한 감은·고선 두 탑은 모두 석탑인데 그 형식은 신라·고려를 통하여 조금씩 달라지면서도 한국탑의 전형 양식이 되었다. 그런데 이 같은 표준형식의 석탑이 만들어지는 한편, 그것과는 아주 모양이 다른 탑, 즉 특수 양식의 석탑이 신라통일 후부터 각처에 세워졌다. 그 이유는 탑에 대한 믿음이 변화하였기 때문이지만, 또 한편 탑을 될 수 있는 대로 아름답게 만들어 세움으로써 절의 미관을 도우려는 생각에서 나온 것이다. 우리는 그 대표작이 될 만한 아름다운 작품으로서 먼저 둘을 손꼽겠는데, 그 하나는 경주 불국사의 다보탑이요, 다른 하나는 전남 구례 화엄사의 사자탑(獅子塔)이다. 불국사의 다보탑은 그 모양이 우리 나라에서는 오직 하나밖에 없는 귀중한 탑인데 또 그 아름다운 솜씨에 있어서도 우리 나라뿐만 아니라 온 세계를 통하여 비교될 만한 것이 다시 없을 것이다. 이 탑은 우리 나라에서 가장 흔한 화강암을 가지고 나무를 깎듯이 마음대로 깎아서 짜맞추어 만들었는데, 그 아름다운 모양은 도저히 사람의 손으로 만들어진 것 같지는 않고 어느 조용한 이른 아침에 하늘에서 고이고이 내려와 자리잡고 앉은 것만 같은 느낌을 준다. 참으로 옛 신라 사람들의 기술과 정성은 놀랄 만하다고 하겠다.

　다음에 사자탑은 네 마리의 사자가 탑 기단에 꿇어앉아 그 머리로 탑신을 이어받고 있으며, 그 중앙에는 연기조사(緣起祖師)라고 전하는 신라의 이름 높은 스님이 합장하고 서 있다. 전체 규모가 알맞게 조화되고 있어 지리산 맑고 조용한 언덕 위에 이 탑이 서 있는 모습은 참으로 아담하고도 위엄 있어 보인다. 그런데 이 외에 또 하나의 새로운 형식의 석탑이 신라 말부터 생겼다. 그것은 부도(浮屠) 또는 묘탑(墓塔)이라 부르는 것인데, 특히 불교의 일파인 선종(禪宗)의 영향을 받아서 많이 만들어졌다. 그것은 이름 높던 승려의 사리를 담기 위한 것으로서 그 옆에 비석을 세웠다. 이 탑에는 여러 가지 양식이 있으나, 그 중

에서도 으뜸이 될 만한 것을 둘만 들어 보겠다.

그 하나는 강원도 원주 흥법사(興法寺)에 있다가 지금은 서울 국립박물관 마당으로 옮겨진 진공대사탑(眞空大師塔)이다. 그 양식이 지붕과 몸체가 모두 팔각을 이루고 기단석에는 구름과 용의 무늬를 새겼는데, 그 구조와 조각이 매우 아름답다. 이 같은 형식을 팔각원당식(八角圓堂式)이라고 하는데, 우수한 작품은 거의 다 이 양식에 속하는 것이다. 경북 문경 봉암사(鳳巖寺)와 경기도 여주 고달사(高達寺) 터에 남아 있는 팔각부도들은 그 중에서도 아름다운 작품으로서 모두 국보로 지정된 것들이다.

다른 하나는 전북 김제 금산사(金山寺)에 있는 사리탑인데, 그 모양이 바리(鉢)를 엎어 놓은 것과 같고 그 꼭지에는 구룡(九龍)이 새겨져 있다. 이 형식을 스투파(stupa)라고 부르는데, 이것은 탑을 가리키는 인도의 말이다. 그 이름과 같이 이 양식은 인도탑을 본뜬 것이다(양산 통도사 戒壇도 이 형식이다). 금산사의 탑은 우리 나라에 남아 있는 이 같은 모양의 많은 사리탑 중에서도 가장 오래고 또 가장 아름다운 것이다. 이와 같이 여러 종류의 묘탑이 신라·고려·조선 시대를 통하여 여러 곳에 많이 세워졌다.

끝으로 외국의 영향을 받아서 만들어진 특수한 양식의 탑을 고려·조선 양조(兩朝)에서 각기 하나씩만 그 보기를 들어보겠다. 먼저 고려에 있어서는 만주에서 일어난 요·금 같은 나라의 영향을 받아 다각형의 다층탑이 만들어졌는데, 이런 양식의 탑은 오늘날 주로 북한지방에 남아 있다. 평양박물관에 옮겨 놓은 원광사탑(元廣寺塔)은 6각 7층인데, 각 층 각 면마다 아담스러운 불상을 새겼다. 이 외에 전북 금산사의 6각 다층탑, 오대산 월정사의 8각 9층탑, 묘향산 보현사(普賢寺)의 8각 9층탑은 이 양식의 탑으로 유명하다. 조선에 들어와서는 불교가 쇠퇴하였으므로 탑에도 볼 만한 것이 적으나 오직 세조 때 만든 서울 탑동공원(이 곳은 원각사 터이다)의 대리석 10층탑은 참으로 아름다운 조형이

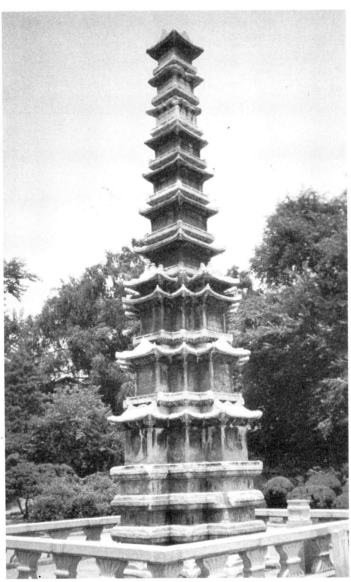

원각사지 10층석탑. 조선시대 원각사터였던 탑동공원 내에 있다.

다. 이 탑은 원나라 탑의 영향을 받아서 고려 말부터 조선 초기에 걸쳐서 한때 유행한 석탑의 양식을 본떠서 만든 것이다. 경기도 개풍군 광덕면 경천사지(敬天寺址)에는 이와 똑같은 모양의 석탑으로서 이보다 120년이나 앞서서 고려 말에 조성된 탑이 서 있었다. 그것을 한말에 일본의 사신으로 우리 나라에 다녀간 다나카 미쓰아키(田中光顯)라는 자가 함부로 헐어서 도쿄까지 실어 갔다. 그러나 도중에 몹시 깨져서 다시 세울 수가 없었던지 도로 보내온 것이 오늘 국립중앙박물관인 경복궁 근정전 회랑에 조각조각이 놓여 있다. 이 얼마나 아깝고 억울한 일인가(이 탑은 해방 후 우리 손으로 경복궁에 재건되었다).

4

한국의 탑은 우리가 세계에 자랑할 수 있는 가장 훌륭한 예술품이다. 우리는 마땅히 이 귀한 우리의 문화재를 사랑하고 보전하며 또 깊이 연구하여야만 되겠다. 그 이유는 모든 훌륭한 것이란 따뜻한 사랑과 깊은 연구간 있어야만 비로소 그 참된 가치가 나타나는 까닭이다. 우리는 한편으로는 외국의 새로운 문화를 많이 받아들여다가 우리의 것으로 만들어야 함은 다시 말할 것도 없거니와 또 한편으로는 이 땅에 전해 오는 우리의 보배를 캐내어서 그 빛을 밝히기에 힘써야만 하겠으니, 참으로 우리의 모든 과거의 문화는 후손들의 진정한 사랑과 새로운 연구를 기다리고 있다고 하겠다.

(『光州新報』1950년 6월 2일~7일. 이 내용은 그 당시
조선대학 주최로 열린 동양미술강좌에서 말한 개요이다)

한국의 불탑과 사리
-황룡사의 구층탑을 중심으로-

1. 불사리와 팔대탑

4세기 후반 한반도의 북부로부터 전달된 불교는 얼마 아니하여 그 서남부인 백제국에 이르렀고 6세기에 들어서는 반도 동남부를 차지하고 있던 고신라(古新羅)에 도달되어 이차돈(異次頓)의 순교를 계기로 공인됨에 이르렀다. 그 사이 약 1세기 반의 세월이 흘렀으나 마침내 불교는 한반도에 고루 전파되었으며, 나아가 바다 건너 일본에까지 전달되었다.

그리하여 육지와 바다를 경유하여 인도의 불교는 마침내 그 종점에 이르러 동양 각국을 묶는 유일의 연쇄가 되었으며, 심오한 교리와 사원 건립을 기축으로 삼아 조형미술의 발달을 이루었던 것이다.

이 같은 조형미술은 다시 두 곳에 중점을 두고 그 곳에 결정되었으니, 그들은 모두 불교의 예배대상인 탑파와 불상이었다. 탑파는 그 속 깊이 불사리를 봉안하였기 때문인데, 사리란 곧 석가부처님의 신골(身骨)로서 불교도가 가장 소중하게 여기고 또 예배하는 신성체이다. 그러므로 석가가 입적한 직후 인도에서는 그의 사리를 8국으로 나누어 8대탑을 세웠으니, 동방 제국에서 인도를 순례한다는 것은 곧 이 같은 8대탑을 비롯한 성지를 찾아 예배하는 일이다. 신라의 혜초(慧超)가 인도의 넓은 땅을 돌면서 '여덟 탑은 참으로 보기 어렵다(八塔誠難見)'라고 읊은 것은 그의 어려웠던 순례의 길을 표현한 것이라 생각된다.

그러나 인도의 불교가 중국을 거쳐서 한국에 들어올 때는 불사리에

앞서서 불상이 먼저 전달되었다. 그러므로『삼국사기』권18 고구려 소
수림왕 2년(372년) 때에는 순도(順道)가 '불상과 경문'을 가져왔다고 하
였다. 이 같은 불교의 시전(始傳)에 이어서 사리가 또한 각국에 전달되
었다고 추정된다.

2. 불사리의 전달

문헌에 보이는 사리 전달의 기록은 도리어 불교의 수입이 가장 늦었
던 신라에서 볼 수가 있다. '신라 진흥왕 10년(549년) 양(梁)으로부터 사
신이 내조하여서 입학승(入學僧) 각덕(覺德)과 함께 불사리를 전하니
왕이 백관(百官)으로 하여금 흥륜사(興輪寺) 앞길에서 맞이하였다'(『삼
국사기』권4).

이것이 우리 나라에 불교가 들어온 이후 최초로 보이는 불사리 전달
의 기록이다. 그 후 신라는 다시 일본에 불상과 금탑(金塔)과 사리를
보냈는데, '일본에서는 이 때 받은 금탑과 사리 등을 모두 사천왕사(四
天王寺)에 두었다'고 하였다. 또 이와 전후하여서 "백제 또한 일본에 승
려나 기술승과 함께 불사리를 보냈다"고 하였는데, 이상 신라·백제에
의한 사리 전달의 기록은 모두『일본서기(日本書紀)』에 나타나 있다.

이와 같은 중국에서 신라에 대한 사리의 전달과 다시 삼국에서 일본
에 대한 불사리의 전달은 곧 불교가 처음 들어온 당시에 불상에 이어
서 또 하나의 믿음과 예배의 대상이었던 불사리가 전달되었음을 가리
키고 있다.

그러므로 한국의 초기 사원은 이들 탑·상(塔像) 두 가지의 예배대
상을 사원 중심에 봉안함으로써 가람을 건설하기에 이르렀던 것이다.

고구려의 탑에 관한 기사는 보이지 않으나, 평양 근처의 금강사(金剛
寺) 터에서 발굴된 8각기단이 탑지로 추정된 바 있었다. 또 백제와 신
라에 있어서는 일찍부터 많은 탑이 건립되어, 백제는 '사탑심다(寺塔甚

多)'의 나라로 널리 외국에까지 알려졌으며, 고신라는 삼국 말에 이르러 그 서울에 사찰이 즐비하여 '절이 별처럼 퍼져 있고 탑이 기러기처럼 늘어섰다(寺寺星張 塔塔雁行)'고 『삼국유사』는 그 모습을 기록하고 있다. 이 같은 기록이나 또는 오늘까지 지적되는 적지 않은 탑자리로 보아 삼국을 통하여 탑은 불교 전래의 시초부터 건립되었다고 추정된다.

사리의 봉안이야말로 불탑 건립의 으뜸가는 목적이며, 그것은 인도에서 비롯하여 불교가 전달된 여러 나라에서 모두 그러하였다. 우리 나라가 '탑의 나라'라고 불리며 오늘에 전래하는 고대의 탑이 거의 석조이기에 또한 '석탑의 나라'라고 일컬어지는 것도 그만한 까닭이 있어서이다. 고대의 조형작품으로서 국보 혹은 보물로 지정된 우리의 문화재 중에서 불교의 탑을 그 수효에서 또 그 우수함에서 으뜸을 삼는 것은 불교의 유행과 그에 따르던 탑상의 조성에서 찾아야 할 것이다.

그러나 우리 나라에 있어서 불탑의 건립은 오직 위에서 설명한 바와 같은 사리의 봉안에만 그치는 것은 결코 아니었다. 사리의 신앙이 인도에서 비롯하였다고 하나 석가부처님의 신골의 분량은 한정된 것이며, 또 불교가 유전된 나라에 따라서는 인도에 비하여 세월의 오랜 격차도 있어서 사리 그 자체에 대한 믿음과 예배에도 차별상이 생기게 되었다. 그러므로 한국에서의 탑의 건립과 사리의 봉안 역시 인도와는 다른 동기와 발원이 있었다고 보는 것이 도리어 사실에 가깝다.

3. 자장(慈藏)과 황룡사탑

바꾸어 말한다면, 불사리를 봉안하기 위하여 탑을 건립하고 그것을 사원 안에 자리잡게 함으로써 동시에 그 곳에서는 믿음 이외에 다른 기원을 걸게 되었던 것이다. 우리는 그 두드러진 예를 신라에서 가장 유명하였던 황룡사의 구층목탑에서 볼 수가 있다.

황룡사지 전경(발굴 후)

　이 탑은 일찍이 우리 나라에 건립된 가장 크고 높던 탑으로서, 목조
였던 사실이 먼저 주목되어야 할 것이다. 그리하여 『삼국사기』나 『삼
국유사』가 모두 이 대탑(大塔)을 기록하고 있거니와, 그 중에서도 『삼
국유사』는 이 황룡사탑에 대한 자세한 기록을 남기고 있다. 동시에 이
같은 기록과 함께 1964년 오늘의 경주시 구황동에 남아 있는 그 탑지
에서 발견된 금동탑지(金銅塔誌)는 이 유명한 대탑의 건립 인연과 사리
봉안의 방식이나 그 장엄을 더욱 자세히 알려 주었다.

　이 탑은 황룡사가 진흥왕 14년(553년)에 건립되고 약 90년이 지나서
완성되었는데, 이 때에는 백제의 조탑공(造塔工)인 아비지(阿非知)를 초
청하여 비로소 이룩할 수가 있었다. 때는 삼국 말 선덕여왕의 시대로
서 그 주동 인물은 신라의 유명한 자장법사였다.

　기록과 탑지에 따르면, 그는 신라의 귀족으로서 진골귀인(眞骨貴人)
이라 하였다. 어려서 살생을 즐겨, 어느 때 매를 놓아 꿩을 잡았더니

꿩은 눈물을 흘리며 울었다. 이에 감동된 자장은 발심(發心) 출가하여
불도(佛道)에 들었다고 탑지는 보이고 있다. 이 같은 발원입도(發願入
道)의 사유는 불국사와 석불사(석굴암)를 토함산에 세운 김대성의 곰사
냥 설화와도 서로 통하고 있어 또한 흥미롭다.

　이같이 불도에 든 자장은 중국 유학 5년 만인 선덕여왕 12년(643년)
에 귀국의 길에 오르면서 중국 종남산(終南山)으로 원향선사(圓香禪師)
를 찾았다. 이 때 선사는 자장에게 "귀국하여서는 황룡사에 구층탑을
세우면 해동의 여러 나라가 모두 너의 나라에 항복하리라" 하였다 한
다. 원향의 말을 지니고 돌아온 자장법사가 임금에게 건의한 것이 곧
삼국 제일의 큰 탑을 신라 서울 한복판에 세우게 된 동기라고 하였다.
『삼국유사』는 이 같은 중국에서의 사실을 한층 신비롭게 엮어 놓았으
나 건탑(建塔)에 이르는 과정은 다름이 없다. 그리고 구층탑의 층층마
다 일본을 비롯하여 신라와 이웃한 여러 나라를 들어 그들의 진압을
이 탑에 기원케 하였다. 이 같은 대탑의 건립은 곧 그 당시의 최대 과
업이었던 삼국통일의 태동을 말하며, 가까워 오는 통일 전쟁을 위한
신라 자신의 정신적 용의를 말하는 것이라고 보아야 할 것이다.

4. 경문왕의 중수

　그리하여 백제의 아비지 등 2백 인을 이끌고 이간(伊干) 벼슬의 용
수(龍樹)가 감군(監君)이 되어서 선덕여왕 14년(645년)에 착수하여, 먼
저 탑의 중심 기둥(刹柱)을 세웠으며 그 다음 해에 완공하였는데, 그
높이를 기록하기를 철반(鐵盤) 이상 42척, 이하 183척, 합계 225척이라
고 하였으며, 이어서 삼한(三韓)은 합하여 일가(一家)가 되었고 군신(君
臣)은 모두 안락하다고 하였다.

　이 때 신라가 삼국 말의 어려움 속에서 이 동양의 대탑을 건립한 목
적은 자장법사가 중국에서 지참한 사리를 안치함에 그치는 것이 아니

라 그보다 더욱 강력한 동기는, 이같이 대탑을 세움으로써 삼국통일의
완수를 염원하는 데 있었던 것이다. 그리하여 이 건탑은 비단 소중한
불사리 봉안에 그치는 것이 아니라 나아가 시대의 최대 과업이었던 삼
국통일을 이룩함에 크게 이바지하였던 것이다. 이처럼 나라의 운명이
나 발전을 기원하였던 신라 삼보(三寶)의 대탑이었던 만큼, 신라 하대
인 경문왕 때의 개조 때에도 또한 국력을 총동원하였고 성전(成典)이
란 기구를 마련하여 나라의 대사를 담당케 하였다.

그런데 경문왕(861~875년)의 중수가 이루어질 때 주목되는 것은 무
구정경(無垢淨經)을 따라서 다시 작은 석탑 99개를 새로 만들어 이들
석탑마다 사리 1매와 4종의 다라니경(陀羅尼經)을 넣어서 이들을 철반
(鐵盤) 위에 두었다는 점이다. 이 철반이란 탑신과 상륜을 구분하는 높
은 위치에 얹은, 글자 그대로 방형(方形)의 철반을 가리킨다. 이 때 임
금이 친히 탑으로 나와서 창건 당시의 사리[이것을 주본사리(柱本舍利)
라고 표현하였다]를 몸소 보았는데, 그 곳에는 금은고좌(金銀高座)가
있어 유리로 만든 사리병이 그 위에 있었다고 한다. 그리하여 이 때 다
시 사리 1백 매와 경문 2종이 추가되었다.

이 같은 기록에서는 대탑 중수의 목적이 그 안에 봉안된 사리의 장
엄에 있었다고 하겠으나, 다른 보다 큰 기원은 대탑의 안전을 한층 기
원함으로써 나라의 안녕과 통일을 계속 바랐던 곳에 있었다.

5. 고려 왕건의 발원

신라 말 후삼국의 분열이 다시 고려 태조 왕건에 의하여 결합되었을
때 왕건이 서울인 개경에 칠층탑, 서경(西京 : 평양)에 구층탑을 세운 까
닭도 사리의 봉안에 그침이 아니라 그것을 통하여 새로운 나라의 통일
과 안태를 불력(佛力)에 빌었던 것이다.

필자의 조사와 추정에 따르면 후삼국 중 백제의 옛 땅에도 또한 이

같은 탑이 세워졌다고 생각되며, 또 신라의 옛 서울에서는 황룡사탑을
계속 보호함으로써 새로운 탑을 세울 필요는 없었던 것으로 생각된다.
필자가 전북 익산 왕궁리 오층석탑을 조사하면서 문득 이같이 생각하
여 본 것은, 그 사리 장엄의 놀라움에서만이 아니라 이 탑이 후백제의
서울이었던 완주(完州)에 가까운 백제의 궁터에 자리잡았기 때문이었
다.

　이같이 한국에서의 탑파 건립은 믿음에 따른 사리 봉안에서 비롯하
였으나 그 발원 내용에는 시대의 요청과 국민의 간절한 염원이 그 배
경이 되어 왔다. 더욱이 국토의 분열을 당할 때마다 그것은 더욱 간절
하게 희구되고 실천되었다. 나라의 존망이 불력에 있다고 굳게 믿었던
신라, 고려 양대에 있어서는 더욱 그 같은 성격이 불탑 건립과 사리 봉
안에 표현되었던 것이다.

<div align="right">(『독서신문』 1974년 4월 19일)</div>

사리

　사리는 부처님의 유골·유신(遺身)을 가리키는 바, 이를 진신사리(眞身舍利)라 하고 경전을 법신사리(法身舍利)라고도 한다. 최초에 인도에서는 석가 입멸 직후에 사리를 8국에 나누어 8대탑을 세웠는데, 뒤에 아소카왕(阿育王 : 기원전 272~232년경 재위)이 불교에 귀의함에 이 사리를 다시 나누어서 8만 4천의 탑을 세웠다고 한다.

　또 그 뒤를 이은 카니슈카 대왕은 유명한 작리부도(雀離浮屠)를 세워서 불사리 일곡(一斛)을 봉안하였다고 전한다. 필자는 수년 전 이들 인도 초기의 탑과 그 폐지(廢址)를 찾아 불사리를 보았고, 혹은 그 장치법과 용기들을 조사한 바 있었는데, 우리와의 친연에 새삼 놀란 바 있었다.

　이 같은 사리 신앙은 그 후 불교를 따라 동방으로 보급되어서 동양 여러 나라에 우수한 명탑을 건립케 하였다. 우리 나라에 있어서는 신라 진흥왕 10년(549년) 양조(梁朝)에서 보내 온 불사리 몇 립(粒)이 가장 오랜 전래 기록이라 하겠는데, 이 때 왕은 백관으로 하여금 흥륜사(興輪寺) 앞 길에서 봉영케 하였다. 그 후 선덕여왕 때에 이르러 자장법사(慈藏法師)가 중국으로부터 불사리 백 립 등을 전래한 사실은 우리 불교문화사상의 일대 성사(盛事)로서, 이 사리를 봉안하기 위하여 신라 삼보의 하나인 황룡사 구층목탑과 양산 통도사 계단(戒壇) 등이 건립되었다. 그리하여 이 같은 사리 분안(分安)의 사실은 '절이 별처럼 펴져 있고 탑이 기러기처럼 늘어섰다(寺寺星張 塔塔雁行)'던 우리 나라에서 길이 창사건탑(創寺建塔)의 인연을 이루기도 하였다. 탑으로써 고대문

익산 왕궁리 오층석탑 출토 사리장엄

화재의 수위를 삼고 '석탑의 나라'라고 자타가 부르던 우리 나라에 있어서 이 같은 사리 신앙이 그 배경을 이룬 것은 말할 것도 없다.

근년에 적지 않은 고탑(古塔)이 해체 수리되었고, 사리 장엄구도 발견되어 국민의 주목을 받아 왔다. 지난 12월(1965년)에는 전북 익산군 금마면 왕궁리에 있는 오층석탑에서 불사리와 순금판경(純金板經)과 청동불상 등이 수습되었는데, 그 보존 상태는 해방 후에 발견된 것들 중에서 가장 완전한 것이었다. 그 중 사리는 삼중함(三重函) 안에 든 유리병에 안치되어 있었다. 먼저 석함(石函) 속에 동함(銅函)이 들어 있고, 이 동함 안에 금합(金盒)이 놓이고, 다시 금합 중앙에 참으로 아름다운 녹색 유리 소병(小瓶)이 직립하고 있는데, 그 상하에는 순금의 병마개와 연화대좌가 마련되었다. 그들이 오늘에 출세(出世)함은 우리로 하여금 옛사람의 신앙과 정성을 짐작케 하려 함이 있을 것이다.

<div align="right">(「書舍餘話」『동아일보』 1966년 1월 20일)</div>

백제탑과 그 전통

해마다 몇 차례 백제의 고도인 부여를 찾게 된다. 부여에 이르면 먼저 박물관을 거쳐서 읍남(邑南)으로 정림사지(定林寺址) 오층석탑을 찾는다. 이 탑은 지표에 남은 백제 유일의 건조물인데, 1300년이 지난 오늘 제자리를 지키고 있으니 고마운 일이다. 그런데 몇 년 전만 하더라도 들판에 홀로 서 있어 고탑석조(孤塔夕照)의 승경을 이루었는데, 오늘은 새로 세워진 전매청과 공장 사이에 끼여서 경관이 일변되고 말았다. 그리하여 옛날의 인상을 찾기 위하여 이 탑을 대하는 새로운 지점을 찾아야 한다.

이 같은 사성은 서울 남대문의 경우와도 같은데, 이것 또한 수난의 하나라고 느껴진다. 일찍이 나당연합군에 의하여 나라의 생명이 다할 때 이 석탑 또한 운명을 같이하여 그 몸에 '대당평백제국비명(大唐平百濟國碑銘)'을 새기게 되었다. 그리하여 '평제탑(平濟塔)'이라 자타가 부르게 되었는데, 금세기에 들어서는 외국학자에 의하여서도 당인(唐人)의 작품으로 추정되기도 하였다. 이 같은 오인은 그 후 얼마 아니하여 시정되었는데, 해방 직후에 발간된 최초의 우리 미술사 논저에서 다시 당장(唐將) 소정방(蘇定方)의 건립이라 하였으니, 참으로 괴이한 일이다. 그뿐만 아니라, 해방 수년이 되던 어느 날 문교부에서 열린 고적 관계 모임에서 왜색 일소의 주장이 과열하였던 탓인지, 바로 이 백제탑을 헐어 치워야 한다고 책상을 치던 어느 백제 유민(遺民)의 홍분을 잊을 수가 없다. 이 탑이 국치(國恥)의 표본이니 그대로 둘 수는 없지 않느냐는 것이었다.

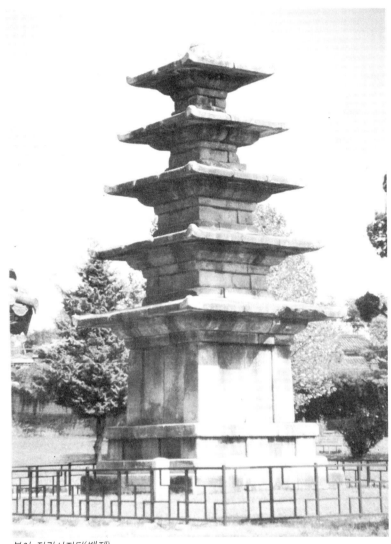

부여 정림사지탑(백제)

나는 이 탑이야말로 우리 옛 건축의 전통을 오늘에 보여 주는 가장 중요한 국보라고 생각한다. 이 탑은 화강석을 소재 삼아 이룩되었기에 거친 풍토에서 보존될 수 있었던 것이나 그 자체가 당시의 목조건축의 수법을 따르고 있어 더 한층 귀중하게 느껴진다. 첫째, 단층의 기단을 갖고 있는데 그 갑석(甲石)의 길이가 약 10척으로서 탑신 폭보다 좌우로 한 자가 나왔을 뿐이며, 초층의 기둥 높이 5척에 대하여 기단의 높이 3척이어서 기단은 매우 낮고 탑신의 방대함이 곧 목조건축의 기단 관계를 나타내었다. 둘째로, 각 층 탑신을 이루는 네 기둥은 모두 각형인데, 그 곳에 상협하활(上狹下濶)의 엔터시스(배흘림)의 수법이 뚜렷이 나타나고 있는 사실이다. 이 같은 각주(角柱)는 백제의 방형 초석이나 또는 해방 후 새로 발견된 백제의 금동 공예탑 등에서 유행했던 사실을 알 수 있는데, 그 곳에 나타난 엔터시스의 수법은 그 후 길이 계승되어서 우리 건축미와 그 특색의 하나를 이루게 되었다. 이 같은 수법은 멀리 그리스 건축에서 비롯한 것이라고 하지만, 이것이 우리 나라에 전달되어서는 특히 목조건축에 계승되어 우리 건축미의 중요 요점을 이루었다고 생각한다. 일본에 있어서는 일찍이 자취를 감추어 버렸으나, 우리 나라에 있어서는 정도의 차이는 있으나 어느 종류의 건물에서나 이 수법을 찾을 수가 있다. 이 같은 수법은 무엇보다 시각을 바로잡아 건물의 중압감을 향하는 내전(內轉 : 안쏠림)의 짜임새를 느끼게 하여 준다. 이 같은 엔터시스의 수법은 지붕 곡선과 더불어 건물의 위와 아래에서 서로 작용하여서 우리 건축의 아름다움과 안정감을 아루고 있다. 오늘 태백산 부석사에서 전래하는 최고(最古)의 목조건물인 무량수전에서 열주(列柱)에 뚜렷하게 나타난 이 수법으로 말미암아 오간삼간(五間三間)의 큰 건물이 조금도 무겁게 느껴지지 않고 도리어 경쾌한 인상을 주는 것은 이 같은 기법에서 유래하는 것이다. 이 같은 엔터시스의 가장 오랜 모습을 이 탑이 지니고 있는 것은 그 오랜 전통의 줄거리를 보여 주는 것이다. 셋째로, 이 석탑에서 가장 주목되는 특색

은 그 지붕에 있다. 지붕이 넓고 낙수면의 경사가 완만하며 첨단은 수
평으로 뻗어 있는데 거의 전장(全長)의 10분의 1이 되는 곳에서 가볍게
반전(反轉)을 나타내서 강력한 장력(張力)을 보이고 있다. 이것 또한 목
조건축의 실제를 따르던 수법인데, 이와 같은, 네 귀에 이르러서의 반
전은 신라 석탑이 직선을 이루고 있는 것과 다른 특색으로서 두 나라
석탑이 각기 양식계통을 달리하는 점이기도 하다. 이 곳에서도 목조건
축은 특히 백제에서 발달된 사실을 짐작케 하여 주는데, 이것은 신라
가 황룡사대탑을 세우기 위하여 백제의 아비지(阿非知)를 초빙한 사실
이나 일본이 최초의 사원인 비조사(飛鳥寺 : 法興寺)를 세우기 위하여
백제의 공인을 부른 사실을 상기시켜 주기도 한다.

　이 같은 백제의 지붕 곡선은 그 후 우리 건축의 하나의 전통을 이루
게 되었다. 이 지붕은 모든 중국 건축계의 생명을 이루는 것인데, 우리
의 것이 중국의 것과 같이 창천(蒼天)을 꿰뚫으려는 위세적인 곡선이
아니요, 또 일본의 것과 같이 성벽적(城壁的) 직선도 아니다. 그것은 온
화하고 세련되었으며 유유하면서도 긴장된 곡선이다. 이 같은 곡선은
궁전이나 불사(佛寺) 같은 권위 건물에서 민가에 이르기까지 우리의
전통수법으로 이어내려온 것인 바, 그 연원은 멀리 삼국시대에 있었다.
그리고 이 같은 지붕곡선을 이루기 위하여 부채살 모양의 서까래 가구
방식이 계승되었는데, 이것 또한 삼국 이래의 오랜 전통을 따르는 것
이다.

　끝으로 이 탑에서 또 하나의 특색이라 할 것은 석재조립(石材組立)
의 방식인데, 소재 정리의 규율성은 그 외관에서 율동적인 아름다움을
나타내고 있다. 더욱이 등차급수적(等差級數的)인 각 층의 감축도가 세
계 최고(最古)의 목조건축이라 일컫는 일본의 법륭사(法隆寺) 당탑(堂
塔)과도 서로 닮은 점은 결코 우연한 일은 아니다. 이 탑은 오늘 절터
에 고립하고 있어 옛날 가람과의 관계를 하나도 볼 수는 없다. 우리의
고대 건축은 대소각별(大小各別)의 단위건물이 각기 제자리에서 서로

연결됨으로써 하나의 궁궐, 사원, 민가 등의 집성체를 이루었기 때문에 그 아름다움이란 이와 같은 유기적 관련에서 찾을 수가 있었다. 그것은 나아가 우리 건축이 그 시초부터 깊은 관계를 맺었던 자연적 경관을 떠나서는 다시 생각할 수 없을 것이다. 건축의 전통미를 찾을 수 있을 것인 바 그 같은 조건을 갖춘 곳이 오늘 몇 곳이나 될 것인가. 태백산 부석사의 고려 건물들은 아마도 그 대표가 될 만하다.

<div align="right">(『思想界』162호, 1955년 10월)</div>

다보탑의 층수

　탑이라고 하면 누구나 3·5·7 홀수로 쌓아올린 네모난 석탑을 그려본다. 우리 나라 산야, 이르는 곳마다 이 같은 석탑이 많이 남아 있어 특이한 경관을 이루고 있기 때문이다. 그런데 이같이 흔히 볼 수 있는 것과는 모양이 다른 석탑이 적은 수효나마 전래하고 있다. 불국사 마당의 두 탑은 이 같은 우리 나라 석탑의 양식을 각기 대표하고 있으니, 서쪽의 석가탑은 일반형이며, 동쪽의 다보탑은 특수형으로서 모두 신라 미술의 걸작들이다.

　이들 두 탑을 이와 같이 구별할 수는 있으나 그들이 모두 3부 구성인 점은 동일하다. 3부는 아래로부터 기단(基壇)과 탑신(塔身)과 상륜(相輪)을 가리키는데, 탑은 불상과 더불어 예배대상이므로 기단이나 대좌(臺座)를 마련하여 높이 만들어 올려야만 하였다. 석가탑이나 다보탑이 모두 높은 2층의 방단(方壇)을 갖고 있는 까닭인데, 다만 이 기단부의 층수는 계산하지 않으므로 석가탑은 5층이 아니고 3층이다. 그러므로 문제는 기단 위의 탑신부에 달려 있는 것이다. 첫째, 석가탑의 탑신은 방형(方形)을 이루었는데 다보탑은 8각이다. 둘째로 석가탑의 탑신은 일반형의 3층이나 다보탑은 아래부터 2층을 이루는 8각기단을 다시 쌓아올리면서 그 위에서 둥근 연화문대석(蓮花紋臺石)을 받들게 하였다. 다보탑의 핵심은 이 정상의 연화대 위로부터 8각지붕 사이에 있다고 하겠는데, 이 곳은 다시 층수를 이루지는 않았다. 이와 같은 다보탑의 8각 2층기단 위의 단층 탑신양식은 신라시대에 유행하던 팔각원당형(八角圓堂型) 단층 사리탑과 같은 계열에 두어야 할 것으로 생각한다.

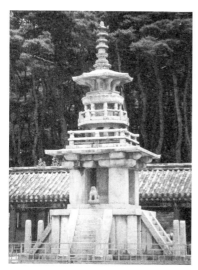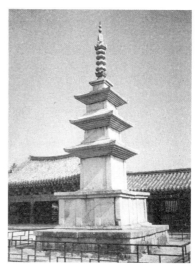

불국사 다보탑과 석가탑

다보탑은 다시 유례를 볼 수 없는 작품이라고 말하나 그 양식을 풀어 보면 매우 간단한 것이며, 또 이에 앞서는 조형이 있었고 그 뒤를 따르는 유구도 남아 있어서 이 탑 또한 석가탑과 더불어 우리 석탑계보 위에서 신라 명공의 손으로 이루어진 것을 의심할 수는 없다. 일찍이 당나라 임금은 경덕왕이 보낸 미술 공예품을 보고 감탄하여 말하기를 '신라 사람의 기교는 하늘의 조화이지 사람의 기교가 아니다(新羅之巧天造 非人巧也)'라 하였다는데, 동왕(同王) 때인 이들 작품에 대하여 당인설(唐人說)이 오늘도 가시지 않고 있으니 생각하면 섭섭한 일이다.

<div align="right">(「書舍餘話」『동아일보』 1966년 3월 8일)</div>

고려의 금동대탑

　탑은 불사리를 봉안하는 조형으로서 인도를 비롯하여 불교를 믿는
여러 나라에서 일찍부터 건립되었던 것이다. 그 까닭은 불사리야말로
석가부처님의 신골(身骨)이라 믿어 왔으며, 그것을 불교의 전달과 동시
에 각국에서 봉안하였기 때문이다. 그리하여 불상과 더불어 비록 그
예배에는 선후가 있었다 하더라도 이들이 모두 믿음과 예배 대상의 쌍
벽을 이루었던 것이다. 이 같은 예배대상을 봉안하는 것이 곧 사원이
니, 당(堂)은 불상을, 탑은 불사리를 각기 그 안에 안치하여 사역(寺域)
의 중심을 차지하였던 것이다. 이것은 특히 우리 삼국에 불교가 처음
전달되었을 당시의 당탑겸비(堂塔兼備)의 가람제도에서 넉넉히 알 수
가 있다.

　불탑은 보통 목(木), 전(塼) 등으로 조영되었다. 그러나 이 같은 사정
(寺庭)에 세워진 것 이외에 금속으로서 만들어진 작은 공예탑이 있어
서, 그 가장 오랜 유품으로는 백제의 한 예를 들 수가 있을 것이다. 이
것은 해방 직후 부여 금성산(錦城山) 절터에서 출토된 것으로서, 현재
부여박물관에 진열되어 있으나 단층(單層)뿐이며 규모도 매우 작은 것
이다. 이 같은 삼국 이래의 금속공예탑 조성은 그 후 고려에 들어서 크
게 유행되어 오늘 상당수의 대소 유품을 남기고 있다. 고려의 흥왕사
(興王寺) 금탑(金塔)은 금은(金銀)으로 표리(表裏)를 삼고 다시 이 탑을
외호하기 위하여 석탑을 만들었던 사실은 고려 정사(正史)에도 기록될
만큼 유명한 것이었다. 이 흥왕사 석탑재는 해방후 현지에서 확인된
바 있었다.

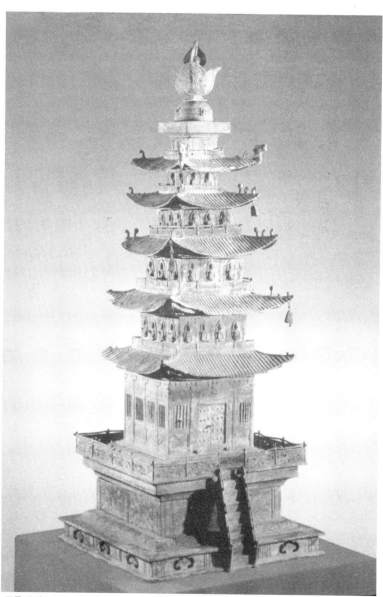

금동대탑. 호암미술관 소장

 이 같은 고려 일대를 통한 금속공예탑의 유행이 조탑공덕(造塔功德)
을 희구함에 따랐던 사실은 다시 말할 것도 없다. 그리하여 높이 수촌
의 것으로부터 다시 수척이 넘는 대소의 금속탑이 만들어졌는 바, 그
중에서도 오늘에 전하는 것으로서 으뜸을 삼을 수 있는 것은 근년에
새로 발견된 금동대탑(金銅大塔 : 호암미술관 소장, 현재 국립박물관 진열)
이라고 할 수 있겠다. 이 탑은 충남 연산지방에서 출토되었다고 전하
는 바, 기단과 탑신뿐 아니라 상륜 일부까지 남아 있어 각부의 세부 양
식이나 문양에 이르기까지 자세히 알 수 있는 것은 매우 다행한 일이
다. 특히 우리 나라에 전래하는 최고의 목조건물로서 영주 부석사 무
량수전의 연대가 대략 12세기경으로 추정되고 있는데, 이 탑과의 비교
에서 오랜 가구수법(架構手法)과 세부양식 등을 더듬어 볼 수가 있을
것이다.

 먼저 기단은 2층을 이루고 있는데 하층의 각 면에는 3구의 안상(眼
象)을 넣었으며, 상단 둘레에는 난간을 돌렸고, 전후 양면에는 층계가
마련되었다. 제1탑신에는 문비(門扉)와 그 좌우에 영창(映窓)을 모각하
였으며, 사간사면(四間四面)의 규모인데 그 상면을 돌아서는 두공(科栱)
의 세부가 또한 모각되어 있다. 이 같은 탑신은 2층 이상에 이르러 각
면마다 좌불을 새겼는데, 현재 탑신은 5층을 남기고 있다. 옥개 또한
목조탑의 양식을 충실하게 본떠서 그 낙수면은 와즙(瓦葺)을 모하였으
며, 처마 밑에는 부연(副椽)의 수법을 나타내고 있다. 그러나 옥개의 전
각(轉角)마다 우동(隅棟)을 표시하고, 그 끝에는 기와 장식을 돌기시켰
으며 사우(四隅)에는 풍탁(風鐸)을 달았다. 상륜부는 밑에 노반(露盤)이
있고 그 위에는 다시 원구형(圓球形) 복발(覆鉢)이 있는데, 그 둘레에는
띠 한 줄이 있어 네 곳에 꽃무늬를 장식하였다. 이 같은 복발 위에는
사엽형(四葉形)을 이루는 앙화(仰花)가 있고 정상에는 보주(寶珠)가 있
는데, 이들 앙화와 보주에는 도금이 선명하게 남아 있다.

 이 금동탑은 오랫동안 지하에 매장되어 온 탓으로 상기한 바와 같이

상륜 일부를 제외하고는 전면에 푸른 녹이 덮여 있어 한층 아름답다. 아마도 어떠한 나라의 큰 기원에서 이 대탑이 특별히 조성되어서 큰 사원에 시납되었을 것이며, 크기와 규모로 보아서 법당 안에 따로 안치되어 존숭을 받았을 것으로 추정된다.

　그리하여 고려에 성행하던 탑파신앙의 하나의 구현으로서 높이 155cm에 달하는 이 금동탑은 앞으로 당대에 세워진 현존하는 석탑들과 양식이 비교되어야 할 것인 바, 그 고찰의 범위는 나아가 고려 초기 목조건물의 해명에 이르러야 할 것이다. 이 같은 고려시대의 유품은 동시에 신라 이래의 오랜 전통을 더듬는 데 크게 이바지할 수가 있을 것이다.

<div align="right">(『佛敎文化』 3, 1974년 2월)</div>

신라 황룡사 찰주본기
─구층목탑 금동탑지─

1

　이번에 판독된 신라 황룡사 구층목탑의 금동탑지(金銅塔誌) 3매는 초행에 명기된 바와도 같이 「신라 황룡사 찰주본기(新羅皇龍寺刹柱本記)」이다. 기왕에는 『삼국유사』 권3 황룡사구층탑조에서 탑고(塔高)만을 인용하면서 '찰주기운(刹柱記云)'이라 한 것의 전문(全文)으로 추정된다. 그러한 의미에서도 우리는 귀중한 고대 사료의 하나를 수습할 수가 있었다고 생각한다.

　이 탑지 3매는 사리구와 같이 1966년에 국립박물관에 소장되었는데, 이보다 앞서 1964년 12월에 경주시 황룡사 목탑지 중심 초석의 방공(方孔)에서 도굴된 것이다.

　그런데 이 「찰주본기」의 초행과 종행에는 각기 찬서인(撰書人)으로 박거물(朴居勿)과 요극일(姚克一)이 관직과 같이 보이고 있는 것도 또한 나라의 큰일을 기록함에 있어서 신중한 용의를 갖춘 것이라고 할 수 있겠다. 이들 두 사람의 이름이 한 자의 착오도 없이 『삼국사기』 권28 「백제본기 6」의 '朴居勿撰姚克一書 三郎寺碑文'이라고 전하고 있으니 이 두 사람의 존세연대(存世年代)뿐 아니라 우리 사서(史書)의 높은 가치를 느끼게 한다. 삼랑사는 오늘 절터가 경주에 있으나 민가가 가득히 들어섰고 귀부는 파손된 채 돌담에 끼어 있어서 이 비신의 존재는 알 길이 없다. 그러나 이번 황룡사 금동탑지를 통하여 그들 두 사람을 다시 알게 된 것은 또한 기우(奇遇)라 하겠다. 74행 900자가 넘는

신라의 유문(遺文)이 어려운 몇 고비를 겪으면서 오늘에 확보된 다행이 한층 느껴지는 바이다.

<div align="center">2</div>

　이 황룡사 금동탑지는 기왕에 조사한 신라의 유례와는 달리 방형 사리함의 3면 벽판(壁板) 내외 계 6면을 이용하고 있다. 그리고 방형을 이루는 이 사리함의 앞면에는 양비(兩扉)가 있어 안팎에 계 4구의 신상입상(神像立像)이 새겨져 있다. 그리하여 내벽에는 「찰주본기」의 주문(主文)을, 그 배면에는 이 대탑 중수에 간여한 도속인명(道俗人名)을 새겼는데, 모두 해서체의 명필로서 쌍구문(雙鉤文)의 선각(線刻)을 보이고 있다. 이 같은 방식은 또한 신라 하대인 9세기 중엽에 이르러 유행된 듯하여서 유명한 경주 창림사석탑동판지(昌林寺石塔銅板誌 : 大中 9, 신라 문성왕 17, 서기 855년), 중화삼년명금동원투(中和三年銘金銅圓套 : 신라 헌강왕 9, 서기 883년, 국립박물관 소장), 그리고 기왕에 알려진 염거화상금동탑지(廉居和尙金銅塔誌 : 會昌 4, 신라 문성왕 6년 갑자, 서기 844년, 국립박물관 소장) 등이 알려져 있다.

　이들 중에서도 창림사석탑지 1매는 조선 순조 24년, 서기 1824년 갑신년 봄에 발견되어 다행히 완당 김정희(金正喜) 선생이 모사한 「국왕경응조무구정탑원기(國王慶膺造無垢淨塔願記)」이다. 그런데 이 동판 탑지가 이번에 조사된 황룡사 탑지와 서로 닮고 있으니, 크기나 자체(字體) 각법(刻法)에서뿐 아니라 본문이 각 14행, 각행 15자임에서도 동일하다.

　황룡사 탑지가 함통 13년(신라 경문왕 12, 서기 872년)이므로 창림사석탑지와는 불과 17년의 연차임과 그들이 모두 문성·경문 양 국왕의 원성(願成)임에서 이 같은 동일 양식의 금동탑지를 한층 이해할 수가 있겠다.

황룡사에서 출토된 탑지(찰주본기)

완당 선생은 창림사석탑에 대하여 친필의 지어(識語)에서 '又有銅板
記造塔事實 板背兼記造塔官人姓名'이라 하였는데, 이 같은 문자는 황
룡사탑지의 표리 양면에도 그대로 적용할 수 있으니, 또한 묘호 인연
이라고 하겠다.

3

위에서 설명한 바와 같이 새로 판독된 황룡사대탑의 금동 탑지 3매
는 경문왕대에 있었던 이 대탑 중수의 자세한 경위를 우리에게 전하여
주고 있다. 뿐만 아니라 그보다 앞서서 삼국 말 선덕여왕대의 창건사
유를 주문(主文) 초두에 기록하여서 문자 그대로 '시건지원(始建之源)'
과 '개작지고(改作之故)'를 만겁(萬劫)과 후미(後迷)에 표시하려고 하였
으며 그것을 찰주의 근본인 심초석에 장치하였던 것이다. 그러므로 명
문에서 이 같은 사리방공을 가리켜 '초구(礎臼)'라 하였으며, 또 이 탑
지를 「찰주본기」라 한 까닭을 다시금 알 수가 있다. 그리고 이 같은

'초구'를 덮고 있던 찰주를 들어서 왕이 군료(群僚)와 더불어 이른바 '주본사리(柱本舍利)'를 친관(親觀)하였으며, 그 안에서 금은고좌(金銀高座) 위에 안치된 사리 유리병을 확인하고 있다.

이 같은 사실은 앞으로 규명하여야 될 사리구의 연구와 관련되어서 매우 귀중한 문자라고 할 수 있다. 다만 유감스러운 것은 이 때(경문왕)이 새로 장치한 사리보를 '철반지상(鐵盤之上)'에 두었기 때문에 아마 고려 고종 때 몽고군의 방화로 멸실되었다고 추정되는 사실이다. '철반'이라 한 것은 이 탑지나 『삼국유사』가 모두 탑고를 표기함에 있어서 '鐵盤已上高七步 已下高卅步三尺' 또는 '刹柱記云 鐵盤 已上高四十二尺 已下一百八十三尺'이라 하여서(1步 6尺) 상하의 구별을 철반에 두고 있어서이다. 이 철반은 문자 그대로 철조 정방형의 평반(平盤)으로서 목탑에 있어서 탑신과 상륜의 상하 양부를 구획하고 탑정(塔頂)에 장치되는 것이다. 그리하여 이 철반의 중앙을 관통시켜서 상륜찰주를 고정하는 것인데, 필자는 현존하는 우리 유일의 목탑인 충북 법주사 오층목탑 또는 경북 칠곡 송림사 오층전탑의 금동 상륜의 기단부에서 그와 같은 유례를 조사할 수가 있었다.

이와 같이 사리를 철반 위에 안치하였던 신라 하대와 기단부에 두었던 삼국 말 시건(始建) 때의 방식이 이 대탑 상하에서 이루어진 사실은 또한 주목할 만하다. 아마도 우리 목탑에서 사리를 탑정에 봉안한 사례는 이 대탑으로서 최초로 밝혀졌다고 말할 수 있겠다. 무구정경(無垢淨經)을 따라서 소탑(小塔) 77 또는 99기를 신라 석탑 안에 장치하였던 사실은 기왕의 조사에서 이미 여러 차례 밝혀진 바인데, 또한 목탑에서도 동일하였던 사실을 깨닫겠다. 1966년 불국사 석가탑에서 발견된 세계 최고의 인쇄물은 바로 이 무구정경인 바 그 때 목조소탑 약간이 함께 수습된 사실은 또한 간과되어서는 아니 될 것이다.

4

끝으로 황룡사대탑의 건립 인연에 대하여 이 탑지의 기록을 들어 보
겠다. 그 내용은 『삼국사기』나 『삼국유사』와 크게 다를 바 없이 자장
법사의 소청을 따른 것이다. 다만 이 탑지는 『삼국유사』와는 달리 중
국 종남산에서 원향선사를 만나 그에게서 들은 '황룡사에 9층 솔도파
(窣堵波 : Stupa-塔)를 세우면 해동제국(海東諸國)이 혼항(渾降)하리라'
는 말만을 기록하고 있다. 그런데 『삼국유사』 또한 '寺中記云 於終南
山 圓香禪師處 受建塔因由'라고 주기(註記)하기도 하였다.

그리하여 선덕왕 때에 있어 삼국 분립이 종말에 이르려는 기운과 새
로운 통일에의 태동을 감득(感得)한 입당승(入唐僧) 자장의 명찰(明察)
과 이 건의를 받아 지체 없이 황룡사에 동양대탑을 세운 왕자와 군신
의 용단은 마침내 민심을 삼국통일 대업에 결합시킬 수 있었던 것이며
이 탑지에 '과합삼한(果合三韓)'이라 명기한 까닭이다.

그 후 신라 역대를 통한 두터운 보호뿐 아니라 이 믿음은 다시 고려
태조에 계승되어서 마침내 흩어진 후삼국을 '합삼한위일가(合三韓爲一
家)'하였던 것이다. 이 대탑의 중수가 이루어진 신라 경문왕 12년(872
년)부터 만 1100년이 지난 금년에 이르러 이 탑지를 발표함에 그 수습
을 위하여 고심하였던 필자로서는 남다른 감회를 참을 수가 없다.

(『중앙일보』 1972년 11월 7일)

[附]
皇龍寺 塔誌(刹柱本記)

(第1板 內面)
皇龍寺刹柱本記侍讀右軍大監兼省公臣朴居勿奉敎

詳夫皇龍寺九層塔者

善德大王代之所建也昔有善宗郎眞

骨貴人也少好殺生放鷹摯雉雉出淚

而泣感此發心請出家入道法號慈藏

大王即位七年大唐貞觀十二年我國

仁平五年戊戌歲隨我使神通入於西

國　　　王之十二年癸卯歲欲歸本

國頂辭南山圓香禪師禪師謂曰吾以

觀心觀公之國皇龍寺建九層窣堵波

海東諸國渾降汝國慈藏持語而還以

聞乃　命監君伊干龍樹大匠百濟阿

非等率小匠二百人造斯塔焉

　　　　　鐫字僧聽惠

　(第2板　內面)

其十四年歲次乙巳始構建四月八日

立刹柱明年乃畢功鐵盤已上高七□

已下高卅步三尺果合三韓以爲一□

君臣安樂至今賴之歷一百九十五□

曁于　　　　　文聖大王之代年□

旣久向東北傾國家恐墜擬將改作□

致衆材三十餘年其未改構

今上即位十一年咸通辛卯歲恨其□

傾乃　命親弟上宰相伊干魏弘爲今

臣寺主惠興爲聞僧及脩監典其人前

大統政法和尙大德賢亮大統兼政法

和尙大德普緣康州輔重阿干堅其等

道俗以其年八月十二日始廢舊造新

鐫字臣小連全

（第3板　內面）

其中更依無垢淨經置小石塔九十九

躯每躯納　舍利一枚陀羅尼四種經

一卷卷上安　舍利一具於鐵盤之上

明年七月九層畢功雖然利柱不動

上慮柱本　舍利如何令臣伊干承

旨取壬辰年十一月六日率群僚而往

專令擧柱觀之礎臼之中有金銀高座

於其上安　舍利琉璃瓶其爲物也不

可思儀唯無年月事由記　廿五日還

依舊置又加安　舍利一百枚法舍利

二種專　命記題事由略記始建之源

改作之故以示萬劫表後迷矣

　　　　咸通十三年歲次壬辰十一月廿五日記

　　　　崇文臺郎兼春宮中事省臣姚克一奉　敎□

　　　　　鐫字助博士臣連全

（第3板　外面）

成典

監脩成塔事守兵部令平章事伊干臣金魏弘

上堂前兵部大監阿干臣金李臣

　　倉府卿一吉干臣金丹書

赤位大奈麻臣新金賢雄

靑位奈麻臣新金平矜　奈麻臣金宗猷

　　奈麻臣金歆善　　大舍臣金愼行

黃位大舍臣金兢會　　大舍臣金勛幸

　　大舍臣金審卷　　大舍臣金公立

道監典

　　（第2板　外面）

　　前國統僧惠興

　　前大統政法和尙大德賢亮前大統政法和尙大德普緣

　　大統僧談裕　　　　　　政法和尙僧神解

　　普門寺上座僧隱田　　　當寺上座僧允如

　　僧榮梵　　僧良嵩　　　僧然訓　僧昕芳

　　僧溫融

維那僧勛筆　　　　僧咸解　僧立宗　僧秀林

俗監典

　　浿江鎭都護重阿干臣金堅其

　　執事侍郎阿干臣金八元

　　（第1板　外面）

　　內省卿沙干臣金咸熙

　　臨關郡太守沙干臣金昱榮

　　松岳郡太守大奈麻臣金鎰

當寺大維那

　　僧香□　僧□□　僧元强　當寺都維那　□□□

　　感恩寺都維那僧芳另　僧連嵩

維那僧達摩　僧□□　僧賢義　僧良秀

　　僧敎日　僧珎嵩　僧又宗　僧孝淸

　　僧允晈　僧□□　僧嵩惠　僧善裕

　　僧□□　僧□□　僧聰惠　僧春□

　　　　　　□舍利臣忠賢

신라 황룡사의 가섭불연좌석

경주를 찾으면 황룡사 터를 찾았고, 그 곳에 이르면 탑상의 유허를 살폈다. 그 때마다 필자는 우리 나라 고대미술, 그 중에서도 불교의 예배대상인 이들 탑상 연구에 대한 의욕을 한층 높이기도 하였다. 이 곳 탑상들이 비록 오늘에는 초석만이 남았으나 각기 신라 삼보 중의 양대 품목이었다는 사실만으로도 신라 고적의 으뜸을 차지하여야 마땅하다고 항상 생각하여 왔다.

불국, 석굴 두 절이 소중하지 않다는 것이 아니나, 그들은 모두 당대 왕실의 원당이었다. 이에 비추어 황룡사가 국찰로서 고신라부터 고려 말까지 전후 7백여 년 동안 지녔던 물심양면의 큰 비중은 전자와 근본부터 다른 것이었다.

이 같은 황룡사는 창사에 앞서서 가섭·석가 강연(講演)의 땅이라 전하였으며 전불시(前佛時)의 '칠처가람(七處伽藍)' 터의 하나라고 믿어 왔었다. 그 같은 신라 국민의 믿음을 이어 온 물증이 그 자리에 남아 있었는데 그것이 곧 '가섭불연좌석(迦葉佛宴座石)'이다. 필자는 오랫동안 이 신라 전래의 연좌석이란 도대체 어느 것을 가리키며, 그 현존 여부를 궁금하게 여겨 왔다.

『삼국유사』에 의하면 이 연좌석은 고려 말기까지 황룡사 불전 후면에 있었는데, 몽고란 뒤 매몰되어 거의 지면과 같아졌다고 하였다(此石亦夷沒而僅與地平矣). 그리고 그가 목격한 돌의 크기와 특징과 현상을 기록, '石之高可五六尺 來圍三肘 幢立而平頂 眞興創寺以來 再經災火 石有折裂處 寺僧貼鐵爲護'라는 참으로 귀중한 문자를 남겨 주었다.

황룡사 가섭불연좌석

　필자는 이 같은 기록에 의하여 오늘 구층목탑지 중앙의 중심 초석 위에 놓인 방형대석(方形大石)이 혹시 이 연좌석이 아닐까 한다. 그 같은 추정은 일연선사가 『삼국유사』에 남긴 묘사와 매우 근사하기 때문이며, 특히 '당립이평정(幢立而平頂)'이란 글귀를 주목하였던 까닭이다. '평정'이라 함은 정면(頂面)이 평탄하다는 뜻이다. 오늘은 북쪽으로 경사져 있는데 이것은 오랜 세월에 정상면이 지면과 같이 탈락되었기 때문이다.

　이 같은 변형을 그 후 다시 조선조 초에 매월당 김시습(金時習)이 '상두첨(上頭尖)'(『四遊錄』의 '戱宴座石')이라 하였으니, 오늘의 모양과 정확하게 일치한다. 또 이같이 정면이 뾰족하다 하더라도 원형의 일부분은 오늘도 남아 있어 본래 평정하였던 사실을 넉넉히 짐작할 수가 있으며, 중앙의 작은 원공(圓孔)도 파괴되기는 하였으나 오늘도 뚜렷이 그 모습을 남기고 있다(지름 16cm, 길이 11.5cm).

　이 원공이야말로 필자는 그 위에 석당(石幢)을 세워서 하단부를 삽입·고정하였던 장치로 보고자 한다. 이 같은 수법은 신라의 당간기석(幢竿基石)이나 석등의 팔각간주석(八角竿柱石) 또는 불국사석주(佛國寺

石柱)와 난간 등을 고정시킨 수법과 동일하다.

　그런데 이 방석의 밑에서는 보다 큰 방형의 사리공이 1966년에 밝혀졌기 때문에 그 동안 이 원공을 사리공으로 해석하려던, 간혹 잘못된 내외의 논의는 더 이상 성립할 수가 없게 되었다. 그리하여 필자는 이 방석 위의 원공을 석당의 촉을 끼웠던 홈으로 해석함으로써 이 거석을 바로 황룡사의 유명한 연좌석으로 일단 추정하여 두고자 한다.

　몽고란에 황룡사 전탑이 전소된 후 그 폐허가 정리된 것은 상당한 시일이 지나 전란이 수습되고서의 일이었을 것이다.

　그 때 가장 중요한 것이 둘 남아 있었으니, 그 하나는 연좌석이요 다른 하나는 아직도 작은 석개(石蓋) 밑에 들어 있던 대탑의 '주본사리(柱本舍利)'였다[이 때 장육삼존불(丈六三尊佛)은 모두 융몰(融沒)된 후였다].

　그리하여 사리구에 대한 보호책이 관계 승속(僧俗) 사이에 논의되었을 것은 당연한 일이요, 그리하여 연좌석을 옮겨 사리공을 덮어서 진호석(鎭護石)을 삼음으로써 일석이조의 보존 효과를 얻고자 하였던 것으로 생각된다.

　그 때는 불교의 믿음이 두터워 국교로서의 자리가 계속되었던 시절이므로, 감히 심야를 틈타 사리구를 절취한다는 것은 상상조차 할 수도 없었던 때였다. 그럼에도 지표에의 노출을 막기 위하여 이 같은 큰 돌을 옮기고 다시 바닥에다 철정(鐵釘)으로 고정시켜 사리구의 영구 보존을 기하는 등 우리 선인들의 고마운 심려가 그것을 오늘날까지 전래하게 하였다고 생각한다.

　비록 소실된 대탑을 중건하는 힘은 다시 결집되지는 못하였으나 그 터에 남은 황룡사의 두 가지 귀중 품목에 대하여서만은 그 보호대책이 강구되었다고 확신된다. 그러므로 상기한 매월당의『사유록』뿐 아니라『동국여지승람』이나『동경잡기(東京雜記)』등이 모두 연좌석을 들어 '재황룡사(在皇龍寺)'라고, 근세까지의 전래를 기록하여 준 까닭이기도

하다.

1966년에 이르기까지 이 방형대석은 탑지(塔址) 위에 있던 농가 담장에 끼여 보존돼 왔다. 그런데 대탑지의 정화를 위해 농가가 철거된 후 얼마 안 가서 이 곳 사리보는 불법자에 의하여 약탈되었던 것이다. 그들이 이 방석(方石)을 들고 다시 사리공의 석개를 깨는 심야의 소리는 길 하나 사이에 둔 부락에도 울렸을 것이다.

다행히 이들, 나라의 중보(重寶)가 오늘 국립중앙박물관에 수장된 사실을 돌이키면서 10년 전 그 회수에 관여하여 고심하였던 당시의 회한이 다시금 새로워짐을 깨닫겠다. 이제 그 금동탑지와 사리구의 정리를 일단 끝내면서 그들을 오랫동안 보호하여 온 이 대탑지 중앙의 방석에 대한 필자의 추정을 간략하게 적어 보았다.

<div align="right">(『중앙일보』 1974년 12월 27일)</div>

송림사의 오층전탑

1

경북 칠곡군 동명면 구덕동에 현존하는 송림사(松林寺)는 팔공산 주변에 점재(點在)하는 고대 사원의 하나로서 그 산 서쪽 기슭에 자리잡고 있다. 사적(寺蹟)에 관하여서는 문헌의 전래함이 없으나 사역 안에 유존하는 당탑상설(堂塔像設)의 구기(舊基)와 와전·초석 등 조형적인 유물을 통하여 필자는 그 초창 연대를 신라 통일기인 서기 8, 9세기경으로 비정하여 왔었다. 그런데 현존하는 유구로서는 목조건물로서 대웅전과 명부전이 남아 있기는 하지만 모두 근세의 작품이요, 뜰 가운데의 오층전탑은 신라시대의 유구라고 전하여 왔으나 퇴락이 우심(尤甚)하였고 그 규모와 수법에서 미루어 후대의 개수(改修)가 있었음을 짐작케 한 바도 있었다.

이와 같이 송림사는 비록 신라시대의 창건이지만 현존하는 사관(寺觀)의 하나로서는 무명의 빈찰(貧刹)로서 세인의 관심을 끌지 못하였고, 오직 일정기로부터 수삼 인의 전문학자에 의하여 그 전탑만이 주목되어 왔을 뿐이며, 필자 또한 전후 4차에 걸쳐서 이 곳을 찾았으나 전탑에 대한 조사에 그치었을 뿐이었다. 『동국여지승람』 불우조에 송림사가 기록되어 있지 않은 점에서 조선조에 들어서는 거의 폐사로 화하였음을 추정케 함이 있다. 정조 때의 편찬으로 보이는 『범우고(梵宇攷)』에 비로소 송림사가 보이기는 하나 그 기사 전문은 오직 전탑에 대한 것이니, 동서(同書) 경상도 칠곡 불우 송림사조에 '在府南十五里

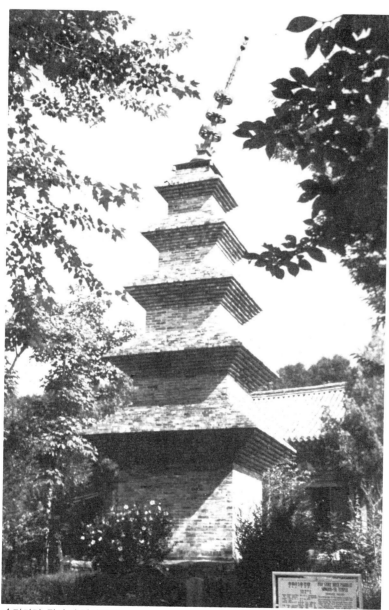

수리되기 전의 송림사전탑

寺有十二層甓塔 上有金莖'이라 하였다.

 송림사 전탑에 관한 문징(文徵)으로서 오직 이와 같은 단문(短文)에 착안하였을 뿐인데, 이것조차 그 인용된 바를 알 길이 없다. 송림사 탑은 우리 나라의 현존하는 6기의 전탑 중 하나로서 귀중한 유구임에 틀림없다. 특히 6기 중 안동군 안에 집중되어 있는 4기는 신라 통일기의 초건(初建)으로 보이나, 모두 폐사지에 남아 있고 경기도 여주군 신륵사(神勒寺)에 또 1기가 있으나 이것만은 고려시대의 작품임이 확실하니 신라시대의 작품으로서 안동 이외의 지역에서 사원 경내에 남아 있는 것은 오직 송림사탑 1기뿐이라 하겠다.

<center>2</center>

 또 이 탑은 안동읍 내 신세동의 법흥사지(法興寺址) 7층전탑보다는 규모에 있어서 왜소하고 건립 연대에 있어서도 약간 후대의 것으로 추정되어 왔다. 그러나 우리 나라에 현존하는 전탑은 문헌이나 유구에 대한 조사를 통하여 거의 전부가 후대에 이르러 개축되었다고 추정되어 왔으므로 비록 전재(塼材)는 그대로 재사용되었다 하더라도 오늘의 유모(遺貌)가 곧 신라시대 창건 당시의 것으로 속단할 수 없음은 명백한 사실이다. 그러므로 각기 정도의 차이는 있으나 어느 탑이 원상 부분을 더 많이 보존하고 있느냐 하는 문제에 필자는 전탑 조사의 초점을 두고 있었다. 이 같은 방법에 의하여 송림사 탑이 가장 원상을 보이는 유구의 하나로 추정한 것은 비단 그것이 현존 사원 안에 남아 있는 신라시대의 유일한 예이며, 또 안동의 여러 탑이 일정 때 일본인의 손으로 개수되었음에 비하여 송림사 탑이 제외되었다는 점만을 근거로 삼아서 입론하려는 것은 아니다.

3

송림사 탑에 있어서 그 원모를 보여 주는 중요한 부분이 두 곳에서 지적된다고 할 수 있다. 그 하나는 탑신 최하부인 지면에 경영된 기단이요 다른 하나는 탑 최정부에 남아 있는 금속제 상륜이다. 필자가 송림사 탑의 건립연대와 그 후에 있어서 재건·비재건의 문제를 해명하는 요점으로 주목한 바 있는 이와 같은 탑신의 상하 양부는 이번의 개축공사를 통하여 비로소 거의 전모를 밝힐 수 있었음은 성과의 하나라고 할 것이다. 첫째, 탑정의 상륜부는 지상에 인하되었으므로, 그 구조와 척수를 정확하게 조사할 수 있었고, 다음에 기단부는 사리장치의 발견 이후인 5월 8일부터 10일까지 3일간에 걸쳐서 그 네 주위를 발굴 조사함으로써 그 원상이 노출되어 종전에 있어서 전혀 알지 못하였던 지하유구의 사실이 발견되었던 것이다. 탑 기단의 구성 수법과 그 양식이 탑파 연구와 연대 고증에 있어서 가장 주목할 점이라는 것은 일찍이 고유섭 선생이 지적한 바 있었는데, 이번 조사를 통하여 다시금 명심되는 바 있었다.

4

이상의 두 가지 문제 중에서도 필자가 현재 언급할 수 있는 것은 정상에 안치되었던 상륜부인 바 이것은 신라 통일기의 작품으로서 이 탑 창건 당초의 것으로 보고자 하는 바이다. 이와 같은 추정이 틀림이 없다면 이 금속제 상륜이야말로 우리 나라에 남아 있는 신라 작품의 유일례로서 무엇보다도 더욱 귀중하다 할 것이다. 철과 청동을 주재료로 삼았고, 전면에 도금을 가한 전체 길이 약 15척의 이 상륜부의 구조와 그 세부 양식은 신라에 있어서의 탑파 장엄의 원모를 실물로써 우리에게 보여 줄 뿐만이 아니다. 동시에 그 조사는 비단 송림사 탑에만 한정

되는 의의를 지닐 뿐 아니라 우리 나라 신라 탑파의 연구와 또 나아가
서는 중국이나 일본의 동대(同代) 작품과의 비교 고찰에서 중요한 자
료를 제공한 것으로 확신케 함에 조사자로서 환희와 긴장을 느꼈다.

송림사 탑뿐만 아니라 우리 나라 고대 유구에 대한 보존사업과 그에
따르는 학술조사는 그 안에서 황금주옥의 진보를 탐색하려는 것은 결
코 아니며, 또 그와 같은 불순한 동기에서 이루어진다면 고인의 고심
경영한 유구와 신성시하던 유물에 대한 모독행위를 자초할 것이다. 탑
수리에 따라서 사리장치가 발견됨은 다행한 일이며, 그에 따라 신중한
태도와 경건한 취급이 있어야 마땅할 것이나 학술조사에 있어서 때로
는 그보다 더욱 중요한 고대 유구에 관한 자료가 그 자체에서 발견 수
습되어야 할 것이다.

송림사 탑에 많은 관심을 갖고 있는 필자로서는 특히 이 점을 강조
하고자 하는 바이니 그것은 이번의 개축공사가 우리 손으로 이루어지
는 최초의 시도임에 비추어 그 자체가 내포하는 고대의 원모를 해명함
으로써 신라시대에 있어서의 탑파 경영의 정신적 · 물질적 용의와 그
장엄을 남김없이 찾고자 하는 바이다. 이 곳에 고대작품에 대한 조사
의 본의가 있으니 우리의 물심양면의 준비가 또한 이에 따라야 할 것
이다. 사리구의 출현에 따른 세속적인 호기심의 자극과 그 처리의 동
향을 볼 때 이 같은 느낌을 새롭게 하는 바이다.

(『東大新聞』106호, 1959년 5월 15일)

자학의 길
−송림사 전탑 사리구의 출현에서−

금년에 들어 특히 송림사 사리의 출현에 따르는 소란과 그 처리를 주시하면서 느끼는 것이 있었다. 그것은 '자학(自虐)'이라는 두 글자로써 표현할 수밖에 없을 듯하다. 더욱이 송림사 사리구가 매스컴 전파를 타고 일순간에 전국의 화제가 되었고, 그것이 마치 천하무비의 국보 중의 국보와 같이 과장된 그 경과를 살필 때 이와 같은 느낌이 절실하였다.

송림사 전탑(塼塔)에 대하여 국비로써 공사가 착수된 것은 내부에서 진보를 탐색하려는 것이 아니었음은 말할 것도 없다. 일제시 그들에 의하여 소위 국보로 지정이 되었고, 그 후 퇴락이 점점 더 심해지자 당국의 주목한 바 되어서 해체 재건의 방안이 마련된 것이었다. 따라서 그 목적은 완전한 수리에 있었을 것이며, 동시에 그 자체에서 귀중한 학술자료를 남김없이 수습하고자 함이었다. 그 중의 하나로서 사리장치에 대한 추정이 있었고, 그를 위한 사전의 조치도 마련되었던 것이다.

그런데 사리구가 발견됨에 이르러서는 모든 관심과 시책이 주로 그곳에만 집중되었기 때문에, 그보다 더욱 중요한 문제점에 대한 주의와 신중한 검토는 소홀히 되고야 말았다. 탑 안에 봉안된 사리구가 발견 조사된 사례는 허다하였고, 그 장엄구에 있어서 괄목할 만한 것이 또한 적지 않았다. 따라서 이번에 처음 있는 사실도 아니요, 다만 신라통일기에 초건(初建)되었다고 추정되는 1기의 탑 안에서 그 새로운 1건

이 수습되었을 뿐이다. 그것이 다만 신문에 대서특필되어 세인의 호기심을 극도로 자극하였고 그 처리에 있어 필요 이상의 분규를 거듭하였을 따름이다. 그런데 아직도 그 사리구에 대하여는 정당한 의미에서의 학술조사는 이루어지지 않고 있다. 광란 속에서 간신히 수습된 것만이 천만다행이었다.

그 후 사원측에 의하여 서울·부산 등지에서 일반에게 공개되어 왔으며, 더욱이 부산에서는 입장권의 발행까지 있었다고 들었다. 고대에 있어서는 예배대상으로서 사리가 존숭되었고 선인에 의하여 그를 위한 장엄이 마련된 것이었다. 그런데 오늘에 이르러 그 공개에 있어서 요금이 징수되었다는 주지의 사실은 어떻게 해석되어야 할 것인가. 이곳에 놀라운 변모와 자상(自傷)의 행위가 있다고 지적한다면 무엇으로 변명할 것인가. 여기 우리의 전통과 유산에 대한 자학의 계기가 깃들여 있었고 세속적인 유혹의 함정이 있었다. 동시에 선인의 고심 경영과 심려에 대한 무분별과 배치(背馳)가 있었다.

고문화재 처리에 있어서 항상 느껴지는 것은, 과연 오늘에 있어서 선인의 지혜와 기술과 용의를 따를 수 있을 것인가 하는 두려움과, 자신의 부족이라 할 것이다. 만일 물심양면에서 고인의 경영을 따르지 못한다면 그것은 자학과 자상이라고 단정할 수밖에 없을 것이다.

송림사 사리 발견 이후에 있어서 전국 각지로부터 유물 발견의 보도가 계속되고 있다. 그 같은 현상은 송림사 소란의 일시적인 여파라고 하기보다는 본격적인 자학의 길이라고 규정되어야 할 것이다. 이 같은 사례는 고물 탐색의 관심과 활동이 본격화하고 있음을 뚜렷이 말하여 주고 있다. 그렇다면 가장 우려하던 사태가 눈앞에 전개되고야 말았다고 보아야 할 것이다.

그것은 고대 유적지에 대한 자의적인 파괴행동이며 진귀한 유물 도취(盜取)의 풍조라고 할 것이다. 한 예로서, 우리 나라에는 고대의 우수한 석탑이 무수하게 남아 있고 그들은 거의 심산유곡에 고립하고 있으

니 그에 대한 가해가 또한 염려되는 바이다. 고대의 유물이 발견되어 그것이 지상을 통하여 자주 보도된다는 사실은 그 전부가 결코 우연의 소치만은 아니다. 지방에 있어서 고분을 도굴하는 악습은 일제가 이 땅에 남기고 간 유풍 중에서도 가장 악질적인 것의 하나이다. 그것이 최근에 이르러 더욱 성행되고 있는 사실은 누구나 서울 시내의 고물상을 한 번 둘러본다면 쉽게 수긍이 갈 것이다.

그 중에는 다행히 당국의 주목한 바 되어서 현장조사가 이루어지는 때도 있으나, 전문가가 목적지에 당도하였을 때에는 이미 중요 유물은 거의 탈취된 이후가 된다. 그리하여 그는 유물 수습에 반드시 따르는 귀중한 학술자료가 무참하게 교란되고 소멸되었음을 확인할 뿐이다. 이것이 곧 우리 문화재에 대한 자신에 의한 박해와 중대한 손실인 것이다. 고대의 유물은 오직 정당한 방법으로 수습되어야 하고 유적은 소중하게 보존되어야 할 것임에 그에 대한 시책과 일반의 인식이 요청되는 것이다.

(『평화신문』 1959년 7월 24일)

낭산의 능지탑

1. 서(序)

　낭산은 경주시내 동방에서 남북으로 길게 자리잡은 소구(小丘)로서 그 남북에는 융기된 정상을 이루고 있어 누에고치 같은 형상이다. 일찍부터 주목되어서 고신라의 진산(鎭山)으로 일컬어 왔으며 때로는 삼산(三山)의 으뜸으로서 나라의 큰 제사를 받아 신성시되어 왔다.

　그러나 삼산이 불교의 세례를 받아 그 남북단 두 곳에 불사(佛寺)가 자리잡는 시대는 삼국 말에서 신라통일 초로 추정되고 있다. 그 첫째는 이 곳 북단에 자리잡은 황복사(皇福寺)일 것이며, 다음으로는 그 남단에 이룩된 신라의 호국찰인 사천왕사(四天王寺)라고 할 수 있을 것이다. 전자는 신라왕실과의 친연에서이며 후자는 신라에 의한 삼국통일을 맞아 문무대왕대에 초창된 호국찰의 성격을 띠고 있다. 황복사의 초창년대는 정확하게 알 수는 없으나 600년대를 넘을 것으로 추정되며, 사천왕사에 대하여서는 『삼국사기』에 명문이 있어 그 연대를 알 수 있는 동시에 『삼국유사』의 기록에 보이는 명랑사(明郞師)의 사적에서 창사 당시의 국가정세 등도 아울러 짐작케 함이 있다.

　이상의 양대 사원이 신라통일을 전후하여 정초(定礎)됨은 분명히 낭산의 불교적 세례라고 말할 수 있으니, 왕가의 기복을 위하여 또는 삼국의 통일 기운을 맞아 외적 내침에 대한 기양(祈禳) 행사를 위하여 설치된 동기를 알 수 있다. 그러나 낭산에 있어 위의 사원을 제외한다면 그 이름을 남긴 옛 사찰은 아니 보인다.

이같이 생각할 때 오직 하나 예외로 지목할 수 있는 당대의 불교유
적이 전하여 왔다. 그것이 바로 낭산의 서남방이며 선덕여왕릉의 서북
아래로서 사천왕사지와도 매우 인접된 그 두 사역 밖에서 고래로부터
전래한 하나의 석조물로서 파손된 유적이 있었다. 문적(文籍)에는 전혀
아니 보이나 인근 고로(古老)의 전언에 '능지탑'이라 하고 혹은 '능시탑'
·'연화탑'이라 전하여 왔다. 그리하여 한자를 찾아 표기하여 보기를
능지탑(陵旨塔·陵只塔) 또는 능시탑(陵屍塔)·연화탑(蓮華塔)이라 하였
을 뿐이다. 경주 도심에서 그다지 멀지 않을 뿐 아니라 낭산에서 전래
하였다는 사실만으로도 반드시 주목되어서 그 유래가 기록되었을 것
으로 보이나, 이에 대한 문자자료는 아직 찾지를 못하였다고 할 수밖
에 없다. 때로는 노인들을 만나 문의를 거듭하여 보았으나 상기한 한
자음을 반복하였을 뿐 그 이상의 전래 경위나 내용을 밝힐 수는 없었
다. 지방 향토 관계 기록에도 아니 보이고 있었으나 이 석조물이 반드
시 중요한 사연에 따라 조영된 사실만은 일제 때부터 주목과 천착의
대상이 되어 왔던 것에서도 알 수 있다.

첫째, '능'이라 관(冠)하였으니 일찍이 왕위에 오른 어느 신라 왕과
유관할 것이 틀림없을 것이다. 둘째, '탑'이라 불렀으니 불교와 무관일
수는 없다. 특히 탑은 화장과 깊은 관계가 있어 다비 후 얻어지는 신골
(身骨 : 넓은 의미의 사리)의 봉안을 목적하고 있다. 화장이 있어 그 후
수습되는 신라 왕의 신골의 봉안이 추정된다면 첫째 신라통일의 왕인
문무대왕의 사적과 나아가 그의 유언을 먼저 떠올리지 않을 수 없다.
그리하여 『삼국사기』가 전하는 그의 유조(遺詔)가 먼저 주목된다.

우리 역사에서 유언을 남긴 예는 신라의 문무대왕으로 으뜸을 삼을
수 있으니 장문(長文)의 그 내용이 오늘에 전하는 사실에서 다시 사후
의 시신의 처리방법과 일자와 그 장소의 지정과 특히 전례 없는 신방
법(新方法)인 화장으로서 '이화소장(以火燒葬)' 할 것과 화장 후 다시 장
례의 방식으로서 신라 '동해구대석상(東海口大石上)'에 장골(藏骨)을 당

부하는 등 우리 역사상에서 전무후무하였던 세심 배려에 따른 것이었
다고 하겠다. 그리하여 총자수 400이 넘는 대왕 유조의 분석과 그에 따
르던 대왕 사후의 장례방식과 충실하게 유언을 따랐던 대왕 유적에 대
한 오늘의 주목이 요망되었던 것이다. 해방 후 이루어진 신라 오악(五
岳) 조사에서 이 낭산의 석조물, 전칭 능지탑을 그 주요 대상으로 결정
을 보았던 것이다.

필자는 이상의 계속 사업에서 신라의 동악인 토함산과 그 삼산 중의
으뜸인 경주 낭산 유적 중의 능지탑에 대한 각 3년의 지표 혹은 발굴
조사를 담당하였던 바 특히 낭산 능지탑의 조사내용을 간략하게 보고
한 것이 있다. 이에 대하여서는 이미 동국대학교 경주캠퍼스의 장충식
(張忠植) 교수에 의하여 마련된『신라 낭산 유적 조사』속의 능지탑 조
사에 참여하였던 신영훈(申榮勳) 씨의 보고문(31~47쪽)과 따로 필자의
단문(「문무대왕 탑묘의 조사」『한국일보』;「신라 문무대왕탑묘의 조사」『한
국의 불교미술』, 동화출판공사, 1974년)이 있다.

2. 능지탑의 전래

위에서 언급한 바와 같이 우리의 고문적에서 낭산의 능지탑을 찾을
수는 없었다. 다만 일찍부터 파괴되어서 낭산 서록(西麓)에 방치되어
왔으며 일정기에 들어서 일제에 의한 철도부설공사가 낭산을 지나서
사천왕사 사역을 침범하고 그 남단을 통과할 때 공사담당자는 필요한
기초용의 석재를 바로 근거리에 위치하고 있는 능지탑 상부부터 헐어
서 반출 사용하였다고 전하고 있다. 그리하여 이 탑의 정상부가 원형
을 잃었으며 기단부에 배치되었던 십이지신상(十二支神像) 중의 일부
가 도굴되어 반출되기도 하여서 그 참상을 고사진(古寫眞)에 남기고 있
다. 그러나 그 사이 아무도 이 능지탑에 대하여 언급함이 없었던 듯하
다. 그러다가 일정 후기에 이르러 비로소 이에 대한 조사와 기록이 마

련되고 있으니, 그 당시 총독부박물관 경주분관에 근무하던 사이도 다다시(齋藤忠) 박사에 의하여 처음으로 이 탑에 대한 학적 주목과 그 복원적 고찰이 이루어졌으니 아마도 이 능지탑에 대한 최초의 일이 아니었을까 한다. 그 내용이 간단하게 소개되어 있으니 그 보고문에서 적기(摘記)하면 다음과 같다.

그것은 「낭산록(狼山麓)의 일유구지(一遺構址)」라 하여서 1937년도 (昭和 12)『고적조사보고서(古蹟調査報告書)』에 실려 있는 바 그 내용은

一. 유적의 위치와 조사의 동기
二. 조사의 경위
三. 유구지의 성질
四. 십이지초속오상판석(十二支肖屬午像板石)
五. 출토유물
六. 결어

등으로 나누어져 있다. 그 중 결어의 전문을 옮기면 다음과 같다.

현재 유적의 주요부를 이루는 남북으로 연속된 두 유구지 중에서 그 남쪽의 하나는 조사에 따라서 다수의 연판조각(蓮瓣彫刻) 석재와 우수한 십이지초속판석 등에 의하여 구성되어 있는 방형단(方形壇)을 이루는 것으로 생각되며, 하나의 특이한 유적을 이룬다. 그리고 그것이 신라통일시대에 속하고 있음은 오상판석(午像板石)의 조풍(彫風)과 출토 고와(古瓦)의 문양 등에 의하여 명백하다. 이것으로써 당대에 경영된 절터로 봄은 유구지 배치의 현상에서 미루어 온당하다고 생각되기는 하나, 우남방(右南方) 유구지의 성질이 아직 충분하게 구명되기 어려우므로 이 일의 결정은 타일을 기다려야 할 것이다. 현상만에서 본다면 절터로 보지 말고 예컨대 화장소지(火葬所址) 등의 특수한 유적으로 생각하는 일 같은 것도 결코 불가능하지 않기 때문이다.

돌이켜 낭산의 성질을 본다면 왕경 중심지역의 동방에 자리잡아 사천

왕사지 등을 비롯하여 수개의 절터·석상 등을 포장(包藏)하고 있어 당대에 있어서 영봉(靈峰) 남산과 더불어 하나의 영역(靈域)을 이루었던 사실이 또 자연하게 추찰된다. 지금 이 땅에서 그 같은 특이한 유적을 검출할 수 있었던 사실은 비록 그 원형을 확인하지는 못하였다고 하나 참으로 의의 있다고 할 것이며, 장래 유례(類例)의 발견에 따라서 그 성질이 음미되기에 이른다면 반드시 신라 유적의 연구에 기여함이 있을 것이다.

이에 따르면 조사의 결론으로서 "화장소 같은 특수한 유적으로 봄도 결코 불가능하지는 않을 것이다"라고 하였다. 이 유적을 가리켜 화장소라고 하여서 특수 유적으로 고찰하려 하고 있으나, 나아가 구체적으로 그 논의의 전개도 아니 보이며 또 문헌에 보이는 문무대왕의 유조 등 '이화소장(以火燒葬)'의 사실(史實)에 대한 언급도 찾을 수 없다. 다만 유적의 연대를 막연하게 신라통일기라고만 하였을 뿐이며 출토유물 중 '상륜부잔결(相輪部殘缺)'이라 하여서 조각이 있는 석편(石片) 1개를 제시하고 그 도판을 싣고 있다. 이 잔결 석편을 상륜부의 잔결로 설명하면서도 의문부호를 달고 있으며 그 이상의 탑파 원형에 대하여서는 아무런 언급이 없는 것도 이 같은 작은 자료만으로써는 그 이상의 언급은 삼가한 때문으로 보여진다. 다만 십이지석을 발굴하면서도 그에 대하여서는 더 언급이 없으나 이 곳 십이지상을 가리켜 "신라통일시대에 있어서 가장 걸출한 작품이라 하여도 과상(過賞)이 아님을 깨닫겠다"고 하면서 그 우품(優品)임을 지적하고 있는 사실은 그의 경주를 중심으로 하는 십이지상 조사의 경위에 비추어 볼 때 매우 주목할 만하다.

이상을 요약한다면 일정 말기에 이르러 이 낭산의 능지탑 유적에 처음으로 주목하여 신중한 조사와 더불어 수습된 유물을 소개하고 결론에서 화장소 같은 특수 유적으로 추정하고 있는 사실은 매우 주목할 만하다.

3. 일제기의 낭산 유적 조사

일제기의 일인에 의한 고적 조사의 중심은 그 시초부터 고분 발굴에 있었다. 그것은 이 사업에 종사한 인원이 대부분 고고학자로서 그들이 주동이 되었으며, 다음에는 고분의 유물이 풍부 다양하였기 때문이다. 그러므로 경주시내에 자리잡은 낭산에 대하여서는 다만 사천왕사(四天王寺)·망덕사(望德寺) 같은 신라통일 초의 대찰지(大刹址)만이 그것도 지표조사만 시행되었을 뿐이었고 그 다음으로는 그 말기에 이르러 황복사 삼층석탑의 퇴락점심(頹落漸甚)을 구실로 삼아 일정 말기인 1942년에 이르러 이 탑의 해체 수리가 있어 신라왕실의 건탑사유와 봉안된 전금불(全金佛) 2구와 금은기 등이 발견되었던 것이다. 다행하게도 이 탑의 청동사리함 옥개에는 장문의 명기(銘記)가 기각(記刻)되고 있어서 사리구의 우수함과 더불어 이 탑이 신라왕실의 공양탑인 성격을 밝혀 주기도 하였다. 상기한 능지탑의 조사는 이보다 앞서서 이루어졌으며 그 성격을 밝힘에 시초가 되었다는 사실은 주목할 만하다.

고래로 낭산은 신라의 성산(聖山)으로서 신성시되어 왔으며 고로들이 오늘도 말하는 '이 산의 흙 한 주먹을 가슴에 얹고 이 산에 묻히는 것이 소원'이라는 말은 또한 이 낭산의 성격의 일단을 오늘에 잘 전하는 것이라 하겠다.

우현 고유섭 선생이 일정 말에 발표한 「경주 기행의 일절」이라는 단문에서 문무대왕 관계의 현존 유적을 말하면서 이 낭산의 사천왕사만을 들면서 이 능지탑에 대한 언급은 없었으나 그가 경주 고적 중 문무대왕 관계의 적잖은 유적을 가리켜 '위적(偉蹟)'이라고 지칭하며 그에 주목할 것을 당부하고 있는 사실은 또한 오늘의 능지탑에 대하여서도 그같이 말할 수가 있다고 생각한다. 그 까닭은 이 능지탑이야말로 그의 유언에 따라 그가 가리킨 '고문외정(庫門外庭)'에서 그가 당부한 '이화소장(以火燒葬)'의 행사가 집행된 바로 그 현장에 마련된 대왕을 위한 능묘의 뜻으로 볼 수 있는 특수탑으로 건립된 사실이 틀림없기 때

문이다. 오랜 망각의 세월을 지나 오늘에 능지탑의 성격을 밝혀 보려
는 까닭이다.

4. 문무왕릉비의 발견과 사천왕사지의 서귀부(西龜趺)

　문무왕이 그 재위중에 친히 창립한 사천왕사가 바로 경주 낭산의 남
단에 있는 사실은 이미 상술한 바와 같다. 그런데 이 사천왕사지의 남
단에는 오늘 2기의 귀부석(龜趺石)이 그 동서에 머리를 잃고 남향하고
있다. 그들 동서 귀부는 크기에 있어서, 다시 그 양식에 있어서 매우
유사하여서 누구나 이들의 제작과 그 설치연대가 매우 근접함을 짐작
할 수가 있을 것이다.

　그런데 이 곳에서 먼저 논의되어야 할 것은 일찍이 이 곳 선덕여왕
릉 아래 사천왕사지 부근에서 바로 문무왕릉비의 단편이 흙속에서 발
견되어 기록된 사실이다.

　이계(耳溪) 홍양호(洪良浩 : 1724~1802년)는 일찍이 경주부윤(慶州府
尹)이 되어서 그 곳에 재임할 때 우연하게 한 고비(古碑)가 출토된 사
실이 그에 의하여 기록되었는데, 그 내용을 옮기면 다음과 같다.

　　往在鷄林時 訪文武王陵 無片石可驗 後三十六年 土人耕田忽得古碑
　於野中 卽文武王碑 而大舍臣韓訥儒所書也 其文剝落無序 而有曰赤烏
　呈災 黃熊表異 俄隨風燭 貴道賤身 葬以積薪 碎骨鯨洋等句 明是火化
　水葬之語 不可謂國史之誣也 噫其怪矣 聊識碑刻之後以示博物君子

　이에 관련하여 출토 장소에 대하여 중국 청의 유연정(劉燕庭)의『해
동금석원(海東金石苑)』에는 '新羅文武王陵殘碑　在朝鮮慶尙道慶州府
善德王陵下……碑斷損 今存殘石四片'이라 보인다.

　홍 부윤이 기록한 문무왕릉비는 그 당시 탑인(搨印)되어서 중국에

송부되어 청조(淸朝) 금석학자의 주목이 되었는 바, 그들은 이 능비가 2매라고 하면서 4매설을 부정하고 있다. 그 후 이 비편은 경주관아에 두었다가 다시 행방을 몰랐는데 재출세(再出世)한 것은 해방 후인 1947 년으로서 재수집자는 바로 당시 국립경주박물관장으로 있었던 고 홍사준(洪思俊) 씨였다. 그리고 그 장소는 바로 구박물관(경주시 동부리 1 반 168번지) 경역(境域)에서 북으로 담장을 넘어 일정시에 일본인이 거주하였던 민가 정원에서였다. 이 사실에 주목한 홍 관장은 즉시 이 단비(斷碑)를 조사하는 동시에 그것이 그 사이 오랫동안 자취를 감추었던 문무왕릉비편의 재출현임을 알고 더 나아가 이 능비의 본래 건립지점을 찾아서 먼저 상기한 사천왕사지로 달려갔다. 그리하여 절터의 동서 두 귀부 중 서쪽 것에 해당되는 사실을 확인하였던 바 그 방법은 이 단비가 다행히 비석의 최하단부로서 다시 그 밑에는 귀부에 삽입하기 위한 예부(枘部)의 일부가 남아 있었기 때문이다. 그런데 이 삽입부는 특이한 양식을 보여서 다른 예에서 볼 수 없는 이단 삽입식의 조형이며, 귀부 배면의 삽입공(揷入孔)의 내부 양식 또한 이 같은 특이한 예부구조에 알맞게 만들어진 사실을 발견하고 나아가 이 능비가 동서 두 귀부 중 본래 서귀부에 건립되어 있던 사실을 추정함에 이르렀던 것이다.

그리하여 이 문무왕릉비가 사천왕사 서방 귀부에 건립되었던 사실이 밝혀짐에 이르렀던 것이다. 그리고 나아가 이 능비는 오늘의 방위와 같이 남향하여서 건립된 것이 아니라 본래는 이 서귀부가 현재와는 정반대로 그 머리를 북향하여서 건립되었던 사실이 새롭게 추정되었던 것이다. 그런데 이 같은 새로운 사실은 어떻게 알 수가 있었을까. 그것은 일본인에 의하여 사천왕사지의 남단을 끊고 협궤기차선로가 건설될 당시 본래는 북향하고 있던 이 서귀부의 원상을 변경하여서 그 방향을 정반대인 남단으로 변경시킴으로써 동귀부의 방향과 동일하게 원상변경을 감행하였다는 것이다. 다행하게도 당시의 기록이 남아 있

으니 옮겨 보겠다.

　　1923년 6월 기수(技手)의 조사에 의하면 서쪽의 귀부는 머리를 북쪽으
로 하고 있는데, 현재의 위치는 다소 옮겨진 듯하여 좀더 조사가 필요하
다(『大正十一年度古蹟調査報告』第一冊, 16쪽).

　　이 보고서에 소활자로 주기(註記)된 글의 내용은 매우 중요하다. 귀
부(서)의 방위는 현재와는 정반대의 북방을 향하고 있었다는 것이다.
그것을 철도공사 때 어떠한 이유에서인지 변경시켜 현재와 같이 남향
토록 하였다는 것이다. 그러나 이 변경을 감행한 일본인 기수의 행위
는 이 고적조사보고서에 주기로나마 기록되었으니 90여 년이 경과된
오늘에 이르러서도 이 사실은 부동이라고 추정되어야 하겠다. 당시의
기수는 어떠한 사유로 이 같은 변경을 하였는지 더 이상의 기술이 없
다. 그러나 이 서귀부는 정확하게 문무왕릉비를 받치고 있었으니 그
단비는 사천왕사 남에서 북방을 향하고 건립 당초부터 건립되어 있었
다고 보아야 할 것이다. 그렇다면 귀수(龜首)가 향한 북방 그 곳에는
무엇이 있었던가. 그 곳에 능이 있었다는 것인가. 그렇지 않으면 능의
존재를 대신할 만한 어떠한 문무왕과 중대한 관련을 지니는 영조물(營
造物)이 있었다는 것일까. 능비를 사천왕사 앞에 세운 그 자체가 벌써
사천왕사와 문무왕과의 깊은 관련을 말하고 있다고도 하겠는데, 일보
더 나아가 그의 능비 그 자체가 일찍이 가리켰던 그 북방에는 과연 대
왕과 관련하며 대왕을 위하여 만들어진 어떠한 무엇이 존재하고 있었
다는 것일까. 필자는 이에 대하여 그 까닭을 천착하여 그 귀부가 지향
하는 북방위(北方位)에는 대왕의 불교적 능묘, 곧 탑묘(塔廟)가 존재하
고 있었던 사실을 추정할 수 있었다. 그리하여 그 목표물을 향하여 귀
수를 북으로 하여서 설치되어 왔던 것이 아닐까. 이 문제에 대하여 뒤
에 다시 언급하겠거니와 정인보(鄭寅普) 선생 또한 의문을 제기하시면

서 그 인근에는 아무런 능묘의 존재가 없음을 말씀하고 있다. 그러나
그 곳에는 오늘 대왕의 화장유지(火葬遺址) 위에 건립된 속칭 능지탑이
있어서 대왕의 능묘를 대신하고 있다고 해석할 수는 없는 일일까. 불
교에 있어서 탑은 신골의 봉안소로서 능묘를 대신하고 있다. 석가여래
의 화장 현장에는 탑이 그 자리를 지키고 있다.

1962년 필자는 석가의 열반지인 북인도의 구시나가라(拘屍那加羅)를
찾았고 다음 날 아침 일출 전 그의 다비 현장을 물어서 약 10리 상거
(相距)되는 그 땅을 찾아 그 곳에 건립된 둥근 탑을 돌면서 우리 경주
의 능지탑 현장을 떠올리기도 하였다. 그리하여 다비 현장에는 그를
기념하여서 오늘도 탑파 1기가 전래하고 있는 사실을 확인하면서 고대
인도에 있어서 석가에 관련된 화장 현장이 오늘에 보존된 사실에 감명
받은 바 있었다.

신라에 있어서 다비 후 그의 신골은 다시 장소를 옮겨서 '동해구대
석상(東海口大石上)'에 안치되었으나 수도 안에 있었던 그의 화장 현장
은 결코 그 국민에 의하여 포기되지는 아니하였다. 아니, 포기할 까닭
이 있있겠는가. 내왕에 대한 국민의 흠모의 정이 어찌 대왕 육신의 화
장 현장을 그대로 버릴 수가 있었겠는가. 대왕을 위하여서는 산악 같
은 능묘도 앞을 다투어 자진 출역(出役)하였을 그들의 모정(慕情)이 아
니었을까. 유조(遺詔)가 공포되자 화장을 택한 대왕의 고마운 뜻을 그
들이 모를 까닭이 있었겠는가. 유조에도 명백하게 말이 있어 능의 조
성을 알리면서 자기 사후의 시신 처리가 혹시 유민(遺民)과 국가에 짐
이 되고 부담되기를 걱정하고 있지 않았던가. 당시 화장법이 신라에
들어와 승속간(僧俗間)에 집행되기 시작하였다고는 보이나 왕자로서의
화장 집행은 대왕의 결단에서 사상 처음으로 비롯한 것은 그의 유언에
서 명백하다. 고래로 성군의 생각과 그의 평상의 언행이 그러하였기에
그의 임종의 결단이 이루어졌다고 하겠는데, 그가 떠난 후 뒤에 남은
온 백성이 통곡하면서 슬퍼하고 대왕의 치적을 돌이켜 느낀 고마움을

오늘의 우리가 쉽게 생각할 수는 없을 것이다. 삼국통일의 빛나는 역사는 이 같은 성군을 맞아 비로소 이룩될 수 있었다고 하겠다.

5. 문무대왕의 2차의 장례 절차와 만파식적의 이변
- 위당 정인보 선생의 괘릉고(掛陵考) -

삼국통일의 위업에 비추어 그의 장례가 오랜 역사를 통하여 유지되었던 토장(土葬)에 의한 능침의 조영과는 전혀 다르게 '依西國之式 以火燒葬'한 사실은 특히 연구의 대상이 될 만하다. 동시에 새로운 장례방식에 따랐던 유적이나 조형물이 또한 없을 수는 없었을 것이다.

첫째, 시신을 운구하여 편전(便殿)에 안치하였을 것이 우리 기록에 '편어고문외정(便於庫門外庭)'이라 보인다. 화장의 장소로서 이 곳에 보이는 '고문외정'은 오늘의 어디를 가리키는 것일까. 고문의 정확한 위치는 알 수 없으나 오늘의 능지탑에서 서남방으로 '대문터'라고 전칭되는 곳이 있다. 그 외정(外庭)이라 하였으니 오늘의 능지탑이 있는 장소를 지칭한 것으로 보아야 할 것인가.

다음에 화장방식에 대하여서는 '의서국지식 이화소장'이라 하였으니, 첫째 서국은 중국이나 인도를 가리킬 것이다. 중국에 있어서 삼국 말에는 화장이 행하여졌다고 하며 인도의 화장은 그 연대가 고고(高古)하여서 석가여래 이전부터 있었던 오랜 장법(葬法)이다. 이화소장이라고 한 것은 불로써 태우는 방식을 따라서 장례를 치르던 사실을 전하고 있으니 대왕의 유언에 따라서 임종 후 10일 되는 날에 고문외정에서 화장이 집행되었던 것으로 보인다.

그러나 대왕의 장례는 이 곳에서 끝나는 것은 아니다. 이 화장에 이어서 제2의 절차가 또 남아 있으니 그것이 곧 『삼국사기』에 보이는 '依遺言 葬東海口大石上'의 절차이다. 대왕의 평상시의 염원과 임종시의 유언은 사후에 호국 호법의 동해룡이 되는 것이었다. 대왕은 이것을

평시에도 말하고 있으니 『삼국유사』에 보이는 지의법사(智義法師)와의 대화에서 곧 알 수가 있다. 세상 영화를 마다하고 사후의 염원을 말하였으니 도경내(都京內)에서의 화장 후 그의 유골은 수습되어서 '동해구 대석상'으로 이동되어야만 하였다.

　그런데 이 곳에서 주의하여야 할 것이 있다. 그것은 대왕의 옥체에 대한 화장 절차가 끝났다고 하여도 곧 이어서 동해상의 장례가 집행될 수 없었던 사실이다. 그 까닭은 '동해구대석상'의 장례에는 그에 앞서서 필요한 토목작업이 있어야만 하기 때문이었다. 그 필요한 작업은 결코 간단하고 쉽게 이루어질 수는 없었기에 상당한 시일을 필요로 하였다. 그 까닭은 대왕이 생전에 지목한 곳이 있었으니 그것이 곧 오늘의 대왕암이며 『삼국사기』에 보이는 '동해구대석상'이기에 이 '대석상'에서 장례의 후단계인 장골(藏骨)의 집행을 위한 석공사(石工事)가 선행되어야만 하였던 것이다. 그리하여 낭산 '고문외정'에서의 화장 의례와는 별도로 대왕의 장골행사를 위한 동해중 대석상에서의 작업이 있어야 하였으며 그를 위하여서는 일정한 시간과 석공사가 따라야만 하였던 것이다. 이 후단계에 속하는 동해상에서의 작업을 필자는 다음과 같이 생각하여 왔다.

　1. 대왕암상에서 대왕 신골의 장치를 위한 작업, 곧 이를 위하여서는 장골(藏骨)의 천공공사(穿孔工事)와 그 장골공(藏骨孔)을 덮는 일개대석(一個大石)의 운반이 필요하였다.

　2. 이 장골공이 있고 그를 덮은 일대판석(一大板石)이 안치된 장소에는 동해수(東海水)가 출입함으로써 항시 일정량의 수량을 확보하기 위한 수로의 개착작업이 따라야 하였다.

　3. 끝으로 대왕암 수로를 따라 동에서 들어온 수량은 다시 서방으로 배수되어야 하므로 그를 위한 배수로가 마련되어야 한다.

이 같은 동해구대석상에서 문무대왕에 의한 유언을 정확하게 집행하기 위하여 불교식 다비에 뒤따랐던 대왕의 해중 장골공사가 이어졌으며, 이 공사는 대왕의 화장이 끝난 후 곧 이어서 있었다고 추정된다. 그리하여 다음 해 5월에 이르러 그의 아들 신문왕이 친히 동해구에 행차하사 전후 14일을 그 곳 감은사에 숙어(宿御)하시면서 동해에서 부왕 신골의 장골행사를 끝내고 귀경하였던 것이다. 바로 이 신문왕의 이례적 장기간의 동해구 행차와 체류에서 저 사상(史上)에 유명한 만파식적(萬波息笛)의 신이(神異)가 동해상에서 이루어져서 신문왕은 동해룡을 통하여 부왕으로부터 만파식적을 얻게 되는 것이다. 참으로 흥미로운 일이라 아니 할 수 없는데, 바로 이 때 문무대왕의 동해구대석상에서의 장골을 위한 최종적인 장례가 집행되었다고 추정된다. 부왕 장례의 후단(後段)의 절차이므로 장자인 신문왕을 두고 아무도 이 일을 대행할 수는 없었기에 그는 반월(半月)에 걸친 이 기간에는 부득이 감은사에 머물렀다고 생각된다. 이 사실이 『삼국유사』의 기록에서 짐작되고 있으니, 일기체로 기록된 신문왕의 동정을 옮겨 보겠다.

神文王 卽位 辛巳 七月 七日 感恩寺創建
神文王 二年 壬午 五月朔 海官 朴夙淸奏曰 東海中小山浮往浮來
　王異之命日日官金春質占之
神文王 二年 二月 七日 駕幸利見臺望其山 王感恩寺宿
神文王 二年 二月 八日至 十五日 天地振動風雨晦晴
神文王 二年 二月 十六日 王泛海入山 有龍迎接問答 王取竹出海
　宿感恩寺
神文王 二年 二月 十七日 到祇林寺溪邊 太子理恭走馬來賀 龍淵異
　變 以其竹作笛藏於天尊庫爲國寶 號萬波息笛

동해에서 동해룡을 통하여 부왕이 김유신과 같이 애써 받을 수 있었던 만파식적은 국보가 되어서 나라의 안보·풍흉·보건 등에 위력을

발휘하였다는 스토리인데, 이 같은 동해에서 일어난 큰 경사는 곧 문
무대왕의 동해대석상에서의 대왕 최종의 장례―장골행사―가 원만히
끝나는 순간에 동해의 호국룡이 된 문무대왕과 김유신 두 분이 힘을
모아서 수성지대보(守成之大寶)를 아들 국왕 신문(神文)에게 주었던 것
이다. 이것이 역사상 유명한 신라의 국보 만파식적인 바, 그 위력에 놀
란 왜인(倭人)은 여러 차례 사신을 보내고 황금으로 유혹하면서 한 번
보기를 원하였던 것이다. 『삼국유사』 권2에 문무왕조에 곧 이어서 만
파식적의 설화가 보이는 까닭이다.

6. 결어 ─ 이견대는 어디에 ─

경주 낭산에 전래하는 전칭 능지탑 또는 연화탑을 들어서 이 석조유
구가 비록 문헌의 전래가 아니 보이나, 이 석탑이야말로 신라통일의
영주이신 문무대왕의 화장과 관련된 유적으로 설명하여 왔다. 그러나
이 화장에 따랐던 탑묘설치의 추정은 앞으로 더 연구되어야 할 것이
다. 그리하여 편전으로 보이는 그 후편에 남은 한 건물지의 조사와 끝
으로 이 능지탑을 중심으로 마련되었던 석불상의 배치 등 또한 대왕의
정토환생을 기원하던 조형으로 보아야 할 것이다. 탑 북쪽에 전하는
지장보살을 주존으로 삼은 삼존마애상과 아직도 머리를 잃고 있는 보
살입상 그리고 이 근방에서 국립박물관으로 옮긴 석조십일면관음입상
과 그 절터의 조사 등이 있어야 하겠다. 십일면관음이나 오직 신라에
서만 볼 수 있었던 피모지장보살(被冒地藏菩薩)의 존재 등이 능지탑을
중심으로 전래한 사실은 사정(寺庭)에 흩어진 석탑재나 불좌대 등의
수습과 같이 이루어져야 할 것이다. 오늘 근년(해방 후) 건립으로 보이
는 중생사(衆生寺)가 이 곳에 있으나 그에 앞서는 사관(寺觀)의 조사도
따라야 할 것이다.

낭산뿐 아니다. 동해구의 대소 유적에 대한 주목도 계속되어야 할

것이다. 문무대왕의 시창인 감은대찰(感恩大刹)의 발굴중 중문에 이어
지는 돌계단의 복원과 그 아래에서 추정된 가칭 선착탑(船着塔) 시설의
조사와 복원, 곧 국고 부족으로 중단된 용지매입과 수로의 확보, 환경
의 정비 등 마무리 공사가 아직도 그대로 남아 있다.

대왕암에 있어서는 그 사이 현상조사와 촬영 등이 진행되었으나 한
걸음 나아가 대왕암에서의 토목공사의 설계와 그 진행에 대한 오늘의
조사가 이루어지지 못하고 있다. 대왕암의 동서수로와 중심 장골처의
설치를 위한 석공사의 내용 그리고 그 중심에서 장골공을 덮고 있는
일매대석에 대한 조사 등이 남아 있다. 동시에 간만(干滿)의 조수측량
과 대왕암과의 관계도 또한 관계 전문인사에 의하여 이루어져야 할 것
이다.

끝으로 이견대의 문제가 미결로 남아 있다. 1960년대의 발굴에서는
건물지를 추정함에 그쳤었다. 그러나 이견대는 문헌과 같이 축성한 것
이니 그 증빙을 찾아야 할 것이다. 필자는 그 사이 현위치에서 해안에
이르는 단애(斷崖)를 더듬어 인공의 자취를 찾았으나 아무런 성과를
얻지 못하였다. 그러다가 작년 가을 현 대본(臺本)초등학교 후강(後崗)
산상에서 규모가 큰 민묘와 근년에 건립된 석비를 보고 그 속에 '이견
대(利見臺)'의 문자를 확인하는 동시에 약 400~500평의 대지는 그 삼
방(三方)에 인공으로 축석을 돌린 사실을 확인할 수 있었다. 그리하여
동국대학교 경주캠퍼스 박물관에 부탁하여 이번 봄의 조사계획을 세
우도록 당부하는 동시에 출토 와편 등을 수집하기도 하였다. 이 곳에
는 민묘 외에도 현대울산조선소의 관측시설과 LG 회사의 소유지가 있
었다. 현 이견정의 국도(國道) 바로 건너에 이 곳에 오르는 계단도 마
련되어 있었다. 이 곳에 대한 소견은 대왕암의 현 관리인 김도진 씨의
인도를 따랐는 바, 그 외에도 1960년대 이견대의 원위치를 추정할 당
시 고 최남주(崔南柱) 선생의 산상설(山上說)이 있었으나 산하(山下)의
현 장소(利見亭)가 유력하였던 것은 이 곳 고로의 일치된 주장에 따랐

기 때문이었다. 그러나 현 이견대에서는 그 사이 인공으로 축성된 흔적을 찾지는 못하였으며 따라서 그 당시 고 최남주 씨가 주장하던 산상설을 재검하는 기회가 마련되었던 것이다. 그것은 상기한 김 관리인의 고도로(古道路)의 존재에 대한 발설이 그 단서가 되었던 바 그의 설명을 따르면 오늘의 구산로(舊山路)는 폐기가 되었으나 옛날에는 대본 마을에서 감은사로 가기 위하여서는 이 곳을 지나는 길이 통하고 있었다는 것이다. 그리하여 김씨의 인도를 따라 이 곳에 올랐던 바 동해구의 조망이 보다 광활하며 그 곳에서 서쪽 직하(直下)로 감은사지의 전경 또한 일모(一眸)에 부감될 수가 있었다.

그리하여 『삼국유사』 권2 만파식적에 보이는 신문왕의 이견대 방문과 감은사 숙어(宿御)의 기사를 재삼 음미할 수 있었고, 동시에 이 곳 해안에는 이견대와 후대의 이견원(利見院)이 모두 근처에 있으며 고문헌 또한 이 사실을 전하고 있었다. 신라의 이견대와 후대의 역원(驛院)인 이견원과의 인접 사실에서 그들의 혼동에서 나아가 신라 이견대의 오판이 발견되기도 하였다. 이 이견대 그리고 이견원의 문제는 따로 관세 문헌의 집성과 현지조사 등을 모아서 논의되어야 할 것이다.

1947년의 동해구 초답(初踏) 이래 반세기가 넘었다. 그 사이 신라 동해구 유적에 대하여서는 기회 있을 때마다 현지를 찾았고 새로운 자료의 검색에도 힘써 왔으나 아직 완전하다고는 할 수 없다. 앞으로 더욱 많은 시간과 노력이 이어져야만 할 것이다.

1996년 3월 7일 미얀마 파간(Pagan)의 旅舍에서

미국 보스턴미술관의 사리구

1

일제 때에 있어서 혹은 학술조사라는 미명 아래 혹은 고물탐색의 노골적인 약탈행위로써 우리의 역사의 자취를 말소하려 하였고, 문화의 유산은 탕진되고야 말았다. 오늘에 이르러 이와 같은 유적, 유물을 대상으로 삼는 근대 학문이 이 땅에도 싹트려 함에 있어서 황폐한 국토와 유린된 자취를 뼈아프게 느끼는 것은 비단 이 방면에 유의하는 소수인의 관심사만은 아닐 것이다. 그럼에도 불구하고 패퇴한 일제는 한국에 있어서의 고적 사업을 들어 "세력권 내에 있어서 항구성을 가진 문화면의 일사업(一事業)이라 할 수 있는 것으로, 그것은 다만 반도 고대문물의 상태를 천명함에 공헌하였을 뿐 아니라 널리 동아 고대문화 연구에 기여하는 효과를 거둔 점에서 세계 동양학계의 주목을 집중케 하였다"고 공언하고 있다. 이것은 일제에 의한 학술적인 발굴사업과 그에 따르는 보고서 또는 도보(圖譜)의 발간을 과시하려는 언사일 것이나 이 같은 그들의 양언(揚言)의 이면에는 지하의 보고인 수천 수만의 고분이 도굴 약탈되었고, 비록 관영(官營)된 것에 있어서도 유물의 정리와 보고서 작성에 소홀하였던 일제의 죄악상이 뚜렷이 음폐되어 있음을 간과하여여 되겠다.

그들의 파괴 약탈 행위는 마침내 조상의 유택(幽宅)인 지하분묘에 이르기까지 모조리 공허화하기에 이르렀으니, 하물며 지상에 보존전세(保存傳世)하여 오던 문화유산에 대한 만행은 참으로 형용키 어렵다.

명산승지에 자리하는 고찰의 사보(寺寶)와 고문서를 위협과 감언으로 사취하였을 뿐 아니라 심산유곡에 고립하던 신라·고려의 불탑부도를 찾아들어 혹은 폭파하고 혹은 철장(鐵杖)으로 도괴하여 천하의 명탑과 귀중한 유구를 파괴하고야 말았으니 그들의 약탈 목적이 불사리와 고승대덕의 성골(聖骨)을 봉안하고 있던 보기(寶器)와 장엄구에 있었음은 너무나 명백한 사실이었다. 그리하여 우리의 가장 신성한 불사리와 보물들이, 아는 사이에 또 더 많이 모르는 사이에 해외로 유출되고야 말았다.

<div align="center">2</div>

이 곳에 소개하려 하는 것은 일제 때인 1939년 미국 보스턴미술관에 수장케 된 고려시대의 사리장구(舍利藏具) 1식(式)이니 그 도난 경위와 유출 경로에 대하여서는 언급된 바가 전혀 없으나 상기한 바와 같이 고찰에 엄존하던 동 시대의 석탑을 불법적으로 파손 약탈하여 일본인 또는 그 괴뢰 상인의 손으로 암매매되었으리라고 추정함이 진상에 틀림없을 것이다. 이에 대한 조사는 금후의 과제라 하겠고, 또 그 사이 다소의 자료가 수집되고 있으므로 그 원 소재처와 봉안탑에 대한 상세한 고찰은 다시 기회를 얻기로 하겠고, 이 곳에서는 다만 동 미술관 간행지(*Bullentin*, Vol. 39, Feb, 1941, No. 231)에 기재된 Kojiro Tomita(동 미술관의 동양미술부장)의 「고려시대의 은세공품(Korean Silver-work of Koryo Period)」이라는 글의 일부를 들어 보겠다.

이 사리보탑은 은제도금의 공예소품으로서 높이 22.5cm, 지름 약 12cm인데 전체적으로 나마탑(喇嘛塔 : Lamaist Stupa)의 외모를 갖고 있다. 탑신과 연화대좌로 구분되어 있는데, 원구형(圓球形)의 탑신정부(塔身頂部)에는 구륜(九輪)과 보개와 보주를 구비하였으며, 탑신 견부(肩部)와 상륜부에는 도금하였고 연꽃과 영락의 무늬를 돌려서 장엄화

식을 다하고 있다. 대좌는 안상(眼象)된 각부(脚部) 위에 상하 2열의 연꽃 무늬를 둘렀고, 다시 그 위에 중첩된 연화앙판(蓮花仰瓣)으로써 장식하였다. 탑신 내부는 공(空)인데 각부의 구조는 퇴제용접(槌製溶接)으로써 하였고 문양은 혹은 타출양각(打出陽刻)으로 혹은 참조음각(鏨彫陰刻)으로써 하였다.

그런데 이 같은 보탑 내부에는 다시 높이 약 5cm의 팔각원당형(八角圓堂形)의 소형 사리탑 5개가 안치되어 있었으니 이들이 여래 3위와 고승 2인의 사리를 봉안하였음이 각기 탑신에 새겨진 명문으로써 추정되었다. 그 명기(銘記)는 각각 다음과 같다.

(1) 정광여래(定光如來)　　사리 5매
(2) 가섭여래(迦葉如來)　　사리 2매
(3) 석가여래(釋迦如來)　　사리 5매
(4) 지공조사(指空祖師)　　사리 5매
(5) 나옹조사(懶翁祖師)　　사리 5매

다음에 각 탑 내부에서 검출된 사리를 보건대 (1)·(2)에는 녹색 소편(小片)이 있을 뿐 공허이었고, (3)·(4)에는 각기 연진(緣塵)에 덮인 투명한 백색 옥석(玉石) 한 알씩이 있었고, (5)에는 흑색 소구(小球) 두 알이 있었다. (1)·(2)의 녹색 소편(小片)이라 함은 불순은(不純銀)에 포함되어 있던 동분(銅分)의 작용으로 생긴 녹청편(綠靑片)임이 분명하다고 하였다. 이와 같이 처음의 (1)·(2)의 2탑에서는 사리의 검출이 전혀 없고 (3)·(4)·(5)의 세 탑에서는 그 내부에 사리가 봉안되어 있었으되 탑명(塔銘)에 표기된 사리 알 수와 실제로 검출된 알 수가 서로 다름은 동 사리보기가 박물관에 수장되기 이전에 과거에 있어서 사리의 일부가 탈취되었음을 표시하는 것이라고 하였다.

3

다음에 3여래 2승을 말하였는데, 정광여래(Dip-ankaras Tathagata)는 현신불인 석가모니불의 강탄(降誕)을 예정한 24(혹은 52)불의 제1위에 있어 영겁 전에 설법한 바 있었고, 가섭여래(Kasyapa Tathagata)는 석가모니불에 선행하였으며 석가여래는 현신불로서 불교를 창립하고 기원전 5세기에 열반하였다고 말하였다. 그런데 3여래에 대하여는 다행히 문징(文徵)이 있다 하여 그 생애와 행적에 관한 상세한 기술을 하였다.

인도승 지공의 행적에 관하여서는 생략하기로 하되 그가 서기 1326년 고려왕의 초빙을 받아 왕도 개성에 도달하였을 때는 전 국민으로부터 석가여래의 재래를 보는 듯 열렬한 환영과 귀의를 받았으며, 단기 체류 중에 선교(禪敎)는 중흥되었다고 하였다. 또 중국에 돌아가서도 그를 따르는 승려는 모두 고려 사람이라 선언하고 고려에 의하여 원군(元軍)이 패망될 것을 예언하였는데, 얼마 아니하여 그 예언이 입증되었다. 서기 1363년에 입적하니 그의 사리는 사분(四分)되었고, 그 일분이 1370년 고려에 오니 공민왕의 명에 의하여 양주 회암사(檜岩寺)에 안치하였다.

다음에 공민왕사(恭愍王師) 나옹조사에 관하여서도 그 행적이 설명되어 있는데, 특히 중국 유력시(遊歷時)의 지공전교(指空傳敎)에 언급되어 있고, 또 귀국 후 회암사의 중창과 시적(示寂) 후 그의 사리가 또한 이 곳에 봉안되었음을 지적하고 있다.

4

끝으로 회암사를 주목하였는데, 그것은 양 조사의 행적에서 또는 그 사리 봉안처로서뿐만 아니라 가섭불의 설법도량으로서 인연되었고, 또

지공에 의하여 점정(占定)되었다고 하였으니, 그의 소위 삼산(三山) 양수비기(兩水秘記)를 가리키는 듯하다. 그리하여 이 사리보탑의 출처는 불명하다고 하면서도 회암사와 무슨 관련이 있음을 암시하려 하였고, 현존의 절 모양과 탑비에도 언급하였다. 다시 결언에 이르러 사리보탑과 팔각소탑(八角小塔) 양식에 논급하여 상이한 2양식 계통에서 그 연대관을 말하여 원조(元朝)의 영향이 다대하던 고려 말기인 서기 14세기 후반이라고 하였으며, 이 보탑을 가리켜 기술의 세련과 형태의 위엄을 구비하는 가장 귀중한 유물이라고 하였다.

 필자는 이 논문을 통하여 회암사에 대하여 더 한층의 관심을 갖게 되었다. 그 사이 수차의 현지조사에 의하여 절터의 유초(遺礎)는 예상 외로 정연히 잔존하고 있음에 놀랍고 기쁜 바 있어 문헌에 보이는 사관(寺觀)의 장엄과 그 가람의 배치가 현존 절터에 대한 고고학적 조사로써 규명될 것을 확신하게 되었다. 또 지공·나옹·무학(無學) 세 조사(祖師)의 탑비에 관하여서도 그 점정 문제와 중수 사실과 조형미술의 관점에서 중요한 연구의 여러 문제점이 남아 있음을 알 수 있었다. 이 같은 우리의 노력은 이 사리보탑의 유출 경위에 대하여서뿐 아니라 그 보탑 자체의 가치와 미에 대한 더 한층의 해명을 위하여서도 마땅히 있어야 할 것이다.

 석존 성탄일을 맞이하여 일찍이 우리의 선인들이 온갖 정성을 모아서 봉안하였고 그 후 국민의 두터운 신앙대상이 되어 오던, 가장 신성한 3여래 2조사의 사리와 그 장엄구가 일제시 그들의 약탈한 바 되었고, 마침내 해외로 유실되어 외국 박물관의 소장품이 되어 있음을 지적하면서, 그 중에는 석가여래의 사리라고 추정되는 유물 한 알이 보존되고 있음을 주목하고자 하는 바이다.

<div align="right">(『東大時報』 제56호, 1957년 5월 8일)</div>

법주사 팔상전의 사리장치

1

한국 탑파의 오랜 전통은 목탑에 있었고, 일찍이 황룡사 구층목탑과 같은 동양 유수의 거구(巨構)를 이룩하였다. 그러나 오늘 우리에게 전한 것은 오직 충북 보은 법주사(法住寺)의 오층탑 1기뿐인데, 그것도 17세기에 들어서 세워진 작품일 뿐 아니라 탑이라 하지 않고 팔상전(捌相殿)이라 불러 왔다. 그리하여 이 같은 명칭 자체에서 이미 근세에 이르러서의 변상을 보이고 있거니와, 그런 대로 목탑양식을 지니고 국보 제55호로 보호되어 왔다. 이 국내 유일의 목탑이 근년에 이르러 더욱 퇴락하여 마침내 해체될 단계에 이르렀던 것이다. 그리하여 당국에서는 거액의 경비를 마련하였고, 전문가를 배치하는 동시에 장차 공사 보고서의 간행을 위하여 모든 부재 조사와 자료 수집을 기하게 되었던 것은 또한 다행한 일이었다. 아마도 건립 이래 부분적 보수는 여러 차례 있었고 또 초층의 천정이나 마루를 추가하는 등 변형이 있기는 하였으나 해체 수리하게 된 것은 수백 년 만에 처음 있는 일이었다.

2

1968년 8월부터 착공되어 먼저 탑정(塔頂)의 철제상륜(鐵製相輪)이 내려졌고 이어서 목부(木部)가 해체되기 시작하였는데, 5층에서는 '天啓六年丙寅六月日 重構五層殿……'의 묵서명이 발견되어 종전에 건

법주사 팔상전에서 출토된 사리구

립연대로 추정되어 온 인조 2년(1624년)과는 불과 2년의 근소한 차이를
보일 뿐이었다.

그러나 이 같은 기명뿐 아니라 해체에 따라 나타난 각 층 목부결구
의 방식은 우리 고대건축에 유의하는 학도에게는 비상한 관심사이기
도 하였다. 필자가 처음 이 곳을 찾았던 9월 14일에는 이미 제3층까지
의 해체가 끝났을 때이었으나, 그 중심에 4개의 고주(高柱)와 다시 이
들 중앙에 거대한 찰주(刹柱)가 세워진 모습을 볼 수가 있었다. 이들
고주와 찰주는 목탑 구성의 기본으로서, 이 팔상전이 후세의 건립이기

는 하나 상고의 방식을 충실하게 계승한 모습을 똑똑히 보여 주었다. 그리하여 중앙에 세워져서 탑정까지 이르렀던 이 찰주가 고주 4개와 더불어 목탑의 기축을 이루고 있는 고식(古式)은 나아가 이 찰주를 받고 있는 중심 초석에 사리가 안치되어 있을 것으로 추정케 하였다.

대개 목탑에는 사리를 봉안하는 장소가 상하 두 곳에 있어서 탑정의 상륜 아래 노반(露盤)이 아니면 탑기(塔基)의 심초(心礎)인데, 우리 나라에서는 상기한 황룡사 구층목탑을 비롯하여 많은 신라탑이 거의 탑기에 사리를 안치한 사실이 알려져서 더욱 그와 같이 짐작케 되었던 것이다. 그리하여 앞으로 초층 해체의 최종 공정으로서 이 찰주가 인양될 때를 다시 기약하였다.

3

지난 9월 21일(1968년) 경주에서 상경하는 도중에 다시 법주사에 이르러 이 마지막 작업에 참가할 수 있었던 것은 참으로 감명깊은 일이었다. 현지에서도 사리가 나올 것을 예견하고 공사 담당자뿐 아니라 사찰에서도 모든 준비를 갖추고 우리 일행의 도착을 고대하고 있었다. 그리하여 이 날 오후 3시 드디어 이 중심주가 옮겨짐에 따라 거대한 초석 중앙에서 2단 방형의 사리공을 찾을 수가 있었다. 상단에는 방형 벽돌 1매를 덮었고, 그 둘레에는 강회를 발라서 다시 밀폐하고 있었다.

먼저 이 방개(方蓋)를 들어내니 그 밑에 동판(銅板) 1매가 놓이었는데, 이것은 사리공내 각 면에 세워진 4매의 동판과 더불어 방함(方函)을 이루었으되, 각 매(枚)가 분리되었을 뿐 아니라 저판(底板)이 없는 것이 또한 주목되었다. 사리함은 바로 이 동함 안에 비단에 싸여서 안치되어 있었는데, 다시 그 바닥에는 신개(身蓋)가 따로 놓인 작은 동제원합(銅製圓盒)이 있어 위의 사리합포(舍利盒包)를 받고 있을 뿐 아니라, 그 중의 하나에는 녹색 유리병의 파편이 가득 들어 있었다. 이것은

현재의 목탑 재건에 앞서서 사리를 봉안하여 왔던 용기로서, 비록 파쇄(破碎)된 유편(遺片)이나마 재납(再納)한 것으로 추정되었다.

동시에 사면의 동판에는 점각(點刻)된 명문이 가득히 새겨져 있었는데 그 중 남판(南板)에는 '萬歷二十四年丁酉九月倭人盡燒……乙巳年三月念九日上高柱立柱碑 朝鮮國僧大將裕淨比丘'라고 있어, 상기 묵서명에 앞서는 연대와 '왜인진소(倭人盡燒)'의 사실과 유정비구(裕淨比丘)가 주목되기도 하였다.

그 사이 사내 대중이 분향 합장하면서 이 조사작업을 지켜 보았으며, 담당자 또한 경건하고 신중하게 사리구를 들어내어 주지승에게 인도하였다.

<div align="center">4</div>

사리합과 계 5매의 동판명(銅板銘)에 대한 조사는 이튿날 아침부터 조용한 사내의 한 방에서 쌍방의 제한된 인원만으로 진행되었다. 먼저 사리합은 금란보(金襴褓)로 여덟 겹으로 겹겹이 싸여 있었는데, 부식이 되기는 하였으나 묵서된 인명과 발원문을 찾을 수가 있었다.

사리합은 순백의 대리석제인데 표면에는 먹과 주(朱)로써 화문(花文)이 그려져 있었고 다시 그 바닥에는 금동화문원반(金銅花文圓盤)이 사리합을 받치고 있었다(사리합은 높이 2촌 2푼, 직경 3촌 5푼). 마침내 이 사리합은 주지승의 손으로 열렸는데, 그 안에는 다시 비단보에 싼 은제소원호(銀製小圓壺) 한 개와 수정주(水晶珠) 대소 2개가 들어 있었다. 마지막으로 청백(淸白)하고 아름다운 꽃무늬가 돌려 있는 은호(銀壺 : 높이 약 1촌)의 작은 뚜껑이 열렸는데 그 밑바닥에는 좁쌀만한 흑백 양색(兩色)의 사리 18알이 금편(金片)과 더불어 봉안되어 있었다.

이 사리는 곧 주지스님에게 인도되어서 승속(僧俗) 예배를 위한 장엄과 의식이 마련되기도 하였다. 푸른 하늘 밝은 햇빛 속에 천년고찰

은 환희로 가득 차 있었다.

(『東大新聞』1968년 10월 10일)

[註記] 이 사리구는 그 후 동국대학교 박물관에 이관 진열되었는데, 그 명문은 拙編,『황수영전집 4 -금석유문-』에 실었다.

일본 법륭사 목탑의 사리장치

1

누구보다도 조선미술에 대한 뜨거운 사랑과 깊은 이해를 보여 준 일본인 야나기 무네요시(柳宗悅)는 그의 저서인『조선과 그 예술』에서

내가 나라(奈良)의 박물관을 찾았을 때 법륭사(法隆寺) 소장의 놀랄 만한 고예술(古藝術)을 볼 수가 있었다. 그러나 국보라 부르고 어물(御物)이라 일컫는 그들의 거의 대부분이 조선의 작품이라는 것을 부정할 수는 없다. 우리들이 올리는 쇼토쿠 태자(聖德太子) 1300년제는 실로 조선에 대한 예찬이었다. 조선의 민족이 위대한 예술의 민족이라는 사실은 나를 자극하고 나를 고무하고 누를 수 없는 희망을 미래에 갖게 한다.

고 하였다. 진실로 삼국시대에 일본에 대한 여러 문물의 전수가 주로 우리 반도를 통하여 (특히 백제를 통하여) 이루어졌음은 두 나라의 문헌과 유물이 명시하는 바이거니와, 불교문화에 있어서는 더욱 현저한 바 있었다. 그러므로 삼국의 문물이 황폐하고 백제의 옛 땅이 초토화한 오늘에 이르러 삼국미술, 특히 백제미술의 자태를 규명하려 함에 있어서 그 트집거리를 일본에서 찾고자 함도 결코 무리한 방도는 아닐 것이다. 다행히 일본에는 당대의 장엄이 오늘에 이르기까지 다수 보존되어 있으며, 그 중 주요 작품은 거의 백제인이 제작한 것으로 전칭되고 있는 사실도 내외가 모두 시인하는 바이다. 일본에서도 세계 최고(最

古)의 목조건물로서 일컫는 나라 법륭사는 현존하는 주요 작품과 고기록 및 '백제양칠당가람(百濟樣七堂伽藍)'이라고 부르는 건물배치에서 미루어 그 모든 상설이 우리 백제 공인의 손에서 이루어졌음은 너무나 명백한 사실이라 하겠다. 그러므로 지난 (1950년) 2월 법륭사 금당 소실의 보도는 우리의 큰 놀라움이었고, 동시에 고구려 승 담징의 작품이라고도 전하는 금당벽화의 손상은 세계의 손실인 동시에 우리 자신의 손실이라 하여도 결코 과언이 아닐 것이다. 그런데 최근 이 곳 오층목탑의 중수를 계기로 하여 그 지하 심초석에 경영된 사리장치에 대한 보도가 일본 각 신문에 특대서(特大書)되어 일반의 관심을 높이었고, 또 이어서 그 상세한 학술조사가 사계 전문가의 손으로 시행되었다는 소식은 또한 우리의 마땅히 주목할 바라 하겠으므로 이 곳에 그 개요를 소개하고 아울러 중국·조선에서의 같은 유례에 언급함으로써 당대 문물 전수의 일면을 살피고자 한다.

2

법륭사 오층탑 심초 밑에서 거대한 공동(空洞)이 발견된 것은 지금부터 24년 전인 1925년 1월이었다. 그리하여 그 직후인 동년 4월 5일 전문학자 4명(關野貞·伊東忠太·萩野仲三郎·岸熊吉)과 법륭사 관주(貫主) 사에키 사다타네(佐伯定胤) 등이 입회하여 극비 속에 그 공동 밑 심초 내에 장치된 사리 용기의 실체가 조사되었다. 그러나 자료의 '문외불출(門外不出)'과 '구외금지(口外禁止)'로 인하여 그 진상은 마침내 학계에 공개되지 못하고 말았다. 그것이 이번 중수를 기회로 '八十五尺 二千四百貫'의 신심주(新心柱)의 건립식을 앞두고 그 재조사가 요망되었다. 그리하여 '발굴공개, 학술연구, 완전보존'의 세 요구를 절규하는 일본학술회의, 미술사학회, 문부성, 국립박물관의 양 조직 등 전일본 학계와 이에 불응하는 법륭사 당국과의 사이에 의견대립을 보았

으나 마침내 문부성과의 타협이 성립되어 재조사의 실현을 보게 되었음은 다행한 일이었다. 그러나 그 상세한 보고는 후일의 공간(公刊)을 기다려야 하겠다.

<div align="center">3</div>

대저 불탑의 건립은 불사리를 봉안함이 그 본의라 하겠거니와 다만 사리 장치의 방법은 시대를 따라 변천되어 왔다. 법륭사탑에서 본 바와 같이 심주(心柱) 심초를 지하 깊이 묻고 그 심초석에 사리를 봉안하는 방식[전술한 공동의 발견은 이 같은 심초구조에서, 곧 그 부식(腐蝕)에서 이해될 것이다]은 종래에 있어서는 이른바 '굴립식(堀立式)'이라 하여 일본에만 고유한 쇼토쿠 태자의 '어창안(御創案)'인 듯 주장하는 일본학자가 적지 않았으나 중국 내지 조선에 현존하는 문헌이나 유적에서 미루어 그것이 우리 반도를 경유하여 일본에 전수된 대륙계 방식임이 명백하다. 먼저 중국에 있어서는 육조시대 목탑에 있어서 그 선례를 찾을 수 있으니 육조 제일의 목탑으로서 유명한 영령사(永寧寺) 구층탑이 그러하고 아육왕사탑(阿育王寺塔)이 또한 그러하다.

다음에 우리 나라에서는 1936년 부여읍 군수리에서 백제시대 절터가 조사 발굴되었는데, 그 목탑지 중앙 지표하 5척 5촌에서 심초석으로 추정되는 한 변 길이 3척 1촌의 방형 초석이 발견되었다. 중문·탑·금당·강당이 남북선 위에 일렬로 배치된 이 같은 가람의 구조는 일본 오사카 사천왕사(推古天皇 원년, 서기 592년, 聖德太子 건립)의 그것과 사리 장치법에 이르기까지 전혀 동일한데 이 같은 새로운 유적의 발견은 또한 일본 불교문화의 수입 계로(系路)가 확실히 백제임을 명시하는 가장 유력한 자료의 하나라고 하겠다. 다만 이 곳에서 주의할 것은 법륭사탑에 있어서는 심초석내 그 자체에 사리가 장치되었음에 대하여 전거한 중국 육조시대의 목탑이나 우리 백제에 있어서는 심초석 밑

에 장치하였음이 그 차이점이라고 하겠다. 그러나 심초와 사리가 모두 지하 깊이 봉안된 점에 있어서는 전혀 동일하다 하겠으며, 따라서 중국 및 백제의 것이 법륭사식의 선행형식이라고 봄이 타당할 것이다.

이 곳에서 부언하고자 함은 신라 삼보의 하나인 동시에 조선 최대의 목탑이었던 황룡사 구층탑을 건립함에 있어서 백제의 공장(工匠) 아비지(阿非知)를 청래(請來)하여 비로소 이룩하였음은 현존하는 절터와 『삼국유사』 권3 황룡사 구층탑조에 보이는 '입찰주(立刹柱)', '사리백립분안어주중(舍利百粒分安於柱中)'이라 한 기록과 함께 매우 흥미있는 사실이라 하겠으며, 이와 아울러 신라통일 직후에 경영된 경주 사천왕사(四天王寺) · 망덕사(望德寺)의 현존하는 목탑지 심초석의 구조는 주목할 만하다. 또 신라 석탑의 한 예로서 천보 17년 운운의 조탑명을 기단 중석(中石)에 갖고 있는 김천 갈항사(葛項寺) 동서 삼층석탑(현재 국립박물관) 기단 밑에는 한 장의 자연석이 놓이고 다시 그 밑에서 사리병이 장치된 석재가 발견된 사실은 비록 그 연대와 탑재가 다르다 하더라도 그 의도는 목탑에 상통하는 바 있다고 말할 만하겠다.

<p style="text-align:center">4</p>

다음에 사리의 장엄 특히 그 용기의 문제인데 이에 대하여서는 인도를 비롯하여 동양 삼국에 있어서 거의 공통함을 보겠으니, 대개 최외부(最外部)에는 석함이 사용되었고 그 내부 용기로서는 금은칠보로써 하였다. 이 같은 유례는 인도 본토에서도 발견되어 있으며, 중국 · 조선을 거쳐 일본에 전달되었음은 문화 추세로 보아 가장 타당한 순로임은 의심할 수 없다. 전술한 바와 같이 법륭사탑의 사리 용기가 심초석 내에 있어서 외부에서 내부로 동 → 은 → 금 → 유리 · 용기의 순서임은 중국의 고기록과 우리 나라의 문헌과 유물을 동시에 곧 연상시켜 흥미있는 점이라 하겠다. 먼저 중국에서의 한 예로서 상주(上註)한 『남사

(南史)』부여전(扶餘傳) 아육왕사탑조(阿育王寺塔條)를 보면,

> (石函)內有鐵壺 以盛銀坩 坩內有金鏤罌 盛三舍利 如粟粒大 圓正光
> 潔 函內有琉璃椀 椀內得四舍利及髮爪 爪有四枚

라 되어 있어 외부 용기로서 석함, 내부 용기로서 철·은·금, 기타 유
리가 사용되었음을 알 수 있다. 다음 우리 나라에서는 당대 문헌의 전
래가 없어 목탑의 장엄을 알 수 없음은 매우 유감이라 하겠다.

다만, 『삼국유사』 권3 전후소장사리조(前後所將舍利條)에 통도사(通
度寺) 계단(戒壇)에 대하여,

> 內外小石函 函襲之中貯以琉璃筒 筒中舍利只四粒

이라 한 것이 있고, 같은 조 불아함(佛牙函)에 대하여

> 函本內一重沈香合 次重純金合 次外重白銀函 次外重琉璃函 次外重
> 螺鈿函

이라 한 곳에서 그 일단을 추측함에 그칠 뿐이다. 그러나 이 곳에서
1942년 경주 구황리 낭산동록(狼山東麓) 소재 삼층석탑(속칭 황복사탑)
제2층 옥개 내에서 발견된 금·은합 안에 장치된 사리 용기는 유명(有
銘)의 동개(銅蓋) 및 순금 좌불·입불 각 1구와 함께 귀중한 자료라고
하겠다. 금은합 중앙에 위치한 사리 용기 주위에는 법륭사탑에서와 같
이 유리제 주옥 등이 가득히 담겨 있었고 정입방체인 사리합은 3중으
로 되어 있으니 외합은 은제이었고, 그 안에는 한층 작은 동형(同型)의
금합이 들었고, 다시 그 안에는 녹색 유리제의 사리병이 들어 있었다.
이 사리병은 조각조각 파쇄되었으나 그 중에서 사리 4매가 검출되었다
고 한다. 외부에 석, 내부에 동·은·금·유리의 순서를 가진 사리 용

기의 이 같은 장엄은 법륭사탑의 그것과 비교 고찰할 때 전혀 동일함을 보겠는데, 비록 하나는 목탑이요 다른 하나는 석탑이고, 하나는 땅속 깊이 심초석에 위치하고 하나는 지상 높이 탑신 속에 장치되어 있어 탑재와 그 장소 및 용기 형태에 판이함을 느낀다 하더라도 그 사리 장엄에 피차 또한 많은 유사점이 발견됨은 우연의 일치라고만 할 수는 없을 것이다. 다만 법륭사의 사리 장치법과 그 용기만은 혹 창건 당초의 방식을 준수한 것으로도 추측되나, 이것은 그 조사기록이 공표되기까지는 판정을 보류함이 마땅할 것이다.

　대저 법륭사탑의 건립연대에 대하여서는 일본인 학자 사이에 『일본서기(日本書紀)』에 의거하는 덴지 천황(天智天皇) 9년(서기 670년) 소실(燒失) 후의 재건설과 쇼토쿠 태자(聖德太子) 창건(推古天皇 15, 서기 607년 준공) 동시(同時)라는 비재건설의 두 학설이 대립하고 있어 그 장구한 논쟁은 학계의 이채로서 유명한 사실이 되어 있다.

　그런데 이번에 사리 보기 안에서 발견된 동경(銅鏡) 1개가 특히 주목할 만하다고 전한다. 이 동경은 그 무늬에서 판단하여 분명히 해수포도경(海獸葡萄鏡)이라고 보도되었는데, 그것이 사실이라면 이상의 논쟁에 대하여 어떤 결정적인 자료가 될 만하다고 하겠다. 그것은 '해수포도경'이라 부르는 경감(鏡鑑)은 중국에서 서방 아시아 페르시아 지방의 영향을 받아 대략 육조 말 수당시대(隋唐時代)에 비로소 제작 유행케 된 것으로서 일본에서는 나라조(奈良朝) 이전의 고분에서 발굴된 일은 없고, 도리어 정창원(正倉院)의 소위 어물(御物) 중에 많은 점에서 사리호 안에서 발견된 그것이 중국 본토 또는 신라를 거친 전래품이라 할진대, 그 연대는 일본에서는 나라시대보다 더 올라갈 수는 없을 것이다. 그렇다면 탑의 창건이라 전하는 스이코(推古) 시대 사이에는 약 백년에 가까운 연차가 생긴다. 이 점이 전술한 기시(岸) 씨의 「보기조사기(寶器調査記)」에서 재건설에 유리한 자료라고 암시한 것이 아닌가 추측하는데, 의외로 이 곳에 문제 해결의 열쇠가 시사되었다고도 할

수 있을 것이다. 무릇 실사구시(實事求是)의 현대 학문에서는 이 같은 사소한 한 개 유물의 출현이 때로는 모든 오인과 미신을 분쇄하는 중대한 역할을 하는 것이다. 이상에서 본 바와 같이 법륭사탑의 문제는 동시에 우리의 관심사이며 그 해명은 우리에게도 적지 않은 도움을 줄 것을 확신하며 앞으로 그 공표에 접하기를 고대하는 바이다.

5

끝으로 삼국시대에 백제와 신라에서 각각 일본 야마토 조정(大和朝廷)에 대하여 불사리를 전수한 사실을 일본측 기록에서 적기하여 당대에 있어 우리 나라로부터 왜국에 대한 일방적인 문물전수의 일단을 추상코자 한다. 먼저 백제에서는 『일본서기』 권21 스순 천황기(崇峻天皇紀)에,

> 元年 是歲 百濟國使와 僧 惠摠·令斤·惠寔 등을 보내 불사리를 獻하다.

하였고, 다음 신라에서는 동서(同書) 권22 스이코 천황(推古天皇) 31년 기(年紀)에

> 신라 大使 奈末智洗爾를 보내고 那羅 達率奈末智를 보내 함께 來朝하다. 그리하여 佛像一具 及 金塔 倂하여 舍利 또 大灌頂의 幡一具 小幡 十二條를 貢하다. 즉 불상을 葛野의 秦寺에 居케 하다. 餘의 舍利金塔 灌頂幡 등으로써 모두 四天王寺에 納하다.

고 하였다. 이상에서 본 바와 같은 사리의 전수는 동시에 그 장치법과 사리 용기 등 그 장엄에 대한 지식의 전달을 결과하였을 것이다. 그러므로 일본에 있어서의 모든 문물은 그 직접 유래한 바를 우리 반도에

서 구하여야만 될 것이다. 오늘날 이 땅에 유존하는 삼국시대 관계의 문헌과 유물이 비록 매우 희소하다 하더라도 그것은 이 같은 문화 추세의 타당한 계로(系路)를 부정 내지 과소 평가하지는 못할 것이다.

진실로 당시에 있어서는 조선은 확실히 일본보다도 학문 기예에 있어 선진이었다. 다만 금일 이 땅이 문헌이 인멸되고 유물이 탕진되고 또 이 방면에 대한 우리 자신의 연구와 애호가 심히 부족한 것이 우리가 마땅히 차지할 문화적 지위를 충분히 천명케 하지 못하고 있음을 이 곳에서 지적하여 둔다.

우리의 피가 통하고 우리의 땀이 얽힌 법륭사탑 사리 장치의 장엄이 보도됨을 읽고 다시금 찬란하던 삼국시대 문화에 대하여 외경의 감회를 참을 수 없는 동시에 법륭사에 현존하는 백제관음(百濟觀音)·옥충주자(玉虫廚子) 등 모든 작품의 영구 보존을 기원하고자 하는 바이다.

<div align="right">(『民聲』 제6권 제3호, 1950년 3월)</div>

하늘의 솜씨로 완성해 낸 삼국 불상의 삼대 양식
-여래와 보살, 반가사유상-

불교미술은 한국미술의 핵심을 이루면서 전개되어 왔다. 특히 불상은 한민족 특유의 미감이 신앙과 어울려 탄생한 훌륭한 조형품이다. 우리 불교조각은 불교가 북의 고구려로부터 백제, 신라의 순서로 보급됨에 따라 만들어지기 시작하며, 이의 정착에 따라 시대와 지역에 따른 차별상이 불상 조각마다 나타난다. 불교는 기원전 인도에서 비롯되어 중앙아시아에서 중국대륙을 거쳐 한반도에 도달한 세계 종교이므로, 이 같은 배경에 따라 각기 성격을 달리하며 변천된 것은 당연하다.

삼국시대에 있어 미륵이나 관음에 대한 믿음이 깊었던 것은 그대로 인도나 중국의 경향은 물론 우리의 사정을 반영한 것이다. 불교는 예배의 대상으로 일찍부터 불상을 만들어 왔으며, 그것을 예배대상으로 안치하기 위하여 이르는 곳마다 절을 세우고 불상을 조각했다.

1. 우리 조각사를 연 불상조각의 삼대 양식

삼국시대에 유행한 불상의 양식은 크게 세 가지로 나눠 볼 수 있다.
그 첫째는 여래상인데 석가, 미륵에 이어서 그 말기는 아미타가 등장하고 있다. 둘째는 보살상으로서 위의 여래상의 좌우에 배치되어 삼존상을 이루었으며 때로는 관음보살상만을 조성하기도 하였다. 셋째는 미륵신앙의 유행에 따라서 보살상으로 유독 반가사유상이 각국에서

고루 유행하였다. 이 상은 그 양식이 특이하여 좌상으로 반가하는 동시에 오른손을 들어 턱에 대면서 사유의 모습을 보이고 있다. 이 상은 미륵보살상이라 하겠는데 삼국에서 크게 유행하여서 오늘날 각기 국보상을 남겼다. 삼국시대에는 대략 위와 같은 세 가지 불상이 대표적으로 보급되었다 할 수 있다. 그러므로 이들을 삼국의 세 가지 양식이라 하여도 좋을 것이다.

이들 중 여래와 보살은 거의 입상이었으며 반가사유상만이 특이한 양식을 지녔다. 재료로는 금속과 돌과 나무와 흙(金石木土)이 고루 사용되었으며, 모두 도금이나 채색을 하였다. 그러나 이같이 연대가 오랜 불상이 오늘까지 전해지는 것은 매우 드물고 다만 옛 절터 혹은 땅 속에서 보존되어 온 것이 많다. 해방 이후가 되면 삼국의 우수한 작품들이 각지에서 발굴되어 새로운 국보로 박물관이나 민간에 수장되기 시작한다. 불상에 대한 연구는 이 같은 새로운 발굴품을 통하여 이루어지는데, 해방 전까지만 해도 백제나 고구려의 반가상은 우리에게 알려지지 못하였다. 그러나 오늘날 백제의 금동상이 새로이 부여의 부소산에서 나왔고, 시산의 마애상과 연기 비암사의 비상(碑像) 등을 고루 갖추게 되었다. 동시에 백제가 일본에 보낸 금동상의 유품도 대마도(對馬島)를 비롯하여 본토의 여러 곳에서 우리 손으로 확인되고 있다.

2. 자랑으로 삼을 삼국의 불상

삼국의 불상으로 해방 후에 발굴된 상을 들어보면 다음과 같다.

첫째 고구려 '연가칠년명금동여래입상'(국보 119호)을 들 수 있다. 1963년경 경남 의령군에서 도로수리 중 강갑순 여사가 수습한 것으로 대좌와 광배까지 고루 갖춘 높이 16cm의 금동입상이다. 도금이 선명한데 광배 뒷면에는 4행 47자의 글이 음각되어 불상의 제작연대와 관계 인명, 그리고 이 불상이 천불(千佛) 중의 하나로 제작되었음을 알 수

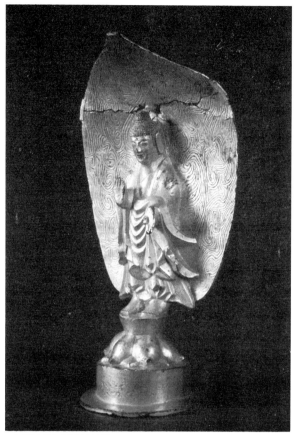

연가칠년명 금동불입상

있다. 북쪽의 고구려 작품이 이같이 한반도 남단에서 나왔으니 그 당
시 남북의 교류사실을 짐작할 만하다.

　두번째로 백제의 서산 '마애삼존불상'(국보 84호)이다. 충남 서산군
깊은 산 속의 암벽에 조각된 삼존상으로 중앙의 여래입상(높이 2m)을
중심으로 좌우에는 구슬을 두 손으로 든 보살입상과 반가사유상을 각
각 배치하였다. 모두 광배와 연꽃대좌를 구비하였는데 당시인들의 민

음의 실상과 불상 양식을 오늘에 보여 주고 있으므로 한 번 찾아볼 만
하다.

셋째로 신라 금동미륵보살반가사유상(국보 83호)이다. 국내외로 널리
알려진 신라의 명품으로 일찍이 경주 남산 서북편에 전해 오는 절터에
서 한말에 경주 오씨(吳氏) 부인의 지극한 정성으로 잠시 보호되었다
가 한일합방 직후 일본인 침입자에 의하여 심야에 도난당한 이후 서울
에서 이왕가박물관에 팔린 사실이 밝혀졌다. 어쨌든 지금까지 국내에
남아서 오늘에 이른 것은 다행스런 일이다. 오늘날에는 부여의 새로
낙성된 박물관에 진열되어서 백제의 작품으로 표기되고 있으니 마땅
히 시정되어야 할 것이다.

그러나 우리 미술사에 있어 본격적인 조각시대를 열었다고 해도 과
언이 아닌 삼국의 불상은 오늘날까지도 충분하게 연구되지 못하고 있
는 실정이다. 고구려의 경우가 특히 그러한데, 앞으로는 중요자료가 계
속 수습되어서 그 공백이 밝혀져야 할 것이다. 더욱이 이 시기에는 문
헌이 전혀 없기 때문에 더욱 신중을 기하여야만 될 것이며, 충분한 시
간과 조사 없이 조급하게 판단하는 일은 삼가야 하겠다.

그러나 한 가지 말할 수 있는 사실은 삼국이 모두 조각의 기반을 오
랜 세월에 걸쳐서 탄탄하게 쌓아 왔기 때문에 매우 뛰어난 작품을 오
늘에 남겼다는 사실이다. 일본에 남아 있는 삼국 유일의 목조반가상인
일본 교토 광륭사상(廣隆寺像)은 7세기 초에 신라가 보낸 작품임이 확
인되었다. 이처럼 우리 삼국의 불상조각이 일찍이 도달하였던 높은 수
준을 우리가 실감할 수 있는 날이 곧 다가올 것이다. 그같이 발달된 조
각 기반이 일찍이 우리에게 구축되어 있었기에 마침내 다음 시대인 통
일신라시대에는 우리 조각사의 황금기를 맞이하기에 이른다. 예술의
임금인 신라 경덕왕대인 8세기 중엽에 이르러서는 금동상으로서 경주
에서는 무게 37만 6700근의 금동약사여래입상을 만들수 있었고, 토함
산에 세계의 걸작인 석불사 석굴의 불보살을 완성함으로써 그 영광이

오늘 우리에게 전하고 있는 것이다. 특히 이 석굴암 석불은 1995년 말까지는 유엔 산하 기관에 의하여 불국사와 더불어 '세계의 문화재'로 등록될 것이 확실하니 옛 선인들의 믿음과 그 뛰어난 솜씨와 노력에 고마움과 긍지를 느끼지 않을 수 없겠다. 또 그 당시 신라에서 중국 당나라 임금에게 선물한 '만불산(萬佛山)'을 받고 중국의 임금이 승려들을 모아서 예불하면서 '신라 사람의 기교는 하늘의 조화이지 사람의 기교가 아니다(新羅之巧天造 非人巧也)'라고 감탄했다는 말이 『삼국유사』(권3, 萬佛山條)에 전하니, 우리 고대 불상조각의 높은 발달상을 짐작할 만하다.

(『하나은행』 38호, 1995년)

통도사 소장 아미타상

우리 나라에서 어떤 고물(古物)이 발견되었을 때 그들은 거의 땅 속에서 나온 것으로 생각하면 틀림없다. 국립박물관을 찾았을 때 진열품의 연대가 고대(신라, 고려)에 오를수록 그들을 매장물로 보면 또한 틀림없을 것이다. 이 곳에 우리 문화재의 특수성이 있기도 하다.

그러므로 드물게 전해 오는(傳世) 작품을 대하였을 때는 반가움과 놀라움이 한층 비할 바가 없다. 필자가 최근에 겪은 일은 바로 이같이 매우 드문 일이었다.

2년 전 봄, 경주를 찾았을 때 아침에 받은 전화는 평범한 것이었다. 가까운 양산 통도사 성보박물관장 범하(梵河) 스님의 목소리인데, 한 가지 보여 줄 것이 있다는 것이다. 마침 통도사에나 가볼까 하던 차였기에 동국대 장충식 교수와 함께 서둘러 출발하였다. 따라서 도착한 오후에는 금색이 찬란한 금동삼존불을 손쉽게 초대면할 수 있었다. 높이는 불과 7cm인 소형 삼존불인데, 스님은 "최근에 새로 도금되어서 고태를 잃었다"고 하면서 이 불상의 유래를 말하여 주었다.

통도사에는 일제 때부터 노승 한 분이 고불상을 모시고 살고 있었다. 절에서는 이 사실을 알고 있었으나 외부까지는 알려지지 않은 채 모두 무심하게 지내 왔었다. 노스님은 기거하던 방에다가, 이 불상을 오래 된 나무상자 안에 봉안하고 있었는데, 두 문짝이 있어 개폐할 수 있었다. 그런데 잠시라도 방을 비울 때는 반드시 잠그고 출입하였다고 한다. 그래서 통도사 안에서는 이 불상에 대해 아무도 그 이상의 내용은 모르고, 다만 옛날에 '궁중' 또는 '금강산' 같은 막연한 경유처를 전

해 들었다고 하였다.

그러던 중 노스님이 근년에 세상을 떠나게 되어 이 불상은 잠시나마 충청도 어느 비구니 스님이 모시게 되었다. 새로운 도금은 바로 이 때 이루어졌다.

이 같은 사실이 알려지자 통도사의 월하(月河) 방장스님의 엄명이 있어 다시 통도사로 돌아와 마침내 박물관에 귀속하게 되었던 것이다. 그래서 이 삼존불의 감정을 부탁할 겸 전화를 걸었다는 것이다. 나는 이 같은 간략한 이야기를 들으면서 쉽게 얻을 수 없는 기회가 나에게 먼저 주어진 것은 어떤 인연에 의한 것이겠거니 생각했다. 평생에 적지 않은 불상을 조사할 수 있었고 그 때마다 감회를 간직하여 왔는데, 이번이야말로 과분한 호사임을 느낄 수가 있었다.

이 삼존불은 우리 나라에서 처음 발견된 것은 아니다. 더욱이 삼존은 불상양식의 기본단위이므로 이 새로운 예 또한 그 같은 양식을 충실히 계승하고 있다.

첫째, 중앙에 여래(佛)를 좌상으로 하고 그 좌우에 각 1구의 보살을 입상으로 배치하였다. 그런데 이들 삼존이 한 줄기에 연결되어 일경삼존(一莖三尊)의 양식을 보이고 있다. 오랜 세월 동안 각기 분리되지 않고 원래의 모습대로 일천 년이 넘는 긴 세월을 지날 수 있었던 사실은 또한 다행한 일이었다. 아무런 손상이나 원형 변경 없이, 또 물과 불 같은 재난을 겪지 않으면서 손에서 손으로, 신라에서 고려·조선으로 어려운 고비를 넘어 망실과 파괴를 모면한 그 이면에는 줄기찬 믿음과 아름다운 마음이 항상 따랐던 사실을 짐작할 수가 있다. 그리하여 오늘의 우리에게 전달된 사실은 기적이었다고 아니할 수 없다.

우리 나라에는 신라의 금동불로 오늘에 전래된 큰 불상이 셋이 있다. 그 가운데 둘은 모두 좌상으로 경주 불국사 법당에 있다. 그리고 나머지 하나도 경주 백률사에서 전래하였는데, 입상이다(현재 국립경주박물관 진열). 이들 3상은 모두 거상으로서 법당에 봉안되어 왔다.

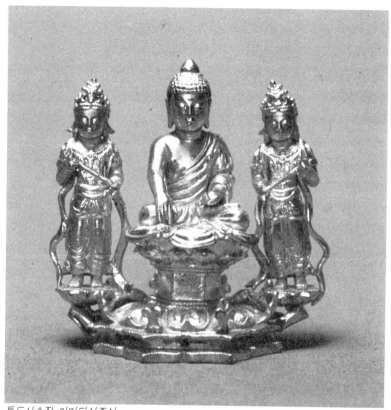

통도사소장 *아미타삼존상*

　그러나 이에 비하여 통도사의 금동상은 소상으로서 크기에서 비교가 안 된다. 그러므로 그 전세된 사실이 우리의 어려웠던 지난 날을 감안할 때 믿어지지가 않는 것도 사실이다. 그만큼 이 소형상의 오늘날의 출현을 반가워해야겠다.

　신라에서는 삼국 이래 유독 많은 금동불이 만들어졌으며, 세계의 걸작으로 일컫는 명품으로 금동반가사유상 2구(국보)도 오늘에 전하고 있는데, 이제 또 하나의 명품을 추가할 수가 있게 되었다는 사실에 무거운 보호 책임이 따라야 한다는 생각이 들었다.

삼존 가운데 중앙의 좌상이 본존불인데, 중요한 일은 그 명호를 추정하는 것이다. 그런데, 이 경우 매우 다행한 일은 그 좌우의 보살입상의 명호가 보관에 각기 표시되어 있으니, 한 분은 화불 좌상을, 다른 한 분은 보병(寶甁)을 갖고 있다. 전자는 관음, 후자는 대세지 보살임이 확실하다. 이에 따라서 중앙불이 아미타불임을 금방 알 수가 있다.

따라서 이들은 아미타 삼존불이라 하겠는데, 이 곳에서 가장 주목되는 것은 이 본존불좌상과 경주 토함산 석굴암 본존의 양식이 세부에 이르기까지 동일하다는 사실이다. 석굴암에서는 예로부터 아미타불로 신앙되어 온 것인데, 일제기에 들어서 일본인 학자(關野貞)의 선창(先唱)에 따라 오늘에 이르기까지 석가설(釋迦說) 등이 논의되고 있는 것은 크게 잘못된 것임을 이 신라금동삼존불이 실물로써 우리에게 말하여 주고 있다.

그런데 이 같은 양식 이외에 또 다른 두 가지 문자 증빙 – 하나는 목상내벽(木箱內壁)에 첨부된 자수문자(刺繡文字)에서, 다른 하나는 삼존이 간직한 복장문서(腹藏文書)에서 알 수가 있었다. 전자인 상자문자(箱子文字)는 '극락국토아미타경(極樂國土阿彌陀經)'이라 하였으며 복장의 묵서에서는 '미타삼존동발원(彌陀三尊同發願)'이라 하여 발원문과 그 밑에 사백 명의 인명이 나열되어 있었고, 끝줄에는 '景泰元年 庚午(조선 세종 32, 1450년)'라 하였다. 아마도 전래하면서 조선 초에 이르러 복장의 개비가 있어 새로운 발원문과 향도(香徒) 결집이 이루어졌다고 생각된다. 최근까지 논의를 벌이고 있는 석굴암 본존 명호의 추정을 위해서도 중요한 새 자료가 될 것으로 생각된다.

또 이들 삼존의 조각수법의 절묘함과 대좌의 형식이나 각부에 시공된 장식수법에서 신라통일 성기의 뛰어난 기법을 고루 오늘에 전하여 주기도 한다. 이 작품은 크기에서 미루어 아마도 신라 궁중에서 어느 왕자(王者)나 귀족이 간직하던 원불임이 틀림없을 것이다. 그리하여 역대의 두터운 믿음과 기원을 한몸에 받아 오면서 그 힘에 의하여 보호

되고 전래된 것으로 보인다. 작품의 뛰어난 예술성에다 줄기차게 이어
온 민족의 뿌리깊은 믿음이 오늘의 완존을 결과한 것이다. 우리 석굴
암이 조선 말기에 이르러서는 산중동계(山中洞契)에 힘입어 지탱되었
듯이, 이 금동불이 400이 넘는 아미타 계원들의, 그를 따르는 믿음과
정성으로 국내 으뜸의 명찰 통도사에서 길이 보호되기를 기원할 따름
이다.

<div align="right">(『가나아트』 1992년 5·6월호)</div>

파손되지 않은 1천년의 감회

─금동사천왕상─

　불교의 조상(造像)은 불·보살이 중심을 이루어 왔다. 그러나 불교는 다신교이므로 불·보살 이외에도 인도 고래의 많은 신들이 불교에 수용되어서 더욱 많은 불상을 만들게 되었다. 불교 수호의 신상 중에서 우리에게 친숙한 것만을 들더라도 사천왕·팔부신장·금강신장 등이 있다.

　이들을 우리 석굴암에서 보자. 전실(前室) 남북 벽에 대립하는 신장이 팔부신이요, 그 다음으로 석굴에 들어서면 아치형 입구 좌우 벽에 각 한 구의 금강신장이 서서 무서운 얼굴을 보이고 있다. 그런데 이들 사이에는 일찍이 큰 문비(門扉)가 있어 석굴을 개폐하고 있었다. 이 같은 사실은 금세기 초 석굴 해체에 앞서 작성된 공사 도면에서 알 수 있다. 바꾸어 말하면 아치를 이루는 긴 석주의 받침돌에는 각기 하나씩 작은 원공(圓孔)이 그려져 있으며, 그 후 공사 때 이 구멍에 끼웠던 둥근 철제 확금(確金)이 발견되어 문비원재(門扉原在)의 사실이 더욱 밝혀지기도 하였다.

　이 곳을 들어서면 석굴 본당에 이르는 짧은 통로가 있고, 이 곳 좌우에 각 두 구의 사천왕이 대립하고 있다. 갑옷에 무기 등을 들고 사천사주(四天四州 : 우리나라는 南贍部州)를 관찰하는 모습을 보이는데, 각 상마다 발 밑에 악귀를 밟고 있는 모양과 조각이 우수하여 주목되어 왔다. 이 곳을 지나 원당(圓堂)으로 들어서면 좌우의 첫째 입상이 범천(梵天)과 제석천(帝釋天)이다. 그 중 제석은 일찍부터 우리 나라에서 하느

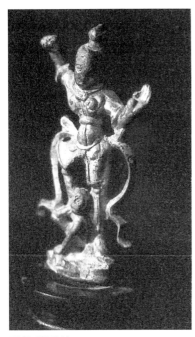

금동사천왕상

님이요, 또 농업신으로 많은 믿음을 받아 왔는데, 제석이 거느린 부장
들이 바로 사천왕이기도 하다. 그러므로 우리 석굴암은 전실부터 팔부
신장(이들은 모두 사천왕의 부하들이다), 입구에서 금강신 그리고 다시 사
천왕으로 연속되고, 마침내 본당 첫머리에서 제석천을 대하게 된다. 이
들은 모두 신라에서 두터운 신앙을 받았기에 우리 석굴에 배치되어 있
는 것이다. 그러므로 이보다 앞서 우리 조각사의 첫머리에 빛나는 이
름을 남긴 선덕여왕대의 양지(良志) 스님은 대표작을『삼국유사』에 기
록으로 남겼는데, 경주 천왕사의 팔부신장, 법림사의 좌우금강신, 영묘
사의 천왕상을 들어 '신묘절비(神妙絶比)'라 하였다.

그 후 700년대에 세워진 경주 황복사 삼층석탑 금동사리함의 명문
중에 '범석사왕(梵釋四王)'이란 문자가 보이는데, 이 또한 제석과 사천

왕에 대한 두터운 신앙을 말하고 있다.

그런데 사천왕에 대한 신앙은 이보다 앞서 삼국통일의 어려운 고비에 나타나고 있다. 문무대왕은 그 19년(679년)에 사천왕사를 낙성하였는데, 그보다 앞서 이 절에서는 당병(唐兵)의 내습을 막고자 명랑법사(明朗法師)로 하여금 문두루비법(文豆婁秘法)을 쓴 사실과 관련되어 있다. 오늘의 경주시 배반동 낭산(狼山) 남록(南麓)에 그 절터가 전하고 있다. 대왕이 진호국가(鎭護國家)의 발원에서 이룩한 국찰이 바로 사천왕사였던 사실은 신라와 그 백성의 사천왕 신앙에 대한 깊이를 전하고 있다. 이 곳에서 출토된 신장상편이 오늘 국립박물관에 진열되고 있어 우리에게 많은 것을 말하여 주기도 한다.

이 곳에 소개하려는 신라의 금동 사천왕상은 높이 약 7cm에 불과한 소품이나, 필자에게는 처음 보는 신라금동상이기에 놀라움이 앞섰다. 게다가 아무런 상처도 없는 것은 더욱 고마운 일이었다. 우리 고문화재의 전래는 상고로 오를수록 목·토제의 유품이 없고 돌이 아니면 금속인데, 금속도 귀한 탓인지 많이 전하지는 못하고 있다. 이 작품은 분명 8, 9세기의 것인데 신장의 자세와 밑에 측면으로 앉은 작은 귀신 한 구, 그리고 그 밑의 암좌(巖座) 등이 고루 천왕상의 기본을 잘 보이며, 도금 또한 앞뒤에 남아 있다. 머리는 약간 왼편으로 돌리고, 두 팔은 들어서 수평을 이루면서 똑같이 구부려, 한 손은 주먹을 다른 한 손은 손가락을 세어 넓게 펴고 있다. 허리는 가늘어 상하에 띠가 보인다. 왼발은 길게 내려서 암좌에 이르고 오른발은 악귀의 어깨를 밟아서 내려누르는 힘을 나타내고 있다. 그 사이에 작은 악귀가 겨우 끼어 앉아 놀란 두 눈을 크게 뜨고, 왼손은 무릎 위에 둔 채 오른손을 들어서 천왕의 발끝을 떠받치는 형상이다. 신장은 두꺼운 갑옷을 온몸에 두르고 어깨와 무릎 위까지 잘 표현되어 있다. 그리고 몸의 좌우를 따라 곡선을 그리며 흘러내린 천의(天衣)는, 신장상의 불안한 자세를 바로잡아 주는 효과를 보여 주기도 한다.

우리 나라 신장상으로서 고신라의 가장 확실한 유례는 해방 후 경주 황룡사 구층목탑 사리공에서 수습된 유품에서 볼 수 있다. 이것은 자장(慈藏) 스님이 직접 봉안한 사리함에 새겨진 것인데, 그 외에도 이곳에는 이 탑을 중수할 때인 신라 하대 경문왕대에 봉안한 금동사리함이 있어 그 두 짝의 문비 앞뒤에 신장입상 4구가 새겨져 있다(이 사리함에서 유명한 황룡사 찰주본기 900여 자가 판독되었다). 그리하여 한 곳에서 2종의 신라상을 볼 수 있었는 바, 삼국의 것과 9세기의 것이 각기 전혀 다른 모습을 전하고 있어, 비록 파편이나마 그 복원을 위하여 애쓴 바 있었다.

이와 같이 우리의 고미술품은 고대로 오를수록 파손되고 교란되어서 그들이 지녔던 가치를 잃고 있기에 그 작업이 또한 쉬운 일은 아니었다. 그러므로 간혹 일본의 나라(奈良)시를 중심으로 초기 사원의 탑상이 원형을 지니고 오늘에 전래하는 현장을 찾을 때마다 우리의 오늘 모습과 비교하게 된다. 국내에서 백제 고도인 부여를 찾아 백제미술 연구의 어려움을 한탄하면서 '파편미술'이라고 혼잣말을 되풀이하는 까닭이기도 하다. 신라미술 또한 오늘에 이르러 똑같은 표현에서 크게 벗어날 수는 없는 일이다.

오늘 이 작은 신장상을 그가 만든 지 1천 년이란 세월을 지나 손에 잡고 자세히 살펴보니 감회가 새로워진다. 전하는 말에 따르면 이 소상(小像)은 경북 선산군 해평면 낙산동 부근의 신라탑에서 수습된 것이라 하니 앞으로 그 곳을 다시 가야만 할 것이다. 그것은 고대의 유리(遊離)된 작품은 그 연구를 위해서는 발견된 장소나 동반된 유품 등을 확보함으로써 그 가치를 높일 수 있기 때문이다.

오늘, 파괴를 모면하고 해외유출 등 어려운 고비를 넘어 마침내 우리 손에 확보된 이 다행을 즐거워하면서, 그에 상응하는 노력을 아끼지 말아야 할 것이다.

(『가나아트』 152호, 1991년)

평양 출토의 반가상

1

우리 나라 초기 불상 중에서 독특한 자리를 차지하는 것으로서는 먼저 반가상(半跏像)을 들어야 할 것이다. 삼국시대에 속하는 높이 약 3척의 금동반가상이 국립박물관과 덕수궁미술관에 각 1구씩 소장되고 있는데, 이들은 우리의 국보일 뿐 아니라 세계의 명품이다. 그 중 특히 후자가 근년에 구미 각국에 진열되어 높이 평가를 받은 사실은 우리 기억에 새로운 일이다. 그러므로 우리 나라 초기 조각사에서 이 같은 양식상의 유례를 찾아 그 계보를 엮음에 있어서는 신중한 용의(用意)를 갖추어야 할 것이다. 필자가 지난 봄(1963년)에 인도와 그 서북방인 간다라 지방을 돌면서 특히 이 같은 반가상을 주목한 것도 위와 같은 과제가 있었기 때문이었다.

2

불교 초전(初傳)의 삼국에 있어서 이 같은 반가상은 그에 대한 두터운 믿음을 배경삼아 예배대상으로서 조형된 것인데, 그 존명을 미륵으로 추정한 바 있었다. 또 반도 이남에 있어서 백제와 신라가 각기 반가상의 확실한 유례를 남겼으며, 양국 사이의 교류도 매우 밀접하였다고 말한 바 있으나, 북의 고구려 영역에 있어서는 아직 확실한 자료를 얻지 못하여 삼국 반가상에 대한 종관(綜觀)을 이루지는 못하였다.

평양 평천리 출토 반가사유상

그런데 이 같은 공백을 메워 줄 것으로 오랫동안 기대하여 오던 새로운 유례가 마침내 출세(出世)하였으니, 바로 이 곳에서 말하려 하는 전(傳)평양 출토상이다. 고대미술 연구는 이와 같은 새 자료를 수습함으로써 비로소 진전을 기할 수가 있기에 그 출현은 이 부문 연구의 새로운 계기를 마련하여 줄 수 있을 것이다.

3

벌써 15년 전의 일이다. 평양 출토의 금동반가상이 서울에 왔다는 말을 듣고 소장자를 찾아 보여 주기를 청한 일이 있었다. 그러나 그는 모처에 소개하였다는 이유를 들어 공개하기를 주저하여 왔다. 그 후 필자는 우리 나라 반가상에 대한 관점을 한층 모으면서 여러 차례에 걸쳐서 한 번 보기를 원하여 왔으나 끝내 뜻을 이루지 못하였다. 그런데 지난 5월 인도에서 돌아온 직후의 일인데 소장자가 어떠한 심경의 변화인지 이 반가상을 보여 주겠다고 하므로 필자는 국립박물관의 최순우(崔淳雨) 씨와 함께 현품을 조사하고 십수 년 이래의 소원을 풀 수가 있었다. 동시에 입수의 경위와 월남, 그리고 동란기의 고난을 자세히 들을 수도 있었다. 일제 말기 평양시 평천리(平川里) 유적지에서 출토된 것이라고 전하는 이 존상을 주시하면서 중국으로부터의 전래 경위와 국내에서의 백제 또는 신라계 작품, 나아가 일본 초기의 한국계 유품과의 양식 계열이 정비될 수 있을 것이라는 생각이 들기도 하였다.

높이 17.5cm에 불과한 소상이나 삼면보관(三面寶冠)과 구형에 가까운 상호와 가는 요부(腰部)의 곡선, 연화대좌와 의습문(衣褶紋) 등 세부의 수법들은 그대로 부여 출토의 백제 석상이나 경주 송화산 절터 원재(原在)의 신라 석상과 연관시킬 수 있겠고, 금동상에 있어서는 위에서 들은 거구의 양상(兩像)이나 경북 안동 출토의 금동상 또는 일본 교

토 광륭사(廣隆寺)의 목상과 계맥을 이을 수 있음을 깨달았다. 우리 나라 반가상 연구에 있어서 다시 없는 귀중한 유품의 국내 보존을 무엇보다 다행으로 여기면서 오랜 소원이 기대 이상으로 보답되어 새로운 의욕과 환희가 솟아오름을 느낄 수 있었다. 끝으로 이 같은 국가적 중보(重寶)의 보호를 위하여 큰 희생을 인내하여 온 김동현(金東鉉) 씨 부처(夫妻)의 숨은 공덕에 대하여 경의를 표하는 바이다.

<div align="right">(『경향신문』 1963년 10월 10일)</div>

한국 반가사유상 연구의 신단계
－고구려 금동상의 출세를 계기삼아－

1

　불교 초전의 삼국시대에서 예배대상인 존상 양식의 계보를 엮음에 있어서 반가사유상이 가장 주목되어야 할 것이나, 그것은 비단 현존하는 당대의 조상(造像) 중 가장 두드러진 것이 이 양식계의 작품이라는 관점에서뿐 아니라 동양 3국을 통하여 유독 우리 나라 불교조형의 한 특색을 이 반가상의 발달에서 추정할 수가 있기 때문이다. 고대의 종교미술은 순전히 믿음 그 자체에 예속되어 그에 봉사함을 존재 이유로 삼았기 때문에 존상 조성과 같은 조각활동의 성쇠와 그 양식의 변천은 곧 믿음의 내용과 그 변천에 상응하였던 것이다.

　그러므로 우리 나라에 있어서의 삼국시대 반가사유상의 유행과 그 발달은 곧 이 양식상을 예배대상으로 삼던 신앙의 깊이를 말하여 주는 것이다. 일찍이 필자는 이 같은 반가상의 존명을 미륵보살로 추정한 바 있었고 그 조형을 미륵신앙과 결부시키려 한 바 있었다. 이제 한 걸음 나아가 이 같은 신앙과 조형의 시대적 특색, 바꾸어 말한다면 미륵신앙과 반가사유상과의 결연(結緣)은 우리 나라 삼국시대에 구현화(具顯化)되었다고 보아 중국과도 다른 점이라고 보고자 한다. 이와 같은 한반도를 무대로 삼은 조형의 특이한 발달은 다시금 일본에 건너가 그들 초기 조상사(造像史)에 지대한 영향을 주었다고 보아야 할 것이다. 우리가 오늘 최상의 국보로서 확보하고 있는 금동반가상 양구(兩軀)는 곧 이 같은 배경에서 연유한 것이니 그 전래함이 또한 우연이 아니다.

2

그런데 고대 조상사를 빛나게 하는 삼국시대 반가상에 대한 우리의 연구는 아직도 초보적인 단계에서 기본자료의 검출과 정비에 머물고 있다고 보아야 할 것이다. 다만 수년 이래 이 부문에 있어서의 새 자료가 출현하고 있는 것은 다행한 일이다. 그것은 조형미술의 영역에 있어서는 확실한 자료의 수습을 통하여서만 비로소 연구의 진전을 기할 수 있기 때문이다. 이러한 의미에서 먼저 한국불교의 초전국인 북의 고구려 것으로 비정되는 금동반가상의 출세는 큰 광명이 되었다. 그것은 작년에 처음으로 국민에 공개되고 국보로 지정된 전(傳) 평양 평천리 절터 출토의 금동소상이다.

이 신상(新像)의 출토는 해방 전인 1942년경의 일이라 한다. 당시 평양에서 고물상을 경영하던 현 소장자 김동현(金東鉉) 씨가 입수하여 일본인의 눈을 피하여 오다가 해방 직후 남하한 것이며, 그 후 다시 십수년 간 세상에 내놓기를 주저하여 왔던 것이다. 그러다가 처음으로 학계에 제출된 것은 오랫동안 실물 조사를 소원하여 오던 관계자에게 큰 환희를 주기도 하였다. 높이 18cm에 불과한 소상으로서 두광은 상실하였으나 연화대좌와 신부(身部)가 거의 완전히 남아 있어 원형을 추정케 하여 준 것은 또한 다행이었다.

그런데 이 신례를 상대하고 먼저 느낀 것은 이 소상의 출세로 말미암아 삼국이 각기 확실한 반가상을 비로소 구비케 되었다는 것이며, 그것은 나아가 삼국을 통한 한국 반가상의 종관(綜觀)이 이루어질 수 있을 것이라는 예감이었다. 둘째로는 반가양식상의 전달 경로로서 중국 북조(北朝)와 고구려와의 관계가 한층 주목을 받아야 마땅할 것인바, 그것은 비단 지리적 조건뿐 아니라 불교 수용의 시간적 순위에서도 그러하다. 끝으로는 삼국의 교류상(交流相)에 있어서 북의 고구려와 남의 백제와의 관련을 찾을 수가 있겠다는 점이다. 이것은 나아가 불교가 가장 늦게 전달된 신라에 있어서도 그 초기 조상사에서 고구려와

의 관계가 먼저 주목되어야 하겠다는 것이다. 그리하여 반도 이남의
백제·신라에 있어서는 북의 고구려와의 불교문물의 교류상이 더욱
중요시되어야 할 것이며, 삼국의 중국과의 교통 사실과 더불어 큰 비
중이 주어져야 할 것이다. 이 같은 몇 가지 착안점은 오직 이 신상 1구
의 출현으로 이루어질 수가 있었으며, 또 강조되기도 하였다.

<div align="center">3</div>

이 고구려상보다 수년 앞서서 백제 고토인 충청도에서의 새로운 자
료 조사는 또한 우리 나라 반가상 연구에 대하여 가장 중요한 기점을
마련하여 주었다. 사실 해방 전까지만 하더라도 한국 반가상은 모조리
신라의 작품으로 추정되어 왔다. 상기한 국보 금동반가상 양구에 대한
우리 자신의 검토도 아직 출세 경위와 그 원재지점(原在地點)에 대한
최종 결론을 지을 단계에 이르지는 못하고 있으나, 그 중 1상(구 덕수궁
미술관 반가상)만은 종래의 신라설이 검토되어야 함을 깨닫게 되었다.
그런데 이와 때를 같이하여 일본에 있어서 우리 덕수궁상과의 친연이
자주 지적되는 교토 광륭사(廣隆寺)의 목조반가상이 목질 조사에서 의
외로 적송(赤松)임이 판명됨으로써 사전(寺傳)을 따라 백제도래설이 다
시 유력하게 된 것은 흥미로운 일이었다. 또 우리 나라에 있어서는 일
제 말 부여에서 발견된 납석제(蠟石製) 반가상 두 예가 새로이 주목되
는 동시에, 충남 서산군 운남면 용현리 가야협(伽倻峽)에서의 마애삼존
상의 조사를 통하여 그 협시상의 하나가 반가사유상임이 알려졌다. 그
리하여 이 삼존 연대가 서기 600년경으로 추정됨으로써 비로소 가장
틀림없는 백제의 우작(優作)을 그 고토(故土) 안에서 찾아내는 데 성공
하였던 것이다.
이 같은 새로운 동계상(同系像)의 검출로서는 이 서산상(瑞山像)에
이어서 충남 연기군 비암사(碑岩寺) 등에서 사면석상계(四面石像系)의

유품이 발견되었는 바 그 중에서는 반가상을 주존으로 삼은 두 예가 있음으로써 다시금 연맥(連脈)을 잡을 수가 있었다.

　이 같은 백제 반가상의 조사에 따라서 신라작으로 간주되어 오던 기존상에 대한 새로운 고찰이 필요하게 되었으며, 특히 삼국 말기에 이르러서의 백제·신라 양국간의 교류 사실에도 한층 주목케 함이 있었다. 국립박물관 반가상이 안동 또는 영주 지구에서 출세하였다는 기록의 조사와, 안동 출토 금동소상(경주박물관 소장)에 대한 새로운 주목이 그것이며 경주 송화산 원재석상(原在石像 : 경주박물관 소장)에 대한 비교 고찰이 진행되었다.

<div align="center">4</div>

　이상 삼국에 있어서의 반가사유상에 대한 조사와 연구는 기본자료에 대한 우리 입장에서의 검토와 새 자료의 수습을 기하여 온 것으로 요약할 수가 있을 것이다. 그리하여 이와 같은 학적 주목과 조사활동을 통하여 우리의 반가상 연구에서 북의 고구려가 국보상(國寶像)과 더불어 새로이 등장함에 이르렀다. 이러한 새로운 국면의 전개는 나아가 이남의 양국과 바다 건너 일본과의 계맥을 더듬는 계기가 되었다.

　그리하여 이와 같은 추세를 전제로 삼고 앞으로는 삼국의 차별상 및 중국·일본과의 해륙 양로를 통한 교류관계가 정돈되어야 할 것이다. 이 같은 과제는 지난의 일이며 그 성과는 곧 기대하기 어렵다고 할 것이나, 한국 반가상 연구에서 삼국의 확실한 유품을 비정함에 이르렀다는 사실은 하나의 전진이었다고 말할 수 있을 것이다. 삼국시대 불상을 대표시킬 수 있는 반가사유보살상에 대한 우리의 학적 관심이 신라 석상 연구에 못지않게 견지되어야 함을 새삼 느끼면서 그 해명과 계보를 엮기 위하여 정진하기를 스스로 기약하는 바이다.

<div align="right">(『東大新聞』 1964년 5월 5일)</div>

철원 도피안사를 찾아서

-국보 2점은 건재하였다-

철원 분지를 찾아드니 넓은 산야에는 아직도 백설이 가득하여 청정의 세계를 이루고 있었다. 때는 2월 25일 오전 11시 반, 아침 일찍 서울을 떠난 차는 이 곳까지 줄기차게 달려왔다. 오랫동안 한 번 찾고 싶던 이 땅에 막상 당도하니 마음의 흥분됨을 참을 수가 없었다. 그것은 수복된 이 땅을 처음 찾는 까닭만이 아니요, 이 곳에 소재하고 있던 국보 2점의 안부와 그 현장을 오늘에야 나의 눈과 손으로 똑똑히 찾아볼 수 있으리라는 기대와 동시에 불안이 교차하였기 때문이었다.

이 곳 강원도 철원군 동송면 관음리에는 신라의 고찰인 도피안사(到彼岸寺)가 있다. 역대를 통하여 수차의 회록(回祿)을 겪었음인지 일제 초기에 이르러서는 오직 법당 1동만이 남아 있을 뿐이었다. 그러나 이 곳에는 가장 중요한 신라시대의 유물 2점이 남아 있어 일찍부터 학계의 주목을 받아서 국보로서 지정되었으니 그 하나는 국보 제63호인 철조비로자나불좌상(鐵造毘盧遮那佛坐像)이요, 다른 하나는 보물 제223호인 삼층석탑이다.

해방은 되었으나 이 지역이 38선 이북이라 찾아볼 길이 없었다. 이어서 동란이 오래 계속되었고 더욱이 철원읍 남에 위치하고 있는 이 일대는 격전장으로서 초토화하였다고 전하였으며, 수복 후에 있어서도 이 소재 지점이 휴전선에 근접하고 있어 민간인의 출입이 금지되고 있었으니, 또 다시 그 소식을 알 길이 없었다. 그러나 그 안부에 관하여는 풍문과 추측에만 그칠 수는 없는 일이다. 마땅히 그 현장은 실답(實

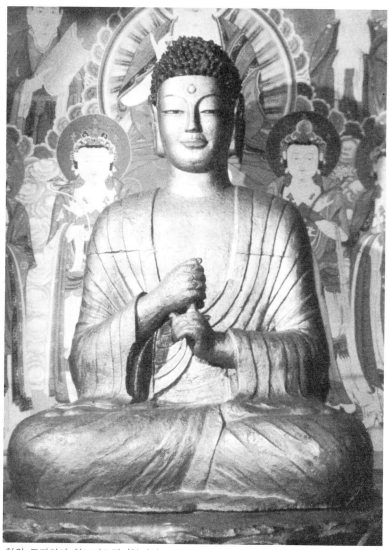

철원 도피안사 철조비로자나불좌상

철원 도피안사 삼층석탑

踏)되어야 하고, 그 현황은 확인하여야 할 것이니 혹시 무슨 파편 파재라도 산란하고 있다면 수습하여 보겠다는 수년 간의 소원이 이번 현지행의 기회를 얻게 된 것이었다.

참으로 예상 외의 일이었다. 입주선(入住線)을 넘어 도피교(到彼橋)를 건너서 현장에 도달하니 우리의 국보 2점이 모두 다 건재하다. 충심의 환희와 감사의 마음을 참을 수 없었다. 법당은 전재(戰災)를 입었으나 가수리(假修理)되었고, 그 앞마당에는 삼층의 아담한 신라의 석탑이 자리잡고 있었으니 그 주위의 목책(木柵)이 또한 정성의 소치가 아니고 무엇이랴. 신라의 철불은 옛 법당 동편에 새로 마련된 소와옥(小瓦屋) 중앙에 이치되어 연화대좌 위에 결가부좌하였는데 불신과 대좌에 모두 이상이 없다. 이와 같은 우리의 국가지보가 노천을 면하여 소중히 보호되고 있으니, 그 상량문에는

檀紀四二八七年九月一三日 立柱上樑 花郎部隊 黑龍隊建立

이라 하였고 입구 문비(門扉) 위에는 사액(寺額)을 달아 묵흔림림(墨痕淋淋)한 휘호로 '도피안사(到彼岸寺)'라 하였고, 그 말미에는 '壬午仲秋 陸軍大領 崔永斗謹題'라 하였다.

그뿐만이 아니다. 불상 앞면에는 철제 탁자를 세웠고 그 위에 향로가 놓여 있었다. 듣자니 승려의 입주는 금지되어 있으되 이 곳에 주둔하는 장병 중에 불교신도가 적지않아 향화가 그치지 않는다 하니 이 철불이 신라의 향도(香徒) 1500여 명의 결연으로써 조성되었음을 생각할 때 유구한 신앙의 전통과 인연이 오늘의 건재를 결과하였음이 명백하다. 그런데 높이 약 4척의 이 철불은 그 뒷면에 8행 약 148자의 명문이 양각되어 있어 한층 더 소중하다 하겠는데, 그 명기(銘記)인 '향도불명문병서(香徒佛銘文幷序)' 중에

咸通六年乙酉正月 日 新羅國北界鐵員郡到彼岸寺

라 있음에서 신라 경문왕 5년(서기 865년), 지금부터 약 1100년 전의 작
품임을 알 수 있다. 단정한 자세와 온아한 면상(面相)이 상하 연화문의
철조대좌와 더불어 신라철불로서 최귀(最貴)의 우품이다.

　다음에 높이 13척 5촌의 이 석탑은 상하 2단의 8각 연화대를 기단으
로 삼고 있는 삼층탑으로서 탑신의 수고(秀高)함과 기단구조의 독특함
과 옥개 밑의 층급형 받침 수법이 다른 탑에서 흔히 보는 바와 같은
단면각형(斷面角形)이 아니라 원형을 이루고 있는 여러 가지 점이 모두
시대의 양식적 특징을 구비하였으니 철불과 거의 동시대인 신라 후대
의 대표적 작품이라고 보겠다.

　상기한 바와 같이 이 국보 2점은 기적적으로 전화(戰火)를 면하였고
수복 이후 군(軍) 당국의 주밀한 애호에 의하여 현지에 보존되었다. 뿐
만 아니라 국보가 우로(雨露)를 모면하였고 보탑이 파괴를 벗어나 모
두 무사함은 그간의 군당국과 현지 주둔 부대의 보호책이 가장 적절하
였음을 말하고 있다. 필자는 이에 관여한 미지의 국군장병에 대하여
거듭 감사의 뜻을 표하고자 하니 그 공덕에 대하여서는 따로 국가적
표창이 있기를 기대하며 또 금후의 영구 보존을 위하여 문교당국의 시
책이 있기를 바란다.

　끝으로 몸소 현지조사의 편의를 보아주시고 동행의 노고를 아끼지
않으신 육군본부 한필동(韓弼東) 대령과 동호(同好)의 김인홍(金寅弘)
씨 및 현지의 최춘호(崔春昊) 소령에게 감사를 드리는 바이다.

<div align="right">(『한국일보』 1957년 4월 13일)</div>

새로 발견된 신라 쌍사자석등

우리 나라가 석조미술에 있어서 높은 자리를 차지하고 있는 것은 모두가 인정하는 바다. 그 중에서도 석탑이나 석등이 가장 뛰어나 이들로써 대표시킬 수도 있으니, 그것은 현존하는 각 시대의 유물이 비교적 풍부히 남아 있어 계통적 연구와 비교 고찰이 가능하기 때문이다.

그러므로 이 방면에 유의하는 사람으로서는 새로운 유물이 발견되어서 그것을 처음으로 조사한다는 것이 그 때마다 반드시 큰 기쁨과 성과를 주었다.

우리 나라에서는 석등이 남달리 발달하여 일찍이 삼국시대부터 건립되었으며 그 후 하나의 전통을 이루었으니, 비단 불사(佛寺)에 있어서뿐 아니라 능묘에 이르기까지 각종 양식의 석등이 만들어졌다. 그 중에서도 사자의 모양을 조각하여 그것으로 석등의 일부분을 구성하게 하는 독특한 구조와 수법은 우리 나라에서만 볼 수 있는데, 이것은 아마도 신라시대부터 비롯된 것인 듯하다.

그런데 과거에 조사된 완전한 사자석등은 모두가 3좌뿐인데, 그 중둘은 충북 법주사의 것과 전남 광양군에 있었던 것으로 모두 신라시대의 작품이며 국보로서 지정되어 있고, 다른 하나는 고려 말 조선 초기의 유물로서 경기도 회암사에 남아 있다. 그런데 이들은 모두가 사자 2두를 새겨서 석등의 간석(竿石)을 삼았고, 그 위에 등사(燈舍)를 이어받고 있는 모양의 것이었다. 그런데 이와 같은 모양의 또 하나의 석등이 우리 나라에 있다는 것을 일찍부터 알게 되었고, 그것을 찾아보려고 노력도 하였다. 그것은 일제시대에 우리 나라 박물관에 와 있던 일본

영암사 쌍사자 석등

인들의 짧은 기록 중에서 찾아볼 수 있었기 때문인데, 그 지점에 대하여서는 '남선(南鮮)의 모처' 또는 '경북의 모사지'라고만 기록되어 있어서 그 장소를 쉽게 알아낼 수가 없었던 것이다.

다행히 지난 8월 15일(1957년)부터 약 10일간 경남도청의 주선으로 도내의 문화재 조사의 기회를 얻을 수가 있었는데, 그 조사대상의 하나로서 사자석등이 들어 있어 큰 희망을 이 곳에 두게 되었다. 홍수와 태풍이 연속되는 일기를 무릅쓰고 심산계곡을 찾아든 것도 이 석등에 대한 기대가 가장 컸던 때문이었다. 그리하여 마침내 모든 노고는 이 석등을 대함으로써 보답되고도 남음이 있었다.

8월 20일 하오에 진주를 떠난 차는 북행하여 산청군 원지(院旨) 단계(丹溪)를 거쳐 합천군 가회면 덕촌리에 이르러 이 곳 면사무소를 찾아드니 그 앞뜰에 자리잡고 있는 석등이 먼저 눈에 들었다. 차중의 일행은 모두 감탄사를 연발하면서 뛰어내렸다. 그리하여 짧은 시간이나마 사진과 실측과 기록을 작성함에 모두가 분주하였다.

듣자니 이 석등은 원래 이 곳으로부터 약 20리 떨어진 심산 중의 둔내리 감바위(甘嵒) 부락 근처의 옛 절터에 있던 것이라 한다. 그 곳은 영암사(靈巖寺) 터라고 전하는 곳으로서 지금도 귀부와 석탑이 현장에 남아 있다고 한다. 그런데 이 석등이 그 곳을 떠나 이 곳에 옮겨오게 된 것은 일본인이 이 석등을 약탈하여 가는 것을 부락민들이 빼앗아 오늘 보는 바와 같이 면사무소에 세운 것이라 한다.

이 석등은 현존하는 신라의 사자석등과 그 구조와 수법이 유사하니 방형의 기대석은 운반되지 않은 듯하면서 연화대(蓮花臺)가 땅 위에 직접 놓이고 그 위에 쌍사자가 서로 복부(腹部)를 맞대고 우뚝서서 앞발을 들어 그 위의 연화대를 이어 받치고 있었다. 다시 그 위로는 8각의 등사가 놓였는데 화창(火窓)이 4면에 뚫리고 이와 교대하면서 다른 4면에는 사천왕의 입상이 조각되어 있어 사자석등으로서는 처음 보는 유례라 하겠다. 다시 그 위에는 8각의 옥개석이 놓였는데 정상의 보주

는 보이지 않았다. 지상으로부터 높이 약 8척의 이 석등은 현재 중대석
(中臺石)이 전도(顚倒)되어 있고 하반부가 약간 위태로워 보이나 무사
히 보존되고 있음을 확인할 수 있었다.

그리하여 새로운 문화재로서 사자석등의 하나를 추가하게 되었는데,
그 양식과 조법(彫法)으로 보아 신라통일기의 가장 우수한 작품으로
추정되었다.

이에 대한 자세한 논의는 그 절터를 다시 찾아서 남은 유물을 수습
함으로써 이루어질 것인데, 그 보존을 위하여 한층의 정성과 노력이
있어야 할 것이다.

<div align="right">(『서울신문』 1957년 8월 20일)</div>

고려 흥왕사의 절터
— 특히 목·석탑기에 대하여 —

　고려 성기(盛期)의 영주 제11대 문종은 어우(御宇) 일대(一代) 일차 (一次)의 치려장엄(侈麗莊嚴)한 토목사업으로서 국성(國城)의 동남쪽에 한 원당을 경영하였으니 흥왕사(興王寺)가 곧 그것이다.

　『고려사』 문종세가(文宗世家)에 의하건대 동왕 10년(1056년) 2월에 시창하여 무릇 12년 만에 곧 문종 21년(고려 개국 150년) 정월에 낙성하였으니, 크기 무릇 2800칸의 국가적 중찰(重刹)로서 삼국에 불법이 시전된 이래 처음 보는 대규모의 불찰인 동시에 고려 일대를 대표하는 가장 고결한 성자(聖者)인 대각국사(大覺國師)가 제1대 주지가 되어 연법(演法)한 곳이요, 또 현재 세계 문화사상에 막중한 보물을 이루고 있는 속대장경 간행사업(義天 續藏)이 기획 실현된 곳이니 진실로 흥왕사는 비단 불교사에 있어서뿐만 아니라 우리의 문화사상에 있어서 가장 귀중한 유적의 하나라고 하겠다.

　그럼에도 불구하고 금일에 이르기까지 아무런 보호 시책을 받지 못하였을 뿐만 아니라 학술적인 조사조차 받지 못하고 방임되어 수십 년래 무심한 석공에 의한 처참한 파괴를 입었다. 들건대 절터의 인근 수십 리의 석물이 모두 이 곳에서 반출된 것이라 하니 그 사이 소식의 일단을 짐작할 만하다. 금년(1948년) 11월 29일부터 12월 2일까지 4일간 문교당국의 지시에 의하여 국립박물관에서는 이홍직(李弘稙) 관장서리 지휘하에 그 절터 중요부에 대한 측량촬영 등 기본적 조사를 시행할 수 있었음은 비록 실기(失期)의 감이 없지 않으나 파괴가 속행되

는 현상에 비추어 참으로 다행한 일이었다.

홍왕사의 절터는 개풍군 봉동면 홍왕리에 현존하니 광활한 절터 도처에서 거대한 초체(礎砌)만이 누누(累累)하고 토성(土城)은 은은히 남아 있어 왕년의 장엄 화식(華飾)을 추상할 만하다. 이번 조사는 홍왕리 부락 서북방 고대(高臺) 일대의 가람지에만 국한되었는데, 이 곳은 홍왕사의 중심부로서 창건 당시의 유모에 접할 수 있는 가장 중요한 구역이라 하겠다. 더욱이 고대 중앙부는 정연한 장구형(長矩形)의 구획과 축대가 현저한데, 이 곳에서 경주 불국사에서 보는 바와 같은 정규적인 쌍탑식 가람제를 검출할 수 있었던 것은 즐거운 일이었으니, 즉 남단축대(南端築臺) 중앙의 돌출부에서 단계(段階)와 문지(門址)를 보고 그 곳부터 남북 중앙선상에서 팔각형의 연화문지대석(蓮花紋地臺石)을 돌린 석등지(石燈址)가 발굴되었으며, 그 북방에서 금당터가 추정되었다. 다시 그 곳으로부터 일단(一端) 높은 곳에서는 강당터로 추정되는 거대한 유초(遺礎)가 지점(指點)되었으며, 또 금당터 앞뜰 동서 두 곳에서는 참으로 우수한 팔각형 석조 기단의 일부가 노출되었고, 또 이상 여러 가람지를 내포하는 회랑지가 주위에 뚜렷이 남아 있는 것을 보겠다.

그 중에서도 동서에 배치된 2개의 8각 석조기단이 가장 주목할 만하다 하겠는데 모두 과거에 채석으로 인한 격심한 파손을 면치 못하였으나 다행히도 와력(瓦礫)에 매몰 보존되었다가 금년 봄 국립박물관 개성분관의 손으로 발견 보고된 것이었다. 동서 약 200척의 거리를 갖고 대립하는 이 8각기단은 그 일부의 시굴로 인하여 양자가 전혀 동일한 구조임이 명확하다. 지금 동기단(東基壇)에서 보건대 한 변의 길이 약 19척, 현재의 높이 약 5척의 석조단축기단(石造段築基壇)으로서 그 우각(隅角)마다 풍려한 당초문을 양각한 우주석(隅柱石)이 감입(嵌入)되었으며, 또 동서 양변 중앙에는 계단석을 부설하였는데 그 정비된 결구와 교묘한 수법에 놀라지 않을 수 없었다. '탑밭'이라고 전칭되어 오

는 이 같은 8각 기단은 원래 8각다층 목조탑파의 탑기로 추정된다. 8각형 건물지의 선례로서는 1938년 평양 교외 청암리 고구려 폐사지에서 한변 길이 30척이 넘는 절터가 검출된 바 있어 목탑지로 추정되었는데, 그것은 거의 파괴되어 오직 기단 지대석과 면석(面石 : 撑柱)으로 추정되는 일부 유초(遺礎)가 배열되었을 뿐, 흥왕사에서 보는 바와 같은 정연한 건축 기단의 결구(結構)를 갖지 아니하였다. 그러므로 흥왕사지의 이 두 기단은 조선에서 처음 보는 형식의 다각형 목탑기로서 귀중한 유구라 하겠는데, 그 당시 동서로 용립(聳立)하였던 거대한 8각형 다층목탑의 장관을 가히 추상할 만하다.

조선에 있어서 이와 같은 다각형 다층탑파는 고려조에 들어서 비로소 유행되었으니, 오늘 주로 북한지방에 전래하는 6각 또는 8각의 다층석탑이 그 유례라고 하겠다. 그러나 이것은 모두 석탑뿐이요 목탑은 아니다. 현존하는 8각다층 목조탑파로서는 11세기 전반(遼 淸寧 2, 1056년) 요나라 때 작품으로 비정되는 중국 산서성 응현(應縣) 불궁사(佛宮寺)의 8각5층 목탑을 그 최고 유례라 하겠는데, 그 건립연대가 흥왕사 창건연대(1056~1067년)와 동일하다는 사실은 그 원모(原貌)를 짐작함에 있어 이 곳에서 특히 주목할 만하다. 흥왕사지의 이 8각기단은 일부분이 시굴되었을 뿐인데 앞으로 그 전모의 발굴조사와 영구적인 보존책이 있기를 바라 마지않는다.

다음에 이와 같은 장구형(長矩形) 중앙가람지와 축대로써 구획된 일단저평(一端低平)한 동서 두 지역에 가람지가 또 보이는데 이와 같은 배치는 곧 고려 왕궁지인 만월대(滿月臺) 중앙전지(中央殿址) 동서 양방(兩方)의 건물배치와 유사하다.

그런데 중앙가람지에서 본 동서의 8각목탑지 이외에 서방가람지 중앙에 또 일탑지(一塔址)가 보이는데, 현재는 완전히 파괴되어 그 기단석이 전부 반출되었고 다만 직경 약 30척이 되는 요처(凹處)에 파편만이 산란하고 있어 그 원형을 전혀 찾아볼 길이 없는 것은 매우 애석한

일이었다. 그러나 문헌을 통해 이 곳이 석탑지로 추정되는 바『고려
사』문종 34년 6월조에 보이는 '흥왕사석탑성(興王寺石塔成)'이라 한 것
이 곧 이것이다. 그런데 이보다 2년 앞서 황금탑(黃金塔) 조성의 기사
가 보이니 곧 동왕 32년 7월조에 '是月興王寺金塔成 以銀爲裏金爲表
銀四百二十七斤 金一百四十四斤'이라 하였다. 따라서 저 석탑은 이
황금탑을 외호하기 위한 건립이었음이 뚜렷하다. 이 금탑에 대해서는
그 후 충렬왕비 제국공주(齊國公主)가 이를 빼앗아 한때 궁중에 전치
(轉置)하였던 유명한 황금탑소란(黃金塔騷亂)의 사실이 보이는데, 오늘
날 그 터에 남아 있는 청석편(靑石片)으로 보아 이 석탑에 특이한 구조
와 화려한 장식을 추상케 할 뿐 황금탑의 운명은 말할 것도 없거니와
석탑유기(石塔遺基)조차 볼 수 없게 되었으니 참으로 사람에 의한 무심
한 파괴를 통탄하지 않을 수 없었다. 더욱이 부근 노인들의 말에 의하
여 약 15년 전까지도 보존되었다는 그 기단석의 교묘한 구조의 일모
(一貌)를 들을 때마다 귀중한 우리의 문화재가 학술적인 조사와 따뜻
한 보호를 받지 못하고 완전히 인멸되고 말았음은 참으로 '국지대보상
의(國之大寶喪矣)'(李奎報)라 아니 할 수 없다.

　이상 제전지(諸殿址) 이외에도 서쪽 고대(高臺)에 '전밭'이라고 부르
는 한 독립 가람지와 그 남쪽 대(臺) 밑에 화상유전(畵像釉塼) 등을 출
토하는 건물지가 있고, 기타 성지 등 미조(未調)의 과제가 적지 않다.
장차 이 절터의 세밀한 발굴조사는 반드시 조선건축사뿐만 아니라 불
교문화사에 대하여 귀중한 자료를 제공할 것이라 확신하며 문교당국
에 의한 고적 지정, 기타 적절한 영구 보존책이 급속히 시행되기를 고
대하는 바이다. 진실로 우리의 모든 문화재는 그 후손지기(後孫知己)에
의한 따뜻한 보호와 진정한 과학적 해명을 기다리는 바 참으로 크고
또 시급하다 하겠다.

<div align="right">(『주간서울』제21호, 1949년 1월 10일)</div>

신라 황복사지의 조사

　1968년 5월에 실시된 신라 삼산(三山) 조사의 첫 목표는 경주 낭산(狼山) 동북에 자리잡은 한 절터였다. 이 곳에 남아 있는 국보 삼층석탑 1기에서는 1942년 금동방함(金銅方函)에 장치된 순금불 2구를 비롯하여 호화스런 사리구가 발견되었으며, 기명(記銘)에 의하여 신라통일 초에 황실의 칙건(勅建)임이 밝혀졌다. 그러나 이 장문의 기명에서도 이 사원의 명칭이나 초창 연대를 가리키는 문자를 찾을 수는 없었다. 이런 까닭으로 이 석탑의 국보 명칭은 현지명을 따라 '경주구황동 삼층석탑(慶州九黃洞三層石塔)'이라고 하였으나, 따로 황복사 석탑으로 통칭되어 오기도 하였다. 그런데 절이름뿐 아니라 창건연대에 대하여서도 정설을 찾을 수가 없었다.

　논자에 따라서는 이 곳 석탑기명을 따라 신문왕을 위한 자복사원(資福寺院)이라 하였으며 혹은 『삼국유사』에 보이는 의상법사(義湘法師)의 황복사에서의 낙발(落髮)과 그의 이공선탑(履空旋塔)의 기사를 들어서 삼국 말로 추정하였다. 이와 같은 절이름과 창건에 모두 이설이 있었으되 이를 풀기 위한 학술조사가 이루어진 일은 한 번도 없었다.

　그런데 이 절터에는 상기한 삼층석탑 이외에 이 곳에서 말하려 하는 12지신석상을 갖고 있는 건물지가 이 석탑 동북 바로 아래로 알려져 있었다.

　그리하여 이 곳을 석탑과 관련시켜서 '금당지'라고 불러 왔으며 1928년에는 이 곳 12지상의 일부가 시굴되기도 하였으나 그 전수(全數)와 성질을 밝히지는 못하였다. 그리하여 이 절터를 주목한 내외 학자는

모두 앞으로의 발굴조사에 기대할 수 있다는 말만을 되풀이하여 왔다.
이번의 조사에서 이른바 금당지가 먼저 주목된 것은 그만한 까닭이 있
어서의 일이었다.　.

　발굴은 먼저 지표에 정상부를 겨우 노출시키고 있었던 12지신장석
을 따라서 북으로부터 동북각(東北角)을 더듬어 동편에 이르렀다. 그리
하여 합계 8구의 입상을 기대석(基臺石)까지 파내어 그 결구 방식을 자
세히 조사할 수 있었는데, 12지상 중 해·자·축(북쪽)·묘·사·오·
미(동쪽)의 7구는 완형이었으나 북서단(北西端)의 1석만은 상반부가 결
실된 잔편만이 발굴되어 그 상명(像名)을 가릴 수는 없었다. 이와 같이
'ㄴ'자형으로 동북 양면에서 노출된 8구의 12지신상석을 통하여 먼저
주목된 것은 이들의 배치가 원상이 아니라 후대의 변형이라는 것이다.
그것은 이들이 짜여진 각부석(各部石)의 불균정한 배치라든지 중간벽
석(中間壁石)의 탈락에서 곧 알 수가 있었다. 이 같은 사실에 실망을 느
끼기도 하였으나 석상들이 흙속에서 완형으로 보존되어 온 것은 다행
이었다.

　다음에 이 12지상의 특색은 그 복장이 융의(戎衣)가 아니라 평복이
었으며 거의 무구(武具)를 잡았으되 다른 한 손에는 연화나 보주 같은
불교적인 심벌을 들고 있는 점이다. 이 같은 복장의 유례는 김유신묘
나 헌덕왕릉과 같은 능묘호석 또는 원원사동서삼층석탑(遠願寺東西三
層石塔)이나 감산사석불상(甘山寺石佛像)의 기대석 등에서 볼 수 있었
는 바 이 곳에서 새로운 유례를 추가할 수가 있었다. 그런데 이 같은
평복장의 12지상은 위의 양 능묘를 제외한다면 모두 불교조형에 한정
되어서 볼 수가 있었는데 이번의 신상이 또한 사원 내 건물기단에 사
용되고 있는 것은 비록 변형이 있다고 하더라도 신라에서는 초유의 유
례이다.

　다음에 주목된 것은 이들 7상이 모두 그 수수(獸首)를 우향(右向)하
고 있는 사실인데, 이것은 위의 두 능묘 또는 원원사탑에서와 동일한

수법이다. 이 같은 점은 12지상이 비단 왕릉 같은 원형의 건조물뿐 아니라 방단(方壇)에도 배치되었다는 사실을 말한다[경주 구정리(九政里) 12지방형분(支方形墳)이나 낭산의 속칭 능지탑의 방단(方壇) 12지상은 능묘, 혹은 탑형(塔形)으로서의 각기 현존 유일의 유구이다]. 이같이 수수의 방향이 모두 동일한 것은 그 건조물을 일정한 방향을 따라 선요(旋繞)하는 경우를 전제하고서의 배안이 아닐까 한다.

『삼국유사』에 신라의 풍속으로 중추 초8일에서 15일에 도인사녀(都人士女)가 흥륜사(興輪寺) 전탑을 경요(競遶)하여 복회(福會)를 삼았다고 하였는데, 이 같은 습속은 인도에서 전래한 불교의 예배방식이라 할 것이며, 우리 석굴암의 원당(圓堂) 또한 본존을 중심으로 주회(周回)하는 뜻이 이 같은 곳에 있었다고 생각한다.

이 곳 12지신상 발굴에 이어서 이루어진 건물지 조사를 통하여 12지상은 오직 그 동북우(東北隅)에만 배치된 것을 알 수 있었다. 이 곳은 지형으로 보아 경사를 이루고 있어 그 곳에 축단(築壇)하기 위한 중창시의 방안으로 추정되었다. 그러나 이들 12지상 자체는 이 사원과의 깊은 관련에서 그 초창에서 멀지 않은 시대의 조성으로 추정되었나. 동시에 그 조각의 소박한 기법과 양식에서 신라 유례 중에서는 초기에 속하는─아마도 신라통일에서 멀지 않은 시기의─작품으로 생각되었다. 상기한 두 능묘에서의 동식상(同式像)에 대하여 이들이 불교 가람과의 관련에서 조형된 사실은 신라 12지생초(支生肖) 조각의 발생 및 그 양식 변천이 새롭게 고찰되어야 함을 깨닫게 하여 주었다. 그것은 이 같은 신라 12지상의 조형이 중국사상에서보다는 도리어 더욱 직접적으로 불교와 더불어 신라에 전래한 것이 아닐까 하는 생각에서이다. 사실 수수인신(獸首人身)의 12지상은 중국에서 명기(明器) 등이 알려져 있기는 하나 그것은 신라에서의 특이한 발달에 비할 바가 못 된다. 그리하여 일찍부터 신라의 창안이라고 일컫는 12지조상 배치의 사상적 배경으로서 먼저 당시 불교의 내실을 더듬어야 할 것이다. 그리하여

일찍이 고유섭 선생이 지적한 바 약사신앙에 따르는 배안(配案)뿐만
아니라 필자는 이 곳 낭산에서 사천왕사(四天王寺) 창건에 얽힌 명랑법
사(明朗法師)의 문두루종(文豆婁宗) 비밀단법(秘密壇法)을 생각케 함도
있었다. 오방신(五方神)과 12명원(明員)을 배치하여 적병진압, 양재초복
(攘災招福)의 기원을 이루었던 당시의 불교가 이 같은 12지신상의 조성
과 그 배치에도 관련된 것으로 생각된다. 삼산 조사의 벽두에서 12지
조상을 상대한 것은 이 낭산 자체의 성격에서 우연은 아니었다.

<div align="right">(『한국일보』 1968년 8월 6일)</div>

261

신라 성주사 삼천불전의 발굴
－백제 오합사와의 관련－

1

신라 성주사(聖住寺)는 그 말기인 9세기 중엽에 이르러 오늘의 충남 보령군 미산면 성주리에 건립된 신라의 명가람으로서 그 산이름을 숭암(崇巖)이라 하였다. 이 성주사 또한 신라 불교가 하대에 이르러 지방 산림으로 전파되면서 이룩된 도량의 하나로서 이른바 선문구산의 하나로 일컬어 왔다. 그러나 그 유허에는 오직 최치원(崔致遠) 찬(撰)인 「낭혜화상백월보광탑비(朗慧和尙白月葆光塔碑)」(국보 8호)만이 기록에 남았을 뿐 기타의 탑상에 대하여서는 아무런 주목을 받지 못하였다. 고대의 큰 가람의 터는, 교통이 불편한 깊은 산속에서 오랫동안 버림을 받아 왔던 것도 사실이다. 일찍이 이 곳을 도량으로 삼고 오랜 세월에 걸쳐서 이어 왔던 법등은 아마도 조선조 초기에 이르러 마침내 꺼지고 말았던 것이다.

2

이 같은 고대 절터로서 지표에서 전래하는 유물은 거의가 석조물로서 탑상 등이 중심을 이룬 사실은 위에서 든 바와 같다. 그러나 이들 조형에 대한 새로운 학문적인 주목이 있은 것은 금세기에 들어서의 일이다. 특히 해방 후에 이르러 이 곳에 유의하는 몇 사람이 있어서 이 곳을 찾았으며, 필자 또한 그 중의 한 사람이었다. 고대에 대한 연구는

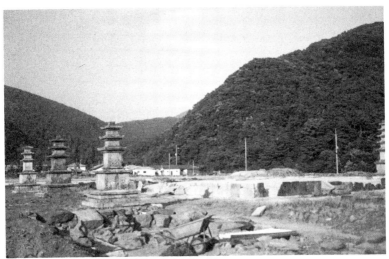

성주사지 전경(1996년 충남대학교에서 발굴 중)

첫째 그 대상에 친숙되어야 하며 그 해명을 위한 관심과 정열을 지녀
야 할 것이다. 그를 위하여서는 오랜 시간이 흘러야만 하고 그러는 사
이에 그를 이해하고 해명하기 위한 새로운 자료가 나타나고 착안된다
고 생각한다. 이 곳 성주사를 처음 찾은 것이 해방 직후였으니 그 사이
4반세기가 흘렀던 것이다. 그 사이 이 성주사에 대한 필자의 주목과 새
로운 착안을 차례로 들면 대략 다음과 같다.

첫째, 1960년대에 들어서 이 곳 절터에서 전래하던 파비(破碑) 2기에
대한 연구를 들 수 있을 것이다. 이들 비신은 모두 파쇄되어서 산일되
었으나 그 상하에 있었던 이수와 귀부가 현장에서 파재로 전하고 있어
이들을 부여박물관으로 옮긴 것이 하나의 계기가 되었던 것이다. 그리
하여 필자는 이 때 현장에서 수습된 파편 두 조각을 증빙으로 삼고 현
존하는 상기한 낭혜화상비를 더듬어 파비 2기 중의 하나가 신라의 김
립지(金立之)가 찬한 「성주사사적비(聖住寺事蹟碑)」임을 알게 되었다.
그리하여 일찍이 당에 유학한 바 있었던 김립지가 귀국 후 일대의 문

장(文章)으로서 신라 문성대왕대를 중심으로 활약한 사실을 알 수가 있었다. 그의 유문으로서는 이 사적비와 전후하여서 경주 창림사탑(昌林寺塔)의 금동판 조성기문(造成記文)이 전하고 있었는데, 이 곳에서 다시금 그의 비문을 찾은 것은 기연이기도 하였다. 이 같은 비편은 그 후에도 계속되어서 모두 4편이 이 곳 돌담 속 같은 곳에서 발견됨으로써 오합사(烏合寺)임을 알 수 있었다. 이 같은 사실이 밝혀진 때를 같이하여 이 곳 절터에서는 백제의 연화문이 새겨진 원와당(圓瓦當)이 동국대 사학과 학생들의 답사에서 수습되어 박물관에 보관되기도 하였다.

둘째는 1968년에 이르러 위의 석비단편 이외에 사본으로 된 사적기문이 필자에게 입수된 것은 필자를 몹시 놀라게 하였을 뿐 아니라 그 같은 사실이 곧 이 곳 절터에 대한 조사의 동기를 이루게 되었던 것이다. 그 사적기는 오랫동안 지리산 화엄사 주지를 지낸 정병헌(鄭秉憲) 스님이 그 임종 직전에 필자에게 전해 준 것이다. 필자는 이 때 급히 화엄사로 달려가 노승에게 이 사적기의 유래를 묻기도 하였으나, 뜻을 이루지는 못하였다. 이것이 계기가 되어서 이 성주사에 대한 관심은 가중되었으며 마침내 그 해 가을에 이 절터에 내한 제1차의 조사를 이루게 되었던 것이다. 조형을 대상 삼는 고고학이나 미술사 같은 학문이 새로운 문헌을 얻었을 때 그 내실을 더욱 얻을 수 있다는 것은 다시 말할 것도 없다. 이 때 스님에게서 받은 이 곳 「숭암산성주사사적(崇巖山聖住寺事蹟)」에도 이 절의 전신(前身)이 백제의 오합사라는 것과 그 창건연대가 백제 말기라는 것도 기록되었다. 백제 창건에 이어서는 낭혜화상의 주석과 크게 절을 중창하여서 많은 법당과 탑상을 이룩한 사실이 자세히 기록이 되어 있다. 그 중에서도 주목된 것은 이 곳에는 '삼천불전 구간(三千佛殿九間)'이 있어서 그 곳에는 과거·현재·미래의 각 천불씩 합계 삼천불과 또 비로자나(毘盧遮那) 일대존상(一大尊像)을 안치하였다고 하였다. 이번에 발굴된 것이 바로 이 같은 삼천불전이었으며 따라서 이 곳서 수습된 것이 그 때의 삼천불임은 다시

말할 것도 없다. 그런데 사적기는 이어서 이들이 모두 문성대왕이 조성한 원불(願佛)이라 하였으니 지금부터 약 1100년이 넘는 조형들임을 알 수가 있었다. 그런데 이 같은 기록이 얻어진 후 금년에 이르러서야 그에 대한 발굴이 이루어진 것은 늦은 느낌이 없지 않다. 그 사이 1971년경부터 이 곳 절터에서는 토불(土佛)이 발견되어서 그 일부는 부여박물관과 민간에 수장되기도 하였다. 그리하여 1차 조사 때 작성된 절터의 실측도면에서 그 장소와 유물의 존부에 대하여 더욱 확실한 추정을 진행시킬 수가 있었다. 이번의 발굴에 앞서서는 이만한 전정(前程)이 있었으며 그를 위하여서는 문자 이외에도 물증의 수집이 오랫동안 계속되었다고 말할 수 있을 것이다.

3

지난 1974년 10월 22일 동국대학교 박물관의 조사단이 이 곳 삼천불전에 첫 삽을 넣었던 그 날에 이미 백제의 연화문 기와와 신라의 소불편(塑佛片)이 출토된 것은 이번 발굴의 성과를 예고하였으며 오랜 주목이 마침내 결실됨을 느끼게 하였다. 그리하여 전후 10여 일을 두고 이 삼천불전의 절반을 한정하여 발굴작업이 조용히 진행되었던 것이다. 그리하여 수습된 신라·고려의 많은 불상 이외에도 여러 장엄구와 이 불전을 이어 온 역대의 자료가 수습되어서 이 삼천불전의 역사를 말하여 주기도 하였다. 그 중에는 조선조 16세기에 이르러 김씨가 대시주가 되어서 이 불전을 번와한 사실을 조각하였는데, 그 곳에도 뚜렷이 '삼천불전(三千佛殿)'이라고 쓰여 있었다. 오랫동안 찾았던 삼천불전이 틀림없었으며 그 사이의 작은 노고에 대하여 적지않은 보답이 있음을 느낄 수가 있었다.

(『東大新聞』 1974년 11월 12일)

4부 한국의 불교공예 · 사경

백제의 지석

공주에 들렀을 때 서울에서 막 돌아온 발굴품 중의 일부를 볼 수가 있었다. 그들은 모두가 금은제 장신구로서 보관금식(寶冠金飾), 이식(耳飾), 경식(頸飾), 천(釧)을 비롯하여 누금세공(鏤金細工)이 놀라운 곡옥(曲玉) 등인데, 찬란한 황금색은 도리어 고품(古品)임을 잊게 하였다. 반(半)파르멜 무늬로 부각된 보관금식(寶冠金飾)은 왕이나 왕비의 것이 약간의 차별이 있기는 하나 중국 육조(六朝) 때 불교조형에 많이 쓰이던 유례를 연상케 하였으며, 그 중 특히 국왕의 것은 근년에 부여 등지에서 수습된 은제식구(銀製飾具)와 같은 계통임을 느끼게 하였다.

먼저 기왕에 알려진 금속공예품, 특히 신라고분에서 무수하게 발견된 이식이나 천과 비교할 때 이들에서 별다른 형태나 기법에서 새로운 것을 찾을 수는 없었다. 또 부장품의 종별이나 수량에 있어서 신라 금관총 같은 왕릉의 것과 비교할 때 소량이며 빈약하였다. 그러나 이들이 모두 크게 교란되지 않고 무형의 학술자료와 더불어 그런 대로 수습된 것은 큰 환희와 용기를 주었다.

해방 후 오늘에 이르기까지 우리의 백제미술 연구는 한 번도 이와 같은 일괄유물을, 그를 지녀 왔던 유구와 더불어 조사하지 못하였고 오직 영세한 파편이나 유리된 유품만을 모아서 그 전모를 찾고자 하였으며, 외인(外人)은 나당군(羅唐軍)에 의한 가혹한 도굴을 말하고 우리는 고토(故土)의 황량함을 한탄하여 왔었다.

사실 이번 발굴의 소식에서 필자가 가장 크게 기대하였던 것은 이같은 금제품은 아니었다. 그보다도 지석(誌石)이, 그것도 두 개나 들어

무령왕릉 출토 지석

있다는 사실에서 나의 귀를 의심하지 않을 수 없었다. 그것은 지석이 동반됨으로써 이번에 조사된 유택(幽宅)이나 그 안에 부장되었던 유형 무형의 온갖 자료가 비로소 학술적 의의를 얻어 막중한 가치를 지닐 수 있기 때문이다.

고문화 연구에서 원상(原狀)에서 유리되었거나 또는 원형이 변경된 유물이나 유구를 대할 때마다 그가 지녔던 가치가 이미 상실됨을 깨닫고 안타깝게 여겨 왔기 때문이다. 필자는 이번 조사에 참여하였던 현지의 김영배(金永培) 관장과 박용진(朴容鎭) · 안승주(安承周) 두 교수의 참여와 후의로써 양 지석을 처음 대할 수 있었다. 이 때의 감격과 다행을 무어라 표현할 수 없다. 이것이야말로 지극히 귀한 국보가 되겠다고 자신도 모르게 연발하였을 것이다.

그것은 두 장의 돌이며 표면에는 행간을 긋고 한문이 음각되어 있었다. 자획에는 엷고 고운 흙이 메워져 있었는데, 그보다도 전면을 덮은 담록(淡綠)의 채색이 있었으며, 사이사이엔 검은 반점이 있었다. 천오

백 년의 오랜 세월이 이들 위에 수놓은 천성(天成)의 무늬이며 착색이
다. 우리는 이 같은 표면의 흙과 착색을 씻어내기란 매우 간단하다. 물
에 넣든지 또는 물과 접촉시킨다면 글자 판독에는 큰 도움을 줄 것이
나 이 아름다움을 그를 위하여 버릴 수는 없는 일이다.

　이 같은 아름다운 표색(表色) 밑에는 국왕과 왕비의 붕어(崩御)와 안
장(安葬)에 이르는 짧은 글이 대소의 글씨로써 각기 새겨져 있었다. 국
왕의 것은 왕비의 것과 더불어 같은 크기를 지녔으나 행간의 넓이와
글씨의 크기, 그리고 글자 모양과 필치에서 과연 월등하였다. 특히 여
유 있게 넓은 자간을 잡고 써 내려간 글씨 하나하나에서 고체를 볼 수
있었다. 그런 대로 오늘의 해서체에 익은 눈으로도 거의 전문을 판독
할 수가 있었다. 문체는 백제 사택지적비(砂宅智積碑)와 같은 사륙변려
체(四六騈儷體)는 아니며 그렇다고 신라의 속한문체(俗漢文體)보다는
한층 정제된 것이었다. 글자 모양은 사택비(砂宅碑 : 의자왕 14, 654년으
로 추정)보다도 한층 육조체(六朝體)의 준경(遒勁)한 풍운(風韻)을 지니
고 있었다. 편안하게 놓인 자형(字形)과 신중한 운필(運筆)이나 기고(奇
古)를 벗어나 유려에 흐르는 자형에서 더욱이 백제미술의 온화한 작풍
이 풍겼다. 왕자(王者)의 지석을 쓸 만한 나라의 으뜸 신필을 눈앞에서
보는 이 안복(眼福)을 어떤 다행에 비할 수가 있으랴. 그저 감탄사의
연발이었다. 만일 나에게 선정의 기회를 준다면 모든 금은보화가 문제
가 아니라 이 한 장의 돌을 택함에 아무런 주저가 없을 것이다. 이것이
야말로, 이 돌에 새겨진 6행 52자의 글씨야말로 그대로 으뜸의 국보요
큰 자랑이라 할 수 있기 때문이다.

　글은 처음 기대와는 달리 매우 단문이어서 실망하였는데, 사람의 욕
심은 한도가 없나 보다. 왕명(王名)과 향수(享壽)와 붕어(崩御 : 무령왕
23년 癸卯, 523년) 및 안장(성왕 3년 乙巳, 525년)의 연월일뿐 그 이상의
행적은 한 줄도 없다. 왕비의 것 또한 이와 같이 수종(壽終 : 성왕 4년
丙午, 526년), 개장(改葬 : 성왕 7년 己酉, 529년)의 연월일을 기록하였는

데, 또한 '입지여좌(立志如左)'라 하였을 뿐 석면에는 9행의 공간을 남기고 있다. 두 지석의 크기는 같으나 선후가 있을 것이며, 국왕의 것에서도 짐작되지만 붕어와 안장 사이에 약 2년의 시간이 있었음을 알 수 있다. 이 사실은 더욱이 왕비의 것에서 나온 '거상재유지(居喪在酉地)'나 '개장환대묘(改葬還大墓)'란 문자에서 분명한데, 이것은 백제장제(百濟葬制)를 연구함에 있어 특히 주목할 만하다.

백제의 금석문 자료로서 이 초유의 지석은 아마도 일본에 전달된 근초고왕 24년(369년)으로 추정된 칠지도(七支刀)나 조상명(造像銘) 같은 금문(金文)을 제외한다면 백제 최고일 것이다. 기왕에는 위에 든 사택지적비가 1948년에 당시의 부여박물관장 홍사준(洪思俊) 씨와 필자에 의하여 부여읍 내에서 발견되어서 그 사이 유일한 것이라 하여 왔는데, 이제 그보다 약 120년 앞서는 완전한 형태의 석문(石文) 신례가 확보된 것이다. 그리고 백제의 지석으로서는 「백제부여융묘지(百濟夫餘隆墓誌)」가 알려져 있으나 이것은 국망(國亡) 후에 중국 낙양(洛陽)의 북망(北邙)에서 출토된 것이다. 그렇다면 이 지석은 과연 삼국시대 최고 유일의 희품이라 할 것이다.

대저 석각의 묘지는 중국 후한(後漢) 때에 비롯하였다. 그 후 방석(方石)에 새겨지게 된 것은 북위(北魏) 중엽인 5세기 말경이니 우리의 것이 6세기 초엽으로서 서로 큰 연차가 없는 사실에서도 당시 두 나라 사이의 빠른 교류상을 짐작케 한다. 이것은 일본에서의 최고례인 「선씨왕후묘지(船氏王后墓誌 : 동판으로 668년)」에 비하면 약 1세기 반이나 앞선다. 그런데 이 일본의 묘지 또한 우리 귀화인의 것이라고 한다.

그리하여 이 같은 사마왕묘지(斯麻王墓誌)의 출현은 그 자체가 지니는 내용이나 서체에서뿐 아니라 『삼국사기』나 『삼국유사』 같은 고대 문헌의 높은 신빙도를 입증하여 주며 백제왕을 주인공으로 모셔 온 왕릉 및 부장품 일체의 가치를 소생케 하였으니 이보다 큰 다행이 다시 없을 것이다. 두 장의 방석(方石)이 지니는 고마움이 길이 우리 역사와

문화 위에 새겨질 것이니 선인들의 깊고 신중한 배려에 엎드려 재배하여야겠다.

두 지석을 넣어 온갖 조형물이 우리 나라뿐 아니라 동양 고대문물의 해명과 그 비중을 높임에 크게 이바지함을 의심하지 않는다. 우리는 근년에 이르러 우리 자신의 것이 차차 우리의 눈에 들게 되었으며 우리 손에 잡히게 된 것을 새삼 깨닫겠다. 그러나 오늘의 용의가 부족함을 스스로 깨달을 때 선왕(先王)에 대한 부끄러움을 또한 참을 수가 없다.

이제 우리는 지나친 흥분을 진정시킬 때가 왔다. 그것은 도리어 이번에 수습된 유구와 유물을 신중하게 검토하고 정확하게 국민에게 알림에 지장이 될 수도 있기 때문이다. 그뿐만이 아니다. 그 같은 흥분과 소요는, 첫째 이들을 간직하고 천오백 년을 지내온 고인에 대한 우리의 예의가 아니기 때문이다. 오늘 우리는 백제의 왕릉을 열고 그들이 지녔던 목관을 포함하여 온갖 것을 박물관으로 옮겼다.

고고학 연구에서 발굴이란 일종의 파괴행위임에는 아무도 이의가 없을 것이다. 그러므로 발굴이란 만부득이한 경우로만 엄격하게 한정하는 것이 원칙이며, 고대분묘에 대한 발굴에 있어서는 더욱 그러하다. 또 누구나 발굴에 참여하는 사람에게는 후회가 반드시 뒤따르게 마련이기도 하다. 그리하여 이 같은 파괴를 최대한 방지하고 손상을 보상하기 위하여서는 사전의 신중한 용의와 사후의 온전한 보존과 연구를 기하게 되는 것이다. 그것만이 고인의 유택을 헐어 그들의 깊은 잠을 깨운 행위에 대한 우리의 책무라 할 것이다. 만일 발굴을 보물찾기와 같이 간단히 해치울 수 있다고 생각한다면 그보다 더 큰 잘못은 없을 것이다. 우리는 옛부터 선인의 분묘를 소중히 여기는 높은 도덕률을 지녀 온 백성이었다. 역대 왕조가 몇 차례 바뀌더라도 선조(先朝)의 왕릉을 알뜰하게 지켜 온 아름다운 전통을 세워 왔다.

그러다가 금세기 초 일제의 침략을 받아 무수한 고분이 약탈을 당하

고 선조의 백골이 산란하던 그 기억이 아직도 생생하며 오늘까지 그칠 줄을 모르는 굴총(掘塚)이 또한 그들이 남긴 악풍임을 생각할 때 이제 새로운 각오가 있어야겠다. 왕릉 발굴에 따르는 도굴의 재연이 경계되어야만 할 것이다.

이번에 발굴된 왕릉의 주인공이 일찍이 이 나라의 역사를 주름잡고 문화에 이바지한 왕자이며, 그 배필임에 있어 오늘 그들에 대한 경의를 잊어서는 아니 될 것이다. 오늘 이 막중한 국가지보를 보존하고 연구하기 위하여 중지를 모으고 배려를 다하여 애써 잡은 이 계기를 살려야 되겠다. 이 곳에서 새롭고 획기적인 전기를 잡을 수 있다면 백제 국왕의 영혼을 달래며 그들의 명복을 다시 빌 수가 있을 것이다.

(『한국일보』1971년 7월 14일)

백제의 연화와편

　기대하지 않던 새로운 자료가 입수되었을 때에는 용기와 환희를 느끼게 된다. 더욱이 물적 조형을 대상으로 삼는 미술사 연구에 있어서 그 자료가 학적 작업을 통하여 착실한 관계 지견과 더불어 수습되었을 때에는 그 같은 느낌이 한층 깊기도 하다. 이러한 의미에서 발굴은 고대 연구의 참된 방법의 하나다.

　우리의 가을은 그 같은 야외작업에 가장 좋은 계절이다. 금년의 충남 부여군 석성면 현북리 금강변에서 백제의 아담한 사원지를 조사할 수 있었는데, 그 동기란 매우 우연한 것이었다. 지난 7월 잠시 부여를 지나다가 그 곳 박물관장 책상 위에 놓인 백제 연화문(蓮花紋) 와당편(瓦當片) 2장이 눈에 띄었다. 그리하여 그 날로 20리 떨어진 빌견현장으로 달려갔다.

　그런데 이 때 만난 지주(地主)는 추수가 끝나면 밭을 논으로 만들겠다고 하였다. 이 말에 놀라고 염려한 까닭은 고대 유적의 현장 변경은 중대한 파괴를 가져오기 때문이다.

　그리하여 원(院)터라고 불려오는 이 밭을 조사대상으로 선정하게 되었던 것인데, 그 지하에서 새로운 유구와 적지 않은 유물이 출토되었다. 그 중에서도 소불편(塑佛片)들은 처음으로 얻어진 삼국기의 귀중한 자료로서 신라통일 초에 한층 유행하던 소상조각(塑像彫刻)의 계보와 일본 초기의 동계(同系) 작품의 연원을 짐작케 함이 있었다.

<div align="right">(『조선일보』 1964년 11월 17일)</div>

한국의 금속공예

1

금·은 같은 귀금속을 비롯하여 동·철을 재료삼아 만들어진 작품들은 그 내구성 때문에 석조물과 같이 우리에게 전하는 고대 조형미술의 쌍벽을 이루고 있다. 이들 고대의 금속공예는 크게 둘로 나누어 고찰할 수 있으니, 하나는 삼국 이래의 장신구이며, 다른 하나는 신라통일 이후 불교가 낳은 작품들이다.

삼국시대의 장신구로서는 각국이 모두 유품을 남기고 있기는 하나 그 중 황금의 나라로 이름 높던 신라를 으뜸으로 삼아야 할 것이다. 경주에서 발견된 순금제 보관(寶冠) 3개를 비롯하여 이식(耳飾)·요대(腰帶) 등의 특이한 형태와 정교한 가공은 우리 고대문화의 기원과 동서문물 교류의 사실을 전하는 물증이기도 하다. 그 중 특히 수지형(樹枝形) 금관이나 순금 태환이식(太環耳飾)의 누금세공(鏤金細工)은 민족문화의 원원근심(源遠根深)함을 새삼 깨닫게 하여 준다. 이 같은 신라의 풍부한 산금(産金)과 그 기술은 불교에 앞서 일본 고분문화에 크게 영향을 주기도 하였다.

다음에 신라통일 이후 역대를 통하여 대표될 만한 것은 일찍이 사원에 시납되었던 믿음과 공기(工技)의 결정(結晶)에서 찾을 수 있다. 그 예로서 불교의 예배대상인 탑상을 공양하기 위하여 만들어진 범종과 사리장엄구를 들 수 있으니, 범종은 불교의식에 따르는 필수의 조형이며, 사리구는 가장 신성한 불타의 신골을 봉안하기 위한 용기와 그 장

엄구이기 때문이다.

<div align="center">2</div>

먼저 우리는 고대의 범종을 들어야 하겠다. 현존하는 유품은 신라통일 이후 8세기에 들어서 만들어진 것뿐이나 그 기원은 이미 삼국시대에 있었다고 추정된다. 중국 고대의 청동기를 조형(祖型)으로 삼았으나 그것이 신라에 의하여 변형되어서 특이한 양식으로 발전된 곳에 그들의 독창력과 전통과 기술의 연마가 있었던 것이다. 그리하여 '한국종'이라는 학명(學名)과 그에 대한 예찬은 곧 신라와 그 백성에 대한 것이 될 것이다. 신라 종의 그 특이한 모습은 오늘 강원도 오대산 상원사에서 전래하는 가장 오랜 유품에서 볼 수 있다.

이 동종은 신라 성덕왕 24년(서기 725년)에 만들어졌는데 정상부 양면에 명문이 있어 연대뿐 아니라 관계 인명이나 중량(3300鋌)을 알 수가 있다. 먼저 이 종은 넓은 띠가 있어서 종신(鍾身)의 상하를 구획하였으며, 상대(上帶)에 연결되어 등산(等間)으로 배정된 방형의 유곽(乳廓)은 정확하게 종횡 3열의 9유(乳)를 배치하였다. 그리고 넓은 종복(鍾腹)을 돌아서 아름다운 비천(飛天)과 이들과 교대로 둥근 화문당좌(花紋撞座)를 배치함으로써 규율적인 배안(配案)과 화려한 장식을 아울러 지니도록 하였다. 중국이나 일본의 고대 범종이 모두 종신을 무미한 선대(線帶)로 구분하고 있는 방식과는 너무나도 판이하다.

그 이외에 정상의 용뉴(龍鈕)도 단룡(單龍)이거니와 그와 같이 원통 1주(柱)를 세워 놓은 것은 오직 신라 이래의 우리 나라에서만 볼 수 있는 또 하나의 양식적 특징이기도 하다. 이 상원사 동종에는 두 곳에 하늘을 나는 비천 2구가 있어서 각기 생(笙)과 공후(箜篌) 같은 당시의 악기를 연주하는 모습을 새겼는데, 그 섬세 유려함이란 또한 발달된 주조기술의 소산이기도 하다. 오대산 같은 산중에서 울려 퍼지는 그 청

오대산 상원사 동종

아하고 여운이 긴 종소리는 신라 당시와 조금도 다를 것이 없다. 이 종은 오늘에 이르기까지 여러 차례 자리를 옮겨 왔으며 어려운 고비마다 신심 깊은 향도(香徒)에 의하여 수호되어 왔던 것이다.

그러나 이보다 크기에서 동양 제일의 걸작품은 경주에서 전래한 성덕대왕신종(聖德大王神鍾)을 들어야 할 것이다. 경덕왕의 선왕에 대한 지극한 정신으로 동 12만 근이 희사되었으며, 마침내 혜공왕 때(771년)에 이르러 완성된 이 '원공신체(圓空神體)'야말로 오늘 홀로 남아 있어 신라 공기의 발달뿐 아니라 쌓아올렸던 물심의 양면을 몸소 느끼게 하여 준다. 전통양식을 그대로 이어받았으며 상대하는 비천은 네 곳 유곽 밑에서 향로를 잡고 공양하기에 여념이 없다. 속칭 '에밀레종'에서 주종박사(鑄鍾博士)들의 고심도 전하였거니와 멀리 백리까지 들렸다는 그 소리도 또한 그지없이 장중하기만 하다. 이 종이 옛 서울에 남아 있어 우리가 즐겨 그 곳을 찾는 까닭이기도 하다.

3

불사리의 봉안은 물론 탑파 건립의 근본 인연으로서 이와 때를 같이 하였을 것이다. 그러나 오늘 삼국시대에 유행하였던 목탑의 사리 유품은 거의 완전한 것이 없으며 7세기에 비롯한 석탑 건립에서 우수한 금속유물을 찾을 수가 있다. 가장 오랜 유례로서는 경주 분황사탑(芬皇寺塔)의 사리구를 들 수 있으며, 해방 후의 새로운 발견으로서는 월성군 감은사지 삼층불탑에서 조사된 유품이나, 또는 경북 칠곡군 송림사(松林寺) 전탑(塼塔)에서 검출된 금동탑을 같은 계통 양식의 대표적 유품이라고 할 수 있을 것이다.

이에 대하여 일찍이 조사되었던 경주 황복사 석탑의 사리함이나, 근년에 조사된 전북 익산군·왕궁리 오층석탑의 금제 사리함은 모두 그 황금 찬란한 조형에서 세인들을 놀라게 하였다. 특히 후자에서 발견된

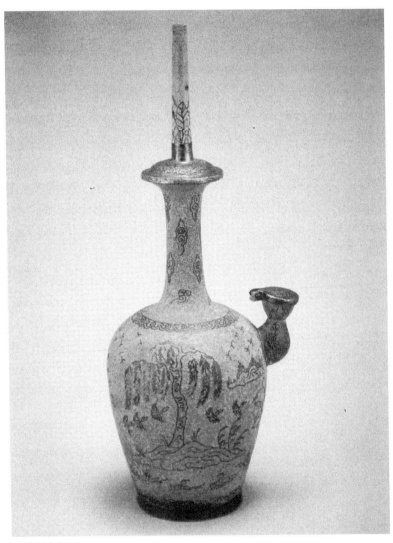

청동은입사정병

금판경(金板經)이야말로 동양에서 다시 유례를 찾을 수 없는 최상의 보물이라고 할 수 있다. 그리하여 불국사 석가탑에서 발견된 금동 사리함의 독특한 양식이나 그 내부의 사리함은 세계 최고의 인쇄물로 추정된『다라니경(陀羅尼經)』과 더불어 이 부문의 비중을 한층 높여 주기도 하였다.

이 같은 신라의 금속공예의 전통은 고려에 계승되어서 수많은 범종과 금속 불구(佛具)를 낳기도 하였다. 특히 고려의 작품으로서는 은입사(銀入絲)의 청동향완(靑銅香垸)이나 정병(淨瓶)의 우품(優品)이 또한 국내외에서 전래하고 있다. 이와 같이 삼국 이래의 막중한 금속공예품이 우리에게 전래하고 있으니 그 무형의 기공 또한 오늘의 전승을 더듬어 새로운 창조의 바탕을 이루어야만 할 것이다.

(「특별 시리즈 한국의 숨결」『서울신문』1970년 2월 22일)

신라범종의 발견

1

1967년 3월 29일 전북 남원군 산내면 실상사(實相寺) 경내 약광전(藥光殿) 동남지점에서 동사(同寺) 창건 당초의 주성(鑄成)으로 추정되는 대종이 출토되었다. 이것은 1948년 강원도 양양군 서면 미천리 선림원지(禪林院址)에서 정원이십년명(貞元二十年銘) 청동 범종이 출토된 이후 두번째의 일로서 이 사실이 보도되자 관계자를 긴장케 하였다. 그리하여 필자는 3월 30일(1967년) 홍사준(洪思俊)·예용해(芮庸海) 양씨와 함께 현지에 이르러 이미 지표에 인양된 실물을 조사하였던 바 아깝게도 완형이 아니라 비천과 당좌(撞座) 이하의 동체부(胴體部)만의 파종이었다. 상기한 정원명종이 6·25전란으로 파괴되었기 때문에 그 손실을 보충할 새로운 자료를 기대하였던 것이 사실이었다. 그러나 파종이기는 하나 현존 부분만으로서도 넉넉히 원형을 짐작할 수 있었으며, 더욱이 비천을 비롯한 하대(下帶) 등 조문(彫紋)이 잘 보존된 것은 조사자를 경희(驚喜)케 하였다. 이 파종은 발견 당일 이 지역 일대에서 고철을 수집하고 있던 신순식(申舜植)과 노병렬(盧炳烈) 양씨에 의하여 탐지기의 사용으로 발견되어서 곧 발굴에 착수되었으나 다음 30일은 종일 내린 비로 중단되고 31일 지표에 인양되었다는 바, 불과 지표 1척 밑에 동사 약광전(藥光殿)을 향하여 서북쪽으로 종구(鍾口)를 두고 가로누워 있었다 한다. 이 지점은 이 절 동쪽 건물 자리 서기단열(西基壇列)에서 약 2m 떨어진 곳으로서 와편(瓦片) 이외에 다른 반출물은 아

무엇도 없었다고 한다.

2

상기한 바와 같이 현존부는 동체뿐이나 절단된 상연(上緣)은 높낮이가 균일하지 못하여 완존하는 비천부가 가장 높아서 99cm이며 최저부는 이 비천문과 대칭되는 곳으로 높이 28cm에 불과하다. 구경은 종구가 약간 왜곡되어서 98~99.5cm이며 두께는 하연(下緣)에서 7.7~9.2cm, 최상단에서 4cm에 달하고 있는 바 이 같은 불균치는 심한 화상에 의한 것으로 추정되었다. 하외경(下外徑)이 99.5cm임은 현존하는 오대산 상원사종과 거의 동일하다.

하대는 넓어서 폭 12.5~13cm인 바 다른 예에 비하여 특이한 것은 교대로 각 2좌씩 배치된 비천과 당좌 직하부(直下部)에 직경 13cm의 소원형문(小圓形紋)을 배치한 것이다. 하대에는 상하의 연주문대(蓮珠紋帶) 사이에 섬세하고 아름다운 당초문을 양각하였다. 당좌는 좌우가 같은 크기(22cm)인 바 중앙에 넓은 자방(子房)을 두고 그 둘레에 팔판단련(八瓣單蓮) 외주(外周)에 인동연화문대(忍冬蓮花紋帶)를 조각한 것 또한 동일하다.

비천문은 당좌와 교대로 거의 동격동고(同隔同高 : 下帶上緣에서 35cm)로 배치되었는데 현재 한 곳만이 완전하고 다른 하나는 하연(下緣)의 운문(雲紋)을 남기고 있을 뿐이다. 이 비천은 이 파종에서 가장 우수한 것으로 쌍비천(雙飛天)의 운상주악좌상(雲上奏樂坐像)인데 오른쪽 상은 생(笙)을, 왼쪽 상은 횡적(橫笛)을 들고 연화좌 위에 상대하여 천의를 날리고 있다. 비천의 상호나 보관, 영락 등 섬세한 조각이 당대의 양식을 전하고 있는데 크기는 높이 44cm, 너비 40cm로서 상기한 정원이십년명종의 것과 동식이다. 그리고 이 비천문 좌상부(左上部)에는 유곽일단(乳廓一端)을 겨우 남기고 있다. 그 위치와 당초문임을 알

수 있는 것 또한 다행이다.

3

이와 같이 종체의 하반만이 남아 원형을 추정케 하나 유곽 이상은 알 수가 없다. 발견 이후 부근을 탐색하였으나 찾지 못한 것은 일찍이 화재로 융몰될 때 전파(全破) 멸실된 것으로 보인다. 실상사는 신라 선문구산(禪門九山)의 하나로서 흥덕왕 3년(828년) 홍척국사(洪陟國師)의 창건이라고 전하고 있어 이 파종의 연대를 9세기 초엽으로 비정하여 실상사 창건에 따르는 주성(鑄成)으로 보고자 한다. 그 후 전란, 특히 임란(壬亂)과 토호(土豪)의 상극(相克)에 따르는 피화(被禍) 사실 등에 비추어 일찍이 종각과 더불어 소실된 것으로 생각된다. 그리하여 하반신이 남아서 지하에 매몰된 후 오랜 공백기에 그 존재를 잃었던 듯하다. 종체의 왜곡 특히 하대에 부착된 용설(溶屑)에서 보아 고화도(高火度)에 의함을 곧 알 수 있었다. 그러나 이 부분이나마 매장되어서 오늘 출세한 것은 또한 기묘한 인연으로 신라 종의 연구에 귀중한 자료로 삼을 수 있을 것이며, 각부 문양의 우미유려(優美流麗)함은 특히 당대 공예의 발달상을 오늘에 보여 준다고 하겠다. 비록 파종이지만 크기에 있어 오대산 상원사종과 비견함은 그 대종임을 알 수 있는 바, 현존 부분에서 명문을 찾지 못한 것은 애석한 일이다.

<div align="right">(『考古美術』 제8권 제4호, 1967년 4월)</div>

신라의 파종

국내에 전래하는 신라종 3개 중 경주박물관의 봉덕사종(奉德寺鍾 : 속칭 에밀레종)은 원명(原銘)을 따라서 '성덕대왕신종(聖德大王神鍾)'이라고 불러야 할 것이다. 이 종을 대할 때마다 새삼 느끼는 것은 천수백년이란 긴 세월을 지나 오늘에 이른 그 전래의 경위를 밝혀야 하겠다는 것이다. 전란의 고비도 여러 번 겪었을 것이며, 더욱이 조선조에 이르러 불사(佛寺)를 떠나 성문(城門)으로 자리를 옮긴 전후에는 다른 용도에 용해될 최대의 위기를 맞이하였다. 이 때 파종(破鍾)의 운명을 벗어날 수 있었던 것은 오직 세종대왕의 고마운 배려에 따른 사실임을 아는 사람은 드물 것이다.

그런데 이 같은 국가적 중보에 대한 우리의 주목과 연구가 아직 뚜렷한 성과를 거두지 못하고 있는 것도 사실이다. 아마도 너무나 유명하기 때문에 도리어 큰 관심이 없었다고 한다면 역설이라고나 할 것인가. 금속제이기 때문에 목조 종각에 두어도 걱정이 없다고 말할 수는 없을 것이다.

1950년 1월 나는 오대산 월정사에서 새로 발견된 정원 20년(서기 804년)명의 신라 동종을 처음으로 조사한 일이 있었다. 그런데 불행하게도 이 신종(新鍾)은 그 다음 해에 전재(戰災)로 말미암아 파쇄되고 말았다. 이 우수한 신라종을 잃은 회한과 그 중대한 겨레의 손실을 보상하여야 겠다는 생각은 그 후 우리 종에 대한 새로운 관심을 모으는 계기가 되기도 하였다.

그러므로 지난 3월에 전북 남원 지리산 실상사 경내에서 대종이 발

실상사 파종

굴중이라는 소식을 듣고 흥분을 참지 못하였으며 그 다음 날에는 현장
으로 달려가기도 하였다. 이 신종은 처음의 기대와는 달리 파괴되어서
하반부만을 남기고 명문도 찾을 수는 없었으나 신라종의 가장 큰 특색
인 주악쌍비천문(奏樂雙飛天紋)과 하대당좌(下帶撞座)들이 그대로 남아
있었다. 그리하여 해방 후 상기한 정원명종에 이어서 두번째로 출토된
신라종으로서 소중히 보존되어야 할 것이므로 당국의 승인을 얻어 동
국대 박물관으로 이관하였던 것이다. 이 신라종을 기념하기 위하여 새
로운 대좌(臺座)도 마련하였으며, 또 자축의 뜻도 넣어서 신라범종탁본
전(新羅梵鍾拓本展)을 마련하기도 하였다. 이것이 파종이나마 고인의
믿음과 정성의 결정이니, 우리의 작은 성의를 표시하는 것이 마땅하다
고 생각되었기 때문이었다.

(『東大新聞』1967년 10월 23일)

신라 범종에 구현된 만파식적

우리에게 세계 제일의 대종이 전래하고 있기에 우리는 그 연구에 힘을 모아 왔다. 이 종이 주목을 끌게 된 데는 계기가 있었다. 해방과 더불어 설악산 선림원(禪林院)터에서 출토된 정원(貞元 : 804년)명 신라대종을 불과 삼 년 만에 잃어버린 이 국보 상실의 통한을 달래며 보상하려는 데 있었다. 그 후 1970년 신라의 소경(小京)이었던 청주 시내에서 9세기 말의 소종(小鍾 : 無銘)이 출토되어 공주박물관에 진열됨으로써 국내의 신라종은 전래하는 양대종(상원사종과 성덕대왕신종)을 넣어서 다시 3개가 되었다. 여기에 일찍이 일본에 반출된 4개를 합하면 남아 있는 신라종은 모두 7개가 되는데, 이들 일본에 있는 종 또한 모두 9세기의 소종뿐이다. 국내외를 막론하고 경수의 신종을 신라종의 으뜸으로 삼아 온 까닭도 여기에 있다.

그런데 신라종의 양식은 같은 불교문화권의 중국이나 일본의 그것과 크게 다른데 특히 정상의 용뉴(龍鈕)와 종복(鍾腹)의 주악천인상(奏樂天人像)의 배치에서 그러하다.

종 정부(頂部)에 중·일 양국의 종이 모두 쌍두용뉴(雙頭龍鈕)로 고리를 삼은 것과는 달리 신라의 종은 이것을 앞뒤로 두 발을 지닌 단두룡(單頭龍)만으로 하고 그 뒤에 다른 나라 종에서 볼 수 없는 한 개의 원통(圓筒)을 세워 놓은 사실이다. 이 때문에 신라종의 가장 큰 특징으로 누구나 이 원통을 먼저 가리켜 왔다. 그 사이 이것을 불러서 혹은 '음관(音管)'이라 하여 왔고, 필자는 중국 주대(周代)의 종에서 따서 '용통(甬筒)'이라는 어려운 이름으로 불러 오기도 하였다. 이에 대하여 일

본에서는 일찍부터 '旗挿(기꽂이)'이라 불러 왔다. 이것은 아마도 일본으로 건너갈 때 그 곳에 군기를 꽂아 전리품의 표시를 삼았던 까닭일까.

그런데 필자는 근년에 이르러 이 원통에 대하여 새로운 착안을 얻었는 바 그것은 신라의 국보였던 악기 만파식적(萬波息笛)에 얽힌 설화의 고찰에 따르는 것이었다. 이 통일신라 왕조의 신기(神器)였던 만파식적은 바로 삼국통일 직후인 7세기 후반(신문왕 2, 682년)에 문무대왕 장골처(藏骨處)인 동해구에 떠올라 온(浮生浮來) 한 작은 산(一小山) 위의 대나무(一竿竹)로써 문무대왕과 김유신 두 성인(二聖)이 동해룡으로 하여금 신라임금 신문(神文)에게 전달한 것이라 하였다.

그런데 이 만파식적은 대나무(竿竹)로 만들었기에 그 형태는 말할 것도 없이 둥글며 속이 비었고 또 마디가 있어야만 하는데 신라종에는 하나의 예외도 없이 이 속이 비고 마디가 있는(圓空有節) 긴 통을 정상 중앙에 세웠고 그것을 단두룡이 등에 지고 두 발을 앞뒤로 힘차게 움직이는 형상을 보이고 있다. 그런데 이 만파식적 설화의 성립 시기가 또 우리 신라종 양식 창안의 그것과 정확히 부합되고 있는 사실을 다시 주목하여야만 하겠다.

중·일 고대의 종에서와 같은 쌍두식 용뉴를 따르지 않고 단두양족룡(單頭兩足龍)과 이 원통을 전후에 결합시킨 것은 그대로 신라의 국가대보인 만파식적과 그를 신라에 전달한 동해호국룡의 기서(奇瑞)를 신종(神鍾)에 정대(頂戴)케 함으로써 신라의 신적(神笛)과 신종이 모두 신라의 신기(神器)임을 오늘에 전한 것으로 보아야 하겠다. 성덕대왕신종 명문에 '원공신체(圓空神體)', '진기성용(珍器成容)', '신기화성(神器化成)' 또는 '동해지상중선소장(東海之上衆仙所藏)'이라 기록된 까닭을 우리는 좀 더 깊이 이해하여야 하겠다.

필자는 그 사이 우리 고대종 연구에서 이 원통을 가리켜 상기와 같이 중국 고종에 보이는 손잡이인 속이 차고 밋밋한(內塞無節) 원봉(圓

棒 : 甬)과 관련시켜 왔는데 이것은 자신의 용의 부족으로서 부끄러운 일이었다. 그것은 중국 주대와 통일신라 초기는 1000년이 넘는 격차가 있어 서로의 양식 계보를 말하기는 매우 어렵기 때문이기도 하다.

필자는 신라에 의하여 7세기에 새로 창조된 우리 종의 특수 양식 중에서 먼저 주목되는 이 용과 원통의 배안(配案)을 곧 문무대왕 해중릉의 완공과 때를 같이하여 동해에 등장한 호국룡과 그가 신라에 전한 신라의 무가대보(無價大寶)인 만파식적으로 고쳐 보고자 한다. 이에 따라 다시 신라종 양식의 획득은 대략 통일신라 초기인 신문왕대까지 소급시켜 앞으로의 연구를 진행할 수가 있을 것이다. 오늘 우리에게는 신문왕대의 작품은 없고 그 차대(次代)인 성덕왕대의 오대산 상원사종 (국보 제36호, 725년 제작)이 최고작(最古作)으로 전래하고 있는데 아마도 이 종은 신라종의 전형 양식이 성립된 직후에 마련된 것으로 보인다. 그 후 반세기가 못 되어 마침내 세계 제일의 성덕대왕신종(봉덕사종, 771년 제작)을 낳아 그 후 깊이 이 신라종 양식을 고집함으로써 많은 명종을 이 땅에 남겨 주었던 것이다.

우리가 세계에 자랑하고 있는 이 국보 종에 대한 우리의 오랜 주목은 그를 낳았던 국토와 시대, 그리고 인물에 바탕을 두고 그 사이 잃었던 신라종의 영광을 오늘에 다시 찾아야만 하겠다. 그를 위하여 우리의 정성을 이 곳에 모으는 것에 인색함이 있어서는 아니 될 것이다.

<div align="right">(『한국일보』 1982년 3월 27일)</div>

나와 신라범종
─성덕대왕신종─

1

속칭 '에밀레종'은 우리에게 매우 친숙하다. 그러므로 봉덕사종이나 또는 성덕대왕신종이라고 부르는 것보다 에밀레종으로 부르는 경우가 더욱 많고 또 쉽기도 하다. 따라서 이 대종의 시납사원이었던 봉덕사나 또는 종체에 새겨진 명문인 '성덕대왕신종지명(聖德大王神鍾之銘)'에서 유래한 칭호는 전자가 일정기에 많이 쓰여졌고, 후자는 해방 후 이 대종의 원명을 따라 존칭으로서 사용되어 왔다. 나는 이들 삼자 중에서도 애써 '성덕대왕신종'으로 부르고자 하여 온 것은 우리 국보의 정식명칭으로는 그 자체에 양각된 명호를 따르는 것이 자연스럽고 또한 마땅하다고 생각되었기 때문이다. 일정 때 그들 일인들이 이 종을 '보물'로 지정하고 심사하였을 때, 애써 이 종명(鍾銘)을 따르려 하지 않고 봉덕사종이라고 한 그 심사를 짐작할 수가 있다.

그러나 나는 이 같은 세 종류의 이름 이외에 또 하나의 이름이 본래부터 이 종에 주어졌다고 생각하게 되었다. 그것은 이 종명을 자세히 검토하면서 얻어진 것인데, 주로 이 종의 크기에서 유래한 것이다. 그것은 명문 속에 '敬捨銅十二萬斤 欲鑄一丈鍾一口'라 있기 때문이다. 이것은 기왕에는 『동국여지승람』이나 일본인 가쓰라기 스에지(葛城末治)의 『조선금석고(朝鮮金石攷)』 또는 조선총독부 간행의 『조선금석총람』 같은 곳에서 '욕주일대종일구(欲鑄一大鍾一口)'라고 읽어서 '장(丈)'을 '대(大)'로 혼동하였기 때문이다. '장'과 '대'는 자형에서 매우 닮아

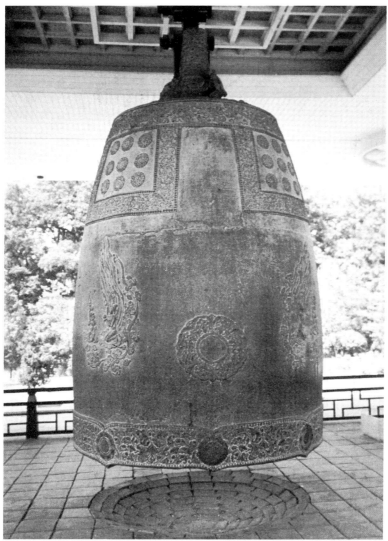

성덕대왕신종

있으나 그 뜻은 다르다고 하겠다.

'일대종(一大鍾)'과 '일장종(一丈鍾)'은 서로 그 뜻이 다를 뿐 아니라, '일장종'이라 하였을 때는 이 종의 크기를 가리키고 있다. 다시 말하면 '일장'은 10척이므로 10척 크기의 대종으로 보아야 한다. 사실에 있어서 이 대종의 크기는 용뉴를 제외하고 종체만은 현척(現尺) 9척 8촌으로서 이것은 그 당시의 10척에 해당하고 있기 때문이다. 그리하여 고인들은 이 신종을 설계하면서 막연히 '일대종'을 만들려 한 것이 아니라 '일장종', 곧 크기 10척의 종을 만들려 하였던 것이다. 신라에는 이보다 더 큰 종이 황룡사에 있어서,『삼국유사』에 따르면 천보 13년, 즉 신라 경덕왕 13년(754년)에 주조하였는데 길이 1장 3촌, 너비 9촌, 무게 49만 7581근이라 하였다. 이 곳에 '일장삼촌(一丈三寸)'이라 있어 성덕대왕신종의 1장에 대비하여 큰 차이가 없다. 그러나 중량(入重) 표시에 있어서는 12만 근과 49만여 근의 4배가 넘는 대차가 있으므로 크기나 중량 어느 하나가 황룡사종에 있어서 착오된 것이 아닐까 한다. 아마도 앞으로 황룡사 종각지(鍾閣址)의 추정에서 이 문제해결의 단서가 나올지도 모르겠다. 이에 대하여 성덕대왕신종은 그 자체에 기각(記刻)된 그 당시의 명문이므로 그 곳에 잘못이 있을 수 없다고 보아야 할 것이다.

『삼국유사』 권3 봉덕사종조에서는 '又捨黃銅十二萬斤 爲先考聖德王欲鑄巨鍾一口'라 하여서 중량에 있어 '12만 근'은 원명을 따랐으나 그에 이어서 '욕주거종일구(欲鑄巨鍾一口)'라 하여서 '일장(一丈)' 대신에 '거(巨)'자를 사용하고 있기도 하다. 나 자신의 견해로는 그 당시 종의 크기를 가리켜 '장(丈)' 또는 '척촌(尺寸)'으로 하여서 '일장종(一丈鍾)' 또는 '반장종(半丈鍾)' 또는 몇 척종(尺鍾)으로 한 것이 아닐까 한다.

따라서 이 성덕대왕신종은 크기로서는 보통 명문에 보이듯 일장종(一丈鍾 : 곧 10尺鍾)으로 통칭된 것으로 생각된다. 신라의 종명(鍾銘)에

서는 거의 입중(入重)으로서 종의 규모를 표시하고 있을 뿐 성덕대왕
신종과 같이 입중과 장(長)을 모두 표기한 예는 없는 듯하다. 그러므로
이 종은 따로 '일장종'이라 불러도 좋을까 한다.

　이 종의 명문은 종 그 자체가 국왕이 발원하여 나라에서 주성한 것
이므로 '관종(官鍾)'이라고 할 수가 있다. 관종이라는 그 당시의 기록은
없으나 상원사종의 경우, 이 종을 안동에서 오대산으로 옮길 때 『조선
왕조실록』의 기사에서 이 종은 안동 누문(樓門)의 '관종'이라고 하였다.
따라서 그 명(銘)과 사(詞)는 '金弼興奉敎(詔)撰'이라 하였으며, 서자(書
者)는 '翰林臺書生 大奈麻 金符' 또는 '待詔大奈麻 姚湍'이라 하였다.
또 명문 말미에 예기(例記)된 많은 관원 이외에 주종 공정에 직접 관여
하였던 사람으로 4명이 보이고 있다. 이들은 모두 주종장으로 생각되
는 바, 관원 9명의 성이 모두 김(金)씨임에 대하여 이들 말미에 예기된
종장 4인이 모두 박(朴)씨 성인 사실은 특히 주목되어야 할 것이다. 과
거에는 이들 4인 중 나마(奈麻) 박한미(朴韓味)만이 그 이름이 해독되
어서 마치 이 사람만이 이 일장종의 주성과 관계된 것 같이 취급되었
다. 이 같은 사실은 은사 고유섭 선생께서 『조신명인전(朝鮮名人傳)』에
박한미를 입전(立傳)하신 사실에서도 짐작할 수가 있다. 그러나 이 박
한미는 4인 중 제3위에 자리잡은 인물이며 그에 앞서서 주종대박사(鑄
鍾大博士)와 차박사(次博士)가 있다. 그리하여 필자는 이 국보대종에 따
르는 영광은 4인 중에서도 마땅히 이 대박사와 차박사의 양인에게 먼
저 돌려야만 할 것으로 생각하여 왔다. 이것이 그 사이 내가 그 이름을
판독하려고 애쓴 까닭이기도 한데, 그것은 졸저 『금석유문(金石遺文)』
에서 다음과 같이 추정하기도 하였다.

　　　鑄鍾大博士大奈麻 朴從(?)鎰(?)
　　　次博士奈麻 朴賓奈

그리고 가장 끝의 인물은 대사(大舍) 박부부(朴負缶)로 보았다. 위에서 대박사 박종일(朴從鎰)의 이름 두 자에 모두 의문부호를 달았으므로 앞으로 기회 있을 때마다 여러 가지 방법을 동원하여 이 대박사의 이름을 다시 판독하여야 하겠으나 그가 박씨성의 인물이며, 그야말로 이 성덕대왕신종을 주조함에 있어서 먼저 영광을 차지하여야 할 '대박사'임을 강조하여야 하겠다. 세계 제일의 이 대종을 설계하고 주성함에 있어서 그는 차박사 이하 3인의 보조와 더불어 가장 고심하였던 사실을 알아야 하겠다. 그러므로 종래에 알려진 박한미에 앞서서 이 대박사 박종일 대나마야말로 대종과 더불어 먼저 우리가 기억하여야 될 인물이라 하겠다. 동시에 이들 4인이 모두 박씨 성이라는 사실은 그 당시 신라에 금공기술(金工技術)에 종사하여 온 박씨 성 일문(一門)이 있어서 그들의 손에서 이 대종이 경덕(景德) · 혜공(惠恭) 부자의 양대에 걸쳐서 성덕대왕을 위하여 그의 서거 34년 만에 드디어 완공되었던 사실을 알 수가 있다. 신라의 범종과 박씨 성 주공(鑄工)의 사실을 우리는 이 곳에서 다시 주목하고자 한다.

2

위에서 에밀레종의 명문 속에서 내가 그 사이 주목한 두 가지를 들어 보았다. 그러나 이 명문은 신라의 문장으로서 명문일뿐 아니라 그 뜻이 매우 깊어서 자자구구(字字句句) 음미할 만하다고 생각한다. 종명으로서 이에 앞선 것으로는 상원사종이 있고 또 다른 유례가 있으나 그 중요성에서는 성덕대왕신종이 으뜸이라 하겠다. 앞으로 고문에 정통한 인사의 손을 빌어서 이 종명이 올바르게 풀이되어야 할 것이다.

다음에 이 종의 양식에서 내가 주목한 것은 먼저 용뉴이며, 그것을 동해룡과 만파식적(萬波息笛 : 원통)으로 해석하여 온 것은 상원사종의 경우와 같다. 그러나 이 종의 형태상 특색 중 하나는 그 종구(鍾口)가

팔릉형(八稜形)을 이루고 있으며, 그 능각(稜角)마다 연화문으로 장식
되어 있는 사실이다. 이 양식은 신라종에서는 다른 예를 볼 수 없는데,
다만 중국종에서 유례가 있으므로 서로의 관계를 짐작케 함이 있다.
그러나 성덕대왕신종에 있어서는 그 능각이 그리 심하지 못하여 일반
인에게는 거의 감지되지 않는다. 그리고 다른 특이점으로는 유(乳) 형
식이 유두식(乳頭式)으로 돌기되어 있지 않고 연화문 원판(圓板)으로
마련되어 있는 사실이다. 이 사실에서 미루어 유두가 타종 때 진동을
일으켜 그 성음(聲音)과 관계가 깊다는 주장을 생각할 때, 이 종의 그
것은 단순한 장식으로 그치고 있다고 말할 수 있다.

　또한 비천상이 모두 4구이면서 상원사종과 같이 상대하는 2구 1조
(組)를 유곽간(乳廓間) 하부에 배치하지 않고 각기 떨어져 유곽 하부에
배치하여 상대케 하였다. 이것은 종의 크기에 따르는 것인데 또한 크
기와 조화를 이룬 배치방안임을 알겠다.

3

　신라의 현존하는 종이 하나의 예외도 없이 오늘 그 본래의 시납사원
에서 떠나 있는 사실은 이 성덕대왕신종의 경우 또한 동일하다. 다만
한 종만이 본래의 사찰이 자리잡았던 신라의 국도 경주에서 벗어나지
않고 주성(鑄成) 이래 1200여 년이 지난 오늘까지 경주에서 전래하고
있는 것은 첫째 그 중량 때문일 것이며, 둘째는 후대에 이르러 관종으
로서 경주 남문으로 옮겨져 따로 종각 속에서 누문종(樓門鍾)으로 전래
하다가 일제에 이르러 1915년 8월에 총독부박물관 경주분관의 전신인
경주고적보존회로 옮겨졌기 때문이다. 그 뒤 해방 후 1974년에 이르러
신관(新館)으로 다시 옮겼는데, 종각 또한 현대식으로 신축되었다. 위
와 같은 이 종의 이동 사실을 적기(摘記)하면 다음과 같다.

- 771년 봉덕사에 시납
- 1460년(세조 6) 영묘사(靈妙寺)로 옮기다
- 1506년(중종 1) 부윤(府尹) 예춘년(芮椿年)이 경주읍성 남문 밖 봉황대(鳳凰臺) 아래로 옮기다
- 1915년 경주고적보존회 → 총독부박물관 경주분관으로 옮기다
- 1974년 경주국립박물관 신관 종각으로 옮기다

신각으로 옮긴 후 이 종의 관람은 전일에 비하여 개선되어 종정(鍾頂)에서 하단까지 그 전형(全形)을 한눈에 그리고 알맞은 거리에서 볼 수 있게 되었다. 그러나 그 자리가 넓은 마당에 고립되었고 사천주(四天柱)만 있을 뿐 옛과 달리 문호나 창살이 없어 강풍이나 강우를 막을 길이 없다. 이에 따라 종체의 변색이 심해지고 있는 것은 고려되어야 할 것이다. 이 새로운 종각 설계에는 나 자신도 관여하였던 바, 신축 대신에 구각(舊閣)을 그대로 옮겨 개선함이 더욱 좋지 않았나 한다. 이 종은 문자 그대로 신라의 유물 중 가장 중요한 것으로서 앞으로도 그 연구와 보호를 위하여 각별함이 있어야 할 것이다. 신라 성대(盛代)인 8세기에는 이 보다 더 큰 종이 실존하였던 것이 문헌과 유적에서 증명되는 바이나 그 실물은 오늘 찾을 수가 없다.

이와 관련하여 『삼국유사』 황룡사종조에 '肅宗朝重成新鍾 長六尺八寸'이라 보이는 것은 이 거종의 파괴로 그 후 그보다 작은 신종을 만든 사실을 전하여 준 것일까, 혹은 이 종이 고려 숙종왕조에 들어 쇠운의 사세(寺勢)에 따라 무용지물로서 전용되었다는 것일까. 이 같은 천착은 문헌으로는 한계가 있으니 황룡사지 발굴에서 그 이상의 것을 기대하게 되는 사실도 또한 그만한 까닭이 있어서의 일이다.

황룡사종을 주조하던 시대와 그 인물 그리고 사격(寺格)으로 미루어 현존 최대의 성덕대왕신종을 능가하는 거종이 있었던 사실은 이 곳에서 강조되어야 할 것이다. 신라 문물에 대한 우리의 오늘의 인식은 매우 부족하고 정확도를 잃고 있다. 이것은 문헌이나 유품의 부족에서

일차적으로 기인되고 있으나 그 외에도 우리 자신의 이 영역에 대한 용의의 부족이 또한 큰 원인이 되어 있다. 고대 문물에 대한 관심의 부족과 연구의 부진이 또한 지적받아야 할 것이다. 성덕대왕신종만 하더라도 역대의 보호가 따르지 못하였다면 일찍이 파괴되었을 것으로 생각되기 때문이다. 오늘의 전래를 위하여 얼마나 많은 위기를 넘었는지 알 수가 있다. 주성 이래 1200년이 넘는 세월은 이 종에게 많은 내외의 시련을 안겨주었을 것이 틀림없다. 다만 이 신종의 발원에 있어 각별한 정성이 있었고 그 보호에 국가적 배려가 따랐기에 오늘의 무사를 얻은 것은 같은 시대의 토함산 석굴의 경우와도 같다고 하겠다.

<div align="right">(『梵鍾』 제6호, 1983년 8월 8일)</div>

재일 신라종 조사기

1

재일(在日) 한국종은 그 수효가 적지 않다. 일본에서의 최신 집계에 따르면 현존하는 것은 잔결품을 넣어서 모두 45구에 달하는 큰 숫자이며, 그 이외에 일본으로 건너간 후 없어진 것이 따로 13구가 있다. 이들의 과반수는 왜구 또는 임란의 약탈품으로 보이는데, 이 같은 숫자는 국내 사원에서 전래하는 신라와 고려 양대의 것보다도 훨씬 많다고 하겠다. 그 까닭은 재일종의 거의 전부가 신라 또는 고려의 작품임에 대하여 국내 사원에서 전래하는 동종은 이와 반대로 신라 또는 고려와 같은 상고의 것은 매우 적고 조선조 후반의 것이 거의 전부라고 할 수 있다. 이 같은 사실은 한국의 상대 범종은 국내보다도 더욱 많이 일본의 불사(佛寺)나 신사(神社)에서 전래하고 있다는 사실을 말하는 것으로서, 그 중 상당수는 아직도 사용되고 있다. 그러나 이 같은 사실은 금세기에 들어 절터에서 우연하게 발견되어서 국고에 귀속된 것과, 특히 1960년 이후에 이르러 국내의 절터에서 고철을 수집하던 무리들의 손으로 불법으로 도굴되어 주로 민간에 소장된 소종(小鍾)까지 모두 합산한다면 그 수효는 재일종을 능가할 것이다. 이 같은 새로운 출토 소종들은 주로 필자가 그 사이 집록(集錄)하여 왔는데, 그 중에는 오늘 행방을 알 수 없게 된 것도 적지 않다. 이들 국내의 새로운 예가 모두 지하에서의 출토품임에 대하여, 재일종들이 일찍이 일본에 건너가 지상에서 전래하고 있는 사실이 또한 대조적이라고 할 수 있겠다.

 필자는 해방 직후부터 우리 나라 고대 동종에 깊은 관심을 모으게
되면서 국내뿐 아니라 재일종에 대한 자료와 그 현품을 애써 찾고자
하였다. 그러나 그 수효가 적지 않으므로 우선 재일종에서도 연대가
신라로 올라가는 고종(古鍾)을 찾고자 하였다. 이 같은 필자의 노력은
그 사이 상당한 성과를 얻어서 마침내 작년 10월 하순에 규슈(九州) 오
이타 현(大分縣) 우좌팔번궁(宇佐八幡宮)을 찾음으로써 재일 신라종에
대한 조사를 전부 끝낼 수 있었다. 그리하여 지난 약 10년을 두고 일본
각지의 신라 동종을 고루 찾을 수 있었던 다행과 환희를 느낄 수 있었
다.

<div align="center">2</div>

 필자가 국내외의 범종, 그것도 신라종에 집착하게 된 동기에는 하나
의 까닭이 있다. 그것은 1948년에 38선서 멀지 않은 강원도 양양군 서
면 미천리 선림원지(禪林院址)에서 목기를 깎던 사람들에 의하여 우연
하게 발견된 정원이십년명 신라종이 6·25동란 중에 파쇄된 일이 있었
기 때문이다. 필자가 6·25동란의 해인 1950년 1월 초 엄동을 무릅쓰
고 오대산 월정사를 찾아 그 곳에서 조석으로 이 신라종을 상대하던
인연은 생애에서 잊을 수가 없다. 이에 앞서 이 신종은 출토지점으로
부터 국군의 도움으로 어려운 길을 더듬어 모처럼 후방인 월정사까지
이송되었다. 이 때 필자는 국립박물관에 있었으며 이 신종을 처음 상
대한 그 때는 고 이홍직(李弘稙) 박사와 동행이 되었다. 파종이 된 후
에도 나의 미련은 가시지를 않았다. 그리하여 서울이 수복되자 다시
오대산을 찾아서 절터에서 수습한 종편(鍾片)이 오늘 서울 국립중앙박
물관에 보관된 바로 그것이다.
 그러나 이 종이 완형의 모습을 지니고 나타났을 때 이 종을 처음 대
한 것은 바로 필자였으며, 그 때 이 종을 그대로 월정사에서 보관하도

록 하는 데 필자도 관여하였다. 파종된 후 끝없는 회한이 따랐으며, 1950년 신춘을 기하여 그 넓은 사정(寺庭) 한 구석에 종각을 짓기로 한 사찰과의 언약이 지켜지지 않았던 사실에의 분노는 오늘도 가끔 되살아나기도 한다.

신라종에 대한 나의 관심은 이 같은 겨레의 비극에서 사라진 박명한 범종을 따르는 것이다. 나는 그 후 이 같은 우리의 큰 손실의 보상이 머리에서 떠나지를 않았었다. 다시 새로운 신라종이 출토되는 요행을 바라면서 1967년에는 전북 지리산 실상사로 달려갔으나 그것은 신라의 대종이기는 하나 상반부를 잃은 파종의 출토였다(이 책의 글 「신라의 파종」 부분 참조). 그러므로 1970년 청주 운천동 무심천변(無心川邊)의 절터에서 출토된 무명(無銘)의 동종이 9세기 중엽의 신라종으로 추정되었을 때는 참으로 즐거움을 참을 수가 없었다. 1973년 '한국미술 2천년전'에 공주에서 이 신종을 서울 국립중앙박물관으로 올려 와 진열한 것도 필자의 이 같은 집념이 곁들인 일이었다 하겠다.

그 같은 신라종에의 나의 집착은 그만두더라도 국내에서 2개의 신라 대종이 하나는 오대산 상원사에서, 다른 하나는 경주박물관에서 전래하고 있는 사실만으로서도 우리의 크나큰 다행이라 아니할 수 없다. 이 같은 두 종의 전래 경위에 대하여서는 그 사이 조사도 하였는데, 그곳에는 거듭되던 어려운 고비를 벗어날 수 있었던 행운과 그를 위한 숨은 수호가 교차되어 왔던 것이다. 사실 솔직히 말한다면 외국에 건너간 50이 넘는 종을 모두 합하더라도 우리 나라에서 수호된 신라종 2개를 당할 수는 없다. 우리의 과거의 손실이 컸기도 하였으나 이들의 보호와 그 연구를 통하여 그것을 보충할 수가 있기 때문이다. 그리하여 내외에서 전래하는 신라의 범종에 대하여서는 가까운 장래에 『신라의 종(Silla Bell)』이란 책을 내었으면 하는 오랜 소원이 한층 간절하기도 하다. 신라종의 가치와 그 아름다움이 막중하고 크기에 우리의 자랑인 이들에 대한 자신의 관심 또한 그치지를 않았으며, 더욱이 없어

진 정원종(貞元鍾)에의 보상이 필자 자신의 책무임을 깨닫기도 하였다.

3

서론이 너무 길었던 듯하다. 지난해 11월 21일 도쿄공항을 떠나 귀
국길을 규슈로 잡은 것은 그 사이 오랫동안 벼르고 벼르던 재일 신라
종 4개 중의 마지막 1개를 이번에는 꼭 찾아야겠다는 욕심에서였다.
그러므로 후쿠오카(福岡)에 도착한 다음 날 다른 스케줄을 물리치고
아침 일찍 기차편으로 우사(宇佐)를 향한 것은 이 때문이었다. 이 때
고맙게도 우리 후쿠오카 총영사관의 소병화(蘇秉和) 장학관과 규슈 대
학에 유학중인 권(權) 여사가 동행하였는데, 우좌팔번궁(宇佐八幡宮)은
역에서 멀지 않은 곳에 있었다. 날은 청명하였는데 일본에서 이세신궁
(伊勢神宮) 다음 간다는 이 곳 팔번궁 경내의 넓이와 산림의 아름다움
그리고 많은 참배객이 주목되었다. 입구에서 차를 내려 사전(社殿)에
이르니 보물관은 이 사전의 익랑(翼廊) 지하에 마련되어 있었다. 나는
오랫동안의 소원이 마침내 이 순간에 이루어짐을 깨닫고 흥분된 마음
으로 계단을 내려섰다. 그리하여 지하실 한 구석 작은 대좌 위에 그대
로 노출 진열되어 있는 이 천복사년명(天復四年銘)의 신라종을 처음으
로 대면할 수가 있었다. 그리 밝지 못한 진열실에는 관람객이 없었다.
그리하여 이 곳을 찾은 일행 세 사람은 수위조차 없는 이 방에서 조용
히 이 신라종을 조사할 수가 있었다.

이 종은 4구의 신라종 중 재명종(在銘鍾) 2구 중의 하나로서 그 연대
가 신라 효공왕 7년(서기 904년)이므로 신라종으로서는 최미(最尾)에 들
수 있는 작품임을 알 수 있었다.

물론 그 같은 판단은 동시에 이 종 그 자체가 오늘도 지니고 있는
그 자신의 양식이나 주조의 기술 등이 그대로 필자에게 전하여 준 것
이었다. 그리하여 그 연대에 상응하는 조식(彫飾)의 둔화됨이나 선문

(線紋)의 형식화가 지적되기는 하였으나, 종체의 단정함이나 각부 양식의 구비됨은 또한 신라종으로서의 오랜 전통을 그대로 간직하고 있었다.

더욱이 이 종에서 느껴진 것은 일찍이 일본 마쓰에 시(松江市) 근방인 광명사(光明寺)에서 찾았던 무명(無銘) 신라종과의 대비에서 그보다도 연대가 떨어지며 동시에 이 종이 그대로 고려 초기 범종과 연맥됨을 깨달을 수 있었다. 무심한 동종이기는 하나 또한 시대의 예술과 기공과 인심이 이 곳에 구현되고 있음을 볼 수가 있었다. 그리하여 이 종의 주성 연대가 신라말의 어지럽던 시대와 상응하였다면 이 종이 시납 사원을 떠나 이 곳 일본국까지 유전된 경위에서도 또한 그와 같은 기구한 수난의 지난날을 다시금 짐작할 수가 있었다. 구유(九乳)가 달린 유곽이 네 곳에 배치되고 종복(鍾腹)에는 둥근 당좌와 주악천인(奏樂天人)이 교대로 배치된 것 또한 신라종의 양식을 충실하게 따르고 있었다. 명문은 하대 가까이 3행으로 양각되어 있었다. 다만 주성의 기공이 그보다 앞서는 신라종을 따르지 못하였고, 각부 양식의 비율도 고르지 못하였으나 신라의 주악쌍비천이 오늘도 두 손을 들고 요고(腰鼓)를 치는 모습은 그대로 생동하기만 하였다.

이 곳을 떠나려는 길에 김종철(金鍾徹) 씨가 다음 기차 편으로 이 곳에 도착하였기에 우리들은 다시 한번 진열실로 내려갔다.

(『박물관신문』 1974년 4월 1일)

고려 재명향완의 발견

—표충사의 사명대사 유품—

홍수로 연기를 거듭하던 경남 소재 문화재 조사의 계획은 1957년 8월 15일을 기하여 전원이 밀양에 집합됨으로써 구체화되었다. 참가자는 국보고적보존회 위원인 김양선(金良善) 씨, 부산대교수 정중환(丁仲煥) 씨, 부산공고 교장 박경원(朴敬源) 씨, 경남도청 오재정(吳在正) 씨와 필자의 5인이었다. 이 새 기획은 경남도청의 주최로서 도내의 중요한 유물과 유적에 대한 학술조사와 그 보존책에 대한 기본자료의 수집이 그 주요 목적이었는데, 전후 11일에 걸친 이천수백 리의 답사여행은 기지(旣知)의 것보다는 미조사 부문에 주력하였던 만큼 각처에서 적지않은 수확을 얻을 수 있었다. 홍수 직후의 악조건을 무릅쓰고 단행된 조사 기간 중에 있어서 태풍과 무더위에 따르는 모든 노곤은 속출하는 새로운 자료를 대함으로써 환희와 만족으로써 충분히 보답되었다. 이 곳에 소개하려는 고려 향로(향완) 1좌는 그 중의 하나로서 일찍이 그 존재조차 알지 못하던 것이기에 제일의 큰 성과였다.

밀양 표충사는 절 이름이 가리키듯 사명대사(泗溟大師)의 충성을 표창키 위한 사찰이어서 사관(寺觀) 안에 표충서원(表忠書院)이 병치(併置)되어 있음도 특이하였다. 따라서 일제시에 그들이 이 곳을 전혀 무시하던 심사도 수긍되는 바이거니와, 필자도 막연하게 근세의 창건으로만 생각하여 왔다. 밀양읍에서 50리의 거리인데 사문(寺門)을 올라 마당의 사리탑과 석등을 대함에 모두가 신라의 유품임에 놀랐고, 그 구기(舊基)가 영정사(靈井寺)라 전하는 신라의 고찰임을 알게 되었다.

표충사 은입사향로

재약산(載藥山)의 열봉(列峰)을 등지고 환류하는 계류에 남면한 이 사원은 현존하는 크고 작은 건물 수십 동의 거찰로서 비록 모두가 근세의 작품뿐이어서 신라·고려 양대의 장엄은 찾을 길이 없다 하더라도 현존하는 석조물과 사명대사의 유물로서 전래하는 우화루(雨花樓)의 진열품은 주목할 만하였다. 이들 유물은 일제 때 그들의 눈을 피하여 지하에 매장됨으로써 파괴와 약탈을 모면하였다고 한다.

그 중에 청동향로 1좌가 진열되어 있었는데 그 설명표에는 선조대왕의 하사품으로 사명대사의 유품이라고 하였다. 높이 1척 미만의 소품이었으나 그 형태의 고고단정(高古端正)함과 그 문양의 우미정제(優美整齊)함이 특히 주목되었으므로 사승(寺僧)에게 청하여 실외로 운반케 하여 각 세부를 정사(精査)하던 중 의외에도 상연이면(上緣裏面) 주변에 다음과 같은 57자의 명문이 1렬로 새겨져 기록되어 있음이 발견되었다.

　　大定十七年丁酉六月八日 法界生亡共增菩提之願以 鑄成靑銅含銀香　坑一副重八斤印 棟梁道人孝初道康柱等謹發至誠特造隨喜者身矢文

이 명문에 의하면 대정(大定)은 금(金) 세종(世宗) 때의 연호로서 그 17년은 고려 명종(明宗) 7년, 1177년에 해당되므로 지금으로부터 780년 전 유물임이 분명하다. 더욱 정유년임에 금년이야말로 바로 십삼회갑(十三回甲)에 상당함도 참으로 묘한 인연이라고 하겠다.

다음에 발원문이 있고 '청동함은향완일부(靑銅含銀香坑一副)'라 하였는데, 특히 주목됨은 '함은'의 두 글자였다. 이것은 향로 표면 각부에 은으로 조식(彫飾)된 입사수법(入絲手法), 소위 상감을 의미하는 문자인 듯 희귀한 용례라 하겠다. 다음에 '중팔근인(重八斤印)'이라 하였는데, '인'은 수량 표기의 끝에 사용되어 현재 사용되는 '정(整)' 또는 '야(也)'에 해당하는 문자로서, 고래의 용법을 보이는 귀중한 유례인 듯하다.

그런데 상기 명문 이외에 하대이면(下帶裏面)에 다시 참조점각(鏨彫點刻)이 있어 '창녕북면용흥사(昌寧北面龍興寺)'라 하였는데 용흥사는 현존하지 않으므로 이 향로는 원래 용흥사의 기물로서 그 후에 어떠한 사정에 의함인지 표충사로 전래한 것으로 추정되었다.

이 향로는 고려작품으로 기왕에 알려진 건봉사(乾鳳寺)·전등사(傳燈寺) 소장의 재명(在銘)향로와 그 형태와 수법에 있어서 매우 유사하니 광연(廣緣)을 단 완형(盌形)의 신부(身部)와 상협하관(上狹下寬)의 병부(柄部)를 가진 원형 대좌와의 2부로서 구조되었다. 상연(上緣)과 신부에는 태세중권(太細重圈) 안에 범자문(梵字紋)을 돌렸고 그 사이에는 운문(雲紋)을, 다시 그 밑으로 상하 연접 부분에는 연화문을, 병부에는 쌍룡과 운문을 돌렸는데, 그 중앙에 1개의 둥근 화염주문(火焰珠紋)이 있어 주목이 되었다.

끝으로 지적할 것은, 현존하는 청동향로로서는 이 신출현(新出現)의 표충사 소장의 신례를 최고(最古)라고 할 것이다. 아직까지는 아마도 임란 당시에 일본에 피탈되어 법륭사(法隆寺)에서 일본황실에 헌납된 소위 어물(御物)인 금산사(金山寺) 향로를 그 명문에 '大定十八年戊戌 五月　日金山寺大殿彌勒前靑銅香垸一座'라 되어 있음으로써 최고의 것이라 하여 왔는데 이번에 새로 조사된 이 향로는 그보다도 1년 전의 주성임이 확실하므로 현존하는 최고의 재명 향로라고 추정하여도 좋을 듯하다. 그리하여 우리는 금년에 조사된 새로운 문화재의 가장 중요한 하나로서 이 향로를 넣게 되었는데, 금후에 있어 더욱 상세한 논의가 기존하는 유품과의 비교 고찰을 통하여 이루어지기를 바라며, 아울러 그 보존에 있어 적절한 시책이 있기를 기원하는 바이다.

<div align="right">(『한국일보』 1957년 11월 28일)</div>

신라 사경에 대해

1

오랜 염원이 있었다. 그것은 오늘 나라 안에 상고의 문화유산으로서 토목(土木)이나 지견(紙絹) 같은 재료에 의한 작품을 애써 찾고자 하였던 일이다. 삼국의 소상(塑像)도 그 하나요, 신라의 목조건물 또한 그 하나였다. 그러나 이 같은 소원이 하나도 이루어지지 못하고 있는 오늘에 이 무슨 꿈만 같은 일이 눈앞에 전개되었던 말인가. 그것은 위에서 말한 토목이 아니요 그보다 더욱 내구력이 약하고 따라서 오늘의 전래가 절망되어 오던 지묵(紙墨)에 의한 신라의 서화(書畵)가 이 땅 위에서 전래하여 왔기 때문이다.

사실 우리는 신라의 책을 단 한 권도 지니고 있지 못한 현실에서 그와 같은 막중한 유품을 수습할 수 있었던 것이다. 이 글을 쓰는 순간에도 불가사의로만 느껴지는 그 내용이란 과연 무엇인가.

2

그것이 바로 비단같이 고운 닥(楮)종이 위에 오늘도 선명한 검은 먹으로 정성껏 써 놓은 『대방광불화엄경(大方廣佛華嚴經)』신역(新譯)(80권본) 두루말이 2개(그 가운데 1축은 권44~50)가 나타난 사실이다. 이것은 분명히 해방 후 이 부문에서 가장 큰 경사로 꼽을 수 있을 것이니 그에 따른 감격과 놀라움도 또한 비할 바가 없다.

신라 대방광불화엄경. 호암미술관 소장: 국보 제196호

　신라의 종이에 그 길이 약 11m, 폭은 29cm, 상하에 공백을 두고 은
니(銀泥)의 가는 줄을 그어서 그 안에 1행 34자(지름 약 6mm)가 단정하
게 필사되었다. 10여 년 전 불국사 석가탑에서 『무구정광대다라니경
(無垢淨光大陀羅尼經)』 1축이 발견되었을 때 우리는 신라 경덕왕대의
세계 최고 인쇄물을 보았다. 그 때의 감회가 아직 가시기도 전에 이제
그와 때를 같이하였던 육필(肉筆) 묵서의 사경을 찾으리라고는 생각조
차 못하였다. 이 일은 우리의 크나큰 환희임에 틀림이 없다.
　그런데 이 신라의 사경에는 또 하나의 다행이 따르기도 하였다. 그
것은 이 사경의 표지에서 금은니(金銀泥)의 그림이 전래한 사실이다.
비록 두 쪽으로 쪼개진 단편이라 하더라도 이것이 신라의 육필로서 종
이에 그려진 최고의 화적(畵蹟)임에 틀림이 없다. 1면에는 신장(神將)과
화문(花紋)이, 다른 면에는 전각 안의 불보살상이 그려졌는데 그 묘선

(描線)의 섬려함과 상호의 풍만함이 신라 회화미술의 발달상을 보여
주기도 한다.

자색(紫色)으로 물들인 보다 두꺼운 종이에 그려진 이 금은니의 변
상도(變相圖)는 그대로 고려 일대를 통하여 동양 으뜸의 자리를 혼자
차지하였던 금은자사경(金銀字寫經)의 빛나는 전통과 연맥함을 깨닫겠
는데, 이제 서화 유품의 상한을 다시 수백 년 신라 중기까지 올려 국내
에서 볼 수 있게 되었다. 두 권의 사경과 편화(片畵)라 하더라도 오늘
의 전래가 고맙다고 아니할 수 없다.

<h2 style="text-align:center">3</h2>

이와 같은 신라사경이 오늘 밝혀짐으로써 우리는 신라의 종이와 글
씨 그리고 신라의 그림을 단번에 고루 확보할 수가 있었다.

그런데 이 곳에 또 하나 고맙게 느껴진 것은 이 길고 긴 사경 끝에
발문(跋文) 14행 520여 자가 있어 연대뿐 아니라 '저피탈련(楮皮脫練)'
에서 비롯하는 '지작백토(紙作伯土)'와 '사경필사(寫經筆師)'와 '경심장
(經心匠)'과 '불보살상필사(佛菩薩像筆師)' 등 사경의 분업과 그에 따르
는 보살계(菩薩戒)와 향수(香水) 사용과 목욕 그리고 의관(衣冠)과 의식
(儀式) 등을 상세하게 기록한 점이다. 이어서 발원문이 있으며 끝으로
이에 관여한 승려인명이 열기되어 있다.

이것은 사경의 가치를 한층 높여 주었는데 다시 이 글에는 이두가
많이 사용되고 있어서 아마도 최고의 용례로 삼을 수가 있겠다.

먼저 첫 줄에 '天寶十三載甲午八月一日初乙未載二月十四日一部周
了成內之'라 있어 이 사경이 2년에 걸쳐 이뤄진 사실을 적었는데 이
해는 신라 경덕왕 13~14년, 서기 754~755년에 해당하니 지금으로부
터 1200여 년 전의 일이다.

때는 바야흐로 신라문화의 황금기로서 예술의 임금이었던 경덕대왕

의 치세이다.

그리하여 이보다 3년 앞서서는 신라 토함산에 불국사와 석굴암이 국왕의 발원으로 김대성을 동량삼아 착공되기도 하였다. 그런데 이 양사(兩寺)에서는 오늘 오직 당대의 탑상만을 남기고 있는 사실에 비추어 이 사경의 전래는 생각할수록 신기하다고 아니할 수 없다.

이어서 황룡사 연기법사(緣起法師)의 이름과 원지(願旨)가 적혀 있는데 그 중에는 '法界一切衆生 皆成佛道'라고도 하였다. 연기(緣起 : 寺誌에는 烟起)법사는 오늘 국내 명찰인 지리산 화엄사의 창건조사로 전해올 뿐이었는데 그가 신라 중기의 실재인물로서 황룡사의 스님이었음을 알겠다.

그리하여 그와 함께 이 사경이 화엄경인 점과 상기한 화엄사에 신라의 화엄석경(華嚴石經)이 오늘에 전래하고 있는 사실이 또한 묘호인연(妙好因緣)임을 새삼 깨닫게 한다. 하물며 후기(後記)하는 바와 같이 관계 인명에서 다시 그 지역적 배경이 짐작됨에서 더욱 그러하다.

발문은 계속하여 당대의 사경 의식을 상세하게 기록하였는데 청의동자(靑衣童子)와 기악인(伎樂人)은 불구(佛具)를 들고 기악(伎樂)하며 혹은 행도(行道)에 향수와 꽃을 뿌리고 법사는 향로를 들고 범패(梵唄)를 부르는 속에 여러 필사(筆師)들이 각기 향화(香花)를 들고 우념행도(右念行道)하며 삼귀의(三歸依)와 삼반정례(三反頂禮)가 행하여진다고도 하였다.

끝으로 발원문에 이어서 사경에 관여한 상기한 각 분업의 인명이 나열되었는데, 그 수미(首尾)에 지명과 관등을 달고 있어 구질진혜현(仇叱珍兮縣 : 金溝), 무진이주(武珍伊州 : 光州), 남원경(南原京 : 南原), 고사부리군(高沙夫里郡 : 古阜)이라 하였고 나마(奈麻)·대사(大舍)·사지(舍知)·아찬(阿湌) 등이 보인다.

4

이제 8세기 중엽 신라 성대(盛代)의 묵서 사경 2축이 마침내 수습돼 새로운 국보로 지정되었다. 이들의 전래가 무엇보다 고마운 일이니 그 수호를 위한 오늘의 용의가 또한 마땅하다. 그 사이 여러 향도(香徒)의 정성과 노고와 수회(隨喜)에 따라 간직되고 수습된 경위에 깊은 감명을 느끼며 이 사경 끝에 기록된 발원문을 옮겨 고인의 맑고 아름다운 뜻을 길이 받들고자 한다.

　　我今誓願盡未來
　　所成經典不爛壞
　　假使三災破大千
　　此經與空不散破
　　若有衆生於此經
　　見佛聞法敬舍利
　　發菩提心不退轉
　　修普賢因速成佛

　　미래제(未來際) 다하도록 나의 서원은
　　이루어진 경전 무너지지 아니하고
　　설사 삼재(三災)로 대천세계(大千世界) 깨뜨려진다 해도
　　이 경 허공과 더불어 흩어지지 아니하며
　　모든 중생 이 경에 의지하여
　　부처님 뵙고 법을 듣고 사리받들어
　　보리심 내어서는 물러서지 아니하며
　　보현의 행원 닦아 속히 성불함이네.

(『중앙일보』 1978년 12월 25일)

일본에서 발견된 고려은자사경

일본에서 주목할 우리 문화재는 두 가지로 크게 나누어 볼 때 현품으로 회수할 것과 학술자료로서 수습할 것이 있다고 생각한다. 그 중 현품은 국유물에 있어서는 한일협정에 의해 주로 총독부 등이 반출한 품목이 인도되었으나 개인소장품에 있어서는 일본정부가 반환을 권장하기로 하였다. 그러나 그 후 3년이 넘도록 이 문서는 공문화(空文化)된 채 쌍방의 움직임을 찾을 수가 없었다. 또 학술자료로서의 수습이라 함은 오랜 옛날에 일본으로 건너가서 오늘 국내에서는 볼 수 없는 품목, 예를 들면 상고의 불상, 고려의 범종과 불화, 사경, 전적과 또는 각종의 공기(工技) 등이 포함되어야 하겠고, 혹은 일정시대에 그들에 의하여 발굴 또는 수습된 자료로서 아직도 정리 공개되지 않고 있는 것들이다. 이 같은 유형 또는 무형에 대한 우리의 주목과 그 회수는 앞으로 일본정부나 민간의 협력으로써 이루어져야 할 것이다. 경주 석굴암 안에서 전래하던 석불좌상 2구와 보탑이나 불국사 다보탑 4모서리에서 전래하던 석사자 3구 등의 원위치에의 복귀가 우리의 오랜 염원일 뿐 아니라 일본의 다행일진대 그를 위하여 쌍방의 참된 이해와 협조가 있어야 할 것이다.

이 같은 시점에서 이번에 고려 공민왕 22년의 원기(願記)가 있고 전래가 확실하며 보존이 양호한 마지은니사경(麻紙銀泥寫經), 법화경 전 7권의 수습은 한층 그 뜻이 깊다. 더욱이 이것은 한말에 이르기까지 시납사원이었던 전남 영암군 월출산 도갑사(道岬寺)에서 기적적으로 전승되었던 것인데, 그것을 학계에 처음 소개한 것은 일본인 세키노 다

다스(關野貞) 박사와 그 일행이었다. 박사는 1910년 11월 이 곳을 찾아이 완질의 고려사경을 확인하고 돌아와 동년 12월 13일자로 조선총독부에 약보고서를 제출하였는데 이것은 다시 다음 해인 1911년 7월에총독부에 의하여 『조선예술지연구속편(朝鮮藝術之硏究續篇)』으로 간행되었다. 그리하여 이 보고서 초두에 요약된 '조선유적조사'의 부신(副申) 3개항 중 그 최종인 '유물 중 특히 산일(散逸)의 여(慮)가 있어 상당(相當) 감독 보호를 요하는 자'의 하나로서 이 '도갑사묘법연화경(道岬寺妙法蓮華經)' 전 7책을 들었다. 처음으로 이 고려사경을 주목한 일본인 학자가 당국자에 대하여 특히 감독 보호를 부탁한 것은 그 당시의국내정세에서 미루어 보고문과 같이 망실될 것을 우려하였기 때문인데, 이것은 선의에서의 일이었다. 그런데 이 같은 선의가 그 시초에 있었음에도 불구하고 사실은 이와 정반(正反)되어서 그 후 도갑사를 떠나 일본으로 반출되고 말았다. 그 곳에는 권력으로 사보(寺寶)를 탈취하였던 극단의 악의가 작용하였던 것이다.

작년(1968년) 일본에서 열린 '한국미술사연구 심포지움'에서 도쿄예대(東京藝大)의 나카기리 이사오(中吉功) 씨가 "일본인 중에는 조선고문화재에 대하여 선의와 악의의 양극이 존재하였다"고 매듭지은 것은이 같은 경우를 두고 말한 것일까.

필자가 이 고려사경의 국내 존부를 가리고자 도갑사를 처음 찾은 것은 6·25동란 직후인데, 그것은 세키노 씨의 선의를 확인하고자 한 것이었다. 그러나 그 때 사찰에서는 전란중의 고난을 말할 뿐 사경의 행방에 대하여서는 아는 것이 없었다. 그 후 계속하여 이 사경을 추적하였던 바 의외에도 1958년 가을 일본 도쿄의 교포 장석(張錫) 씨의 소장품 중에서 이것을 발견하고 환희한 바가 있었다. 이 때 초면의 장씨는먼저 필자에게 고려사경의 소장을 자랑하였기에 필자 또한 오랫동안찾고 있는 고려사경이 있는데 그것이 도갑사 전래품이라고 하였다.

이 말에 대하여 장씨는 자기가 소장하는 절첩(折帖) 사경 각권마다

그 뒷면에 '영암도갑사' 또는 '월출산'이라고 묵서되어 있다는 것이었다. 그리하여 의외의 부합을 즐거워하면서 현품 완질의 무사함을 만행(萬幸)으로 여긴 바가 있었다. 장씨는 이보다 수년 전에 이 사경을 입수하였는데, 그 후 이 같은 불연(佛緣)을 감사하면서 향화를 공양하여 왔다는 것이었다. 그 후 장씨는 이 사경의 환국에 동의함에 이르렀고 더욱이 최근 수년 이래 병석에서 신음함에 이르러서는 그것이 평생의 소원이라고 말하였다. 필자는 그 사이 여러 가지 환국시킬 방도를 모색하여 왔으나, 모두 손쉽게 이룰 수는 없었다. 그런데 지난 2월 11일 한일협력위원회에 참석코자 다시 도쿄에 도착한 날 밤 장씨가 입원중임을 알고 적지 않게 당황한 것은 이 같은 오랜 현안이 아직도 미결로 있었기 때문이었다. 이 날 필자는 숙사로 내방한 재일실업가인 김대현(金大鉉) 씨에게 이 사경의 국보적 가치와 환국의 긴급함을 말하고 동시에 그것은 나의 평생 소원의 하나임을 말하였다. 이 말을 듣고 있던 김씨는 즉석에서 그것을 매입하여 고국에 보내겠다고 언약하는 것이었다. 나는 너무나 의외의 말에 그 후 며칠을 두고 반신반의한 것은 지금 돌이켜 생각하면 나 자신의 부끄러운 일이기도 하였다. 김씨는 기증에 있어 아무 조건도 없었으며, 그만큼 가치 있는 것이 제 나라에 돌아간다는 사실과 이 사경과 인연을 맺은 여러 사람들의 오랜 염원이 이루어질 수 있다면 그것만으로 만족하다고 하였다. 그 후 다시 10일이 지난 2월 24일 퇴원한 장씨를 맞아 김씨와 같이 현품을 인수하면서 모든 사람의 마음에는 환희가 가득하였다(이 사경은 환국 후 국보로 지정되었으며 현재 국립박물관에 진열되어 있다).

(『한국일보』 1969년 3월 4일)

고려국왕 발원의 은자대장경

-국내 초견의 보살선계경-

1

우리 나라가 대장경으로 문화유산의 으뜸을 삼고 있는 까닭은 고려 고종 때에 재조(再雕)된 8만여 매의 그 경판이 합천 가야산 해인사에서 오늘에 보존되어 왔기 때문이다. 그리하여 고려 일대를 통하여 대장경 이라 하면 누구나 이 경판을 연상하게끔 되었고, 그것으로만 그치는 것으로 여겨 왔었다. 그러나 필자는 이와는 다른 생각을 지녀 왔으며, 또 그를 뒷받침하여 주는 물증과 문헌을 찾고자 하였다. 그리하여 고 려의 대장경사업이란, 경판에 그치는 것이 아니라 그보다 더욱 많은 세월과 국력을 기울여 그 초기부터 날년에 이르기까지 여러 차례 이룩 된 대장경 사경(寫經)을 아울러 들어야 할 것으로 생각하였다. 이같이 사성(寫成)된 장경(藏經)은 경판과는 달리 우선 두 가지 종류가 있어 금자대장(金字大藏)과 은자대장(銀字大藏)으로 나눌 수가 있다. 그러나 『고려사』에 그 이름만을 남긴 이 같은 금·은자 대장경의 사성은 오늘 까지 그 현품을 단 하나도 국내에 남기고 있지 못하였으므로 아무런 주목과 연구의 대상을 이루지는 못하였다. 그러다가 우연한 기회에 경 기도 안성군 원곡면 천덕산(天德山) 밑의 청원사(清源寺) 고려불상복장 (高麗佛像腹藏)에서 고려사경 9건이 작년에 발견되었고 그 후 마침내 동국대박물관에 기록되기에 이르렀다. 그리하여 이들의 수습을 매우 다행으로 여겼는 바 이 때 더욱 환희를 참을 수 없었던 일은 국내에서 오랫동안 찾고자 하였던 고려 국왕의 발원경(發願經) 1권이 그 안에 들

어 있었기 때문이었다. 그것이 바로 국내의 확실한 장소에서 발견된 최초의 감지은자(紺紙銀字) 대장경의 1권이었다.

2

이 같은 사경의 은자대장경을 처음 주목한 것은 약 15년 전의 일이었다. 1959년 일본 도쿄에서 민간의 소장품을 조사했는데 감지은자의 권자본(卷子本)으로의 원형을 고루 갖추고 있었다. 책머리에는 금은니로 그린 보상화문이 있고, 그 뒷면에는 금니로서 신장입상 1구가 크게 그려져 있어 귀중한 고려의 화적으로서 주목되기도 하였다. 천지(天地)와 행간을 은세선(銀細線)으로 구획하였고, 1행 14자의 정미한 글자체와 필치는 다행히 뒷면에 남긴 '三重大師 安諦書'란 문자에서 이것이 고려의 유명한 사경승(寫經僧)의 손으로 사경원(寫經院)에서 이루어진 사실도 알 수가 있었다. 그리고 무엇보다도 중요한 것은 이 책 끝에 은니 2행으로 기록된 다음과 같은 발기(跋記)이다.

至元十二年乙亥藏
高麗國王發願寫成銀字太藏

'지원십이년'은 고려 충렬왕 원년으로서 1275년이므로, 지금부터 만 700년 전이 된다. 그리고 발원자는 국왕'자신이며 은자태장(銀字太藏)이라 한 것은 곧 은니로 사성된 대장경을 가리키므로 이것은 그 영본(零本)임을 추정케 하였다. 이 때 일본에는 또한 민간인의 소장으로 이보다 1년 늦은 지원 13년 『문수사리문보리경(文殊師利問菩提經)』이 있어 국보로 지정되었는데 또한 '고려국왕발원장경'임을 그 목록에서 확인할 수가 있었다. 그 후 1960년대에 들어서 국내에 이들보다 9년 늦은 지원 21년 발기(跋記)의 『현식론(顯識論)』 2첩이 있어 발문이 또한 전

고려국왕 발원의 은자대장경. 동국대박물관 소장

혀 동일함을 알 수 있었으나, 이것은 본래 권자장(卷子裝)을 변형시켜서 절첩(折帖)을 삼고 발기를 앞으로 옮기는 등 원형이 크게 손상되어 있었다. 그 후 다시 1970년대에 들어서 이들 지원년간보다 약 40년이 늦은 태정(泰定) 2년(고려 충숙왕 12, 1325년)의 『아육왕태자법익괴목인연경(阿育王太子法益壞目因緣經)』1권을 교토박물관에서 보았으며 마지막으로 상기한 안성 청원사 사경을 국내에서 찾아서 동국대박물관으로 옮겼던 것이다. 이것이 『보살선계경(菩薩善戒經)』권8로서 표지를 제외하고 수미(首尾)가 완존하며 이상의 다른 예와 똑같이 책 끝에는 다음의 2행은자(二行銀字)의 발기가 있었던 것이다.

　　至元十七年庚辰歲高麗國
　　王發願寫成銀字大藏

　그런데 이 사경 또한 상기한 지원 12년 『진언경(眞言經)』의 서자(書

者)와 동일인인 안체(安諦)의 자서(自署)가 있는 참으로 기연이었다.

<div align="center">3</div>

그 사이 상당한 세월을 두고 한일 두 나라에서 조사된 고려국왕의
『은자대장』의 유품을 들었다. 이들에 대한 첫 착안이 먼저 일본에서
이루어졌으나 그 후 국내에서 처음으로 발견된 유례가 마침내 동국대
박물관에 확보된 것은 다행으로 생각한다. 그리하여 이들을 통하여 고
려 명종대에 있었던 은자장경의 사성과는 연대를 달리하고 있으나 그
하대에 이르러 충렬왕에서 충숙왕에 이르는 약 반세기에 걸쳐서 계속
되었던 은자대장경의 사업을 그 사이의 현존 유품을 통하여 확인할 수
가 있었다.『고려사』권24 충숙왕 원년 정월에 보이는 은자원(銀字院)
또한 이 같은 은자대장과 관련되었을 것이다.

이 같은 은자 이외에 금자대장이 때를 같이하여 또한 국왕발원으로
고려에서 이루어진 사실과 그 유품예(遺品例)가 금년에 새로 알려졌다.
그리하여 앞으로 금자와 은자의 대장경을 모두 이룩하였던 고려의 위
업과 그들의 빛나는 문화사적 의의가 더욱 밝혀질 것을 기대하는 바이
다.

<div align="right">(『東大新聞』 1975년 5월 20일)</div>

5부 문화유산의 수호

문화유산의 수호

우리의 모든 고문화는 그 후손들에 의한 진정한 과학적 해명을 기다리는 바 참으로 크고 시급하다. 작년(1946년) 5월 미군이 만월대(滿月臺)에 병사(兵舍)를 구축하려 할 때 이를 기록으로나마 보존하기 위하여 한 장의 사진, 한 장의 실측도나마 작성하는 용의도 없이 거대한 기계력 앞에 만령(萬齡)·장경(長慶) 양전지(兩殿址)가 일순에 영구히 전복됨을 목격하고 우리의 역사와 문화에 대한 그들의 감각을 의심하였다.

상경할 때마다 고문화를 찾고자 국립박물관을 방문하였으나 임시휴관의 목패(木牌)는 1년 가까워 오도록 굳게 달려 있어 좀처럼 나의 작은 소원이나마 만족시켜 주려고 하지 않는다. 듣건대 경복궁 안의 미군 숙사공사가 휴관 명령의 이유라 하니 또 한 번 그들의 불가해한 처사에 놀라지 않을 수 없다. 우리의 고문화는 해방 이후 더욱 심한 파괴와 멸시를 받고 있다고 어찌 아니 할 수 있으랴. 민족문화의 기초적·초보적 연구조차 아직 본궤도에 올랐다고는 볼 수 없을 뿐만 아니라 전도(前途)에 다사다난함을 느끼는 오늘에 있어 장차 이 땅의 청년학도들의 연구과제가 될 우리 역사와 문화에 대한 학술적 연구를 기하여서는 우리는 마땅히 현존하는 근소한 문화재나마 그 보전을 위하여 부단한 애호와 거족적인 노력을 집중시켜야만 된다. 하물며 고래로 타국에 비하여 문화의 파괴가 극심하고 그 전래가 희귀한 우리 나라에 있어서랴. 지금에 있어 강력한 국가대책이 급속히 확립되지 않는다면 이에 대한 일반의 인식이 극히 희박한 현상에 비추어 오직 파괴와 유실

만이 가속도로 진행될 뿐이다.

　황금주금(黃金珠金)의 신라 왕관도 소중하다 하려니와 폐허에 점재(點在)하는 한 초석의 배치도 때로는 능히 고문화의 해명과 그 창조적 신생(新生)을 위한 큰 열쇠가 될 수 있는 것이다. 개풍군 봉동면 흥왕리에 있던 고려 최대의 절터로서 '세계문명사상에 일대 광채를 발하는'(『國史敎本』) 대각국사(大覺國師)의 속장(續藏)이 조판(彫板)되던 흥왕사(興王寺) 2,800칸의 처참한 파괴 현상은 참으로 통탄할 일이다. 8·15 직전까지는 보존되었다 하는데 오늘날 거의 다 전답으로 변하고 초석은 발굴되어 민가의 벽석(壁石)이 되고 구들장으로 변하고 있다. 장차 조선건축사를 전공하는 학도가 측량기를 들고 이 곳을 찾았을 때 그들의 감회는 어떠할 것인가. 이규보(李奎報)를 본받아 '嗚呼 國之大寶喪矣'를 부르짖으며 선인(先人)의 소위를 가련히 여길 것이 아닌가.

　민족문화의 건설은 천년의 대계이다. 눈 앞의 필요만을 추구하는 표면도식(表面塗飾)의 조급한 태도와 통계 숫자를 나열하는 허영적인 과대평가의 태도를 버리자. 단 몇십 년의 노력으로 진정한 문화의 개화가 이루어지는 것이 아님을 생각할 때 모든 문화면에 있어서의 기초적 노력에 대하여 당국의 좀더 본질적인 시책과 민간 문화단체의 분기(奮起)와 동포 제위의 새로운 인식이 긴급히 요청되는 바이다. 박물관이라면 골동품의 보관창고이며 그 사명은 그를 수위(守衛)함에 그친다고 생각하는 단견의 당국자가 신생국가에는 한 명도 없기를 바란다. 과학적 방법에 의한 민족문화 해명에 있어 표면화하지 않는 이 같은 초석적(礎石的) 역할에 대하여 우리는 더 많은 주목과 존경을 가져야만 되겠다. 진실로 문화민족의 칭호는 결코 언사(言辭)로서 손쉽게 주어지는 것이 아니요, 장구한 세월에 피와 땀으로 얽힌 악전고투의 민족적 노력으로써 비로소 획득 유지할 수 있다는 것을 생각할 때 고문화 보존책과 그 적극적인 개발책에 있어 문교당국의 적절한 새 기획이 있기를 바라 마지않는다. 　　　　　　　　（『自由新聞』1947년 5월 26일）

고문화재를 찾아서
─불교미술을 중심으로─

　여름이 가고 푸른하늘이 날마다 높아질 때가 되면 옛날에 찾았던 명산대찰의 기억이 다시금 새로워진다. 가야산 해인사의 계곡이 그 하나요, 지리(智異)의 산수가 또 그 하나이다. 우리의 4시절은 모두 별경(別景)이지만 그 중에서도 가을은 나에게 연 2년을 두고 고찰순례의 호기를 가져다 주었으니, 작년 가을(1954년)에는 약 2주일에 걸쳐서 호남의 대소사찰을 고루 찾을 수 있었고 금년에는 영남의 고찰을 찾을 수가 있었다. 더욱이 금년에는 예기치 않았던 기회가 있어 수복지구인 강원도 간성 건봉사(乾鳳寺)와 양양 낙산사(洛山寺), 설악의 신흥사(神興寺)를 찾았으며, 겸하여 연래의 숙원이었던 설악산 중의 선림원지(禪林院址)를 찾아서 그 곳에서 해방 후(1948년) 출토되었다가 전화(戰火)에 오대산 월정사와 운명을 같이한 박명(薄命)의 신라 범종의 발견현장을 조사할 수도 있었다.

　불교미술에 관심을 가진 한 학도로서 이 같은 기회를 얻을 수 있다는 것은 참으로 즐거운 일이다. 물질적 유물을 상대로 하는 학문인 만큼 실물과 떠나서는 연구의 진척을 기대할 수 없을 뿐만 아니라 또 한두 번의 견학만으로써 그 대상물이 갖고 있는 가치와 미를 고루 잡아 끄집어 낼 수도 없는 일이다. 더욱이 고대의 미술품은 다시 볼 때마다 새로운 점이 보일 뿐만 아니라 그에 대한 해석도 각도를 달리하게 되는 것은 우리가 항상 느끼는 바이다. 그런데 이 같은 연구의 대상물이 모두가 다 원격(遠隔)한 장소에 있어 오늘과 같이 교통이 편리하다 하

더라도 마음먹은 대로 뛰어갈 수가 없는 것은 자명한 일이다. 고고학적 유물인 경우에는 발굴이 끝나면 전부 수습하여 일정한 장소에 놓고 보고서를 쓴다든지 더욱 연구를 할 수도 있는 일이지만 건물이나 석불이나 석탑 같은 것은 반드시 소재 지점을 가야만 되니 이것도 이 학문의 애로의 하나이다. 사진이 때로는 큰 참고가 되는 것도 사실이지만, 실물과는 비교도 안 된다. 1년에도 경주만은 4, 5차 씩 찾을 기회가 있지만 그렇다고 경주 근방의 유물을 다 보았느냐 하면 아직도 미답의 땅이 많아 남아 있다. 그것이 이 방면의 연구자가 많이 있어서 그에 대한 세밀한 조사가 여러 사람의 손에 의하여 부문별로 되어 있다면 현장에서 실측이나 촬영의 수고가 덜어질 수도 있겠으나 아직도 그것을 바랄 수 없는 현실이라 하겠으니 하나하나 수공업적인 방법으로 처리하면서 나갈 수밖에 없는 일이다. 그것도 시간과 비용이 여의치 못할 때에는 돌아와서 후회하지 아니 할 때가 거의 없다. 그렇다고 다시 가야 하겠으나 그 기회는 쉽게 돌아오지 않는다. 역시 누가 말하듯이 너무 욕심을 낼 것이 아니라 하나라도 완전히 조사하고 감상하는 것이 최상책임을 알면서도 막상 현지에 이르러서는 하나라도 더 보고 싶은 욕심에 이리 뛰고 저리 뛰고 하면서 출발전의 계획과 조사 요점까지도 무시하여 버리게 된다. 세부에 치중하면 전체를 못 보고 전체에만 그치면 세부의 중요점을 놓치게 된다. 아마도 이것이 미숙한 탓이요 문외속한(門外俗漢)을 면치 못한 까닭일 것이다.

부여와 익산은 북의 공주와 같이 백제의 유적과 유물이 그대로 몇 개씩 남아 있는 곳이다. 부여를 찾을 때마다 통분하게 느껴지는 것은 일제 말기에 일인들이 소위 신궁(神宮)을 세운다고 거의 부여 전역을 남굴(濫掘)하였는데 그 귀중한 자료를 고스란히 갖고 도망간 후 아직껏 보고서를 내어 주지 않은 사실이다. 그 담당자의 한 사람인 후지사와 가즈오(藤澤一夫)는 이 같은 공적으로써 그들의 소위 40년에 걸친 고적조사사업의 최종을 장식하였다고 하니 억울한 일이라 아니 할 수

없다. 나는 백제사찰에서의 가람배치에 관심을 갖고 있으면서 그 해명의 중요한 열쇠가 모두 일본인 손에 있음을 안타깝게 느끼는 바이다.

전북에 있어서는 김제 모악산 금산사와 남원의 지리산 실상사가 모두 신라의 고찰로서 오늘날에 있어서도 구관(舊觀)을 짐작할 만하다. 전남은 경북에 다음 가는 우리 고문화재의 보고라 하겠는데 이번 전란에 가장 많은 피해를 받은 곳도 지리산을 중심으로 한 지대이다. 그 중에서도 순천 송광사, 곡성 태안사, 장흥 보림사가 거의 그 중심부를 전소(全燒)한 것은 참으로 애석한 일이다. 그러나 구례 화엄사와 순천 선암사가 건재함은 반가운 일이다.

경북에 들어서 가장 염려하던 영주 부석사의 무량수전과 조사당이 전화(戰禍)를 면하여 다시 그 위용에 접하게 되었고 경남 합천 해인사가 완존함은 다행한 일이었다. 필자는 이 달 초에 해인사를 참관하였는데 8만대장경이 그 판고(板庫)와 더불어 무사함을 보고 감격을 새로이 한 바 있었다.

이상에서 열거한 사찰은 모두가 심산에 위치하였고 더욱이 전란중에는 2, 3년간 빈 절로 방치하였던 것이다. 우리의 고문화재가 희소한 오늘의 현상에 있어서 그 피해가 이만한 정도로 그쳤다는 것도 생각하면 다행한 일이다. 더욱이 우리의 문화재는 아직도 우리의 손으로 학문적인 해명을 충분히 받지 못하고 있는 만큼 그 보존과 애호에는 관계당국뿐만 아니라 전 민족적인 배려와 노력이 있어야만 되겠다.

<div align="right">(『한국일보』 1955년 11월 15일)</div>

해인사 경판고의 보존

—황동와—

　총무화상(總務和尙) 귀하. 지난 11월 1일(1955년) 귀찰(貴刹) 구광루 (九光樓) 앞마당에서 귀하를 뵙고 5년 만의 재회를 무척 즐거워한 것은 내가 1950년 몹시도 춥던 1월 초의 신발견 설악산 신라범종의 조사차 오대산 월정사를 찾은 이후의 일이 아닙니까. 그런데 마침 동행하던 외국손님의 여정도 있어 즉일로 귀사를 떠날 때에는 몹시도 불안한 느 낌을 가졌다는 것을 귀하께서도 짐작하셨을 것입니다. 그것은 8만대장 경을 간직하고 있는 그 아름답고 견고한 판고(板庫)에 대하여 장차 가 하여질지 모르는 놀라운 계획을 눈앞에 보았기 때문입니다.

　그것은 말할 것도 없이 이 판고의 토와(土瓦)를 황동와(黃銅瓦)로써 번와하려는 귀찰의 기정 방침을 보았고, 또 더욱이 판고 속에는 곳곳 에 이 황동와가 준비되어 쌓여 있는 것을 제 눈으로 똑똑히 보았기 때 문입니다. 귀하의 말씀대로 이 계획은 귀하가 최근에 이 곳으로 내임 (來任)하기 전부터의 일이며, 또 그에 대한 인계도 아직 받지 못하였다 고 하시었지요. 이 같은 계획이 진행됨을 미리 몰랐다는 것은 나의 불 찰이라고도 하겠습니다. 그러나 이것을 알고 나서는 불안과 초조를 금 할 수가 없습니다.

　도대체 무슨 중대한 이유가 있어서 신제(新製)의 황동와로써, 수백 년이 넘은 그 아름다운 기와를 벗기고 그 누런 기와로써 대신하여야 하겠습니까. 귀하도 말씀하시고 나도 자세히 보았습니다만 현재 이 판 고의 보존 상태는 거의 완전하다고 하겠고, 비가 새는 곳조차 없다고

말씀하시었습니다. 주지하시는 바와 같이 이 판고는 우리의 희귀한 고건물의 하나로서 국보 제52호로 지정된 건물입니다. 그 건립 연대는 이조 초기로서 그 간소한 수법과 견치한 가구(架構)와 그 굉장한 규모가 능히 우리 나라의 고건축을 대표할 뿐만 아니라 이 건물이 보여 주는 그 아름다움이란 영주 부석사의 무량수전과 함께 쌍벽을 이루고 있다고 하겠습니다.

대저 고건물 수리의 근본정신은 그 원상 보존에 가장 충실하여야 됨은 고금과 양(洋)의 동서를 막론하고 동일하다고 하였습니다. 오직 그러함으로써 그 고건물의 보존을 달성할 수 있을 것이며, 동시에 그가 지니고 있는 가치와 미를 영구히 유지할 수가 있는 것입니다.

만일 이 가치와 미를 조금이라도 손상한다면 그것은 민족문화재에 대한 모독이며 선인에 대한 모욕이라 하겠습니다. 나는 그 아름다운 판고 잔디밭에 앉아 황동와로 변한 이 건물의 모양을 상상하면서 두려운 마음을 금할 수가 없었습니다. 누런 황금색은 얼마 아니하여 변색되어 추악한 반점과 흑갈색을 노출하지 않겠습니까. 나는 이 방면에 대한 소양이 없으므로 그 황금와의 품질과 성분을 판정할 수는 없었습니다만은, 그것이 몹시도 조악한 것으로 보인 것은 반드시 나의 두려움에서 온 것만은 아니겠습니다.

박 총무스님. 듣자오니 이 판고 개수에 대하여서는 이미 국고보조금도 일부 지출되었고, 또 앞으로 소요될 1천 수백만 환의 경비도 국회의 승인을 얻었다고 합니다. 그런데 이 건물은 국보건물입니다. 국보에 대한 시공은 종류의 여하와 경중의 차이를 불문하고 그것은 보존법령에 따라서 보존위원회의 승인을 얻고 주무부 장관의 최종허가를 받아야 되겠습니다.

국보에 대한 시공이 불가피할 때에는 무엇보다 먼저 이 방면에 대한 전문가의 면밀한 조사와 판정이 있어야 되겠습니다. 그러나 일찍이 이같은 계획을 입안함에 있어서 전문학자의 조사와 보존위원회의 토의

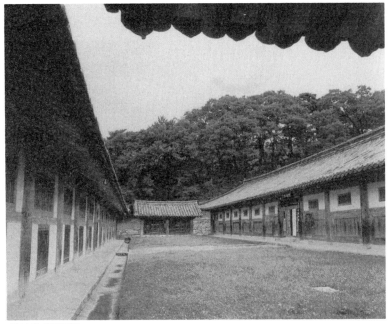

해인사 장경판고

가 있었다고는 듣지 못하고 있습니다. 이 같은 절차를 밟지 않고 이 건물에 임의의 시공을 한다는 것은 국가법령의 위반행위라고 단정하겠습니다. 나는 황동와 계획에 대한 귀찰의 이유로서

① 영구보존

② 화기(火氣)의 방지

③ 미관(美觀)의 증가

의 세가지를 들 것이라고 짐작합니다. 그러나 나는 토제(土製) 기와가 동와(銅瓦)보다 도리어 더욱 견고하고 더욱 영구성이 있다고 봅니다. 나의 천학과문(淺學寡聞)한 탓인지 과거와 현재를 통하여 황동와를 덮은 이야기를 듣지는 못하였습니다. 신라의 기와는 오늘날까지 완전한 상태로서 출토됩니다만, 동제품(銅製品)의 상태는 이에 미치지 못함은

우리 나라 고고학적 유물이 증명하는 바가 아니겠습니까.

다음에 화기에 대한 문제인데, 내화성(耐火性)에 있어서 토와가 우수하다고 보겠습니다. 더욱이 장기에 이르는 하절(夏節) 염열(炎熱) 밑에서 황동와가 흡열(吸熱)하는 그 정도는 토와와 비교도 안 될 만큼 격렬한 것이 아니겠습니까. 그렇다면 몹시 건조되어 있는 고건물 두상(頭上)에 이 같은 과열하기 쉬운 동와를 얹는다는 것은 위험천만의 일이라고 나는 확신하는 바입니다.

끝으로 미관의 문제이온데 황색으로 휘황찬란한 판고를 혹시나 연상한다면 이것은 참으로 무지와 조소의 표적이 아니겠습니까. 황금색이 기어이 소원이라면 순금으로 할 것을 권고하고 싶습니다. 그 때에는 억만년 불변하면서 광피우주(光被宇宙)할 것을 보증하겠습니다만 듣자오니 황동와 1매당 1천 환의 성금을 모집한다 하오니 그 황동이 불과 기년(幾年)하며 추잡한 변색을 할 것이 명약관화의 일이 아니겠습니까.

박 총무스님. 불교정화도 일단락되어 귀하는 해인사의 중책을 담당하시게 되었습니다. 이 같은 황동와의 계획은 귀하 전임자의 손으로 입안되어 진행되어 온 것입니다. 나는 귀하께서 명석한 판단을 내리시어 이 같은 무지와 부패로부터 우리의 국찰을 수호하시며, 우리의 지보일 뿐 아니라 세계와 온 인류의 보배인 팔만대장경을 수호하여 주시옵기를 거듭 호소하는 바입니다.

그리하여 일찍이 고려의 이규보(李奎報)가 대장경 소실(燒失)을 당하여 '嗚呼 國之大寶喪矣'라고 한 그 탄성을 두 번 다시 되풀이하여서는 안 될 것입니다. 끝으로 우리의 팔만대장경은 그 판고와 함께 귀찰이나 기개인(幾個人)의 소관사가 아니요 온 민족의 지대한 관심사요 공동의 책임이며, 전세계의 주목하는 바임을 거듭 강조하면서 귀하의 회시(回示)를 바라는 바입니다.

(『서울신문』 1955년 11월 18일)

한 일본인의 기원

경주 최초의 일본인 관리는 대한제국 정부에 초빙되었다는 기무라 시즈오(木村靜雄)란 사람인데 그는 실권을 잃은 군수 밑에서 주석서기 (主席書記)를 지냈다. 임기 동안 특히 고도문물(古都文物)에 유의하여 『경주지(慶州誌)』(1912년)와 『불국사사적(佛國寺事蹟)』(石版本)을 남겼는데, 우리 고미술을 사랑하던 야나기 무네요시(柳宗悅)는 이에 대하여 경주 부근 유적의 가장 정확한 저술이라고 말한 바 있었다. 그는 합방 얼마 후에 퇴관(退官)하고 다시 『조선에 노후(老朽)하여』(1924년)라는 회고록을 내었는데, 필자가 당시의 경주 고적, 특히 석굴암에 관한 주목할 기록을 찾은 것은 이들 책자에서였다.

첫째, 그는 부임 초에 석굴을 전부 해체 운반하라는 명령을 받았는데 이 폭명(暴命)에 항거하여 운임 계산에도 응하지 않았다는 것이다. 이 같은 사실을 시인하면서, 일정기의 경주박물관장 오사카 로쿠무라(大坂六村)는 "현지 보존이 이상이기는 하나 당시의 지방상황으로 보아 그것은 도리어 위험하게 생각되었다"고 말하고 있다.

다음에 그는 석굴암과 불국사에서 일본으로 반출된 석조미술 품목을 들고 있다. 대저 일본인이 우리 석굴을 처음 주목한 것은 합방 직전의 일인데, 이 때부터 운반이 용이한 탑상이 차례로 석굴을 떠났다. 예를 들자면 본존 뒤에 안치되어 있던 석탑이 이 때 자취를 감추어 버렸는데, 이에 대한 다른 목격자의 증언은 다음과 같다.

구면관음(九面觀音) 앞 현존하는 대석(臺石) 위에 불사리가 봉납되었

다고 구전하는 소형의 아름다운 대리석제의 탑이 있었는데, 지난 메이지(明治) 41년(1908) 봄 존귀한 모 대관(大官)이 다녀간 후 어디론지 자태를 감추어 버린 것은 지금 생각하니 애석하기 짝이 없는 일이다.

이는 경주박물관장 모로시카 히사오(諸鹿央雄)의 강술(講述) 사본인바, 모 대관이란 소네 아라스케(曾禰荒助) 통감을 가리킨다.
또 석굴 입구 천정 좌우의 감실(龕室)들이 오늘 공동(空洞)으로 비어 있는 것은 누구나 알고 있는 사실인데, 이 곳에 안치되어 있던 석불 2구 등에 언급하여 기무라는 다음과 같이 기록하고 있다.

바라건대 신라문화 보존에 다행 있기를 기원할 따름이다. 그리고 나의 부임 전후에 도아(盜兒)들에 의하여 환금(換金)되어 내지(內地 : 일본)로 반출되어 있는 석굴불상 2구와 다보탑 사자(獅子) 1대(對)와 기타 등롱(燈籠) 등 귀금물이 반환되어서 보존의 완전을 얻는 것은 나의 종생(終生)의 소망이다.

우리는 이들이 각기 제자리에 돌아오는 날을 기다려야 하겠다. 그것은 한 외국인의 종생 소망을 풀기 위하여서가 아니라 우리 석굴의 영광과 두 나라의 명예를 위하여 반드시 이루어져야 하기 때문이다.
 (「書舍餘話」『동아일보』 1966년 2월 5일)

문화재의 수호
－그 긴급한 보존책을 요망함－

1

외세에 의한 국토의 분단은 마침내 불행한 현실을 눈앞에 전개시키고야 말았다. 고도 개성의 주산인 송악(松岳)의 연봉(連峯)은 38 경계선을 이루고 있어 남북 쌍방에서 쏘아대는 포탄으로 말미암아 모습이 달라졌으며, 시내 자남산(子男山) 기슭에 자리잡은 국립박물관 개성분관은 7월 31일 그 앞뜰에 낙하한 포탄 2개의 폭발로 말미암아 드디어 본관 서쪽 유리창과 사무실이 모조리 파괴되어 사용 불능케 되고야 말았다. 그것이야말로 일찍이 우현 고유섭 선생께서 유일의 조선인으로서 온갖 심혈을 경주하여 고심 경영하시던 박물관이었고, 10년을 하루같이 연학(硏學)에 노심초사하시던 사무실임을 생각할 때, 그 직후 파괴 현장을 조사한 필자는 온 몸에 이상한 충격을 느끼지 않을 수 없었다. 고려청자를 중심으로 하는 세계 유수의 이 곳 소장물품은 이미 수개월 전에 안전한 포장과 소개의 조치가 단행되었었고, 또 이번 피해로 내부에는 아무런 손상을 끼치지 않았음은 불행 중 다행한 일이었다. 이와 동시에 시내 중앙에 우뚝 솟아 있는 국보 고건물의 하나인 개성 남대문(국보 10호)은 바로 그 주위에 포탄이 집중 낙하하였음에도 불구하고 그 직격탄을 면하였음은 참으로 기적이었으며, 누상(樓上)의 연복사 종(演福寺鍾 : 국보 11호)의 건재와 함께 안도의 환희를 느끼게 하여 주었다.

마침내 국내 사태는 이 곳까지 이르렀다. 그러나 포성의 중단과

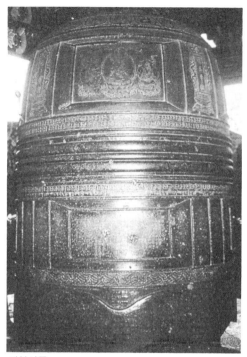

연복사종

더불어 위기가 소멸된 것은 물론 아닐 것이다. 도리어 내부에서 격화하는 긴박감은 장차 올 최악의 사태를 예측하지 않을 수 없게 함이 있다. 이 같은 순간에 직면하여 필자는 이 곳에서 고문화 보존의 과거를 회고하는 동시에 그 현상에 대한 약간의 실지조사의 기록과 그 보존대책에 대한 의견을 적기하여 보고자 한다.

2

오늘 우리가 민족의 유구한 역사와 찬란한 문화를 회상할 때마다 항상 절실하게 느껴지는 것은 그 역사의 자취가 너무나 황폐하였고 그

문화의 유산이 너무나 희귀하다는 사실이다. 더욱이 문헌의 전래조차
희소한 현상에 비추어 유지(遺址) 또는 유물과 같은 물질적인 대상에
서 확실한 학술적인 연구자료를 얻으려 할 때마다 한층 이 같은 감회
를 통감하는 바이다. 물론 시간이라는 것이 최대의 파괴자일진대 장구
한 세월에는 파손도 있겠고 유실되는 일도 있을 것이다. 그러나 오늘
의 이 같은 현상을 오직 자연현상으로만 돌리는 것은 누구나 수긍하지
못할 것이며 도리어 그것은 인위적인 여러 원인에 결과한 바라 하겠
다. 진실로 우리 나라는 그 지리적 환경에 기인함인지 또는 역사발전
의 결과됨인지, 역대를 통하여 남북에서 신흥세력이 대두할 때마다 그
영향을 누구보다도 직접적으로 강렬하게 받아 왔으니, 혹은 남방 해상
에서 혹은 북방 대륙에서 교대로 침입하여 오는 외적이 곧 그것이었
다. 그럴 때마다 국토는 여지없이 분단 유린되어 여항위허(閭巷爲墟)하
였고, 백골성구(白骨成丘)하였으며 따라서 국가경제와 국민생활은 파멸
되었고, 귀중한 문화재의 축적은 하루아침에 탕진되어 버렸다.

우리는 역대를 통하여 이 같은 실례를 얼마든지 열거할 수 있으니,
삼국 말에 있어 당병(唐兵)의 유인은 백제·고구려의 국가생명을 절단
하였을 뿐만 아니라, 그들은 마침내 금은재화로써 후장위속(厚葬爲俗)
하던 양국의 분묘에 이르기까지 공허케 하여 일본인 발굴대로 하여금
낙담천만케 하였다. 고려에 들어 몽고란에 의한 대장경판의 소실은 마
침내 이규보(李奎報)로 하여금 '嗚呼積年之功 一旦成灰 國之大寶喪
矣'라 부르짖게 하였으며, 또 동시에 신라 삼보의 하나이며 동양 최대
의 목탑이었던 경주 황룡사 구층탑과 고려 최대의 사찰인 흥왕사
2,800칸의 거구를 일순에 초토화하였던 것이다. 다시 조선에 들어 임진
의 왜란으로 인해 동도(東都)의 보찰(寶刹)인 불국사를 위시하여 국내
거찰로서 그 재화를 모면한 곳이 거의 없었으며, 도서·불경·범종 기
타 소중한 우리의 문화재는 거의 약탈되고 유실됨에 이르렀다. 그보다
도 최근 40년간 일제에 의한 강압은 잔존한 근소의 문화재나마 온갖

수단으로써 교묘하게 파괴 약탈하였으니, 도쿄제대(東京帝大) 도서관에 탈거되었던 『조선실록』(오대산본)은 1923년 도쿄 지진으로 말미암아 소실되었고, 개풍군 광덕면 경천사지(敬天寺址)에 완존하였던 고려 대리석 10층석탑은 한말에 일본사신으로 왔던 다나카 미쓰아키(田中光顯)로 말미암아 해체되어 도쿄로 반출되었다가 무참하게도 파손되고야 말았다(이것은 운반도중에 파손이 심하여 재건이 불가능하였던지 일제시 반환되어 현재 국립박물관 근정전 회랑에 그 잔재가 진열되어 있다). 필자는 지난 4월 합천 해인사에서 일제가 해방 직전에 강제로 절단 파괴한 사명대사 석비의 파편이 수습되어 절 뜰에 놓여 있음을 목격하였으며, 또 이 절 대장각에서 일본인이 훔쳐 간 판목(版木) 약간 매(枚)에 관한 확실한 사유를 들을 수 있었다. 일제 40년간 그들이 범한 우리 민족문화 말살의 만행과 문화재 약탈행위에 대하여서는 앞으로 철저한 규명과 그 대책이 있어야만 하겠다.

일제는 오늘에 있어서도 대륙에 있어서의 그들의 빛나는 문화사업의 하나로서 조선고적조사사업을 들고 있다(梅原末治, 『조선고대의 문화』). 우리는 결코 그들 일부 학자의 학문적 노력의 성과를 무시 내지 과소평가하려는 편협한 태도를 취하려 함이 아니나, 동시에 그들의 이같은 간사한 양언(揚言)에 다시금 손쉽게 넘어갈 만큼 단순하지는 않다. 우리는 그들이 열거하는 성과, 그 배후에는 그들이 범한 죄악사를 은폐하려는 역력한 의도가 있음을 간과하여서는 아니 될 것이다. 대체 그들의 독점적인 조사는 누구를 위한 것이었으며, 그들의 자의적인 발굴은 무엇을 위한 것이었던가. 그들에게서 참된 무엇을 우리가 바라고자 하는 것조차 어리석은 일이거니와, 그들의 소위 고적조사가 약간의 예외를 제외하고는 모두가 자기 본위요 정책 본위였음은 말할 것도 없는 너무나 명백한 사실이었으니, 이 땅은 그들에게는 하나의 실습지였으며 우리의 귀중한 문화재는 하나의 실험재료이었음에 불과하였던 것이다. 화려한 출토물(예컨대 경주 金冠塚·瑞鳳塚, 평양 彩篋塚)이 세인

의 이목을 용동(聳動)시킨 그 이면에는 무수한 고분의 남굴과 파괴가
있었으며, 그 출토 유물은 거의 전부 일본인 수집가 수중에 들어갔고,
그 중 일부는 현재 일본의 국보 또는 중요미술품으로 지정되어 있는
사실을 우리는 또한 잊어서는 아니 될 것이다. 헌병 수비 아래 조사·
수리라는 미명을 걸고 횡행하던 관영(官營) 도굴대는 마침내 고려시대
고분의 거의 전부를 파괴하고 말았다. 오늘 고려 고분에 대한 하나의
학술보고서도 없는 놀라운 사실은, 조사라는 미명 뒤에 숨은 청자기에
대한 그들의 끝없는 탐욕을 노골적으로 보여 주고 있지 않은가. 또 그
들이 출토유물이 풍부한 경주와 평양의 고분에만 집중하였던 사실은,
그들이 조사 후 보고서 작성을 소홀히 하였던 사실과 아울러 그들의
의도를 넉넉히 짐작케 하여 준다. 그리하여 마침내 고문화 해명의 유
일한 지하보고인 이 땅의 고분은 거의 전부 파괴되고야 말았다. 다니
이 사이이치(谷井濟一)가 발굴한 100기나 되는 창녕 교동(校洞) 고분군
의 출토품은 '馬車二十臺 貨車二輛'이 넘는 막대한 분량임에도 불구하
고 그에 관한 하나의 보고서도 없이 포장된 그대로 수십 년 간 국립박
물관 창고에 방치되어 있는 현상은 또 우리에게 무엇을 말하고 있는
가. 참으로 비통하다고 아니 할 수 없다.

3

이상에서 우리는 외래적 원인에 의한 파괴상, 특히 일제에 의한 그
일단을 보았거니와 다음에 우리 자신의 내부적인 여러 요인을 간과 또
는 소홀히 하여서는 아니 될 것이다. 그 곳에는 내외의 구별이 있을 따
름이요, 문화재에 미치는 바 그 작용은 동일하였으니, 우리는 강압적이
요 대규모적인 외래적 원인에만 모든 죄과를 돌리고 자기 자신에 대한
냉정한 반성을 잊어서는 아니 될 것이다. 도리어 이 같은 국내적 원인
은 우리의 노력으로써 능히 적발·교정(矯正)할 수 있는 것인 만큼 더

욱 그러하다고 하겠다.

첫째로 조선에 있어서는 역대의 정권교체기 전후에 따르는 동란을 그 가장 큰 것으로서 지적하여야만 되겠다. 정권쟁탈을 목표로 하는 국내질서의 혼돈화는 필연코 많은 문화재의 파괴 유실을 결과하였던 것이다. 다시 신흥정권이 일단 성립된 후에 있어서도 전조(前朝) 문화에 대한 멸시 내지 의식적인 파괴가 강행되었으니, 이조에 들어서의 척불정책(斥佛政策) 같은 것은 그 현저한 일례라고 하겠다.

끝으로 이상과 같은 외래적·국내적 재난에서 오는 부단한 수난은 그 때마다 격화되는 국내제도의 모순과 곁들여서 일반 민중의 곤궁과 우맹(愚盲)을 결과하여, 마침내 그들로 하여금 우리 문화재에 대한 정당한 가치판단과 심미안을 상실케 하였을 뿐만 아니라, 나아가 자신의 손으로 그 파괴와 유실을 촉진시키는 불행을 초래하고야 말았다. 더욱이 자주적 정신의 상실 내지 사대주의의 미만(彌漫)은 위정계급에 있어서뿐만 아니라, 일반 민중에까지 깊이 침윤되어 자기 고유의 문화재에 대한 정확한 인식력을 마비시켰으며 더 나아가서는 그를 멸시하고 천대하고 심지어는 수치스럽게까지 생각케 하였다. 진실로 두려운 것은 무지이며 미신이며 자신의 상실이다. 백제 고도 부여읍 남쪽에 고립하는 정림사지 오층석탑은 당당한 우리의 백제인의 대표적 작품이요 뚜렷한 백제사찰지의 유구임에도 불구하고, 당장(唐將) 소정방(蘇定方)의 '대당평백제국비명(大唐平百濟國碑銘)'이 그 제1층 탑신 4면에 기각되어 있는 까닭으로 오늘에 이르기까지 평제탑(平濟塔)이라 불려서 마치 당나라 사람의 소작(所作)인 것같이 오인되고 있다. 또 우리의 자랑이요 세계의 지보인 불국사·석굴암은 통일신라기의 예술을 대표하는 우리의 창조임에도 불구하고 석가탑에 얽힌 황당한 영지(影池) 전설을 부연하여, 그들이 전부 당나라 사람의 소작인 것같이 말함은 일본인의 망론(妄論)을 모방하는 듯 참으로 불쾌하기 짝이 없다. 일본인들은 우리의 우수한 작품은 모두, 혹은 당나라 사람의 작품이라 하고

혹은 외국의 전래품이라 하며 심지어는 일본의 영향이라고까지 공언하였다. 조선 보물고적도록 제1집인 『석굴암과 불국사』 해설에서 불국사에 대하여 "그 작자는 아마도 당토(唐土)에서 건너온 우수한 기술자이었다"라고 하고, 또 석굴암에 대하여서도 "이 석굴암의 불상도 또 당의 미술가의 손에 성취된 것으로 우리들은 추측할 수 있는 것이다"라고 하였으니, 그들의 질시와 속이 들여다보이는 그 간계가 도리어 가련하게 생각된다. 이와 동시에 이 같은 일본인의 저서를 통하여서 우리의 고문화가, 우리의 석굴암이 세계 학계에 소개되어 왔고 또 오늘도 소개되고 있다는 뚜렷한 현실을 생각할 때 우리는 두려움과 분한 마음을 어찌할 수 없다. 정림사탑과 석가탑에 대하여서는 다른 기회에 상론코자 하므로 이만 그치겠으나, 하여간 우리는 자기의 것을 자기의 것으로 확인하고 그 참된 가치를 인식하여야만 되겠다. 이 같은 혼란을 일으키는 그 주요 원인이 또한 우리 자신에게 있으니, 우리 민족이 자기 고유 문화에 대한 애호와 연구를 소홀히 하여 왔다는 사실이 곧 그것이다. 진실로 우리의 모든 고문화는 그 후손 학도들에 의한 진정한 과학적 해명과 거족적인 애호를 고대하는 바 참으로 크고 또 시급하다고 하겠다.

4

해방 후 혼돈한 제반 정세 속에서 수난하고 있는 것이 어찌 하나둘에 그치리오만 우리의 문화재도 그 중의 더욱 뚜렷한 하나임을 다음에 지적하고자 한다. 더욱이 민족 의사에 반하여 남북이 양단된 후 갈수록 더욱 악화되는 국내의 정치적 · 경제적 여러 조건은 이 방면에 있어서의 적절 · 강력한 대책의 수립을 아직껏 보지 못하게 하였다. 표면상 시급하지 않은 듯이 보이므로 그 시책이 연기되어 있는지, 또는 이 방면에 대한 여유와 인식의 부족으로 인한 속수무책인지 오늘에 이르기

까지 일제시 지정된 국보·고적 등에 대하여서도 일차의 기본적 현상 조사조차 착수하지 못하고 있어 그 안부를 알 수 없는 사실은 너무나 유감한 일이라고 아니 할 수 없다. 매년 1차 신춘 4월에 거행되던 국보·고적 애호주간도 금년에는 아직껏 그 실시를 보지 못하고 있음은 무슨 까닭인가. 우리는 문교 책임당국의 고충, 특히 예산면에 있어서의 부자유와 수년 이래 약간의 고건물 등에 대한 보존책이 실시되었음을 모르는 바 아니나 그 같은 시책이 일부적이요, 도시 중심이지 전체적 계획에 입각한 것이 아님은 말할 것도 없다. 미군정 3년은 차치하더라도 정부 수립 후 모든 운영이 우리 손으로 이루어지는 금일에 있어 만 1년이 넘도록 아무런 구체적 대책을 듣지 못함은 매우 유감스런 일이다. 해방 후 민족문화 재건의 표어와 구호만은 요란스럽다. 또 참된 민족정신의 앙양이 요망됨이 금일보다 더함이 없을 것이다. 진실로 백마디 말보다도 하나의 실천이 있기를 간절히 고대하는 바이다.

　미군 병사 건설로 인한 개성 만월대 일부 전지(殿址)의 무참한 파괴와 경복궁 일부의 현상 변경은 그것이 모두 전조(前朝)의 왕궁지였으며, 그 당시 일반의 반대여론이 비등하였음에도 불구하고 미군에 의하여 강행되었기 때문에 한층 민심을 자극한 바 있어 아직도 우리의 기억에 새롭다. 그런데 우리 손에 의한 이와 같은 고적의 파괴가 해방 후 점차 격심화하여 가는 경향이 현저함은 매우 우려되는 현상이라 하겠다. 다만, 그것이 비교적 소규모이고 또한 벽촌지방에서 이루어지므로 일반의 주목을 크게 받지 못하고 있을 뿐이다. 경주의 지정고적지대(指定古蹟地帶)에 있어서의 고분 도굴, 성지(城址) 파괴, 부여에 있어서의 백제 절터·성지의 파손, 공주 송산리(宋山里) 고분의 파괴, 개성에 있어서의 고려 절터, 경천사지, 홍왕사지의 파괴 등은 모두 필자가 현지에서 조사한 몇 가지 예인데, 그것이 모두 우리 손에 의한 진정한 학술적인 해명을 받지 못한 채 영원히 소멸되어 버리는 사실은 더욱 가석한 일이었다. 이 곳에서 앞에서 든 경주 고적의 근황에 대하여 한 마디

하고자 한다.

먼저 경주 소재의 고분군은 전부 고적으로 지정되어 관계 법령의 적용하에 있으므로 그 구역 내의 현상 변경이 엄금됨은 당연한 사실이다. 그런데 특히 해방 후에 있어 이 지역 내의 신규 가옥 건축·기경(起耕) 등으로 인한 파괴행위는 더욱 격화하여 마침내 최근에 이르러서는 도굴분의 속출을 결과하고야 말았다. 필자는 지난 6월 말 황오리(皇吾里)에 있는 고분 중 파괴 고분 3기의 발굴조사에 참가하였는데, 그 중 2기는 이보다도 약 1, 2개월 전에 완전 도굴되었음을 재굴검증(再掘檢證)으로 인하여 확인할 수 있었다. 이 같은 파괴 고분 주변에는 지금도 신축중인 가옥을 다수 보았는데, 그들은 소요되는 흙과 돌을 전후좌우에 있는 고분에서 채굴하여 사용하고 있었다. 이와 같은 무허가 건축의 규모도 상당한 것이요, 결코 전재민이나 피난민의 토막(土幕)을 상상하여서는 아니 된다. 국립박물관에서는 오직 반쯤 파손된 1기(제52호분)에서만 그 유물을 완전히 채취할 수 있었는데, 그 출토품의 주요한 것은 순금태환이식(純金太環耳飾) 1쌍, 순금세환(純金細環) 1쌍, 은제도금완천(銀製鍍金腕釧) 2쌍, 금장소도(金裝小刀) 1개 등 모두 우수한 것뿐이었다. 도굴분의 규모와 재굴 때 산견되는 파편에서 추측하여 그들이 이보다도 우수한 부장품을 소유하고 있었음이 확실하였다. 이외에도 부근 일대에서는 봉토(封土)가 반쯤 혹은 거의 전부 파괴되어 지하 수척(數尺)에서 유물층에 도달할 수 있는 위험상태의 고분이 다수 목격되었다. 그들에 대하여서는 문교당국의 현지조사도 있었거니와 긴급한 대책이 강력하게 추진되어 도굴의 근멸(根滅)을 기대하는 동시에 신규 건축의 중지, 악질분자의 처벌, 파괴 고분의 시급한 정리 등이 있기를 바란다.

이와 아울러 작년 4월 경주 월성(月城 : 고적 제32호) 일부에 석빙고(石氷庫)로 통하는 도로를 신설함으로써 문지(門址)로 추정되는 일부 유구를 노출 파괴하였음을 이 곳에 지적하고자 한다. 듣건대 그 이유

는 UN위원단의 내경(來慶) 때 그들을 자동차로 석빙고 문앞까지 인도하기 위하여라고 한다. 울산 가도에서 이 곳까지 100m 미만의 가까운 거리다. 그들로 하여금 차에서 내려 그 곳까지 걷게 한다면 그리 많은 시간을 요하는 것도 아니요, 또 빈객을 냉대하는 것도 아니다. 그럼에도 불구하고 그들을 위하여 우리의 신라 고적을 파괴하여 이 곳에 한 줄기 자동차도로를 신설하는 그 의도는 참으로 이해하기 곤란하다. 필자는 이 같은 이해할 수 없는 사실이 현지 당국자의 손으로 단행되었음을 듣고, 또 현지에서 그 소위 UN도로를 목격하고 불쾌한 마음을 참을 수가 없었다.

<div align="center">5</div>

이상은 모두 고적이었거니와, 다음에 지정된 국보에 있어서도 경주 석굴암의 현상은 장차 근복적 수리책이 요청되며, 경주 불국사, 청양 장곡사(長谷寺) 등의 국보 고건물과 경주 감은사 석탑, 여주 신륵사 석탑, 문경 봉암사(鳳巖寺) 소재 탑비 2기와 같은 석조물도 긴급한 대책이 있어야 하겠다. 그 중에서도 영주 부석사의 무량수전과 조사당은 한국에 현존하는 최고의 고려건물인데, 이들이 수년래 새는 비로 인하여 손상되어 가고 있다. 필자는 올 봄 이 건물을 조사하고 부석사 주지와 영주군 당국에게 그 대책의 강구를 간곡히 희망하였으나, 오늘에 이르기까지 아무런 연락조차 없다. 작년도 국비로 수리된 진주 촉석루(矗石樓), 밀양 영남루(嶺南樓)가 급하지 않다는 것은 아니겠지만 선후를 가리자면 태백산 속에 방치된 이 건물에 먼저 주목함이 마땅할 것이다.

끝으로 해방 전 일본인이 소유하였던 국보에 대하여서는 더욱 신중한 대책이 요망된다 하겠으니, 서울 남산 기슭에 있는 일례로서 일본인 와다 미노루(和田稔)가 소유했던 원주 거돈사지(居頓寺址) 원공국사

승묘탑(圓空國師勝妙塔 : 국보 314호)은 한때 분실되어 그 소재를 알 수 없던 바 그 후 이종회(李鍾會)라는 자가 성북동 자기 집 정원에 이건한 사실이 발각되어 다시 국립박물관으로 이전된 것만은 다행이었으나 이직도 분리된 각 부분이 지상에 방치되어 있을 뿐, 만 1년이 경과돼 오늘에 이르기까지 그 재건을 보지 못하고 있는 현상은 문화재 수난의 일면을 뚜렷이 보여 주는 듯, 참으로 통분을 금할 수 없는 바이다. 소위 일제시에 보존법령이 그대로 적용되고 있음에도 불구하고 이 같은 위법행위에 대하여 단호한 방책을 취하지 못하는 문교당국의 과도한 온정적 태도는 도리어 문제해결을 곤란케 하고 있다.

또 예컨대 대구의 오구라 다케노스케(小倉武之助)가 소유하였던 우수한 고려 석조부도(石造浮屠) 2기(국보 222·397호)에 대하여서도 적절한 보존책이 있어야 하겠고, 그 외에도 아직 그 소재가 불명한 다수의 일본인 소유 국보에 대하여 그 적확한 조사와 보호가 있기를 바란다. 작년 구왕실 소장『조선실록』의 도난사건, 금년 들어 국립박물관 모조 금관 도난사건이 세인의 이목을 충동시킨 바 있었거니와 앞으로 그와 같은 불상사가 없으리라고 누가 장담할 수 있겠는가. 참으로 한심한 혼란상이라 아니 할 수 없다.

<div align="center">6</div>

이상에 언급한 몇 가지 예는 모두 교통이 비교적 용이한 지역에 소재하는 것으로서 필자가 조사한 적은 범위의 것뿐인데, 교통이 불편하고 치안이 불량한 산간벽지에 흩어져 있는 지정 국보·고적에 대하여서는 그 소식이 전혀 알 수 없어 심히 불안을 느끼게 하고 있다. 더욱이 작년 10월 전투지대로 화하였던 순천, 구례 등지에 소재하는 송광사, 화엄사를 비롯하여 심산에 소재하는 고찰이 소장하는 국보의 안부가 매우 우려되는 바이다. 금일에 있어 무엇보다 먼저 지정 국보·고

적·천연기념물 등에 대한 전반적 기본조사와 그 같은 조사자료에 입
각한 보존대책의 확립이 시급히 요망되는 바인데, 문교당국에서는 금
년도에 있어서도 이 같은 조사사업을 시행하지 못하고 있음은 예산부
족을 이유로 하나 역시 유감스런 일이라고 하겠다. 각 방면 전문가를
망라한 강력한 조사기관에 의한 전반 조사가 실시되어 그 위에 입각하
지 않는 한 모든 대책은 그 참된 목적을 달성할 수 없음을 이 곳에 지
적한다. 또 나아가 우리 자신의 견지에서 미지정인 중요 유적·유물에
대한 신규의 지정과 신발견품의 확보책 등을 실시함으로써 그 애호와
유실 방지에 만전을 기함이 있어야 하겠다. 더욱이 미지정 중요미술품
의 해외반출이 매우 염려되는 현상임을 생각할 때 그 방지책이 더욱
긴급하다. 일본인이 빼앗아 간 문화재에 대하여서도 그 상세한 조사와
반환이 기대되는 바이거니와, 우리는 먼저 이 땅에 현존하는 근소한
문화재나마 마땅히 우리 손에 의하여 확보되어야 하겠고, 그 영구보존
책과 거족적인 애호가 있어야만 하겠다. 그를 위하여서는 새로운 강력
한 보존 관계 여러 법령이 우선 제정 발표되어야 하겠는데, 그를 위한
관계 당국의 주도면밀한 한층의 노력과 일반 국민의 적극적 협조가 있
기를 고대하는 바이다.

(『新天地』제4권 제10호, 1949년 11월)

6 · 25와 문화재

1

　육상에서뿐만 아니라, 해상에서 공중에서 최신의 무기가 동원되어 그 강력한 파괴력이 온 국토를 엄습하였던 6·25동란으로 말미암아 일찍이 보지 못하던 심각한 전재(戰災)를 입게 되었다. 과거에 대륙으로부터 또는 바다를 건너서 외적의 침입이 있을 때마다 국토는 여지없이 유린되었고, 국민의 생명·재산과 문화의 축적은 하루아침에 재가 되었으며 백골성구(白骨成丘)하였다. 이 같은 수난의 역사에 비하여 보더라도 그 범위와 심도에서 미증유의 전란이었다고 할 것이다. 그리하여 6·25는 우리 문화재에 대하여서도 중대한 손실을 주었다. 타국에 비하여 질과 양의 양면에 있어서 그 전하는 것이 매우 희귀하였고, 더욱이 대부분이 산간벽지에 유존하고 있어 우리 손으로 진정한 연구와 적절한 보존대책이 마련되지 못하였기 때문에 그 손실은 더욱 애석하였다. 그 중에는 일찍이 학술조사를 받지 못하였기 때문에 그 존재조차 모르던 귀중한 유물과 유구도 반드시 포함되어 있었을 것이다. 또 비록 과거에 주목된 것이었다 하더라도 불완전한 기록과 몇 장의 사진만을 남기고 영원히 자취를 감추고 말았으니 또한 통탄할 일이다.

2

　금세기에 들어서 주로 일본인에 의한 소위 고적조사와 고고학적 발

굴을 통하여 수습된 유물은 막대한 수량에 달하였고, 그 대부분은 국립박물관 서울본관을 비롯하여 개성·공주·부여·경주 등 각 분관에 보관되었고, 또 이왕가미술관에는 한말부터 주로 민간에서 수집한 고려청자를 중심으로 한 고대미술품이 보관되어 있었다. 이 밖에 남산에 있던 민족박물관에는 주로 조선시대의 공예민속품이 소장되어 있었다. 이상은 전부 6·25 직후 북한에서 파견된 자에 의하여 점령되었고, 그 중 귀중품만은 포장되어 덕수궁 내 미술관 창고에 집결되어 있었다. 그러나 인천 상륙에 따르는 신속한 9·28 서울 탈환에 따라서 보관장소 부근에 포탄이 무수히 낙하하였고, 인접한 석조전(石造殿)은 전소되었는데도 불구하고 그 전량이 완존한 것은 참으로 다행이었다. 그리하여 1·4후퇴에 앞서서 모두 부산으로 소개되어 드디어 전재를 모면하였는바, 지난 두 해에 걸쳐 미국에서 개최되었던 우리 고미술 전시회에 출품된 대부분이 그 중에 포함되어 있었음을 생각할 때, 그 당시 국립박물관에 잔류하여 이에 관여한 바 있는 필자로서는 더욱 감개무량한 바 있었다. 또 서울뿐 아니라 지방의 박물관에 있어서도 거의 피해가 없었고 경주분관에 보관되어 있던 금관총 출토 유물 등은 남하하던 정부당국에 의하여 적기에 미국으로 반출되어 그 곳에서 출품되었음은 전투가 경주 바로 북쪽에서 저지되어 천년고도가 전화를 겨우 면하였음과 더불어 다행이었다. 이 외에 대학의 박물관·도서관을 비롯하여 서울 남산의 기독교박물관과 서울 성북동에 있는 전형필 씨 소장품 진열관, 대구시립박물관 등은 그 소장의 일부가 산일하였음에도 불구하고 지정된 국보, 기타 귀중품만은 해외 또는 남방으로 반출 보존되었음은 다행이었다. 또 개인소장의 문화재에 있어서는 모두가 각자의 고심과 배려에 의하여 수호되었는바, 그 피해의 전모는 정확히 알 수 없으나 중대한 손실이 있었을 것은 확실하다. 장택상(張澤相) 씨 소장이었던 보물 413호 청화백자진사도문명(靑華白磁辰砂桃文皿)이 직격탄으로 파괴되었다고 함은 그 중 판명된 한 예라 할 것이다.

서울 시내의 고건물로서는 경복궁과 남묘(南廟) 등이 전화를 입었다.
특히 광화문은 1·4후퇴 때에 소실되었는바 일찍이 조선조 최후의 궁
궐 정문으로서 그 위용을 자랑한 바 있었고, 일제 총독부청사 건축에
따라 강제 철거되어 그 여명을 이어 왔던바 이제 그 유모(遺貌)를 볼
수 없게 된 것은 섭섭한 일이다. 또 이 궁의 만춘전(萬春殿)은 직격(直
擊)되어 내부에 수장되었던 유물과 더불어 모두 파괴되었으며, 이 정원
에 이건되었던 원주 법천사지(法泉寺址) 지광국사현묘탑(智光國師玄妙
塔) 또한 포탄으로 인하여 손상되었다.

3

한국에 있어서 고대 문화재의 보존은 특히 그 연대가 올라갈수록 주
로 불찰(佛刹)에서 이루어졌다. 특히 도회지나 간선도로에서 멀리 떨어
져 심산유곡에 자리잡은 사원에서 다수의 귀중한 유물이 보존되어 왔
다. 그러므로 이 땅을 찾는 외국 인사는 '다른 하나의 한국'을 그 곳에
서 발견할 수 있었다고 말하였다. 고대의 전통과 영광이 아직도 서리
어 있고 고문화의 여맥이 아직도 그 곳에서 호흡하고 있음을 볼 수 있
기 때문일 것이다. 그것은 우리 나라에 현존하는 고문화재의 과반수가
불교에 의하여 조성된 것이며, 삼국 이래 천여 년의 고대사가 불교문
화로써 주류를 이루어 왔고 그를 동력으로 삼아서 성쇠하였기 때문이
다. 그러므로 만일 한국에서 불교문화재를 제외한다면 참으로 적막강
산일 것이요 찬란하였던 문화의 잔광(殘光)은 일시에 소멸될 것이다.
이번 전란이 도시의 공방전이라기보다는 산악을 무대로 하는 곤란한
전투이었기 때문에 그 곳에서 법등(法燈)을 이어 오던 불사(佛寺)의 존
립이 중대한 위기에 처하게 되었다. 따라서 명산대찰이라고 일컫는 신
라·고려 창건의 사원으로서 비록 정도의 차이는 있을지언정 피해를
아니 받은 곳이 거의 없을 것이며, 대부분이 수년간 공사(空寺)로 방치

됨은 부득이하였던 것이었다. 이 같은 긴박한 정세 밑에 많은 사찰이
그 보존 유물과 더불어 전소되었거나 또는 일부 건물만을 남기게 되었
으니, 전화를 모면한 것은 참으로 기적에 가까운 행운이라 할 것이다.
특히 여순사건 이래 전란의 전 기간을 통하여 전투가 계속되었던 지리
산을 중심으로 하여 그 주변에 소재하던 사원은 피해가 혹심하였다.
전후 필자가 직접 현지를 답사한 것만을 들더라도 산청 대원사, 곡성
태안사, 순천 송광사, 장흥 보림사 등 큰 사찰이 있고, 그 외의 크고 작
은 사암이 모두 전화로 인하여 거의 재기 불능케 되었다. 그리하여 보
림사 2층 대웅전(보물 제240호), 송광사 백설당·청운당(보물 제404호),
곡성 관음사 금동관음좌상(보물 제214호)·원통전(보물 제273호) 등이 소
실되었다.

송광사는 그 중심부가 초토화했음에도 불구하고, 이 절의 소장인 지
정국보인 목불감(木佛龕), 금동요령(金銅搖鈴), 경질(經秩), 속장경(續藏
經), 국사전 등 12점이 완존함은 다행이었다. 필자는 아직도 여신(餘燼)
이 가시지 않던 유허를 찾아 그 상황을 조사한 바 있었는데, 10점의 국
보가 안전한 장소에 소개되어 있음을 확인하고 수호에 헌신한 당사자
의 노고에 감격한 바 있었다. 지리산 반야봉 밑의 화엄사는 한국 최대
의 불사 건물인 2층 각황전을 비롯하여 다수의 국보가 자리잡고 있어
전란 전후를 통하여 그 안부가 가장 우려되었다. 교전이 있어 탄흔을
남겼으나 화재를 면하였던 것은, 순천 선암사, 하동 쌍계사, 해남 대둔
사가 장기간 공허하였으나 무사함과 더불어 다행한 일이었다.

경북 영주 태백산 부석사에는 한국 최고의 목조건물인 무량수전과
조사당이 있고, 경남 합천 가야산 해인사에는 세계적으로 이름난 팔만
대장경이 있어 모두 전투지역에 들었으나 전재를 받지 않고 건재함은
주지의 사실이니, 그 안전을 위하여 몇몇 사람의 숨은 고심은 마땅히
온 민족의 감사를 받아야 할 것이다.

전북 김제 모악산 금산사 또한 완존하여 그 3층 미륵전의 거대한 모

습과 국보 석조유물을 다시 상대할 수 있었으며, 남원 지리산 실상사
도 수차에 걸쳐 공비의 습격을 받았으나 백장암(百丈庵)과 더불어 무사
하여 국보 10점은 건재하였다.

충청도에 있어서 문화재에 대한 피해는 가장 적었다고 할 것이다.
속리산 법주사가 완존하여 한국 유일의 오층목탑과 신라시대의 우수
한 석조물이 모두 이상이 없었다. 그러나 강원도 특히 오대산 지구에
있어서 국내 유수의 명찰이었던 월정사를 비롯하여 산내의 부속암자
와 사고(史庫)의 소실을 들어야 할 것이다. 이것은 작전에 따른 부득이
한 조치라 하였으나 참으로 유감스러운 일이었다. 필자는 전란을 전후
하여 수차 오대산을 찾아 그 유수(幽邃)한 산천을 즐긴 바 있었다. 그
중 2차는 1948년에 설악산 신라사지에서 발견된 정원 20년(신라 哀莊王
5년, 804)의 명기(銘記)가 있는 신라 동종을 조사하기 위함이었다. 현존
하는 신라 동종은 오직 2구뿐이었는데 이 종이 발견되어 해방 후 최대
의 새로운 국보로서 전 국민이 기뻐하였다.

그러나 박명의 종이여, 이 국토와 이 민족과의 인연이 불과 수년에
월정사의 칠불보전(七佛寶殿)과 운명을 같이하여 융해되고야 말았다.
필자는 그 초토를 찾아 종편(鍾片)을 수습한 바 있었고, 다시 그 발견
현장인 양양군 서면 미천리 선림원지(禪林院址)에 이르러 그 명복을 빌
어 곡한 바 있었으나, 아직도 회한의 심정은 풀 곳을 모르겠다. 오늘도
그 청아한 종음(鍾音)은 나의 귀에 여운을 남기었고, 그 아윤(雅潤)한
종형(鍾形)은 나의 눈에 낙인되어 있다. 이 범종이야말로 6·25동란에
서 상실된 국보급 고문화재 중에서도 최우최미의 것이라 하겠다. 그러
나 오대산 상원사에 보존돼 오던 우리 나라 최고(最古)의 신라 범종은
전화를 면하여 절과 더불어 보존되었으니 몸소 보호하여 주신 한암노
사(漢巖老師)의 심려였음을 다시금 명심하는 바이다.

설악산 건봉사와 양양 낙산사가 수복되었으나 전화로 인하여 산문
(山門)과 부속건물만을 남기고 전소된 것을 보았다. 그러나 오늘에 이

르기까지 건봉사에 소장되었던 보물 동제향로(銅製香爐 : 제412호)와 금
니화엄경(金泥華嚴經 : 제419호)의 안부를 확인할 길이 없음은 유감이다.
철원 도피안사(到彼岸寺)에 이르러 국보인 신라의 철조여래좌상과 삼
층석탑이 모두 완존함을 확인하였다.

　경기도에서는 개성 남대문(국보 제10호)이 파괴되어 그 곳에 걸려 있
던 연복사종(국보 제11호)이 길가에 뒹굴고 있다고 전해 들었으나 조사
할 길이 없었다. 다행히 개성박물관의 소장품 중 운반이 용이한 것은 6
·25동란 전에 서울본관으로 이관되었는데, 그 중에는 국보 고려청자
2점이 들어 있어 이것만은 그보다 앞서서 필자가 직접 두 손에 하나씩
들고 상경하던 기억이 새롭다.

　그러나 관내 중앙에 안치되어 있던 철조여래좌상과 뜰 앞의 개국사
(開國寺) 석등, 흥국사(興國寺) 강감찬(姜邯贊) 호국석탑(護國石塔) 등의
소식이 또한 궁금하다. 이 곳은 일제말 우현 고유섭 선생께서 만 10년
간 고심 경영하시던 우리의 유일한 박물관이었고, 선생의 짧은 생애를
그 곳에서 마치신 곳이기도 하기에 필자에게는 더욱 추억이 깊은 바
있다. 강화 전등사와 정수사 소재 국보 건물이 모두 무사하였고, 여주
신륵사 또한 이상이 없었다.

　북한에 있어서의 문화재의 피해는 알 길이 없다. 지정 국보는 남한
에 비하여 매우 소수이나, 황해도 황주군·신천군 등지에는 고려말의
고건물이 남아 있어 평양의 여러 누문(樓門)과 더불어 국보로 등록되
어 있었다. 석조유물이 거의 전재를 받지 않았음에 비하여 목조건물의
피해가 많았음을 생각할 때 그 곳 피해가 또한 적지 않았을 것으로 추
정되는 바이다. 더욱이 금강산에 소재하던 크고 작은 사찰, 그 중에서
도 장안사 사성전(四聖殿 : 보물 120호), 유점사 소장의 『용감수경(龍龕
手鏡)』 권1(보물 232호), 표훈사의 동제향로(銅製香爐) 등이 그 사원과
더불어 안부가 궁금하나 거의 소실되었다고 추정함이 옳을지도 모르
겠다.

4

이상에서 논의한 것은 주로 일찍부터 그 존재가 주목되어 오던 국보급 문화재에 대한 것이었다. 그러나 그 같은 조형적 유물 외에 고고학적 또는 역사적 유적으로서 지정된 다수의 고적과 희귀한 천연기념물에 있어서도 6·25의 피해는 적지 않을 것이다. 특히 해방 이후 성행된 고분의 도굴과 고적지대의 침해는 전후의 혼란을 따라 점점 심하여짐은 가장 우려되는 현상이다. 그와 동시에 전란 전후에 있어서의 경제적 지반에 대한 타격과, 더욱이 관리 책임자의 변동은 문화재 보존능력을 급격히 저하시키고 말았다. 사원에 있어서의 현실이 가장 현저한 예라 할 것이다.

끝으로 6·25로 인한 피해를 복구하고 그 손실을 보충하는 국가시책과 국민의 노력이 더욱 강력하게 추진되어야 할 것이다. 그것은 아직도 귀중한 유물이 벽지에 방치되어 있고 고대 유지(遺址)에 매몰되어 있기 때문이다. 그에 대한 정부의 기획과 민간 학술연구단체의 구상이 있기를 바라는 바이다. 문화재 또는 미술 연구를 위한 기구가 선진국을 본받아 설치되어야 할 것이다. 그리하여 종래에 있어서와 같은 소수인의 분산된 개별적 노력이 이 같은 국가적·협동적 방도가 확립됨에 따라 그 곳에 결집되어 비로소 강력한 진행과 다대한 성과를 기대할 수 있을 것이다. 6·25가 우리 문화재에 끼친 중대한 영향을 회고할 때 전화위복의 첫걸음이 이 곳에 있음을 확신하는 바이다.

(『東大新聞』 1959년)

재일문화재의 반환문제

1

　국교정상화를 위한 회담에서 문화재의 반환이 제기되었고, 그를 위하여 쌍방의 합의로써 분과위원회가 설치된 것은 그만한 역사적 배경과 증거가 있어서의 일이다. 전후에 이르러 일본의 학자들이 총독정치의 고적조사사업만은 '영구히 자랑할 수 있는 문화정책'이라고 표방한다 하더라도 그것이 우리 문화유산에 대한 파괴와 약탈의 사실을 은폐할 수는 없는 일이며, 또 그들의 업적이 '널리 동서 고대문화 연구에 기여하였다'고 세계에 외친다 하더라도 '금일 일본에서는 아무것(한국의 문화재)도 볼 수 없다'는 주장을 뒷받침하지는 못할 것이다. 조사자 중에는 소수나마 양심 있는 학자들도 참가하여 박물관의 경영과 조사 보존 연구에 공헌한 데 대하여 경의와 감사를 표하기에 소홀할 만큼 우리는 편협하지는 않다. 이미 노령의 그들이 다시 한 번 이 땅을 찾고 싶다는 충심의 소원을 우리는 환영할 용의도 있으며, 선임자로서 그들을 대하고 그들의 조언에 귀를 기울일 마음의 여유도 갖고 있다.

　그러나 그것과 일제기에 우리의 문화유적이 파괴되고 그 유물이 일본에 피탈되었다는 엄연한 사실과는 전혀 별개의 일이다. 도리어 그들의 노력은 이 같은 파괴와 약탈에 대한 사후처리에 시종한 느낌이 없지 않았다.

　필자는 우리의 문화유산이 오늘과 같이 황폐하고 희소한 외래적인 이유로서, 첫째 일본민족에 의한 침략을 들기에 조금도 주저하지 않는

다. 일본인 야나기 무네요시(柳宗悅)는 「조선과 그 예술」에서 "이 양(量)을 결핍케 한 원인은 참으로 파괴를 즐긴 왜적의 죄이었음을 어찌 부정할 수 있으랴"고 말한 것을 인용할 것도 없다. 고려말 조선초 누백년의 왜구의 창궐과 임란의 침략이 우리 문화유산에 대하여 얼마나 치명적인 참화를 가져왔느냐 하는 것은 이 곳에서 논외의 일이다. 그로 말미암아 축적된 문화의 유산이 하루아침에 재가 되었고 지상의 온갖 문물이 탕진된 것도 모두가 과거의 일이니 다시 물을 바 아니다. 대일(對日)문화재의 반환 청구는 그 반출기간이 1905년, 소위 통감부 설치로부터 1945년으로 한정되어 있기 때문이다. 그러므로 일본인이 "항간에서는 한국이 왕인(王仁)의 천자문(千字文)과 백제관음(百濟觀音)을 반환하라는 말이 돌고 있다"고 빈정대는 것은 그들만의 독백에 그치고 말았다.

1902년 건축조사의 관명(官命)을 띠고 우리 나라를 '탐험'한 바 있는 세키노 다다스(關野貞)가 "만약 조선에 이 같은 석조(石造)의 미술공예품(석탑, 석비, 석부도, 석불 등)이 없었던들 조선 이전의 유물은 거의 없는 것으로 되어 상대(上代) 미술의 진상을 알기가 전혀 불가능하였을 것이다"라고 한탄한 것은, 지표에 남은 고대유물의 실태를 말하여 주고 있다. 오늘 우리가 천년 수도인 경주를 찾는 것은 신라의 돌만이 남아 있어 그들을 보기 위함이라고 말하는 까닭이 이해될 것이다.

2

돌만이 앙상히 남아 있는 황량한 들과 언덕에서 또 하나 그들 일본인의 눈에 띈 것이 있으니, 그것은 우리 선조의 안식처인 고분의 무리이었다. 더욱이 역대의 고도와 고읍을 중심으로 수천 수만의 고총(古塚)이 수없이 산재하여 아직도 그 형태가 뚜렷할 뿐 아니라, 그에 대하여서는 제향(祭享)이 계속되고 있음을 보았다. 선조숭배를 미풍으로 삼

고 그 보전에 정성을 다하고 있음을 보았으며, 그에 대한 훼손은 국금
(國禁)으로써 벌하고, 그 곳에 부장된 기물은 본능적으로 금기되고 있
음을 알았다. 이에 대하여 일본인 학자는 다음과 같이 말하였다.

　삼국 이래의 역대의 능묘가 국가에 의하여 보호되고 매년 제사가 행
하여 온 것은 다른 나라에는 유례가 없는 일로서, 고대의 능묘를 보호하
는 풍습은 다행히 태반의 고분을 보존하여 주어서 다이쇼(大正)·소와
(昭和)의 학술적 조사에 도움이 되었다.

일제가 두 차례에 걸쳐서 이 땅을 전쟁터로 삼던 때를 전후하여 만
행과 약탈을 일삼던 무뢰한의 무리들은 마침내 우리 선인의 유택(幽
宅)을 침범하기 시작하였다. 그리하여 개성, 강화를 중심으로 하는 세
계사상 미증유의 대남굴(大濫掘)과, 고려청자를 비롯한 부장품에 대한
약탈행위가 백주 총검 밑에서 감행되고야 말았다. 이 같은 야만행위는
그 후 이토 히로부미(伊藤博文)가 소위 초대 통감으로서 내한함을 계기
로 그 자신에 의한 대량 수집에 한층 자극되어 절정에 이르렀으니, 한
일합방을 전후하여서는 마침내 왕릉을 포함한 수만의 고려 고분은 모
조리 파괴되고 공허화되고 말았던 것이다. 세계의 명기(名器)로 우리의
자랑인 고려청자는 그 전부가 이와 같은 일제의 만행에 의하여 비로소
출현하였고, 국내를 비롯하여 일본과 멀리 구미 각국에 유전된 것이다.
고려 고분은 단 한 기도 학술 발굴된 바 없으며, 따라서 한 권의 보고
서도 있을 수가 없었던 사실로 이해될 것이다. 폐위의 황제가 그를 위
안(?)하기 위하여 매상(買上)되었다는 고려자기를 처음으로 대하였을
때, 매우 기이하게 여겨 이토 히로부미에게 이들이 모두 어디서 온 것
이냐고 물었는데 어찌하여 이토는 함구불언하였던가. 무덤에서 파 온
것이라고 대답할 수는 없는 일이었다. 합방에 앞서서 일본 도쿄에서
열린 '삼부어대가(三府御大家) 어비장(御秘藏)의 희품(稀品)'을 포함한
고려자기 대전람회에 출품된 약 1천 점은 모두가 정당히 취득하였다고

주장할 수 있는가. 그들은 단 한 점의 예외도 없이 이 같은 약탈행위에
의하여 반출된 것이다. 이와 같이 일본인에 의하여 촉발된 고분 도굴
의 만행은 요원의 불과 같이 전국 각지에 파급되어, 일제기를 통하여
북에 있어서는 평양을 중심으로 하는 낙랑시대의 고분과, 남에 있어서
는 경주를 비롯하여 낙동강 유역인 김해, 함안, 창녕, 고령, 성주, 서산
등지의 고분 수천 수만 기가 거의 전부 파괴되었던 것이며, 그 유품은
도시를 중심으로 점거하던 일본인 수집가와 상인들의 손에 들어갔고
다시 바다를 건너갔던 것이다. 그리하여 오늘 경주 시가를 중심으로
하는 거분(巨墳)과 왕릉을 제외하고는 전국의 고분은 비록 분형(墳形)
은 남아 있다 하더라도 모두 도굴되었다고 단언할 수 있으니, 이와 같
은 침략자에 의한 선대 고묘(先代古墓)에 대한 비례(非禮)와 철저한 약
탈행위를 어디서 다시 찾아볼 수 있겠는가. 그리하여 마침내 총독 우
가키(宇垣)는 이를 가리켜 '총독정치의 한 오점'이라고 실토하고야 말
았다. 일본인 학자가 경주 왕릉에서 금관을 비롯한 금은 주옥이 드러
나자, 이 곳에 '지하(地下)의 정창원(正倉院)'이 있다고 환성을 발한 그
여향(餘響)은 어떠한 불행한 참화를 이 땅에 초래하고야 말았던가. 그
들은 개인의 작은 공을 앞세우기 전에 타민족의 선영(先塋)에 대한 무
례와 그 역사와 문화에 가한 다시는 복구할 수 없는 통한사(痛恨事)를
뉘우침이 있어야 마땅할 것이다.

3

　이와 같이 한말로부터 비롯한 일제의 약탈행위는 지하의 고분에 그
　　것이 아니었다. 고려 고분에 대한 파괴에 이어서 가장 놀라운 사
실로서는 불교문화재와 고대 석조미술품에 대한 대량 반출을 들어야
하겠다. 우리 나라에 있어서 문화재의 보존처는 주로 고대 사원과 절
터이었으니, 그들은 그 곳에 근존(僅存)하는 불상, 사경, 불구 등을 혹

은 위협하고 혹은 몇 푼의 금전으로 유혹하여 입수함에 이르렀다. 국립박물관 또는 덕수궁미술관에 소장된 삼국시대 불상의 대표적 작품도 이 같은 행위로써 일본인 상인의 손에 의하여 거금으로 바꾸어진 것이며, 부여에서 발견된 삼국 제일의 금동불은 일본인 헌병의 손을 거쳐 일본으로 건너갔다. 금강산 유점사(楡岾寺)에 전래하던 국보 53불(佛) 중 약간은 도난되어 그 후 일본인의 소장이 되었으며, 전남 도갑사(道岬寺)의 유명한 감지은니사경(紺紙銀泥寫經) 전 7책(追記 참조)이 일본인 수중에 들어가 바다를 건너갔다.

석조미술품으로는 주요 사원지 또는 분묘에서 운반한 석탑·석부도·석불·석등 등을 들 수 있으니, 한말에 왔던 일본 궁내대신(宮內大臣) 다나카 미쓰아키(田中光顯)는 개성 경천사지(敬天寺址)에서 군대를 동원하여 서울 원각사탑(圓覺寺塔)과 동일 양식인 고려의 대리석탑(大理石塔)을 해체하여 도쿄제실박물관(東京帝室博物館)으로 반출하였으며, 원주 법천사지(法泉寺址)의 고려 지광국사현묘탑(智光國師玄妙塔)은 일본 오사카의 후지타(藤田) 남작가(男爵家) 묘지로 이건되었다. 다행히 위의 2기만은 사리구를 제외하고 다시 반환되었으나, 전자는 많이 파손되어 일제시 그 잔해만이 경복궁에 보관되어 있었다(이 탑은 현재 국립박물관에 의하여 재건되어 준공을 보게 되었다).

이들은 세인이 모두 아는 사실이지만 돌아오지 않는 석조물이 막대한 수효에 달할 것이다. 일본의 유명한 고미술상인 야마나카 상회(山中商會)는 합방 직후부터 우리 미술품의 세계시장 진출에 큰 공(?)을 세웠거니와, 그가 일본서 주최한 전람회에서는 매회 수십 기의 석탑, 석등이 매매되었다. 도쿄 오쿠라 집고관(大倉集古館)에는 평남 대동군에서 반출한 고려의 팔각오층탑(八角五層塔)과 경기도 이천에서 총독부가 기증하였다는 오층석탑이 있어 중요미술품으로 지정되어 있으며, 네즈 미술관(根津美術館) 정원에는 거구의 석인상(石人像)을 비롯하여 수많은 석탑, 석등, 고려 8각부도, 귀부(龜趺), 조선동불(朝鮮銅佛), 동종

등이 진열되어 있다. 그러나 이 같은 반출 이외에, 일제시 경주를 비롯하여 전국에 걸쳐서 많은 고대의 석탑과 부도가 파괴되었는데, 그 목적은 속 깊이 안치되어 있는 사리보구(舍利寶具)를 탈취하는 것이었다. 이 같은 보물은 대부분 일본인의 소장이 되었고, 그 중에는 일본으로 건너가 중요미술품으로 지정된 것도 여러 점을 지적할 수 있다. 작년과 올해에 있어서 경북 칠곡(漆谷) 송림사(松林寺) 전탑(塼塔)과 경주 감은사 석탑에서 사리구가 발견되어서 국민의 이목을 놀라게 한 바 있거니와, 전자는 전탑이었고 후자는 경주 최대의 거탑이어서 그 재난을 모면하였던 것이다.

4

석조미술품으로서 다른 한 예를 경주에서 들어 보겠다. 석굴암을 찾아서 중앙에 안치된 여래본존상을 돌아 그 뒷벽인 십일면관음상 앞에 이르면 방형의 대석 한 개가 놓여 있음을 볼 수 있다(현재는 前室에 옮겼다). 일찍이 이 곳에는 아름다운 석탑이 안치되어 있었으니 그 탑을 목격한 일본인 모로시카 히사오(諸鹿央雄 : 후에 경주박물관장)의 말은 다음과 같다.

　구면관음(九面觀音) 앞에 현존하는 대석 위에 불사리가 들어 있다고 전하여 오던 소형의 아름다운 대리석으로 조성된 탑이 있었는데, 지난 메이지(明治) 42년 봄에 고귀한 모 대관(大官)이 다녀간 후 어디론지 자태를 감추어 버린 것을 생각하면 애석하기 짝이 없는 일이다(강연 초고 「경주의 신라시대 유적에 대하여」).

모 대관이라 함은 당시 경주지방을 순시하던 통감(統監)이라 전해지고 있다. 또 석굴 내부에 있어서 주벽(周壁)의 여러 상 위에 감실 10개

가 마련되었고 그 안에는 모두 1구씩의 소석상(小石像)이 안치되어 있었다. 그러나 그 중 2구가 행방을 알 수 없어 주실 입구 위의 2감실은 비어 있는데, 이에 대하여 총독부에서 발간한 『석굴암과 불국사』에서는 다음과 같이 말하고 있다.

항간에서 다이쇼(大正) 2년 굴내의 흙 속에서 2구의 석상이 발견되어 어디론지 없어졌다는 설은 신빙하기에 부족하다.

필자도 이 같은 굴내 발굴설에 대하여서는 동의하기를 주저하는 바인데, 그들은 이보다도 앞서서 일본인에 의하여 반출된 것으로 추정하고 있다. 그 같은 입론을 위하여서는 몇 가지의 자료가 있는데, 이 곳에서는 '일본인 종생(終生)의 소망'만을 들어보기로 하겠다. 한말에 대한제국에 빙용(聘傭)되었다고 자칭하는 기무라 시즈오(木村靜雄)는 일본인 관리로서 제일 먼저 경주에 부임하였다. 그는 자신의 회상록인 소책자 『조선에 노후(老朽)하여』에서 그가 재직하고 있을 당시 자신이 경주고적 보존사업에 노력하였음을 회고하면서 그 말미에 이르러 다음과 같이 말하고 있다.

원컨대 신라문화의 보존상에 다행 있기를 기도할 뿐이다. 그리고 나의 부임 전후에 있어서 도아(盜兒)들에 의하여 환금(換金)되어 내지(內地 : 일본)로 반출되어 있는 석굴불상 2구와 다보탑 사자(獅子) 일대(一對)와 기타의 등롱(燈籠) 등, 귀금물(貴金物)을 반환받아서 보존상의 완전을 얻는 것은 나의 종생의 소망이다.

또 이 자료에 의하면 그 당시 "불국사의 주조불(鑄造佛)과 석굴암의 전부를 경성(京城)으로 수송하라"는 엄명이 있었고, 그를 위한 운송의 계산서까지 보내라는 말이 있어 한국인 군수는 복종하는 태도였는데 자기는 이 폭명(暴命)을 묵살하였다고 하였으니, 만일 이 엄명이 실행

되었다면 우리의 지보인 석굴암이 어찌 되었을 것인가.

5

전적(典籍)에 있어 오대산 사고(史庫)에 전래하던『조선실록』이 데라우치(寺內) 총독 당시 일본인 학자 시라토리 구라키치(白鳥庫吉)의 요구를 들어 주문진을 경유하여 도쿄제대(東京帝大)로 운반되었다가 1923년 대진재(大震災)에 소실되었고 그 일부만이 남아 있다. 한말로부터 민간학자들에 의하여 수집 반출된 전적이 일본 각 도서관과 문고에 보관되어 있으며, 통감부의 장본(藏本)이 궁내성(宮內省) 도서료(圖書寮)에 있다. 데라우치 총독이 약탈한 막대한 한적(漢籍)이, 서화·불상 등 2만5천 원(圓)으로 평가된 수집품과 같이 야마구치 현(山口縣)에 있는 그의 구가(舊家) 안의 '조선관(朝鮮館)'에 보관되고 있었다.

공예품으로서 상기한 바와 같은 경위로서 일본에 반출된 고려자기의 수효는 전문학자의 추정에 의하면 "금일 아국(我國)에 있는 고려도자의 총수는 하만(何萬)이라는 수일 것이다"라고 하였으며, "이들은 모두 메이지(明治)·다이쇼(大正)·소와(昭和)의 3대에 걸쳐서 도래되었다" 하였고, 이어서 "몇 점만은 조선에도 없는 우수한 것이 아국에 도래하고 있다"고 자랑하고 있다. 이 중에는 이토 히로부미가 일본 임금에게 바친 소위 '헌상품'이라는 것도 약 백 점이 있어서 그 후 '하사'되어 현재 도쿄국립박물관에 보관되어 있다. 이 밖에도 일본의 국보 또는 중요미술품으로 지정된 신라·고려의 도자는 약 20점에 달한다. 이 조도자의 수효도 막대한 것이며 그 중 우수한 것으로는 일본민예관(日本民藝館)을 비롯하여 민간에 소장되고 있다. 고고자료에 속하는 고분 출토품에 있어서는 도쿄국립박물관만 들어보더라도 약 3천 점에 달하고 있으며, 민간의 소장품으로서 일제시 국보 등으로 지정받은 것도 수십 점이 된다.

민간인이 수집한 것으로서 대표적 예로서는 오구라 다케노스케(小倉武之助)의 소장품 약 1천 점이 지바 현(千葉縣)에 보관되어 있는데, 여기에는 창녕을 비롯한 고분 출토품의 우수한 것이 많이 포함되어 있다[이 자가 한국에 있을 때 고대 절터 등에서 대구 자택 정원으로 불법 반출한 국보 2점을 포함한 각종 석조미술품은 현재 경북대학교에서 보관하고 있다]. 와전류의 특이한 수집으로서는 교토의 조선와전관(朝鮮瓦博館)을 들어야 하겠는데, 그 총수는 2만 점이 넘었으며 역대의 우수한 유품이 망라되고 있었다.

<div align="center">6</div>

1958년 4월 15일 제4차 한일회담이 도쿄에서 개최되었고, 그 다음날 오후 일본정부는 신조(新造)된 나무상자에 넣어 106점의 소위 미술품을 우리 대표부에 전달하여 왔다. 이보다 앞서서 같은 해 2월경 이들의 목록사본이 외무부로부터 문교부에 송부되어 그 평가와 인수에 대하여 국보 고적 보존회에 속하는 피탈문화재(被奪文化財) 조사를 위한 소위원회에서 검토될 당시에는 그 점수는 합계 97점이었다. 그런데 이 날 현품 전달시에는 106점으로 증가하여 왔으나 그 내용물품에 있어서는 동일하였다. 반환시 일본측이 제시한 목록은 다음과 같다.

이 유물은 1918년 일본인 학자에 의하여 창녕 교동의 고분군 중의 1기인 제31호분에 대한 발굴조사에서 출토된 일괄유물로서, 당시의 총독부박물관에 소장되었다가 1938년에 양산(梁山) 부부총(夫婦塚) 출토 유물(소위 489점의 미술품이라고 일본측이 회담 개최일에 제시한 것)과 동시에 도쿄박물관으로 반출한 것이다. 이상의 두 건은 총독부가 반출한 유물에 대한 우리측 목록 중에 이미 상세히 포함되어 있어서 일본측이 반환에 앞서서 97점의 목록을 제출하였을 때 그 성질과 내용을 알았고, 그 다음에는 경남 양산에서 발굴된 부부총 유물이 나올 것이라는

보존회 위원의 의견도 있었다. 그리하여 총 97점의 목록을 논의한 보존회 소위는 그것이 미술품이 아니며 고고학 자료로서도 가치가 많은 것이 아니라는 것과, 일본측의 일방적인 결정에 의하여 반환하겠다 하더라도 쌍방간에 문화재 반환의 원칙과 품목에 관한 토의와 결론에 앞서서 받아들인다는 것은 불가하며 경계하여야 된다는 의견을 문교부에 전달하였던 것이다. 그러나 이 같은 보존회 소위의 건의는 충분히 반영되지 못하고 정부 훈령에 의하여 이 출토품이 인수되었던 것이다.

다음은 일본측 문서를 인용한 것이다.

일본국 정부로부터 대한민국 정부에 引渡하는 미술품 목록	
金製耳飾	2개
鐵製刀子殘缺	5개
鐵器殘缺	1개
銀製環	2개
碧玉製管玉	1개
瑠璃製小玉	7개
陶製長頸壺	2개
陶製脚付盌	2개
陶製蓋	24개
陶製深盌	10개
陶製高杯	50개
계	106점

비고 : 이 미술품은 東京博物館이 보관하고 있는, 대한민국 경상남도 昌寧 校洞 출토의 것임.

이와 같은 소위 106점 유물의 반환 경위를 통하여 의아하게 느껴지는 것이 있었다. 그것은 첫째 일본측이 현품 전달에 있어서 9점을 증가하여 106점으로 하였다는 것과, 둘째는 그들을 미술품이라고 재차 부

르고 있는 것이며, 셋째는 그들이 학술조사에 의하여 1기의 고분에서 출토한 일괄유물이며, 더욱이 그에 대하여서는 상세한 보고서까지 간행되어 있어 '세계중(世界中) 주지(周知)의 물품'(도쿄국립박물관 학예부장의 말, 『東京新聞』 1958년 4월 24일)임에 불구하고 인도하기 전에 제시한 97점 목록에는 출토지 등에 대한 아무런 기재가 없었다는 것이다.

첫째는 점수의 문제인데, 그들이 일괄유물인 만큼 내용이 확정되고 있음에서 좋게 해석하여 일본측의 단순한 사무착오라고 할 수도 있을 것이다. 그러나 106점으로 증가하였기에 다행(?)이었지 만일 반대로 감소하였을 경우를 상상한다면 혹시 일본측이 기대하였던 어떠한 효과에 영향을 가져왔을 것이다.

이 곳에 점 또는 개라고 표시된 고고학적 계산 단위의 위력과 문제가 있다. 이 106점 중에는 유리제 소옥(小玉) 7개가 있어 그들은 녹두알만한 크기의 것인데, 이들을 개로 계산하였기에 7점이 되었지만 이들을 실에 꿰어 일련이라고 부른다면 1점으로 할 수도 있을 것이며, 또 철제도자잔결(鐵製刀子殘缺) 5개에 있어서도 하나로 포장하여 다음의 철기산결(鐵器殘缺)과 같이 일괄이라고 한다면 1점으로 계산할 수도 있었을 것이다. 그러므로 그들이 먼저 제시한 97점 목록에 있어서는 이 품목에 대하여 '소도(小刀)에 해당하는 것, 파손하여 원형 없음. 삭제'라고 되어 있음에서 더욱 그러하다.

'삭제'라고 하면서 그대로 5개로 적어 온 것은 물을 바 아니다. 이들 106점이 완전한 개개의 미술품, 예컨대 불상, 자기, 회화, 서적과 같은 것이라면 질의 문제는 있을지언정 계수(計數)에 증감이 생기기 어려운 일이지만, 고고학적 발굴시 불완전한 상태에서 더욱이 흙 속에서 수습되는 온갖 유물의 계산에 있어서는 발굴자의 정리방식에 따라서는 매장시에는 하나의 완형물이라도 분쇄되어 원형을 알 수 없을 때에는 잔편 몇 점이라고 기록할 것이니, 이에 대하여는 문제 삼을 것이 아니로되 현품 반환 전후에 일본정부가 제시한 동일 내용물에 대한 목록에

품별수자(品別數字)에 차이가 있고, 총수에 있어서 더해져서 왔다는 것은 특히 주목되었다.

이 같은 일본측의 불확정한 목록 제시와 계산단위인 점의 문제는 대표단에서도 논의되었거니와 우리는 차라리 건으로 계산하여 총독부에 의한 반출 건수 중에서 1건만이 반환된 것으로 처리함이, 그들이 고분 1기에서 출토된 일괄유물임에 비추어 정확하다고 할 것이다. 그런데 현품 반환 직후의 보도에 있어서 '일본측의 희망에 따라서' 내용은 공개되지 않았고, 점수만이 두 나라 신문 기타에 대서특필되었기 때문에 양쪽 국민 중에는 그들이 모두 우수한 각종의 문화재로서 그 중에는 상당수의 국보급의 미술품도 포함되어 무려 106점에 달하는 보물로 오해되었을 것이다. 쌍방이 이 같은 졸렬한 방법에 의하지 않고서도 상호수수(相互授受)의 길이 있을 것이니, 비밀의 흑막과 숫자의 유희는 삼가고 경계하여야 할 것이다.

둘째로 '미술품'이라고 명명한 데 대하여서는 일본측의 고의적인 의도가 엿보인다. 삼국시대 고분에서 출토된 토기를 중심으로 한 유물이 고고학 자료는 될 수 있겠으나 그들을 전부 '미술품목록'에 나열할 수는 없다. 문화재소위의 일본측 대표는 국회에서 '반환한 것은 회화, 기타의 예술품이 아니며 고고학의 물품'이라고 답변하였고, 일본정부에 의한 공표 목록에는 '고고학자료'라고 명기되어 있다. 한일간에 미술품(Art Object)의 반환이 논의되어 온 경위에서 일본정부의 고충(?)도 있겠으나, 이같이 점잖지 못한 용어의 농락이 외교의 정도는 아닐 것이다.

셋째로 인도 전에 제시된 97점 목록에 있어서 그들이 일괄유물임에도 불구하고 관계지견(關係知見)을 전혀 주기(註記)하지 않고 있음은 고고학적인 자료가치만을 인정할 수 있는 이 같은 유물에 있어서 용의의 부족이라고만 좋게 해석할 수는 없는 일이다. 필자는 그들의 반출시에 작성된 상세한 목록과 반환시의 이 같은 소홀한 목록을 대조하면

서 그들의 성의를 의심하지 않을 수 없었다. 아울러 106점의 소위 미술품의 반환 경위를 통하여 우리의 문화재가 외교계략의 도구가 되어 흥정의 대상으로 되었음이 분명함을 느끼지 않을 수 없었다. 문화재가 어부와의 교환조건이 될 수도 없는 일이지만 쌍방이 이것을 미끼로 최대한의 효과와 공명을 기하려 한 것도 명백하였다. 그러므로 문화재에 대한 금후의 논의에 있어서는 다른 현안과 분리시켜 양국의 전문가로 하여금 담당케 하고 그 곳에서 충분한 토의와 해결의 방안을 얻도록 함이 한 대책이 될 것으로 생각한다. 전후 12차의 문화재소위에서 아무런 진전을 보지 못한 원인이 일본측이 다른 현안, 예컨대 평화선 문제 등에 결부시킨 곳에 있었다. 우리측의 요청이 있었음에도 불구하고 일본측이 전문위원을 지명 출석시키지 않고 있는 것은 이 소위를 유명무실케 함으로써 실질적 토의에 불응하려는 술책이었으니, 반환이 아니라 '증여'라고 고집하는 그들의 주장과도 상통함이 있다. 문화재는 종별이 많고 그 범위도 넓어 모두가 전문적 지식과 자료의 정비가 필요함에 재개(再開)에 대비하여 전문위원의 증원을 얻어 과거의 경위에 내한 재검토와 새로운 대책이 수립되기를 바라는 바이다.

끝으로 재차 강조하고자 함은 반환된 106점이나 '한국출토미술품 리스트'라 하여 일본측이 제출한 489점이라는 것이 모두 고고학 자료로서 대소 각 1기의 고분에서 발견된 토기를 중심으로 하는 부장품의 일괄유물이라는 것과 일제시 우리 국립박물관에 소장되어 있던 것을 총독부가 '기증'이라는 구실로서 도쿄제실박물관(東京帝室博物館)으로 반출한 문화재 중의 2건에 불과하며, 특히 489점의 그들의 소위 미술품 중에는 치아(齒牙)도 들어 있고 작은 유리구슬 약 2백여 점이 개로 계산되어 전량의 약 반수를 차지하고 있으니, 숫자의 현혹이 다시는 있을 수 없음을 지적하여 두겠다. 그러므로 106점은 '구한국왕실(舊韓國王室)'(1958년 4월 24일 『東京新聞』)도 아니오, 489점은 '약 5백억 원(圓)'의 한국미술품도 아니다. 우리 문화재를 다시는 외교정략의 도구로 삼

지 말아야 할 것이며, 성실과 관용을 갖고 실질적인 해결의 노력이 있기를 바라는 바이다. 이 같은 실질적인 토의와 최종적인 합의가 문화재 현품 반환에 선행되어야 할 것이다.

회담 전후에 있어서 보존회의 한 사람으로 이에 관여한 필자로서는 그 경위를 반성하면서 책임을 통감하는 바이다.

(『思想界』1960년 7월)

[追記] 위에서 든 전남 도갑사『고려사경』7권은 1969년 일본 도쿄의 교포 실업가 김대현(金大鉉) 씨가 입수하여 국가에 기증함으로써 현재 국보로 지정되어서 국립박물관에 진열되어 있다. 그에 대하여서는 이 책「일본에서 발견된 고려은자사경」참조.

일본에서 돌아오는 문화재
- 고고미술품목에 대하여 -

 일본에는 우리 나라에서 건너간 각종 문화재가 전국 각지에 산재하고 있으며, 그 소재 또한 국·공·사유별로 나눌 수가 있다. 또 그들이 일본으로 반출된 연대를 따져 보더라도 멀리는 삼국시대로부터 고려의 왜구, 조선의 임진왜란을 거쳐 특히 금세기 초부터의 일제기를 통하여 그 절정에 이르고 있다. 그리하여 오늘 우리 나라에서 찾아볼 수 없는 고대의 전적이나 서화 등 지상에서의 전세품(傳世品)이 다수 일본에 보존되고 있는 사실을 알 수가 있다. 그러나 한일회담에 있어서는 1905년 이후의 왜정기로 국한되고 그 사이에 불법 부당하게 반출된 물품만을 반환청구의 대상으로 삼았던 것이다. 그리므로 일본인들이 우리가 일본 법륭사(法隆寺)에 있는 백제관음(百濟觀音)이나 또는 왕인(王仁)의 천자문(千字文) 같은 것을 청구하였다고 선전하고 있는 것은 도리어 이해할 수 없는 일이다. 우리 나라 고대 미술 연구를 위하여 이 같은 상고(上古)작품이 주목되어야 함은 다시 말할 것도 없거니와, 1905년 이전의 반출품에 대하여서는 처음부터 반환을 기대하지 않았던 것이다.

 그런데, 1905년 이후에 있어서 불법으로 일본에 반출된 문화재로는 질과 양에 있어서 첫째 지하분묘, 기타 유적에서의 출토품을 들어야 할 것이다. 이들의 반출이 불법 부당하였다는 우리 주장은 여러 가지 근거와 증빙 위에서 이루어질 수 있었으나, 기타의 전세품, 특히 개인에 의하여 입수된 그 같은 미술품이나 전적에 대하여는 출토품에 비하

여 일일이 구체적 증거를 잡기가 어려웠다. 이 같은 사정은 이들 개인의 보관품이 지난 반세기에 걸쳐서 여러 번 보관자와 장소를 바꾸고 있으며, 또 일단 이루어졌던 이름난 수집도 그 후 대부분 산일(散逸)하였기 때문에 전부를 확인할 수는 없었다. 이것은 더욱이 일본 전후(戰後)의 혼란기를 통하여 더욱 변동이 격심하였던 것으로 생각된다.

그러나 국유물로 보관되어 온 것에 있어서는 이 같은 현상이 비교적 적었다고 할 수 있으며, 국유물로 되어 있기에 그 소재나 내용이 밝혀지기도 하였다. 그리하여 먼저 이들이 주목되었고, 따라서 고고미술품에 있어서 주로 일본의 국립박물관 소장품이 그 대상이 되었다. 그리하여 우리는 다음의 5개 항목으로 나누어 반환을 청구하였던 것이다.

 1. 조선총독부에 의하여 반출된 것
 2. 통감 및 총독 등에 의하여 반출된 것
 3. 일본 국유의 다음 항목에 속하는 것
 ① 경상남북도 소재 분묘, 기타 유적에서 출토된 것
 ② 고려시대 분묘, 기타 유적에서 출토된 것
 ③ 체신(遞信) 관계 문화재
 4. 지정문화재(小倉武之助 소장품 기타)
 5. 개인에 속하는 것
 ① 다니이 사이이치(谷井濟一) 소장품
 ② 오구라 다케노스케(小倉武之助) 소장품
 ③ 이치다 지로(市田次郎) 소장품
 ④ 석조미술품

위의 5대 항목 중 이번에 인도된 품목은 모두 국유에 속하는 것으로서 그 대부분이 제1 내지 제3항목의 것들이다. 제4, 5항목은 개인 소장의 것으로서 이와 같은 성질의 것에 대하여서는 그들이 자발적으로 기

증하도록 일본정부가 권장한다는 내용의 문서가 작성되었다. 장차 인
도받을 물품의 내용은 대략 다음과 같다.

Ⅰ. 도자기 97점

한말 이토 히로부미(伊藤博文)가 메이지 천황(明治天皇)에게 헌상한
고려도자기 합계 103점 중 6점을 남긴 거의 전부가 인도케 된 것인데,
이들은 일본 도쿄국립박물관의 명품으로서 그 중에는 상당수의 청자
및 백자의 우품(優品)이 포함되어 있다.

Ⅱ. 고고자료 338점

인도 목록 첫머리에 총독부에 의하여 반출된 경주 고분 출토의 다음
2건이 들어 있다. 같은 총독부에 의하여 반출된 창녕 고분 출토품 1건,
106점은 이미 1958년 4월에 반환되고 있다.

A. 경주 노서리 215번지 고분 출토품
B. 경주 황오리 제16호분 출토품
(이상 A, B는 금은제, 옥제, 장신구 합계 16점으로서 도쿄박물관 보관 유품
중 가장 우수한 것이다)
기타의 품목은 경상도 또는 고려시대의 분묘 등 유적에서 출토된 것
으로서 그 주요한 건명은 다음과 같다.

·경주 황남리고분 출토 유물
·경주시 부근 고분 출토 유물[이 중에 녹유기(綠釉器) 2점이 포함되어
있다]
　·경북 용성고분(龍城古墳) 출토품
　·경남 동래고분(東萊古墳) 출토품
　·경남 김해읍고분(金海邑古墳) 출토품

· 와전류
· 불상류
· 고려 고분 출토품[장신구, 금속용기, 경감(鏡鑑) 등]
· 고려 석탑내 발견품(특히 경북 문경군 봉서리 소재 석탑 사리구 일괄 유물)

Ⅲ. 석조미술품 3점
강원도 강릉 절터에서 반출된 고려석조보살좌상 1구가 들어 있다.

이상과 같은 고고미술품 이외에 도서 계 163부 852책은 일본 궁내청에 보관되어 오던 다음의 2건이다.

A. 소네 아라스케(曾禰荒助) 한국전적
B. 통감부장서

또 체신관계품목 35점은 일본 체신박물관에 보관되어 오던 것으로 한말에 반출된 것이다.

(1965년)

잃어버린 국보

일제가 우리 나라를 점령한 초기(1905~15년)에는 전국에 보물을 탐색하는 도당들이 횡행하였다. 그 중에는 일확천금을 노린 고물장사들이 끼여 있었는데, 이들이야말로 가장 먼저 우리 나라에 상륙한 무리들이었다. 그리하여 지하의 고분도굴이 백주에 자행되었고 지상의 석조물들이 함부로 뜯겨서 배에 실렸다.

이같이 우리 고대 문화유산에 대한 공공연한 약탈행위가 자행되었는데, 이를 개탄한 안중근 의사는 그의 옥중자서전에서 일본의 침략이 선조의 백골에 이르렀다고 하였으니 이 얼마나 비통한 말씀인가. 오늘에 돌이켜 잊을 수 없는 악몽이었다고 하겠다.

해방 후 우리의 고대문화를 연구하겠다고 나서면서 무엇을 먼저 하여야 할지 생각해 보았다.

그리하여 무엇보다 일인이 물러간 후, 우리에게 무엇이 어디에 남아 있는지 알아야겠다고 생각하였다. 이와 같은 기초작업이 이루어진 후에야 비로소 우리의 고대미술사 연구가 출발될 수 있다고 여겨졌기 때문이다.

이 때의 나의 판단은 그런 대로 옳았다고 생각되는데 오늘에 이르러서도 이 작업이 끝났다고는 생각하지 않는다. 그런데 이 같은 전국에 걸친 조사는 한 사람의 힘으론 어려워 자연 그 범위가 좁아지고 그 대상 또한 국한되었다. 이것이 한국의 불교미술 중에서도 불상이나 석탑으로 집중된 까닭이기도 하다.

서울 경복궁을 들어서면 학술원 건물(옛 총독부박물관)이 있고 그와

나란히 부도(浮屠) 하나와 비석이 자리잡고 있다. 탑은 국보 102호이며 비석은 보물 359호인데, 모두 고려 초(현종 8년, 1017년경) 홍법국사(弘法國師)의 실상탑비(實相塔碑)라고 한다. 동시에 이들의 원위치가 충북 중원군 동량면 하천리 정토사(淨土寺)이며 일정 초기(1915년)에 서울로 옮겼다고 한다.

위와 같이 고려탑비의 원자리는 알았으나 그 현장을 찾을 기회는 쉽게 오지를 않았다. 그러다가 2년 전 같은 중원군 가금면에서 고려 비석을 조사할 기회가 있어 문득 이 정토사 터를 찾고 싶은 생각이 들었다.

이 곳은 충주시에서도 북쪽으로 약 50리 남한강 상류에 자리잡은 개천산(開天山) 산록인데 넓은 절터는 거의가 밭으로 개간되어 있었다. 그리고 뒷산에는 오늘날 경복궁에 옮겨진 실상탑비의 옛터가 있고 이 곳보다 낮고 부락에서 가까운 곳에는 또 하나의 비석이 남아 있어 「정토사법경대사자등탑비(淨土寺法鏡大師慈燈塔碑)」라 되어 있었다. 이 비석은 보물 17호로 지정되어 있으며 예로부터 알려져서 『대동금석서(大東金石書)』에 실려 있기도 하다.

그 날 현장에 도착하여서 먼저 이 비석을 찾았는데 규모도 크고 글씨도 그런 대로 알아볼 수 있었다. 그런데 이 곳에는 이 비석과 나란히 있어야 할 그의 부도인 자등탑(慈燈塔)이 없었다. 동네 노인에게 물으니 그 탑은 일찍이 일인에 의하여 운반되었다고 한다.

노인 말에 따르면 이 곳 절터에는 알독(卵甕) 두 개가 비석과 나란히 전하고 있었다고 한다. 이것은 두 개의 탑비(塔碑)의 전래를 말하는 것인데 그 탑신이 모두 원구형(圓球型)이었다는 것이다.

큰 알독과 작은 알독으로 각각 불려져 온 그 두 탑은 모두 배에 실려 서울로 갔다고 한다. 그 중 작은 알독만이 오늘날 서울에 있는데 다른 큰 알독은 그 행방을 알 수 없다는 것이다. 노인은 이어서 그 당시의 상황과 큰 알독 모양을 설명하였는데 경복궁의 국보탑(작은 알독)과 꼭 같으나 다만 알독(탑신)의 크기가 다르다고 하였다.

그런데 이 같은 극심한 석조물 반출을 전해 주는 그 당시의 기록을 찾을 수가 있었다. 그것은 다니이 사이이치(谷井濟一)라는 일본의 고고학자가 이 때 우리나라 각지를 돌다가 충주에 이르러 바로 이 탑의 현장을 목격, 다음과 같이 전하고 있다. "이렇게 훌륭한 비까지 마련되어 있으므로 반드시 탑에도 훌륭한 조각이 있으리라 믿어지나 지금은 매각되었고 그 자리는 파헤쳐져 있다."

그리고 그는 다시 이 탑 지대석 밑에서 묘실(墓室)을 발견하고 그 크기를 실측하면서 "아마 이 현실(玄室) 같은 곳에 다비(茶毘 : 화장)한 유골을 넣어 그 위에 뚜껑을 덮고 다시 그 위에 묘탑(부도)을 세운 것 같은데, 이 석곽은 아주 땅 밑에 있다. 그러나 관이나 골호(骨壺)의 존부는 알 수 없다"(「朝鮮通信 3」『考古學雜誌』3 - 6, 1913년 2월호).

이것은 약 70년 전의 일이다. 그는 이 탑이 반출된 직후의 현장을 기록하였는데 그 후 일정 때나 해방 후를 통하여 이 같은 사실이나 그 현장을 다시 주목한 일은 없었던 듯하다.

그런데 근년에 이르러 이에 대한 우리의 첫 착안이 현지 인사에 의하여 이루어진 것은 매우 고마운 일이다. 근년에 충주의 호고인사(好古人士)들이 발간한 『예성문화(蘂城文化)』 창간호에 실린 장준식(張俊植)의 「큰 알독의 행방」이란 글이 바로 그것이다. 그 글에는 현장에 아직도 남아 있는 지대석의 사진을 실으면서 다음과 같이 촌로의 증언을 기록하고 있다.

"소 20마리 인부 50명이 동원되어 선창까지 10여 일이 소요되었는데 몇 푼의 돈을 받은 그 당시의 구장과 일본인 사이에 소송이 벌어져 마침내 경복궁탑비는 되찾았으나 큰 알독만은 국외로 이미 반출되었다"(경복궁탑비는 본래 총독부가 일본인 업자를 시켜 옮긴 것으로 보아야 할 것이다).

한강 유역에서 반출된 우리의 문화재는 이것만이 아니다. 원주 법천사(法泉寺) 지광국사현묘탑(智光國師玄妙塔 : 국보 101호) 또한 이 강을

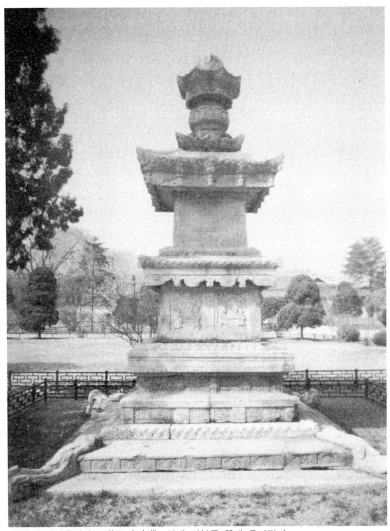

법천사 지광국사현묘탑(고려시대). 현재 경복궁 뜰에 옮겨졌다.

이용하여 일본 오사카(大阪)의 부잣집 마당으로 옮겨졌다가 다시 돌아
와 경복궁 마당에 있다. 또 그 당시 양평 용문산 상원사(上元寺)에서
반출된 거종(巨鍾)이 이 강을 따라 반출되었으나 오늘까지도 그 행방
을 찾을 길이 없다.

 이와 같이 일정기에 전국에서 반출된 우리의 많은 석조문화재는 아
직까지도 일본내 여러 곳에 전래하고 있다. 석굴암 굴내에서 옮겨간
석불 2구와 석탑 1기, 그리고 불국사 다보탑에서 가져간 돌사자 등도
그 안에 포함되어 있다.

 이 큰 알독(법경대사의 자등탑)은 우리의 잃어버린 국보의 하나임이
틀림없다. 작은 알독보다 크고 그보다 70여 년 앞서는 작품이다. 해외
로 빼돌려진 우리 문화재에 대한 관심을 새롭게 해야 할 것이라고 믿
는다.

<div align="right">(『신동아』 1981년 7월호)</div>

한국과 일본국간의 문화재 교섭
－1965년 한·일회담을 회고하며－

1. 천자문과 백제관음

1965년 한·일회담이 열리기도 전에 일본 신문에는 이해하기 어려운 기사가 나타났다. 그것은 한국측이 '천자문'과 '백제관음'을 반환하라고 한다는 내용의 기사였다. 회담도 열리기 앞서 어떤 계략에 따른 탐색기사로서는 혹 흥미있는 것이 될지도 모르지만 도대체 그 의도가 어디에 있던 것일까. 한국이 부당한 요구를 하고 있다는 것을 자기 국민에게 말하려던 것일까. 문제의 천자문은 일찍이 우리가 그들에게 전달하여서 문맹을 깨우친 것이었으나 그것이 오늘에 전하고 있다고는 누구도 생각하지 않는다. 또 법륭사(法隆寺)의 백제관음에는 '백제' 두 자가 달려 있어서 백제국 전래상이라고 전하므로 한국이 과연 그 반환을 청구하였다는 것인가. 이 관음목상(觀音木像)은 오늘에 이르러 그 연대의 고고함과 그 신부(身部)의 세장함과 작품의 우아함에서 주지의 작품이다. 이들 두 가지가 모두 고대에 있어 한·일 초기 문물교류의 물증이기에 회담 서곡에서 등장하였다고나 할까. 그러나 이들에 대하여는 그 후 회담에서 논의된 바 없었다.

2. 106점의 소위 '국보'

한·일 회담의 기운이 무르익어 갈 무렵에 놀라운 사건이 일어났다.

일본에서 106점의 국보급 미술품의 목록이 도쿄 한국대표부에 수교(手交)되었다는 도쿄발 일면 톱기사였다.

이 서울 기사가 있은 직후 정부에서는 그 당시의 문화재위원회에 이 목록을 제시하였는 바, 그에 따르면 일찍이 조선총독부가 경남 창녕의 한 고분에서 수습한 일괄고고유품을 도쿄제실박물관(東京帝室博物館)에 기증한 바 있었는데 그 품명과 점(點) 수만을 나열한 것이었다.

이 같은 사실은 우리 국립박물관에 보관되고 있는 일제기의 유물대장과 도쿄국립박물관 소장품 목록에 의하여 쉽게 확인할 수 있었다. 그 중에는 '도제고배(陶製高杯)' 50개, '도제개(陶製蓋)' 24개 등이 들어 있어, 이 두 가지만으로도 74점으로 그 반수를 훨씬 넘고 있었다.

흐트러진 구슬을 실로 꿰면 '일련(一連)'으로 표시하였을 것이며 토기도 자기 뚜껑을 찾으면 그 수효는 크게 감소할 것이다. 그러나 오랜 토중(土中)에서 혹은 산란하고 혹은 파쇄되어서 원형을 잃었기에 고분에서 이들을 수습하던 고고학자는 소옥(小玉)은 개로, 토기는 점이나 개로 계산하였을 것이다. 그것을 그대로 목록화하였으며 그 곳에는 자세한 설명이나 사진이 전혀 없었기에 쌍방이 모두 총수만을 미술품으로 내세웠던 것이다.

그 당시 이 1차 인도품의 목록은 도쿄박물관과 일본 외무성 사이에서 작성된 것으로서 일본측은 이것을 상대국에게 수교함으로써 그들 대로의 외교상 효과를 최대한 기대하였던 것이다. 동시에 우리 외교관 또한 최대의 성과임을 은밀하게 기대하였을지도 모르겠다.

그 까닭은 뒤에 한·일회담이 개최되고 우리측 전문위원이 도쿄에 처음 갔을 때 이 같은 내용을 발설하였다 하여 그가 받은 곤욕에서 짐작할 수가 있을 것이다. 그 날 우리 공관에서 유(柳) 공사가 퍼부었던 노골적인 욕설은 거의 감당하기가 어려웠으며 부당한 함구령도 참으로 우스운 일이었다. 한·일회담의 전단계에 있어서 우리 문화재를 미끼로 삼은 술수는 작난(作亂)이라 치기에는 너무 지나치고 있었다.

그 당시 필자는 문화재위원과 토함산 석굴암 수리 감독관을 맡고 있으면서 한·일 문화재 교섭에 대한 기초자료의 수집과 대일청구목록의 작성에도 관여하였다. 구 총독부박물관을 중심으로 하여 일제기의 고적조사작업의 연도별 문서에서 일본인 관원의 출장 복명서에 이르기까지 포함되고 있었다. 그 중 연도별 고적조사철에는 모두 표지에 '폐기'라는 큰 도장이 찍혀 있었으나 일제 말기 박물관에 재직했던 고 최영희(崔泳喜) 씨의 배려로 보존된 사실은 사실 고마운 일이었다. 고고·미술 이외에 전적류도 포함되어서 김상기(金庠基)·이홍직(李弘稙)·김원룡(金元龍) 문화재위원 여러분이 소위에 참여하고 있었다. 그리하여 마침내 대일문화재 청구항목과 그 세목이 마련될 수가 있었다.

3. 회담과 개인 소장품

한·일회담에서 문화재 문제는 청구권위원회에서 다루기로 되어 있었다. 그러나 이 문제가 다른 재산청구권과는 달리 특수한 전문지식을 필요로 하고 있었기에 한국정부는 이 부문을 따로 구별하여 소위 구성을 주장하였으며, 우리측 전문위원 출석에 대응하여 일본측 위원의 지명을 요구하였다. 회담 초기 상당 기간에 걸쳐서 문화재소위가 먼저 열린 까닭이다.

그러나 이 소위 그 자체의 개최와 진행은 전체 회담의 진도와 일치하도록 일본측에서 그 개최와 진행을 조정하고 있었다. 문화재 문제가 오랜 시간을 끌고 마침내 회담 종말의 최후 순간에 이른 것을 이해하여야 할 것이다.

필자가 한·일회담에 참가하여 여러 해를 지나면서 잊을 수 없는 장면 중의 하나가 바로 문화재 반환문제 타결의 최종 순간이었다. 며칠을 철야하면서 넘기 어려운 고비를 지나 마지막 문화재 타결이 이루어지는 새벽에, 일본측 대표 전원이 일순간에 기립하여 한국측 대표를

향하여 최대경례를 하는 장면이었다. 문화재 교섭의 마지막 문제는 이 토 히로부미가 한말에 반출했던 소위 일왕(日王 : 明治)에게 준 헌상품 '고려도자'에 관한 것이었다. 일본측은 그 중 몇 점만을 보유하겠다는 것이고 우리측은 전수(全數 : 103점)를 주장한 것이었다. 이 때 우리측 은 일본측 요구에 응하여 수점(數點)을 양보하고 타품목을 청구하는 순간이었다. 이것이 한·일회담 대단원의 순간이었는지는 몰라도 문화 재 문제 타결이 이루어지는 광경이었다.

 이와 같이 우리에게서 불법반출한 문화재에 한하고, 그것도 문화재 의 반출을 1905년부터로 하고 출발하였던 만큼 언뜻 생각하기에 따라 서는 문화재 문제만은 먼저 결말될 것으로도 생각할 수 있겠다. 그러 나 결과적으로는 다른 여러 문제와 같이 최후단계까지 이르렀는 바, 이것은 일본측의 일관된 계략에 따른 것이었음은 다시 말할 것도 없 다. 회담 개시에 앞서서 그들의 불성실하고 어른답지 못한 선전과, 고 고품을 미술품이라고 표기한 목록 제출과 그 후에 이루어진 전문위원 사이의 회합 등을 종합하여 볼 때 일본은 분명히 불법반출한 문화재를 정략의 미끼로 삼았던 사실을 부정할 수는 없을 것이다. 그것은 특히 그들의 1, 2차 문화재 목록 제출의 경위에서 너무나 분명하게 노출되 고 있었다.

 본론에 들기 앞서서 일본과의 교섭에서 개인 소장품에 대하여 한 마 디 언급하여야 할 것이 있다. 우리 문화재를 크게 나누면 지하분묘에 서 전래된 고고학적 유물을 먼저 들 수 있는 바, 그들은 금세기 초부터 일본인이 우리 국토에 침입하여 불법으로 발굴한 것으로서 당시의 권 력기관과 상인·무뢰한 등에 의하여 자행되어 일본으로 운반된 것이 다. 다음은 위에서와 같은 고고학 유물이 아니며 그 연대 또한 대부분 고려시대로 내려보는 것이나 일본인의 대규모 도굴에 따라 대량 유출 된 고려도자기를 비롯한 조선조 이후의 전세품을 가리킨다. 일본의 이 름높던 도자연구가인 고야마 후지오(小山富士夫) 씨가 그의 저서인

『고려청자』(세계도자전집 3, 河出書房, 1953년)에서 다음과 같이 쓰고 있
는 사실은 주목할 만하다.

> 그러나 고려청자의 대부분은 근년 고려고분에서 출토된 것으로, 이 책
> 에 수록된 것도 거의 전부는 메이지 말기 이후의 출토품이다. 고려의 고
> 도자(古陶磁)가 세인의 주의를 받게 된 것은 메이지 39년 이토 히로부미
> 공이 초대통감으로 조선에 부임한 때부터였다고 듣고 있다. 그 후 고려
> 도자의 수집열은 해마다 높아져서 메이지 44~45년경에 최고조에 이른
> 다.

한 · 일회담에서 1905년 소위 보호조약의 해로부터 해방에 이르는
반출기간의 설정은 그만한 까닭이 있었기 때문이다. 따라서 그 이전의
반출품, 예를 든다면 고려 말 왜적의 침입이나 또는 민족사 최대의 참
사였던 임진 · 정유 양란에서의 고문화재 약탈 등은 처음부터 모두 반
환청구의 대상에 들지 못하였던 것이다.

그런데 1905년 이후에 있어서 불법으로 일본에 건너간 문화재는 질
과 양에 있어서 매우 다양하다. 그 중 고고품을 제외하고 도자와 기타
의 전세품, 특히 개인에 의하여 은밀하게 입수된 미술품이나 전적 같
은 것에 있어서는 출토품에 비하여 일일이 전래와 반출의 경위를 자세
하게 밝히기가 어려웠다. 일제 때 우리 고미술에 각별한 사랑을 보였
다던 야나기 무네요시(柳宗悅) 씨까지도 그가 우리 땅에서 수천 점의
문화재를 반출하였으며, 그들은 오늘 일본 도쿄 고마바(駒場)의 그가
세운 민예관에 비장되고 있어 창고 공개를 거부하고 있는 사실을 들어
야 할 것이다. 그가 처음 부산에 상륙하여 고물상을 찾으니 조선백자
가 쌓여 있어 완구(玩具) 값으로 매입할 수 있었다고 그 자신이 회고하
고 있기도 하다.

그러나 이 같은 개인에 의한 반출품으로서 일정 장소에 보관되어 있
는 예는 드물고, 대부분은 일본에 건너간 후 반세기가 지나는 동안에

*1965년 한일 문화재 반환 협의로 돌아온
우리 나라 문화재 반환기념도록(1966년 발간)*

보관자를 달리하였든지 기타의 이유로 산일되어서 소재를 찾기 어려운 것이 많아졌다. 더욱이 2차대전 후의 격심한 혼란기를 지나면서 이름 있던 소장도 대부분 산일되었기 때문에 더욱 그러하다. 한·일회담 후 박정희 대통령이 각별한 관심을 보였다고 전하는 일본의 '아다카 콜렉션'만 하더라도 우리가 입수하지 못함에 일본 재벌이 매입하여 오늘 오사카 시립동양도자미술관(市立東洋陶磁美術館)에 소장되었는 바, 그 핵심은 고려도자에 있다. 이들은 이 곳을 찾는 사람들이 탄성을 아끼지 않는 동양의 명품이기도 하다.

이같이 민간품에 비할 때 일본의 국유가 되어 오늘에 보관된 것에 있어서는 그 변동은 비교적 적었다고 말할 수 있으며, 국립박물관이나 대학박물관 등에 보관된 우리 문화재의 파악은 목록·기타 보고서 등을 통하여 그 소재와 내용이 밝혀지기도 하였다. 그리하여 이들이 가

장 먼저 주목되었으며 그 중에서도 고고·미술품으로서는 일본의 도
쿄국립박물관 소장품이 우리의 대상이 되었던 것이다. 그러므로 개인
소장품에 있어서는 회담 타결 때 일본측의 각서(인도의 권장을 내용으로
한 것)를 작성하여서 일단 처리되었던 것이다. 그 후 이 각서는 큰 효력
을 발휘하지 못하고 휴지화한 느낌이 없지 않다. 각서의 전문은 다음
과 같다.

> 대한민국과 일본국간의 문화재와 문화협력에 관한
> 협정에 대해 합의된 의사록
>
> 대한민국측 대표는, 일본국민의 소유로 한국에 연유하는 문화재
> 가 대한민국측에 기증되기를 희망하는 뜻을 말하였다.
> 일본측 대표는 일본국민이 소유하는 문화재를 자발적으로 한국
> 측에 기증함은 한·일 양국간의 문화협력의 증진에 기여하게 될 것
> 이므로 정부로서는 이를 권장하게 될 것이라고 말하였다.

4. 우리의 반환청구 항목

회담이 궤도에 오름에 따라 일본측에게 우리의 반환청구 문화재의 5
개 항목을 제시하였던 바, 그 내용은 다음과 같다.

 1. 조선총독부에 의하여 반출된 것. 일제기를 통하여 총독부에 의하여
일본 국립박물관에 기증이라는 명목으로 반출된 고고품 등
 2. 통감 및 총독 등에 의하여 반출된 것. 역대 통감이나 총독으로서 이
토 히로부미(伊藤博文)·데라우치 마사타케(寺內正毅) 등에 의한 것
 3. 일본 국유의 다음 항목에 속하는 것
　　　·경상남북도 소재 분묘 기타 유적에서 출토된 것
　　　·고려시대 분묘 기타 유적에서 출토된 것

· 체신 관계 문화재

 4. 지정문화재(일제 때 '보물'로 지정된 품목으로 대구 오구라 다케노스
케 소장품, 기타)

 5. 개인에 속하는 것

· 다니이 사이이치(谷井濟一) 소장품

· 오구라 다케노스케(小倉武之助) 소장품

· 이치다 지로(市田次郎) 소장품(小倉 · 市田 양인이 日帝 동안
 대구를 중심으로 불법 수집한 고고 · 미술품 등)

· 석조미술품(석탑 · 석불을 포함하는 바, 특히 석굴암 · 불국사
 에서 반출된 것)

5. 반환문화재의 내용

전항에서 우리측이 제시한 5항 중 일본이 인도한 것은 모두 국유에
속하는 것으로서 대부분 1 내지 3항에 속하는 것이었다. 4, 5항은 모두
개인의 것으로서 이들에 대하여서는 일본정부가 소장자에게 기증을
권장한다는 내용의 각서를 우리측에 제출한 것은 위에서 언급한 바 있
다.

회담 종료 후 일본정부가 우리에게 인도한 문화재의 내용은 대략 다
음과 같다.

Ⅰ. 도자기 97점

한말 이토 히로부미가 메이지 일왕(日王)에게 '헌상'한 고려 도자기
류 합계 103점 중에서 6점을 제외하고 나머지가 인도되었는데 그 중에
는 고려청자 이외에 백자의 우품(優品)이 포함되어 있어 이들은 도쿄
국립박물관의 명품으로 알려져 왔다.

Ⅱ. 고고자료 338점

청구목록에는 총독부에 의하여 반출된 경주고분에서 출토된 다음 2

건이 포함되어 있다. 같은 총독부에 의하여 반출된 창녕고분 출토품 1건, 106점은 이미 1958년 4월에 반환되고 있다.

1. 경주 노서리 215번지 고분 출토품
2. 경주 황오리 제16호 고분 출토품

이상 1, 2는 금은제·옥제 장신구 합계 16점으로서 도쿄국립박물관 보관 유품 중 우품인 바, 기타의 품목은 경상도 또는 고려시대 분묘 등 유적에서 출토된 것으로 그 주요한 건명은 다음과 같다.

 ·경주 황남리고분 출토유물
 ·경주시 부근의 고분 출토유물[이 중에는 신라의 녹유기(綠釉器) 2점이 포함되어 있어 후에 지정을 받았다]
 ·경북 용성고분 출토품
 ·경남 동래고분 출토품
 ·경남 김해읍고분 출토품
 ·와전류(주로 신라작품)
 ·불상류(삼국시대 작품 포함)
 ·고려고분 출토품[장신구, 금속용기, 경감(鏡鑑) 등]
 ·고려석탑내 발견품(경북 문경군 봉서리 소재 석탑 사리구 일괄유물이 포함되어 있다)

Ⅲ. 석조미술품 3점 [그 중에는 강원도 강릉 부근 한송사지에서 반출된 고려의 백옥(白玉) 보살좌상 1구가 들어 있어 후에 국보로 지정되었다]

이상과 같은 고고·미술품 이외에 도서 계 163부 852책은 일본 궁내청에 보관되어 오던 다음의 2건인 바, 그들이 우리 청구목록에 포함되어 있던 것임은 말할 것도 없다.

1. 소네 아라스케(曾禰荒助) 소장 한국전적
2. 통감부장서

또 체신 관계품 35점은 일본 체신박물관에 보관되어 있던 것으로 한 말에 반출된 것이다.

6. 돌아와야 할 문화재

위에서 매우 간략하게 일본에서 돌아온 문화재의 각종 품목에 대하여 기술하였다. 그 내용은 이미 말한 바와 같이 일본정부가 보관하여 왔던 국유품에 한정된 사실을 지적하였으며, 그 외의 개인 소장품에 대해서는 일제 때 대구 등지에 오래 거류하던 일본인에 의하여 수장된 대표적인 것에 한정되었으나 그것도 일본정부가 인도를 '권장'하겠다는 각서로서 그치고 말았다.

이 같은 귀결에 따라서 그들이 인도한 품목은 그 후 서울에 돌아와 우리 국립중앙박물관(당시의 덕수궁 석조전)에서 전시되었다. 이에 앞서 회담이 끝나고 문화재목록이 공개되었을 때 각 신문에는 그 내용에 대하여 불만과 비난의 소리가 높았는데, 그 같은 불만은 회담에 관여하였던 사람 또한 그러하였다. 전후 약 5년, 목록의 작성과 회의에서 일본대표들과의 지루하고 고단한 논의는 말할 것도 없었다. 그러나 끝나는 날이 왔고 문화재 문제도 그 시점과 그 당시의 여건에서 종말을 맞았던 것이다. 필자는 오랜 교섭 중의 중요사항에 대해서는 기록을 남기려고 애썼으며, 또 그 기간 중 일본 민간에서의 한국문화재의 동향 파악을 위하여 최선을 다하고자 하였으나 언제나 혼자만의 역부족을 느끼기도 하였다. 회담 중도에 교섭위원의 증원을 요청하여 이홍직 교수의 참가를 얻은 것은 큰 힘이 되기도 하였으며 특히 전적(典籍) 분야에서 그러하였다.

수십 년이 지난 오늘에 있어서 필자의 깊은 회한은 스스로의 부족에 관한 것이며 변명이 허락되지 않는 많은 잘못이라고 하겠다. 그러나 아무것도 정리되지 않았던 그 당시의 상황에서 광범위한 대일문화재

문제에 관여한 것은 분명히 자신의 역량을 넘는 일이었다. 함께 청구목록을 작성한 문화재위원 몇 분이 있었는데 그 중에서 회담에 파견된 것은 이홍직 씨와 필자뿐이었다.

회담이 끝나고 나는 그 사이에 일본에서 조사한 개인 소장 우리 문화재 가운데 몇 점을 국내에 반입하는 일에 관여하였다. 그것은 주로 회담기간 중 도쿄의 교포 장석(張錫) 씨의 도움에 따른 것인 바, 그 중 중요한 것은 완질(完秩)의 '고려금은자사경(高麗金銀字寫經)' 4건(이들은 각기 귀국 후 모두 국보지정을 받았다)이 있으며, 그 외에 안중근 의사의 유필 '一日不讀書 口中生荊棘'을 비롯하여 계 10점(동국대 박물관 소장)의 우리 문화재인 바, 그 중 의사유필(義士遺筆)과 정조친필(正祖親筆) 2점은 모두 '보물'로 지정되어서 국내에 보존된 사실은 장씨에 대한 고마움과 더불어 작은 다행이라고나 할까.

그러나 나의 평생의 소원은 아직 하나도 이루지 못하고 있다. 그것은 석굴암에서 한말에 일본인이 반출한 탑 1점과 석굴암에서 가져간 불상(감실좌불 2구)과 총독부가 백주에 세계의 지보인 불국사 다보탑을 헐어 그 안에서 반출해 간 사리중보(舍利重寶)를 돌려받는 일이다. 필자는 이들이 모두 돌아와 제자리에 봉안되는 그 날이 두 나라의 친선과 문화재 문제가 해결의 실마리를 잡은 때라고 생각하여 왔다.

일본의 호소카와(細川) 수상이 경주회담을 위하여 얼마 전 내한하였는데 그는 귀국에 앞서 석굴암과 불국사를 찾는다는 보도가 있었다. 새로운 선린을 위하여 그의 경주여행 소식을 들으면서 양국의 문화재 문제가 아직 풀리지 않은 응어리를 남기고 있는 사실을 새삼 깨닫겠다.

(『多寶』 1993년 겨울호)

6부 우현·연재·간송 회고

경주 수학여행의 감명

나의 중고교 재학 시절(1931~1936년)에는 3학년이 되어야 처음으로 먼 곳으로 수학여행을 떠났다. 3학년에 경주, 4학년에 금강산, 그리고 최종 학년인 5학년에 비로소 멀리 만주여행을 하였다. 그 중 나에게 가장 인상이 깊었을 뿐 아니라 그 후 나의 생애의 길을 잡는 데 큰 도움이 되어 준 것은 첫번째 경주여행이었다. 지금 돌이켜 생각해 보면 그 때가 가장 감수성이 강할 때였던 듯하다.

그 해가 1933년 봄이니 지금부터 49년 전의 일이다. 요즘도 나는 자주 경주를 가지만 그 때와 비하면 참으로 격세의 느낌이 있다. 그 때 우리는 밤차로 서울을 떠나 새벽에 대구에 내려서 차를 바꿔 탔는데, 그 때만 해도 기차는 좁은 협궤(狹軌)였고, 그 속도라는 것이 느려 터져서 심지어 고갯길에 차가 오를 때는 학생들이 차에서 뛰어내려 기차와 경주하는 장면이 벌어지기도 하였다. 봄날 화창한 일기에 신라 천년 고도를 찾으면서 이 같은 광경이 벌어졌다.

경주에서는 지금도 같은 자리지만 안동여관에 묵었다. 다음 날 인솔교사를 따라 경주 고적을 돌았는데 물론 도보였다. 반월성·첨성대·안압지를 지나서 황룡사터에 당도하였을 때의 일이다. 마침 우리가 오는 것을 멀리서 지켜보았던지 절터에 자리잡은 부락(수년 전 철거)의 어린아이들이 삼태기와 괭이를 들고 나오더니 우리 앞에서 땅을 파는 것이었다. 호기심에 지켜보았더니 그 자리에서 둥근 연꽃무늬 기와가 발굴되었다. 지금 생각하니 그 장소는 아마도 황룡사 금당의 남쪽 끝인 듯하다. 나는 이 때 거의 완전한 둥근 기왓장을 10전을 주고 샀다. 10

전은 그 때 나의 주머니 돈으론 작은 것이 아니었다.

나는 돌아와 이 2장의 기와를 당시 학교 본관 2층에 있었던 지역교실(地域敎室)에 기증(?)하였다. 물론 역사참고품으로 자진하여 제출한 것이었다. 지금 생각하니 그 때부터의 이 같은 관심은 그 후 내가 국립박물관에서 우리 나라 불교미술 연구에 종사하여 온 사실이나, 오늘도 바로 이 경주 황룡사 발굴에 관계하고 있는 그 까닭인지도 모르겠다. 오늘 그 2점의 황룡사 기와를 다시 찾지는 않았지만 나의 학문과 관련하여 모교에 대한 기억의 하나로 간직하고 있다.

이 때 또 하나의 강렬한 인상이 나에게 있었다. 그것은 그 다음 날 우리가 다시 기차 편으로 불국사역에 내려서 다시 도보로 불국사를 찾았을 때였다. 바로 청운교(靑雲橋)를 올라 다보탑과 생전 처음 대면한 순간의 그것이었다. 그 때 나는 이 석탑의 특이한 구조와 그 절묘한 기교에 그만 압도되었던지 두 손을 쥐면서 그 자리에서 껑충껑충 뛰고 싶은 충동을 느끼기도 하였다. 그것은 인공(人工)만이 결코 아니었다. 그것은 틀림없이 하늘에서 어느 옛날 조용한 아침에 내려와 바로 그 자리에 자리잡은 것으로 착각되었기 때문이다. 이 때 나의 안막(眼膜)에 비친 영상, 그리고 그 때 나의 심장의 고동은 그대로 오늘 다시 재현되지는 못한다 하더라도 그것이 16세의 소년으로서 신라 미술의 걸작품을 처음 대한 첫인상이었던 것만은 틀림이 없다. 그 후 안 일이지만 신라 경덕왕(景德王)이 만불산(萬佛山)을 만들어 당나라에 보냈더니 그 임금이 신하를 모아 '신라 사람의 기교는 하늘의 조화이지 사람의 기교가 아니다(新羅之巧天造 非人巧也, 『삼국유사』)'라고 칭찬한 바로 그 형용사는 그대로 이 탑에도 적용될 것이다. 오늘 신라의 만불산을 찾을 길은 없으나 신라 국토에 돌로 만든 이 다보탑이 남아 있어 석굴암과 더불어 그 강렬하고 신선하던 감명의 뒷받침이 되었던 것이다.

나는 반세기가 지난 오늘 그 때를 회상하면서 매우 중요한 시기였다고 새삼 느끼게 되었다. 그리고 그 때의 나의 소망이 오늘에 이어질 수

있었다면 그보다 더 큰 다행이 다시 또 없을 것이다. 그 후 나는 신라
미술 연구에 종사하여 온 것을 한 번도 후회한 일이 없었다. 그것은 자
기의 어렸을 때의 소질과 이상을 그런 대로 지니고 살아올 수 있었기
때문이다. 말할 것도 없이 내가 걸어 온 시대에서 고난과 방황이 거듭
되기는 하였으나 나는 끝까지 '황고집'을 부릴 수 있었다고 생각하고
있다.

(『景福高校』 1981년)

경주에 가거든

　서양의 유명한 음악가가 마련한 오페라 속에 마적(魔笛)이란 것이 있어 국내에서도 연주된 일이 있었다. 최근 수년 동안 필자는 신라의 국보라고 일컫던 만파식적(萬波息笛)이라고 부르는 신적(神笛)에 대하여 생각하여 본 일이 있다. 이 이야기는 오직 『삼국유사』에 보이고 있는데 그 재료는 대(竹)통으로서 둥글고 속이 비었으며 또 마디(節)가 있다. 그런데 우리의 큰 자랑인 경주의 성덕대왕신종의 정상부에는 한 마리의 용이 있어서 둥글고 속이 빈 통을 등에 업고 애써 두 발로 기어 나오려는 움직임을 보이고 있다. 그런데 우리 나라의 종은 신라뿐 아니라 고려시대에서 조선시대의 것까지도 이 같은 모양의 꼭지를 종에 달고 있어서 중국이나 일본종과 아주 다른 특색을 이루고 있다. 그러나 그 기원은 어디까지나 신라에 있기에 신라의 역사, 문화 그리고 신앙에서 이 조형작품의 연원을 찾아야 함은 말할 것도 없다.

　그런데 기왕에는 우리의 이 같은 외국종과 다른 신라종의 양식에 대하여 우리 자신의 연구나 관심은 하나도 찾아볼 수 없었고 주로 일본사람이 쓴 것을 따라서 기꽂이(旗插) 또는 음통(音筒)이나 음관(音管)이라 불러 왔다. 아무런 비판이나 근거 없이 외인의 발설을 따랐다고 하겠다. 다시 말하면 그들이 약탈하여 갈 때 내공(內空)의 원공(圓孔)을 이용하여 아마도 군기(軍旗)를 꽂았던 유래에서 '기꽂이'라고 한 웃지 못할 명명은 그만두더라도 종소리와 유관한 듯이 들리는 '음통(音筒)' 또는 '음관(音管)'은 그 사이 상당한 설득력을 갖고 오늘도 우리 학계에서 사용되고 있다. 오늘 서울이나 경주의 박물관을 찾아서 그 해설문

이나 종 세부명칭도를 보면 곧 알 수가 있을 것이다. 그러나 과연 우리
의 선인들은 오늘 세계 제일이라 부르는 경주 대종(大鍾 : 에밀레종)을
만들면서 소리를 위하여 이 원통(圓筒)을 고안하였을 것인가, 또는 그
보다도 다른 이유가 있어서 이 같은 원통을 종의 최정부(最頂部)에 세
우고 한 마리의 용으로 하여금 등에 업는 형상을 하였던가. 이 곳에 우
리가 결코 소홀하게 지나쳐서는 안 될 크고 중요한 문제가 숨어 있는
것이 아닐까?

또 용만 들어도 그러하다. 중국이나 일본의 종은 모두 두 마리의 용
이 서로 반대방향으로 머리를 두고 종을 달기 위하여 몸을 U자형으로
틀었다. 그런데 이 용은 단순한 고대인이 상상한 동물의 그것인가. 또
는 무슨 특별한 역할을 지니고 있는 신라와 깊은 인연을 맺고 있는 용
일까. 나에게는 아무리 생각하여도 신라의 천재들이 아무 의미가 부여
되지 않는 단순한 용형(龍形)으로 종을 달기 위한 장치로서 이 '신종(神
鍾)' 최상부에 자리잡게 하였을 까닭이 없는 것 같다. 그런데 이 설화의
시대가 바로 삼국통일의 빛나는 역사가 신라의 손에서 이루어진 7세기
후반이요, 또 그 무대는 통일의 영주인 문무대왕이 사후 동해의 호국
룡이 되기를 유언한 바로 신라 사람이 이름한 '동해구'(오늘의 경북 경주
시 양북면 용당리)임을 우리는 잘 알고 있다. 그리고 이 동해구야말로
우리의 국보인 석굴암이 똑바로 그 방향을 잡은 그 곳임을 또 우리는
알게 되었다.

물론 석굴암은 8세기 중엽에 이르러 경덕왕 시대에 중시(中侍) 벼슬
을 지낸 김대성(金大城 : 『삼국사기』는 金大正)의 감독으로 수십 년 만에
이룩된 김씨왕가의 원당(願堂)이며 완성되기 앞서 김대성이 세상을 떠
남에 국가에 의해 필성(畢成)된 석굴사원이다. 그렇다면 이 김씨왕가의
원당과 그 곳에서 똑바로 내다보이는 동해구의 신라 관계 유적과는 어
떤 관계를 추정할 수는 없는 일일까. 하물며 옛 기록에 석굴암은 김대
성의 '전세부모(前世父母)'를 위하여 만들어졌다고 전하고 있는데 이

기록은 어떻게 해석하여야 할 것인가. 김 재상의 선조들은 과연 누구이며 그들은 어디에 있기에 토함산에 국력을 기울여 세계 으뜸의 이 예술의 전당을 마련하였던가. 의문은 다시 의문을 부르며 이어진다.

해방 직후인 1947년 가을 필자는 은사 고유섭 선생의 가르침을 따라 경주에 이르러 하루 종일의 시간을 소요하면서 밤늦게 선생이 지적하신 오늘의 경북 경주시 양북면 용당리 감은사(感恩寺)터에 이르렀다. 그 때부터 만 40년을 두고 나는 기회있을 때마다 이 곳을 찾았다. 그러나 그 당시에 비하여 오늘은 길도 잘 포장되어서 경주 시내에서 단 한 시간이면 그 곳에 당도할 수가 있으니 참으로 놀라운 변화라고 하겠다. 그 때는 동해안 감포에서 생선을 싣고 경주에 들어오는 화물차가 정오쯤 시내에 와서 그 생선을 다 넘기고 오후가 한참 지나서 다시 감포 어항으로 돌아가던 그 차편 이외는 걸어서 동대봉산(東大峰山)의 준령을 넘을 수밖에 없었다. 오늘은 불과 한 시간 그것도 보문단지에서는 3, 40분에 이 곳 해안선에 도착할 수가 있다. 필자가 해방 직후 먼저 이 곳을 찾은 것은 선생의 다음과 같은 글을 주목하였기 때문이다.

이 글은 「경주기행의 일절」이란 제목으로 선생 별세 직전인 1941년에 개성에서 간행되던 『고려시보』에 실렸다.

경주에 가거든 문무왕의 위적(偉蹟)을 찾아라. 구경거리의 경주로 쏘다니지 말고 문무왕의 정신을 길이 보아라. 태종무열왕의 위업과 김유신의 훈공이 크지 않음이 아니다. 이것은 문헌에서도 우리가 가릴 수 있지만 문무왕의 위대한 정신이야말로 경주의 유적에서 찾아야 할 것이다. 경주에 가거들랑 모름지기 이 문무왕의 유적을 찾으라……무엇보다도 경주에 가거든 동해의 대왕암을 찾으라.

선생의 인도 이외에 또 하나 필자를 이 곳으로 인도한 것은 우리 석굴암의 본존대불이다. 특히 필자는 1962년에서 만 3년간 석굴암 보수공사에 참여하고 있었기 때문에 이 기간에 우리 석굴암에 대한 관심을

총 집중할 수가 있었다. 그런데 우리 석굴은 외국의 그것과 달리 인공으로 비단 짜듯 '직성(織成)'(『佛國寺事蹟記』)되었기에 그 방향은 또한 석굴을 발원한 신라인에 의하여 석굴에게 주어진 것이다. 따라서 '동동남(東東南)'의 대불과 석굴의 일치하여야 할 그 방위는 자연에 따른 것이 결코 아니라는 사실이다. 지난날 침입자들은 이 방위는 단순하게 자연의 지세에 따른 것에 불과하다고 왜곡하였는데 이보다 더 큰 잘못이 없다고 생각한다. 이 곳에 우리 석굴의 최대의 비밀과 그에 따르는 중대한 내실이 숨어 있는 것이다. 이 같은 사실은 근세까지 전달되어서 1890년대에 작성된 「석굴암상동문(石窟庵上棟文)」이란 현판 속에도 뚜렷이 표현되어 있으니 '文武王岩 玉女奉供於九天'이라고 보이고 있다. 문무왕암(文武王岩)이란 곧 동해의 해중릉(海中陵)인 문무왕릉을 가리킴은 다시 말할 것도 없다. 세계에 다시 유례가 없다는 동해의 해중릉이 1967년 5월 확인되어 국민을 놀라게 한 바 있었는데 필자 또한 은사를 따라 경주에 가거든 한 번 이 곳을 찾으라 하겠다.

(『공무원 연금』 1987년)

내가 겪은 8·15

8·15는 우리 해방의 날이며 일본 패전의 날이다. 일왕(日王)의 낮방송을 기억하는 사람도 있을 것이다. 그러나 나의 사정은 달랐다. 나는 이 때 국내에 있지 않았고 멀리 북만(北滿)에서도 국경 가까운 동양진(東陽鎭)에 있었다. 멀리 흥안령(興安嶺)이 보이고 만몽인(滿蒙人) 부락이 자리잡고 있었다.

그것은 8·15 하루 전에 전쟁을 피하여 다시 북상하였기 때문에 해방 소식을 처음 들은 것이 8월 17일, 이 곳 마을에서였다. 그 때 남하하던 소군(蘇軍)과 일군(日軍)과의 충돌이 예상되어 조선인을 강제 징병한다는 소문에 이 곳까지 와서 위험을 당할 수는 없다는 결단에 따른 행동이었다.

새벽의 짙은 안개를 뚫고 치치하얼(齊齊哈爾)의 성문을 탈출하고 그 후 2일간을 북행(北行)하고 있었다. 키가 넘는 긴 낫을 메고 오는 사람들을 마적단이라고 달음질하던 일, 큰 강을 배로 내려오면서 밤새 숲 속의 모기에 물려 어린 딸의 얼굴이 퉁퉁 부어오르던 일, 다시 그 후 꼭 한 달을 귀국길 위에서 겪었던 일, 8·15에 따라서 떠오르는 기억은 끝이 없다.

8·15는 누구에게나 어렵게 맞이한 기억이 있는데 나에게도 객지에서 방황하던 나름대로의 고통이 따르기도 하였다.

(『松都』47호, 1992년 9월)

연재 선생과 나

1

　연재(然齋) 홍사준(洪思俊) 선생을 처음 만난 것은 아마도 해방 직후 개성박물관에서였다. 내가 아직도 국립박물관에 자리를 얻기 이전일 것이다. 외우(畏友) 진홍섭(秦弘燮) 형이 나보다 앞서 고향인 개성박물관의 책임을 맡았을 때였다. 서울에서 박물관 직원 여러분이 대거 개성을 찾았을 때 진 관장 댁에서는 큰 잔치가 벌어지고 그 날 밤에는 사랑의 큰방에서 모두 합숙하였는데, 이튿날 아침 새 침구에 큰 지도가 그려져 있어서 오래 이야깃거리가 되기도 하였다.

　그 후 다시 고려 흥왕사지(興王寺址)의 조사가 있어서 서울에서 이홍직 교수팀과 개성팀이 모두 현장에 모였는데, 이 때 홍 선생이 그 곳을 다녀간 기억이 난다. 그 후 선생과의 친숙은 아마도 1948년 내가 서울 본관 연구과에 자리를 얻은 직후 문교당국의 위촉을 받아 부여 정림사지(定林寺址) 오층석탑 주변 정리공사의 감독관으로 갔을 때부터였다. 이 백제사지는 해방 직전에 일제의 이른바 부여 신궁(神宮) 건립에 따라서 발굴된 이후 그대로 방치되어 있었다. 이 때 필자는 매일 이 공사현장을 둘러보면서 오후에는 시간을 얻어 홍 선생과 같이 부여와 그 인근의 고적 조사를 다녔다. 저 유명한 백제의 사택지적비(砂宅智積碑)를 부소산 남쪽 돌무더기 속에서 발견한 것도 바로 이 때였다. 선생은 그 후 이 단비(斷碑)를 부여박물관으로 옮기면서 『역사학보』 제6호(1954년)에 소개하였는데, 이보다 앞서 『일본서기(日本書紀)』에 사택지

적의 이름이 한 자도 틀림없이 보인다고 알려 온 기억이 난다. 그 후 선생에게 이 신비(新碑)의 탁본을 여러 차례 부탁드린 바 있었는데, 그 후 이 사실을 자주 꼬집어 비면의 손상은 모두 나의 탓이라고 웃으며 말씀하신 일이 있었다. 오늘날은 이 비석 앞에 플라스틱판을 고정하여 더 이상의 탁본이 어렵게 되었는데, 나는 부여박물관을 찾을 때마다 이 백제비로 맺은 선생과의 인연을 잊을 수가 없다.

전북 익산을 내가 처음 찾은 것도 이 무렵이었다. 익산은 이 때부터 경주와 같이 그 후 삼십여 년을 두고 수없이 찾았는데 그 때마다 선생에게 동행을 청하였다. 1948~49년경의 여름이었다. 선생과 함께 부여 규암(窺岩) 나루에서 배를 타고 강경(江景)에 상륙하여, 사십 리 염천 (炎天) 길을 걸어 미륵사(彌勒寺)에 당도한 일이 있었다. 도중에 큰 무덤이 있어 견훤묘(甄萱墓)라고도 하였다. 그런데 미륵사지에 당도하여서는 쉴 사이도 없이 이 대탑의 실측을 위하여 상층에 오르기도 하였는데, 얼마 아니하여 전신에 오한이 나기에 그 이상의 작업을 중지하고, 그 날은 밤새 고열에 신음한 일이 있었다. 그 때에는 탑 곁(서쪽)에 작은 암자가 있어 노승 한 분이 머물고 있었는데, 약도 없이 이 곳서 말라리아병을 앓았던 것이다. 뒤에 선생한테 나에게 무슨 부정이 있어 벌을 받은 것이라고 하였는데, 나의 이 대탑과의 첫 대면은 또한 이러한 선생과의 관련에서 이루어졌다.

그 후 이 절터에서 수습된 백제석등 3기분(基分)이나 동탑지에서의 석탑의 시굴에서 쌍탑가람으로서의 고찰, 나아가 백제 무왕대(武王代) 의 창건 추정과 백제 왕흥사(王興寺)로서의 새로운 고찰 등 이 삼국 제일의 대가람지에 대해 선생과 맺었던 회고는 아마 끝이 없다고 할 것이다. 작년 문화재관리국에 의해 이 절터의 본격 발굴이 드디어 착수되었는데, 내가 지도위원의 한 사람으로 그 모임에 출석할 때마다 연재 선생과 이 절터를 두고 맺었던 오랜 학연을 아니 느낄 수가 없었다. 그러나 이제 선생을 이 곳에서 다시는 뵐 수 없게 되었으니 부여나 익

산, 아니 백제 전역을 두고 짝을 잃은 외로움을 느낀다 하여도 결코 지나침이 없을 것이다.

오늘 익산이 백제고도로서 새롭게 학계의 주목을 받게 된 것이나 근년에 새로운 중국측 사료에서 '백제무광왕천도지모밀지(百濟武廣王遷都枳慕蜜地)'란 문구를 찾고 선생과 더불어 환희한 것도 모두 해방 후 수십 년의 세월을 두고서의 이 지역에 대한 주목과 친숙의 보답이라고 할 것이다.

2

그런데 선생과의 기억은 이 같은 부여와 익산지역에 한정된 것은 결코 아니다. 6·25동란이 끝나고 1950년대 후반에 들면서 다시 선생의 큰 도움을 얻게 된 것은 나의 우리 나라 반가사유상 연구의 길에서 백제고토에서의 불상자료의 수습에 따르는 것이었다. 삼국 조각사를 홀로 내외에 대표하고 있는 금동미륵반가상(국보) 2구의 기본자료를 찾고자 필자가 충남을 일주한 것도 이 때였다. 또 선생이 보내주신 사진 한 매를 손에 쥐고 몹시 흥분하여 김재원(金載元) 박사와 함께 서산 가야협(伽倻峽)을 찾은 것도 또한 1950년대 후반이었다. 이 곳의 삼존은 그 후 새 국보로 지정되었으며 오늘 많은 내외인이 찾는 곳이 되기도 하였는데, 그 삼존 중에서 반가상을 찾은 것은 백제미술 연구의 큰 자극소가 되기도 하였다.

이어서 태안 삼존불을 그 곳 백화산 위에서 찾아 백제에의 문물경로를 논의한 것이나 충남 연기 비암사(碑岩寺)를 중심으로 삼 년 간 모두 7구의 비상(碑像)을 찾아 서울과 공주의 국립박물관으로 옮긴 일도 이제 돌이켜보면 직접 또는 간접으로 선생의 인도에 따랐던 것임을 깨닫겠다.

이 때는 나 자신도 한참 고적조사에 몰두하여서 어디를 가나 새 자

료를 얻는 행운을 갖고 돌아올 때가 많아 고 이홍직(李弘稙) 선생으로
부터 '지남철'이라는 말씀을 듣기도 하였다. 사실 그 때를 돌이켜보면
가장 충실된 한 시기였음을 느끼기도 한다. 구(舊)덕수궁반가상의 '충
청도 벽촌' 출래설을 찾고자 그 사진을 들고 계룡산 갑사에서 서산까
지 돌던 일이 있었다. 그 일은 도로에 그쳤으나 백제반가상 문제를 고
찰함에 있어서 큰 도움이 되기도 하였다.

 위와 같은 백제의 신례(新例)가 속출됨에 따라서 홍 선생의 이른바
백제문화론이 차차 대두되었으며 마침내 '신라공기(新羅工技)의 연원
은 출어백제(出於百濟)'란 선생의 애용문구가 연발되기에 이르렀는데,
사실인즉 이 문구는 내가 이능화(李能和) 선생의 『조선불교통사』에서
찾아내어 선생에게 알려드린 것이다. 그리하여 선생의 백제미술론은
그 후 1960년대에 들어 경주박물관장으로 재직하시던 2년의 짧은 기간
중 경주에서 크게 선양되어서 황룡사탑뿐 아니라 심지어는 첨성대·
다보탑 그리고 석굴암까지 모두 백제인 내지 그 영향 밑에 비로소 이
루어진 것으로 강조되어 갔다. 이 같은 발설에 대하여 경주 인사가 그
대로 침묵할 까닭이 또한 없었다. 그 후 얼마 아니하여 선생은 다시 부
여로 돌아가 백제박물관 경영에 최후의 심혈을 기울이게 되었다.

<div align="center">3</div>

 그러나 선생의 경주 시절 전후를 나는 선생과의 관계에서 또한 잊을
수가 없다. 그것은 선생이 경주에 머문 시기와 나 자신이 1960년대 상
반을 통하여 토함산 석굴암 공사에 종사하던 시기가 겹치기도 하였기
때문이다. 그리고 다시 그 이후에 있어서도 선생과 나는 모두 『한국일
보』가 6년에 걸쳐 주관하던 신라 오악(五岳)·삼산(三山) 조사사업에
참가하고 있었다. 그 때 나는 경주에서 토함산 그리고 이어서 경주 낭
산(狼山)을 담당하고 있었는데, 신라의 동악인 토함산의 조사는 다시

동해로 확대되어 마침내 1967년 5월에 문무대왕 해중릉을 확인하는 일에서 성과를 얻게 되었던 것이다.

이 때 우리 일행(洪思俊, 申榮勳, 金東賢과 나)은 4월 말에 이르러 감은사지 일부(中門 밑 石階)와 해안의 추정 이견대지(利見臺址)를 시굴하고 있었다. 그리하여 그 작업이 4월 말일로서 끝났고, 다음 날인 5월 1일 이른 아침 대왕암에 건너가기 위하여 배가 마련되었다. 그런데 이같은 계획은 경주로 떠나기 앞서서 서울에서 홍 선생과의 의논에서 이미 짜여졌던 스케줄이다. 나 자신 과거 이십 년이란 오랜 세월 이 곳 동해구를 다니면서 한 번도 건너갈 기회를 얻지 못하였던 그 때까지의 '산골(散骨)'의 바위는 바로 이 날로서 '장골(藏骨)'의 대왕능침(大王陵寢)으로 바뀌었던 것이다. 일행은 그 날(5월 1일)에는 대왕암에서 돌아와 곧 상경하려던 예정을 바꾸어 하루 더 그 곳에 머물면서 이 새롭고 놀라운 착안에 스스로 당황하였던 것이다. 그 후 십여 년이 지나서 그 날을 기념하여 그날의 일행으로서 '신라동해구문무대왕유적보존회'의 결성을 내 자신이 발설한 것도 이제 선생이 아니 계심을 돌이켜 감회가 또한 깊다고 하겠다.

그러나 경주에서의 선생과의 인연은 결코 이것뿐이 아니다. 선생이 경주 재직중 문무대왕 능비편(陵碑片)을 바로 경주박물관과 골목 하나를 사이에 둔 인가(隣家 : 舊 일인 가옥) 마당에서 찾아내고 득의의 급보를 나에게 보낸 일이 있었다. 나도 또한 이 소식에 흥분하여 즉각 경주를 찾아 일찍이 경주 부윤(府尹) 홍이계(洪耳溪)가 처음 찾았던 이 돌을 이제 20세기에 경주관장 홍연재가 찾았다고 축하하면서 선생과 더불어 그 비편의 건립지점으로서 시내의 사천왕사지(四天王寺址) 서북방(狼山)에서 속칭 능지탑(陵只塔)을 답사하고 '신라 최대의 석탑'이라고 발표한 일이 있었다. 나 자신이 또한 이 돌무더기에 매달려 그 후 십년 조사에 종사한 것도 생각해 보면 또한 선생과의 깊은 인연에서였다. 그 후 선생이 작고하시던 바로 그 전년까지 경주에서 능지탑 복원

현장에 여러 차례 참여한 까닭이라 하겠다.

경주에서 또 하나의 중요한 작업은 단석산(斷石山) 신선사(神仙寺) 석굴(上人嵓)에서 이루어졌다. 천연의 거암이 이룬 천성(天成)의 석굴 내벽에는 대소 10구의 불보살 등이 조각되어 있는데, 그 장소가 높고 험준하여 비계의 가설 없이는 그 조사를 바랄 수가 없었다. 그리하여 경주에서 운반된 목재 한 트럭을 산 위에 옮긴 다음 선생은 손수 굴내에 비계를 마련하였던 것이다. 그 곳 암자에서 일주일을 지내면서 이 신라 최고의 조각군과 이백 자가 넘는 경주 최고의 마애명문을 조사할 수 있었는데, 그 때 우리 일행 네 명은 이 조사를 모두 끝내면서 스스로 '작으나 최강팀'임을 뽐내었다. 이 때 우리 일행은 동해에서 얻은 큰 성과에 이어서 이 신라의 중악에서 최고(最古) 석굴을 처음으로 본격 조사할 수 있었다. 그리하여 김유신 장군의 수련동굴로 추정하여 그 곳서 만난 일흔 살의 김씨 할머니를 따라 '김장군이 공부하시던 방'임을 알 수가 있었던 것이다. 그 후 1980년경에 이르러 이 석굴은 우리의 새로운 국보로 지정되었는데, 그 때 우리의 작은 노고와 첫 착수가 과분하게 보답된 사실에 모두 큰 만족을 느낄 수가 있었다.

4

선생 만년은 그 최종 직장으로서 다시 부여박물관장의 책임을 맡게 되었다. 그리하여 육십 정년을 이 곳에서 맞이하였던 것이다. 그 사이 선생과의 관계에서 또 다른 중요한 일은 고고미술동인회의 출발, 이어서 한국미술사학회로의 발전을 통하여 시종 그 육성과 회지 발간에 적극 후원을 아끼지 않았던 사실이다. 창립동인으로서 평의원으로서 그 기획과 논문 집필에 힘을 모아 주었을 뿐 아니라 특히 고고미술자료집으로 간행된 이십여 권이 넘는 단행유인본은 거의 선생의 고마운 배려에 따른 것이었다. 우현 선생의 유고 『조선화론집성(朝鮮畵論集成)』이

미간(未刊)이란 사실을 듣고서는 한문원고를 부여로 옮겨 교정과 상하 2권의 간행을 맡아 주기도 하였다. 이 같은 선생의 노고는 『경주시문록(慶州詩文錄)』이나 『불국사・화엄사 사적(事蹟)』의 경우 또한 그러하였다. 선생의 논문을 모은 『연재고고론집(然齋考古論集)』이 1968년 이 같은 자료집의 하나로서 간행되었다. 그러나 선생의 회갑을 기념하여서는 따로 고고미술특집을 엮었는데 그 날 서울에서 버스 한 대를 대절하여 고고미술 동인들이 가족 동반으로 부여를 찾았던 일이 떠오른다. 박물관 구관을 배경으로 새 한복으로 호사하신 그 날의 연재 선생은 홍안흑발(紅顔黑髮)의 신랑 같았고 축사를 하던 이홍직 선생의 그 모습도 아직 선명한데, 이제 두 분은 모두 저 세상에서 백제 이야기를 나누고 있을 것인가. 두 분 생전의 두텁던 우의가 다시금 떠오르기도 한다.

퇴관(退官) 후 선생은 유유한 날을 보내면서도 부여의 후학들의 존경을 모아 그들과의 모임을 즐기시는 한편, 틈을 얻어 백제사와 그 문화에 관한 논문 작성과 자료 집성에 힘을 모았다. 충남대의 『백제연구』, 공주사대의 『백제문화』그리고『고고미술』에 게재한 장편의 논문들은 모두 선생의 노익장을 자랑하던 만년의 노작들이었다. 또 때로는 서울 문공부 문화재전문위원 또는 충남도문화재위원으로 누구보다 앞장서서 고적조사를 담당하였으며 많지 않은 고료에 개기(介氣)치 않고 『충남도지』문화재편을 독담한 일도 있었다. 내가 선생에게 직접 들은 바에 따르면 이 때 몇 푼 아니 되는 여비로써 도내 각 군을 고루 찾아 특히 금석문(「神道碑」) 수록에 고심하였다고 한다.

선생의 만년에서 또 하나의 관심은 한국 범종에 있었다. 그리하여 1976년 4월 몇 동인과 같이 연구회를 조직하고 『범종』지를 창간하여 매호 빠짐없이 원고를 보내기도 하였다. 아마도 선생 최후의 글이 또한 이 곳에 실린 까닭이다.

5

선생이 별세하신 지 어느덧 반년이 넘고 해가 다시 바뀌었다. 그 후에도 부여를 여러 차례 찾기는 하였으나 선생이 아니 계신 부여란 나에게는 한층 적막하고 허전하기만 하였다. 부여에 이르러 박물관을 찾아 유물을 대할 때나 혹은 정림사탑을 찾아 그 보존을 생각할 때에 연재 선생과의 옛 일이 떠오르기도 한다. 금성산(錦城山)서 옮겨온 박물관의 석조대불입상을 놓고 그 백제작이 아님을 내가 고집하던 일 그리고 마침내 선생이 동의를 비치시던 일, 정림사석탑의 개수를 역설하시며 만일의 경우 그 책임을 지라고 하던 일들이 차례로 떠오른다. 그런데 이 정림사탑이 바로 선생의 별세(1980. 4. 23) 이틀 전에 애써 찾았던 마지막 백제유적이라 밝혀졌으니 백제문물에 집착하던 선생의 진면목이 또한 엿보인다 하겠다.

선생은 한학에 깊은 조예를 지니고 그 위에 부여 거주의 오랜 세월에 오직 박물관에서 쌓은 학적과 혜안으로써 그 연학(研學)의 초점을 백제에 두었던 것이다. 그러나 그의 업적은 이 같은 학구에만 있었던 것은 아니며, 그의 생애는 또한 백제 유물과 유적의 집성과 그 영구보호책으로서의 박물관사업에서 찾아야 할 것이다. 해방 후 그리고 특히 근년 백제역사와 문화에 대한 학계 관심의 고양과 당국의 시책은 또한 참으로 선생의 집중적이며 장구한 노력에 힘입은 바 크다고 하겠다. 비록 때로는 백제문화 강조가 지나쳤고, 그 비중을 측정함에 지나침이 없지 않았던 것도 사실이다.

그러나 선생의 온화한 성품과 평생을 두고 견지하던 건강은 그 주위에 적지 않은 사람을 모아 그들로 하여금 백제연구에 참여토록 한 것이 사실이다. 나 자신 또한 선생의 이 같은 일관된 길을 따르고자 하였던 것이다. 그 사이 삼십여 년 전국을 두루 찾으며 고대문물 조사에 힘을 모으고자 한 것도 또한 선생의 인연에서 이루어질 수가 있었다. 더욱이 6·25 후 부산에서 환도한 이후, 나 자신이 거리에서 방황하던

1950년대 전반에 선생은 부여에서 상경할 때마다 나를 찾아 주었고 그 때마다 학문에의 길로 다시 돌아갈 것을 강권하는 것이었다. 당시 선생은 바로 그것만이 나의 갈 길임을 거듭 강조하시기도 하였다. 그리하여 마침내 대학으로 자리를 옮겨 해방과 더불어 스스로 선택하였던 나의 길을 잡을 수 있었던 것도 지금 돌이켜 연재 선생의 고마운 배려에 따른 것이라 하겠다. 그 후 내가 넉넉지 못한 경제적 여건 속에서의 생활을 감당하는 모습을 지켜 보면서 연재 선생은 자주 그 때의 강권이 혹시 나의 생활에 불편을 결과한 것이나 아니었을까 자성하였다는 말씀을 들었다. 그러나 그 같은 후회는 나의 생애에 단 한 번도 없었다. 도리어 그 때 그 기회를 만일 내가 잡지 못하였던들 나는 6·25 이후 오늘과 전혀 다른 길을 걸어 왔을 것이 또한 틀림없기 때문이다. 나는 이 사실 한 점에 있어서도 선생으로부터 큰 은혜를 받은 것이 분명하다. 그 당시 나의 측근이나 학우조차 아무도 학계로의 복귀를 말하여 주지 않았던 그 어려운 환경에서 그것을 꾸준하게 권고하여 준 것은 오직 연재 선생이었다. 그리고 그 후 선생은 별세에 이르기까지 또한 수십 년 나와 손을 잡고 같은 길을 설어 줄 수 있었던 그 다행과 고마움을 나는 어느 때나 잊을 수는 없다.

학문을 사랑하시던 연재 선생, 그리고 누구보다 향토를 사랑하시던 선생, 물질을 떠나 청빈을 감수하시던 선생을 생각할 때마다 선생 생전에 더욱이 그 만년에 좀더 많은 책도 보내드리지 못하고, 자주 부여를 찾지 못했던 사실에 송구함을 깨닫게 된다. 별세 직전 마지막 상경 때에도 나를 집 앞에서 하차시키고 그대로 강남버스터미널로 홀연히 떠나시던 그 날 그 모습이 금세에서의 마지막 작별이 될 줄이야 어찌 짐작이나 할 수 있겠는가. 선생은 병환의 몸을 이끌고서 애써 서울을 찾아, 왕복길에 나를 차에 태우고 북악산 육화사(六和寺)를 찾아 본존불 개안식에 동참하였던 것일까. 이 세상을 떠나던 선생의 마지막 여정에서 매우 소홀하였던 선생과의 이 같은 작별은 아직도 나에게는 그

대로 믿어지지가 않는다. 이제 다시 연재 선생의 평생의 고마움을 새기며 명복을 빌어야겠다.

1981년 1월 21일 서울 안암동 가야산실에서

(『범종』 3호, 1981년)

간송 전형필 선생
-금싸라기 땅과 사기그릇-

 우리가 풀지 못하는 간송(澗松) 미스터리가 있었다. 때는 일제 후반 선생이 가산을 기울여 우리 고문화재를 수집하시던 그 당시로 거슬러 올라간다. 나의 고향인 개성의 상인들은 가까운 황해도 연백 등지의 곡창지대로 진출하여 많은 땅을 입수하여 재산을 모았고, 고향에서 노년의 안락한 생활이 목표가 되었다.

 나의 외우(畏友) 박민종(朴敏鍾) 형은 죽마고우로서 진홍섭 형과 함께 개성 만월학교의 동급생인데, 어려서부터 각별히 친하여 밤낮으로 상종하였다. 박 형의 아버님은 일찍부터 황해도 연백 지방에 진출하여 그곳 왕래가 많았는데, 나의 대학시절에 그분으로부터 직접 들은 이야기다.

 서울에 유명한 부자 한 분이 있었는데 일본서 유학을 끝내고 돌아와서 사기그릇을 사들이느라고 황해도의 금싸라기 땅을 거침없이 판다고 하니 참으로 알 수 없는 일이라는 말씀이었다. 이 말씀 뒤에는 첫째, 그 땅이 얼마나 가치 있는 땅인데 그것을 함부로 방매한다는 사실과, 둘째는 그 돈으로 사기그릇을 산다니 그 일이 어찌 옳은 일이 되겠느냐는 것이었다. 박 노인은 뒤에 나의 장인이 되신 분인데, 나도 고향에 돌아오면 자남산정(子男山頂)의 개성박물관 출입으로 소일하였으며, 하루에도 몇 차례 이 댁에 들러서 이야기를 나누고 있었다. 이 때 개성 상인들 사이의 큰 화제가 곧 서울 부자의 사기 매입 사건이었던 것이다.

나 자신은 고향 박물관의 사기그릇에 매료되어서 그곳 출입에 정신이 없었고, 마침내는 그 곳 관장을 찾아서 우문(愚問)을 연발하다가 평생의 스승으로 우현 고유섭 선생을 모시게 되었던 것이다. 개성 상인들이 풀지 못하는 미스터리는 젊은 혈기의 소행이 아니고서야 그 금싸라기 땅을 사기(沙器)그릇과 눈싸움을 하고 어찌 바꿀 수 있느냐는 것이었다. 이 때 나 자신도 종일 박물관에서 푸른 사기그릇과 눈싸움을 하다가 귀가하던 길이었기에 자신의 행동을 이 노인에게 시원하게 설명하지도 못하였으니, 그 일은 개성 상인들에게는 끝까지 풀지 못하는 미스터리로 남아 있었을 것이다.

그런데 이 미스터리가 풀리는 날이 왔다. 6·25가 끝나고 서울 수복이 된 어느 날, 박 노인은 나를 보고 말씀하셨다. 그 내용인즉, "나는 황해도의 금싸라기 땅을 모두 잃었는데 그 서울 부자는 그 사기그릇이 모두 우리 나라의 국보가 되었다더라"는 것이니, 부러움과 원망이 들어 있었다.

간송 선생의 선견을 말하는 한 토막 이야기이나, 이 개성 상인이 바로 나의 장인이시기에 나의 신변잡화를 이곳에 소개한 것이다. 간송 선생의 인자하시던 모습을 생각하면서 '황거물(黃巨物)'이라고 부르시던 그 순간들의 모습을 떠올리기도 한다. 오랜만에 선생의 유택(幽宅)을 찾아 간송 선생의 명복을 빌면서 선생에 대한 그리움을 떠올리기도 하였다.

<p style="text-align: right">(『澗松 全鎣弼』普成中高等學校, 1996. 11. 1)</p>

고유섭 선생 회고

　우현(又玄) 고유섭(高裕燮) 선생의 생애가 매우 짧아 해방을 1년 앞두고 40세로 별세한 사실은 그 자신에게도 뜻밖의 일이었다.

　마지막 병석에서 살아야겠다고 몇 차례 말씀하시며 민족의 해방을 예언하시었으나 하늘이 선생에 내린 수복(壽福)은 너무나 인색하였다. 그리하여 선생의 생애는, 대학을 나와서 스스로 택한 박물관 근무를 하신 지 11년 만에 끝났다. 따라서 사회에서의 직명은 지방 박물관장 그리고 주1회 출강하시던 서울의 연희·이화 두 학교의 미술사·미학 강사였다. 그리고 선생이 남기신 발표 논문 101편은 모두 이 시기에 마련되었으니 선생의 비상한 정진은 참으로 놀랄 만하였다.

　그러나 살아 계실 때 친히 내놓은 책은 일본어로 된 『조선의 청자』 단 1권이었으며, 개성과의 인연에서 마련하신 『송도고적(松都古蹟)』은 조판이 끝났으나 일제의 금기로 세상에 나오지 못하고 말았다. 따라서 선생의 주요한 저서는 모두 해방 이후에야 약 20년간에 걸쳐서 7책이 간행되었는데, 이것으로써 선생이 손수 세상에 물은 논문은 모두 망라될 수 있었다. 이들이 나와 한국미술사 연구의 기반이 이루어질 수 있었고 오늘 몇 명의 석·박사가 이에 의하여 학위논문을 내놓을 수가 있었다.

　일제 말기에 조선 학생으로 미학·미술사를 전공하겠다고 나선 학생은 오직 한 사람이었는데 그가 바로 인천 출생의 우현이었다. 대학 예과(豫科)를 나오면서 학부(學部)를 선택할 즈음의 에피소드가 다음의 글에 남아 있다.

　　대학에서 미학이라고 해서 '조선미술사'를 연구하겠다고 했더니 일본인 담임교수의 말이 네 집에 먹을 것 넉넉하냐고 묻습디다. 그래 먹을 것이 있다기보다도 간신히 공부를 할 뿐이라고 했더니 교수의 말이 "그렇다면 틀렸다. 이 공부는 취직을 못 해도 좋다는 각오가 있고 또 돈의 여유가 있어야 연구도 여유 있게 할 수 있는데⋯⋯" 하며 전도(前途)를 잘 생각해 보라는 것을 이왕이면 내가 할 내 공부이니 취미 있는 대로 하고 싶은 공부나 해 보자고 한 것이 이 공부인데 요행이라 할지 이 박물관에 책임자로 있게 된 것만은 다행이나 어디 연구할래야 우선 자료난(資料難) 즉 우리가 보고 싶은 것, 조사하고 싶은 것 등이 용이하게 우리 손에 아니 미치는 것을 어찌합니까(「묵은 조선의 새 향기 - 고미술편 - 」『조선일보』 1937년 12월 12일).

　　선생이 선택한 이 공부는 대학 학부 3년, 졸업 후 연구실 조수 3년을 합하여 6년 그리고 박물관장 11년, 이렇게 17년 동안의 정진이 모두였으니 이것이 그의 이력의 전부라 할 수 있다.

　　내가 선생을 처음 만난 것은 나의 일본 고교 시절이었으니 선생이 개성으로 부임하신 수년 후였다. 나의 고향이 개성이어서 방학이 되면 개성으로 귀향하였고 용기를 내서 박물관 사무실로 선생을 찾았던 것이 선생과의 첫인연이 되었다.

　　학생 시절에 역사과목을 좋아하였고 서울의 박물관을 찾곤 하여 옛 물건에 친근하여 있던 나로서 고향의 박물관장을 찾은 것은 이상한 일이 아니었다. 누구나와 같이 나는 내 고향을 자랑하였고 그 아름다운 고도의 산수에 매료되어 있었다. 따라서 500년 도읍지에 시민들이 애써 세운 시립박물관은 그 존재 이유를 얻었고 일제하의 박물관에서도 다른 기관장이 그러하듯 조선인이 관장 자리에 앉을 수가 있었던 것이다.

　　대학에 다닐 때는 선생을 따라서 개성 인근의 절터와 비석들을 찾아다녔다. 더운 여름에 폐허에 남은 큰 고려 비석을 탁본하는 일은 쉬운

작업이 아니었다. 가난한 농가에서 빌어 온 낡은 사다리를 잡고 한 손
으론 먹을 갈아서 선생을 도와 드려야 하였다. 고려의 유명한 현화사
(玄化寺)나 영통사(靈通寺)의 대각국사비(大覺國師碑)의 탁본이 표구되
어 박물관 벽에 걸리게 되면 그렇게 즐거울 수가 없었다.

　대학 졸업이 가까웠던 가을에는 선생이 일본황실의 보물인 '정창원
(正倉院) 특별전'을 보러 도쿄에 오셔서 초대일에 나를 데리고 여러 시
간 관람한 일이 있었다. 이 때의 놀라움이 아직도 생생한데 나는 이즈
음에도 가을이면 일본을 찾아가서 이 특별전시회를 보며 선생을 그리
워하기도 한다.

　그리하여 마침내 나는 대학 전공을 떠나서 선생이 가신 길을 걷게
되었는데 이 같은 결심은 선생의 별세를 당하여 그 때 내가 읽은 추도
사에서 비롯되었다. 오늘에 이르러서도 내가 이 때의 생애의 전회(轉
回)를 후회하지 않고 있는 것 또한 스스로에게 행운이 아닐 수 없다.

　금년 9월 한 달이 정부에서 결정한 선생의 달이다. 그리하여 몇 가
지 기념될 만한 일이 경향 각지에서 꾸며졌다. 인천의 새얼문화재단에
서 그 사이 제작한 선생의 동상이 완성되어 9월 2일 인천 송도에 새로
마련된 인천시립박물관 마당에서 제막될 예정이다. 동시에 박물관 안
에도 선생을 위한 진열장이 준비되고 있다. 한편 서울의 통문관 서점
에서는『고유섭전집』4권이 조판중이고 연내에는 완간되리라 한다. 이
것이 마련되면 선생의 글을 찾아서 읽기가 매우 편하게 될 것이다.

　또 9월중에는 국립박물관(서울·청주·전북·광주) 등에서 선생을 위
한 기념강연회가 열리게 되었으니 다행한 일이다.

　누구보다 먼저 우리 고대미술에 개안(開眼)하여 그 연구와, 나아가
그 애호를 위한 박물관 사업에 투신하신 선각자로서의 선생의 자리는
올바르게 마련되어야 할 것이다. 이번 기회가 선생을 위한 새 계기가
될 것으로 기대하여 본다.

<div align="right">(『知性과 覇氣』1992. 9·10월호)</div>

우현 50주기에 생각나는 일들

1. '우현의 달'과 인천의 동상

오월은 신록의 계절이다. 청계산(淸溪山) 아래에 자리잡은 정신문화연구원은 한층 그 같은 느낌이 든다. 그러나 유월에 들어서면 기온의 급승(急昇)을 따라 초여름을 깨닫게 될 것이다.

유월에 들어서면 필자에게는 옛 기억이 되살아난다. 더욱이 금년은 은사 우현 고유섭 선생의 오십 주기를 맞는 달이기에 달리 느껴지기도 한다.

선생의 오십 주기를 눈앞에 두고 나는 과연 무엇을 할 것인가. 재작년(1992년) 9월, 정부가 문화의 달 인물로 선생을 선정하였기에 선생을 위한 몇 가지 일이 진행되었다. 먼저 서울(한국미술사학회)과 전주, 광주에서는 진홍섭(秦弘燮) 형의 기념강연(각기 국립박물관)이 있었고 나도 청주(국립박물관), 인천(새얼문화재단), 경주(동국대 캠퍼스), 부산(시립박물관)을 돌면서 기념강연회를 열었다. 그러나 그보다도 특기할 일은 인천의 새얼문화재단이 추진하였던 우현의 동상이 선생과 인연의 땅인 인천 송도공원 안에 신축된 시립박물관 정원에 설립된 사실을 들어야 하겠다. 이것은 인천 출신의 조각가 고정수(高正守) 씨의 정성으로 이루어진 것으로 인천 시민의 물심의 후원으로 마련될 수 있었으며 '선생의 달'이 9월이기에 그에 앞서서 제막되었던 것이다.

나는 그에 앞서서 인천을 찾아 새얼문화재단 주최 조찬회에서 선생에 대하여 강연한 바도 있었다. 그 자리에서 나는 선생을 위한 작은 진

열장을 같은 시립박물관에 설치하면서 선생의 초상·친필·유저(遺著) 등을 준비하겠다고 언약한 바 있었다. 그 장소와 진열장은 시립박물관에 제공되었던 바, 장소는 2층으로 그 주변에는 작은 공간이 있어 벽면도 이용할 수가 있었다.

그리하여 초상화는 동국대 경주캠퍼스의 손연칠(孫連七) 교수에게 부탁하여 선생의 젊었을 때 모습을 마련할 수 있었고 친필 두 점의 기증은 이미 상기한 조찬회에서 약속되었기에 두 점을 모두 박물관에 두기로 하였다. 이 두 점의 친필은 모두 필자가 선생 별세 직전에 개성박물관에서 선생에게 졸라서 마련된 것인데, 이 외에 오늘 세상에 전하는 선생의 친필묵서(親筆墨書)가 없으니 매우 소중함은 다시 말할 것도 없다.

2. 유필 두 점과 전집 간행

내가 선생께 받은 것은 학문을 하는 데 크게 도움이 되는 좌우명 하나와 다른 하나는 평생을 살면서 음미하여야 할 고인의 어록이었다. 이 같은 나의 희망을 생각하시면서 선생은 그 해(1944년) 봄에 위의 두 점을 마련하여 주었던 것이다. 선생의 이 두 점의 친필을 받고 나는 얼마나 감격하였는지 모르겠다. 작은 한 점은 곧 방형(方形)의 액자에 넣어 책상 앞에 걸었고 장지(丈紙) 한 장의 큰 글씨는 해방 후에 이르러 서울에서 표구하여 모두 전란을 피하여 간직하여 왔던 것이다.

먼저 작은 것은 '學而不思則罔 思而不學則殆'의 삼행서(三行書)인데 이 외에 세자(細字)로는 '孔紀二千四百九十五年甲申書'와 '爲黃君雅 囑 高裕燮書'를 좌우(左右) 밑에 쓰고 '우현(又玄)'과 '고유섭(高裕燮)'의 방인(方印)을 찍었다. 공자의 말씀인데 공기(孔紀)를 쓰고 있는 점이 주목되었다.

다른 한 폭은 '禪不在靜處 亦不在鬧處 不在日用應緣處 不在思量

分別處'라 크게 2행으로 쓰고 끝에는 또한 세자 5행으로 '佛紀二千九百七十一年　甲申新綠時' '爲黃君足下雅囑' '書玆大慧普覺禪師之語'라 하였고 다시 밑에 '高麗古都扶蘇岬子男山頂寓居' '靑邱高氏裕燮'이라 쓰고 '동명지후(東明之後)'(二行方形)와 방구(方區)에 주필(朱筆)로 선생의 '급월당(汲月堂)'이란 아호를 그려서 반월(半月)과 물과 표주박을 표현하였다. 고려 보각선사(普覺禪師)의 어록인데 그 뜻이 깊으니 음미하라는 것이다. 이 곳 또한 일제 말의 일본 연호를 피하여 불기(佛紀)를 사용하고 있는 사실도 주목된다. 시립박물관에 후자는 이미 인도하였고 전자는 필자가 아직 보관하고 있는데 또한 약속을 지켜야 할 것이다.

이 같은 선생의 고향 인천 땅에 세워진 시립박물관 내외에 선생을 기념하는 진열장과 동상이 마련된 것은 비단 인천 시민을 위해서만이 아니니 우리 모두의 다행이라 하겠다. 인천 시민이 선생을 존경하고 선생의 민족문화에 대한 공적을 높이 평가하여 이루어진 것임에 또한 길이 보존되어야 할 것이다.

이 같은 동상 건립이나 진열장 특설(特設)이 또한 선생 오십 주기를 앞두고 이루어진 사실을 환희하면서 끝으로 전집의 간행을 이 곳에 적어 두고자 한다. 그것은 기왕의 선생의 저술이 해방 직후부터 1960년대에 이르는 약 20년을 두고 차례로 간행되었기에 그 때마다 판형이나 체재가 고르지 못하였다. 그리하여 초기의 간본(刊本)은 절판된 지 오래고 따라서 그들 20년 사이의 유저를 모으기 또한 어려움이 따랐다. 이에 서울 통문관이 1993년 6월 기왕에 우현저서 간행의 깊은 인연을 따라 '고유섭전집'을 계획하였고 그 진행을 위하여 동국대 박물관 이기선(李基善)·신대현 군의 헌신을 얻어 비교적 짧은 시일에 전 4책의 완간을 이룰 수 있었던 일은 돌이켜 생각하면 참으로 적시였다고 생각된다. 이 때 선생 전 유고의 재편성을 말하는 다른 의견도 있었으나 나로서는 그것을 다시 담당하기에는 힘과 의욕이 모두 부족하였다. 그리하

學而不思
則罔思而
不學則殆

孔紀二千四百九十五年甲申首

爲菊君雅囑

高裕燮書

禪衣在靜處亦不在閙處不在
日用應緣處不在思量分別處

佛紀二千九百七十一年甲申新綠時
爲菊君足下雅囑
高麗古都扶蘇岬上晋山頂寓居
靑邱原氏裕燮

高經大聖普覺禪師之語

우현 고유섭 선생 유필

여 기간본의 내용을 그대로 유지하면서 이를 전 4책 속에 나누었던 것이다. 이같이 하여 선생의 주요 논문은 남김없이 모두 수록되었을 뿐 아니라 『한국탑파의 연구』(제1권) 같은 선생의 주저(主著)는 1944년의 별세에 이르기까지 일본문으로 집필하시던 같은 제목의 글이 국역되어서 그 2편으로 각론과 같이 수록된 것은 무엇보다 다행이었다. 그러므로 이 책은 해방 직후 을유문화사판과 그 내용이 다소 다르며 선생 최후의 글이 모두 실려 있다고 말할 수 있을 것이다. 이 전집의 간행은 김희경(金禧庚) 씨가 애써 전권 교정을 맡아 주었는데도 불구하고, 간혹 오자가 발견되어 송구할 따름이다. 또한 나의 힘이 미치지 못한 탓이므로 정오표를 마련하기는 하였으나 앞으로 정정의 기회를 얻어야 하겠다.

3. 우현의 별세와 그 후

1944년 6월에 들면서 선생은 갑자기 발병하시면서 자리에 눕게 되었는데 그 날이 1944년 6월 6일이었다. 이 날 아침 나는 일찍 교외인 덕암동(德岩洞) 집을 떠나서 자남산(子男山) 개성박물관에 올라서 선생의 사택을 찾았다. 사무실을 겸하고 있었던 서재에서 선생은 원고를 쓰고 있었다. 나의 내방을 알고는 붓을 멈추면서 "우리 같이 사무실 밖에 나가서 이야기를 나누자"고 하였다. 그리하여 각기 의자를 들고 밖으로 나가 환한 마당에서 대좌하였다. 산상(山上)의 공기는 더욱 맑았고 마당에는 라일락이 피어서 향기가 바람을 타고 다가왔다. 개성만 하더라도 서울에서 다시 북쪽이며 더욱이 박물관이 산정(山頂) 가까이 있어 라일락의 개화가 이같이 늦은 것일까. 그러나 선생과 대좌한 지 10분이 넘었을까 선생은 갑자기 잠깐 내실에 다녀오겠다고 하시면서 자리에서 일어났다. 내실과 이 사무실이 같은 건물이어서 선생은 사무실 문을 통할 수 있었다. 다시 약 10분이 넘어서 내실에서 전갈이 있어

나에게 기다리지 말고 귀가하라는 말씀이 있었다. 이에 앞서 급히 의사를 청하는 전화소리에 선생의 건강에 무슨 일이 있는 것을 짐작하면서도 더 머무르지 않고 선생의 말씀에 따라 박물관을 떠난 기억이 새롭다. 이 때 선생은 내실에 들자 각혈하였고 급히 의사를 청하였는데 그 후 꼭 20일 동안 일진일퇴를 거듭하면서 마지막 병석에서 고생하였던 것이다. 주치의인 박병호(朴秉浩) 씨는 남대문 근처에서 개업하고 있었는데 선생과는 오랫동안 친교를 맺은 사이였다. 그 후 서울로 후퇴하여 개원한 박씨에게 청하여 『고고미술』(5권 6·7호, 1964. 6·7)에 글을 부탁한 일이 있었는데 선생의 사인을 간경변증이라 하였다.

그렇다면 별세 직후 개성 시민 사이에 떠돌던, 선생이 개성소주 때문에 세상을 떠났다는 소문은 까닭이 있는 것일까. 일제 말의 시국을 생각할 때 선생이 그 울적한 심정을 달래기 위하여 소주를 과음한 까닭도 있었을 것이다. 마지막 병석에서 여러 차례 일본의 패전과 우리의 신생(新生)을 예언하시면서 재기를 염원하신 보람도 없이 그 달 26일 오후 마흔의 짧은 생애를 끝내셨다.

너무나 짧은 생애였다. 학문의 연마를 쌓아 바야흐로 그 빛을 이 땅에 발휘하려던 시점에 더욱이 해방을 눈앞에 두고 홀연히 유명을 달리하심에 그 비보는 많은 사람들을 슬프게 하였다. 화장이 끝나 청교면(靑郊面) 수철동(水鐵洞) 묘지에 안장하고, 작은 석비를 세운 다음 나는 8월에 북만(北滿)으로의 길을 택하였다.

그리하여 선생의 유고를 일괄하여 시내 진홍섭 형 댁에 맡겼는데 그 정리를 내가 맡기로 결정하였기 때문이다. 선생의 장서는 유족에 의하여 인천으로 옮겼는데 그 후 선생의 장서는 산일되었으나 목록만이 남아서 참고가 되었다. 선생 별세 직후 선생의 장서를 개성의 부호였던 김정호(金正浩) 씨가 설립한 중경문고(中京文庫)로 한때 옮긴 일도 있었으나 그 후 유족의 인천 이사에 따라 회수되었던 것이다. 6·25 후 필자가 인천의 고서점에서 선생의 책을 발견하고 그 중 후카다 고산

(深田康算)의 『미학전집(美學全集)』 3책을 오늘 간직하고 있기도 하다.
또 동국대의 이동림(李東林) 교수는 도미(渡美) 후 선생의 수택본(手澤
本)이라 하여서 『삼국사기』와 『삼국유사』 합본(光文會本) 1책을 나에게
주기에 이 책도 함께 인천박물관에 보내기도 하였다. 이 교수 또한 고
서점에서 입수한 것이라 하는데 그 고마움에 감명한 바 있었다.

4. 유고 정리의 시말과 나의 주변

　선생 유고 정리에 대한 착수는 1945년 북만(北滿)에서 돌아와 가족
과 같이 만월대(滿月臺) 근처 음지현(陰芝峴 : 음죽고개) 너머에 구입한
한옥에서였다. 개울 건너 백삼포(白蔘圃)가 있었고 대청마루가 넓어서
북향한 마루문을 열면 송악산 전모가 한눈에 들기도 하였다. 겨울은
북풍이 차서 문을 열지 못하다가 봄부터 늦가을까지 송악산을 정대(正
對)하면서 날을 보내기가 매우 좋았다. 마루 책장에 가득하였던 우현
유고가 1947년 초여름 어느 날 심야에 가택수색을 나온 개성경찰서 형
사에 의하여 온 마루 전면에 산란(散亂)되었을 때는 몹시 당황하기도
하였다. 형사들은 우리 집에서 붉은 삐라 같은 인쇄물을 찾고 있었다.
그 당시 잠시 고향에서 상업학교 교감으로 있으면서 국사를 맡고 있었
는데 교내에서의 학생 대립이 첨예화하면서 좌익학생들의 출입을 빙
자하여 나를 밀고한 듯하였다. 나는 그 때 집을 찾는 학생을 구별한 일
도 없었고 교실에서는 자유인에 대한 말도 하였다. 때로는 학생을 데
리고 '귀야' 골짜기 같은 송악(松岳)계곡을 자주 찾아 식사를 자취(自
炊)하면서 많은 이야기를 나누기도 하였다. 어느 것이 당국의 기피한
바 되었는지 몰라도 심야의 연행, 그리고 일주일의 구류는 부당한 처
사였다. 영장이 나온 것도 아니요 구류중에는 조사 한 번 받은 일도 없
었다.
　그 후 다시 학교에 다니면서 우현 원고 정리가 진행되었고 첫째로

『조선탑파연구』가 을유문화사의 '조선문화총서' 제3책으로 간행되었다. 이것은 선생 재세시에 친히『진단학보』에 실은 3회의 원고와 별세에 이르기까지의 같은 제목의 일본문 원고를 번역한 것을 합본한 것인데, 선생의 면목을 지니는 역저로서 그 간행은 선생과 동창이었던 일석(一石) 이희승(李熙昇) 선생의 주선에 따른 것이었다. 해방이 되자 일석 선생만큼 우현 선생의 별세를 안타깝게 여기신 분도 다시 없었으며, 진홍섭 형의 개성박물관장 취임과 나의 서울박물관 본관 취업을 위하여 선생께서 배려하신 것은 다시 말할 것도 없다. 이것은 모두 일석 선생의 우현에 대한 지극한 우정과 그의 별세를 애석해 하던 충정에서 나온 것으로 생각된다. 이 같은 고마움은 일석 선생 별세의 날까지 계속되어서 '우현이 살아 있었다면' 하는 말씀을 되풀이하였다.

그 후 선생의 유고 정리가 다시 진행되어서 서울신문사에서 유고 제2책으로『조선미술문화사논총(朝鮮美術文化史論叢)』이 나올 때까지는 비교적 순조로워서 나는 선생의 유고정리를 5주기까지로 예고한 바도 있었다. 그러나 이것은 큰 오산이었으니 6·25가 발발하였다. 그리하여 1·4후퇴 때 수원 신살까지 피난 우차(牛車) 짐 속에 선생의 유고가 들어 있었다. 이 선생의 유고는 그 후 다시 부산까지 후송되어서 전쟁의 재난을 모면할 수 있었는데 그 일은 참으로 다행이었다. 그러나 선생 유고의 정리는 전화(戰禍)가 그치고 서울 수복 후에도 다시 수년이 지나서야 이루어질 수 있었다. 그것은 9·28 후 필자가 박물관을 떠났고, 그 후 수년 간 한국농약회사에 근무하였기 때문이었다. 그러나 이때도 휴전 후부터의 대학 출강은 계속되었고 1955년에는 동국대에서 교수직을 얻어 자기 궤도로 진입할 수가 있었다. 대학에서의 자리는 동시에 우현 원고의 정리 속개에서 속간으로 이어질 수 있었다. 그리하여『한국미술사급미학논고(韓國美術史及美學論攷)』를 끝으로 활판본(活版本) 전 6책이 완간되었는 바, 이것은 모두 재세시에 선생이 친히 발표하신 것이었다. 그러나 이상 6책 이외에 선생이 마련한 초고나 사

료집성(史料集成) 같은 것이 남아 그들의 유인(油印)은 반드시 우리 미술사 연구의 기초 조성에 도움될 것으로 생각되기에 이들은 거의『고고미술』지의 자료집으로서 유인본의 체재로 나올 수 있었다. 그 목록을 적으면 다음과 같다.

1. 韓國建築美術史草稿 1964년
2. 朝鮮畵論集成(상·하 2권) 1965년
3. 朝鮮美術史料 1966년
4. 朝鮮塔婆의 硏究 各論草稿 1967년

이상과 같이 우현 유고의 정리와 그 성책(成冊)은 초기의 예측과는 달리 20년이 넘는 긴 세월을 요하였다. 그러나 이 사이 동란의 개재로서 중단은 부득이하였으나, 다행이었던 일은 선생 유고가 완존할 수 있었다는 것이다. 유고 정리 후 다시 그 전 목록이 유인되어서『고유섭 저작목록』이 나왔는데 재작년인 1992년 9월 '우현의 달'을 기념하여서는 다시『저작목록』을 우현상위원회(又玄賞委員會)의 이름으로 간행 배포한 바 있었다.

끝으로 말하여 둘 것은 우현 유고가 마침내 나의 손을 떠나서 금년 3월에 동국대 중앙도서관으로 이관되었다는 사실이다. 그 사이 동교 박물관에 나와 같이 있던 것이 대학당국의 배려가 있어 도서관 서고로 옮겼고 그를 기회로 유고의 총점검이 다시 이루어졌으며 목록대조도 도서관과 신대현(申大鉉) 군의 노력으로 완료할 수가 있었다. 그리하여 앞으로는 그 열람 또한 대학의 손으로 이관되었다. 그리하여 이 일을 기념하여 신목록의 간행이 논의되기도 하였다.

금년은 선생 오십 주기에 해당한다. 별세 후 꼭 반 세기의 세월이 지났다. 선생의 전집 4권은 1992년 '우현의 달'을 기념하여 이미 통문관 이겸로(李謙魯) 선생의 후의로 출간되었다. 이에 따라 과거에 비하여

선생의 유고 찾기가 매우 쉽게 되었다. 동시에 유인된 유고도 다시 증쇄되어서 배포될 것이며『화론집성』같은 것은 기왕의 유인본 이외에 단행본으로 출간된 바 있어 보급될 것으로 생각된다.

지난 반세기 동안 우현 유고의 정리를 담당하였고 이제 본인이 노년에 이르러 그 책무를 벗게 되었다. 생각하니 감개가 또한 무량하다. 그러나 선생의 유고가 이제 새로운 자리를 얻었다 하더라도 그 활용은 금후의 문제로 남았으니 선생이 일찍이 초석을 놓았던 우리 미술사 연구의 길은 아직도 멀고 또 험난하다. 목숨을 걸어야만 하는 그 연찬의 길이 우리들을 기다리고 있다. 선생 오십 주기를 맞아 두서 없는 회상의 몇 마디를 적어 도리어 송구할 따름이다. 독자 여러분의 이해를 바랄 따름이다.

<div align="right">동국대 박물관 연구실에서 1994년 5월 16일
(『문화사학』1994년 창간호)</div>

우현 선생 추모사

　우현 고유섭 선생이 1944년 6월 나의 고향인 개성의 박물관 사택에서 영면하시던 그 날의 충격과 슬픔이 아직도 선명한데 그 사이 만 48년의 세월이 거침없이 흘렀습니다. 우리는 선생을 고향의 수철동묘지에 안장하였는데 그 길은 오늘 남북으로 가로막혀 지척 사이를 두고 성묘조차 못하고 있습니다.

　오늘 이 곳 인천시 송도 시립박물관의 모임은 선생의 동상을 이 자리에 세움으로써 인천이 낳은 선생을 우리 모두가 길이 길이 추모하고자 함입니다. 이 동상은 이 곳 유지의 고마운 뜻을 모아 새얼문화재단이 애써 이룩한 일입니다. 이제 반세기를 사이에 두고 선생은 개성이 아니라 인연의 땅 그리운 고향에서 뜻깊은 새자리를 찾는 순간이라 하겠습니다.

　선생이 마지막 병석에서 여러 차례 예언하시던 민족의 해방은 이루어졌고 또 누구보다 앞서서 착수하신 미술사와 미학 연구의 길도 이제 넓게 열리고 있습니다. 또 선생이 처음 착수하신 박물관이나 문화재 보존의 일 또한 초기 단계를 벗어나 많은 국립·시립 및 대학 부속의 박물관들이 자리잡아 왔습니다. 한편 전국 방방곡곡에서 돌보는 사람 없이 기울기만 하던 우리의 석탑 등 수많은 문화유산 또한 선생의 혜안과 선견에 힘입어 그들의 연구와 보호가 차례로 진행되어 왔습니다. 그뿐만이 아닙니다. 선생 만년에 선생을 따라 오를 수 있었던 경주 석굴암이나 또는 거듭 당부하시던 동해 대왕암의 조사 등은 1960년대의 수리와 현장 답사 이래 이 곳을 찾는 국민이 해마다 수십만에 이르고

있으니 이것 또한 선생의 가르침을 따르는 것이 아니고 무엇이겠습니까. 그 후 우리는 이들 선생과의 깊은 인연의 땅을 찾아 기념비를 세웠는데, 동해구에는 '나의 잊히지 못하는 바다'라고 하였고 석굴암 길에는 다음과 같은 선생의 말씀을 새길 수가 있었습니다.

우리는 무엇보다도 잊어서 안 될 작품으로 경주 석굴암의 불상을 갖고 있다. 영국인은 인도를 잃어 버릴지언정 섹스피어를 버리지 못하겠다고 한다. 하지만 우리에게 무엇보다도 귀중한 보물은 이 석굴암의 불상이다(遺稿,「신라의 조각 미술」, 1934년).

그리고 또 하나 이 자리에서 밝힐 것이 있다면 선생의 유고는 그 사이 모두 10여 책으로 간행되어 왔는 바 이제 다시 이들을 모아 선생의 전집 4권의 출판이 착수되어 금년 안에 완간되리라는 사실입니다. 이 전집 간행 또한 이 곳 동상과 같이 선생을 널리 기념하려는 9월 행사 중의 하나가 될 것입니다. 이 새로운 전집이 세상에 나오는 날 선생을 따르려는 후학의 환호가 또한 클 것으로 생각됩니다.

선생의 유고 이외에 선생의 유품은 오늘에 이르러 많지는 못하나 뜻 깊은 행사를 계기로 또한 오래 이 곳 박물관에 보존되도록 배려되었습니다. 이 곳 박물관 내부에 '우현 선생의 코너'가 오늘부터 마련되어서 선생의 유품과 글씨 그리고 그 사이 비석에 새겨진 어록이 전시되었습니다. 또 그 곳에는 선생의 영정 1점이 새로 전시되었는데, 이것은 동국대학교 손연칠(孫連七) 교수와 유가족의 정성으로 마련된 것입니다. 그리하여 이 곳 인천이 낳은 고정수(高正守) 교수가 애써 마련하신 동상과 같이 길이 전하기를 부탁드리고자 합니다.

오늘 이 자리에는 문화부장관을 비롯하여 각계의 유지 여러분이 자리를 같이하여 주셨습니다. 그리하여 일제 말 몹시 어렵던 환경 속에서 새로운 학문의 길을 열어 오늘 나라와 고향을 크게 빛내 주신 선생에게 모두 깊은 경의를 표하여 주셨습니다. 그리하여 앞으로는 이 곳

이 선생을 추앙하는 새로운 장소가 될 것입니다.

오늘 나 자신은 선생 별세 후 두번째로 선생의 추모사를 이 곳 인천에서 올리면서 깊은 감회를 지니고 있습니다. 앞으로 선생이 그리울 때면 다시 선생을 찾아 이 곳 언덕에 오르려고 합니다.

재천(在天)하시는 선생이시여, 길이 명복을 누리시기를 함께 기원하고자 합니다.

<div align="right">

1992년 9월 2일

인천 송도 시립박물관에서

문하생 황수영 삼가 올림

</div>

동해구행

늦가을의 흐린 날은 아침해가 뜨면서 맑게 갠다. 경주에서 동으로 큰 재를 오르면서, 일제 말 은사 고유섭 선생이 찾았던 바로 그 길인데 그 때에 비하면 30년의 긴 세월이 흘러 고개를 넘기도 무척 수월해졌다고 생각하였다. 아침 일찍 경주를 떠난 차는 한 시간도 못 되어 이 험한 산길을 넘어서고 있었다.

이번의 동해행은 윤(尹)형과 동행이 되었는데 즐거운 마음을 누를 수가 없었다.

오랜 숙원이 모두 풀려서 은사의 동해비(東海碑)는 며칠 전에 마무리까지 끝났고, 드디어 준공되었기 때문일 것이다. 바닷가 80평 대지 위에 문무대왕릉을 향하여 높이 12척의 자연석 비석이 의연하게 자리잡고 있었는데, 뒷산과 동해와 아름다운 조화를 이루었다. 한국미술사학회가 유가족과 문하생과 유지의 뜻을 모아서 마침내 이 곳 신라의 동해구(東海口)에 선생의 기념비를 세운 것이다.

1939년 바로 이 곳을 찾았던 선생이 '나의 잊히지 못하는 바다'라고 외친 선견(先見)과 "경주에 가거든 문무왕의 위적(偉蹟)을 찾으라"고 부탁하신 그 뜻이 이제 그 증표(證表)를 이 곳에 마련하기에 이르렀다. 바다는 잔잔했고 대왕암의 모습은 아침 햇볕에 더욱 뚜렷이 빛나고 있었다.

(『샘터』 1974년 1월)

7부 선사의 길을 따라

내가 걸은 불교미술 연구의 길

1. 해방을 맞으며

돌이켜 생각하면 평생을 바쳐 애쓴 일이 우리 나라에 전래하는 불교
미술에 대한 주목과 그 연구였다고 한 마디로 말할 수가 있을 것이다.
해방을 맞은 것은 북만주의 시골 작은 부락 동양진(東陽鎭)이었다. 이
곳은 나와 무슨 큰 인연의 땅은 아니다. 징용과 전쟁을 피하여 처자와
같이 낯선 북만(北滿)의 이 곳까지 당도한 것이었다. 이 곳에 당도한
다음 날 전쟁이 끝나고 해방을 맞았다. 처자와 3인의 생명이 모두 무사
하였고 이역만리 낯선 고장이었으나 일본의 패망 현장도 목격할 수 있
었다.

며칠 후 다시 도시로 나왔을 때 큰길을 메우고 북상하는 일본군인의
대부대를 보았고 승리를 거둔 소련군인이 밤마다 일본인 수용소를 습
격하는 광경도 보았고 부녀자의 비명 소리도 들었다. 대낮에 집안에
뛰어들어 옷가지를 약탈하고 나가는 승전국의 젊은 삭발한 군인들에
게 시달리기도 하였다. 겨울이 오기 전 귀국을 결심하고 기차 편으로
북만에서 영하 20도의 추위를 참으며 어린 딸을 업고 뛰던 일, 귀국 길
의 수용소 생활, 그리고 마지막 안동(安東)에 내려 압록강 철교 개통을
기다리며 교포 아편굴 지하실에서 지내던 일, 도보로 위화도를 건너
의주에 상륙하여 대학동창집을 찾았고 마지막으로 38선을 넘어 황해
도 배천온천으로 산을 내려와 무사 귀국을 전화로 나의 고향 개성의
형제에게 전하던 그 순간의 감격……. 해방의 값진 순간을 맞이하는데

어찌 요만한 고통도 없을 수가 있느냐고 스스로를 달래던 일, 그리하여 북만을 떠나 꼭 한 달 되는 날 고향집 마루에 도달할 수 있었다.

이 곳까지 이르는 길에서 고향에 가면 무엇을 하여야 하나 해방된 조국을 찾으며 많은 생각이 교차하였다. 그 때 먼저 떠오른 것은 고향을 떠날 때 나의 은사 고유섭 선생 영전에 서약한 일이었다. 해방 꼭 1년을 앞둔 1944년 6월에 선생이 병고로 만 40세의 짧은 생애의 막을 내리었는데, 그 직후 선생을 추모하는 추도식에서 내가 읽었던 추도사 중에는 다음과 같은 일구절이 있다. 그 하나는 "남기고 가신 아름다운 생애를 본받겠다"는 것이요 또 하나는 선생의 "남기고 가신 훌륭한 연구를 밝히겠다"는 것이었다.

2. 불교미술 연구에의 정진

이 같은 나의 선생에 대한 서약 두 가지를 지키고 실행하는 일은 우선 해방된 땅에서의, 더욱이 오랜만에 고향으로 돌아온 마당에 무엇을 직업으로 선택하느냐가 중요하였다. 그러나 오랜만에 고향에 왔으니 당분간 고향에서 쉬고 싶은 생각이 들었다. 그리하여 가족 세 식구가 지낼 작은 집을 찾았는데 마침 고려의 고궁 만월대 앞에 새로 세워진 한옥을 구입할 수가 있었다. 집 대청마루를 열면 산자수려한 송악산의 전모가 한눈에 들어왔고 백사(白沙)의 길은 남대문으로 통하고 있었다. 북쪽에는 맑은 개울 너머로 인삼건조장이 있었고 가까이에는 명문사립고인 송도중학과 호수돈(好壽敦)의 흰 교사가 자리잡고 있었다. 짧은 기간이나마 고향에서 개성상업과 송도중학에서 강의를 맡았고 내자(內子)는 호수돈에서 피아노를 맡아서 모두 학교에 출근할 수 있었다.

그러나 고향에서의 안정도 잠깐이었다. 서울에 가서 일을 하여야겠다는 생각 외에도 38선상에 위치한 고향의 상황은 날로 악화되어서 좌우 학생의 대결에서 나아가 송악산을 사이에 두고 남북의 무력충돌이

벌어지기도 하였다. 이 같은 분위기에 잘못 끼어서 누구의 밀고에 의함인지 개성경찰서에 구금되어 1주일의 고생을 치르기도 하였다. 이것이 계기가 된 것은 꼭 아니나 차차 고향을 떠나야겠다는 생각이 굳어갔다.

마침 이 때 고마운 인도의 손을 내주신 분은 일석 이희승 선생님이었다. 은사와 서울대(구 경성제국대학)의 동창이었으며 가까운 친분이어서 누구보다도 선생의 급서를 슬퍼하시면서 해방을 맞아 선생 아니 계심을 한탄하시었다. 뵈올 때마다 우현(은사의 별호)이 살았더라면 하시면서 애석해하셨다. 마침내 일석 선생의 참으로 고마운 인도에 따라서 나는 서울 국립박물관 연구과에 첫 자리를 얻을 수 있었다. 김재원 박사가 관장을 맡았던 국립박물관에는 연구과에 김원룡 씨, 서갑록(徐甲祿) 씨, 장욱진(張旭鎭) 씨가 선임되어 있었고 나의 대학선배인 이홍직 선생이 보급과를 맡아서 경복궁 자경전의 일실(一室)을 차지하고 있었다. 이 외에 관내에는 일본 와세다 대학에서 미술사를 공부한 민천식(閔天植) 씨가 있어서 나와 뜻을 같이하여 우리 나라 불교미술사를 연구하고 있었다. 그리하여 같이 여비와 시간을 얻어 경주와 경북으로 출장을 다니기도 하였다. 서로 뜻도 맞고 하여서 이같이 행동을 같이하였는데 그가 6·25를 겪으면서 체포되어 마침내 세상을 떠난 것은 큰 충격이었고 큰 손실이었다. 그는 결코 공산당원도 아니며 무슨 중대한 부역을 한 것도 없었을 것이다. 그가 무사하였다면 나라와 이 학문에 크게 공헌하였을 것이 틀림없다. 그의 낙천적인 성품 그리고 그가 보여 주던 그림 솜씨, 그가 없는 박물관 그리고 우리 학계가 공허를 느낀 것은 나 혼자만의 생각이 아닐 것이다. 전란 속에서 사라진 그의 단명을 슬퍼하기도 하였다. 미개척지였던 고미술학계에서 그를 잃은 것은 큰 손실이었다.

이 때 지방분관에는 경주에 최순봉(崔順鳳) 씨, 공주에 김영배(金永培) 씨, 그리고 부여에는 홍사준(洪思俊) 씨가 각기 관장을 맡고 있었고

나의 고향에는 죽마고우인 진홍섭 형이 맡고 있었다. 진 형은 나같이 쉽게 고향을 떠나지 못하고 노모를 모시고 우현 없는 개성박물관을 지켰으며 그 후 홀로 남하하여 가족 없이 경주박물관을 맡았다. 부여박물관의 연재(然齋) 홍 선생과는 나의 본관(本館) 취업 후 각별한 친교를 유지하였으며 백제미술의 개발을 염원하시던 선생은 백제의 불교미술, 특히 우리 석탑의 발생과 그 발달을 백제 고토에서 찾고자 하였다. 1947년 이래 30년의 일관된 전북 익산지구의 집중조사는 마침내 그 지구에서 일찍이 예견하지 못하였던 중요 유적과 유물, 그리고 일본 초기 미술문화 전달에서의 백제의 막중한 자리를 재정립함에 큰 전진을 이룰 수가 있었다.

신라 왕도에서의 이와 동일한 전진은 황룡사지의 십여 년의 발굴사업에서 성과를 볼 수가 있었다. 이같이 고대 동서의 양국에서 진행시킬 수 있었던 불교사지의 발굴은 막상막하의 성과를 내었으나 백제의 석탑에 대하여 고신라의 대탑이 이와는 달리 목탑지였던 사실은 차별될 수 있으니, 황룡사탑의 경우 예견하지 못하였던 「황룡사찰주본기(皇龍寺刹柱本記)」를 찾아 1,000자에 달하는 그 전문(全文)의 판독을 이룬 것은 또 하나의 중요사료의 수확이라 할 수 있을 것이다. 탑에 대한 발굴에서 나아가 익산에 있어서는 일찍이 붕괴되었던 미륵사지의 동탑(東塔)을 복원하여 그 금동상륜(金銅相輪)과 더불어 그 터에 복원할 수 있었다. 그러나 백제문화의 진흥을 내세웠던 백제권 유민의 열의에 부응한 것이기는 하나 그 복원에서 좀더 신중과 검토가 있었더라면 하는 아쉬움을 남겼다.

이 같은 삼국기 대가람의 각기 10년이 넘는 발굴조사는 분명하게 우리 나라 초기 불교문화의 조형미술 연구에 큰 도움을 주었다. 그 중간에 공주에서 발견된 백제 무령왕릉의 처녀 발굴은 잃었던 백제문물을 복원함에 큰 기여를 하였다. 그러나 일야(一夜)에 전 유물을 반출하는 졸속과 경솔함은 그 후 누구보다도 발굴자인 고 김원룡 교수에 의하여

회한의 말을 남겼는데, 그가 남긴 보고서를 상대하면서 또한 애석한 감회를 금할 수가 없다.

3. 토함산 불국사와 석굴암의 중수

해방 후 우리 손에 의한 최대의 중수공사(重修工事)는 역시 토함산 상하(上下)에 자리한 불국·석굴 두 사지에 대한 발굴과 보존을 위한 공사를 들어야 할 것이다. 필자는 이들 양대 공사에 혹은 수석감독관으로 혹은 지도위원으로 시종 관여할 수 있었다.

시간의 순위를 따지자면 석굴암이 먼저인데 그 까닭은 그 보존상태가 악화되어서 벽면의 물기가 흐르면서 굴 내에 침입하는 토사(土砂)나 청태(靑苔) 등으로 그 오염이 점심(漸甚)하여 마침내 그 미관을 해칠 뿐 아니라 그 생명에 대하여서도 큰 우려를 자아내게 하였다. 그런데 이 같은 현상은 해방 후 갑자기 발생한 것은 결코 아니며, 일제 중반경부터 주목되어 그 참상을 총독부에 호소하는 경상북도로부터의 공문이 수차 있었다. 그러나 그 때마다 대중(對中)·대미(對美) 전쟁으로 차례로 일제의 침략이 확대됨에 따라서 그들은 속수무책일 수밖에 없었다.

그런데 석굴의 이 같은 걱정스런 변상(變相)은 해방에 이르러 개선됨이 없이 당국의 조사단 파견만이 거듭되어 왔다. 그러던 중 UN 시찰단의 경주 관광을 계기로 지방당국자의 손에 의해 경주 역부(驛夫)를 동원한 석굴 벽면에 대한 대규모 세척작업이 중앙의 승낙 없이 갑자기 이루어져서, 결국 오염된 석굴 벽면에 박락(剝落)현상이 나타나게 되었다. 이 같은 폭거(暴擧)에 대한 일반 여론의 비등은 마침내 그 후의 세척작업을 중단시켰을 뿐 아니라 당시의 군사정권에 의한 3년 계획의 대중수공사를 결행케 하였던 것이다. 당시 석굴에는 도로·전기·전신 등 근대시설의 이용이 없었다. 공사감독관은 필자와 김원룡 그

리고 김중업(金重業) 씨였고, 현장공사를 위하여 정명호(鄭明鎬)·신영훈(申榮勳)·유해종(劉海宗) 씨가 있었다. 그리하여 각자 목숨과 바꾸기를 서약하면서 공기(工期)를 전후(前後) 양기(兩期)로 하여서 전기에는 조사발굴을 위주로 하였고 그에 따르는 설계도의 완성을 얻어 후기 공사의 집행을 기하려 하였다.

이 계획은 그대로 집행되어서 만 3년 만에 공기를 끝낼 수 있었다. 그러나 낙성하는 초여름에 큰 이변이 일어나 석굴 벽면에 물의 발생이 일어 여론의 비난이 높았다. 그 후 공사는 그대로 두고 전기를 가설하여 온습도조절의 방침이 세워져 주로 서울대학교의 김효경(金孝敬) 교수를 중심으로 그 계획이 집행되어서 비로소 성과를 거둘 수 있었고 그 방식이 유지되어서 오늘에 이르고 있다. 그리하여 오늘까지 30년을 지나면서 석굴은 소강상태를 겨우 유지하여 온 것이다. 1980년대 말 오랫만에 이루어진 전문가회의는 현상을 인정하면서 그것을 계속 유지하되 평상 관리에 최선을 다할 것과 온습도기기의 보완을 당국에 호소하였던 것이다. 그리하여 석굴은 전실(前室)에 일대(一大) 유리로 폐쇄하고 굴 내의 온습도의 연중 조절을 기하면서 석굴 보존을 기하여 왔다. 그러나 이를 위하여 관람의 금지가 일반의 원성을 불러일으키고 있다. 외국의 사례를 따라 기후 최적기를 택하여 적어도 날짜와 시간을 제한하더라도 일반 공개의 방안이 논의되어야 할 것으로 생각한다.

불국사의 경우는 일정 초기에 그들이 매몰한 영지(影池)를 그 앞마당에 원형 또는 소규모로 복원시켜 구관(舊觀)을 찾아야 하겠으며 영지에 반영(反映)되는 불국사의 미관을 소생시켜야 할 것이고, 아울러 청운(靑雲)·백운(白雲) 양교(兩橋)를 이용하는 사찰 출입의 정상화를 곧 실행에 옮겨야 할 것이다. 돌난간에 학생들이 매달려 사고 발생을 걱정하여 오늘과 같이 산 쪽으로 우회하여 다보탑 밑으로 출입하는 우스운 변태(變態)는 즉각 시정되어야 될 것이다.

우리 석굴에서 반출된 탑상(塔像) 그리고 다보탑에서 일본으로 옮겨

진 석사(石獅)를 포함하여 모두 제자리에 복원되는 날 신라 으뜸의 문화재는 문자 그대로 세계인에 의하여 올바르게 감상되고 평가될 것이다. 그들이 오늘까지 일본에서 개인 주택에서 개인의 애완품으로 그들의 재산목록으로 은폐되어서는 아니 될 것이다. 그들이 귀국하는 그날까지 우리는 그 반환을 청구하며 투쟁하여야 할 것이다.

석굴암에 대하여서는 그 계보를 찾는 데 더 힘을 모아야 하겠다. 국내에서는 새로 알려진 팔공산(八公山)의 제이석굴암(第二石窟庵), 보다 더 오랜 경주 단석산(斷石山) 석굴 그리고 중원(中原)의 미륵당리(彌勒堂里) 석굴 등에서 인도의 기원전 3세기의 초기 석굴들의 기본평면과 우리의 것이 동일함을 다시금 주목하여야 하겠다. 원실(圓室)과 방실(方室)의 연결 사실은 우리 석굴의 그것과 함께 그 조형(祖形)을 인도 석굴에서 찾아야 할 것이다.

위에서 논의한 것은 주로 고대의 종교미술 중 불교의 예배대상인 탑상에 대한 나의 주목인데, 그 연구는 한 걸음 나아가 이들 고대의 유물들이 애써 간직하였던 귀중한 사리구에 대한 연구가 진행되어서 그 가치를 밝히는 노력이 진행되어야 할 것이다. 그 사이 발견 또는 전승된 귀중한 자료가 박물관이나 개인 수중에서 사장되어서는 아니 될 것이다. 박물관으로서 유물의 연구 및 공개를 위하여 지금까지의 지나친 폐쇄성에서 벗어나야 할 것이다. 외국에 대한 해외전시나 외국인 학자에 대한 공개에 앞서서 국내학자나 동호인에 대하여서도 더 많은 기회와 자료 제공에 힘써야 할 것이다. 보존을 구실로 한 지나친 폐쇄성은 재고되어야 마땅할 것이다. 박물관의 유아독존이나 아집이 세간의 조소의 대상이 되고 있는 사실을 모르지는 않을 것이다. 오판(誤判)을 거듭하면서 '나의 눈에는 그같이 아니 보인다'는 독백은 놀라운 회피요 자기중심인 것이다. 해방 50년을 고비로 새출발의 계기를 잡아야 할 것이다. 진열에 한 점의 의점(疑點)이 있을 수 없으며 국민에게 제공되는 인쇄물에 한 자의 잘못이 있어서는 아니 될 것이다. 그들이 간행하

고 있는 목록에서 쉽게 잘못과 오자가 나와서 웃음거리로 입에 오르내리는 것이 어찌 허용될 수 있을 것인가.

동시에 이 같은 새로운 전기를 맞아 문화재 행정의 혁신이 따라야 될 것이다. 문화재위원회의 개혁도 따라야 할 것이다. 그 자격이 부족한 사람은 교체되어야 할 것이다. 지나친 권위주의나 아집, 그리고 근년에 주목되는 문화재위원의 이해 관여도 삼가야 할 것이다. 문화재위원이 그 공사 등에 직접 관여하여 영리를 도모해서는 안 될 일이다.

끝으로 개인의 문화재 소장에 대하여 언급되어야 할 것이 있다. 개인으로서 애써 소장품을 수집한 고마움과 그 뜻을 모르는 것은 아니다. 그러나 문화재의 공적 성격을 생각할 때 그 공개가 어려울 때는 공사립 박물관이나 국가기관에 옮겨서 그 정상 활용의 길이 트여야 할 것이다. 소장품 공개를 위하여 도록 같은 것으로 그 일차적 공개가 이루어져야 할 것이다. 우리의 문화유산은 그 수량에 있어서 매우 희귀하기에 더욱 그러하다. 동시에 희소가치에 집착하면서 그 공공성과 공익성의 입장에서 그들의 공개에 유의하여야 할 것이다.

금년이 해방 50년, 우리 손에 의한 많은 시행착오도 있었다. 앞으로의 50년은 지난 날의 과오나 부족을 거울 삼아야 할 것이다. 그리하여 문화유산의 조사와 연구에 새로운 방안이 마련된다면 보다 나은 내일이 기약될 것이다.

마침 금년 12월 독일의 베를린에서 개최된 UN 산하기관인 세계문화재지정회의에서 석굴암과 불국사, 해인사와 팔만대장경, 그리고 서울의 종묘 등이 세계문화재로 지정되었다. 우리 문화재의 세계적 주목의 계기를 처음 얻게 된 것이다. 이 기회에 우리의 이에 대한 대책이 있어야겠다. 이 같은 국제기관과 그 활동에 대한 보다 많고 정확한 정보를 얻어야 하겠다. 동시에 우리에게 계속되어 등록될 문화재 명단을 엄선하여 그 개별적 검토와 필요한 책자나 도록 작성 등에 착수하여야 할 것이다. 일례를 든다면 경주의 성덕대왕신종이 우리에게 있다. 일찍

이 우리의 영주 세종대왕께서 특지(特旨)를 내려 그 특별 보존과 파괴
방지를 엄명하였던 고미술이 우리에게 있다. 이 신종이야말로 민족사
에서 세계문화사상에 무궁토록 그 자리와 빛을 지켜야 할 것이다. 이
외에도 사적이나 천연경관에서 등록 후보를 가려야 할 것이며 그에 따
르는 사전의 정보와 준비가 미리 확보되어야 한다.

<div align="right">(『錦湖文化』122호, 1996년)</div>

스승의 길을 따라서

고도(古都)와의 인연

간혹 혼자서 하는 말이지만 휴전 후 개성이 이북의 땅이 되지 않았던들 고려시대의 연구 또한 나 자신의 중요한 과제가 되었을 것이다. 한국미술사 연구에서 아직도 공백으로 남아 있는 고려 왕도 개성의 그 많은 고적과 조형들을 그대로 남겨 둘 까닭이 없었다는 생각에서이다. 그 곳이 어린 시절을 보내면서 깊은 감화를 받았던 고향이기에 그런 것만은 아니다. 그 사이 이 같은 독백을 되풀이하면서 실향의 아픔을 달래 왔던 것도 사실이었다. 그리하여 작년에 이르러 은사의 유저(遺著)인 『송도고적』을 재판한 것도 이와 같은 회한을 달래고자 하였기 때문일 것이다.

그러나 생각하면 고향과의 인연은 그다지 길었다고는 말할 수가 없다. 그것은 보통학교를 고향에서 다닌 후는 줄곧 서울이나 일본 등지에서 학교를 다녔기 때문이며, 성장하여서 고향에 머무른 것은 오직 해방 직후 북만주에서 돌아와 학교에 봉직하였던 2년뿐이기 때문이다. 그러나 어린 시절과 그 후 20대가 끝날 때까지는 고향과의 인연이 그치지 않았던 사실이 무엇보다 중요하였다. 누구나 고향에 대한 사랑은 남다른 것이 있다고 한다. 고려 500년의 고도였던 개성의 아름다운 산천과 그 위에 수놓은 역사와 문화의 자취, 그리고 그 땅에서 오랜 삶을 이어 오는 개성 사람들의 근면과 자주는 비록 일제 치하에 있어서도 소중하게 간직되어 왔다. 1937년 개성에 부립박물관(府立博物館)이

창설된 것도 생각하자면 이 같은 자연과 역사, 그리고 인물이 서로 기묘하게 작용한 곳에 있었던 것이다. 자신의 박물관과의 인연, 그리고 우리 고대미술사의 연구 또한 이 같은 고향과의 관계를 떠나서는 하나도 생각할 수가 없다. 그리하여 마침내 고향의 박물관에서 은사 우현 고유섭 선생을 사사(事師)하는 기회가 마련되었던 것이다.

회고의 길 위에서

그 때는 나의 고교·대학 시절이었다. 방학 때마다 일본에서 귀국하여서는 자주 개성 시내 자남산(子男山) 언덕 위에 자리잡은 박물관을 찾았었다. 그 곳에서 동으로는 새로 개통된 유람도로를 따라 선죽교에 이르렀고 다시 송악산을 바라보며 북상하면 만월대에 당도하였다. 백사(白砂)가 깔린 이 길은 사시사철 어느 때나 사색과 회고의 길이 되기도 하였다. 만월대에 이르면 이곳 저곳 석물(石物)과 기와가 산란(散亂)하였고, 더욱 비가 개인 후에는 청자편이 쉽게 눈에 들기도 하였다. 언제인가 이들 기와와 사기편을 주머니 가득히 주워 집에 돌아와서 조모님의 꾸중을 듣던 기억이 새롭다.

이 같은 호고(好古)와 수집의 습성은 일찍부터 싹트고 있었던 듯하다. 서울 제2고보(뒤의 경복고) 3년 때 처음 경주로 수학여행을 갔었다. 그 때 시내를 걸어서 고적을 찾아 마침내 황룡사지에 이르렀다. 황량한 절터 곳곳에 고초(古礎)만이 산란하였는데 동내 아동들이 호미를 들고 나와 우리가 지켜보는 앞에서 기와를 파내고 있었다. 이 때 그 자리에서 10전을 주고 산 연꽃무늬 둥근기와 두 장은 돌아와 학교 지역 참고실에 두었는데 그 후 이 일이 자랑으로 느껴지기도 하였다. 그리고 이 때 황룡사와 맺은 인연은 그 후 수십 년이 훨씬 지난 오늘까지 그치지 않고 있다.

또한 불국사에 이르러 다보탑을 처음 대하였을 때의 감명은 매우 컸

다. 나는 이 때 흰 화강암을 나무 깎듯 다듬은 절묘한 조형에 손이 쥐어지고 발을 구르며 10대의 흥분을 느꼈었다. 그것은 아마도 당나라 대종(代宗)이 신라 경덕왕이 보낸 만불산(萬佛山)을 받고서 '신라 사람의 기교는 하늘의 조화이지 사람의 기교가 아니다(新羅之巧天造 非人巧也)'(『삼국유사』권3)라고 말한 그와 같은 감탄사에나 비할 수가 있을까. 어느 조용한 이른 아침, 하늘에서 내려와 자리잡은 것 같은 인상이었다. 그 후 은사의 유저『한국탑파의 연구』의 간행을 몇 차례 마련하면서 자신이 또한 이 부문 연구에 힘을 모을 수 있었던 것도 소년 시절에 우리 문화유산에서 받았던 감명에서 비롯하였을 것이다.

진학의 방향

고교에서 대학으로 진학할 때 가친께 학과 선택을 말씀드린 바 있었다. 자신의 희망은 희랍사를 전공하고자 문학부 서양사학과를 지원하는 데 있었다. 그러나 이 때 선고(先考)께서는 이에 반대하시면서 고등 문관 시험을 치도록 법학부를 지원하라는 말씀이었으나 이에 따르지를 못하였다. 그것은 고교 3년의 독서가 모두 자기가 즐겨 읽던 역사와 지리, 그리고 희랍의 철학과 신화 등이었기 때문에 가장 싫어하던 육법전서와의 마지막 학창생활이란 꿈에도 상상할 수 없는 일이었다. 고교 때 고향에 돌아와서는 육당(六堂) 최남선(崔南善) 선생의『조선역사(朝鮮歷史)』와 우리 나라 지리에 관한 책 그리고 우리 문학 1만 페이지 독서 계획을 세우고 학교에서 배우지 못하였던 우리의 것에 대한 공백을 애써 메우려 하였다. 그러나 마지막 대학 지원은 뜻대로 이루어지지를 못하였고 절충도 아닌 경제학부를 택하게 되었다. 그리하여 고교 최종 학년에서는 다시금 입시준비에 착수할 수밖에 없었다.

그것은 그 당시 일본 도쿄제국대학은 문학부가 모두 무시험인 이외는 상당한 수험준비가 필요했다. 돌이켜 생각하면 중학부터 대학까지

는 쉴새 없던 수험준비의 연속이었다. 그리하여 합격은 되었으나 이것
은 한때 평생의 길에서의 방황이 되기도 하였다. 그러나 대학 3년의 생
활을 결코 허송한 것은 아니었다. 강의실과 도서관 그리고 하숙방, 이
들 삼각형의 정점을 돌면서 3년의 마지막 학생생활이 계속되었으며 졸
업 세미나에서「한국 고대 경제사 서론」을 발표한 것도 우리 고대사와
의 관계를 애써 지니고자 하였기 때문이었다. 재학중 이웃 문학부에서
서양사연구실을 기웃거리며 감회를 느낄 때도 있었고 도서관에서의
독서는 여전히 고교 시절의 계속이기도 하였다. 한때 희랍어를 배운다
고 선생을 찾은 일이나『서양사신강(西洋史新講)』을 탐독한 것도 이 시
절이었다. 해방 다음 해인가 서울 신촌으로 조의설(趙義卨) 박사를 찾
아 희랍사의 말씀을 들은 일이나 그 당시 고향의 송도중학에서 잠시나
마 서양사를 담당하였던 것도 생각하면 이 같은 집념과 미련의 연장이
었다.

　또 재작년 처음으로 희랍의 땅을 밟았을 때 파르테논 신전에 올라
종일토록 생각에 잠겼던 일, 그 곳 국립박물관에 일참하면서 희랍조각
사의 걸작품에 흥분하였던 일도 내게 있어서는 그만한 까닭이 있어서
의 일이었다.

한국미술사의 연구

　그러나 자신에게는 마침내 서양사 연구의 길은 마련되지 못하였다.
이것은 내가 겪었던 시대의 탓도 있으려니와 스스로의 고집이 부족하
였던 때문이라고 할 것이다. 그러나 그에 대신하여 나에게는 다른 길
이 기다리고 있었다. 그것은 이미 앞에서도 말한 고향의 박물관에서
고유섭 선생으로부터 간곡한 인도를 받고 있었기 때문이었다. 그리하
여 대학 시절 방학마다 고향에 돌아와 박물관에 일참(日參)하는 나를
위하여 선생은 고마운 가르침과 사랑을 아끼지 않으셨던 것이다. 언제

나 어리석은 나의 질문이 연속되었는데 예를 든다면 왜 고려청자는 갑자기 없어졌느냐 따위였다. 아마도 이 질문은 내가 선생을 처음 뵈었던 그 날 박물관의 사무실 겸 연구실에서 물은 것이었다. 그 후 선생은 내가 귀향하는 기회를 잡아서 여러 차례 개성을 중심으로 삼은 고려 고적, 특히 당대(當代) 절터와 그 곳의 금석문 조사에 동반하여 주시기도 하였다. 한 번은 약 5일 동안 개풍군에 소재한 영통사(靈通寺)·현화사(玄化寺) 등의 고비(古碑) 탁본에 나섰었다. 절터의 촌가에서 숙박하고 대각국사비를 탁본할 때의 일이다. 비석이 컸기에 촌가를 찾아서 사다리를 구하여야만 하였고, 선생은 그 위에서 탁본을 하시기에 밑에서 사다리 잡기와 먹갈기가 나의 일이기도 하였다.

그리하여 선생의 빠른 솜씨로서 비석의 글자와 무늬가 드러났고 돌아와 표구가 되어서 박물관에 걸리게 되면 그것이 큰 자랑이고 즐거움이 되기도 하였다. 이것이 후일 나 자신의 이 부문에 대한 남다른 관심과 수집의 동기가 되었던 것이다. 그리하여 수년 전에 발간한 『한국금석유문(韓國金石遺文)』 또한 해방 후 수십 년에 걸쳐서 수집한 자료인데 이것 역시 대학 시절 선생의 고마운 인도를 따른 것이라 말할 수 있을 것이다.

그런데 자신이 마침내 선생의 길을 택하게 된 까닭에는 1944년 6월 선생이 40의 젊음에서 갑자기 세상을 떠나신 일과 바로 그 다음 해에 해방을 맞이하였던 이 두 가지 큰 일이 연속되었기 때문이다. 선생이 마지막 병석에 계실 때 나에게 주신 고마운 여러 가지의 말씀이 다시금 떠오른다. 그러나 선생은 마침내 회복하지 못하시고 별세하시니 이 때 내가 받은 20대의 큰 충격은 비할 바가 없었다. 장례가 끝나고 며칠 후 박물관 사택에서 선생을 따르던 몇 사람들이 모였는데 이 자리에는 그 후 나와 같은 길을 걸었던 전 이대박물관장 진홍섭 교수, 그리고 서울대 음대 박민종(朴敏鍾) 교수도 참가하였다. 이 모임에서 내가 읽은 추도사의 일절에는 "선생의 아름다운 생애를 본받으며 선생이 남기신

훌륭한 연구를 밝히겠다"는 말이 들어 있었고 그 후 나는 이 길을 걷고자 하였던 것이다.

그 후 1년이 되어서 마침내 선생이 병석에서 예언하신 해방의 날은 찾아왔고 나 자신은 또한 해방된 나라에서 스스로의 갈 길을 선택하고자 하였던 것이다. 그것이 국립박물관에 자리를 얻게 되었던 계기인데, 첫 과제로서 선생의 방대한 유고 정리와 간행이 기다리고 있었다. 그리하여 위에서 든 『송도고적』·『한국탑파의 연구』에 이어서는 『조선미술문화사논총』·『한국미술사급미학논고』 등과 자료집을 넣어서 모두 10책이 1950~60년대에 걸쳐서 차례로 간행되었던 것이다. 그리하여 일찍이 경성제대에서 미학과 미술사를 전공하신 선생은 우리 나라에서 한국미술사 연구의 선구자가 되었을 뿐 아니라 우리 나라에서 처음으로 박물관에 헌신하였던 그 생애가 한층 두드러지게 되었다. 박물관 그리고 한국미술사의 연구에는 서로의 깊은 관련이 있었다고 하겠다. 해방 후 이 부문에 종사하여 온 진홍섭 교수, 최순우 전 국립박물관장, 그리고 나를 넣어서 모두 개성박물관과의 깊은 인연을 떠날 수는 없을 것이다.

나의 그리운 바다

위에서 말한 바와 같이 해방과 함께 자신에게 주어진 큰 과제가 있었다. 그것은 선생을 따라 한국미술사의 기초연구에 착수하는 동시에 박물관 사업에의 참여 이 두 가지였다.

1948년 이후 김재원 박사의 배려에 의하여 국립박물관 연구과에 자리를 얻어 혹은 미술연구회에 참여하였고, 혹은 대학 미술사강의를 담당하였던 것은 모두 선생의 그 길을 애써 걷고자 하였기 때문이다. 그리고 이어서 6·25 동란의 어려운 고비를 지나 동국대학교의 봉직과 동교 박물관의 개설, 1971년에서 1974년에 이르는 국립중앙박물관의

봉직을 거쳐서 다시 동국학원으로의 복귀는 모두 이 두 가지 과업과
직접 관련된 일이었다. 또 그 사이 문화재위원회에의 참여나 석굴암 3
년공사 등도 또한 이 같은 연구와 보존의 범위에서의 일이었다. 더욱
이 6·25 동란으로 고향을 잃고 난 후부터는 이미 그 전부터 착수하였
던 백제와 신라의 고미술 연구에 한층 집중할 수가 있었다. 한국 탑상
의 연구에서 그 발생국인 백제 고토, 그 중에서도 충남 서산 등지와 전
북 익산, 특히 후자에 대하여서는 오랜 세월을 두고 그 곳 미륵사지와
왕궁평(王宮坪)을 조사함으로써 마침내 백제 무왕의 익산 천도 사실을
추정할 수 있었던 것도 또한 선생의 인도를 따른 것이었다.

　그러나 이보다도 선생과의 더욱 깊은 인연의 땅이 있었다. 그 곳은
경주에서 60리 창창한 동해가 전개되어 있는 '신라 동해구의 유적'인데
선생은 이 곳을 가리켜 '나의 잊히지 못하는 바다'라고 하였다. 선생은
그 마지막 글에서 "경주에 가거든 문무왕의 위적(偉蹟)을 찾으라. 무엇
보다도 경주에 가거든 동해의 대왕암을 찾으라"고 부탁하시었다. 내가
해방 직후인 1947년 이 곳을 처음 찾은 것이나 위에서 말한 1962년부
터 3년간의 석굴암 공사, 곧 이어서 신라 동악(東岳)인 토함산 조사의
담당 그리고 마침내 1967년 5월 선생이 간곡히 부탁하시던 동해의 대
왕암 곧 문무대왕 해중릉의 확인, 다시 이어서 경주 낭산에서의 대왕
화장터 속칭 능지탑(陵只塔)의 조사 등은 모두 선생의 선견과 유훈을
따르던 것임은 다시 말할 것도 없었다. 그리하여 우리 석굴대불의 새
로운 명호와 그 내실의 연구가 또한 이에 뒤따랐던 것이다.

　근년에 이르러 우리는 차차 우리의 것에 대한 개안과 착수가 이루어
지고 있다. 그것은 이 같은 조형문화에 대한 우리 자신의 새로운 용의
이기도 하다. 금년에 이루어질 신라 동해구 유적의 보수나 부여·익산
등 백제 유적의 조사계획에 접할 때마다 필자에게는 남다른 깊은 감회
가 있다.

<div align="right">(1980년)</div>

선사의 길을 따라

1. 전쟁과 방황

우선 해방에 앞서서의 나의 학창시절, 그 후의 짧은 시간이나마 일본 도쿄에서의 취업, 그리고 북만(北滿)에서의 방황과 그 곳서 맞은 해방과 귀향에 이르기까지의 이야기를 먼저 적어 두어야 하겠다. 누구나 해방을 손쉽게 맞지는 않았을 것이다. 나도 자신의 길을 찾기 위하여서는 시간의 낭비와 강요된 길에서의 방황이 따랐다. 일제치하에서 감당하여야만 하였던 고통이 있었고 피하여야만 하였던 위험이 거듭되기도 하였다.

고향의 제일보통학교(만월) 졸업반은 교사 관계로 한 반밖에 없었다. 용케 입학하니 생도는 50명이 넘었는데 크게 북부와 남부로 구분되었다. 북부생도 중에는 평생의 벗인 진홍섭(秦弘燮)·박민종(朴敏鍾 : 뒤의 서울대음대학장)이 있었고 나는 남부 출신이었다. 당시 개성은 남대문을 사이에 두고 남북이 갈려 있었고 남부에는 상가가 집중하고 있었다. 조부께서 자수성가하신 것도 상업과 인삼포 경작을 통하여서였다. 따라서 살림에 큰 어려움은 없었으나 여유와 사치를 모르고 지난 것 같다. 보통학교 6학년 여름방학 때도 가친을 따라 박연폭포로 피서를 갔던 기억이 있다.

가을학기가 시작되어서 상급학교 진급반이 편성되었을 때 제외되었기에 가친이 담임선생(일본인)을 찾아서 특청을 하여야만 하였고, 늦게 수험공부에 착수하여서 과외가 끝나면 가장 먼저 뛰어서 교문을 나섰

고 밤늦도록 공부하면 어머니가 걱정하시던 생각이 난다. 6년을 통해
한 번도 우등상장을 받지는 못하였으나 서울 제2고등보통학교(지금의
경복중학교)에 단번에 입학되었을 때는 석차가 두번째여서 스스로 놀라
기도 하였다. 입학하던 날 나는 학교기숙사에 들어서 가친이 혼자 떠
나실 때는 눈물을 참지 못하던 기억도 있다.

그러나 곧 학교에 익숙하였고 공부에 열중할 수 있었던 것은 상급학
교를 지원하여야 하며 이왕이면 일본 고등학교에 가야겠다는 생각이
있었기 때문이다. 그리하여 4학년 때 일본 도쿄고등학교(東京高等學校)
에 응시하였으나 불합격되었다. 실력을 모르고 응시한 까닭이었을 것
이다. 졸업반에서는 겁을 먹었는지 도쿄나 수자(數字) 있는 고등학교를
단념하고 학교 선배가 진출하고 있는 일본 마쓰야마 고교(松山高校)에
응시하였는데 이 학교는 조선학생에 대한 입학제한이 있어 매년 한두
명밖에 입학이 허락되지 않았다. 일본 시골학생과의 경쟁은 두렵지 않
았으나 30명에 가까운 그 해 조선수험생이 있었다. 요행히 단번에 합
격하고 보니 첫 학년은 여유 시간이 있어서 운동부(유도)에 들었고 독
서도 즐길 수가 있었다.

조선문학 1만 페이지 독파의 목표를 세우고 닥치는 대로 소설을 읽
었고, 한편 그 사이 못 읽었던 『조선역사』(최남선)와 조선 지리 관계 도
서를 메모하면서 숙독하기도 하였다. 한편 문일평(文一平) 선생의 『사
화집(史話集)』(小冊)과 『전집』을 구하여 열독하였고, 그 중의 혜초·대
각국사·이율곡의 전기는 몇 차례 소감을 적으면서 읽기도 하였다. 후
일 인도 전역을 돌면서 몸에 혜초의 『왕오천축국전』을 지녔던 일, 그
리고 평생 대각국사의 고귀한 생애를 그리워하고 그의 영정을 정부에
건의 제작한 일이나 해방 직후 개성박물관의 사업으로 개풍군에 남은
고려 제일의 큰 사찰 흥왕사터를 조사하고 실측한 일이 다시 떠오른다
(「興王寺址調査」, 『白性郁博士회갑논문집』, 동국대, 1957년).

그러나 이 같은 일은 고교 상급반에 오름에 따라 다시 중단하지 않

을 수 없었다. 그 까닭은 대학입시가 다가오고 있었기 때문이다. 처음에는 역사과목, 그 중에서도 희랍사를 전공하고 싶은 생각이 간절하여서 희랍어·라틴어 입문서를 사서 보았고, 한편 희랍철학으로 플라톤의 주요 저작을 읽었는데 그 중 소크라테스의『변명』은 몇 차례 읽으면서 그의 삶과 죽음을 그려보았고 또 한때는 희랍의 신화공부에서 나아가 장편서사시인『일리아드』와『오디세이』를 밤새는 줄 모르고 탐독하던 일이 있었다. 생전 소원하던 희랍땅 아테네 신전에는 늦게 1970년대에 비로소 오를 수 있었는데 진종일 파르테논 언덕에 머물면서 고교 당시의 꿈을 다시 그려보기도 하였다. 그러나 서양사 공부의 꿈도 이루지는 못하고 말았다. 나의 고교 시절에는 어느 대학을 택하든 문학부의 모든 학과는 거의 무시험 입학이 허용되고 있었다. 따라서 그 같은 진학이 이루어졌다면 고교에서의 수험준비는 따로 하지 않았을 것이다. 그러나 나의 사정은 이와는 달랐다. 가친께서는 고문(高文)패스를 끝까지 희망하셨고 나는 문학부 진학에 뜻이 있었다. 사실 나는 육법전서와는 친근한 일도 없었고 또 그 같은 생각은 해 본 일도 없었다. 그리하여 주위와의 절충이랄까 도쿄대학의 경제학부(상과)를 지망하게 되었던 것이다.

경제학부에 들어가 보니 조선인 학생으로 다른 1명이 있었는데 대구의 장병찬 군이었다. 만나 보니 나와 생년월일이 똑같아서 서로의 기연(奇緣)을 반가워하기도 하였다. 그 전까지는 1년에 대학 전체에서 불과 몇 명밖에 없었는데 우리가 입학하던 해(1939년)는 10명이 넘었다고 하여 이상하다고 하였다. 그 중에는 법학부에 최윤모(대법관)·염세열·김경택·이하영 등이 있어 서로 가까이 지냈는데 모두 재학중에 고문시험에 패스하기도 하였다.

나의 대학 시절은 고교 시절에 비하면 비교적 많은 자유시간을 얻을 수가 있었다. 4년간 대학 정문 가까운 하숙집(初音館 本家) 4첩반(疊半) 방에서 지냈기에 큰 변화도 없었다. 조부께서 50원 학비를 단 한번의

지체도 없이 보내 주셨기에 그 돈으로 감당하였다. 교재비가 거의 없었기에 여유돈으로는 책을 구입하는 일이었다. 따라서 생활도 단순하기 짝이 없어 하숙에서 아침 9시 이전에 중앙도서관 대열람실에 이르러 자리를 잡아야 하였고, 강의와 식사 때 자리를 비우는 일 이외는 밤 9시경까지 도서관에 남아 있었다. 이와 같이 하숙방 - 도서관 - 강의실의 삼각(三角)점을 매일 돌고 있었다. 다만, 낮 점심시간에는 도서관 앞 분수대 잔디에 조선인 학생이 모여서 잠시 소식을 나누었는데 자주 나오는 학생으로는 김상협(法)·이한기(法)·이호(法)·신도성(法)·장병찬(經)·염세열(法) 등이 있었다. 나는 경제원론·경제사 같은 과목을 열심히 들었으나, 상과 계통에는 마침내 흥미를 느끼지 못하였다. 졸업반에 이르러 일본경제사의 권위인 쓰치야 다카오(土屋喬雄) 교수의 세미나에 참석하여 리포트로「조선 고대 경제사 서론」을 제출한 일이 있었다. 야나이하라 다다오(矢內原忠雄)의 강의와 소장교수였던 오쓰카 히사오(大塚久雄)·오코우치 가즈오(大河內一男) 교수의 서양경제사 강의에 열심히 출석하던 생각이 난다. 한편 강의 이외는 도서관에서 전공과 무관한 서양사 관계 도서, 그 중에서도 도호쿠 대(東北大) 오루이 노부루(大類伸) 교수의 대책(大冊)『서양사신강(西洋史新講)』을 노트를 만들면서 열심히 읽었다.

대학 재학중 여름과 겨울의 방학 때는 꼭 귀국하였는데 고향에서는 자남산(子男山) 위에 자리잡은 박물관을 자주 찾았다. 때로는 송도고적을 찾아서 송악산 주변과 그 이북의 천마산(天摩山) 등 고려 사찰터를 찾기도 하였다. 또 고향 왕복길에는 서울의 덕수궁미술관과 경복궁의 총독부박물관, 그리고 부여나 경주를 찾아서 고적을 찾기도 하였다. 한 해는 우현 고유섭 선생이 이끄는 고향의 유지 일행과 경주에서 당시의 박물관원 최순봉(崔順鳳 : 해방 후 초대 관장) 씨와 고적에 밝았던 최남주(崔南柱) 씨의 인도를 받아 석굴암에 이르기도 하였다. 경주박물관장 오사카(大坂) 씨는 고유섭 선생의 소개로 만나 그로부터 그가 새로 발

견하였다는 「임신서기석(壬申誓記石)」 탁본 한 장을 얻어 일본에서 작
은 족자로 만들어 책상 앞에 걸어 놓고 조석으로 암송하던 생각이 난
다.

대학을 나온 것은 태평양전쟁이 일어나던 해인 1941년 12월이었다.
전쟁으로 3개월의 단축 졸업이었는데 졸업 후의 갈 길을 모색한 끝에
도쿄에 머물러 일본 최대의 학술출판사인 이와나미 서점(岩波書店)에
서 출판사무를 배우기로 하였다. 그리하여 대학의 지도교수였던 쓰치
야 다카오(土屋喬雄) 교수의 주선으로 이와나미 서점 주인 이와나미 다
케오(岩波武雄) 씨를 만나 입점(入店)이 쉽게 이루어졌다. 이 때 졸업생
들은 모두 회사・은행으로 나갔는데, 쓰치야 교수는 나의 색다른 지망
을 거듭 확인하고, 이와나미 씨를 소개해 주었던 것이다. 그리하여 소
매부(小賣部)의 실습을 거쳐 출판부에서 약 2년 그 실무를 담당하였는
데, 후일 이 경험이 은사 우현 선생 유고 간행에 큰 도움이 되기도 하
였다.

1943년 들어서 일본의 패전이 거듭되고 일본 본토 대포격이 가까워
옴에 가족을 먼저 귀국시키고 다시 도쿄를 찾았다. 그러나 그 사이 징
용이 평화산업에 미치고 이와나미 또한 예외가 아니었다. 경찰이 나를
찾고 있다는 소식을 듣고 다시 사직을 결심하고 이와나미 씨를 사저
(私邸)로 찾았다. 그는 나의 의향을 듣자 조선의 독립을 바라고 있을
것이라며 퇴임을 양해하면서 자기는 끝까지 도쿄에 머물러 있겠다는
결의를 말하기도 하였다.

이같이 하여 1944년 이른 봄에 다시 고향에 돌아오게 되었다.

2. 우현 선생과의 짧은 인연

해방에 앞서 고향에 돌아오던 방학시절은 여름과 겨울 두 차례 긴
휴가를 즐길 수가 있었다. 글자 그대로 산수가 아름다운 나의 고향은

고려 5백년의 고도이어서 나의 호고(好古)와 역사에 대한 관심을 키워
주기에 충분하였다. 송악산 밑에 전개된 만월대에 이르면 석계(石階)와
주초(柱礎)는 완연하였고 고와(古瓦)와 청자편(靑瓷片)은 널리 깔려 있
었다. 고교 때 어느 여름방학에는 비가 며칠 내린 후의 어느 날 만월대
를 돌면서 기와와 청자 파편을 양복바지 가득히 넣어 가지고 집에 돌
아와 대청 쪽마루에 내놓았다가 이를 보시던 조모님으로부터 꾸지람
을 듣던 일이 있었다. 고향땅 흰모래 위에서는 청자편을 많이 볼 수 있
었는데 특히 비 온 뒤의 만월대에서 나온 청자편에는 아름다운 것이
많았다. 우현 선생을 개성박물관으로 찾아 선생과의 첫날의 화제도 이
고려청자에 관한 것이었다. 개성부립박물관(開城府立博物館)이 개관된
것이 1930년, 선생이 이 곳에 부임하신 것이 그보다 3년 후였다. 그 전
에도 박물관을 자주 찾았고, 간혹 관장의 모습을 짐작하기는 하였으나
면담을 위하여 선생을 사무실로 찾은 것은 고교 시절이었다.

"고려청자는 천하의 명기로 그 이름이 높았는데 왜 일조에 없어졌습
니까. 그것은 청기와장(匠)이 그 비법을 전수하지 않은 까닭으로 보아
야 합니까?" 이것이 나의 선생에 대한 첫 질문이었다. 선생은 나의 당
돌한 첫 질문을 끝까지 들으시고 대답하시기를, "고려청자는 그같이
사람과 사람 사이의 비법의 전달이란 입장에서 고찰하기보다는 그 당
시의 역사와 문화·사회의 입장에서 생각하여야 이해가 이루어질 것
이다. 고려청자는 비법의 전수가 아니 되어서 사라진 것이 아니며, 청
자는 다시 분청사기로서 새롭게 발전한 것으로 보아야 할 것이다. 하
나의 조형은 역사와 사회의 변천 속에서 고찰하여야 이해할 수 있을
것이다"라고 하시었다.

선생과의 첫 대화가 있은 후 나는 박물관을 찾는 횟수가 거듭되었
다. 그리하여 선생은 나의 귀향을 기다려 4, 5일 예정으로 송도고적을
답사하는 일이 거듭되었다. 어느 여름인가 선생의 고비(古碑) 조사에
따라서 고려의 현화사비(玄化寺碑)와 영통사(靈通寺)의 대각국사비(大

覺國師碑), 그리고 귀로에 오룡사비(五龍寺碑)를 차례로 탁본하였다. 모두 절터에 남은 고비라 가까이 인가가 없었고, 탁본을 위하여서는 사다리를 빌어야만 하는데 가난한 농가에서는 마땅한 것을 구하기가 어려웠다. 그리하여 한편으로 먹을 갈아 드려야 하였고 한 손으론 낡은 사다리를 잡아야만 하였다. 더운 여름이라 물은 쉽게 말랐는데 그 짧은 시간에 선생의 익숙한 솜씨로 탁본이 진행될 때는 밑에서 쳐다보면서 혼자 흥분하기도 하였다. 그 중 대각국사비의 두전(頭篆) 좌우에는 방구(方區)가 있어 그 안에 봉황무늬가 음각되어 있었다. 그것이 몹시 아름다웠기에 한 장 갖고 싶은 욕심이 간절하였으나 마침내 그 말씀을 드리기가 어려워 빈손으로 떠난 아쉬움이 그 후 길이 남기도 하였다. 그러나 박물관에 돌아와 모두 표구되어서 진열실에 걸렸을 때는 마냥 즐겁고 자랑스럽기가 비할 수 없었다. 나의 평생을 통하여 우리 금석문에 대한 집착은 선생으로부터 받은 것이 분명하다. 나의 책『금석유문』은 현재 5판이 준비되어 있는데 그것은 해방 후의 새로운 자료 특히 고고미술에 중점을 두어 왔다.

어느 방학에는 예성강을 건너 견불사(見佛寺)에 이르러 석탑을 조사하였고, 귀로에 공민왕릉을 찾기도 하였다. 이 때 선생께서는 해골 한 개가 남아 있을 뿐이라고 하였다. 이 같은 선생의 고적답사는 후에 개성에서 발행되던『고려시보』에 연재되었는데, 그 후 선생에게 졸라서 서울 박문서관에서 조판(組版)되었으나 이것은 총독부의 발행 허가가 안 나와 해방 후 선생 유저 첫 책으로 1946년 간행되었다. 마지막 병석에서 이 책의 간행을 걱정하시던 기억이 새롭다.

대학 재학중 그리고 졸업 직후 도쿄에 머무르고 있었을 때 나는 두 차례 선생을 그 곳에서 맞이할 수가 있었다. 첫번째는 소위 기원 2600년을 기념하는 정창원보물전시회(正倉院寶物展示會)가 도쿄 우에노(上野)공원의 국립박물관에서 열렸을 때였다. 나는 이 전시회 초대일에 선생을 따라서 아침 일찍 박물관을 찾았다. 모든 것이 천년이 넘은 고물

뿐인데 그들 현품(現品)이 모두 너무나 새로운 사실에 크게 놀라기도 하였다. 그리하여 선생에게 거듭 질문을 하면서 너무나 생생한 형태와 채색에 대한 강한 인상을 받기도 하였다. 해방이 되면서 일본 나라(奈良)의 박물관에서는 소규모로 이 보물이 전시되어 오는데 그 곳을 찾을 때마다 옛 기억이 떠오르기도 하였다. 우리 미술 연구에서 특히 삼국에서 신라 성기(盛期) 7·8세기에 이르는 유품조사에서 우리의 것을 가려내는 노력은 특히 경주 안압지에서 수습된 적지 않은 유물을 통하여 많이 밝혀지기도 하였다. 다행히 근년에 이르러 일본학계 또한 정창원 보물의 전래지에 대하여 관심을 모으고 있기도 하다. 지금도 가을이 되면 이 전시회를 찾곤 하는데 정창원에 대한 우리의 주목은 앞으로 우리 고미술 연구를 위하여 많은 것을 밝혀줄 수 있을 것이다.

다른 한 번은 선생이 1943년 6월 도쿄에서 열린 일본제학진흥위원회(日本諸學振興委員會) 예술학회에서 「조선탑파의 양식변천」을 발표하기 위하여 오신 때였다. 이 때 선생은 환등(幻燈)을 사용하시면서 제한된 시간을 알리는 벨소리를 거듭 들으시면서도 끝까지 계속하였다는 뒷이야기를 들었다. 이 논문은 후일 번역하여 『한국탑파의 연구』(예술선서, 동화출판공사)에 포함시켰다.

위에서 말한 바와 같이 1944년 봄에 도쿄에서 돌아오니 시국은 점점 긴박하여 가는데 직장은 갑자기 구할 수가 없어서 선생은 여러 차례 걱정하여 주셨다. 오랫만에 고향에 머물게 된 것, 그리고 거의 매일 박물관을 찾게 된 것은 다행이었다. 그러나 그 당시 젊은 나이로 무직자는 가차없이 징용의 대상이 되었으므로 학교 같은 곳 또는 철도국이나 방공(防空) 감시대 요원 같은 자리가 있다 하나 모두 유력 자제에 의하여 차지되었고 빈자리가 남아 있을 리가 없었다. 학교 교원은 머리 깎고 국민복장에 두 다리에 게돌(각반)을 착용하고 하루에 몇 차례 「황국신민서사(皇國臣民誓詞)」를 외우던 전시 때였다. 그런데 이 때 선생의 지병은 악화 일로의 상태여서 고적조사는 벌써 중단되었고 복약(服藥)

이 계속되고 있었다. 내가 도쿄에 있을 때도 선생께서 급한 편지를 보내셔서 약을 구해 드린 일이 있었다.

지금도 똑똑하게 기억나는 일이다. 1944년 6월 6일 아침 10시경 자남산(子男山) 박물관에 오르니 선생은 좁은 사무실에서 동향한 책상에 앉아 원고를 쓰고 계셨다. 인사를 드리니 붓을 놓으시며 날이 청명하니 의자를 들고 나가서 이야기하자고 하셨다. 그리하여 선생과 박물관을 바라보는 사무실 출입문 그늘에 마주 앉아 이야기가 오고간 지 불과 10분이 못 되어 선생은 의자에서 일어서시면서 잠깐 내실에 들었다 나오겠다고 하셨다. 그 후 혼자 한참 기다렸더니 내실에 소식이 나오면서 기다리지 말고 돌아가라는 말씀이었다. 조금 있더니 시내에서 의사 박병호(朴炳浩) 씨가 급히 올라왔다. 뒤에 들으니 선생께서 갑자기 내실에 들어오시면서 대야에 많은 피를 토하였다는 것이며 절대 안정이 필요하다고 하였다.

선생은 발병 후 일진일퇴의 병세가 거듭되더니 동월 26일 오후 4시 넘어 운명하시니 향년 40이었다. 그 사이 병석에서 재기하여야겠다는 말씀과 멀지않아 신생(新生)의 날이 올 것이니 살아야겠다고 하셨다. 또 나에게는 부자와 같이 형제와 같이 지냈다는 고마운 말씀과 사람은 크게 살아야 한다는 말씀도 여러 차례 있었다. 임종의 자리는 그 날 미망인과 나 오직 두 사람이 지켜보았는데 마지막 말씀은 없이 긴 숨을 거두셨다.

선생의 장례는 간소하게 치렀고 화장 후 묘지는 개풍군 청교면 수철동(水鐵洞)으로 정하였다. 유고는 전부 내가 맡기로 하였고, 장서는 시내에 개설된 중경문고(中京文庫)로 옮겼다. 기타 신변의 일기와 사진류는 유가족이 보관키로 하였다. 이 때 유가족은 미망인 이점옥(李点玉) 여사와 2남 4녀였다. 선생의 박물관 재직은 1933년 3월부터이니 만 11년을 넘었다.

선생 별세 직후 박물관 사무실 겸 선생의 서재에서 선생을 추모하는

모임이 있었다. 선생을 가까이 모시고 따르던 사람과 박물관직원 그리고 유족이 모였다. 이 자리에서 나는 장문의 추도문을 읽었는데 그 끝에는 다음과 같은 글이 있었다.

선생님의 훌륭한 가르침을 지키면서 남기고 가신 아름다운 생애를 본받으며 훌륭한 연구를 밝히는 것이 아닐까요.

선생에 올린 추도사의 요지는 선생의 생애를 본받으며 선생의 연구를 밝히겠다는 것이었다. 나는 이 날을 고비로 평생의 갈 길을 새롭게 마련할 수가 있었던 것이다. 1944년 7월 10일이었다.

3. 북만주에서 다시 고향으로

선생의 별세로 한때 허탈에 빠져서 갈 길을 모르고 있었다. 그렇다고 직장 없이 지냈다가는 언제 징용에 나갈지 모르는 시국이었다. 마침내 8월에 이르러 일자리를 얻게 되었는데 국내가 아니라 북만주를 가야만 하였다. 고향의 선배인 공진항(孔鎭恒 : 해방 후 농림장관) 씨가 만몽산업주식회사를 조직하여 사람을 뽑고 있어 응모하였다. 입사 후 잠시 개성에 머물다가 만주 하얼빈 본사로 옮겼고, 가족을 인솔하고 그 곳 사무소에 근무하게 되었다. 이 회사는 당시의 만주국 정부로부터 개척용지를 얻어 우리 농민을 옮겨서 도작(稻作)의 수전(水田)으로 개척하면서 그 자금과 자재 같은 것을 얻어내는 일이었다. 그리하여 북만 각지에 넓은 농토를 마련하였으니 안가(安家) · 목단강(牧丹江) · 와우토(臥牛吐) 등지에 농장이 있었다. 나는 하얼빈에서 1945년에 다시 북행하여 치치하얼(齊齊哈爾) 사무실에 근무하면서 자주 현장으로 출장을 나갔다.

8월 초 소일개전(蘇日開戰)이 있던 직전이다. 더운날 와우토 농장을

찾던 중 소나기를 만나 순식간에 범람하는 하천에서 실족될 위험을 무릅쓰기도 하였다. 귀로에는 철도 연선(沿線)으로 나와 만주리(滿洲里)에서 떠난 열차를 타려 하였다. 열차는 일본인 철수의 마지막 기차라고 하니 놓칠 수가 없었다. 그런데 차가 들어오는 순간 소련항공기의 갑작스런 공습을 받아 소련 참전을 몸으로 겪기도 하였다. 다행히 이 마지막 기차는 하얼빈을 못 가고 치치하얼로 올라갔기에 나는 밤늦게 가족을 만날 수 있었다. 그러나 며칠을 지남에 소련군의 남하가 몹시 빨라서 치치하얼의 시가전이 예상되었고 전투에는 조선족도 성벽 수호에 동원된다는 말이 돌았다. 이 때 일본군에 징발되어 전투에 참가한다는 일은 있을 수 없다고 판단되어서 몇 사람이 의논하여 시가에서의 탈출을 계획하였다. 그리하여 8월 14일 새벽 치치하얼성을 빠져 나왔는데 다행하게도 만인(滿人) 순경만이 성문을 지키고 있었다. 새벽의 짙은 안개 속을 헤치고 성문을 나서서 다시 수강(漱江)을 건너니 아침 해가 퍼졌다. 그리하여 곧 바로 북행하여 그 날 밤 만인(滿人)부락에서 1박하고 이 곳서 마차를 얻어 다음 날 오후에는 목적하던 동양진(東陽鎭)에 이르니 미리 연락되었던 국민당 비밀요원을 만나 편의를 얻었다.

이 곳에 도착한 다음 날 휴전 소식이 들려 왔다. 해방의 날이 찾아온 것이다. 8월 17일이었다. 그리하여 북만의 이 작은 부락에 며칠 머물면서 양고기 철판구이로 해방의 환희를 나누었다. 하루 이틀만 늦게 치치하얼을 떠났더라도 이 같은 북상하는 피난길에 오르지는 않았을 것이라고 후회하기도 하였다. 멀리 흥안령(興安嶺)을 바라보면서 깊은 감회를 느낄 수 있었다.

그러나 나는 급히 치치하얼 사무실로 돌아가야만 하였다. 가족을 피난처에 두고 간부 몇 명만을 선발하여 보내기로 하였다. 국경 가까운 일본 정착촌은 토벽이 둘러 있었는데 그 위에 집총한 개척단원이 보였고 밤이 되면 만인의 습격·약탈·방화가 자행되고 있었다. 무사히 치치하얼로 돌아온 며칠 후에 가족들은 젊은 남자 사무원 보호로 이번에

는 선편(船便)으로 논강을 따라 내려왔다. 밤새 강변의 왕모기에 물리고 마적단의 습격에 떨면서 돌아왔을 때는 반가웠다. 네 살 난 큰딸의 얼굴은 천연두같이 물려 있었다. 그러나 곧 이어서 소련병사의 가옥침입에는 놀라지 않을 수 없었다. 그것은 가까운 곳에 일본인수용소가 설치되어 소련군 병사가 감시하고 있었는데 달밤에 부녀자의 비명이 들리기도 하였다. 하루는 일본군 포로 수천 명이 무장해제를 당하고 거리를 지나는데 가족들이 매달려 작별하는 모습은 처참하기만 하였다. 모두 기차에 태워 시베리아로 간다고 하였다. 이 때 한국 사람들은 가슴에 태극 마크를 달고 '해방된 민족'으로 비교적 자유로운 행동을 하였다. 전쟁이 끝나니 어디서 그 많은 물자가 나왔는지 풍부한 식료품을 시장에서 볼 수가 있었다.

북만의 가을은 짧아서 9월을 앞두고 갑자기 추워졌다. 그리하여 귀국이냐 머무느냐 하는 논의가 며칠 벌어졌으나 나는 더 춥기 전에 귀국하기로 결심하고 9월 1일에 귀국 길에 올랐다. 그러나 전후의 혼란 속에서 교통수단이 시간을 지킬 수가 없었다. 역에 나와 오래 기다리고 있다가 기차가 들어오기에 올라탔다. 그리하여 동행(東行)하여 하얼빈에 내려서 며칠 동안 다음 차를 기다렸다. 당시의 신경(新京 : 長春)에 이르러서는 피난민수용소에 들었는데 다시 수일 후의 기차는 다행하게도 한 번에 안동(安東)까지 우리를 실어다 주었다. 교차하는 북상 군용차에는 일본군 포로와 소군이 뜯어낸 공장 기계류 심지어 학교의 책상, 의자까지 들어 있어 의아한 생각이 들었다. 그런데 안동에 내린 것은 다행이었으나 바로 그 날 오후부터 압록강 철교가 폐쇄되었는데 그 이유인즉 만주에 호열자가 돌고 있었기 때문이었다는 것이다. 할수 없이 한국인 하숙집을 찾아 지하실에 방을 얻은 것은 다행이었으나 그것이 바로 아편굴이어서 늙은 중국인들이 누워서 아편을 피우고 있었다. 밤에는 요란한 총소리가 들렸는데 국민당과 공산당의 충돌이라 하였다. 북만에서 이 곳까지 왔으니 압록강 다리가 다시 개통할 때까지

몸도 쉴 겸 기다리기로 하였다.

　며칠을 기다리다가 쉬 개통할 기색이 없다기에 다시 압록강을 거슬러 위화도를 건너 의주에 상륙하니 학교 마당에 태극기가 바람에 날리고 있었다. 북만을 떠나 20일이 넘었는데 이제 무사히 해방된 내 나라에 돌아왔다는 실감을 비로소 느낄 수 있었다. 내자와 네 살 난 딸도 모두 건강히 돌아왔으니 고마운 생각뿐이었다. 곧 도보로 30리 길을 걸어 신의주에 이르러 이만갑(李萬甲) 교수 댁에 들르니 그 날 밤에 갑자기 40도의 고열이 났다. 혹시나 하고 염려하였으나 다음 날부터 열은 내리고 회복이 되었다. 이 교수 댁에도 이 때 큰 걱정거리가 있었으나 친절하게 대하여 주셨다. 며칠 후 기차 편으로 다시 남하하여 여현에 내렸다. 이 곳에서 높은 산을 넘어 배천온천으로 내려왔는데 산에는 전화줄이 있어 38선이라 하였다. 석양 길을 재촉하여 마지막 고비를 넘었기에 가족은 모두 울음을 터뜨리고 말았다. 산정에서 배천 시내를 바라보니 전등이 휘황하게 켜져 있었다. 산을 내려와 고향에서 가까워 몇 차례 왔던 온천장에 들러서 먼저 고향에 도착소식을 알리고 넓은 풀장에 뛰어들었다.

　며칠 후 고향에서 형제들이 마중 나왔다. 재회의 기쁨은 비할 바 없었다. 보행으로 고향집에 돌아오니 9월 30일, 북만에서 떠난 지 꼭 1개월이 되던 날이었다. 가족과 같이 더듬은 멀고 험한 길이었다.

4. 우현유고의 간행

　해방된 38선 위의 고향에 돌아오니 소년시절부터의 타향생활이 15년이 넘었다. 그리하여 해방 직후의 혼란기를 잠시 고향에서 머물고 싶어 만월대 근처에 한옥을 구입하고 결혼 후 처음 내 집으로 옮겼다. 집은 작았으나 대청마루를 열면 송악산의 전경이 들어왔고, 만월대에서 채화동으로 유람도로를 거닐 수가 있었다. 그 때 나의 귀국소식을

듣고 찾아온 최명진(崔明鎭 : 전산업은행 이사)의 권유에 따라 연말부터 개성상업학교 교감에 취임하였고, 그 후 송도중학과 신설된 개성공업학교에도 나갔다. 그러나 고향에서의 교원생활은 오래 계속하지 못하였다. 좌우진영의 충돌에서 나아가 송악산 허리를 지나간 38선으로 피아의 무력 충돌이 예상되었다. 이 때 누구의 제보에 따랐던지 한밤중에 개성경찰서 형사의 가택수사를 받아 1주일 경찰서에 구금된 일이 있었다. 누가 우리 집에 붉은 문서가 있다고 밀고하였던 탓일까. 책장에 가득 들어 있던 고유섭 선생의 유고 꾸러미를 끄집어 온 마루에 산란시킨 후 나를 개성경찰서 유치장에 1주일 구금하였다. 그러나 그 사이 단 한 번도 신문을 한다든지 조서를 꾸미는 일이 없었다. 학교에서의 조심성 없던 자유주의적 강의, 그리고 좌익학생들의 내 집 방문이 당국의 주목을 받아서 한 번 혼을 낸다고 한 것인가. 시내 교장과 유지들의 보증 형식으로 풀려 나왔던 것은 다행이었다.

이 때쯤 우현 선생의 유고정리가 착수되었다. 서울 을유문화사의 '조선문화총서'의 한 권으로 『조선탑파의 연구』가 제3집으로 선정되어서 그 진행이 나에게 맡겨졌기에 『진단학보』의 국문원고와 선생의 최종원고인 일본문 동제(同題)의 글을 국문으로 옮기는 일이 진행되고 있었다. 그 중 특히 후자는 미완의 것이었는데 다행히 선생에 의하여 총론만은 정서(淨書)까지 되어 있었으나 주요 석탑에 대한 각론은 탈고되어 있지 않았다. 그리하여 선생이 선정하였던 도판을 넣어 출판사에 넘길 수가 있었다.

이와 동시에 선생의 한국미술사 관계 유고 중 발표된 것을 잡지·신문에서 모두 필사하는 일에 시간과 노력이 필요하였다. 그리하여 우선 모아진 것을 나누어서 첫째로 『조선미술사론집(朝鮮美術史論集)』이라 이름하여 서울신문사에 넘겼는 바 얼마 후에 유고 중에서 선생이 재세시에 출판을 위하여 논제와 그 순번을 달은 친필 계획서가 나왔다. 이에 필자는 급히 상경하여 원고를 찾아와 재편하였고 이름도 『조선미술

문화사논총』이라 하여 선생의 뜻을 따랐다. 이 두 책은 모두 6·25 이전에 나올 수 있었으나 용지의 불량, 오자의 과다 등 마침내 7교가 넘어 출판사의 이야깃거리로 남기도 하였다.

하루는 몇 시간 교정에 몰두하다가 뇌빈혈증을 일으킨 일도 있었다. 당시의 발문(跋文)을 보니 선생 유고의 정리를 처음에는 5개년으로 끝내려고 착수하였다. 그러나 이 일은 전쟁과 그 후 나의 진로의 변경 같은 일 때문에 마침내 그 완성이 최초의 3배인 15년이 지나서야 이루어졌다. 다행한 것은 선생의 적지 않은 원고와 도판류는 개성에서 서울로, 다시 수원에서 부산으로 피난처를 전전하였으나 모두 무사하였던 일이다. 유고 정리와 간행이 모두 끝난 후 선생의 『저작목록』을 유인본(油印本)으로 만들었고, 유고는 분류별로 지함(紙函)에 넣어 부번(附番)하여 동국대도서관에 영구 보존키로 하였다. 해방 20년, 게으른 탓과 전란으로 필요 이상으로 완간이 늦어졌으나 그 사이 선생과 동문이신 고 이희승(李熙昇) 선생, 국립박물관에서의 작업을 도와주신 김재원 박사, 이홍직 선배, 서문을 마련하여 주신 이여성(李如星)·이병도(李丙燾)·이희승 여러 선생의 후의가 그 때마다 따랐다. 유고 완간에 대하여 육당(六堂) 최남선(崔南善) 선생으로부터는 마지막 병석에서 고마운 말씀을 받기도 하였다. 이 날 이홍직 교수와 문병차 종로3가 근처의 댁을 찾았는데, 육당 선생은 나를 반가워하시면서, "황 교수는 조선 사람이 아냐. 조선 사람은 선생의 유고를 정리하지 않아" 하시며 격려하여 주시었다.

그 중 누구보다도 고 일석 이희승 선생은 항상 나를 보실 때마다 우현의 요절을 슬퍼하셨고, 진홍섭 형과 나 2인의 개성박물관과 서울 본관의 취업을 위하여서는 개성을 왕복하시며 주선하여 주셨고 입버릇같이 "우현이 지금 살아 있었으면" 하시며 고인과의 친분을 말씀하시기도 하였다.

우현 선생 기념비

1969년 6월 선생 25주기를 맞아 우리는 신라 동해구(경주군 양북면 감포읍 대본리)에 선생의 기념비를 세워서 '나의 잊히지 못하는 바다'라고 크게 새겼다. 이 자연석비를 동해 이견대 서쪽해변에 세운 것은 일제 말(1939년)에 이 곳 감은사탑의 조사와 나아가 이 지점에 이르러 해중의 대왕암을 바라보시며 깊은 감회를 '나의 잊히지 못하는 바다' 등에 담아 『고려시보』에 발표하였기 때문이다. 나는 이 때 경주에서 선생을 뵙고 석굴암에 올랐으나 이 곳 동해까지 이르지 못한 것은 학교 개학으로 먼저 도쿄로 떠났기 때문인 듯하다. 「경주기행의 일절」에서 선생은 「경주에 가거든」이란 글 속에서 다음과 같은 글을 남기셨는데 이것이 또한 나의 경주에서의 큰 지침이 되었던 것이다. 그 글을 옮기면 다음과 같다.

경주에 가거든 문무왕의 위적(偉蹟)을 찾으라. 구경거리의 경주로 쏘

다니지 말고 문무왕의 정신을 기려 보아라. 태종무열왕의 위업과 김유
신의 훈공(勳功)이 크지 않음이 아니나 이것은 문헌에서도 우리가 가릴
수 있지만, 문무왕의 위대한 정신이야말로 경주의 유적에서 찾아야 할
것이니, 경주에 가거들랑 모름지기 이 문무왕의 유적을 찾으라. 건천(乾
川)의 부산성(富山城)도, 남산(南山)의 신성(新城)도, 안강(安康)의 북형
산성(北兄山城)도 모두 문무왕의 국방적 경영이요, 봉황대(鳳凰臺)의 고
대(高臺)도, 임해전(臨海殿)의 안압지(雁鴨池)도, 사천왕(四天王)의 호국
찰(護國刹)도 모두 문무왕의 정경적(政經的) 치적이 아님이 아니나, 무
엇보다도 경주에 가거든 동해의 대왕암을 찾으라……

하였다. 이 짧은 말씀을 나는 평생에 소중하게 간직하여 왔다. 그리하
여 해방 직후인 1947년(상기한 개성공업학교 재직중) 10월에는 처음 혼자
서 동해구를 찾아 감은사 유(柳)씨 집에 머물면서 대왕암을 처음 망배
(望拜)할 수 있었다. 이 기행은 필자의 「감은사(感恩寺)를 찾아서」(『文
學』 22집 1950년 5월호)에 실려 있는데 그 후부터 나는 경주여행에서 자
주 이 곳을 찾기도 하였다. 상기한 선생의 동해비(東海碑) 뒷면에는 다
시 선생의 대왕암의 노래 중 다음의 첫 일절을 실었는데 그 전문은 따
로 그 후에 동해비 옆에 세운 작은 석비에 새기기도 하였다.

> 대왕암(大王岩)
> 대왕의 우국성령(憂國聖靈)은
> 소신후(燒燼後) 용왕되사
> 저 바위 저 길목에
> 숨어들어 계셨다가
> 해천(海天)을 덮고나는
> 적귀(賊鬼)를 조복(調伏)하시고 (1940년 8월 1일)

선생의 문무왕의 위적을 찾으라는 말씀에 따라 필자는 먼저 경주 시
내 낭산서록(狼山西麓 : 四天王寺 서북방)에 전래하는 돌무더기, 속칭

'능지탑(陵只塔)' 또는 '연화탑(蓮花塔)'에 주목하게 되었다. 이 낭산유적
에 대하여서는 우리 고문헌에 보이지 않으며 일제 말 일본인 사이토
다다시(齋藤忠 : 경주박물관) 씨에 의하여 조사되어서 12지석이 발견되
어 박물관으로 옮긴 바 있었다(이 돌은 다시 원위치로 옮겨 복원됨). 그
때 사이토 씨는 이 유적을 화장과 관련하여서 추정을 내리기도 하였
다. 1960년대 필자는 자주 이 유적을 주목하였고 『삼국사기』에 보이는
문무대왕의 화장과 관련하여서 이 유지에 건립된 일종의 특수석탑의
잔영으로 추정하였다. 그리하여 이 조사를 당시 담당하였던 신라 삼산
(三山)·오악(五岳)조사계획에 포함시켰던 것이다.

그러나 이 속칭 '능지탑'에서 곧 짐작되는 바와 같이 능은 신라 왕자
를, 탑은 곧 화장을 가리키는 것으로 보았고, 일명 연화탑은 곧 이 곳
서 화장된 왕자의 극락왕생의 기원을 담고 있는 것으로 보았다. 이 파
탑(破塔)의 기부(基部 : 西)에서는 탄화층(炭化層)이 보였고, 내부 각면
의 중앙에는 소조불좌상(塑造佛坐像)의 안치 사실도 밝혀졌으나, 그 중
양슬 일부(兩膝一部)가 남은 것은 오직 서방뿐이었다. 이 같은 서방불
(西方佛) 배치의 목조건물은 다비 후 먼저 그 위에 세워졌으나 그후 화
재로 파손됨에 다시 그 자리에 석재로 건탑되었는데 기단에는 12지생
초(2支生肖)를 방위를 따라 각 3구씩 배치하였고, 다시 그 위에 연화무
늬를 새긴 탑재를 쌓아올렸던 것으로 추정되었다. 이 곳을 문무대왕의
유언에 지적된 '고문외정(庫門外庭)'으로 추정할 수 있었던 것은 해방
후 구(舊) 박물관 뒷집(구 일본인 주택) 마당에서 홍사준(洪思俊) 관장에
의하여 발견된 문무왕릉비편이 다행히 귀부 안에 삽입되는 하단부가
달려 있어서 그 특이한 형식이 사천왕사(四天王寺) 전면(前面)에 남은
2구의 귀부 중 서편 것과 일치함을 알았기 때문이다. 그런데 이 귀부는
현재 남향하고 있으나 일제 초 경편철도가 통과하기까지는 현재의 남
향과는 반대로 능지탑을 향하고 북향을 하고 있었다. 이 같은 사실은
당시의 총독부 고적조사보고서에 주기(註記)되고 있어 문무왕비의 본

래의 장소와 귀부와 그 방위를 짐작할 수 있었기 때문이다. 오늘 행방
을 모르는 귀두(龜頭)가 일찍이 가리키던 그 북쪽 방위에 이 능비와 상
응하던, 대왕으로 말미암은 동대(同代)의 영조물(營造物)이 있었던 것
이 아닐까. 탑파의 원의(原義)가 방분(方墳)이나 영묘(靈廟)일진대 대왕
과 친연이 있는 사천왕사 바로 역외(域外)에 자리잡은 이 능지탑을 다
시 대왕의 능비와 서로 결부하여 봄이 어떠할까. 하물며 양자의 설치
연대가 서로 접근하고 있는 사실에서 그러하다.

　이 능지탑은 그 후 불완전하나 12지상을 모두 찾아 돌리고 연화문석
(蓮花紋石)으로 복원되었으나, 오늘도 국민의 주목을 크게 받지는 못하
고 있다. 이 석탑은 문무대왕의 신라 최초의 화장터를 기념하던 특수
탑임이 분명하니 나라의 사적(史蹟)으로 격상되어 한 층의 보호를 받
아 마땅할 것이다. 이에 대하여서는 「신라 문무대왕탑묘의 조사」(『한국
일보』 1971. 6. 22)란 필자의 글과 장충식(張忠植) 교수(동국대)의 『신라
낭산 유적조사』(동국대박물관, 1985, 경주)가 있다.

　문무대왕 유적으로서는 위에서 적은 능지탑보다도 동해구의 해중릉
조사와 그에 앞서는 석굴암 공사를 자세히 써야겠으나 그에 앞서서
1948년의 국립박물관 취업과 6·25동란 중의 일, 그리고 대학으로의
전환 등 일신상의 큰 변동에도 언급되어야 하겠다.

5. 6·25동란에서 대학으로

　위에서 간단히 적었지만 우현 선생이 안 계신 고향은 삭막하기만 하
였다. 고향의 학교에서 머무른 것도 단기간이어서 드디어 1948년에 이
르러 이희승 선생의 주선으로 서울 박물관 본관에 자리를 얻게 되었
다. 이 때 연구과에는 박물감 칭호의 연구원 몇 명이 있었는데, 서갑록
씨는 초면이었으나 장욱진 씨를 이 곳서 만난 것은 의외였다. 장 화백
과 나는 경복중학의 동기였다. 이 외에 이홍직 선배가 진열과장으로

경복궁 자경전 안의 1실을 차지하고 있었다. 이 때는 군정시기여서 미국서 체핀 여사가 와 있었다. 박물관 활동이 아직 활발한 때는 아니라 자기 시간을 얻을 수가 있어서 우현유고의 정리를 다시 계속할 수 있었다. 매일 경복궁 안의 진열관을 돌아보는 순시업무가 있어 흰 가운을 입고 천자고(千字庫) 창고까지 살피기도 하였다. 하루는 본관에 도적이 들어서 모조금관류가 도난당하는 사건이 발생하였다. 박물관에서 모조품이라고 발표하여도 곧 믿지를 않는 듯하였다. 그 때 개성박물관 유물의 서울 소개가 결정되어서 트럭으로 유물을 서울로 옮겼으나 그 중 국보로 지정된 2점의 고려청자만은 따로 3등차 선반 위에 얹고 상경한 기억이 있다. 진홍섭 관장이 개성 시민의 반대로 관장의 입장이 난처하였으나 송악산전투로 박물관에 포대를 설치하려는 사태에서 부득이하였다.

한편 관내에서는 미술연구회가 시작되어 공개되었는데 나도 「한국 탑파의 양식변천」, 「고대 용(龍)에 대하여」, 「새로 발견된 신라범종」 같은 발표 제목으로 참가한 일이 있었다. 같은 방에는 일본 와세다 대학 출신의 민천식(閔天植) 씨가 있었는데 명랑한 성격의 위인으로 가까이 지냈으며, 때로는 지방답사를 같이하여 경주나 경북 북부지방의 사찰을 돌기도 하였다. 모두 불교미술 연구에 뜻이 있어 서로 의지될 것으로 여겼으나 그 후 6·25를 치르면서 세상을 떠난 것은 너무나 슬픈 일이었다.

6·25가 일어났으나 박물관은 후퇴할 줄을 몰랐다. 중앙청이 같은 담 안에 있었으나 그들은 전화 한 통, 긴급 연락 하나 없이 밤새 후퇴하고 말았다. 가까워 오는 포성소리와 한강 폭파소리로 밤을 새고 나니 인공기가 중앙청에 올라 있었고 아침 일찍 2명의 병사가 자경전(사무실)을 찾아왔다. 서울이 함락된 것이다. 거리에는 탱크를 앞세운 공산군이 들어오고 있었다. 이 날부터 9·28 국군의 서울 탈환까지 우리는 박물관에 머물렀다. 간부직에서 수위에 이르기까지 공산치하 3개월

모두 직장을 떠나지 않았는데 이런 곳이 또 어디 있었는지 궁금하다.

공산군이 입성하던 첫날 관내에서는 자치위원회가 생겨서 이홍직 씨와 내가 각각 정·부위원장에 선출되었다. 3일 후인가 평양에서 파견된 김모가 당도하여 박물관을 접수하고 나를 교체하여 당시 구석방에서 사진사로 일하던 김씨를 부위원장으로 삼았다. 뒤에 들으니 그는 남로당원이라고 하였다. 김재원 관장은 후퇴하여 사택에 머물렀으나 신변에는 큰 박해가 없었다. 지방의 박물관(경주·부여·공주)과의 교통은 두절되어 본관과의 연락은 전혀 없었고 다만 개성만이 소통되었는데 이 곳의 진열품은 사변 전에 서울로 소개되어 있었다. 박물관의 주요 간부와 수위들은 경복궁 내에 각각 사택이 있어서 그대로 머물고 있었는데, 그것도 8·15인가 하루아침에 강제 철거를 당하여 궁내를 떠날 때까지였다.

박물관의 동향은 표면상 급격한 변화는 없었다. 필요한 인원으로 인정되어서 모두 신분증과 배급이 있었다. 관내에서는 7월 말부터 중요 유품의 포장작업이 시작되었는데, 비상시의 소개를 위함이라고 하였고, 국립박물관뿐 아니라 덕수궁미술관의 중요품 그리고 개인 소장품도 포함되어 있었다. 이 포장이 완료됨에 8월에 들어서 덕수궁미술관 신관 1층 창고로 운반되었다. 그리고 이와 동시에 이홍직 씨의 요청에 따라서 나는 덕수궁에 단신 파견되었고 이에 따라 숙소를 대한문 들어서 우측의 현존하는 작은 한옥으로 옮겼다. 방 하나를 쓰면서 가족과 같이 9·28 직후까지 이 곳에 머물렀다. 이 때 덕수궁에는 이규필 관장과 직원이 남아 있었는데 국립박물관에서 파견된 사람을 환영할 리는 없었다. 그러나 별다른 충돌 없이 9·28을 넘긴 것은 다행이었고, 그보다도 창고 안의 포장된 두 박물관 미술관의 중요 유물이 모두 무사하였던 사실은 또한 무엇보다 다행이었다.

덕수궁 또한 경복궁과 같이 높은 담으로 외부와 격리되고 있어 사변 중의 보호에는 큰 도움이 되었다. 무엇보다 외부사람의 출입이 통제되

어 있었고 경복궁은 후반에 군대 점령하에서 또한 그러하였다. 덕수궁
은 군대는 없었으나 시내 한복판에서 대한문이 엄중히 폐쇄되어 있었
기 때문이다. 반대로 담장 안에 머물렀기에 외부 사정에 몹시 어둡기
도 하였다. 8월의 더운 어느 이른 아침이었다. 경복궁 사택에 평복의
젊은 사람 몇 명이 들이닥쳐 나와 김원룡 두 사람이 광화문 네거리(서
대문쪽 어느 2층)로 연행되었다. 나는 잠자리에서 일어나 셔츠를 걸치고
고무신을 신은 채 끌려갔다. 다행히 모두 신분증이 있었던 듯하다. 그
리하여 그 곳 책임자로 보이는 젊은 사람을 만나서 박물관의 필요 인
원인 사실과 중요 유물의 관리요원임을 설명하였더니 납득이 되었던
지 돌아가라고 하였다. 김 교수와 나는 다시 박물관으로 돌아와 다행
으로 여긴 일도 있었다.

　9월에 들어 전국(戰局)은 더욱 중대한 고비를 맞고 있었다. 마침내
미군의 인천상륙에서 서울탈환작전이 시작되었다. 박물관 또한 가장
어려운 고비를 맞았다. 관내 회의의 최종 결론에 따라 시내 종묘 안에
큰 지하호를 파기로 결정하였고 그것이 이루어지면 포장된 유물을 덕
수궁에서 그 곳으로 이동하여 매몰하기로 하였다. 이 계획은 북의 파
견원의 동의가 있어 착수할 수 있었는데 이 일에는 이홍직 선생의 큰
배려가 있었다. 그리하여 밤낮을 가리지 않고 며칠 교대로 현장에 동
원되기도 하였다. 국군이 마포 방면에 진출하던 낮에 우리는 종묘굴을
파면서 언덕에 기어올라 콩 볶는 소리의 시가전을 멀리서 짐작할 수도
있었다. 밤에는 시가전에 따라 덕수궁 안에 포탄이 떨어지기도 하였다.
이 때쯤 경복궁 사무실 밖의 방공호 가까이 떨어져 대피중인 관원이
위태하였다고 들었다.

　내가 있던 덕수궁에서는 국군 입성에 앞서서(3일 전 저녁 때) 북의 요
원 몇 명이 나를 부르더니 창고열쇠를 내놓으면서 자기들이 떠나니 나
보고 조심하라 하였다. 나는 곧 이홍직 선생에게 이 사실을 알렸더니
앞으로 어느 누가 와서 열쇠를 달라고 하여도 절대 내주면 아니 된다

고 하였다. 물론 그만한 용기와 눈치도 나에게 있었다. 그 날부터인가 우리는 야간에 국군의 입성을 맞기 위하여는 대한문을 어느 때고 열어야 하므로 대한문을 막 들어서는 석교 밑에 나가 그 밑에서 대기하기로 하였다. 27일 밤에는 서울 전투가 최고에 달하여 포탄이 궁 안에 연속 떨어졌다. 박물관 전원이 석조전과 미술관 밑에 집결하였는데 밤에 이홍직 선생이 석조전 밑에서 포탄편에 부상하여 쓰러졌다. 응급조치하였는데 다행히 급소를 벗어났으나 안면의 출혈은 그치지 않았다. 나는 계속 포탄을 피하여 담을 따라 대한문 돌다리 밑을 왕복하고 있었는데 한 번은 대한문 수위실에 머물던 북쪽 후퇴병에 발각되어 총을 들이대고 '쏜다'를 연발하는 것을 겨우 달래서 위기를 모면하기도 하였다.

27일 밤 자정이 지나니 석조전 위층에서 불이 났다. 위층은 해방 후 미소공동위로 사용되어서 종이가 산란되고 있었는데 포탄이 인화된 듯하였다. 불은 본격적으로 번져서 아래층으로 옮아 내려왔다. 우리들은 크게 놀라서 밤을 새면서 방화에 전력하였다. 방화물도 없고 아무 쓸 만한 기구도 없었다. 물론 소방서에 연락할 수도 없었고, 전화도 불통이었다. 양동이에 물을 담아 새벽까지 운반하였는데 물은 앞 정원 물개 분수대에 고여 있었다. 그러나 아무 효과도 없이 불은 아래층까지 번지고 있었다. 나는 만일 이 불이 포장된 중요 유물이 가득히 들어 있는 옆 미술관에 연소되면 큰 일이라고 지레 겁을 먹었던 것일까. 그리하여 두 집 사이를 연결하는 화랑에 긴 사다리를 걸고 그 위에 올라서서 물을 붓기도 하였다. 뒤에 생각하니 어리석은 일이었다. 새벽이 되니 물을 나르는 사람은 줄었는데 인력으론 어찌할 수 없었기 때문이리라. 아무리 소리를 높여 불을 끄자고 독촉하였으나 허사였다. 뒤에 들으니 몇 사람은 숨어서 나오지 않으면서 "제가 목숨을 보장할 것인가"라고 하였다고 들었다. 불은 석조전 하층에서 꺼졌는데 그 곳 서쪽 넓은 금고는 시뻘겋게 불에 달아 있었다. 여러 날 폭탄을 피하면서 그

속에서 눈을 붙이던 곳이었다.

9월 28일 오후 2시쯤인가. 국군 2명이 대한문에 나타나 문을 두드렸다. 혼자 나가서 문을 열었더니 이상 유무를 물으면서 나의 인도로 궁내를 한 바퀴 돌고 나갔다. 그 후 나는 미술관 사무실 책상 위에서 깊은 잠에 들었다. 며칠 동안의 피로가 엄습한 모양이었다. 글이 길어졌는데 이것이 내가 겪은 9·28의 기억이다.

그 후 1·4후퇴에 앞서서 가장 먼저 후송된 것이 바로 6·25 때 포장되어서 덕수궁으로 옮겨 보관된 박물관·미술관의 소장품이었다. 이홍직 씨와 나는 9·28 후 박물관을 떠나게 되었는데 이 선생은 그 직후 청와대 경찰서의 조사를 받았으나 무사하였고, 나는 돌아온 김재원 관장을 만나 잔류를 희망하였으나 거절되었다. 할 수 없이 1·4 후퇴하면서 가족을 수원에 가까운 신갈 농가에 소개시키고 동서인 최한국 씨와 보행으로 부산으로 떠났다. 도중 대전~대구간은 대전도립병원의 마지막 환자 후송차에 편승할 수 있었는데 이 같은 혜택은 내가 대전에서 이 병원 후송차의 국도 통과를 미군 헌병대에 교섭하여 통행증을 얻어 준 덕택이었다. 이 때 미군은 병원차를 호송하여서 시내를 벗어날 수 있었다. 그러나 대구부터는 다시 보행으로 삼랑진까지 내려갔다.

그 후 다시 가족을 찾아 수원에 돌아온 경위나 그후의 일은 다른 기회를 얻어야 하겠다. 그 후 마침내 휴전이 되고도 몇 해 후에 조명기 (趙明基) 박사의 염려로 동국대 전임으로 옮겼는데, 생각하면 전쟁에서 거리로 귀중한 세월이 흐르기도 하였다. 북만에서의 귀향에서 6·25를 치르고 이제야 자기 길에 오른 느낌이었다.

6. 부여와 익산 −반가상을 찾아서−

대학에 자리잡은 후부터 본격적으로 착수한 것은 한국미술사의 주류를 이루는 불교미술−바꾸어 말하면 불교의 양대 예배대상인 탑상

에 대한 기본자료의 조사였다. 은사께서 이미 착수하신 그 길을 따라 백제의 유물조사에 나섰다. 부여의 오층탑과 익산의 다층석탑을 찾는 기회가 많았는데 그 때마다 당시의 부여박물관장 홍사준(洪思俊) 선생과 동행하였다. 6·25에 앞서서 부여에서는 사택지적비(砂宅智積碑)를 홍 관장과 함께 부여 읍내에서 발견하여 오늘까지 유일의 백제비가 되었다. 이들 백제쌍탑에 대한 주목은 나아가 두 고도에 남은 궁지·절터·왕릉 등을 조사하게 되었는데 특히 익산지역이 고대의 중요한 땅임을 알게 되었다. 고산자(古山子) 김정호(金正浩)의 백제 무왕대의 별도설(別都說)을 현지에서 깊이 깨닫게 되었는데 이 같은 추정은 그 후 일본의 마키타 다이료(牧田諦亮) 교수가 간행한 중국 육조대『관세음응험기(觀世音應驗記)』에 부기된 백제 사료 중 제석사(帝釋寺)에 관한 기사의 첫머리에서 '百濟武康王遷都 枳慕蜜地'라 한 데서 더욱 확실해졌다. 백제 무왕에 의한 익산 천도의 사실이 곧 익산 고적의 배경으로 등장하였으며 백제 일대의 최대 가람인 미륵사뿐 아니라 동양 유수의 대석탑 건립의 배경도 보다 명료하게 부각되어 갔다.

 이 익산대탑은 우리 석탑파의 수위에 있다. 비록 오랜 세월에 붕괴되어 오늘 6층 일부(서탑)만을 남기고 있으나 이 탑에 대한 과거 한·일 학자 사이의 논의도 대립되고 있었고 해방 후 부산 천도 당시 발간된『역사학보』창간호에서 두계(斗溪) 이병도(李丙燾) 선생은「서동설화(薯童說話)의 신고찰」에서 또한 새로운 견해를 발표하여 주셨다. 이 박사의 발표가 나오자 나는 부산 광복동의 박물관 창고에서 이 박사와 다른 생각을 발표한 일이 있었는데 이 발표는 김재원 관장의 주선을 따른 것이었다. 다른 생각이라 하더라도 그 내용인즉 은사의 주장을 따른 것이며, 이 박사의「신고찰」이 이 석탑의 연대를 새롭게 공주시대로 추정하신 데 따른 것이었다. 매우 당돌한 일이었고 피난처에서 준비 또한 부족하였던 바 이 박사께서 친히 나오셔서 앞자리에 앉아 나의 환등 설명에 질의까지 하여 주신 것은 고마운 일이었다. 이 박사

와 우현 선생 두 분은 모두『진단학보』의 창립동인이시며 은사 재세시 개성박물관을 찾아 주신 일도 있었다.

이 익산 미륵사지는 경주 황룡사지 발굴에 이어서 다시 10년이 넘는 장기발굴이 현재도 계속되고 있어서 많은 새로운 자료를 얻었고 백제 무왕대 창건설이 한층 굳어지기도 하였다. 해방 직후부터 근 50년 미륵사를 중심으로 왕궁탑·제석사지·왕궁평 유적 등에 관심을 모아 왔으며 특히 1965년 12월에는 왕궁리오층석탑의 해체 복원공사를 담당하여 다시 유례를 볼 수 없던 금판『금강경』을 비롯한 사리구와 불상 등 많은 국보를 검출한 일도 기억에 새롭다. 탑뿐 아니라 이 곳 석불리의 석굴좌상과 한국 최대의 석조 광배, 그리고 이웃에서 전하는 태봉사(胎峯寺) 석조삼존불의 조사 또한 백제 작품으로 매우 귀중하다. 이 높이 3미터에 달하는 대광배의 탁본 몇 장을 위하여 당시의 박일훈 (朴日薰) 경주박물관장과 수일 간 애쓴 일이 있었는데 그 탁본 1부가 남아서 새로 개관될 부여박물관에 전달한 일도 다행이었다.

백제 탑상에 대한 조사는 결코 고도(古都)에 국한되지 않았다. 1959 년에는 홍사준·김상기·이홍직 3인에 의한 충남 문화재 조사 때 홍 관장에 의하여 서산 가야면 용현리 가야협(伽倻峽)에서 마애삼존불 발견의 큰 성과가 있었다. 김재원 관장과 나는 그 직후 홍 관장이 보낸 사진을 들고 현장으로 달려갔다. 삼존 앞에 이르니 한참 서로 말이 없었다. 백제의 최우수 불상 3구가 같은 암면에 나란히 옛 모습을 오늘에 보이며 전래하였는데 보존상태 또한 양호하였다. 여래입상을 중심에 두고 두 손으로 구슬을 잡은 보살입상과 반가사유 양식의 보살좌상을 좌우 협시로 삼은 삼존상이 새로운 국보로 돌연 출세하였으니 더 큰 다행과 즐거움이 아닐 수 없었다. 이들 3구의 각별한 불보살의 양식은 백제불상양식인 동시에 바로 일본 상대 불상(上代佛像)의 삼대양식(三大樣式)이니 이 삼존 발견 후 일본으로부터 많은 사람이 찾아오는 까닭을 쉽게 이해할 수가 있다. 삼존 중에 반가상 1구가 오늘에 이르는

천수백 년 제자리를 지키고 내려온 사실이 그저 고맙기만 하였다. 나의 우리 나라 국보 금동반가사유상 2구에 대한 연구는 이 백제상의 새로운 발견으로써 크게 용기를 얻었다.

그리하여 백제 영역뿐 아니라 국토 전역에 대한 반가상 조사가 시작되었는데, 그 때마다 새로운 자료가 조사되어서 한때는 '보이지 않는 손'에 인도되어 적시적소에서 중요한 신자료를 찾는 느낌마저 들기도 하였다. 서산불에 곧 이어서 태안삼존불의 발견, 그리고 이어서 충남 비암사(碑岩寺)를 중심으로 삼은 연기 일대의 합계 7구의 비상(碑像) 검출과 국립박물관으로의 이관 교섭 등 만 2년간의 조사였다. 이 조사에는 처음 이홍직 선생과 동행하였는데 뒤에 나를 가리켜 '지남철을 지닌 사나이'라고 하시면서 항상 격려하셨으며, 전형필 선생 또한 그 중 비암사불상 비문 첫머리에 '全氏'라 보이므로 이들은 마땅히 우리 집으로 와야 할 것이 아니냐고 반가워하였다. 조사지역의 중심이 전의(全義)·전동(全東)이었는데 이 '전(全)'자를 머리에 달은 지명 또한 반드시 유래가 있을 것이다.

위의 연기 조사에 대하여서는 직후 『예술논문집』 3집(1964년)에 발표하였고 국보·보물 등으로 모두 지정되어서 현지에 남은 유품도 보호를 받게 된 것은 다행이었다. 백제 멸망 후 연기를 중심으로 하는 백제유민들의 아미타·미륵신앙의 물증이며 동시에 7세기 중엽에 유행하던 불상양식을 밝히는 중요 자료가 되었다. 7개석 중에는 반가상을 새긴 것이 2개 포함되어 있어 그 연구에 다시 중요 자료로서 주목된 것은 다시 말할 것도 없다. 그 후 부여 읍내에서 검출된 납석반가상(蠟石半跏像)은 부소산상(扶蘇山像)과 더불어 모두 하반신뿐이나 귀중한 유품이다. 그 후 전북 김제 대목리 백제사지에서 출토된 동판반가상은 소품이나 전신이 세각(細刻)되어 있었고 일본 대마도에서 정영호(鄭永鎬)·오니시 슈야(大西修也) 두 교수와 함께 검출한 동제반가상 또한 화중(火中)된 하반신뿐이었으나 백제작으로 곧 추정되어서 기지(旣知)

의 일본 나가노(長野) 관송사(觀松寺) 금동반가상과의 비교 고찰이 쉽
게 이루어질 수 있었는데 이들은 그 후 정영호 교수에 의하여 자세한
발표가 이루어졌다. 대마도 안에는 100구가 넘는 우리 역대의 불상이
전래하고 있는데 반가양식상으로는 상기한 파상(破像) 1건뿐이다. 조사
후 전래사원(傳來寺院)에서는 금고를 새로 구입하여 소중하게 보호하
고 있다니 또한 고마운 일이다. 대마도에 대한 우리의 주목은 정영호
교수와 함께 1980년경부터 시작하였는데 그 사이 현지(嚴原)에 건립한
면암최익현선생순국비(勉菴崔益鉉先生殉國碑), 북단(佐護)에 건립한 신
라 박제상순국비(朴堤上殉國碑)와 동도 북단의 조선역관사순난비(朝鮮
譯官使殉難碑)와 끝으로 조선통신사비(朝鮮通信使碑) 등은 모두 그 곳
유지들과의 협력으로 이루어질 수 있었다.

 그 곳에 대한 우리의 주목은 그 이외에도 고려 초조대장경(初彫大藏
經 :『大般若經』) 600권의 조사가 동국대 대마도 조사단에 의하여 이루
어진 것은 오늘에 이르러 흐뭇한 감회를 느끼게 한다. 그리고 이 조사
가 계기가 되어서 국내에서도 초조판이 대량으로 발견되었는데 그 중
과반수는 필자가 그 때마다 수습하여 오늘 호림박물관에 진장(珍藏)케
된 것 또한 다행한 일이었다. 이에 대하여서는 천혜봉(千惠鳳)・박상국
(朴相國) 두 위원이 조사하여 그 내용이 공개되었고 일부는 국보・보물
로 지정되었다.

7. 경주・경상도의 고적조사 -불국사와 석굴암-

 경주를 처음 찾은 것은 제2고보 3학년이었으니 16세의 소년 시절이
었다. 다보탑 앞에 이르러 두 손을 쥐면서 흥분하였고 석굴암에 올라
서는 몹시 오염된 불상을 대하고 크게 놀라기도 하였다. 대학 시절에
는 박물관에 들러 석조물에 익숙하였고 황룡사터에 이르러서는 대탑
지에 농가 1동이 차지하고 있는 사실을 슬퍼하였다. 신라 삼보의 왜치

하(倭治下)의 모습이었다. 박물관의 오사카 긴타로(大坂金太郎) 관장을 만나 이야기를 나눈 것도 대학생 시절이었다.

해방이 되고 국립박물관의 고분 발굴이 있을 때는 간혹 현장을 찾았으나 그 작업에는 마침내 익숙하지 못하였다. 이홍직·김원룡·민천식 제씨와 경주 황남리 일대의 고분 발굴에도 참여하였으나 마침내 고분과는 관계가 멀어졌다. 돌이켜 생각하니 고고미술을 지향하지 않고, 불교미술 그 중에서도 불교의 탑상만을 상대하였던 것은 나로서는 잘한 일이었다. 될수록 전문 분야를 넓히지 말고 깊게 철저하게 공부할 것이며 함부로 연구대상을 바꾸지 않을 것을 스스로 다짐하여 왔다. 함부로 여러 분야에 관여하면서 미숙한 글을 써 놓는 것이 나에게는 선취 득점을 위하여 침을 바르고 다니는 것만 같았다. 그보다는 몇 가지 중요 대상만을 목표로 삼아서 그들의 해명을 위한 기초작업을 선행하여야 한다고 생각하여 왔다. 그 까닭은 한 마디로 우리의 고대문물의 벽은 우리의 상상 이상으로 두꺼워서 쉽게 그 벽을 뚫기가 매우 어렵다고 느껴 왔기 때문이다. 따라서 짧고 귀한 시간과 정력의 소모는 최대한 삼가야만 하였다.

다음은 연구대상을 공략하려면 먼저 그들과 친숙하여야 하는데 그를 위하여 상당한 시간이 필요하며 그 다음에야 대상으로 하여금 그들 자신을 말하도록 이끌어야 한다. 그리하려면 인내하며 기다려야 하므로 우리가 그들에게 명령하듯 서둘러 붓을 들어서는 아니 된다고 믿어 왔다. 나는 누가 고대 조형에 대하여 너무 조급하게 발설하는 경우를 보면 그 사람은 아마도 그 작품이 만들어지던 그 옛날에 그 자리에 살아 있었던 것이 아니냐고 꼬집기도 한다. 그렇지 않고서야 어떻게 그렇게 똑똑하게 단정적으로 결론을 내릴 수 있을까. 친숙이 제일이다. 보고 또 다시 찾고 남들이 한 번이면 나는 몇 번 보아야 하며, 중요 작품에 이르러서는 나의 시력이 그로 말미암아 떨어져도 무방하다는 생각을 가져야 한다고 때로는 학생에게 되풀이하기도 하였다. 신라 반가

사유상의 경우, 석굴암의 경우, 성덕대왕신종의 경우, 또 문무대왕 해
중릉의 경우, 나는 위와 같은 생각을 견지하여 왔다고 감히 말할 수가
있을 것인가. 위에 열거한 여러 대상이 결코 한 사람 일대(一代)의 힘
과 시간만으로 다 해명되기를 바란다면 그것은 어리석은 일이라 할 것
이다. 또 혼자서 다 감당할 수 없는 것도 명백한 일이므로 때로는 새로
운 자료가 확보되기를 꾸준하게 기다리는 인내심을 가져야 할 것이다.

경주와 경상도 일원에 전래하는 신라 불교조형에 대한 조사는 결코
쉬운 일이 아니다. 해방 직후의 상황은 그만두더라도 근년까지도 그들
대상에 접근하기 위한 기회는 자주 찾아오지가 않았다. 대상이 박물관
에 옮겨졌을 때는 그 기회가 용이하다고 하겠지만 그 대상이 전래하던
본래의 장소를 떠나 관계 자료에서 유리되었을 때에는 또한 큰 어려움
이 따르기도 한다. 우리 고대의 문물은 그가 함께 전래하던 동반자료
(同伴資料)에서 떠날 때 그 해명의 어려움이 가중된다. 하물며 고의적
으로 왜곡되었을 때 더욱 그러하다. 우리가 세계에 자랑하는 국보 금
동반가사유상 2구의 귀속 왕조가 풀리지 않고 오늘도 그 연대를 '삼국
시대'라고 부르고 있는 우리의 현실이 그 사이의 사정을 웅변하고 있
다고 나는 생각한다. 이상의 국보상 2구는 모두 금세기 초 일인(日人)
이 약탈하여 그에 대한 관련 자료를 말소 또는 왜곡하였기 때문이다.

이 같은 혼미는 석굴암의 경우도 또한 그러하다. 동양 으뜸의 불상
이면서 그 본존 명호가 오늘 또한 혼돈하니 그 원천을 따지면 왜인의
왜곡에서 비롯하고 있는 것이 분명하다. 불국사에서 일례를 들어보겠
다. 쌍탑 중 석가탑은 근년에 해체되어서 사리구가 수습되었고 그 중
에서는 세계 최고의 인쇄물인 『무구정광다라니경(無垢淨光陀羅尼經)』
이 발견되었다. 그 날 탑 위에서 이층탑신 안의 두꺼운 먼지 속에 사리
방함(舍利方函)이 안치되어 있는 것을 확인하는 순간 나는 동쪽의 다보
탑을 보면서 그 곳 사리구의 존부가 머리를 스쳐 갔다. 그러나 이 문제
는 오늘까지 아무도 발설한 사실이 없다. 일제 조선총독부가 1915년

불국사의 수리를 구실로 이 탑의 사방계단(四方階段)이 다소 이완된 이
외는 아무런 이상이 없던 것을 일본인 이이지마 겐노스케(飯島源之助
：석굴암 수리 당시의 現場技手)를 시켜 억지로 해체 복원하였는데 그는
사진과 보고서를 남기지 않았다. 그가 남긴 것은 다보탑 공사에서 불
상 2구를 얻어 제출한다고 하는 공문 한 장인데 2구의 불상을 당국에
제출한 것은 틀림없을 것이다(그것이 어느 것인지 오늘도 밝혀지지 못하고
있다). 그러나 이것은 다보탑의 사리공에서 사리구로 봉안된 것은 결코
아니며 탑 공사에 따라 기단부나 또는 흙속에서 출토된 것으로 보아야
할 것이다. 이이지마는 탑 내의 사리구를 말하지 않았으며 또 혹시 이
것으로써 대신하려 하였다면 그것은 너무나 어리석은 일이다. 나는 다
보탑의 사리구의 존재를 확신하여 왔는데 그 같은 생각은 상기한 석가
탑의 경우로 말미암아 더욱 굳어졌다. 또 해방 후 필자의 불국사 일대
의 고로(古老)와 주민의 구전에 의하여 이제는 의심이 없다. 다보탑의
수리공사는 탑 주위를 장막으로 가리고 불국사 승려는 말할 것도 없고
부근 주민의 접근을 차단한 연후에 그들만의 손으로 이루어졌다. 그러
나 바로 이 때 탑상(塔上)에서 백포(白布)에 싸인 큰 꾸러미가 내려와
그들에 의하여 어디론가 운반되었다. 마침 그 현장을 숲 속에 숨어서
목격한 김 노인은 이 순간을 몇십 년 간 혼자 간직하다가 1960년대 석
굴암 공사 당시 나에게 전하여 주었다. 이 때 탑에서 내려진 백포의 큰
꾸러미는 과연 무엇이었을까.

　나는 일본을 가면 그들 으뜸의 국보인 평등원(平等院)이 있는 다향
(茶鄕)인 교토 우지(宇治)로 찾아간다. 그들의 십전동화(十錢銅貨)에는
이 평등원을 새겨서 으뜸의 자랑임을 표시하고 있다. 전후(戰後) 황폐
된 이 중세의 국보건물을 수리하고 주위의 연못과 정원을 손질하였으
니 연못에 비치는 그 아름다움은 비할 것 없이 아름답다.

　불국사의 경우는 어떠한가. 일제가 청운교와 백운교를 비롯하여 아
름다운 돌담장을 수리한다고 마당의 큰 연못을 모조리 없애 버렸다.

오늘 범영루(泛影樓)의 이름에서도 영지(影池)의 존재는 넉넉히 짐작이
간다. 우리도 다보탑을 십원 동전에 새겨 넣었고 우표에도 그려 넣고
있다. 그러나 다보탑은 일제가 해체 복원 때 양회(洋灰)를 써서 내부를
충전시켰으니 그 양회가 우수(雨水)에 흘러내리고 있는 것이 오늘의
사실이다. 석굴암을 양회로 두껍게 발라서 원형을 파손하던 그 수법은
다보탑에 이르러 두 번 다시 내부에 양회를 처넣은 것이 분명하다. 당
시의 일본 세키노 다다스(關野貞) 박사는 그의 『미술사』에서 불국사와
일본 평등원이 서로 매우 닮았다고 기록하고 있다. 해방 후 우리 손에
의한 불국사 공사 때 앞마당의 연못을 발굴하여 그 전모를 밝혔으나
이런저런 이유를 들어 마침내 복원을 보류하고 말았으니 원통하고 애
석한 일이다. 이상은 불국사에 한정된 원상 변경의 일인데 석굴암의
경우도 또한 그러하였다.

 이 곳에서 길게 불국사의 이야기를 쓴 것은 오늘 옛 규모와 비할 수
없이 축소된 가람 규모 때문이나 그 해명을 위하여서는 신중을 기하여
야 하겠다는 생각에서이다. 임란 때 왜구의 방화와 약탈로 이천수백
칸의 규모와 전래하던 보물은 모두 불 속에 들어가지 않았던가. 한국
불교미술의 전래가 역대의 전재(戰災)와 특히 왜인에 의한 야만적인
약탈로 거의 자취를 감추어 버렸다고 한다면 지나친 말이 될 것인가.
그 사이의 연구에서 밝혀진 우리의 한탄은 어떻게 표현할 수가 있을
건가.

 불국사와 석굴암은 오늘 국내 으뜸의 명찰로서 앞으로 풀어야 할 많
은 과제를 안고 있다. 특히 석굴암은 그 보존을 위한 평상(平常)관리에
계속 정성을 모아야 할 것이다. 1960년대의 만 3년의 중수 공사가 끝나
고 그 후 4분의 1세기가 지나면서 오늘 소강상태에 있으니 미결 문제
에 대한 연구와 최선의 보존 관리가 이어져야 함은 다시 말할 것도 없
다. 동시에 중수 때 새로 설치 또는 시공한 보존시설에 대한 것은 물론
이요 불상 그 자체의 풍화문제를 넣어서 세심한 관찰이 계속되어야 할

것이다. 1930년대 일제 말기에 이르러 석굴 보존이 심히 우려할 상태에 도달한 사실은 당시의 경상북도가 총독부에 보낸 공문에서도 잘 나타나 있다. 그런데 그 같은 상태는 해방 후에 이르러서도 국내 불안과 전쟁 그리고 책임당국의 무능 등으로 세월을 허비하여 오다가 1960년 상반에 이르러 당시의 군사정권에 의하여 중수의 결단이 내려질 수 있었던 것이 아닌가. 나는 그 때의 정부의 결단을 매우 고맙게 여기고 있다. 당시의 박정희 대통령이 경주에 오시면 몇 차례 예고 없이 현장에 이르러 공사현장을 살피며 걱정하여 주시던 일을 잊을 수가 없다. 문화재의 사후관리가 석굴암보다 더 중요하고 긴요한 곳도 다시 없을 것이다.

불국사와 석굴암에 대하여서는 더 쓸 것이 있다. 석굴암에 대하여서는 1967년 3년 공사 직후에 공사에 참여하였던 멤버들을 태백산 부석사에 2주 합숙시켜 가면서 작성할 수 있었던 『토함산석굴암중수보고서』에 그 내용을 미룰 수밖에 없다. 또 석굴암 도판에 대하여서는 1990년 서울 예경사에서 간행한 『석굴암』이 도움이 될 것이다. 해방 후 우리 손에 의한 단 한 권의 단행본이 없는 사실을 유감으로 여겨서 마련한 것인데 그 후 일본어판이 도쿄(河出書房)에서 나왔고, 영문 소책(小冊)도 진행중에 있다.

8. 동해구와 대왕암

동해 대왕암으로 나를 인도하여 주신 분도 위에서 말한 바와 같이 또한 은사였다. 그의 가르침에 따라 이 곳 신라의 동해를 찾은 것이 1947년 가을이었다. 그러나 해안에서 매우 가까운 거리에 있는 그 곳에 내가 처음 상륙한 것은 1967년 5월 1일이었으니, 그 사이 약 20년의 세월이 가로놓여 있다. 그 사이 해변에서 가까운 감은사지에는 1947년의 초답(初踏) 이후 여러 차례 찾았으며 그 후 국립박물관에 의한 발굴

과 쌍탑 중 서탑에 대한 해체가 이루어져서 막중한 사리보(舍利寶)가
수습되기도 하였다. 이 절터에 대한 조사는 김재원 관장이 필자의 건
의를 받아서 1960년 12월에 착수한 것이다. 그런데 이 절터 조사를 가
능케 하기 위하여서는 당시 일본에서 절터 발굴에 참여하고 있던 김정
기(金正基) 교수 같은 사람이 필요하였다. 그 당시 한일회담 문화재 교
섭 일로 도쿄에 머물고 있던 나는 그의 지도교수인 도쿄대(東京大) 후
지시마 가이지로(藤島亥治郎) 교수를 만났고 그는 나에게 김정기 씨가
절터 조사를 혼자 담당하게 되었다고 나에게 추천하면서 국내에서의
취업을 요청한 바 있었다. 그리하여 귀국하여 김 관장에게 전하였고
그의 귀국에 따라 국립박물관 최초의 절터 발굴이 결정된 것인데 그
후 경주 황룡사지나 익산의 미륵사지 같은 삼국시대의 양대 사원지의
각각 10년이 넘는 큰 발굴작업이 착수되었던 것이다. 감은사지의 발굴
은 그 후 문화재관리국에 의한 추가발굴에서 나아가 정화작업도 모두
이루어졌다.

　내가 그 사이 분명하지 못하던 이 곳 동해구 이견대의 위치 결정을
기하기 위하여 온 것은 그 유지(遺址)에 대하여 산상(山上)과 해변(臺本
部落)의 양설이 있었기 때문이다. 전자는 고 최남주(崔南柱) 선생에 의
하여 주장되었고 해변설은 고로들의 말씀이었는데, 이 고로(古老)가 지
목하는 지점에 대하여 1주일의 시굴조사를 한 결과 이 일대가 건물터
임을 알 수 있었으나 몹시 교란되어 있었다. 시굴을 끝내고 서울로 철
수하려던 5월 1일 이른 아침 맑게 개인 동해에 나아가 일행은 대왕암
을 향하였다. 이 날의 목적은 어떤 대상을 찾자는 것이 결코 아니요 나
에게는 이 곳에 그 사이 20년을 두고 수없이 내왕하였으나 한 번도 대
왕암에 오른 일이 없었기에 이 기회에 한번 상륙하여 보자는 매우 단
순한 것이었다. 5월의 훈풍이 불고 있었으나 파도는 잔잔하였다. 사실
대왕암에 화장 유적의 존부에 대하여서는 그 사이 가끔 궁금하기도 하
여서 일찍이 그 곳에 건너갔던 경주박물관 사람에게 몇 차례 어디 파

진 곳이 없더냐고 물어 보았으나 그런 흔적은 없다고 말하고 있었다. 그 까닭은 화장에 따르는 능묘(陵墓)의 설치에는 최소한 장골(藏骨)을 위한 시설이 마련되어야만 한다고 생각하였기 때문이다.

북쪽에서 육지를 떠나 20분이 못 되어 배는 대왕암을 북에서 접근하였고 일행은 뛰어내려서 바위를 잡고 정상에 오른 순간, 암극(岩隙)에 작은 연못이 파져 있어 물이 고였는데 그 수면에 검은 해초가 전면에 덮여 있었다. 내가 상상하던 것과는 전혀 다른 장면이 눈앞에 전개되었다. 우리는 곧 내려가 해초 일부를 걷으니 크고 흰 바위 한 장이 물 가운데에 자리잡고 있었다. 이 때 나는 급히 주머니에서 지남철을 꺼내서 신영훈(申榮勳) 씨에게 주며 이 큰 돌의 방위를 보아 달라고 부탁하였더니 그는 즉각 '정남(正南)'이라고 큰소리로 가르쳐 주었다. 이 때 비로소 나는 인공에 따른 장치임을 깨닫고 긴장과 흥분을 느끼게 되었다. 그것은 그 사이 육지에서의 탑사리의 조사 특히 우리 삼국 또는 인도·중국·일본 등지의 목조탑파의 중심초석(中心礎石) 상하에서 보았던 사리장치의 방식을 짐작하고 왔기에 눈앞에 나타난 이 장면은 그같은 장치방식과 매우 닮고 있었다. 다만 차이점이 있다면 이 곳은 해중에 있기에 흙으로 덮는 것이 아니라 해수가 대신하고 있는 것이다. 그리하여 이 곳 대왕암에서의 화장에 따르는 사리(身骨)의 처리는 그 사이 여러 학자에 의하여 발설되어 왔던 산골(散骨)이 아니라 장골(藏骨)된 사실을 알았다. 더 나아가 표현하자면 피장자(被葬者)인 대왕의 간곡한 유언에 따라서 그의 동해룡으로의 환생을 위한 주처(住處)인 용궁이 마련된 것으로 해석되었다.

이 같은 현장에 대한 나의 판단에 대하여 홍사준·신영훈·김동현(金東賢) 여러 분이 동의하여 주었다. 이에 우리 일행(동국대 인도철학과 학생을 넣어 10여 명)은 한자리에 모여 서서 이 중심부를 향하여 최대의 경례를 하였다. 그 호령은 학생에 의하여 이루어졌는데 "여러분 모두 석굴암 대불을 향하여 최대 경례"이었다. 하루 전날 아침 우리는 석굴

암 대불에 참배하였고, 그 곳서 동동남으로 방위를 정하고 지남철을 살피면서 보행으로 이 곳 동해구에 당도하였기 때문이리라. 이 때 대왕암 부근에는 젊은 제주해녀들이 출어(出漁)하고 있어 나는 그 중 한 사람을 불러 이 물 속을 잠수시켜 돌의 상태를 살피도록 하였다. 이 곳의 출입은 예로부터 죽음으로 금기되어 왔는데 타방(他方) 해녀인 까닭으로 나의 부탁에 순순히 응하여 준 것이다.

그 날 출륙(出陸) 즉시 조사단은 해단하여 학생들은 제주관광으로 보내고 우리는 아침 조사내용의 중요성에 비추어 상경을 연기할 수밖에 없었다. 5월 2일 아침 조사단은 일찍 다시 건너가 간단하게 제사를 올린 후 촬영과 간략한 실측조사를 끝낼 수가 있었다.

상경 후 조사내용을 여러 사람에 전하고 조사대상의 중요성에 비추어 5월 14일 재차 대왕암 조사팀이 동해구 현지를 찾았다. 이 대왕암 조사는 당시 진행중이던 오악(五岳)조사단 중 동악(東岳) 토함산반에 의하여 진행되었으며 단장은 고 김상기(金庠基) 박사였다. 이 날의 해중조사는 5월 1일의 첫번째 조사를 재확인하여 줌에 있었고 필자가 그 날 발표문을 간략하게 작성하여 『한국일보』에 처음 공표되었다. 이에 따라 국민은 처음으로 세계에 다시 유례를 찾을 수 없는 문무대왕의 해중릉-문무대왕릉의 존재를 들을 수가 있었다. 그런데 이 해중릉 조사를 통하여 나는 우리 고문헌의 높은 신빙도를 알았고, 산골(散骨)과 장골(藏骨)의 차별을 깨닫기도 하였다. 나의 은사께서 일제 말 그같이 간곡하게 당부하신 "대왕암을 찾아라"는 말씀이 별세 20년이 지나서 겨우 결실을 얻었으니 돌이켜 송구할 따름이었다.

이 대왕암은 그 직후 국가사적(國家史蹟)으로 지정되었으며 오늘 각별한 보호를 받고 있는데 근년 관광행위에 의하여 그 일대가 몹시 오염되었으며 심지어는 관광시설을 강행하려는 움직임조차 그치지 않는다고 들었다. 대왕의 애국과 호법에 따르는 조형인 만큼 그에 어긋남이 없는 오늘의 자제(自制)와 표경(表敬)이 따라야 할 것인데, 아무리

금전만능이라고 하나 대왕릉 앞에서의 지나친 영리행위는 삼가야 할 것이다. 돈을 벌기 위하여서는 무엇이든 합법화되고 정당화되는 것은 아니다. 대왕암 조사 후 일부 국민의 지나친 움직임을 보면서 섭섭함을 느낀 것이 결코 한두 번이 아니다. 또 현장을 보지도 않고 부인하려는 작태는 아무리 생각하여도 우리 시대의 뿌리깊은 병폐로밖에 생각되지 않는다.

9. 은사 50주기를 앞두고

세월의 흐름은 빠르다. 필자 또한 고희를 넘었다. 고마운 배려를 받아서 동국대박물관에 그리고 경기도 판교의 한국정신문화연구원 예술연구실에 각각 연구실을 갖고 있어 두 곳에 나가고 있다. 건강이 최근 년에 이르러 갑자기 후퇴하고 있어서 전과 같이 경주나 부여를 빈번하게 찾지를 못하게 되었다. 동시에 공부의 진도나 논문의 완성도 말이 아니다. 삼불 김원룡 교수가 70이 넘어서 무슨 논문이냐 하는 말을 들었는데 그의 선견을 몸으로 느끼면서 능률 없는 몸부림이라고나 할까. 그러나 일찍이 정리하여 매듭짓지 못하였던 과보(果報)로서 노년의 정리에 매달려 허우적거리는 상황이라 하겠으니 언제 침몰할지 모르겠다. 그러나 심장의 고동이 끝나는 그 순간까지 우리는 일하여야 할 것이라고 믿고 있다. 나열하자면 끝이 없는 미결의 숙제뿐이다. 누가 유유자적하라 하였는가. 나에게는 무관한 것으로만 느껴진다.

일찍이(1974년) 선생의 30주기를 맞아 나는 다음과 같은 우현 선생의 글을 옮겨서 선생을 추모한 일이 있다(『고고미술』 123·124호 우현 고유섭 30주기기념특집호, 한국미술사학회, 1974. 12). 그런데 선생의 이 글은 50주기를 2년 후에 앞둔 오늘에도 또한 다름이 없다.

그것은 오히려 '피로써' '피를 씻는' 악전고투를 치루어 '피로써' 얻게

되는 것이다. 그것을 얻으려 하는 사람이 고심참담·쇄신분골하여 죽음
으로써 피로써 생명으로써 얻으려 하여야만 얻을 수 있는 것이요, 주고
싶다 하여 간단히 줄 수도 있는 것이 아니다.……

또 선생은 한국미술사의 완성에 대해 다음과 같이 말씀하신 바 있
다.

내가 조선미술사의 출현을 요망하기는 소학시대(小學時代)부터였다고
생각한다. 그것이 내 스스로의 원성(願成)으로 전화(轉化)되기는 대학의
재학시부터. 이래 '창조의 고(苦)'는 날로 깊어간다……나의 조선미술
사는……광명과 싸우는 Mephistopheles의 고민상에 가깝다. 난어상청천
(難於上靑天)이라는 것도 나의 학난(學難)의 면상(面相)이다. 잘못하다
가는 고민 속에서 소실(燒失)되어 버릴지도 모른다.

삶을 영위하는 주어진 시간에서 자기의 마음과 몸을 불태워 최선의
노력이 이어져야 할 것이다. 선생이 일찍이 "나는 파우스트 같은 배우
가 되겠다"고 말씀하신 그 곳에서 우리는 선생의 끝없는 정진을 볼 수
가 있다. 선생 50주기를 2년 뒤에 앞두고 나는 지금 다가오는 금년 9월
의 선생을 기념하는 정부의 '문화인물의 달' 행사를 준비하고 있다.
선생의 새 전집은 서울 통문관에 의하여 이미 착수되었다. 또 선생
이 출생하신 인천시의 새얼문화재단에 의하여 선생의 동상이 인천 송
도에 새로 개관된 시립박물관 마당에 세워져서 9월의 제막만을 기다리
고 있다. 유영(遺影)과 유필(遺筆) 또한 그 곳에 진열되어서 길이 보존
될 것이다. 나는 다시 그 곳을 찾아서 선생의 학문을 그리고 몸소 보여
주신 선생의 '장부의 일생'을 사모할 것이다. (1992년 6월 30일)

(『한국사시민강좌』11집, 1992)

그 사람의 24시 : 한국미술사학과 40년

대담 : 월간조선 주간 이홍우

경제학에서 미술사학으로

동국대학교 본관 5층, 별로 넓지 않은 대학원장실에는 끊임없이 손님이 찾아온다. 교수도 찾아오고 학생도 찾아오고 신문기자도 찾아온다. 그런 방문객보다도 더 많이 밀려드는 것이 전화손님이다.

문화재에 대한 물음, 고미술계 인사들에 대한 문의, 유적지에 대한 문의, 인터뷰 요청, 회의 참석 요청 등 온갖 종류의 전화가 걸려 온다.

"네, 네, 참 훌륭한 분이었어요. 우리 나라 문화재 보수에 공로가 많은 분이었습니다. 네, 네, 특히 단청이나 실측, 실측도 작성에는 당시 유일한 분이었지요. 그림 솜씨가 뛰어나구요. 네, 네, 국립박물관에 오래 계셨습니다."

3월 하순의 어느 날 오후, 약 한 시간 사이에도 그런 방문객과 전화벨이 끊이지 않았다. 어느 신문사의, 일찍이 고건축 미술계에 지보적인 이바지를 했으면서도, 거의 이름없이 간 임천(林泉) 선생(1908~65년)에 대한 취재전화, 수학여행을 같이 가자고 찾아온 대학생, 선생님 덕분이라고 새로 나온 논문집을 가지고 온 대학원생, 어느 지방대학의 젊은 교수…….

그러므로 방 주인 황수영 교수는 좀처럼 한가히 앉아 있을 시간이 없었다. 황수영 교수의 후배나 제자들은 다정한 그 선배, 스승을 가리켜 때로 '부처님 같으신 용모'라고 말한다. 그러나 찾아드는 방문객이

나 전화 등 많은 일들로 황 교수는 부처님처럼 가만히 앉아 있을 시간이 없는 것이다. 그러므로 그는 항상 움직이는 '부처님' 분주한 '부처님'이 되는 셈이다.

"내가 지리도 좀 알고 있으니까, 학생들이 수학여행을 가는데 같이 가자고 왔었어요."

1981년 3월 9일, 황수영 교수는 새로 문화재위원장에 선출되었다. 황 교수는 문화재위원회 최고참위원 중의 한 사람이므로 '새로'라는 말은 오히려 새삼스러운 것이기도 하다. 1955년 6월부터의 국보고적 명승 천연기념물 보존회 위원을 거쳐 다시 문화재보호법(1962. 1. 10 공포)에 의한 문화재위원회 위원(1962. 4~현재)이 되며 30년 가까이 초창기부터의 멤버였던 것이다.

황수영 교수는 널리 알려지지는 않았지만 간송(澗松) 전형필(全鎣弼) 선생이 지어준 초우(蕉雨 : 樵友와 음과 뜻이 통한다)라는 아호를 가졌다. 그러나 아호보다는 황수영 박사로 널리 통칭된다. 1973년 2월 동국대에서 문학박사의 학위를 받았던 것이다. 하지만 문학박사 황수영 교수가 젊어서 도쿄대 학부에서 전공한 것은 경제학이었다.

그는 1918년 개성에서 태어났다. 개성 제일보통학교, 서울의 제이고보(第二高普 : 景福), 일본의 마쓰야마(松山) 고등학교를 거쳐 도쿄제국대학(東京帝國大學) 경제학부를 졸업한 것은 1941년 2월이었다.

"개성 상인의 집에서 태어나서 가업도 있고 해서……."

그러나 조국의 해방과 더불어 결국 그의 전공은 한국미술사학으로 귀결되었다. 한국미술사학을 '오직 1인의 전문학자로서' 외롭게, 그리고 탁월하게 개척한 우현 고유섭 선생의 인도를 받아서였다. 우현이 일제 하의 개성부립박물관장에 부임한 것은 1933년 3월이었다. 그리고 1944년 6월 26일 광복을 1년 남짓 앞두고 개성박물관 사택에서 만 40년 4개월여(1904. 2~1944. 6. 26)의 생애를 닫았다. 그것은 우현 자신이나 가족과 더불어 한국의 미술사학계를 위해서도 지극히 아쉬운 짧은

생애였다. 다만 우현은 그의 짧은 생애를 스스로 보상이라도 하듯이 첫길을 헤치고 열며, 130편에 이르는 논문을 정력적으로 썼으며 많은 탁견을 내놓았고 아울러 유수한 후계자를 길렀다.

방학 땐 날마다 우현 선생 찾아서

만 10년의 개성박물관장 재임 기간에 우현은 이화여전, 연희전문에 출강하면서 개성에서의 훈도를 통해 세 유력한 미술사학자를 길렀다. 황수영 교수, 최순우 국립박물관장(문화재위원), 진홍섭 이대 교수(문화재위원)이다.

황수영 교수는 언제나 우현을 가리켜 '우리 선생님' 또는 '은사'라는 말을 깍듯이 한다. 처음 우현은 대학생 황수영의 방학 때의 '은사'였다. 그가 특히 우현의 그런 '인도'와 영향을 받은 것은 1930년대 말에서 1944년까지였다.

"1940년을 전후하여 선생의 개성박물관 재직 만 10년간의 후반 시절 여름에 귀향하는 학창 휴가에는 거의 매일같이 자남산(子男山)에 자리 잡은 박물관으로 선생을 찾았었다. 이 때쯤 어느 해 여름인가 선생의 송도 고적의 조사와 고비탑본(古碑搨本)을 목적으로 한 개풍군 영남면 일대의 사적(寺蹟)답사에 수일 간 선생을 따라나섰다."

1976년 4월에 낸 황수영 편저 『한국금석유문(韓國金石遺文)』의 편자 발문의 이 한 구절에는 당시 그 사제 관계의 구체적인 한 모습이 기록되고 있다.

우현 고유섭의 유고는 광복 후 황 교수가 보관, 모두 출판하고 원고가 동국대 박물관에 보관되어 있다. 『송도의 고적』(1946/1977 재판), 『한국탑파의 연구』(1948/1975 재간), 『전별(餞別)의 병(甁)』(1958), 『한국미술문화사논총』(1963), 『한국미학급미술사논고』(1966), 『우리의 미술과 공예』(1977) 등이다.

그러나 고등학교(대학 초급과정)나 특히 대학(학부 2년) 진학과정에서 우현은 왕수영 교수의 진로에 별로 관여하지 않았던 것 같다.

"대학 갈 때 선생님이 너 뭘 해라 하셨으면, 그대로 했을 텐데 아마 본인이 힘드신 것 생각하셔서 그걸 말씀하시지 않은 것 같아요. 도쿄대에서도 그 때 그 계통(문과·미술사학)은 들어가기가 쉬웠어요. 고등학교만 하면 무시험으로 들어갈 수 있었지요"

도쿄대 졸업 후 개성에 있다가 우현이 돌아가고 난 여름 만주로 갔다. 거기서 해방을 맞고, 1945년 12월에 돌아와 한때 개성상업중학교 교감(1945. 12~1947. 6)을 지냈다. 1948년 1월, 국립박물관으로 취임했다.

"은사와 친분이 두터우셨던 이희승 선생의 배려와, 김재원 당시의 관장, 고 이홍직 선생(당시 국립박물관 보급과장)의 후의"에 따라서였다.

6·25동란을 겪으며 "몇 해 동안의 방황에서 겨우 벗어나" 그는 1954년 4월부터 학원에 자리를 잡기 시작했다. 고대, 서울대, 연세대, 동국대에 출강하다가 1956년 4월부터 오늘의 직장인 동국대 교수로 정착했다. 다만 그 동안 2년 반 남짓(1971. 9~1974. 3) 국립중앙박물관장직을 맡았었다.

"덕수궁 석조전에 있을 때 취임해 가지고, 경복궁 새 집을 짓고 이사한 다음에 학교로 돌아왔지요. 이사 1년 전에 가서 이사를 하고 1년 후에 그만둔 셈이에요."

동국대에서는 1963년 4월 박물관을 신설, 관장을 겸임했다가 국립박물관장을 물러난 1974년에 교수 겸 박물관장으로 재취임해서 작년까지 전후 약 15년, 대학박물관을 가꾸며 키워 왔다. 현재의 동국대 대학원장직을 맡은 것은 1978년 9월부터였다.

문화재위원과 아울러 그 동안, 또 여러 유지의 뜻을 모아 현재의 한국미술사학회(대표위원 역임)의 전신인 고고미술동인회 창설을 주선했다. 고고미술동인회는 1960년 1월부터 프린트본에 인화사진을 붙인

『고고미술』을 100호까지 냈다. 지령 101호(1969. 3)를 계기로『고고미술』은 월간 프린트본에서 계간 인쇄본으로 체재를 바꾸었는데, 1978년 9월 통권 제138·139호는 '초우 황수영박사 화갑기념논문집'으로 간행되었다.

5·16혁명 후 시작된 한일회담에는 문화재관계 전문위원 및 대표(대표는 이홍직 교수와 함께)의 한 사람으로 참가했다. 당시의 회담을 통해서 1200점의 문화재가 일본에서 돌아왔다.

1976년에는 뜻있는 인사들과 함께 한국범종연구회(현재 회원 20명)를 모아 그 회장을 맡고 있다. 한국범종연구회는 연구지로서『범종』(1980년 제3호)을 간행한다. 황수영 교수는 이미 1950년 2월「설악산출토 신라범종조사기」를 발표한 후 범종 관계의 논문도 많이 썼다. 1967년 전북 실상사 경내에서 발견되어 황 교수가 직접 조사한 '실상사종'(위 부분을 잃은 破鍾, 동국대 박물관 수장)은 오늘날 매우 드문 신라범종(국내의 신라종은 상원사동종과 성덕대왕신종뿐)의 신례(新例)로서 당시 큰 화제를 모았다.

방정하면서도, 검소는 소탈로

국립박물관장 재직 때, 박물관의 운전기사가 안암동 1의 41, 황수영 관장 자택을 보고 말한 일이 있다.

"일국의 박물관장 댁이 무어 이렇습니까."

서울대 사대 시절의 제자였던 정영호 교수(단국대)는 그 때 "우리 제자들이 시원치 않아 그렇다"는 대답을 했다고 술회한 일이 있다.

건평 17평의 마당도 별로 없는 한식고옥은 1950년대 초 서울 수복 직후부터 오늘까지 30년을 사는 황수영 교수의 자택이다. 그나마 수복 직후 셋집으로 얻어 오래 살다가 그 후에 겨우 완불을 함으로써 '내집'이 된 것이다.

프린트본으로 지령 100호까지 『고고미술』을 내면서 동향인 개성 출신이나, 친구들의 재정적 후원을 얻는 데 황수영 교수가 주선한 비중이 매우 컸다는 것을 아는 사람들은 익히 안다. 그러나 30년을 여일하게 사는 안암동의 검소한 자택에 그는 꾸밈없이 자족한다.

"그래도 집사람(朴興慶 여사, 61세)은 두 식구만 있으면 적적하다고 하는데요. 그 전엔 거기가 교수촌이었는데 이제 다들 나가셨어요. 내가 아마 제일 오래 사는 사람이 될 거예요."

2남 2녀의 자녀 중 장남은 근처에 분가, 두 따님은 출가를 하고 군대를 갔다온 막내 2남(豪鍾, 24세, 고대 경영학과 3년)만이 함께 산다. 언젠가 역사학대회의 미술사 분야 연구발표에서 '우리 나라'를 '저희 나라'라고 반드시 말하는 황수영 교수의 발표강연을 들으며 그 분명하고 방정한 품성의 한 단면을 보는 듯한 적이 있었다.

황수영 교수의 생활은 그처럼 바르고 곧고 규모가 있으면서도, 그의 검소는 오히려 소탈로 동화한다. 담배도 술도 하지 않는다.

"담배는 고등학교 땐 좀 피웠는데……취미가 통 없어요. 답사 다니는 거, 새벽에 차 마시는 게 취미지요."

아침 다섯 시면 대개 일어난다. 새벽 차는 커피와 엽차를 즐긴다. 글을 쓰는 것은 대개 이 새벽시간이다. 오전 8시 반, 안암동 댁을 출발, 9시쯤 학교에 닿는다.

"방학도 없고 아무 것도 없어요."

학교에서의 강의는 금(대학원)·화·수(대학) 합해서 주 8시간을 맡고 있다. 손수 창설하고 가꾸며 키워 온 박물관은 요즈음도 때없이 들른다. 그 곳에 수장된 미술품은 거의 모두 자신의 손길과 정성이 깃들여지며 내력이 있게 수장된 문화재들인 것이다. 학교가 끝나는 오후 6시면 대개 바로 집으로 간다.

"저녁에는 일찍 초저녁 잠을 자요. 아홉 시 정도면 자지요."

문화재위원회는 보통 한 달에 한 번쯤 각 분과별 회의가 있다. 전체

회의는 꽤 드문 편으로 필요에 따라 연다. 문화재위원회는 제1(사적·유형문화재), 제2(무형문화재·민속자료), 제3(천연기념물) 분과로 나누어져 29명의 위원이 있으며, 그 중 제1분과가 14명으로 가장 많다. 황수영 문화재위원장은 김원룡 교수(서울대)가 분과위원장인 제1분과 소속의 위원이다.

문화재위 제1분과위원회의에서는 문화재 지정, 현상변경, 보수공사 설계내용, 유적 발굴에 대한 심의 등을 한다. 문화재보호법이 규정한 문화재위의 직능은 문공부장관 자문에 따라 첫째, 중요유형문화재(국보·보물), 중요무형문화재, 중요기념물(사적·명승·천연기념물), 중요민속자료의 지정과 해제, 둘째, 지정된 문화재의 보호구역 또는 보호물의 지정과 해제 및 중요무형문화재의 보유자(인간문화재)의 인정과 해제, 셋째, 지정문화재의 관리 또는 중요한 수리 및 복구의 명령, 넷째, 지정문화재의 현상변경 또는 국외반출의 허가, 다섯째, 지정문화재의 환경 보전을 위한 제한 금지 또는 필요한 시설의 명령, 여섯째, 지정문화재의 매수, 일곱째, 매장문화재의 조사를 위한 발굴의 시행, 여덟째, 기타 지정분화재 보손 관리 또는 활용에 관한 전문적 또는 기술적 사항 등이다.

황룡사 연구로 엑사이팅

국립박물관에 취직한 후, 1948년 여름 현장감독관 제1호로 임천 감독관과 함께 부여에 있는 백제 정림사지 오층석탑 주위 미화공사를 감독했다. 10여 일 간을 현지에 머무르는 동안, 홍사준(洪思俊) 당시의 국립박물관 부여분관장과 같이 유명한 사택지적비(부여박물관 소장)를 발견했다. 그것은 부소산 밑의 돌무더기 속에서 나왔는데 돌에 새겨진 단정유려한 육조체(六朝體 : 北朝風)의 글씨(56자)가 당시 백제문화의 원숙한 수준을 말해 줄 만한 것이었다.

안암동 댁과 동국대 사이를 오고가는 황수영 교수의 평소생활은 언제나 한결같다. 그리고 주말이면 답사여행을 간다.

"요새는 경주에 일이 있어서 자주 가게 되요. 동국대의 분교도 생기고……여러 발굴현장도 있고, 가면 반가워들 하고요. 나도 또 현장을 자주 봐야 합니다. 현장에 익숙하지 않으면 우리 공부는……그래서 내가 덕을 보러 가는 거지요."

그 동안 황룡사터 발굴현장을 여러 번 들렀다.

"황룡사터를 보면 신라의 저력도 대단한 거예요. 그것으로도 삼국통일의 저력을 알 수 있습니다. 지금까지야 문헌을 가지고 그것을 말했던 건데, 발굴을 통한 실제 유구(遺構)로서 확인된 셈이지요. '기축년(己丑年 : 진흥왕 30, 569년)에 담을 쌓고 17년 만에 완성했다'는 말이『삼국유사』에 있어요. 황룡사는 돌담 사역(寺域) 안의 중심부만이 2만 4천여 평으로 그 규모가 불국사의 여덟 배나 됩니다. 요즈음, 나는 황룡사 연구로 엑사이팅하고 있어요. 황룡사의 비중은 신라에서도 아주 큰 것이었습니다. 신라 삼보[황룡사 구층탑, 황룡사 장육존상(丈六尊像), 진평왕 천사옥대(天賜玉帶)] 중 두 개가 거기 있었으니까요. 황룡사 구층탑은 참 당당한 대탑이었습니다. 그 유구에 따라 한 면이 7칸씩(8×8=64개의 기둥초석이 있다)의 실제 크기를 지금도 알 수 있어요.『삼국유사』에는 찰주기(刹柱記)를 이용해 꼭지(鐵盤 이상) 높이가 42자, 그 아래쪽(탑신) 높이가 183자라고 했습니다. 총높이 225자가 되는 셈인데, 일본인 학자 중에는 총높이를 약 100m로 추정한 이도 있었어요. 재미있는 일은『삼국유사』에 인용된 찰주본기(刹柱本記) 전문(74행 905자)이 황룡사터에서 나왔어요. 1964년(12월 17일) 도굴꾼이 구층탑 심초석(心礎石) 밑에서 도굴한 사리장치가 회수(1966·1972년 공개)되면서 함께 수습된 것이지요."

찰주본기는 3장의 금동판에 쌍구체(雙句體)로 음각되어 있으며, 황교수는 이 관계 논문,「신라 황룡사 찰주본기」(九層木塔 金銅塔誌)를 국

립박물관『미술자료』(16호, 1973. 12) 등에 발표한 바 있다.

"중국기록(『北史』百濟記)에서는 백제를 가리켜 '사탑심다(寺塔甚多)의 나라'라고 했어요. 거기의 탑은 목탑이라고도 했습니다. 645년(貞觀 19)에 이루어진 황룡사 구층목탑은 그 중에도 대표적인 대탑이었지요. 그 공사의 돌과 나무를 경영한 공장(工匠)은 백제에서 초청된 아비지였습니다.『삼국유사』에 있는 이런 얘기가 찰주본기에 따라 실제 있었던 실화라는 것을 확인하게 된 겁니다."

목탑이 많았던 나라, 백제에서는 그 기술인력을 신라에까지 수출했으며, 익산 미륵사지 석탑(국보 제11호), 부여 정림사지 오층석탑(국보 제9호) 등 목탑의 형태를 지닌 우수한 석탑들을 쌓아 남겼다.

끊임없는 관심… 경주와 익산

1950년대 이후 한국의 문화재나 미술사 관계의 중요한 뉴스는 황수영 교수와 관련되는 일이 많았다. 1959년의 '서산마애삼존불상(瑞山磨崖三尊佛像 : 국보 제109호)' 발견, 1966년의 '익산 왕궁리(王宮里) 오층석탑안 유물' 발견, 1967년 문무대왕의 동해구 해중릉 대왕암의 발견 조사 등은 더욱 기억에 남을 만한 일이다. 요즘도 자주 가는 경주와 황수영 교수는 특히 인연이 깊다.

"내가 석굴암에 처음 올라간 게 중학 3년 때였어요. 그 후 몇 백 번을 갔는지 몰라요. 요즈음도 가기만 하면 올라 가지요."

1962~64년, 3년에 걸친 석굴암 보수공사 때(총책임자)는 더욱 자주 경주엘 갔다.

"집 사람이 기차 길의 레일이 다 단다고 했어요."

1967년 4월, 한국일보사 주관 신라 오악(五岳) 조사단에 의해 발견 조사된 대왕암도 은사 우현과 관계가 깊다.

"우리 선생님은 너 경주에 가거든 문무왕의 위적(偉蹟)을 찾아라 하

셨어요. 대왕암은 그 위적 중에도 제일 중요한 유적이지요."

우현은 일찍이 1941년 그 곳에 가서 감은사탑을 조사한 다음 바다 속에 있는 대왕암은 바닷가에서 바라보기만 하고 돌아왔다. 그리고 기행문과 대왕암의 노래(4수의 시조형)를 지었다. 지금 동해구 바닷가에는 그 노래를 새긴 비가 세워져 있다. 1974년 그 제자 후진들이 뜻을 모아 세운 것이다.

"나는 그 곳 감은사 일대에서 석굴암 불국사까지를 '동해구 신라유적'이라고 부릅니다. 감은사 앞을 대종천이 흘러 동해로 빠지는데 그 전에는 그 물이 토함산까지 들어왔어요. 문무왕이 감은사터를 잡은 이유가 있어요. '왜병을 물리치고자(欲鎭倭兵)' 한 것 아닙니까. 문무왕은 평소에 지의법사(智義法師)에게 말했어요. 나는 죽어서 호국대룡이 되어 불교를 숭상하고 나라를 수호하겠다고요. 『삼국유사』에 있는 얘기지요. 용은 짐승이지만, 그렇더라도 나라를 지키게만 된다면 '나의 뜻에 합당하다'고 했습니다."

삼국통일을 달성한 문무왕의 말년의 화근은 동해로 침입하는 왜구였다. 동해구에서 토함산 석굴암에 이르는 일대는 통일신라의 호국의 이념이 유기적으로 새겨진 한 성역이었다는 뜻을 황수영 교수는 진작부터 주장했다. 감은사·이견대 터, 대왕암이 있는 그 동해구에 역시 지금도 자주 간다.

"익산 왕궁리 오층석탑에서 발견된 사리 장엄구도 잊을 수가 없어요. 특히 19장의 금판에 새겨진 금강경첩(金剛經帖 : 국보 제123호)은 아마 세계에 유례가 없는 일일 거예요. 금책(金冊)이지요. 금판 한 장에 17행씩(字徑 0.6~0.7cm) 글자를 도드라지게시리 했는데, 그걸 어떤 기공방식에 의해서 했느냐는 아직도 잘 몰라요. 통일신라 말이나 고려 초 나는 고려 초의 것으로 봅니다마는……"

자신의 말대로 황수영 교수는 지난 수십 년 간 옛 문화유적을 따라 '부지런히 뛰어다녔다'.

광복 직후부터 경주와 더불어 익산의 백제문화 유적에도 지속적인 관심을 가져 왔다. 마침 1980년에는 백제의 두 절터 부여의 정림사지와 익산의 미륵사지가 각각 다른 팀에 의해 발굴 조사되었다.

"왜 익산에 탑과 절터가 많으냐. 그 곳에 왕도가 있었을 것이다. 그 것은 고 홍사준 선생과 나의 공동된 관심사였지요. 문헌으로는 후세의 기록이지만 고산자(古山子) 김정호(金正浩)의『대동지지(大東地志)』익산조에 '백제무왕치별도(百濟武王治別都)'라는 말이 있습니다. 고대 도읍의 여건이 성과 궁궐과 큰 절과 왕릉이 있는 것입니다. 조선조에서도 정조(正祖)가 수원을 별도(別都)로 정했는데 성과 이궁과 용주사(龍珠寺)와 장조(莊祖)의 능이 있지 않았어요. 익산은 그 모든 것을 갖추고 있지요."

1973년 12월 황수영 교수는「백제 제석사지의 연구」를『백제연구』(충남대 간) 제4호에 발표했다. 진작에 익산 왕궁리의 한 절터에서 나온 기와에 '제석사(帝釋寺)'라고 명시된 것(공주박물관 소장)이 있었고, 절터에는 목탑 자리가 지표에 남아 있었다. 그 절터를 발굴하고 백제의 절터로 거의 확정시킨 후 논문을 준비하는데 마침 일본에서 희한한 자료가 날아 왔다.『관세음응험기(觀世音應驗記)』라는 육조시대의 책이었다. 중국에 있던 사본을 7백 년 전 일본의 한 승려가 가져다가 다시 사본을 해 놓았던 것으로, 절 창고에서 7백 년 간 낮잠을 자다가, 교토 대의 마키타 다이료(牧田諦亮 : 중국불교사) 교수에게 발견되었다. 마침 마키타 교수가 그 책을 가지고 한국에 왔던 것이다.

"관세음보살의 영험의 예를 기록한 책이었는데 그 곳에 백제 기사가 둘이 있었어요. 그 중 하나가 바로 제석사의 기록이었습니다. 백제 무왕이 익산에 천도를 하고 제석사를 지었으며 목탑을 세웠는데 벼락을 맞았다는 얘기가 있었어요. 이건 백제시대의 기록이예요. 무왕(재위 600 ~641년) 치세 40년은 백제의 라스트 헤비(마지막 분발)를 장식한 때라고 할 수 있지요."

봄날 낮이 길어지면서 오후 6시, 황수영 교수가 대학원장실을 나가는 퇴근시간에도 아직 해는 한 시간쯤 남아 있었다.

(『월간조선』 1981년)

발기(跋記)

처음 전집 계획을 논의한 것은 몇 해 전 몇몇 제자들과 한 것인데, 그 일이 계기가 되어서 제1권의 조판이 끝나고 도판이 마련된 것은 금년 6월이다. 그 사이 혜안출판사 오일주 사장과도 면담하여서 권수 등이 결정되기도 하였는데, 이렇게 그 첫 권이 마련되었으니 또한 다행한 일이다.

1944년 6월 은사 우현(又玄) 고유섭(高裕燮) 선생이 별세하셨을 때 장례를 치른 다음 나의 고향인 개성박물관에서는 선생 유고의 정리에 대한 작은 모임이 열렸다. 이 때 참석자는 진홍섭(秦弘燮)·장형식(張衡植) 두 분과 박물관에 재직중이던 조동연(趙東淵) 씨 그리고 고향의 유지 김정호(金正浩) 씨가 설립하였던 중경문고(中京文庫)의 우(禹) 모 씨였다. 해방 1년 전인 1944년 7월의 일이다. 이 때의 합의사항으로는 선생의 원고는 내가 맡아 정리키로 하고 그 보관은 진홍섭 씨가 자택에서 맡기로 하였으며, 선생 신변의 일기와 사진·서신류는 유가족이 보관하고 그 외의 장서는 중경문고로 옮기기로 하였다. 이 일이 있은 직후에 나는 징용의 위험을 피하여 북만(北滿)으로 떠났으며, 귀국한 것이 1945년 9월 말이었다. 그 때부터 만 2년 고향에서 교편을 잡았기에 이 기회를 놓치지 않고 선생 원고를 옮겨 그 정리와 간행이 착수되었다.

그리하여 선생이 친히 착수하셨던 『송도고적』(박문서관)에 이어서 선생의 주저인 『한국탑파의 연구』(을유문화사)가 간행되었다. 그러나 이어진 선생의 『미술사논총』은 이보다 늦어서 서울신문사에서 출간되

었는데, 그 편집과 일문(日文) 원고의 번역을 위하여서는 많은 시간과
노력이 필요하였다. 첫째는 집필하신 선생이 타계하였기에 미완의 원
고를 다루기가 어려웠다. 그 편집 도중에서 선생이 생전에 구상했던
간행계획서가 발견되어 재편하는 과정에서 출판사의 원고를 다시 찾
아오는 등 노력과 시간이 배가되었던 일도 있었다. 그 뒤 6·25가 일어
나 원고의 소개가 따랐고 착수 당시의 5년 완간 예정이 마침내 그 4배
인 20년을 소요케 되었다. 나 자신에게 이같은 미숙과 지체의 책임이
마땅한데, 문제는 저자가 타계한 후의 작업이어서 어려움이 가중되었
기 때문이었다.

　이번에 자신의 전집 간행에 동의한 것은 자신이 세상을 떠나기 앞서
서 착수되고 진행되면 좋겠다는 희망이 따랐기에 기회를 놓치지 말아
야겠다는 생각에서였다. 그리하여 권수의 결정과 순위도 미리 예정할
수가 있었던 것이다. 다행히 그 가운데 제1권은 그 내용 일부가 성책
(成冊)된 일이 있어서 증보의 형식으로 진행할 수가 있었다. 전집의 체
재는 자신이 진행하였던 『우현 고유섭 전집』 전4권이 서울 통문관에
의하여 완간된 바 있어서 은사의 이 책이 도움이 되기도 하였다.

　다음에 각 권마다 후기를 붙여 달라는 편집자의 요청에 따르기로 하
였다. 이 책은 기간(旣刊)의 소품집 『불교와 미술』(열화당) 정·속 2책
에다가, 그 뒤 집필한 것이 거의 1책분이 되어서 따로 간행을 계획중인
것을 합본하기로 한 것이다. 따라서 그 때마다 단문으로 발표된 소품
을 모두 이 한 책에 모으게 되니 또한 다행이라 하겠다. 그 중에는 새
로운 발견례가 들어 있고 문무대왕릉이 있으며 석굴암 공사 3년을 끝
내는 소감이 포함되어 있는데, 필자에게는 그 때마다 현장의 감회가
적혀 있어서 기억에 새롭기도 하였다.

　끝으로 성책에 이르기까지 뒤에서 애를 쓴 정명호(鄭明鎬) 교수와
편집·교정 등에 시종 시간과 노력을 아끼지 않은 학생 여러분께 감사
한다. 신대현(申大鉉) 군은 분책(分冊) 등 편집 책임을 맡았으며 교정에

특히 애를 써서 몇 차례 전책(全冊) 통독을 하였다. 그리고 배민규(裵
珉奎)·김정선(金貞善) 군 등 동국대학교 미술사학과 대학원생들도
많은 애를 써 주었다.

　앞으로 여러 책이 남았다.『한국의 불상』은 상하 2권이 되었고『금
석유문』또한 신자료의 포함이 이루어져야 하겠다. 새로 1책으로 예정
된『인도 일기』도 전후 8개월 동안의 여정을 깨알같은 소문자로 기록
한 일기인데, 새로 원고지에 옮기는 작업도 착수되었다. 떠나기 전에
완결된다면 사행(私幸)일 뿐 아니라 전집을 위하여 애쓰는 여러분의
고마움의 결실이 될 것임은 다시 말할 것도 없다. 제1책에 소감을 적어
완간의 날까지 노력할 것을 기약하여 본다.

<div style="text-align:center">

1997. 7. 25
서울 서초구 우면산하 우거
황 수 영
</div>

황수영전집 간행위원회
鄭永鎬 鄭明鎬 張忠植
李基善 申大鉉

黃壽永全集 5
한국의 불교미술

초판인쇄 · 1997년 9월 1일
초판발행 · 1997년 9월 6일
저 자 · 황 수 영
발 행 처 · 도서출판 혜안
발 행 인 · 오 일 주
등록번호 · 제22-471호
등록일자 · 1993년 7월 30일
주 소 · (121-210) 서울 마포구 서교동 326-26
전 화 · 3141-3711, 3712
팩시밀리 · 3141-3710

값 20,000원

ISBN 89-85905-50-3 93600
ISBN 89-85905-45-7 (전6권)